KB040784

아버지와
나누었던
그림대화

오근재 · 오지영 지음

샘터

The Letters
with My Father

일러두기:
이 글에 인용된 성경 본문은 개역개정입니다. 경우에 따라
필자가 물음표나 느낌표를 삽입하기도 했음을 알려 드립니다.

목 차

2017년 그림 대화

2018년 그림 대화

2020년 그림 대화

추천사

<아버지와 나누었던 그림 대화>는 복합 장르의 아름답고 감동적인 서사입니다.

첫째, 이 책은 단연코 기독교 명화에 대한 차원 높은 미철학적이고 신학적인 해설서입니다.

둘째, 이 책은 하나님을 사모하고 기독교 신앙의 뿌리를 성찰하는 신학적 수상록입니다. 기독교 고전 명작과 명화들에 대한 저자 오근재 교수님의 격조 높은 해설과 그 해설에 응답하면서 그림 해석을 또 하나의 영적 성장과 추구 여정기 서사로 만드는 오지영 작가님의 편지는 독자들을 친근하고 다정하게 초청합니다. 오근재 교수님의 그림 해설은 겉으로 볼 때는 그림 해설이지만, 그것은 하나님과 함께 동행하는 인간 영혼의 발자취를 추적하는 영혼 성찰적인 문학이기도 합니다. 저자 오근재 교수님은 기독교 명작 성화들을 바탕 삼아 하나님과 인간이 만나는 다양한 빛깔의 만남, 사귐, 그리고 동행을 따뜻하게 묘사합니다. 예술과 철학에 경륜 깊은 오근재 교수님의 학문적 통찰이 묻어나는 그림 해설 하나하나만으로도 이 책은 이미 기독교 인문고전이 되기에 손색이 없습니다.

셋째, 이 책은 아름답고 따뜻한 서간문학입니다. 오근재 교수님의 명화 해설은 오지영 작가님의 감상과 명화에 대한 독자적인 평가와 음미가 더해져 다성음악적 울림으로 다가옵니다. 확실히 이 책은 아버지 오근재

교수님의 음성과 딸 오지영 작가님의 음성이 다성음악적으로 화음을 이루며 묘한 공명을 일으킵니다. 사랑하는 아버지와 사랑하는 딸의 살갑고 정갈한 편지글이 오늘날 거의 사라져가는 서간문학의 향기를 그윽하게 상기시켜 줍니다.

5년간의 그림 해설을 둘러싼 부녀지간의 편지 교환은 미완성이지만 오히려 완성되어가고 있습니다. 아버지 오근재는 딸 오지영의 언어 속에, 그리고 그가 남긴 글들 가운데 현존하고 있기에 그가 남긴 미완성의 여백을 채우는 일은 딸 오지영과 오근재를 사랑했던 모든 친구들과 동역자들, 벗들의 몫이 되어 다가오고 있기 때문입니다.

독자들에게 부탁드립니다. 부디 독자들은 이 글 한 꼭지 한 꼭지를 숨 가쁘게 독파하지 말기를 기대합니다. 그림은 천천히 고요히 응시할 때 감상하는 이에게 말을 걸어오기 때문입니다. 그림을 골똘하게 응시하고 음미한 후 오근재의 해설, 오지영의 소감과 논평, 그리고 그 딸의 소감평에 대한 아버지 오근재의 답장을 천천히 읽어가면 독자들은 명작의 향기에, 명작 해설의 격조에, 그리고 명작을 즐기는 데 도움을 주는 오지영 작가님의 소감평에 어느덧 공명하는 자신을 발견하게 될 것입니다. 이 명작 성화들을 둘러싼 부녀지간의 도란도란한 대화가 만드는 감동에 영향 받은 독자들은 다시는 이전처럼 그림을 대하지 못할 것입니다.

김회권 숭실대학교 기독교학과 교수

기도의 글

천국을 예비하신 하나님 아버지!

소한과 대한이 지나 추위도 잠시 주춤할 무렵 2022년 1월 23일, 저희에게 본이 되어 주시고 뿌리가 되어 주신 오근재 장로님께서 이 세상의 시간을 마치시고 하늘 아버지와 더욱 가까워지는 시간으로 들어가셨습니다.

사랑 가득한 눈빛으로 마음을 유쾌하게 만들어 주시며 위트 있는 인사를 해 주시던 장로님. 새로운 교우의 이름과 상황을 기억하여 주시고 혹시나 마음을 열지 못하는 교우가 있다면 먼저 식사 교제를 청하셨던 장로님. 교회 여러 어려움들과 건물 이전에 자신의 마음과 물질을 아낌없이 쏟아 부어 주셨던 장로님. 사회적으로는 그래픽디자이너로서 대학에서 인재를 길러 내셨던 교수님으로 재직하셨지만 교회에서는 화려한 이력을 겸손히 감추시며 교우들에게 허물없이 다가가셨던 장로님. 매일 아침 저녁으로 하늘 아버지와 동행하셨고 가향 교우들의 건강과 이 나라와 세계를 중보해 오셨던 장로님…

몇 날 며칠 동안이라도 장로님께서 보여주셨던 깊고 넓은 예수 그리스도 보혈의 사랑을 기록하기는 참 어렵습니다. 부디 저희가 이 화살처럼 빠르게 지나가는 시간 속에 살더라도 장로님께서 보여주신 그 예수 그리스도 보혈의 사랑을 마음에 아로새길 수 있기를 간절히 기도합니다.

평생 장로님과 영적 동무로 고난과 기쁨을 나누셨던 이신자 권사님의 건강과 일상을 붙들어 주시기를 간절히 원합니다. 장로님의 가족과 친척들도 서서히 그리고 건강하게 일상을 맞이할 수 있기를 마음 다해 기도합니다.

장로님의 천국으로의 환송을 위해 애쓰시고 힘쓰셨던 김회권 목사님과 사모님, 김청운 목사님과 사모님 아울러 많은 권사님들과 집사님들의 수고를 기억해 주시기를 간절히 원합니다. 바쁜 일정을 뒤로하고 장로님을 환송하셨던 많은 이들의 수고와 아픈 병상에서 투병 중이어서 혹은 간호 중이어서 여러가지 사정으로 인하여 참석이 어려웠던 여러 교우들의 애타는 마음 또한 위로하여 주십시오.

　　피가 물보다 진하듯 장로님께서 저희 마음에 남기고 가신 예수 그리스도 보혈 사랑은 실로 깊고 진하며 향기로웠습니다. 장로님께서 전해 주신 영적 아비의 사랑을 저희 매일의 삶을 통해 얻는 성령님의 힘으로 살아갈 수 있기를 예수님의 이름으로 간절히 기도합니다. 아멘

<div style="text-align: right;">

백지원　가향교회 성도

(오근재 장로 소천 후, 2022년 1월 30일 주일에 드려진 기도)

</div>

서 문

이 책은 아버지와 딸이 성서 그림을 놓고 서로 품었던 생각을 솔직히 나누었던 내용을 묶은 것입니다. 아버지께서 그림을 통하여 건네주셨던 의미 있는 '말걸기Anrede'[1]에 관한 딸의 응답을 엮은 것이라고 표현하는 바가 더 적절할지도 모르겠습니다. 2017년부터 아버지께서는 당신의 블로그에 성서화를 주제로 한 편씩 글을 등재하셨는데, 저는 그 글의 첫 번째 독자였던 것입니다. 글을 완성해 게재하시기 전에 저에게 가장 먼저 들려주기를 원하셨기 때문입니다.

그렇게 아버지는 저에게 그림 이야기의 근본적 발화자發話者가 되어주셨고 저는 아버지의 음성을 듣는 첫 수신자受信者가 되었습니다. 아버지의 학식이나 철학의 깊이, 삶의 투철한 신념, 예술에 대한 열정, 신앙의 연륜에 비하면 제가 갖고 있는 역량은 터무니없이 부족하지만 딸을 공감해 주시는 아버지의 한계 없는 사랑에 기대어 저는 아버지와의 특별한 다이얼로그dialogue를 즐거이 이어갈 수 있었습니다. 아버지와 딸의 '글 주고 받기'의 행복한 의사 교환은 차분하고 평온한, 담담淡淡한 수묵화처럼 아버지께서 소천하시기 바로 직전, 2021년 11월까지 다섯 해 동안 계속되었습니다. 그 다섯 해 동안 차곡차곡 쌓아갔던 대화가 당신의 유작이 될 줄을 아버지도, 저도 몰랐던 일이었습니다.

암흑의 바다 속에서 길을 잃을 때마다 찾게 되는 빛의 등대, 허허로운 세상 가운데 내 뒤에 존재하는 든든한 산, 외로운 길을 동반해 주는 동행자, 답을 찾을 수 없는 순간에 혼을 쏟아 기도해 주시며 다음 행보를 찾아가도록 격려해 주는 영적 멘토, 눈물과 웃음에 동참하며 변함없는 사랑

을 다짐해 주는 가인佳人, 가슴 한가득 주체하지 못하시고 맘껏 부성父性을 쏟아 주셨던 아버지가 더 이상 제 곁에 계시지 않는다는 사실은 지난 겨울 제게 무척 둔중한 슬픔으로 다가왔습니다. 하지만 아버지께서 남겨 주신 글을 붙잡고 순차적으로 정리하고, 답글을 다듬고 덧대는 작업에 임하자니 우울과 아픔에 대항하기가 좀 더 쉬워지는 것 같았습니다. 아버지께서 남겨 주신 글은 육중한 무게감을 지닌 위로가 되었음을 고백합니다. 길고 고단한 여행 끝에 돌아가고 싶은 집처럼, 목이 멜 정도로 메마르고 팍팍한 사막 가슴에 숨겨 둔 오아시스처럼, 쓸쓸한 순간에 떠오르는 시가詩歌처럼 아버지의 글이 저를 부여잡고 고단한 심령을 위안했습니다. 그랬기에 제가 주저앉지 않고 힘을 얻어 이 유작을 만들고자 매진할 수 있었으리라 믿습니다.

아버지께서 제게 보내주신 성서화의 해설을 다시 정리하며 나아가 보니 아버지의 글은 단순한 그림 설명 이상의 어떤 '음성voice'이 있음을 깨닫게 되었습니다. 그건 진리를 보게 해 주는 운명적인 외침으로서의 '소리포네 φωνή: phōnē'라고 표현해도 좋을 것입니다요 1:23. 아버지는 한 번도 제게 어떤 '믿음'이라는 틀에 감금하여 설교하신 적도 없고 '신앙'이라는 이름 하에 자유로운 사고나 토론, 논증, 변증조차 금하신 적이 없습니다. 그럼에도 아버지의 글에는 진리를 향하여 삶의 궤도를 그려 나가도록 하는, 저항할 수 없는 음성이 있습니다. 그건 저로 하여금 성숙하고 바람직한 문제 제기를 하도록 고뇌하게 하는 소리, 말씀 앞에서 고투하고 번민하게 하는 소리, 더 깊고 웅장한 사랑의 소리이기도 합니다. 말씀을 읽는 게 아니라 그 그림 안에 녹아 있는 말씀이 도리어 저를 투명하게 읽게 만들고 그림으로 표현된 시각적 성서의 내용을 눈으로 보며, 손으로 만지며, 내음을 맡게 하는 소리입니다. 16세기에서 20세기에 걸쳐 있는

다른 문화와 배경을 지닌 성서의 그림들이 현재를 살아가는 저의 좌표를 찾아 접촉점을 얻게 해 주는 소리입니다. 품은 메시지를 천천히 되새김할 수 있도록 삶의 악상기호樂想記號에 의미 있는 페르마타fermata, 늘임표를 남기는 소리입니다. 그게 아버지의 글이 품은 보이스voice입니다. 아버지의 글이 그런 성음聲音을 담지하고 있었기에 저로 하여금 그림을 통하여 성서의 구절을 충분하게 숙고하게 하지 않았나, 생각합니다. 이제 제가 들었던 그 음성을 사랑하는 분들과 함께하고 싶은 심정으로 이 책을 나눕니다. 제게는 육신의 아버지와 나눈 대화이지만 어떤 분에게는 이 소소한 글이 하늘 아버지와 대화하고 주님의 음성을 듣는 작은 계기가 된다면 좋겠습니다. 참고로 저는 아버지처럼 그림을 전공한 사람도, 예술에 깊은 조예를 갖춘 사람도 아닙니다. 이 부분에서는 미술 전문인 독자분들의 넓은 양해를 구하고 싶습니다.

아버지는 후학을 양성했던 교수로, 미학자로, 디자이너로 사셨지만 그런 타이틀로 무언가 누리는 것을 괴로워하며 거부하셨습니다. 사회적 인정이나 경제적 이득을 얻기 위해 쟁투하는 삶은 '내게 맞지 않는 버거운 옷'이라 종종 말씀하시며 무엇보다 진중하고 신실한 신앙인으로 사는 삶을 갈구하셨습니다. 마지막 병석에서조차 치열하고도 집요하게 하나님 앞에서 스스로 반추하시는 삶을 사시며 끝까지 기도를 이어 가시려던 아버지셨습니다. 그리스도인으로서 주변의 한 영혼을 기도하며 보듬고 이끌며 섬기는 관계가 얼마나 중요한지, 숨을 쉬기 어려울 만큼 고통의 순간까지 제게 강조하셨습니다. 그 관계만이 남고, 그 관계를 소중히 여기는 사람만이 주님과의 관계도 참으로 소중히 여길 수 있다고 하셨습니다. 아버지는 장로의 사명을 다하시려고 최후의 숨을 몰아쉬는 순간까지 진심으로 최선을 다하셨습니다. 하여 아버지의 글과 더불어 나오는 제

17

글은 그런 아버지를 모셨던 딸의 겸허한 회신回信에 불과합니다.

담여談餘와 같이 이런 이야기를 나누면서 서문을 마무리하게 하고 싶습니다. 상실감을 극복하기 힘들었던 어느 날, 저는 이루어지지 않을 기도라는 것을 알면서도 어떤 형태로든 천국으로 가신 아버지의 음성소리을 한 번이라도 다시 듣고 싶다고 주님께 간청 드린 적이 있습니다. 아이와 같은 기도였다는 것을 압니다. 하지만 제 마음은 진정 순수하고 간곡했습니다. 모든 간절한 기도는 – 그 기도 내용이 아무리 어처구니없고 어줍어도 – 우리를 긍휼히 여기시는 주님의 자비하심으로 인하여 응답이 되는가 봅니다. 미국으로 돌아와 조용히 지내던 어느 오후, 교회에 같이 다니는 미국인 친구 팸Pam과 앨리스Alice가 위로하고 싶다며 저희 집까지 친히 찾아와 주었습니다. 오자마자 두 친구는 저를 꼭 안아 주었습니다. 그리고 분홍빛 꽃 포장지에 눈부신 연둣빛의 리본이 곱게 묶인 선물 박스를 내밀며, 주고 싶은 선물이었으니 어서 끌러보라고 재촉했습니다. 뭘까, 궁금한 마음으로 조심조심 포장을 열어 보았습니다. 그건 놀랍게도 고매한 은빛을 간직한 커다란 풍경風磬, wind chime이었습니다. 자매들은 이 풍경이 제 귀에 들려오는 천국의 은은한 종소리이기를 바란다고 속삭여 주었습니다. 부드러운 바람이 불어 이 풍경의 종이 울릴 때마다 사랑하는 아버지를 생각하고, 언젠가 본향에서 다시 만날 것을 소망하며 위로 받기를 원한다며 저를 위해 기도해 주었습니다. 그날 저녁, 남편이 뒷마당 포치porch에 풍경이 잘 보이도록, 그리고 소리가 잘 들리도록 운치 있게 풍경을 달아 주었습니다. 늦은 밤, 봄비가 보슬보슬 내렸고 봄비를 몰고왔던 보드라운 밤바람이 이 풍경을 만지작거리자 이내 덩그렁! 첫 종소리가 촉촉한 수분을 머금고 고요하고도 조용히 울려 퍼졌습니다. 그 종소리가 제 가슴을 맑게 비우고, 제 안에 애써 자아내려는 인간의 언

어를 다 휩쓸었습니다. 소천하신 아버지께서 제 곁에 가까이 계신다는 느낌이 들었습니다. 오랫동안 잘 표현하지 못하고 꾸욱, 누르며 견디었던 묵직한 슬픔 덩어리가 종소리와 더불어 서서히 부서지며 용해溶解되고 있었습니다. 그 종소리의 여운 끝에 저는 알았습니다. 어떤 형태로든 천국으로 가신 아버지의 '소리'를 한 번이라도 다시 듣고 싶다고 주님께 간청 드린 것이 그 밤에 응답되었다는 것을요. 저는 그 종소리를 통해 저를 사랑스럽게 부르시는 아버지의 음성을 진정 다시 듣고 있었습니다. 제가 친밀히 아는 아버지의 음성이 분명했고 그 음성을 들으니 제가 아버지와 하나가 된 듯한 느낌이 들었습니다. 마치 제가 주님의 음성을 듣고 주님의 음성을 따르며 주님 안에서 아버지와 하나가 될 수 있는 것처럼 말입니다요 10:27-30. 뜨거운 눈물이 가슴에 휘돌았습니다. 밖으로 나오지 못하는 눈물이었습니다. 눅진한 눈물이 뼛속으로 깊숙이 흘렀습니다. 봄밤의 곱고 부드러운 바람은 계속 불었고 종소리와 더불어 눈물은 저의 애달프고 상한 마음의 골육骨肉에 스며들어 저를 홀연히 치유하고 있었습니다.

이 글을 읽는 모든 분들도 그런 치유가 있기를 축복합니다. 여러분이 친밀히 알고 계시는 주님의 음성이 이 글을 읽는 동안 은혜 가운데 머물기를 아울러 축복합니다. 이 그림 대화 속에 여러분의 자리가 분명히 있으리라 믿습니다. 이제 이 책이 나오기까지 노고를 아끼지 않아 주신 분들을 기억하며 서문을 마치고자 합니다. 가천대학 시각디자인과 서기흔 교수님과 홍익대학교 산업미술대학원 류명식 교수님은 이 원고의 처음 과정부터 마지막까지 땀 흘리는 수고를 아끼지 않아 주셨고, 책의 표지와 세세한 디자인과 편집에 진실됨으로 동행하여 주셨습니다. 또한 가향교회 최세희 선생님은 원고를 가슴으로 읽으며 정성으로 다듬는 일에 최선을 다해 주셨으며, 각별한 추천사를 보내 주신 숭실대학교 기독교학과

김회권 교수님은 신실한 기도로 저희 가족을 내내 심히 위로하여 주셨습니다. 이 부족한 원고를 기꺼이 받아 출간을 윤허해 주셨던 샘터사 김성구 대표님께도 깊은 감사를 올립니다. 이 외에도 마음을 쏟아 주신 분들이 정말 많습니다. 이 지면에 이름을 다 나열하지 못해 안타까울 따름입니다. 모두 아버지를 그리며 생각하며 주님의 사랑을 한껏 보여 주신 아름다운 분들임을 알아주시기 바랍니다.

<div align="center">미시간 주 미들랜드에서 오지영 드림</div>

2017년 그림 대화 ————————————————————————————

지영이에게,

아침에 전화로나마 네 목소리를 듣는 하루가 참 좋구나. 고맙다. 그곳에는 지금도 눈이 펑펑 온다니… 정말 낭만이 있는 곳이기도 하겠지만, 봄은 언제 오려는지 궁금하구나. 네 말처럼 오늘의 눈은 봄이 오기 위한 겨울의 마지막 별리에 해당하는 눈이었으면 좋겠다. 엄마가 봄 소식에 목이 갈할 네게 베란다에 핀 꽃 사진을 보내 달라고 하시니 여기에 실어 보낸다.

나는 그 꽃 이름도 잘 모른다. 그러나 네 엄마에게는 세월이 묻어 있는 꽃이다. 네 친할머니, 대전 할머니 살아 계셨을 때 작은 뿌리를 얻어와서 지금까지 정성으로 기르고 있는 화초니까 벌써 30년 가까이 되는 유서 깊은 꽃이 아닐 수 없다. 그곳에 쌓여 있는 하얀 겨울 눈과 이 하얀 꽃이 어울리려나? 꽃을 좋아하는 너에게 혹 위로가 되면 좋겠다.

이번부터 내 블로그에 새롭게 그림 해설을 등재할 계획이다. 글을 마치면 매번 너에게 가장 먼저 들려주고 싶구나. 네가 읽어 보고 생각과 감상 그리고 네가 지닌 말씀의 해석도 있다면 나누어 주면 좋을 것 같다. 그렇게 우리 허심탄회하게 대화를 나누자꾸나.

늘 건강하고 강건하기를 빈다. 환절기를 슬기롭게 보내거라. 사랑한다.

2017. 2. 17.
아버지

돌아온 탕자

The Return of the Prodigal Son

작가 | 렘브란트 하르먼손 반 레인 (Rembrandt Harmenszoon van Rijn)

제작 연대 | 1669

작품 크기 | 262cm×206cm

소장처 | 러시아 상트페테르부르크 에르미타주 박물관

(The Hermitage, St. Petersburg, Russia)

렘브란트가 누가복음 15장에 기록되어 있는 <돌아온 탕자>에 대한 비유를 시각화한 작품이다. 렘브란트는 키아로스쿠로Chiaroscuro 기법을 사용하여 어두움으로부터 수많은 사연들을 길어 올렸다. 키아로스쿠로 기법이란 빛과 어둠을 극적으로 배합하는 기법이다. 그러므로 그의 그림에서 조명효과는 자연광에서는 얻어낼 수 없는 신비함이 깃들어 있다. 가장 강한 조명을 받고 있는 밝은 부분에는 그의 주장점키 클레임key claim이 자리 잡는다. 이 작품에서도 마찬가지로 돌아온 둘째 아들의 등 위에 얹힌 아버지의 두 손을 통하여 우리는 그의 끝없는 사랑과 용서와 자녀를 위한 자애로움과 따스함을 느낄 수 있다.

이 그림에는 여섯 명의 인물이 배치돼 있다. 아버지의 뒤편에 거의 어두움에 잠겨 잘 보이지 않는 여인은 탕자의 어머니로 추정된다. 감상자 편에서 보아 어머니의 오른쪽에 기둥에 기대어 있는 여인은 이 집의 하인이며, 검은 모자를 쓰고 앉아서 부자의 상봉을 바라보고 있는 인물은 그 집의 재산관리자다. 오른쪽 앞에 지팡이를 짚고 곧게 서 있는 인물은 탕자의 맏형이다. 그는 권위의 지팡이를 짚고 마치 심판관처럼 서 있다. 그래서 그는 죄를 짓고 돌아온 동생을 마치 심판하려는 듯이 보인다. 그는 그의 동생에 대한 아버지의 깊은 동정심과 슬픈 감정에 이의를 제기할 사람으로 보인다. 그는 그림 속의 맏형이자 바로 우리의 감춤 없는 모습이다.

이에 비해 돌아온 탕자는 말 그대로 처참한 처지에 빠져 있는 죄인이다. 그는 미리 받은 재산을 모두 외지에서 탕진하고 기근으로 배고프고, 고생으로 머리카락도 다 빠지고 말았다. 작가는 이 그림에서 탕자의 얼굴을 그리지 않았다. 얼굴이 그려져야 할 부분의 대부분은 그의 뒤통수로 채워져 있다. 시쳇말로 그에게는 들고 다닐 수 있는 얼굴이 없는 것이

1. 돌아온 탕자

다. 한쪽 신발은 슬리퍼처럼 벗겨져 있고 오른발의 그것도 뒤꿈치가 거의 해져서 그의 신분이 얼마나 처참한 상태에 빠져 있는지 추론하는 데 어려움이 없다. 당시의 신발은 그 소유주의 신분이었기 때문이다. 다만 허리춤에 채워져 있는 단도가, 그가 아버지 집을 떠날 때의 신분을 짐작하게 해 주고 있을 뿐이다. 아들의 등 위에 얹힌 아버지의 두 손에 주목하자. 물론 이 손들은 아버지의 양손임에 틀림없다. 그러나 하나^{감상자 입장에}서 오른쪽 손는 투박한 남성적인 아버지의 손, 또 하나는 부드럽고 가녀린 어머니의 자애로운 손으로 묘사되어 있다.

이 그림은 하나님이 우리 죄 많은 인간을 어떻게 사랑하시는지를 보여주는 그림이다. 그림은 말없는 시요, 시는 말하는 그림이다. 렘브란트는 자기가 죽기 두 해 전에 이 작품을 남겼다. 우리는 작가의 신앙의 깊이를 이 그림을 통해서 짐작해볼 수 있다.

2017. 2. 17.

<돌아온 탕자> 그림을 보며

2월에 눈이 내리는 오늘, 저는 아버지로부터 빛나는 두 가지 선물을 받고 있습니다. 하나는 하얀 봄꽃입니다. 할머니의 순결한 모습을 닮은 고운 꽃이 부십니다. 엄마는 순결한 삶을 살아오신 할머니를 생각하면서 성심을 다해 이 꽃을 사랑으로 키우고 계실 겁니다. 또 하나의 선물은 <돌아온 탕자> 그림과 아버지께서 들려주시는 해설입니다. 감사드립니다. 아버지.

오래 전에 이 그림에 관한 누가복음 15장의 해석과 고백을 담은 영성학자 헨리 나우웬Henri J.N. Nouwen의 책 <The Return of the Prodigal Son> 을 읽은 적이 있습니다. 제가 감동 깊게 읽었던 책이어서 독서 후에 저만의 생각을 따로 정리한 노트도 있습니다. 한국에서는 이후에 <탕자의 귀향> 으로 번역되어 출간된 것으로 압니다.

탕자는 어느 날 그의 가슴을 두근거리게 만드는 누군가의 들뜬 음성을 듣습니다.[2] "어서 벗어나야 해. 세상에 나가서 네 자신을 보여주어야만 해. 네가 얼마나 가치 있는 존재인지를 입증해 보여야지 않겠어?" 탕자는 그 목소리에 끄덕이며 '자신을 보여주기 위하여' 이내 울타리를 넘어 현란한 문화가 폐부까지 유혹하는 먼 나라로 떠납니다눅 15:13. 탕자가 떠나고 싶었던 건 그가 아버지의 사랑을 충분히 받지 못해서가 아니었습니다. 도리어 한껏 자유롭게 떠날 만큼 무조건적인 깊고 큰 부성父性을 든든히 믿었기 때문입니다. 그러나 탕자는 머지않아 깨닫습니다. 먼 나라에서 온전하게 이방인이 되어 살아간다는 게 얼마나 아프고 고달픈 일인지를요. 아버지 집이 아닌 곳은 '자신을 보여주기 위한' 적확한 장소가 아니라는 걸 깨닫습니다. 그런 탕자가 재산을 다 탕진하고 나서야 빈곤 속

에서 아버지 사랑을 기억하고 다시 회귀하기로 결심합니다.

저는 이 그림에서 렘브란트가 '집'을 그리지 않았다는 사실에 숙연해집니다. 탕자가 돌아온 곳은 좋은 옷과 가락지와 신발이 있는 집이 아닙니다눅 15:22. 살진 송아지를 보유하는 집도 아닙니다눅 15:23. 둘째 아들이 돌아온 집은 그런 건물 자체가 아닙니다. 응어리지고 아프고 답답하고 고통스러워도 결코 아무 데나 휘휘 먼 곳으로 떠나지 못하는 아버지, 자녀가 언젠가 다시 돌아오리라는 믿음과 사랑 때문에 머물러야 할 자리를 절대 포기하지 않고 지키고 있었던 아버지, 그 아버지의 가슴이 아들이 돌아온 '집'입니다. 자녀를 위해 외롭게 그 자리를 고수했던 아버지의 품이 탕자가 돌아온 고향입니다. 이 아버지는 찬사와 존경과 호강을 받으며 살아오지 못했습니다. 오히려 동네 사람들의 수군거림과 가까운 사람들의 비난과 때로는 다 형용하기 힘든 죄책감과 싸우며 살고 있었습니다. 모든 걸 탕진한 둘째 아들만큼이나 아버지의 가슴도 휑하게 비워져 있었을 세월입니다. 그럼에도 아버지는 사랑하는 자녀가 언제든 돌아올 수 있는 하나의 중심점, 구심점이 되기 위하여 자기 자신을 지우고 낮추며 거기에 있었습니다.

아버지는 떠나간 아들을 되찾은 주체 못 할 기쁨 때문에 환희의 성대한 잔치를 벌입니다. 바로 그때 규율과 도리를 붙드느라 한번도 아버지 집을 벗어나지 못했던 큰아들은 당황합니다. 패륜을 실행한 아들을 받아들이는 아버지의 흔연한 용인에 시기하고 분노합니다. 작은 실수마저 경험하지 않으려고 애썼던 큰아들에게 실패자를 향한 연민이란 없습니다. 죄인을 받아들이는 아버지 집의 잔치는 그가 노여워할 만한 충분한 이유가 되고도 남습니다눅 15:28. 아버지는 집 밖에서 울분을 가라앉히지 못하여 서성이는 큰아들에게 권합니다눅 15:28. 그러나 이 권함의 행위가 결코

가볍지 않습니다. 여기 '권하다'에 해당하는 헬라어 동사 '파라칼레오$^{\pi\alpha\rho\alpha}$ $_{\kappa\alpha\lambda\epsilon\omega}$: parakaleō'는 성서에서 애타게 청하고, 간곡히 구할 때 종종 사용되는 단어이기 때문입니다$^{\text{마 8:5, 26:53, 막 1:40, 눅 8:41, 행 8:21 등}}$.[3] 아버지는 둘째 아들만큼이나 큰아들도 '집으로 돌아오기를' 간절히 원했음을 나타냅니다. 맏아들은 돌아올까요? 그도 아버지의 집으로 돌아가 거친 여정 속에 상처입은 그의 아우를 껴안을 수 있을까요? 렘브란트의 그림을 보면 둘째 아들은 돌아왔으나 맏아들은 아직 돌아오지 못하고 있다는 것을 알게 됩니다. 그는 아버지의 따스한 가슴에 기대지 못하고 율례와 권위의 차가운 지팡이에만 기대어 적막 가운데 서 있습니다. 떠나본 적이 없는 그 맏아들이 여전히 돌아오지 못하고 있다는 사실은 역설입니다.

가산은 이미 탕진되었습니다. 잔치를 치르고 나면 참으로 이 아버지가 자녀들에게 줄 수 있는 유산은 어떤 물질이 아니라 긍휼과 자애밖에 없을지도 모릅니다. 그러나 그것만이 우리가 돌아가야 할 이유라는 걸 렘브란트는 조용히 토로합니다. 저는 기도하며 바라며 상상합니다. 못마땅하게 마음의 모서리가 돋은 맏아들이 일어나 빛 가운데로 들어와 아버지의 가슴에 안기는 장면을요. '아버지의 것이 다 내 것'임을 받아들이는$^{\text{눅 15:31}}$ 장자의 기품입니다. 그리하여 아버지가 둘째 아들뿐 아니라 돌아온 큰아들을 보고 감격하며 웃음짓는 장면을 상상합니다. 비로소 다 함께 마땅히 '즐거워하고 기뻐하는'$^{\text{눅 15:32}}$ 안식처가 되는 곳, 거기가 마침내 우리가 돌아가야 할 하나님의 가슴 곧 천국입니다. 잃어버릴 뻔했던 모든 자녀들이 하늘 아버지의 가슴 안에서 찾음을 얻는 곳, 거기가 본향입니다.

창 밖으로부터 오후의 햇살이 길게 들어오고 있어요. 곧 이곳에서도 눈이 녹고 봄꽃이 피어나겠지요. 저는 아버지와 제가 살아가는 이 세상

에서 작은 천국들을 보게 해 달라고 기도합니다. 아버지와 그림을 볼 수 있어서, 성서 이야기를 나눌 수 있어서 행복한 날이 시작되었습니다. 성서 그림 이야기를 계속 들려주세요, 아버지. 저도 제 마음을 계속 나누겠습니다.

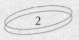

십자가 책형도

– 이젠하임 제단화
Isenheim Altarpiece (first view)

작가 | 마티아스 그뤼네발트 (Matthias Grunewald)
제작 추정 연대 | 1515
작품 크기 | 300cm×330cm
소장처 | 프랑스 콜마르 운터린덴 미술관 (Musée d'Unterlinden, Colmar)

이 그림은 후기 르네상스 시대, 북유럽에서 그려진 그리스도 책형도의 대표적인 양식을 보여주는 기념할만한 작품이다. 소위 <이젠하임 제단화Isenheim Altarpiece>로 알려진 세 개의 패널panel 중, 중앙에 해당하는 그림이다. 지금은 포도주로 유명한 프랑스 북부 알자스Alsace 지방의 콜마르Colmar시市 운터린덴 미술관Musee Unterlinden에 소장되어 있지만, 애초에 그림이 제단화로 봉헌된 곳은 알자스 지방의 작은 마을인 이젠하임에 있는 안토니오 수도원의 병원이었다. 당시 병원에는 페스트 환자를 포함한 피부질환자가 많았는데 이들은 못박힌 예수님의 모습을 보고 많은 위로를 받았다고 전해진다. 그림이 작아서 식별하기 쉽지 않겠지만, 그림을 확대하여 자세히 들여다보면 예수님의 몸에 작은 발진發疹의 흔적이 촘촘히 나 있다. 마치 예수님이 평소에 극심한 피부병에 시달리다가 십자가 책형을 받으신 것으로 오해할 정도로 말이다.

르네상스라는 말은 우리 모두가 잘 알고 있는 바와 같이, 말 그대로 '다시Re- 탄생함naissance'을 의미한다. 기독교인들에게는 듣기에 다소 민망한 이야기가 되겠지만, 서로마가 멸망했던 서기 5세기 이후 기독교 이념이 지배했던 약 1,000년간은 인간의 창조성이 철저히 무시되고 오직 '신의 목소리Phonocentrism'만 지배했던 암흑시대라고 규정된다. 따라서 이 암흑시대를 극복하고 문명의 부흥과 사회의 개선을 이루기 위해서는 암흑시대 이전, 즉 그리스 로마시대의 고전학문을 '다시Re- 탄생naissance'시킬 필요가 있었던 것이다. 따라서 미술 분야에서도 시대정신을 그리스시대의 '이상적인 아름다움의 추구'에 두었고, 당시의 캐논canon을 중시하였다. 미술 분야에서 널리 알려져 있는 르네상스 시대의 3대 거장, 라파엘로Raffaello, 레오나르도 다 빈치Leonardo da Vinci, 미켈란젤로Michelangelo 등의 작품에서 볼 수 있는 아름다움은 이러한 시대정신을 반영한 것이었다고 말할 수 있다.

이러한 설명을 비교적 자세하게 한 까닭은, 그럼에도 불구하고 그뤼네발트의 이 작품은 단순히 르네상스 시대의 아름다움의 법칙을 액면 그대로 수용하는 데 그치지 않았다는 점을 말하고자 하는 것이다. 중세의 교회는 건축이든 음악이든, 미술 작품이든 혹은 말씀 선포이든, 그 어떤 것들이나 기독교 이념 속에서 성도들을 이해시키고 감동을 시키는 데 목적을 두어 왔다. 작가는 이 작품을 통해서 르네상스의 시대 정신이었던 '이상적인 아름다움의 추구'라는 외형적 형식을 빌면서도, 내적으로는 중세 교회가 추구해왔던 '신적 진리'를 성도들에게 알리고자 애썼다.

우선 이 그림은, 이제까지 그리스도 책형도에서 볼 수 없었던 그리스도의 몸에 가해진 인간의 잔인한 책형의 실상을 액면 그대로 감춤 없이 보여준다. 그래서 누구든지 그림 앞에 서면, 그리스도의 몸에 가해진 잔혹상을 목도하고 그 처참함에 몸서리를 치게 된다. 그리스도의 오른쪽 창상으로부터 흘러내리는 진한 핏자국은 쇠약해 보이는 육체의 여린 녹색과 눈부신 대조를 이룬다. 다른 어떤 책형도보다 지근거리至近距離에서 예수의 고난을 볼 수 있도록 시선의 높이를 한껏 낮추어서 바로 우리 눈앞에서 이 처참한 상황이 벌어지고 있는 듯한 착각 속에 빠져들게 한다. 마치 현대 영화의 클로즈업close-up 기법처럼 말이다. 여기까지만 보면 인본주의적 르네상스 시기의 작품임을 알아보는 데 어려움은 없어 보인다.

그러나 자세히 들여다보자. 그리스도의 오른쪽에는 아들의 시신을 보고 까무러쳐서 요한의 팔에 안겨 있는 성모 마리아가 보이고 그 아래에는 향유 병을 앞에 두고 슬픔에 겨워 손깍지를 끼고 비틀고 있는 막달라 마리아의 모습이 보인다. 이들은 그리스도와 같은 감상거리에 있으면서도 그리스도의 크기에 비해 작게 그려졌다. 특히 막달라 마리아는 지나칠 정도로 왜소하게 묘사되어 있음을 발견할 수 있다. 마치 그녀가 슬픔을 이

기지 못해 땅속으로 사그라질 것만 같은 느낌까지 준다. 그리스도의 하늘을 향해 기도하듯이 벌리고 있는 그리스도의 양손과 그녀의 손 크기를 비교해 보면 그녀가 얼마나 작게 묘사되어 있는지 알 수 있다. 이러한 묘사는, 의미상 중요한 대상을 크게 그려왔던 중세의 흔적이지 원근법이 개발되어 이에 대한 적용이 매우 활발하였던 르네상스 시기의 표현법이라고 말할 수 없다. 반대쪽에는, 이사야 53장에 기록된 십자가를 진 어린 양을 볼 수 있는데, 왼손에 성서를 들고 있는 세례 요한이 손가락으로 가리키고 있는 인물과 그리스도를 향해 같은 방향성을 띠고 서 있다. 세례 요한은 근엄하면서도 단정적인 포즈로 그리스도를 가리키고 있는데 그의 뒷면 벽에는 그가 말했다고 알려진 요한복음 3장 30절 "그는 흥하여야 하겠고 나는 쇠하여야 하리라"가 라틴어로 기록되어 우리의 시선을 끈다.

다시 말하여 그뤼네발트는 르네상스 시대의 '이상적인 아름다움의 추구'라는 시대정신의 중심에 서있으면서도 의도적으로 그림의 중요성에 따라 인물의 크기를 변화시키는 중세 및 원시 화법을 – 비록 일부라고 생각할 수 있지만 – 고집스레 지키고 있었다. 그의 작품은 미술 작품이 굳이 새로운 조형의 발견이 아니더라도 위대할 수 있으며 예술적인 경지에 도달할 수 있음을 새롭게 보여준다.

2017. 2. 28.

<십자가 책형도 - 이젠하임 제단화>를 보며

아버지, 저는 이 제단화 그림에서 어린아이처럼 작고 여리게 그려진 막
달라 마리아에게 마음이 이끌립니다. 예수님은 사그라들 듯이 슬퍼하는
그녀를 향하여 고뇌와 애통함의 고개를 떨구어주고 계시네요. 이 구도가
제 가슴을 저밉니다. 그녀 곁에 옥합이 놓여 있는 사실로 미루어 보아, 화
가 그뤼네발트는 향유를 부어드린 여인이 막달라 마리아이며 눅 7:36-50 참
조 베다니의 마리아도 동일한 인물일 것이라는 초대 교부 타시아노 Tatian
의 전통적인 견해를 따르고 있음을 알게 됩니다.[4] 심층을 파고드는 보혈
의 내음과 더불어 여인이 주님께 준비했던 고결한 향기를 화폭에 한꺼번
에 담고 있는 그림입니다. 고대에서는 향유가 에메랄드, 사파이어, 루비
같은 보석보다 더 값지고 귀했습니다. 고대인에게 시각이 촉각만큼 중요
하지 않았던 까닭은 코에 스며드는 내음이야말로 그 사람의 삶의 위치
와 자리를 알려주는 지표였기 때문입니다. 그래서 고대 근동지역에서는
왕의 위엄을 나타내는 상징으로 그윽한 내음이 풍기는 향유가 부어져야
만 했습니다. 임관식에는 향유가 부어지지 않으면 진행되지 못할 정도였
습니다.[5] 이러한 향기는 보통 아주 오랫동안한 달이라도 지속되는 경우가 많
아서 왕이 지나갈 때 사람들은 거부하지 못할 거룩한 향기에 도취되어야
했고 로열 아로마 Royal Aroma는 왕이 지나가는 모든 곳에 축복처럼 잔잔
히 사람들의 가슴에 남곤 했습니다. 혹시 왕이 전쟁을 마치고 옷이 찢겨
져서 거친 들에서 올라온다고 하여도 그 향기만큼은 그가 왕이라는 것을
부인하지 못하게 했던 것입니다 아 3:6-7 참조.

　　이런 사실을 염두에 두고 아버지와 함께 이 제단화를 봅니다. 그림 속

의 예수님은 멸시를 받아 사람에게 싫어 버린 바 된 사람, 간고를 많이 겪은 사람, 질고를 아는 사람, 귀히 여김을 받지 못하는 사람^{사 53:3-4 참조}으로 십자가에 못 박혀 계십니다. 그뤼네발트는 이젠하임에 있는 안토니오 수도원의 병원에서 치료받던 환자의 아픔을 지니시고 죽음을 맞이하시는 그리스도의 모습을 그려내려고 많은 노력을 기울였습니다. 그래서 모습 자체는 흉할 수밖에 없건만 저는 이 처연한 모습의 예수님에게서 아름다운 향유 내음을 맡습니다. 채찍에 맞으시는 순간에도, 살이 찢어지고 내장이 파열되는 순간에도 예수님의 깊은 속까지 스며든 그 향유의 내음만큼은 아무도 예수님에게서 떼어낼 수가 없었을 것입니다. 배척할 수 없습니다. 부정할 수 없습니다. 이 분은 만왕의 왕이십니다. 로열 아로마 Royal Aroma가 그 사실을 증거합니다. 화면의 막달라 마리아처럼 왜소한 외모를 지닌 저는 그녀의 모습에 제 모습을 포개고 애절히 주님을 향하여 손을 들고 경배합니다. 그 발 앞에 제 마음을 전제^{奠祭}처럼 쏟아 놓습니다. 예수님은 작은 저를 향하여 자비의 고개를 떨구어 주실 것 같습니다. 아버지, 내일 3월 1일은 사순절의 시작입니다. 보내주신 책형도를 가슴에 품고 그리스도의 고난을 묵상하겠습니다.

그리스도의 부활

The Resurrection of Christ

작가 | 피에로 델라 프란체스카 (Piero della Francesca)

제작 추정 연대 | 1463

제작 기법 | 프레스코화

작품 크기 | 225cm×200cm

소장처 | 이태리 보르고 산세폴크로 (Sansepolcro) 시립미술관

예수의 부활은 오늘날의 기독교 신학의 본질이다. 만일 그리스도가 다른 사형수처럼 십자가 책형을 받고 죽음으로 마감해 버렸다면, 예수는 위대한 랍비요 선지자일 수 있었겠지만, 구원의 메시아일 수는 없었을 것이기 때문이다. 그분은 사망의 권세를 이겼고 마침내 승리하는 그리스도상을 인류에게 남겼다.

그러나 어떤 복음에서도 가장 극적이어야 할 부활의 현장을 기록으로 남기지 않았다. 그분의 시신이 동굴에 매장된 지 삼일 째 날 새벽, 막달라 마리아, 다른 마리아, 살로메, 요안나 등의 여인들이 무덤에 도착했을 때, 이미 동굴의 문은 열려 있었고 예수님은 갈릴리로 가신 뒤였다고 기록하고 있을 뿐이다. 말하자면 부활의 증인들은 예수가 '무덤에 부재함'을 확인함으로써 부활을 증거할 수밖에 없었다. 이 '부재증명alibi'은 매우 의미심장한 부활의 증명 방식이며, 그리스도의 자녀 된 모든 이들에게 언제까지나 현재형으로 부과된 증명 방식이다.

작가 피에로 델라 프란체스카이하 피에로의 이 그림은 그리스도의 부활 사건을 모티브로 해서 그린 작품 중에서 가장 힘차고 당당해 보이는 작품으로 유명하다. 작가는 이 작품을 통해서 자기 나름대로 예수 부활의 증언자로 남고자 했다. 죽음을 이기고 일어난 그리스도는 그의 왼발을 관 뚜껑 위에 올리고 있으며, 오른손에 들고 있는 승리의 상징인 십자가 깃발에 의지해 금방이라도 튀어나올 듯 곧은 포즈를 취하고 있으며, 그의 눈은 감상자인 우리를 향해 형형한 눈빛을 내쏘고 있다. 이는 한국화 중에서 <윤두서의 자화상>을 연상케 하는 모습이다. 중국 동진東晉의 화가 고개지顧愷之의 화론에 따르면, 모름지기 초상화는 인물의 눈을 통하여 그의 정신세계를 들여다볼 수 있도록 묘사되어야 한다는 것이다. 이것이 고개지顧愷之의 화론으로서의 '전신사조傳神寫照'이다.[6] 국보 제240호로

시정된 <윤두서의 자화상>은 우리나라의 초상화 중에서도 이 같은 전신 사조에 뛰어난 작품으로 꼽힌다. 정면을 똑바로 응시하고 있는 광채 나는 눈, 양쪽으로 치켜 올라간 눈썹, 구레나룻과 턱수염, 두툼한 입술 등은 작가의 옹골찬 선비적 기개를 짐작하는 데 어려움이 없다. 윤선도의 증손이며 정약용의 외증조부이자, 겸재 정선, 현재 심사정 등과 더불어 조선 후기의 3재로 불렸던 인물답게 그의 초상화에서는 감상자를 압도하는, 형언하기 어려운 어떤 힘이 느껴진다. 피에로의 이 작품에서도 기독교 정신에 대한 확신과 엄숙함, 그리고 영광의 승리가 그리스도의 정면을 응시하는 눈을 통해 가감 없이 드러난다.

화면 전체는, 당당하게 느껴지는 직립형 그리스도와 관 아래쪽에 잠들어 있는 네 명의 병사들 사이에 흐르고 있는 몇 개인가의 매우 강렬한 대조contrast로 구성되어 있다. 움직임 없음으로부터 있음으로, 수면으로부터 각성으로혹은 감은 눈에서 뜬 눈으로, 흐느적거림으로부터 곧고 의연하며 강직함으로, 누워 있음으로부터 서 있음으로, 기울어진 창으로부터 곧게 하늘을 향해 서 있는 승리의 깃대로… 이러한 콘트라스트가 던져주는 팽팽한 긴장감은 예수 그리스도의 부활의 긍극적인 메시지를 강렬하게 느끼게 해준다. 화면을 양분하고 있는 중앙선의 윗부분에 예수 그리스도의 얼굴을 자리 잡게 하고 잠자고 있는 병사들을 밑변으로 한 상승감에 가득한 삼각구도 역시 이러한 느낌을 배가시키는 요소로 작동하고 있다. 이러한 화면의 구성요소들은 마침내 모든 것을 그분의 발아래에 굴복시키고만, 한 마디로 강한 카리스마를 지니고 있는 불멸의 그리스도상을 그려내는 데 시각적 도움을 주고 있다.

작가는 또 그리스도의 부활의 장소를 예루살렘이 아닌 자기의 고향인 산세폴크로Sansepolcro를 배경으로 그렸다. 부활하신 그리스도를 중심으로

해서 우리가 보아 오른쪽의 들판과 나무는 생생하게 살아 있는 싱그러움으로 넘쳐나는 데, 왼쪽의 배경을 이루고 있는 나무는 앙상하며 마치 죽음의 대지처럼 황량한 느낌을 준다. 이에 대해서는 크게 두 가지 해석이 있다. 그리스도의 부활사건은 죽음의 겨울에서 새로운 생명의 봄으로 가는 변곡점에 해당한다는 해석과, 오른쪽 배경은 생명에 찬 새로운 그리스도교를, 왼쪽은 낡고 오래된 유대교에 견주어진다는 해석이 그러하다. 이러한 해석은 어떤 것이 옳고 또 어떤 것이 그르다고 말할 수는 없다.

전해 내려오고 있는 이야기에 따르면, 아래 왼쪽에서 두 번째에 잠자고 있는 로마 병사가 작가의 자화상이라고 한다. 그가 믿음으로 늘 깨어 있는 생활을 하지 못한다 할지라도 그리스도의 부활의 푯대에 기대고 싶은 간절한 종교적 염원이 담겨 있는 시각 단서라 말하지 않을 수 없다.

<div align="right">2017. 3. 28.</div>

\<그리스도의 부활\> 그림을 보며

화가 피에로는 왜 이토록 그리스도의 눈빛을 영롱하고도 뚜렷하게 묘사하기 위하여 애를 썼을까요? 단지 전신사조傳神寫照의 기법 때문에 이렇게 그려냈다고 보기는 힘들 것 같습니다. 그런데 저는 이 그림을 보다가 문득 우분투 신학ubuntu theology에 대해서 아버지께 말씀드리고 싶었습니다. 공동체의 강한 소속감으로 인생의 의미를 찾는, '우리가 함께 있기에 내가 있다'라는 아프리카의 문화에서 나온 신학입니다. 다시 말하여 '그대가 존재하기에 내가 존재한다I am because you are'입니다. 모두가 슬픈데 나만이 기쁘다는 건 의미가 없으며 모두가 배고픈데 나만이 배부를 수 없다는 내용입니다. 그런 연유에서 아프리카 아이들에게 자화상을 그려보라고 한다면 본인의 얼굴만 그리지를 못합니다. 아이는 자기의 가족과 친구와 부족 공동체의 일원 사이에 있는 자신의 모습을 그려냅니다. '나'는 '그들'을 떠나서는 존재하지 않기 때문입니다. 자화상에 자신의 모습만 덩그러니 존재한다는 건 아프리카 아이들이 상상할 수도 없는 일입니다. 그래서였을까요? 남아프리카 공화국 성공회Anglican Church of South Africa 대주교였던 데즈먼드 음필로 투투Desmond Mpilo Tutu는 아프리카의 우분투 신학ubuntu theology이야말로 그리스도의 부활 신앙을 가장 잘 설명하는 신학이라고 주장했던 적이 있습니다.[7]

이 그림을 보면서 우분투 신학을 떠올렸던 이유가 그것입니다. 복음서 기자들은 어쩌면 이런 '그대가 존재하기에 내가 존재하다'라는 관점에 의거하여 예수님의 부활 장면을 묘사했을 거라는 생각이 들었습니다. 그리스도의 부활을 믿는 백성들이 함께 증인으로 단합함으로 인하여 부활

의 빙거憑據는 확고해졌습니다. "그가 여기 계시지 않고 그의 말씀하시던 대로 살아나셨느니라"마 28:6는 천사의 음성을 듣고 빈 무덤을 뒤로한 채 제자들에게 달려갔던 여인들, 당시 여인들의 증언이라면 아무런 가치가 없이 묵살되는 것을 알면서도 여인의 증언을 받아들여서 실제 무덤으로 달려가 눈으로 목격하려고 했던 제자들요 20:3-9, 후에 오백여 형제에게와 야고보, 모든 사도들, 결국 만삭 되지 못하여 난 자와 같았다는 바울에게 이르기까지고전 15:5-8 부활을 믿는 공동체 백성은 불 일 듯 일어나 "그리스도가 부활하셨기에 우리가 있다"라는 것을 한 목소리로 외쳐 '부활의 그림'을 완성해 냈습니다. 그건 "부활을 믿는 그대가 존재하기에 나도 존재한다"라는 '우분투ubuntu'8와 같습니다. 하여 이후에는 서로를 그리스도의 한 몸으로 부둥켜 안으며 박해를 견디고 신앙을 지켜낼 수 있었습니다. 장렬하게 순교마저 감내할 만큼 그들은 관계와 헌신 속에서 함께하는 '하나'였습니다.

부활하신 예수님 밑에서 그저 잠이 들어버린 화가의 참회적인 모습이 이 그림에 그려져 있다고 하셨지요. 그러나 그도 이제 예수님과 함께해야 하는 부활의 증인이 되어 이 작품을 남겼습니다. 그건 이 그림을 보는 감상자에게 "그대도 잠에서 깨어 부활의 증인이 될 것인가"를 묻는 초청으로 다가옵니다. 화가가 그의 무겁게 풀려버린 눈꺼풀과는 대조적으로 그리스도의 눈빛을 찬란하고 눈부시게 그려냈던 이유는 자신이 더 이상 절망의 잠에 함몰되지 않고눅 22:45 분연히 떨치고 일어나 증인의 삶을 살아가려는 다짐 때문이라고 여겨집니다. 상승감에 가득한 삼각 구도는 그러한 화가의 비장한 결심으로 느껴집니다. "그리스도께서 십자가에 못 박히셨으나 하나님의 능력으로 살아 계시니 비록 우리도 약할 수밖에 없지만 하나님의 능력으로 그와 함께 살아날 것을 믿고"고후 13:4 함께 증인

의 삶을 살아가자는 결심으로 말입니다.

증언자는 장차 어떻게 살아가야 될 것인가를 진지하게 고민하게 됩니다. '그대가 존재하기에 내가 존재한다I am because you are'는 마음으로 잃어버린 영혼을 주님의 사랑으로 끌어 안는 실천이, 그 실천만이 진정 절실할 것입니다.

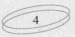

선한 사마리아인

A Good Samaritan

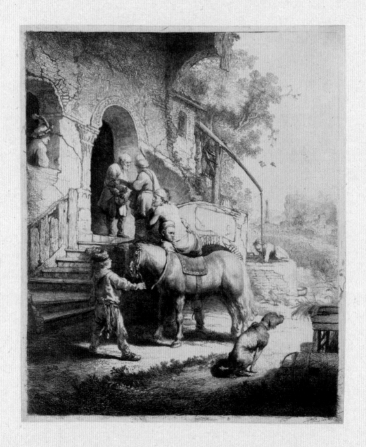

작가 | 렘브란트 하르먼손 반 레인 (Rembrandt Harmenszoon van Rijn)

제작 연대 | 1633

제작 기법 | 동판화 Etching

작품 크기 | 25.4cm×20.6cm

소장인 | 펠릭스 워버그 가족 (Felix M. Warburg and his family)

이 그림은 누가복음 10장 30절부터35절까지에 기록된 에피소드를 시각화한 렘브란트 판화작품이다. 어떤 율법학자가 누구를 이웃이라 정의할 수 있을까, 즉 '이웃'에 대한 개념적 경계를 묻는 담론을 꺼냈을 때 예수가 그에게 들려주었던 이야기다. 작가 렘브란트는 이 작품에서, 이튿날 아침에 일어났던 사건을 첫날의 사건과 뒤섞어 그렸다. 누가의 기록에 따르면 그 '선한 사마리아인'은 여관을 떠나면서 두 데나리온을 여관주인에게 주었던 것으로 기록하고 있는데, 그림 속의 사마리아인은 체크인하는 순간에 이미 여관 문에서 주인에게 돈주머니를 내밀고 있다. 작가는 사마리아인이 여관비용과 치료에 필요한 돈을 '강도 만났던 이웃'을 위해 기꺼이 지불했다는 본질적인 사실에 더 주목했던 것 같다. 말하자면 그 돈을 언제 지불했는가에 대한 시점의 문제는 본질이 아니라 그것의 껍질이라고 생각했을 가능성이 크다.

이 그림은 독특한 구도를 지니고 있다. 한눈에 그림의 왼쪽에 중요한 인물들을 집중적으로 배치했음을 즉각적으로 알아차릴 수 있다. 안장에서 환자를 부축해서 내리는 사람과 여관 문 앞에서 비용을 지불하는 사마리아인, 여관 주인, 창틀에 기대에 이 장면을 바라보고 있는 이름 모를 투숙객, 그리고 말고삐를 쥐고 있는 하인들이 그들이다.

그림의 우반 쪽에는 뒤편 우물에서 물을 긷고 있는 여인과 배변을 즐기고 있는 개가 있을 뿐이다. 이렇게 정리해 놓고 보면 이 그림에서 중요한 사건은 왼쪽에서 벌어지고 있으며, 오른쪽은 우리의 주목을 끌 만한 어떠한 단서조차도 발견되지 않는다. 만일 이 그림을 오른쪽 위 꼭짓점으로부터 왼쪽 아래 꼭짓점을 잇는 대각선 방향으로 분할해 보면 이러한 사실이 더욱 분명해진다.

눈치 빠른 감상자들은 렘브란트가 왜 이처럼 한쪽에 치우친 인물배치

를 했으며, 왜 이 에피소드와 아무런 상관도 없어 보이는 개를 그렸을까에 생각이 미치게 된다. 그것도 배변을 즐기고 있는 개를 말이다. 지난번 이미지 해설에서 이미 말한 바와 같이 작가 렘브란트는 키아로스쿠로의 기법을 즐겨 사용했다. 그는 빛과 어두움의 강렬한 콘트라스트contrast: 대조 속에 주제를 녹여 넣기를 즐겼다. 풀어 말하자면 대비가 지니고 있는 충돌 가능한 대극 점을 하나의 그림 안에 천연덕스럽게 노출시킴으로써 감상자를 당혹케 하면서 생각에 빠지게 한다는 것이다. 예를 들어 그가 그린 <십자가 책형도> 같은 경우, 죄인이 되어 십자가에 못 박힌 그리스도가 주된 조명을 받고 정의를 부르짖으며 형을 집행했던 자들을 어두움에 잠겨 있도록 했던 것은 범죄자와 형집행자의 입장을 조명 속에 역전시킴으로써 감상자를 당혹하게 하여 무엇이 정의인가를 깊이 생각하도록 감상자들을 떠밀려는 의도에서였다.

이 작품에서도 렘브란트는 그러한 회화적 장치로서의 두 개의 대조된 세계를 삽입했다, 그림의 좌반부 세계는 하나님 사랑과 이웃 사랑이 실천되는 가장 아름다운 공간으로 묘사되어 있다. 거의 죽게 된 어떤 사람을 구해서 여관까지 데리고 왔고 이제 그 여관에서 치료가 이루어질 것이기 때문이다. 그러나 우반부 공간에서 우리는 추해 보이는 개와 그의 배변을 본다. 이 그림에서 우리는 아름다운 것과 추한 것, 고귀한 인간정신과 동물적 본능의 콘트라스트를 한 화면에서 보게 되는 것이다. 그런데 자세히 보면 개와 말에서 내려지는 환자, 그리고 여관 주인에게 돈을 지불하는 사마리아인이 왼편 대각선상에 일직선으로 놓여 있음을 볼 수 있다. 이러한 구도는 어쩌면 작가 렘브란트가 이들 셋을 하나의 라인 안에서 사유하도록 우리를 유도하는 흥미로운 시각 단서가 아닐까 생각한다. 먼저 사마리아인을 생각해 보자. 그는 당시 유대인들로부터 개처럼 취급당했던 그리

심산에서 제사를 지내는 신앙집단의 한 사람이다. 강도 만났던 인물을 지나쳤던 제사장과 레위인은 모세의 율법과 장로들의 유전에 충실했던 유대인들이었다. 그러나 그 '거룩한 유대인'들은 정결법이라는 경계선 밖에 '이웃'을 두었기 때문에 강도만난 사람의 진정한 이웃이 되지 못했다. 그러나 사마리아인은, 배변의 욕구가 있으면 자연스레 앞뒤 가리지 않고 배변을 하는 개처럼, 어려운 사람을 만나면 긍휼히 여기고 마땅히 그를 도와야 한다고 생각을 하는, 율법의 초월자였다. 마치 지상의 울타리를 무효화시키는 공중을 나는 새처럼 말이다. 한편 강도 만난 자는 어떨까? 물론 기록에는 그가 누구인지 밝히지 않고 있다. 그러나 추론하건대 '예루살렘에서 여리고로 내려가는 중에 강도를 만난 자'로 기록된 바에 따르면 그는 사마리아인이 아니라 유대인일 가능성이 훨씬 크다. 그러나 그의 사회적 신분과는 상관없이 그는 상처가 심하고 피를 많이 흘려서 스스로 판단하고 위기를 대처할 능력이 없는 중환자의 처지다. 말하자면 목숨만 살아 있을 뿐, 더 이상 유대인일 수 없는 상처 입은 짐승과 다름없는 신세로 전락했다. 이렇게 보면 사마리아인과 강도 만난 자와 개는 의미상 한 줄기로 묶어볼 수 있는 중요한 오브제[9]가 아닐 수 없다. 그런데 예수는 이 결정적인 순간에 누가 '진정한 이웃'인가를 물었다. 이때 율법학자는 '사마리아인'이라고 대답했다.[10] 상대가 누구든, 율법이 뭐라고 규정했던 '불쌍한 생각'에 따라 행동했던, 마치 개가 생리적, 본능적 행위에 자신을 맡기는 것처럼 행동했던 사마리아인이 '진정한 이웃'이라고 대답했다는 것이다.

이 작품은, 율법의 경계 안에 살면서 전전긍긍하는 모습과 어디서나 마음 내키는 대로 똥을 누는 개의 모습의 비교를 통해서 오늘 우리의 모습을 다시 한번 성찰하도록 요구한다.

2017. 4. 26.

4. 선한 사마리아인

\<선한 사마리아인\> 그림을 보며

증인의 삶을 어떻게 살아갈 것인가를 고뇌했던 지난 달에 대한 답으로 이 그림 해설을 제게 들려주신 것이 아니었을까, 생각합니다. 부활절이 지난 이 봄에 \<선한 사마리아인\>의 그림 메시지는 많은 내용을 시사합니다.

율법교사의 질문, "그러면 내 이웃이 누구니이까?"눅 10:29는 누군가는 나의 이웃이 될 수 있지만 누군가는 결코 나의 이웃이 되지 못할 거라는 분리를 은근히 담지합니다. 유력한 가문 출신의 사람들과 귀족, 종교 지도자들은 율법교사의 이웃이었겠지요. 그러나 천한 자, 멸시당하는 자, 이방인, 타국의 나그네, 가난한 자들은 '율법을 알지 못하는 저주를 받은 자'이기 때문에요 7:49 율법 교사의 이웃이 아니었을 겁니다. 그러나 예수님은 누구의 이웃이었던가요. 세리와 죄인의 친구, 그들의 이웃이셨습니다. 율법 교사의 눈에 그런 자는 먹기를 탐하고 포도를 즐기는 육적인 사람에 불과했는 데도 말이지요눅 7:34. 비유 이야기 속에 등장하는 첫 인물 '어떤 사람'은 강도에게 폭행을 당해 옷이 벗겨진 채 길바닥에 버려집니다눅 10:30. 옷으로 사회적 위치와 계급을 가늠했던 당시 사회에서 옷의 벗겨짐은 '신분의 박탈'입니다. 무명無名으로 전락하여 그가 '누구의 이웃'인지 알 도리가 없습니다. 그 어떤 사람은 이제 속절없이 불쌍한 자일 뿐입니다.

성전이 있는 예루살렘과 여리고를 잇는 길목에는 제사장들과 레위인이 가끔 지나 다니곤 했습니다. 하나님과 사람 사이에서 중재하며, 성소에서 예배 드리며, 여호와 앞에서 섬기며, 여호와의 이름으로 축복하는 존경받는 제사장신 10:8, 그리고 그런 제사장을 보필했던 레위인마저 강도 만난 자를 그냥 지나쳐 버립니다눅 10:31. 죽은 자를 만지고서는 성전 시무

를 해야 하는 일에 방해가 될 것 같아서가 아닙니다레 21:11. 함부로 접촉해서는 곧 더럽혀질 것이 두려워서도 아닙니다행 10:28. 만신창이가 되어 누워 있는 영혼이 그들의 '이웃'이 아니었기 때문에 피했던 것입니다. '내 이웃'은 내가 비참하게 옷을 벗었을 때 비로소 드러납니다.

그때 유대인들에게 혐오를 받아 길거리의 '개'라고 취급당하고 있던 사마리아인이 지나갑니다왕하 17:24-38 참조.[11] 그는 쓰러진 자를 지나치지 못하게 됩니다. 멈추어 서서 바라봅니다. 불쌍히 여깁니다눅10:33. 여기 '불쌍히 여기다'라는 동사를 원문으로 보면 놀랍게도 예수님께서 목자 없는 양 같은 무리들을 보시고 불쌍히 여기셨을 때에 나왔던 동일한 단어가 쓰여 있습니다막 6:34.[12] 죽어가는 사람을 향하여 그리스도처럼 가슴이 무너지도록 긍휼의 마음이 일었던 사람은 그 누구도 아닌 유대인의 땅에서 따돌림과 소외를 당하는 사마리아인이었습니다. 늘 아픔을 겪던 사마리아인은 강도 만난 자의 아픔에 자신의 아픔을 얹을 수 있는 '이웃'이었던 것입니다. 그 사마리아인이 당시 긴요한 약품으로 사용될 수 있었던 기름과 포도주를 강도 만난 자의 상처에 부어주며 그의 고통을 싸매어 줍니다. 곧 자기 짐승에 태워 편히 쉴 수 있는 안락한 장소로 데리고 갑니다눅 10:34. 사마리아인이 유대 지역에서 숙소를 찾아 길을 걷는다는 건 매우 위험한 일입니다. 자칫 잘못하면 사람들에게 정말 '개' 취급을 당하며 심히 구타를 당할 수도 있습니다. 그럼에도 그는 자신의 이웃을 살리고자 죽음을 무릅쓴 두려운 길을 나섭니다. 그뿐 아니라 그 사람을 잘 돌보아 달라고 주막 주인에게 상당히 여러 날의 숙박비가 될 정도의 금액, 데나리온 둘[13]을 주고, 또 비용이 더 들면 돌아올 때 더 갚아준다고 약속까지 합니다. 쓰러진 자를 회복시키고 갱생하려는 불타는 구원의 사랑이기도 합니다.

렘브란트의 작품을 봅니다. 여기에 나오는 개의 모습은 렘브란트가

고안한 특별한 삽입입니다. 원래 1660년에 제작된 원본에는 변을 누는 개가 등장하지 않습니다. 화가는 우리에게 사마리아인의 뒷모습만 보여주는데 개는 그런 사마리아인과 전혀 반대 방향으로 등지고 앉아 배변을 보도록 구도를 잡았습니다. 유대인에게 구겨진 존재처럼 취급받던 그 선한 사마리아인은 사실 결코 '개'와 같지 않다는 걸 암시하는 게 아닐까요? 여관 주인에게 건네는 묵직한 돈은 이웃을 위한 사랑의 헌물이지 개가 누고 있는 변과 같은 오물의 낭비가 아니라는 것도요. 왼편 대각선 일직선상에서 나오는 오브제 '사마리아인'과 '강도 만난 자'와 '개' 중에서 오직 얼굴을 조금 볼 수 있는 존재는비록 측면이기는 하지만 '강도 만난 자' 뿐입니다. 그는 '개'가 있는 장소로 절대 미끄러 떨어지지 않고 자신을 구원해 준, '자비를 베푸는 자' 이웃에게눅 10:37 모든 것을 의지하여 안락한 은신처로 들려 올라가는 중입니다. 그는 의지할 수밖에 없고, 의지해야만 하는 자입니다. 자기를 받아주는 그의 선한 이웃에게요.

선한 이웃 예수님께서는 보혈의 포도주를 흘려 주셔서 우리에게 죄사함을 허락하시고 성령님의 마르지 아니하시는 기름을 부어 우리의 상처를 회복시켜 주십니다. 그분의 안식처로 인도하셔서 '의지할 수밖에 없고, 의지해야만' 하는 죄인인 우리를 예수님의 친밀한 벗, 가까운 이웃으로 받아 주십니다. 저번 달에 제가 부활의 증인은 어떻게 살아야만 하는지 진지하게 고뇌하게 된다고 했습니다. "그와 같이" 하기 위하여눅 10:37 아픔의 사람에게 다가가야만 합니다. 율법을 폐하시지 않고 완전하게 하신마 5:17 그리스도의 사랑만이 "그와 같은" 일을 가능하게 하시니 주님을 좋아 그렇게 해야만 합니다. '그대가 존재하기에 내가 존재한다I am because you are'는 마음으로 잃어버린 영혼을 사랑으로 끌어 안는 실천이 제 삶이 이루어지기를 기도하는 4월의 아침입니다.

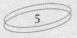

노숙자 예수
Jesus the Homeless

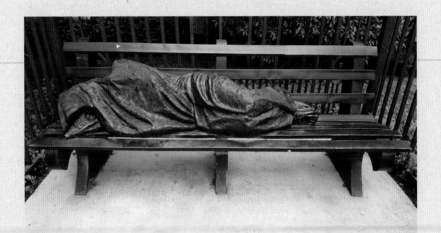

작가 ǀ 티모시 슈말츠 (Timothy P. Schmalz)
제작 연대 ǀ 2013
제작 기법 ǀ 청동 주조
작품 크기 ǀ 실제 성인 남자 크기 (가로 길이 215cm, 높이 92cm, 세로 72cm)
소장처 ǀ 시카고 가톨릭 대교구의 구빈원
(the Catholic Charities of the Archdiocese of Chicago)

이 작품은 시카고의 서 슈페리어W. Superior가와 북 라살르N. LaSalle가가 교차하는 지점에 위치한 시카고 가톨릭 대교구의 구빈원 입구 왼쪽에 설치된 <Jesus the Homeless>라는 청동 작품이다. 누워있는 등신상等身像이다. 등신상이란 크기가 실제 사람의 키높이와 일치하는 조각상을 그렇게 부른다.

작가 슈말츠Timothy P. Schmalz는 1969년 캐나다 온타리오Ontario 주에서 태어났으며 1989년에 온타리오대학 미술과 디자인대학에 입학한 뒤, 조각을 전공했다. 그는 각종 기념비와 기념탑 등의 공공 조각에 관심이 많았지만, 특히 지금 보고 있는 것과 같은 <Jesus the Homeless> 청동 시리즈 작품으로 일약 세계적인 조각가로 성장했다. 그의 작품은 바티칸 교황청 자선소 입구를 비롯하여 스페인의 마드리드, 아일랜드의 더블린, 싱가포르, 도미니카, 캐나다의 벤쿠버, 미국 중북부 노스다코타, 노스캐롤라이나 등 세계 각지에 설치되어 세인들의 관심을 사로잡고 있다.

이 작품은 한눈에 보아 추위와 굶주림에 지쳐 공원의 벤치에 누워있는 노숙인의 모습이다. 구빈원 오른쪽 입구 쪽에도 역시 쭈그리고 앉아 있는 노숙인의 조각상이 설치되어 있다. 역시 슈말츠의 작품이다. 돈도 없고 먹을 것도 없으며 마땅히 추위를 막아낼 숙소도 없는, 오직 가지고 있는 거라고는 전신을 다 덮을 수도 없는 짧고 헤어진 담요 한 장뿐인 노숙인이 할 수 있는 일이란, 공원에 설치된 벤치에서 담요를 뒤집어쓰고 다음날 아침 태양이 다시 떠서 몸을 덥혀줄 때를 마냥 기다리는 일뿐이다. 기다림 말고 또 어떤 수단이 있을 수 있을까?

작품의 제목은 <Homeless Jesus>다. 말하자면 <노숙인 예수>다. 실제 담요 밖으로 삐져나온 주인공의 발목에는 못이 박혔던 흔적으로 동그란 구멍이 뚫려 있다. 그리고 발치에는 한 사람이 앉을 수 있을 만큼의 여

유 공간이 주어져 있다. 그러나 예수님의 얼굴은 온통 담요로 둘러싸여져서 베게 삼고 있는 손의 흔적이 어렴풋이 보일 뿐이다.

작가는 이 시리즈 작품의 원천을 마태복음 25장 34절부터 40절까지의 말씀, 그 중에 40절의 말씀에 두고 있다고 말한다. "그 때에 임금이 그 오른편에 있는 자들에게 이르시되 내 아버지께 복 받을 자들이여 나아와 창세로부터 너희를 위하여 예비된 나라를 상속받으라. 내가 주릴 때에 너희가 먹을 것을 주었고 목마를 때에 마시게 하였고 나그네 되었을 때에 영접하였고 헐벗었을 때에 옷을 입혔고 병들었을 때에 돌보았고 옥에 갇혔을 때에 와서 보았느니라. 이에 의인들이 대답하여 이르되 주여 우리가 어느 때에 주께서 주리신 것을 보고 음식을 대접하였으며 목마르신 것을 보고 마시게 하였나이까. 어느 때에 나그네 되신 것을 보고 영접하였으며 헐벗으신 것을 보고 옷 입혔나이까. 어느 때에 병드신 것이나 옥에 갇히신 것을 보고 가서 뵈었나이까 하리니 임금이 대답하여 이르시되 내가 진실로 너희에게 이르노니 너희가 여기 내 형제 중에 지극히 작은 자 하나에게 한 것이 곧 내게 한 것이니라 하시고."마 25:34-40

예수님은 본문의 가르침에서, 고난 받고 굶주리며 질병에 시달리고 있는 사람들을 자신과 동일시하였고, 그들에 대한 선행이 곧 자기 자신에게 한 것과 다르지 않다고 말했다. 여기에서 예수님은 우리가 하나님을 어떻게 섬기는 것이 좋은가에 대한 구체적인 방법과 마음가짐을 제시해주고 있으며 실천력이 결여된 이론적 종교인들에게 비판을 가하고 있다. 이 가르침이 바로 우리가 필연적으로 고난 받는 자의 이웃이 되어야 하는 이유일 터이다.

그러나 일부에서는 그의 작품관에 대해 비판적인 시각을 가지고 있다. 말하자면 고난 받고 굶주리며 질병에 시달리고 있는 사람들을 예수

님이 자신과 동일시하였다고 해서 예수님이 행려병자나 노숙인이 되는 것과는 다르다는 주장이 그것이다. 쉽게 말하자면 '동일시'와 '동일'은 구별되어야 한다고 말한다. 예수님이 십자가 책형을 당하시고 그가 흘린 피와 찢겨진 살을 죄의 심연에 빠져 있는 인간에게 구원을 위해 공여했다고 해서 그를 우리 인간이 동정할 수 있는 입장은 전혀 아니라는 것이다. 어디까지나 어떤 형태로든 인간은 예수님으로부터 시혜와 은혜를 받고 있는 한계적인 존재임을 인정해야 하는 것이지, 그분을 우리가 시혜의 대상으로 삼을 수는 없다는 주장이 그것이다. 실제로 이 시리즈의 조각상은 최근 북미 지역의 주류 가톨릭 성당 두 곳에서 설치를 거부당했다. 한 곳은 토론토에 있는 세인트 마이클 성당, 다른 곳은 뉴욕에 있는 세인트 패트릭 성당이었다.

2017. 5. 26.

<노숙자 예수> 조각상을 보며

시카고의 다운타운을 걷는 사람들에게 거리에 누워 있는 노숙자들의 모습은 낯선 풍경이 아닙니다. 곳곳에서 너무나도 쉽게 볼 수 있지요. 그로서리Grocery 앞에서 걸식하는 그들을 큰 양심의 가책 없이 외면할 수 있는 까닭은 '그들은 늘 거기에 있다'라는 인식 때문입니다. 그 노숙자들의 내팽개쳐진 삶을 동정하거나 바닥을 뒹구는 절망적인 하루를 개의할 만큼 사람들에게는 여유가 없습니다. 노숙자들의 살 저미는 고통과 수치를 생각할 만큼 사람들의 삶이 한가롭지 않은 겁니다. 하지만 <노숙자 예수, Jesus the Homeless>라는 슈말츠의 작품은 그런 시카고언Chicagoan들의 경직된 마음을 고요하게 일렁이도록 만드는 역할을 합니다. 그저 익숙한 풍경이라고 여겼던 노숙자의 대한 생각을 바꾸어 놓는 질감 예술이 되어 사람들의 가슴에 다가옵니다. 이 작품이 각박한 사람들의 마음에 호소합니다. "예수님이 노숙자로 찾아 오셔서 여기 누워 계신다고 한다면 그대는 외면할 것인가요?"를 물으면서요.

　　마태복음 25장 35절에서 36절까지 보면 예수님은 주린 자, 목마른 자, 나그네 된 자, 벗은 자, 병든 자, 옥에 갇힌 자와 당신 자신을 '동일시'여기십니다(물론 예수님은 그들과 '동일시'하시지는 않습니다). 케노시스 신학Kenosis Theology[14]은 예수님이 죄인이 된 것이라고 가르치지는 않습니다. 근본 하나님의 본체시나 하나님과 동등됨을 취하지 아니하신빌 2:6, 자기 비움의 길을 걸어가신 겸허하신 예수님을 설명할 뿐입니다. 예수님께서 '내'가 주릴 때에, 목마를 때에, 나그네 되었을 때에 너희가 먹을 것을 주었고, 마시게 하였고, 영접하였다고 말씀하시는 그 장면이 그러합니

다. 이들이 과연 아버지께서 예비하신 나라를 상속받으실 거라고 하십니다 마 25:34-35. "너희가 여기 내 형제 중에 지극히 작은 자 하나에게 한 것이 곧 내게 한 것이니라"고 답하시며 마 25:40 '작은 자'와 예수님을 함께 묶으십니다. '작은 자'라고 할 때 나온 헬라어는 '(거들떠볼 가치가 없는) 하찮은 자'라는 의미가 있습니다.[15] 그런 자들에게 한 것이 곧 '내게' 한 것이라고 하십니다. 여기 '내게'에는 강조 여격까지 사용되고 있습니다.[16] '바로 나예수님에게, 진정 나예수님에게' 한 것이라는 의미입니다. 예수님이 존귀하다면 그들도 존귀하다는 것과 다름없습니다.

저도 시카고 그 거리를 걸으면서 슈말츠Schlmalz의 <노숙자 예수, Jesus the Homeless>에게 다가간 적이 있습니다. 처음엔 몰랐습니다. 그런데 곧 조금씩 알 수 있었습니다. 거리에서 제가 만난 노숙자에게선 오물 냄새, 역한 구토 내음, 몇 날을 씻지 못해서 기인된 악취가 심히 났었는데 이 조각상에서는 그런 축축하고도 지릿한 냄새가 나지 않는다는 사실을요. 오히려 조각상 뒤에 피어있는 여름 들장미로 인해서 공기는 향기로웠고 정갈하게 빗질 된 벤치 주변은 청소 요원들의 부지런함으로 깨끗하게 치워져 있다는 것도요. 냄새나는 너저분한 환경의 노숙자들 곁에는 오래 머물지 못했는데 정돈된 주변에 장미꽃 향기를 머금은 이 조각상 앞에는 자못 오래 머무는 제 자신도 그때 발견하게 되어 문득 자괴감이 밀려들었습니다. 저번 달에 나누어 주신 여리고 길목에 쓰러진 자를 회피하고 서둘러 지나가버린 '선한 사마리아인' 이야기 속에 출현하는 제사장과 레위인이 생각났습니다. "그러면 내 이웃이 누구니이까?" 율법교사가 예수님께 물었던 질문이 눅 10:29 그 장소에서 제게 다시 에코echo되었습니다. 부서졌던 제가 은혜로 구원을 주시는 예수님 보혈의 포도주로 인하여 죄사함을 얻어 하나님의 자녀가 되고 영생의 유업마저 얻

었는데, 상처투성이인 제가 성령님의 마르지 아니하시는 기름으로 인하여 회복되고 약속의 인치심을 받았는데엡 1:13, 소외되었던 제가 영원토록 예수님의 이웃으로, 친구로, 친밀한 벗이 되었는데 저도 "그와 같이" 하기 위하여눅 10:37 아픔의 사람에게 다가가야 하는 것이 아닌가요. 구제에 관한 말씀만 열심히 들여다 볼 뿐, 사랑의 실행에는 끝없이 빈약한 자의 모습, 그게 바로 제 모습이라는 것을 깨달았습니다. 그때 저는 발걸음을 서둘러 돌려야 했습니다. 조각상을 뒤로 하고 제가 지나치고 왔던 한 분의 노숙자를 다시 만나 그 분의 필요를 돕기 위하여 저는 달려가야만 했습니다. "너도 그와 같이 하라!"눅 10:37의 음성을 가슴에 뭉클하게 쥐고서요. '그대가 존재하기에 내가 존재한다I am because you are'는 마음으로 잃어버린 영혼을 주님의 사랑으로 끌어 안는 실천이, 그 실천만이 진정 절실했기 때문입니다.

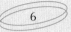

요셉의 두 아들을
축복하는 야곱

Jacob Blessing the Children of Joseph

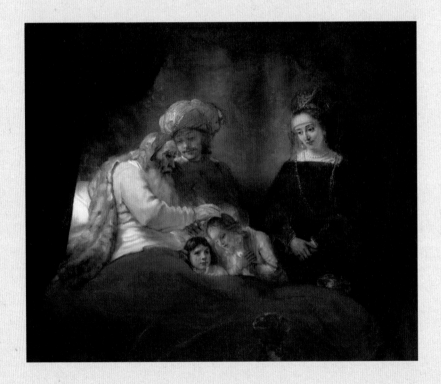

작가 | 렘브란트 하르먼손 반 레인 (Rembrandt Harmenszoon van Rijn)
제작 연대 | 1656
제작 기법 | 캔버스에 유화물감
작품 크기 | 173cm×209cm
소장처 | 독일 카셀 미술관 (staatliche museen, kassel, German)

17세기, 바로크시대의 대표적인 작가인 렘브란트는 성경을 주제로 한 그림과 초상화로서 일찍이 천재적 재능을 지닌 화가라는 명성을 얻었다. 그러나 그는 초상화보다는 역사를 그리는 사람, 즉 성경, 고전사 및 신화의 장면을 즐겨 그리는 화가로 알려지기를 더 원했다. 왜냐하면 초상화보다는 성경이나 고전사, 신화를 주제로 해서 그린 그림이 자신의 내면의 세계를 조사照射하기에 더 적절했기 때문이다. 이 작품은 1656년, 그가 경제적 어려움으로 파산을 선고할 수밖에 없었던 그 해에 제작된 것으로 알려져 있다.

이 주제는 창세기 48 장에 근거하고 있다. 이집트 총리가 된 요셉은 자기 아버지 야곱이 위독하다는 소식을 접하자, 두 아들 므낫세와 에브라임을 데리고 야곱의 병상에 이르게 된다. 이 그림에서 겨우 몸을 일으켜 세우고 있는 중심 인물은 말할 것도 없이 주인공 야곱임에 틀림없다. 우선 오랫동안 유목생활을 해온 인물답게 그는 양의 가죽옷을 입고 있으며, 무엇보다도 성경의 기록대로 어린 손자의 머리 위에 손을 뻗어 축복기도를 하고 있기 때문이다. 눈이 많이 어두워져서인지 눈동자를 확인할 수 없을 정도로 반쯤은 감은 눈이 인상적이다. 가운데 터번을 쓰고 서있는 인물은 그의 아들이자 이집트 총리인 요셉일 것이다. 그는 누구보다도 인자한 모습을 보이고 있으며 손자를 축복하려고 뻗은 야곱의 오른 손목 밑에 그의 왼손을 가볍게 넣어 떠받치고 있다. 요셉은 아버지가 실수했다고 생각하고 아버지 야곱의 손을 장자인 므낫세에게 옮기려는 시도를 했다고 읽을 수도 있는 제스처다. 그러나 요셉의 표정은 부친에 대한 언짢음보다는 순종적인 것에 더 가깝게 느껴진다. 야곱의 병상에 가까이 다가 서 있는 어린 아이들은 요셉의 두 아들인 므낫세와 에브라임이다. 감상자의 편에서 보아 오른편에 있는 금발의 아이가 에브라임이고 왼쪽에 있는 아이가 므

6. 요셉의 두 아들을 축복하는 야곱

낫세이다. 그러나 그림에서는 성경의 기록처럼, 장자인 므낫세가 아닌, 차자 에브라임에 야곱의 축복의 손길이 얹혀 있다.

이 그림 속의 인물 중에서 가장 우리의 관심을 끌고 있는 인물은 말할 것도 없이 요셉의 아내로 보이는 아스낫Asenath이다. 창세기 48장에는 아스낫이 야곱의 병상을 두 아들과 함께 찾았다는 기록은 없다. 창세기 기자는 이 장면을 다음과 같이 기록하고 있다: "그가 곧 두 아들 므낫세와 에브라임과 함께 이르니."창 48:1 그렇다면 왜 렘브란트는 기록에도 등장하지 않은 인물을 그의 작품에 포함시켰을까?

아스낫은 이집트 온On의 제사장 보디베라Potiphera의 딸창41:45이기 때문에 이방 여인이다. 성경에서는, 므낫세와 에브라임 두 아들을 낳았다는 사실 외에는 그녀에 대한 또 다른 기록은 찾아볼 길이 없다. 그러나 사사시대의 여호수아, 드보라, 그리고 사무엘이 이 여인이 낳은 에브라임의 후손이며, '에브라임'이라는 이름이 후에 이스라엘 왕국 분열 시 이스라엘 10지파의 중심 세력을 형성하여 북이스라엘의 대명사가 되었다는 사실은 주목할 만한 내용이다대하 25:7, 겔 37:19, 호 4:17, 5:5. 이 사건은 후일에 보아스가 룻이라는 모압지방의 이방 여인과 결혼하여 다윗 왕의 증조모가 되었던 사건과 병렬된다. 이러한 사실을 통해 추론하건대, 작가 렘브란트는 하나님의 에브라임에 대한 장자권 전복은 이미 요셉이 바로왕의 추천을 받아 이방 여인을 아내로 맞이하는 시점부터 예정되었던, 하나님의 자유의지적 결정이었다고 보는 관점에 동의하고 있는 것 같다. 이렇게 해석될 수 있는 것은, 이 그림이 1642년 <야경꾼>을 그린 이래 지속적으로 인기가 하락하고 사랑하는 아내 사스키아는 병으로 사망하였으며 재정적으로 극심한 타격을 받아 파산선고를 하지 않으면 안 되었던 시점에서 이 그림이 그려졌다는 점에서 그러하다. 작가 렘브란트는 이 세상

으로부터 자신이 버려졌다고 느끼고 있을만큼 영적인 황폐감이 극에 달했을 무렵 이 그림을 그렸기 때문이다. 좀 더 구체적으로 말하자면, 아스낫이야 말로 세상의 모든 큰 자들이 누릴 기득권은 영속적으로 보장된 것이 아니며 하나님의 우발적이고 자유의지적인 결정이 인습이나 관습보다 더 중요함을 보여줄 수 있는[17] 하나의 중요한 기호가 될 수 있기 때문이다. 어쩌면 렘브란트는 이 그림에서 아스낫의 모습에 자기를 투사하고 싶어했고 다른 어떤 등장 인물보다 아스낫을 의미상의 주인공으로 내세우고자 했을는지도 모른다.

<div align="right">2017. 6. 30.</div>

<요셉의 두 아들을 축복하는 야곱> 그림을 보며

렘브란트 후기 작품에서는 시인이 말한 '베어진 풀에서 나는 향기'[18]랄까, 그런 상처의 방훈芳薰이 아프게 느껴집니다. 그의 초기 작품보다 후기 작품이 훨씬 제게 와닿는 이유는 그 까닭인 것 같습니다. 렘브란트가 이 그림을 그리던 1656년은 그의 인생의 겨울이었습니다. 조락을 맞이한 앙상한 나무가 혹독한 바람을 맞으며 견디고 있듯 화가는 그 자신이 겪는 어둠의 시간을 묵묵히 감내하면서 이 그림을 그렸습니다. 그의 아내 사스키아Saskia는 이미 14년 전에 병으로 소천했고 화려했던 그의 명성은 추락하고 있었으며 그가 지녔던 모든 것은 경매로 넘어가 빈궁한 삶으로 전락하고만 있었습니다. 렘브란트에게 남은 가족은 아들 티투스Titus 뿐이었습니다. 렘브란트는 어린 아들을 키울 자신이 없어서 결국 가정부 혹은 유모가 될 여인을 하나 맞이하게 되었는데 그 여인이 헨드리케Hendrickje입니다. 렘브란트는 티투스를 따뜻하게 품어주며 키워주는, 무던하면서도 착한 헨드리케를 사랑했습니다. 하지만 그녀와 공식적인 재혼은 하지 않았습니다. 사스키아는 렘브란트가 재혼할 경우 그녀가 남긴 유산을 박탈당할 거라는 유언을 남겼고, 렘브란트는 그 유언을 깨뜨릴 만큼 물질적으로 여유롭지 못했기 때문입니다. 그럼에도 렘브란트와 동거인 헨드리케 사이에는 코르넬리아Cornelia라는 딸이 생기고야 맙니다. 세상은 그런 렘브란트를 힐난하고 있었습니다. 렘브란트는 집을 나설 수가 없었습니다. 렘브란트에게 인사를 건넸던 친구들은 그에게 등을 돌렸고, 이웃들은 모두 렘브란트에게 경멸의 눈길을 보내고만 있었습니다.[19]

그때 렘브란트는 붓을 들어 이 그림을 그리기로 결심하게 됩니다. 즉

후원자가 렘브란트에게 작품을 주문한 것도, 누군가에게 그림을 팔아 어떻게든 생계를 유지하려는 의도도 아닌, 오직 스스로의 영혼을 달래기 위해 물감을 짜고 붓을 들게 됩니다. 그림을 봅니다. 두 자녀를 데리고 온 요셉의 얼굴은 평온해 보이기도 하지만 하염없이 간절해 보이기도 합니다. 요셉의 아내로 나온 아스낫은 왠지 남편과 아이들 사이에 가까이 다가가지 못하고 수줍고 조심스러운 눈길을 지닌 채 두 손을 모으고 기다리고만 있습니다. 두 자녀 중 장자에 해당하는 므낫세의 검은 눈동자 눈빛은 아이답지 않은 조숙함이 보입니다. 차자 에브라임은 가슴에 손을 얹고 눈을 감고 있는데 그 모습은 언뜻 보면 축복을 받아내기에는 아직도 어리고 약한 '딸'과 같은 느낌이지요. 그렇지만 그들을 축복하는 야곱의 엇바꾸어 얹어진 손은^{창 48:14} 결사적이어서 곧 엇갈릴 것 같은, 이내 역행할 그들의 운명을 충분히 예감하도록 합니다.

렘브란트는 이 그림을 그리면서 주님께 마음을 쏟아내고 있었던 것 같습니다. 세상이 아무리 비난의 화살을 쏘아대어도 주님께 간곡히 축복받고 싶었던 것입니다. 차마 결혼을 할 수 없어서 동거만 하고 있는 그의 여인 헨드리케가 언젠가 그의 아내로 인정 받게 되기를, 그리고 헨드리케가 렘브란트에게서 낳아 준 어린 딸 코르넬리아도 인정받는 자녀처럼 언젠가 떳떳하게 세상에 받아들여지기를, 무엇보다 그 자신 렘브란트의 운명이 야곱의 엇바꾸어 얹어진 손처럼 다시 역전환되기를요. 야곱이 입은 양의 가죽옷은 그가 목자였다라는 것을 암시하면서 동시에 렘브란트에게는 세상 죄를 지고 가는 하나님의 어린 양이신 그리스도^{요 1:29}였는지도 모릅니다. 렘브란트는 그의 모든 죄를 도말해 주실 주님 곁에 가까이 다가가 절실히 외치고 있었습니다. "내게 축복하소서 내게도 그리하소서!"라고 말하듯이요^{창 27:34}. 야곱의 엇바꾸어 얹어진 손의 형세와 에브라

임의 가슴에 얹어진 엇갈린 손의 형태는 모두 교차하는 십자가의 모습과 비슷합니다. 그리스도 안에서 모든 운명이 다시 뒤바뀔 거라는 렘브란트의 애타는 기도가 거기에 담겨있는 것처럼 느껴집니다. "어쩌면 렘브란트는 이 그림에서 아스낫의 모습에 자기를 투사하고 싶어했고 다른 어떤 등장 인물보다 아스낫을 의미상의 주인공으로 내세우고자 했는지도 모른다"고 아버지는 제게 말씀하셨는데 저는 이렇게 조금 다르게 감상하게 되었습니다. <요셉의 두 아들을 축복하는 야곱>은 렘브란트의 참회이며 고백이며 주님께만은 축복을 받고 싶은 절절한 소망의 그림이라고요. 생활고를 해결하기 위하여 그린 그림이 아니고, 명성을 얻으려고 그린 그림도 아니며, 주문자를 흡족하게 하려고 기교를 부린 그림도 아닌 그림. 이 그림에서 저는 화가가 흘렸을 축축하고 순수한 눈물을 감지합니다. 화가는 이 그림을 그리는 동안만큼은 세상의 차가운 시간을 잊고 따뜻한 자비의 주님께 매달렸겠지요. 그래서 이 그림은 그 누구도 감히 소장하지 못하고 오직 '축복받고 싶었던 고단하고 외로웠던 렘브란트만의 그림'으로 남게 되었나 봅니다. 삶에는 주님과 나 사이에만 존재하는 은닉된 작품 같은, 그런 '나만의 그림'이 있어야 하리라 믿습니다. 어떤 형태로든지 말이지요.

성서 그림 이야기를 아버지와 나누는 시간들은 제가 말씀을 묵상하며 영혼의 숨을 쉬는 시간이기도 합니다. 그래서 저에게 참으로 복됩니다.

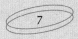

오병이어

Five Loaves of Bread and Two Fishes

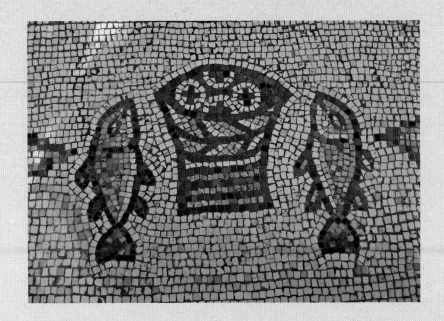

작가 l 미상 (작가는 알 수 없으나 이 작품이 모자이크 작품임을
고려할 때 비잔틴 문화의 영향을 받았음을 짐작할 수 있음)
제작 추정 연대 l 서기 4 세기 중엽
소장처 l 이스라엘 갈릴리 호수 북서쪽 타브가 (Tabgha[20]) 에 위치한 오병이어 교회

‘오병이어’라는 말은 다섯 개의 빵과 두 마리의 물고기라는 뜻을 가진 한자어다. 성서 번역을 했던 조상들이 빵을 부를 만한 적당한 한국말이 없어서 이를 ‘떡’이라고 번역을 했고 이를 다시 한자어로 ‘병餠’이라고 표기했다. 예수님이 공생애 말기에 갈릴리 호수가 타브가Tabgha에서 말씀을 듣기 위해 몰려든 군중들의 허기를 채워 주시기 위해 베푸신 유명한 기적 사건에 붙여진 이름이 바로 ‘오병이어의 기적 사건’이다. 성서 기록에 따르면 당시에 오천 명의 사람이 운집해 있었는데, 넓은 들판에서 특별히 식사가 전혀 준비되지 않은 상태에서 때를 거르고 있었던 군중들을 보시고 예수님은 제자인 빌립에게 먹을 것을 마련할 수 있는지 알아보라고 말씀하셨다요 6:5. 물론 빌립이 그 많은 사람들에게 먹을거리를 제공할 아이디어가 있었을 리 만무했다. 마침 또 다른 제자 안드레가 “여기 한 아이가 있어 보리떡 다섯 개와 물고기 두 마리를 가지고 있나이다. 그러나 그것이 이 많은 사람에게 얼마나 되겠사옵나이까”요 6:9라고 예수께 물었다. 이 때 예수께서는 보리떡 다섯 개와 물고기 두 마리를 들고 축사하신 뒤 떡을 떼어 주시고 물고기를 나누어 주셨는데 모두가 배불리 먹고 남은 음식이 열두 바구니에 이르렀다고 한다요 6:13. 당시에 보리떡 다섯과 물고기 두 마리를 가지고 있다가 베드로의 동생인 안드레에게 이 사실을 알렸던 소년의 이름이, 다음에 안디옥교회의 대주교가 된 이그나티우스Ignatius of Antioch였다는 속설이 남아 있기는 하지만 확실한 근거는 없다.

여하간 오병이어 기적은 예수가 생명의 떡이 된 사건이며, 예수로 말미암아 모두가 생명을 얻는 사건이라고 주석가들은 설명한다. 예수가 신적능력을 가졌으며, 인간에 대한 예수의 사랑을 증거하는 기적이자 장차 임할 천국잔치를 예표하는 기적이라고들 한다. 그러나 더 엄밀하게 표현하자면, 이 오병이어 사건은 하나님의 창조사역에 해당하는 엄청난 기적 사

건이라고 말하지 않을 수 없다. 왜냐하면 태초에 '말씀'이 계셨고, 그 '말씀'이 질료와 만나 태초에 천지만물이 만들어졌는데, 그때의 그 '말씀'이 바로 예수님이기 때문이다. 말하자면 태초에 천지창조를 하셨던 똑같은 방식과 원리로 그 '말씀예수'이 질료인 보리떡 다섯 개와 물고기 두 마리에 임해 질량의 증식 작용이 이루어졌다. 그래서인지 사복음서 기자들은 예수가 공생애 기간에 행하셨던 35가지 기적 사건 중에 유일하게 이 사건만을 빼놓지 않고 모두 수록하고 있다마 14:14-21, 막 6:35-44, 눅 9:12-17, 요 6:5-14.

여기에 게재되어 있는 오병이어 작품은, 예수의 이 기적의 장소를 기념하기 위해 막달라의 북쪽에 있는 타브가Tabgha, 옛 이름은 헵타페곤 Heptapegon에 세워졌던 '오병이어 교회Church of the Multiplication'의 앱스apse, 교회 동쪽 방향 끝 부분에 있는 반원형의 공간에 해당하는 제단의 중심 바닥에 모자이크mosaic 기법으로 묘사된 것이다. 이 모자이크 작품 바로 위에는, 예수님이 축사하실 때 딛고 섰던 곳이라고 알려진 작은 바위도 제단처럼 만들어진 하우징housing 바로 아랫부분에 이 바닥 장식과 함께 보존되어 있다. 예수님의 이러한 기적 사건을 기념하기 위한 교회가 언제 세워졌는지에 대한 정확한 기록은 없다. 다만 서기 4 세기 중엽350년쯤에, 스페인의 수녀 에제리아Egeria의 성지 여행 기록이 유일한 기록이다. 그녀가 그곳에 갔을 때, 예수의 기적 사건을 기념하기 위해 그 바위 위에 작은 교회가 세워져 있었다는 것이다. 그 뒤 5 세기에 이르러 이 작은 시리아 교회는 훨씬 크고 정교한 비잔틴 양식으로 개축되었는데, 그 뒤 페르시아 침공으로 교회는 파괴되고 말았다. 그 때가 614년이었다. 그 뒤 약 1,200년의 세월이 흐른 다음에야 유적지 발굴에 관심을 갖기 시작했다. 그렇지만 산상수훈이 이루어졌던 곳과 오병이어의 기적 사건이 일어났던 지점이 너무 가까워서 '오병이어 교회'와 '팔복교회'가 각각 어디에 위치해 있었는지 지표면에 드러난

몇 가지 되지 않은 흔적만으로는 구별하기가 매우 어려웠다. 이러한 혼란스러운 상태는 19세기까지 지속되다가 그 땅이 결국 독일 베네딕토 수사회German Benedictines에 의해 인수되었고, 그 후 1911년에 최초의 고고학적 발굴 작업이 수행되었다. 독일 고고학자들의 발굴 결과, 5세기에 건축된 교회 유적과 함께 두 마리 물고기 사이에 둥근 모양의 떡이 그려진 모자이크를 발견하게 되었기에 그 자리가 그 옛날의 '오병이어 교회'가 세워졌던 교회 터라는 사실을 알게 되었다. 이 교회는 1936년에 베네딕트 수도원으로 거듭 태어났고, 내부에는 물고기와 떡을 그린 5세기의 모자이크가 비교적 잘 보존된 상태로 남아 있게 되었다.

어떤 이들은 여기에 모자이크 된 물고기를 갈릴리 호수에서 잡히는 '갈릴리 숭어'라고 말하기도 하고 또 어떤 이들은 예수 부활 후 새벽에 제자들을 위해 구워 주신 물고기를 기념하여 '베드로의 물고기St. Peter's fish'라는 닉네임nickname으로 부르기도 한다. 우리 눈에는 반쯤 말린 '영광 굴비'의 모습이기도 하다. 그런 까닭에 친숙한 느낌이 드는 물고기다. 그런데 이 그림에서 떡은 아무리 세어 보아도 네 개밖에 보이지 않는다. 당시이 기념교회를 지었던 성도들은 떡이 다섯 개라는 사실을 몰랐던 것일까? 아니면 알고도 하나를 덜 그렸을까? 그것은 오늘의 우리에게 해석되지 않은 과제로 남아 있다. 최초의 제작자는 부족한 한 개의 떡을 모자이크 그림을 감상하는 후일의 성도들의 몫으로 남겨두었을지도 모른다. 왜냐하면 2,000년 전에 예수님의 축사로 만들어 주신 떡은 오늘의 우리도 수혜자가 되어 그 떡을 먹어야 하고 또 먹을 자격이 있기 때문이다. 우리도 늘 배고픈 성도들임에 틀림없으니까…

2017. 7. 27.

<오병이어> 그림을 보며

오병이어에 관한 이스라엘 타브가 교회의 모자이크 그림을 보자니 요한복음의 생생한 장면이 갈릴리 바다의 물결처럼 출렁이며 들어옵니다. 요한은 이 사건이 일어나기 전에 "마침 유대인의 명절인 유월절이 가까운지라"고 미리 언질을 주었다는 걸 기억합니다요 6:4. 유월절이라면 예루살렘으로 순례를 떠나야만 하는 중요한 절기입니다신 16:16. 그러나 어인 까닭인지 이 장면의 예수님은 사람들과 더불어 여전히 갈릴리 근처에[21] 머물러 계십니다. 때마침 그 무렵 정치적인 군주 메시아를 갈망했던 이스라엘에서는 민속 메시아 사상이 나돌고 있었습니다. 어느 유월절에는 하나님께서 광야의 만나를 내릴 수 있는 모세와 같은 '큰 선지자'를 일으키셔서신 18:15 그 백성들을 구원하실 거라는 사상입니다.[22] 예수님께서도 그걸 모르지 아니하셨을 것입니다. 그래서 예수님은 그런 모세와 같은 '큰 선지자' 이상의 하나님의 아들이며, 예수님이야말로 하늘의 만나를 내리실 수 있는 구원자라는 표적을 남겨 주셔야만 했습니다. 육적으로나 영적으로 허기지고 피폐한 군중들은 먹이실 수 있는 분은 오직 그리스도이기 때문입니다. 그런데 그 군중 가운데 가장 연약한 한 어린 아이가 예수님께 자신이 가진 전부, 보리떡 다섯 개와 물고기 두 마리를 내어 놓습니다요 6:9. 당시 부유한 사람들은 거뭇거뭇한 보리떡을 잘 먹지 않았습니다. 일단 색이 곱지 못했고 식감도 딱딱하고 거칠어서 멀리서 보면 그야말로 돌과 같았습니다. 광야에서 예수님께서 시험 받으실 때를 생각해 보면 됩니다. 돌들로 떡덩이를 만들라고 사탄이 유혹할 수 있었던 것은마 4:3 실로 거뭇거뭇한 그 돌들이 가난한 예수님께서 평소 드시던 보리떡과

비슷하게 보였기 때문입니다. 아이가 갖고 있었던 보리떡은 그런 음식입니다. 물고기 두 마리도 그러합니다. 물고기를 가리키는 말은 헬라어로 두 가지가 있습니다. 하나는 '익뒤스ιχθυς:ichthys'인데 이건 평이하게 물고기를 지칭하는 말입니다. 또 하나는 '옵사리온οψαριον:opsarion'입니다. 이건 주로 떡에 먹는 한입 반찬 같은 염장 물고기입니다. 옵사리온은 간단하고 보잘것 없는 음식입니다. 요한복음에서 보면 아이가 가지고 온 물고기는 '익뒤스'가 아니라 '옵사리온'입니다. 딱딱한 돌덩이 같은 보리떡 다섯 개와 짜게 절인 작은 물고기 두 마리…그럼에도 예수님은 그 초라한 아이의 음식을 주님의 기적을 일으키는 '만나'로 받으십니다. 사람들을 배불리 먹이시는 것 자체가 아니라 이 보잘것없는 음식을 예수님께서 받으신 것 자체가 기적입니다. 요한은 숫자에 참 강한 사람입니다. 시간에 대한 기록도, 날짜와 요일에 대한 기록도 그러하듯요 1:29, 35, 43, 2:1, 4:6, 등 세심하고 정확한 사람입니다. 요한은 목격에 충실한 사람이기도 합니다. 그런 그가 그날 그곳에 앉은 사람은 여인과 아이들 혹은 이방인을 제외한 유대인 남자만 오천 명이라고 우리에게 말해줍니다요 6:10. 그 많은 숫자의 사람들을 오직 보리떡 다섯 개와 물고기 두 마리를 가지고서 원대로 먹여 주셨다고합니다요 6:11. 다시 말씀드리지만 예수님께서 대단한 음식으로 무리들을 먹이신 게 아니었습니다. 즉 보리떡은 기름진 음식으로 바뀌지 않았고 물고기도 고급스런 생선 요리로 탈바꿈되지 않았습니다. 원재료 그대로 보리떡과 짜게 말린 물고기가 사람들에게 고스란히 공급되었을 뿐입니다. 아이의 소박한 음식이 모두에게 일용할 양식이 되어 각 사람에게 배부르게 주어졌을 뿐입니다. 그럼에도 그건 모두를 만족스럽게 하고 행복하게 하는 성찬이었던 것입니다. 장담하건대 평소 부드러운 떡과 고소한 물고기 요리에 길들여진 사람이 그곳에 한 사람이라

도 있었더라면 예수님께서 그날 공급해 주시는 음식엔 입도 대지 못했을 것입니다. 무리가 겪어왔던 오랜 세월의 배고픔이 '만나'에 대한 갈망을 자아내었던 것입니다. 그런데 문제가 발생했습니다. 표적도 보았고 허기 짐도 면하여 배부르게 된 군중들은 광적으로 외쳤던 겁니다. "그 선지자 다!"요 6:14, 참조 신 18:15, 행 3:22 예수님이 약속하신 정치적 군주, 구원자 메시 아라고 생각하며 소리쳤습니다. 군중들은 떡을 먹여주는 예수님을 놓칠 수가 없었습니다. 어부가 큰 물고기를 놓칠 수 없듯이 사람들은 이런 월 척같은 인물, 예수님을 붙들고 싶었습니다요 6:15.[23] 예수님을 그들의 임금 으로 삼아 옛 다윗 시대처럼 이스라엘의 위상을 다시 한 번 높이며 그들 의 한과 응어리를 풀어야만 했던 것입니다. 그들이 예수님을 그렇게 대 했던 건 슬프게도 예수님의 표적을 본 까닭이 아니고 '떡을 먹고 배부른' 까닭이었습니다요 6:26.

그 장소가 갈릴리 호수 서편 지역에 자리잡은 타브가 지역이라고 추 정하지만 정확한 장소는 아직도 잘 모릅니다. 다만 현재 오병이어의 기적 을 기념하는 교회Church of the multiplication of fish and loaves가 수차례 발굴을 거듭하여 거기에 위치하고 있습니다. 하지만 예수님은 이 장소에 더 이상 머물지 아니하셨다는 것을 저는 숙지하고 싶습니다. 예수님은 당신 자신 이 그리스도라는 표적만 남겨주고 싶으셨을 뿐 거기를 기념하게 하시려 는 의도는 없으셨기 때문입니다. 요한은 기록합니다. 예수님은 '다시 혼 자'를 선택하여 기도하기 위하여 산으로 물러가셨다고요 6:15. 사람들 사 이에 돌고 있는 민속 메시아 사상에 휩쓸리지 않으시기 위함이었습니다.

저는 타브가 교회에 있는 이 모자이크 그림을 들여다 봅니다. 동그랗 게 잘 빚은 네 개의 떡과 등지느러미까지 달고 있는 물고기가 두 마리가 보입니다. 당시 이렇게 곱게 빚은 떡을 서민들이 먹었을 리 없습니다. 더

군다나 갈릴리 호수의 물고기 중에는 등지느러미가 있는 물고기가 드물다고 합니다.하지만 작가가 이렇게 표현했으니 그렇게 받아들입니다. 타브가의 옛 이름은 '헵타페곤Heptapegon'이라고 하셨습니다. 그 뜻은 '일곱 개의 샘물'입니다. '헵타페곤'의 '일곱'의 숫자는 보리떡 다섯 개와 물고기 두 마리를 합친 숫자이면서 완벽함을 드러냅니다. 그건 오롯이 완전하신 '하늘에서 내려온 생명의 떡'을 상징합니다요 6:41. 그렇다면 모자이크 그림의 하나 부족한 네 덩어리의 떡은 아직도 우리가 날마다 간절히 찾아야만 하는 단 하나, '생명의 떡'의 부재를 고발하고 있는지도 모르겠습니다.

참된 배고픔을 경험한 영혼은 '결코 주리지 아니할' 생명의 떡을 찾아 오늘도 좁은 길을 선택하여 걸어갑니다요6 :35. 그리하여 저는 그 단 하나의 떡을 갈급한 마음으로 찾는 순례자이기를 원합니다.

아내로부터 조롱당하는 욥

Job Mocked by His Wife

작가 ㅣ 조르주 드 라 투르 (Georges de La Tour)
제작 추정 연대 ㅣ 1630년경
작품 크기 ㅣ 145cm×97cm
소장처 ㅣ 프랑스 에피날 보쥬 부서 박물관
(Musée Départemental des Vosges, Épinal)

작가 조르주 드 라 투르Georges de La Tour는, 촛불을 광원으로 하여 화면에 등장하는 인물들에 감상자의 시선을 집중하도록 하는 그림을 즐겨 그렸다. 그래서 그는 '촛불의 화가'라는 별칭을 얻었다. <목공소의 그리스도Christ in the Carpenter's Shop>, <촛불 앞의 막달레나Magdalen with the Smoking Flame>, <요셉의 꿈The Dream of St Joseph>, <벼룩 잡는 여인Woman Catching Fleas> 등은 그의 대표적인 작품들인데, 모두 어김없이 촛불에 노출되어 있는 인물들이 등장한다. 이 그림 역시 하나의 촛불을 광원삼아 욥과 그의 아내를 그렸다. 작가는 욥과 그 아내를 어둠속에서 끌어내어 마치 시혜자施惠者처럼 우리에게 두 주인공들이 처한 상황을 드러내 보여준다. 뒤집어 말한다면, 작가의 착한 의지로 이처럼 촛불을 통하여 어둠 속에서 이들을 꺼내 보여주지 않았다면, 우리는 영원히 욥과 그 아내를 만날 수 없었을 것만 같은 절박한 느낌까지 안겨준다.

아내의 오른손에 있는 촛불은 아내를 능동적인 인물로, 욥을 피동적인 인물로 느껴지게 한다. 이는 욥과 여인 사이에 위치하고 있는 촛불 때문에 욥은 전체적으로 역광을 받고 있는 모습으로, 그의 아내는 정면광을 받는 모습으로 묘사됐기 때문이다. 촛불은 아내의 의상을 화려하게 조명하면서 깊숙하게 고개를 숙여 욥을 내려다보는 그녀의 표정의 미묘한 흐름을 관찰할 수 있도록 우리를 돕는다. 이에 비해 욥은, 가슴부위와 두 무릎에 드리워지는 하이라이트 외에는 그의 몸 대부분이 어둠에 잠겨 있다. 심지어 힘겹게 아내를 향해 치켜든 얼굴의 표정을 짐작하는 일조차 우리에게 그 자유를 허용하지 않는다. 오직 그의 눈동자에 잡힌 작고 반짝이는 촛불의 반사광만이 그가 힘겹게 눈을 뜨고 아내를 바라보고 있다는 사실을 깨닫게 해준다. 아내는 마치 기둥처럼 당당하게 서 있고, 욥은 형리에게 자비를 구하는 수인처럼 초라하고 처량하다. 아마도 이

순간, 그의 아내는 욥기 2장 9절에 기록되어 있는 비아냥 섞인 저주의 말을 퍼붓고 있을 것이다. "그래도 자기의 온전함을 굳게 지키느냐? 하나님을 욕하고 죽으라!"욥 2:9

이 저주의 말을 들은 그는 고통에 일그러진 모습으로 아내를 바라본다. 욥의 발치에 놓여 있는 깨진 옹기는 그의 몸에 난 종기의 가려움을 긁기 위한 조각이라는 것을 알 수 있다. 하지만 이 작품에서 이처럼 당당해 보이는 욥의 아내는, 오직 이 말을 하기 위해 등장하는 단역 배우였던 것처럼 다시는 욥의 내러티브에 등장하지 않는다.

구약의 욥기는, 문학의 장르로 구분해 말하자면, 일종의 희곡의 형식으로 쓰였다. 1장의 내러티브로부터 이미 욥은 누구보다도 진실하고 정직하며 악을 멀리하고 하나님을 두려워하며 섬기는 신실한 주인공으로 설정되어 진행된다. 곧이어 하나님과 게임을 하는 사탄과 욥의 아내, 세 명의 친구인 엘리바스, 빌닷, 그리고 소발이 인과응보의 논리에 사로잡혀 욥을 책망하는 '방해자'로[24] 등장한다. 그러나 결국 그들의 변론은 빛을 보지 못하고 마침내 퇴장한다. 이 희곡은 주인공 욥의 해피 엔딩으로 결국 대미大尾를 장식한다.

그림을 보자. 우리는 작가가 왜 단 한 번 등장하고 퇴장 당한 이름 없는 아내를 화폭에 주인공처럼 등장시켰는지 의문을 제기하지 않을 수 없다. 세 명의 친구 사이에 벌어진 흥미로운 변론, 하나님의 계시, 주인공 욥에게 다시 내려진 축복이라는 다양하고 긴 내러티브가 있는데도 말이다. 말하자면 그림의 제목이 될 만한 순간 장면instants들이 수없이 있을 수 있는데, 작가는 어찌하여 욥기 2장 9절의 장면을 의미 있는 특정한 순간privileged instant으로 설정했을까에 대한 의구심이 든다. 이에 대해 어떤 이는 욥의 아내를 에덴 시대의 이브에 투사하며 해석한다. 곧 여자란 남자

를 돕도록 창조되었으나 자신의 나약함 때문에 남자를 죄에 빠뜨리는 존재가 되었다는 것이다. 욥의 아내는 그런 역할을 담당하였기 때문에 화가가 이 장면을 특정한 순간으로 잡았을까? 또 다른 이는, 욥의 아내를 '사탄의 조력자'라 칭하며 욥의 가족 가운데 살아남은 이가 아무도 없는데 오직 아내만 살아남아 욥을 윽박지르고 있으니 과연 사탄을 돕는 자가 아니겠냐고도 해석한다. 그렇다면 그 이유 때문에 화가는 이 장면을 굳이 그리려고 했을까? 그러나 어떤 이유에서였든지 분명한 것은, 적어도 이 드라마에서 그녀는 우리와 같은 평범한 인간의 '외로운 대역자'였다는 사실을 기억하고 싶다. 무죄한 이에게 고통을 가하는 하나님의 부조리한 자의성에, 저항 대신 하나님을 변론하고 있는 욥을 보는 아내는 자기 남편이 인간의 보편적인 정서를 감추기 위해 성스러운 마스크를 쓰고 있다고 간주했을 가능성이 매우 컸을 것이다. 그래서 그녀는 자기 감정을 부정하지 말고 인간적으로 훨씬 더 진솔해지라고 다그쳤다. 차라리 하나님을 욕하고 죽으라고 말이다. 그렇지만 고난과 고통을 통해 인간이 하나님과 더 영적으로 친밀해질 수 있다는 진리를 깨닫지 못했던 그녀는 욥이 다시 하나님으로부터 축복을 받게 된 그 자리의 주인공이 되지 못했다.

2017. 8. 27.

<아내로부터 조롱당하는 욥> 그림을 보며

아버지, 여름의 끝자락에 조르주 드 라 투르Georges de La Tour의 그림을 보내주셔서 감사드립니다. 조르주는 제가 참 좋아하는 화가입니다. 따사로운 햇살을 피해 서늘하고 시원한 그늘을 간직한 기도의 골방에 들어가 성스러운 장면을 대하는 심정으로 이 그림을 받았습니다. 요동치는 내면을 조용하게 만드는 힘을 지닌 그림입니다.

욥이 아내를 언급한 구절은 욥기에서 두 번 정도 나오지만욥 19:17, 31:10 아버지 말씀대로 내러티브 가운데 인물로 등장하는 장면은 오직 이 곳뿐입니다욥 2:9. 타르굼Targum[25]으로 욥기를 읽어 보면 그녀의 이름이 디나Dinah라는 걸 알게 됩니다. 디나는 가부장적 사회에서 수치와 희생을 당하면서도 그 목소리가 정적 속에 묻혔던 가련한 소녀의 이름으로 창세기에 등장하는데창 34:1-10 욥기의 디나는 아니러니하게도 그와 반대의 모습을 지니고 있습니다. 그녀는 고난 당하는 남편을 위로하기는커녕 이렇게 음성을 높입니다: "하나님을 욕하고 죽으라!"욥 2:9 여인은 "하나님을 욕하라"고 욥에게 말했다지만 이 문구의 문자적 의미는 사실 욕을 하라는 게 아니라 "하나님을 송축하라"는 뜻입니다. 히브리어 '바라크bārak'라는 단어가 쓰여 있는데 실제 뜻이 '축복하다'라는 의미니까요. 그렇지만 이 '바라크'라는 단어는 양극의 의미polar sense를 지니는 특징이 있어서 반어법처럼 쓰이기도 합니다. 그러므로 송축의 의미가 '욕되게 하다'의 뜻으로도 통용될 수 있습니다욥 1:5. 이런 어려운 고난을 허락하시는 하나님을 송축하는 건 차라리 욕을 하는 것과 같다는 것을 욥의 아내는 모르지 않았던 것입니다. 이렇듯 거칠고 날카로운 목소리가 있던 여인이 욥의 아

내라고 대부분의 사람들은 생각합니다. 모질고 억센 여인이라고요. 하지만 저는 조금 다르게 욥의 아내를 보고자 합니다. 같은 여인의 입장에서 저는 사나운 언사를 내뱉어야만 했던 욥의 아내에게 어떤 연민의 정이 느껴집니다. 왜냐면 그녀는 지금 사랑하는 자녀들을 모두 잃은 어머니이기 때문입니다. 가장이 병이 들면 생계를 유지하기 어려웠던 고대 사회의 배경을 감안해 보자면 더욱 애처로워집니다. 지금 이 여인이 의지했던 남편 욥은 모든 재산을 다 잃었을 뿐 아니라 발바닥에서 정수리까지 종기가 났습니다욥 2:7. 율법에 의거한다면 욥은 부정한 사람이 되어 성읍에서 소외자가 되어 있는 셈입니다. 아무 일도 할 수 없는 상태입니다레 13:21-22. 그녀는 비참함과 슬픔과 괴로움을 이기지 못해 아마도 하루에도 여러 번 죽고 싶다는 생각을 했을 가능성이 큽니다. 그래서 그랬을까요? 헬라어로 번역된 칠십인역LXX으로 욥기를 읽으면 욥의 아내의 목소리가 나오는 욥기 2장9절을 좀 더 길게 기록해 두었습니다. 다음은 칠십인역의 욥기 2장 9절의 내용입니다:

"시간이 많이 흐른 어느 날, 욥의 아내는 말했다. "언제까지 기다리시렵니까? '보라, 조금만 더 인내하면 언젠가 이런 상황에서 건짐을 받으리라'고 하십니까? 보십시오. 해산의 고통을 겪으며 낳은 태의 자녀들이 보람도 없이 모두 죽어 버렸으니 세상에서 당신을 기억해 줄 사람은 이제 한 사람도 남지 않았습니다. 그런데 당신은 어떠한가요. 당신은 바깥 썩어가는 거름더미 재 위에서 밤을 지새우고, 나는 줄곧 방황하며 이 집 저 집의 종이 되어 살아가는 신세입니다. 저는 이 고단한 삶에서 헤어나오려는 생각에 하루 종일 해가 지기만을 기다립니다. 제발 이제 하나님께 뭐라고 말하고 차라리 죽어버리자고요!

And after much time had passed, his wife said to him, "How long will you wait, saying, 'Behold, I wait for just a little time to receive the hope of my deliverance?' For behold, your memory has been removed from the earth, sons and daughters of my womb, pangs and labors that for no purpose I labored with hardship. And you? You seat yourself among the decay of worms to pass the night in the open air. And I am being led astray and am a servant wandering from place to place and from house to house welcoming the sun when it sets in order that I might stop my labors and pains that now come to me. Now say some word to the Lord and die!"[26]

남편마저 죽게 된다면 이 여인은 이제 누구에게로 가야할지도 모르는 상황입니다. 그 여인이 돌아갈 '아버지의 집'은 있을지요… 하여 여인은 이렇게 절규하고 있었다고 칠십인역LXX은 설명하고 있습니다. 조르주의 그림을 보면 욥의 발치에는 그릇 조각이 그려져 있습니다. 여인이 이렇게 욥에게 외쳤을 무렵 욥은 깨어진 질그릇 조각으로 그의 병들어 가려운 몸을 긁고 있었을 것입니다욥 2:8. 그러나 그 부서진 조각은 어떤 상징을 품고 있다고 믿습니다. 사나운 목소리를 지녔던 욥의 아내가 사실은 욥보다 더 연약한 그릇이라는벧전 3:7 사실입니다. 산산조각 깨진 그릇은 여인의 처참한 내면입니다. 그렇기에 저는 조르주가 그린 여인의 표정을 다시 보게 됩니다. 조롱하고 있다는 욥의 아내의 눈과 그런 아내를 바라보는 욥의 눈은 서로를 바라보며 망연자실하고 있습니다. "우리는 장차 어떻게 살아가야 하는가" 어찌할 도리 없는 마음을 나누는 부부의 모습입니다. 여인은 촛불을 욥의 얼굴에 비추지 못하고 남편의 가슴에 비춥니다. 동시에 그 촛불은 그녀의 비어 있는 태를 비추고 있습니다. 건재하게 욥 앞에 서 있는 것 같으나 "뼈 중의 뼈요 살 중의 살"인 욥의 아내는창 2:23 이미

설 자리를 잃은 여인입니다. '뼈와 살'의 강타를 맞은 욥은욥 2:5 벗은 몸으로 내면에 파탄이 난 불쌍한 아내를 절절한 심정으로 바라봅니다.

욥기 마지막 부분을 보면 욥이 욥의 세 친구를 위하여 기도할 때 여호와께서 욥의 곤경을 돌이키시고 욥에게 갑절의 은혜를 더하셨다는 이야기가 나올 뿐욥 42:10 욥의 아내에 대한 처벌 이야기는 없습니다. 욥이 새 아내를 얻었다는 기록도 없습니다. 도리어 "또 아들 일곱과 딸 셋을 두었으며"라고 나옵니다욥 42:13. 그건 욥의 아내에게 하나님께서 다시 태를 열어 주셔서 자녀를 얻게 해 주셨다는 내용일까요? 그렇다면 그때부터 욥과 욥의 아내는 하나님을 '욕되게바라크' 말하지 않고 하나님을 진정 '송축하며바라크' 지내게 되었을 것입니다. 그럼에도 욥기가 해피 엔딩happy ending인지는 자신 없습니다. 욥의 마지막 장에서 저자는 욥이 완전히 병마에서 해방되었고 이후에는 아무 고통없이 행복하게 오래오래 살았다는 동화적인 표현을 쓰지 않았습니다. 우리는 그저 하나님께서 욥에게 처음보다 더 복을 주셨다는욥 42:12 내용에서 욥이 복락된 모년暮年을 보냈을 거라는 행복한 결론을 자연스레 유추할 따름입니다. 하지만 이미 잃은 자녀들에 대한 애통의 마음이 욥과 욥의 아내에게서 영원히 사라지는 못했을 것입니다. 상처의 흔적은 욥의 가슴에, 욥의 아내의 태에 오랫동안 남아 있었을 게 분명합니다. 조르주는 '촛불의 화가' 답게 욥과 욥의 아내가 평생토록 영영 잊지 못할 그 아픔의 순간을 특정한 순간privileged instant으로 설정하여 촛불을 밝혔습니다. 그림에서 보이는 고즈넉한 광원은 고발합니다. 사탄이 그들에게 남긴 건 과연 '가시'라고요고후 12:7. 그럼에도 그 '가시'가 삶의 하이라이트라고 또한 말합니다. 자고하지 못하게 만들며 약한 데서 온전하게 되는 아픔이고후 12:9 눈부시며 찬란한 은총이라고…

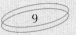

의심 많은 도마

The Incredulity of Saint Thomas

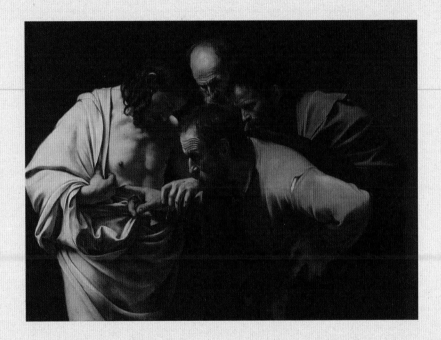

작가 I 미켈란젤로 메리시 다 카라바조 (Michelangelo Merisi da Caravaggio)
제작 추정 연대 I 1601-1602
제자 기법 I 캔버스에 유화물감
작품 크기 I 107cm×146cm
소장처 I 독일 포츠담 상수시 박물관 (Sanssouci museum, Potsdam, Germany)

'의심 많은 도마'의 주제는 요한복음 20장 24-29절의 내용에 기초하고 있다. 열두 제자 중 도마Thomas는 예수의 부활을 직접 보지 않았다는 이유로 이를 믿지 않았으나, 예수의 옆구리에 난 상처에 손가락을 넣어 보고 나서야 믿게 되었다고 많은 사람들은 알고 있다. 그러나 실제는 그렇지 않다. 이 그림에서도 도마가 예수의 오른쪽 옆구리 상흔에 집게 손가락을 넣고 있는 장면을 볼 수 있지만, 성서에는 그가 "상처에 손가락을 넣어보고" 예수의 부활을 믿게 되었다는 기록은 어디에도 없다. 도마는 예수의 권고를 듣는 순간, 손가락을 넣는 행위 이전에 예수께 주님이라고 고백했다. 요한복음 20장 28절에 나오는 '그러자and'가 이 주장을 뒷받침해 주고 있다. 여기에서의 '그러자'는 앞의 행위와 뒤의 행위 사이에 어떠한 틈새도 용납하지 않는 접속사적 용법이기 때문이다. 그러므로 도마는 손가락을 넣어본 촉각적 자극 때문이 아니라 영의 눈으로 스승이 부활했다는 사실을 즉각적으로 깨달았다고 보아야 마땅하다. 이 극적인 장면을 그린 것이 바로 카라바조Caravaggio의 이 그림이다.

이제 그림을 보자. 화면에는 어떠한 소품도 등장하지 않고 오직 예수와 세 명의 제자만이 짙은 어두움을 배경으로 밝은 조명 속에 노출되어 있다. 등장하는 인물 누구에게도 명찰이 없기 때문에 누가 누군지 알 수 없지만, 상처입은 모습과 그 상흔에 손가락을 넣고 있는 인물의 포즈로 미루어 보아, 왼편의 인물이 예수이고 아래 오른편의 이마에 주름 많은 인물이 도마라고 짐작이 될 뿐이다. 도마는 그 상처에 얼마나 주의를 집중하고 있는지 그 이마의 잔주름이 그 사실을 간접적으로 증언한다. 도마의 어깨 뒤로 원형을 그리듯이 서 있는 두 명의 제자는 누구인지 알 길이 없지만, 여기에 등장하는 네 명의 인물들이 시선을 주고 있는 부분은 예수로 짐작되는 인물의 옆구리 상처다. 예수의 상처는 이 그림의 초점

이며 이 부위를 중심으로 여기에 등장하는 모든 인물의 시선과 행위가 집중되어 있다. 표현을 바꾸어 말하자면, 이 초점이야말로 등장 인물들의 시선과 행위의 설정 근거가 된다는 것이다. 이 초점 효과를 위해서겠지만 작가는 도마의 손 외에 다른 사도들의 손들을 그리지 않았다. 작가의 치밀한 계산력이 돋보이는 시각장치가 아닐 수 없다.

카라바조의 그림을 보고 있노라면 카라바조가 지닌 어두움과 밝음의 콘트라스트contrast 기법을 사용하여 확고한 사실을 드러내는 조형 양식을 물려 받으려고 했던 두 명의 화가가 자연스레 떠오른다. 하나는 역시 바로크 시대의 렘브란트Rembrandt이고 또 하나는 19세기 초 사실주의 작가 도미에Daumier다. 우선 카라바조의 키아로스쿠로chiaroscuro 기법은 한 세대 후30년의 렘브란트에게 커다란 영향을 끼쳤다그림에서 주인공들을 밝은 곳으로 꺼내는 테크닉은 그림 해설에서 첫 번째로 소개되었던 렘브란트의 <돌아온 탕자>를 참고할 수 있다. 한편 그로부터 250년 후에 활동했던 19세기의 사실주의 작가 도미에도 카라바조로부터 영향을 받았다. 도미에는 카라바조의 키아로스쿠로chiaroscuro 기법만 영향을 받은 것이 아니라 카라바조의 '사실적'인 화풍에도 영향을 받은 것이 분명하다. 도미에는 <세탁부>, <3등 열차>와 같은, 평범한 서민의 생활을 감춤없이 그렸던 화가였다. 그는 그림이란 우리의 일상과 동떨어져 이상화된 절대 아름다움의 위상공간에 따로 존재하는 것이 아니라 인간 삶의 현실을 있는 그대로 드러내는 방식으로 존재해야 한다고 언제나 주장했다. 사실주의란 실제의 사물을 사진처럼 정교하게 잘 묘사한다는 의미에서의 사실이 아니다. 삶의 의미를 감춤없이 진솔하게 그림에 담지 않으면 그것은 실제로 사실의 울타리 밖을 그린 것이라는 의미로서의 사실이다. 카라바조는 그의 그림에서 이런 사실주의를 이미 꾀하고 있었던 것이다. <의심 많은 도마> 그림을 보라. 그

는 흔히 종교화에 차용되었던 표현방식을 버리고, 예수와 제자들을 바로 엊그제 만났던 일상의 이웃들을 다시 보는 듯한 친근한 모습으로 그렸다. 머리의 후광nimbus이나 홍포紅袍같은 지물指物 attribute을 통해 그 인물이 예수라는 사실을 알아차릴 수 있게 하는 고전적인 장치도 여기에서는 보이지 않는다. 말하자면 이 그림은 일반적인 종교화와는 다르게 신성을 드러내는 어떠한 상징도 거부한 상태로 부활하신 그리스도가 그려져 있다는 것이다.

이러한 효과는 카라바조가 종교화에 풍속화를 그리는 듯한 사실주의를 도입했기에 생겨난 것이다. 이 그림은 부활한 예수를 육신을 초월한 환영이 아닌 구체적인 피와 살을 지닌 인간의 모습으로 그렸다. 그래서 오히려 부활의 효과가 강조되고 있다. 예수의 신성은 도마의 다소 둔중한 몸과 대비되는 건장한 상반신과 다른 사도들보다 고상하게 묘사된 얼굴 등의 미묘한 요소들을 통하여 표현되고 있다.

2017. 9. 25.

<의심 많은 도마> 그림을 보며

천재 화가 카라바조는 이해 받을 수 없는 폭력적 광기를 지녔던 탓에 그의 생애가 내내 어둡기만 했다고 알려져 있습니다. 그러나 그의 그림만큼은 세상의 모든 어둠이라도 뚫어 낼 신비로운 빛을 간직하고 있습니다. <의심 많은 도마>도 마찬가지입니다. 어둠과 빛을 효과적으로 드러내는 키아로스쿠로chiaroscuro 기법을 사용하여 도마의 의심이 어둠이라면 도마의 믿음은 빛으로 구현시키고 있습니다. 의심이 믿음으로, 어둠이 빛으로 변환되는 시점을 포착한 수작秀作입니다. 어깨 찢어진 낡은 옷, 거뭇거뭇한 손톱, 놀라서 치켜뜬 눈과 이마에 잡힌 세세한 주름 묘사는 우리를 도마가 있던 그 현장 속으로 몰입시킵니다. 예수님의 옆구리에서 도마가 손가락을 빼내면 급기야 피가 뚝, 바닥에 떨어질 것 같은 아슬함마저 느끼게 합니다. 그림에서 네 인물의 머리는 다이아몬드 구도로 긴장감 있게 모여있는데 그 중심은 예수님이 아니라 단연코 도마입니다. 카라바조가 이 그림에서 강조하고 싶은 인물은 결국 도마라는 걸 알 수 있습니다. 왜 카라바조는 도마에게 그토록 집착했을까요?

요한복음서는 2장부터 12장에 이르기까지 '표적의 책The Book of Sings'으로, 13장부터 20장까지는 '영광의 책The Book of Glory'으로 분류됩니다. '표적의 책'에는 도마가 거의 등장하지 않다가요한복음 11장 16절에 잠시 등장하는 것을 제외하고는 바로 이 '영광의 책' 부분에 도마의 이야기가 집중적으로 출현합니다. 그것도 아주 결정적인 순간에만 그러합니다. 도마는 "우리도 주와 함께 죽으러 가자!"고 외쳤던 전령이었고요 11:16, "내가 곧 길이요 진리요 생명이니"라는 예수님의 결정적 대답을 얻어내는 영민한 질의자

였습니다요 14:5-6. 그러했던 도마는 마지막 순간에 예수님이 '그의 주님'이며 '그의 하나님'인 것을 고백하는 선포자가 됩니다요 20:28. 로마가 다스리던1세기 유대인들 가운데 십자가 처형을 당한 사람은 예수님 한 사람이 아니었습니다. 제국을 향하여 반란을 일으키거나 불의한 사건에 연루되면 극악한 십자가 처벌이 기다렸기 때문입니다. 십자가 처형을 당한 자들의 시신을 보면 손과 발에 어김없이 흉측한 못자국이 나 있었습니다. 하지만 옆구리에 상처가 난 사람은 거의 없었습니다. 상처 난 옆구리는 십자가에 달리신 예수님만 지니신 상흔이었습니다. "그 중 한 군인이 창으로 옆구리를 찌르니 곧 피와 물이 나오더라" 고 되어 있는데요 19:34 이 구절에서 '찌르니'에 해당하는 헬라어 '에뉙센ἔνυξεν: enyxen'은 의도적으로 아주 깊이 후벼 파는 것, 동요를 일으킬 듯 거세게 찔러 보는 것을 말합니다.[27] 군병은 예수님이 진정 죽었는지를 확인하기 위해서 잔인할 정도로 예수님의 옆구리에 창을 겨누었던 겁니다. 도마는 바로 이 참혹한 증거를 기억하고 "손을 그 옆구리에 넣어 보지 않고는 믿지 아니하겠노라" 고 주장했던 인물이었습니다요 20:25. 피와 물이 쏟아져 나왔던 상처 속으로요 19:34. 아버지, 맞습니다. 아버지 말씀처럼 요한복음에 보면 도마가 예수님의 옆구리에 손을 넣어보았다는 것까지는 기록되지는 않았습니다. 그렇지만 참고로 신약 외경 중에는 도마뿐 아니라 베드로도 부활하신 예수님 손의 못 자국과 옆구리에 손가락을 넣고 만져 보았다는 기록이 있기도 합니다.[28] 요한복음의 장엄한 내러티브는 20장에 이르러 결국 예수님과 도마 두 사람만 남는 듯한 형식으로 막을 내립니다. 복음서 저자는 과연 어떤 의도로 이 방대한 기록의 마지막 결정적 순간에 예수님과 도마만을 무대에 올렸을까를 숙고해 봅니다. 예수님과 도마의 대화 장면은 요한복음의 클라이맥스를 장식하고 있지요20:26-29.

화가 카라바조는 그 부분을 화폭에 담았고 아까도 언급했지만 유난히 의심을 뛰어넘어 믿음으로 향하는 도마에게 화가의 관심이 지나칠 정도로 쏠려 있습니다. 카라바조의 그림에서 예수님은 주저하는 도마의 손을 잡아 주고 계십니다. 도마는 차마 그 거룩한 상처에 자신의 손가락을 넣지 못할 것 같아 고민하고만 있는데 예수님께서 조용하고도 따뜻하게 강권하여 그 손을 친히 잡아주고 계신 것처럼 그려냈습니다. 가누지 못하는 살기殺氣를 지녔던 위험하고 폭력적인 카라바조는 자신의 절제하지 못하는 손을 그렇게 예수님께서 잡아 주시기를 갈망하며 이 그림을 그렸는지도 모르겠습니다. 그림을 그릴 땐 빛의 색감을 살려내는 천사같은 그의 손이 세상에 나가기만 하면 누군가에게 폭행을 가하고 싶었던 악한 손이 되곤 했으니까요. 이 그림을 그릴 때 스물 여덟의 청년 카라바조의 손은 여러 번 떨렸을 거라고 여겨집니다. 그림의 도마는 예수님의 옆구리에 오른쪽 검지를 넣으면서 동시에 그의 왼손은 자신의 옆구리를 만지고 있음이 눈에 띕니다. 그 분의 찔림은 그의 허물 때문이라고 고백하듯 말입니다사 53:5.

이곳의 가을 햇살은 아쉬울 정도로 곱게 황금색 들판에 내려 앉고 있습니다. 아버지께서 나누어 주시는 그림은 이 계절에 더욱 깊은 사색과 성찰로 저를 이끌어 줍니다.

지영이에게,

시월도 중순이 넘어가고 있다. 다음 달이 벌써 11월이라니 세월이 참으로 빠르다는 느낌이다.
오늘은 기온이 갑자기 낮아져 심추(深秋)의 느낌마저 들었다.

오늘은 덴마크의 기독교 실존주의자 키에르케고르의 〈공포와 전율〉이라는 책을 다시 읽어 보았다. 이미 과거에 두어 번 읽었고 해설서도 따로 읽어 보았던 적이 있지만 여전히 다 이해하고 있다고는 못할 것 같아서였다. 또한 창세기 22장의 내용을 더 잘 이해하고 싶어서도 그랬다.
대부분 목사님들은 '여호와 이레'에 초점을 맞추어 이 본문의 설교를 마무리하시는 것 같던데 너는 어떻게 이 본문을 대하는지 궁금하구나. 나는 구약성서 중에서 가장 난해한 신앙고백의 경락에 해당하는 부분이 창세기 22장이 아닌가 생각하고 있다. 마침 이번 달에 등재할 그림 해설이 창세기 22장의 내용이다. 변함없이 네게 가장 먼저 들려줄 예정이다. 너의 스스럼없는 감상을 계속 나누어 주거라. 나에겐 그게 좋고 행복하다.

날씨가 추워진다. 건강관리 잘해 나가기를 기원한다. 늘 최선을 다하거라.
기쁜 마음으로…

2017. 10. 17.
아버지

이삭을 희생제물로 드리려는 아브라함을 제지시키는 천사

The Angel Stopping Abraham from Sacrificing Isaac

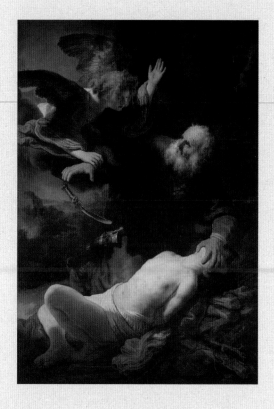

작가 ǀ 렘브란트 하르먼손 반 레인 (Rembrandt Harmenszoon van Rijn)
제작 추정 연대 ǀ 1635
제작 기법 ǀ 캔버스에 유화
작품 크기 ǀ 193cm×132cm
소장처 ǀ 러시아 상트페레트부르크 에르미타주 박물관
(The Hermitage, St. Petersburg, Russia)

이 주제는 창세기 22장 1-19절에 기록된 아브라함의 신앙 체험의 에피소드에 근거한다. 아브라함이 브엘세바Beersheba에서 살고 있었던 어느 날, 하나님이 아브라함을 불러, 그가 100세 때 얻은 귀한 아들 '이삭'을 모리아산으로 데리고 가 그를 제물로 바치라고 명하신다. 아브라함은 하나님의 말씀을 들은 이튿날 아침 일찍 일어나 나귀에 제물을 태울 장작을 싣고 두 종과 이삭을 데리고 모리아산을 향해 떠난다. 성서는 아브라함 일행이 3일째 되는 날, 목적지에 도착했다고 기록하고 있다. 이 기록으로 미루어 보아 브엘세바로부터 약 80km 정도 떨어진 거리에 모리아산이 있었을 것으로 추측된다.

모리아산은 정확히 어디인지 잘 모르지만, 대체적인 견해는 현재 예루살렘 구시가지에 있는 '황금돔Dome of the Rock'이 세워진 곳이라 알려져 있다. 그 다음에 벌어진 일은, 오늘날 기독교인이든 아니든 그 극적인 사건의 전개와 전복顚覆을 모르는 사람은 없을 것이다. 아브라함은 주저 없이 번제용 나뭇단 위에 외아들을 눕힌 다음 칼을 들어 죽이려 했고, 하나님의 천사는 급히 아브라함을 불러 세운다.

이야기는 나중에 더 보태기로 하고, 우선 그림을 보기로 하자. 렘브란트의 이 그림을 소설의 삼요소에 빗대어 말한다면, 인물은 아브라함과 이삭과 천사이고 사건은 하나님께서 외아들을 희생번제로 요구하신 일이며, 배경은 모리아산이다. 렘브란트는 키아로스쿠로 기법의 대가답게 어둠 속에서 인물들을 꺼내며, 하이라이트를 아들 이삭에게 집중하여 감상자가 그 어떤 등장인물보다 그를 주목하도록 만든다. 양팔은 뒤로 묶여져 있고 목을 치기 위해 이삭의 얼굴은 이미 억센 아버지의 왼손에 제압당해 있다. 이제 남은 일은, 가릴 것 없이 노출되어 있는 아들의 목덜미를 칼로 베는 일만 남아 있다. 그런데 그의 손은 어느 틈엔가 천사의 오른

손에 붙잡혀서 쥐고 있었던 칼을 떨어뜨린다. 그 칼은 바닥에까지 채 이르지 못해 아직 공중에 떠 있다. 아마 이 장면을 그림으로 고착시킨 시간의 절편은, 아브라함이 쥐고 있었던 칼을 놓친 순간과 그것이 바닥에 떨어진 순간의 중간쯤의 어떤 찰나에 해당될 것이다. 그래서 이 그림은 심리적 긴장과 이완이 갈리는 극적인 순간의 절편을 얻어낸 그림이라고 말할 수 있다. 이 그림은 그의 공방의 스승 피에테르 라스트만Pieter Lastman이 1612년에 그린 동일한 제목의 그림과 매우 흡사하다. 제목은 물론 인물을 수직으로 배치한 구도나 설정, 유형 등, 여러 가지 측면에서 비슷한 그림이라고 말할 수 있다. 다만 스승의 그림 속에서는 아브라함은 아직 칼을 놓지 않고 있음에 반해, 제자의 그림에서는 칼을 놓쳐 공중에 떠 있는 점이 다르다. 이 순간, 아브라함은 의외의 순간에 자기의 칼든 손을 제압하는 천사를 당혹감을 가지고 바라본다. 천사는 말한다. "그 아이에게 네 손을 대지 말라. 그에게 아무 일도 하지 말라. 네가 네 아들 네 독자까지도 내게 아끼지 아니하였으니 내가 이제야 네가 하나님을 경외하는 줄을 아노라."창 22:12 이때 아브라함이 주위를 둘러보니 뿔이 나뭇가지에 걸려있는 숫양 한 마리가 있었다.

이처럼, 이 그림은 우리가 익히 알고 있는 창세기 22장의 에피소드를 가장 극적인 스틸 컷으로 보여준다. 그러나 그림은 여기까지다. 아브라함과 그 아들 이삭이 겪었음 직한 공포와의 전율을 추체험하는 일은 전적으로 감상자인 우리의 몫으로 남겨져 있다.

실존주의 철학자인 키르케고르는 이 성서의 기록을 바탕으로 <공포와 전율>이라는 에세이를 썼다. 물론 공포와 전율을 체험하고 있는 주인공은 아브라함이다. 그러나 읽는 이에 따라서는 그가 말하는 공포와 전율을 느끼는 주체는 아브라함이나 이삭일 수도 있고 글을 쓴 작가일

수도 있으며, 글을 읽는 독자들일 수도 있다. 우스갯소리겠지만, 가장 놀란 분은 아브라함도 이삭도, 이 에피소드를 대하는 성서 독자들도 아니고 하나님이었다는 주장도 없지 않다. 창세기 22장 12절의 기록이 그러한 추론을 가능하게 해준다는 것이다. 그러나 작가 키르케고르는 이 에피소드의 행위주체자 아브라함에 주목한다. 그는 하나님이 인정한 의인답게 하나님을 순도 높게 믿었으며 모든 것을 순종으로 하나님께 드리는 삶을 살았다. 그는 100세 때 어렵게 얻은 아들 이삭을 지극히 사랑했다. 그러나 어느 날 아무런 이유 없이 하나님께 그 사랑스러운 아들을 번제로 바치라는 음성을 들었다. 너무나 사랑했으므로 하나님을 원망할 수 있었지만, 성서에는 아무런 생각이 없는 사람처럼, 다음날 아침 그 아들을 바치려고 모리아산을 향해 길을 떠났다고 기록하고 있다. 키르케고르는 이때의 아브라함의 영적상태에서 '무한한 체념'과 '신앙'이라는 두 개의 축을 발견했다. '아들을 끝없이 사랑함'과 '체념_{아들의 죽음}'과의 간극이 크면 클수록 그가 겪어낼 공포와 전율은 상대적으로 커진다. 아끼지 않은 것을 상대에게 주기란 쉬운 법이지만, 아낌의 정도가 크면 클수록 상대에게 그것을 포기하고 내어주는 일_{체념}은 상대적으로 더 어려워지기 때문이다. 하물며 100세 때 얻은, 눈에 넣어도 아프지 아니할 단 하나밖에 없는 아들을 자기의 손으로 죽여 번제로 바치는 일에 있어서랴! 어쩌면 그는 아들 이삭을 데리고 이튿날 아침 일찍 집을 떠나기 전에 이미 자기 자신을 죽였을 가능성이 크다. 고통에 시달리는 자식의 모습을 지켜보기보다는, 자신이 차라리 그 고통을 자기 몫으로 하는 것이 더 낫다고 생각하는 것이 모든 부모들의 심경이기 때문이다. 그러한 공포와 전율에도 불구하고 아브라함은 아들을 향한 지극한 사랑을 포기하고 그것을 '체념' 속에 넣었다. 이러한 체념이 전제가 되지 않는다면 믿

음은 성립되지 않는다고 작가는 말한다. 그렇다면 아브라함의 믿음은 어떤 것이었을까? 그것은 자신의 체념 속에 아들을 넣었지만, 하나님은 그에게 큰 민족을 주시겠다고 약속하신 분이고 그 징표로 아들을 주신 분이기 때문에 반드시 자신에게 그 아들을 되돌려주실 것임을 믿었다. 그 확고한 믿음의 내용이 창세기22장 5절에 기록되어 있다. "이에 아브라함이 종들에게 이르되 너희는 나귀와 함께 여기서 기다리라. 내가 아이와 함께 저기 가서 예배하고 우리가 너희에게로 돌아오리라." 혼자 되돌아오겠다는 것이 아니라, 아들과 함께 오겠다는 분명한 메시지가 이 안에 적시되어 있다. 그러므로 그의 '체념'이 전제된 '믿음신앙'은 인간의 한계상황Boundary Situation이라든가 윤리의식을 초월해 있다. 아들을 죽였는데 그 아들을 되돌려 받을 수 있고 살인자의 죄를 씻을 수 있다는 그 역설적인 '믿음'의 경지란 도대체 어떤 것일까? 그러므로 키르케고르가 이 작품을 통하여 말하고 있는 '믿음'이란 우리처럼 평범한 범인들에게는 참으로 믿어지지 않는 공포스러운 경지라고 말하지 않을 수 없다. 그러나 그림 속의 아브라함은 별로 놀란 기색이 없어 보인다. 입을 다물고 있는 천사로부터도 그러한 기색은 엿볼 수 없다. 이삭도 몸부림치는 것 같지 않고 그로부터 정적인 분위기조차 읽혀진다. 렘브란트가, 키르케고르가 발견해낸 '체념'을 자기의 민감한 영적 수용성으로 이미 깨달은 상태에서 이 작품을 제작했기 때문일까? 오직 공포와 전율은, 자기 아들을 비정하리만큼 냉정하게 죽이려는 미필적고의未必的故意 상태의 아브라함의 무모해 보이는 '믿음'을 이해하지 못하고 있는 '믿음 없는' 감상자인 우리 몫이라는 생각이 든다.

2017. 10. 18.

10. 이삭을 희생제물로 드리려는 아브라함을 제지시키는 천사

\<이삭을 희생제물로 드리려는 아브라함을 제지시키는 천사\> 그림을 보며

지난 2월에 등재를 시작하실 때 렘브란트의 그림으로 시작하셨었지요. \<돌아온 탕자\> 그림이었습니다. 거기에 아버지와 아들의 모습이 담겨 있었더랬습니다. 10월에 다시 렘브란트 그림을 마주 대하게 됩니다. 여기서도 여전히 아버지와 아들이 나옵니다. 물론 다른 배경을 갖고 있지만요. 아버지께서는 렘브란트 그림을 보면서 쇠렌 키르케고르Søren Aabye Kierkegaard의 '공포와 전율Fear and Trembling'을 많이 떠올리셨습니다. 부인할 수 없이 어려운 책이 아닐 수 없습니다. 저도 여러 번 고민하면서 읽어 보려고 했지만 소양이 부족한 탓으로 여전히 소화해내지 못하고 있습니다. 과연 체념이 전제된 신앙은 인간의 한계와 윤리의식을 초월할 수 있을까요? 키르케고르가 말하듯 공포의 경지까지 이르게 되는 것이 범인이 이해할 수 없는 참 믿음이 되는 건지 궁금합니다. 그런데 흥미로운 사실은 창세기 22장을 대하는 대부분의 유대인들은 키르케고르의 접근 방식으로 본문을 읽거나 해석하지 않는다는 것입니다. 그 까닭에 '공포와 전율'에서 말하는 해석의 견지는 서구적 사고의 영향을 받은 극단적 신앙주의자들의 발현 내용이라는 주장도 있습니다. 그건 '공포'가 아니라 아브라함이 맡았던 '숭고한 책임'이었다고요.[29] 아버지는 제게 '여호와 이레'에 초점을 맞추어 이 본문을 대하고 있는지 궁금해 하셨습니다. 물론 저 역시 하나님의 보아주심이레 yir'eh[30]과 공급하심, 그리하여 종국엔 거룩한 예비하심에 대하여 진중하게 생각합니다창 22:14. 그렇게 이 내러티브가 매듭지어지기 때문입니다. 하지만 제가 정말 이 내러티브 가운데 방점을

두고 싶은 내용은 무엇보다 '이삭의 결박'입니다. 창세기 22장은 히브리어로 '결박'에 해당하는 '아케다'āqedâ'장으로 유명합니다. 무엇이 궁극적으로 결박되었는지 더 깊이 생각하도록 촉구하는 본문입니다. 렘브란트 그림에서도 보면 단연 돋보이는 장면이 결박되어 누워 있는 이삭입니다. 감상자의 시선을 일차적으로 결박에 끌어모으도록 합니다.

아버지께서는 창세기 22장이 구약성서 중에서 가장 난해한 신앙고백의 경락이라고 하셨습니다. 크게 공감을 합니다. 아닌 게 아니라 그런 연유로 많은 성서 독자들이 아브라함이 받았던 시험에 적이 당황하면서 왜 이토록 어려운 과제가 아브라함에게 부여되었는지 과부가 걸릴 정도로 고민합니다. 하지만 창세기 22장은 따로 떼어 독자적으로 읽어갈 수 없는 본문이며 단독으로 해석될 수 없는 연계된 내러티브입니다. 즉 본문을 제대로 읽으려면 창세기 12장까지 소급하여 올라가 천천히, 세세하게 아브라함 생애에 일어났던 일들을 잠잠히 반추해야만 합니다. 창세기 12장 1절을 보면 하나님께서 처음 아브라함을 택하실 때 이렇게 말씀하셨음을 발견합니다. "너는 너의 고향과 친척과 아버지의 집을 떠나 내가 네게 보여줄 땅으로 가라" 히브리어 성경으로 이 구절을 읽으면 가장 먼저 등장하는 문구는 "너는 너의 고향…"이 아니라 명령어구 "가라"입니다. 히브리어로는 '레크 르카lēk lĕkā'입니다. 굳이 풀어보자면 '그대를 위하여 걸어가라go for yourself'입니다.[31] '아브람 떠남'이 하나님을 위한 순종이지만 종국엔 그게 아브라함을 위한 길이라고 하나님께서 말씀하시는 것만 같은 어감입니다.

그 길을 잘 떠나기 위하여 아브라함은 항상 '결박'을 감행해야만 했습니다. 고향과 친척과 아버지의 집에 대한 그리움, 조카 롯을 곁에 두고 싶은 그의 애정창 13:11, 어서 자손을 갖고 싶다는 열망창 15:2, 이스마엘을

내쫓고 싶지 않았던 그의 안타까운 심정창 21:11 모두를 결박해야만 했습니다. 그건 세상 삶의 애착에 대한 결박이었습니다. 그때마다 '레크 르카 lēk lĕkā' 곧 '그대를 위하여 걸어가라go for yourself'의 그 첫 명령은 그에게서 지켜졌습니다.

창세기 22장 2절을 히브리어로 읽어보면 마찬가지입니다. "모리아 땅으로 가서"라고 하나님께서 말씀하셨는데 이때에도 가장 먼저 등장하는 어구는 '레크 르카lēk lĕkā'입니다. "그대를 위하여 떠나라"는 동일한 명령입니다. 어디로 아브라함이 떠나야만 하나요. 번제를 위한 모리아산입니다. 하지만 이번에 결박하고 떠나야 할 대상이 쉽지 않습니다. 그가 사랑하는 독생자를 결박해야만 합니다. 아브라함 생애에 마지막으로 결박해야 할 존재가 그가 떼어 내기 힘든, 떼어 내기 상상도 할 수 없는 이삭입니다. 그래서 이건 '시험'입니다창 22:1. 렘브란트 그림을 보면 이삭은 절대 어린 아이가 아니라는 걸 보여줍니다. 화가는 이삭의 나이를 건장한 청년으로 가늠해서 그렸습니다. 성경에는 이삭을 지칭할 때 '아이'라고 말합니다만창 22:5[32] 이삭은 당시 결코 어린 아이가 아니었습니다. 플라비우스 요세푸스Flavius Josephus의 기록에 보면 이삭은 적어도 스물 다섯은 되었을 거라고 봅니다. 랍비 문헌들을 참고하여 보아도 이삭의 나이는 서른 셋 아니면 서른 일곱까지로 추정합니다.[33] 아브라함의 연로한 나이와 이삭의 나이를 계산해 보면 과연 신빙성이 있습니다. 하지만 아브라함에게 이삭은 아무리 나이가 들어도 그저 가슴에 품어 보호하고 싶은 '아이'였음에 분명합니다. 하지만 이삭은 힘이 넘치는 청년입니다. 이런 청년을 아브라함이 그의 의지로 힘껏 제압하여 '결박'하기는 어렵습니다. 즉 아브라함의 홀로 순종으로는 결코 해 낼 수 없는 '결박'입니다. 아들의 순종이 없이는 불가능한 '결박'입니다.

아버지와 아들은 산으로 올라가면서 대화를 나눕니다. "내 아버지여"라고 이삭이 다정게 부르고 아브라함은 "내 아들아"라고 그를 사랑스럽게 부릅니다창 22:7. 이삭은 묻습니다. "불과 나무는 있거니와 번제할 어린 양은 어디 있나이까?" 그러자 아브라함은 대답합니다. "하나님께서 친히 준비하시리라, 내 아들아."창 22:8 그러나 쉼표와 마침표가 없는 히브리어로 이 구절은 "하나님께서 친히 준비하실 번제할 어린 양은 하나님이 자기를 위하여 친히 준비하신 내 아들이라"고 읽어도 가능합니다. 이삭이 어떻게 아버지의 답을 들었든, 거기에 대해서 아들은 아무 말도 하지 않습니다. 이삭은 끄덕였을 것이고 긴 호흡을 가다듬었을지도 모릅니다. 두 사람은 함께 나아갑니다창 22:8. "두 사람이 함께 나아가서"라고 되어 있는 이 부분을 원문으로 읽어 보면 "함께"의 의미를 지닌 히브리어 부사 '야흐다우yaḥdāw'가 등장합니다. 이 부사는 '하나'라는 '에다흐'eḥad'에서 파생된 단어입니다. '하나가 된 듯', '동일하게'라는 뜻입니다. 영적 친밀함으로 하나된 동행입니다. 그 뜻은 이삭이 이미 아버지의 결박에 하나로 동참했다는 뜻입니다. 능동적으로 벌써 아버지와 아들은 하나가 되어 순종의 결박을 끌어 안고 있다는 이야기입니다. 아버지와 아들은 깊은 신뢰하며 서로를 하나처럼 사랑하고 있습니다. 그건 야웨YHWH 하나님에 대한 사랑이며 아버지와 아들이 지닌 믿음과 경외입니다.

드디어 아브라함이 손을 내밀어 그 아들을 번제물로 잡으려고 할 때창 22:10 하늘에서부터 여호와의 사자가 그를 긴박하게 부르는 음성을 듣게 됩니다. "아브라함아 아브라함아!"창 22:11

시험은 거기까지였습니다. 결박하는 장소까지 떠나는 것. '레크 르카 lēk lĕkā!' 거기까지입니다. 아브라함의 사랑하는 독생자 이삭은 피를 흘리지 않아도 됩니다. 언젠가 '하나님의 사랑하는 독생자'로 오신 예수 그리

스도가 거기 준비된 장소, 그 산까지 걸어가셔서 피를 흘리며 단번에 그를 드리시는 고통의 십자가 번제를 드리시게 될 것이니까요.

렘브란트는 아브라함의 왼손은 이삭을 번제물로 잡고, 오른손은 칼을 들었다가 떨구는 장면을 포획했습니다. 아버지 표현대로 찰나같은 시간의 절편입니다. 하나님의 사자는 오른 손으로 아브라함을 잡고 왼손으로는 하늘을 가리킵니다. 화가가 그린 등장 인물의 연결된 손의 구도를 따라 시선을 이동하면 독생자는 하늘로 수직 비상을 하고 있습니다. 반대로 연결된 손의 구조를 따라 시선을 이동하면 독생자는 하늘로부터 내려와 결박되어 있음도 발견합니다. 렘브란트가 결박된 이삭을 향해 키아로스쿠로의 기법의 빛을 가득 모아 놓은 것은 그런 까닭인지도 모르지요. 진실로 창세기 12장에 나온 '레크 르카lēk lĕkā'의 명령은 창세기 22장에도 지켜졌습니다. 본토, 친척, 아버지의 집이라는 과거의 옛 자아를 결박하여 끊어냈던 아브라함은 사랑하는 독자를 통하여 의지하고 싶었고 자랑하고 싶었던 미래의 자아마저 결박하여 끊어냈기 때문입니다.

저는 이 그림을 보면서 생각합니다. 그리스도를 섬기겠다고 결심했던 순간부터 과거에 의지했던 모든 것을 결박하며 걸어왔던 이 여정 가운데 이제 제가 마주해야 하는 '이삭'은 무엇인지 말입니다. 성령 하나님의 놀라운 친밀한 동행을 힘입어 그 존재를 결박하고 "눈을 들어 살펴보기를"창 22:13 원합니다. 그때 아마도 저는 보게 될 것이라 믿습니다. 이미 그리스도께서 하나님의 어린 양요 1:29, 준비된 숫양으로창 22:13 예비하셨음을요. 이런 모든 사실이 제겐 은혜의 '전율'로, 더 경건한 '두려움'으로fear and trembling 다가옵니다.

아버지, 심추深秋에 아버지와 나눈 창세기 22장의 내용은 제게 깊은 여운을 남겨주고 있습니다. 감사드립니다. 곧 추운 계절이 다가올 듯 바람

에서 벌써 겨울 내음이 납니다. 아버지도 강건함을 잃지 마시고 건강하
게 지내 주세요.

10. 이삭을 희생제물로 드리려는 아브라함을 제지시키는 천사

백색의 책형

White Crucifixion

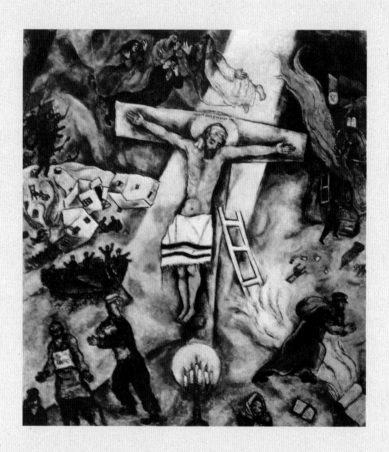

작가 | 마르크 샤갈 (Marc Chagall)
제작 추정 연대 | 1938
제작 기법 | 캔버스에 유화
작품 크기 | 154.62cm×140cm
소장처 | 시카고 미술관 (Art Institute of Chicago)

마르크 샤갈은 1887년에, 지금은 러시아 연방의 해체와 더불어 독립국가가 된 벨라루스 공화국의 비테프스크Vitebsk에서 태어났다. 그러나 그가 태어났을 때는 그 지방은 소련령이었으므로 그의 국적은 소련이라고 말해야 할 것이다. 그러나 그의 생애의 대부분은 어린 시절을 제외하고는 주로 프랑스에서 작품활동을 했기 때문에 우리에게는 프랑스 화단의 작가로 더 많이 알려져 있다. 실제로 그의 작품을 수집하고 기념하기 위한 국립박물관은 남프랑스의 니스nice에 자리잡고 있다는 사실이 이를 증언해준다. 그러나 그의 몸만 유목민nomad처럼 산 것이 아니라, 그의 영혼 또한 영원한 이방인이었다. 그는 유대인의 혈통을 지녔지만, 유대교의 교리에 전적으로 순종하는 삶을 산 것은 아니었다. 그는 가난한 집안에서 태어나 어렵게 자라야만 했었다. 그럼에도 집념을 지니고 프랑스 미술계의 세련된 세계로 진입하는 데 성공한 인물이다. 아까도 말했지만, 그는 소련에서 태어났지만, 소련은 그의 영혼의 고향으로 자리잡게 하는 데 실패했다. 이처럼 그는 한 마디로 노마드nomad였고 마지널맨marginal man이었으며 이방인이었다. 이러한 까닭으로 그의 가슴속에는 향리鄕里를 상실한 이방인들만이 지닐 수 있는 끝없이 뭉글대는 접착력 강한 동심과 몽환을 지닐 수 있었다. 그의 삶의 구조적 공간이 이처럼 그를 이국적이고 몽환적인 환영을 그린 작가로 만들어내는 데 결정적 역할을 했을 것으로 짐작된다. 그는 제2차 세계대전 발발 직전에 이 그림을 그렸다. 1933년 히틀러가 나치당의 당수로서 총리에 임명되면서부터 소위 '인종 청소'라고 불리는 유대인 학살 사건들의 초기의 조짐들이 보이기 시작하였다. 이 작품이 제작된 1938년에는 뮌헨과 베를린의 유대교 회당이 파괴되었고, 유대인들이 강제수용소로 이송되었으며, 유대인 상점과 재산이 파괴되는 일이 벌어졌다. 이 작품은 이 같은 히틀러와 나치당의 만행에 대한 작가의 정치적 성명서

聲明書에 해당한다고 말할 수 있다. 그러나 이 작품은 결과적으로 홀로코스트를 예표하는 작품이 되고 말았다. 세계 제2차 대전이 치러지는 동안 아우슈비츠의 대학살이 벌어졌기 때문이었다. 그래서 일부 미술평론가들은 이 작품을 인류의 재앙과 고통, 불행을 예견한 작품이라고 말하기도 한다.

이제 그림을 들여다보자. 그리스도는 2000년 전의 골고다 언덕이 아니라 유대인 학살이 자행되는 동유럽의 어느 마을에서 책형을 받고 있다. 어쩌면 이 그림의 공간적 배경은, 그의 고향인 비테프스크Vitebsk인지도 모르겠다. 십자가에 못 박히신 그리스도가 중심부에 위치하고 있지만, 그분은 결코 만백성을 위한 해방과 구원의 구세주라기보다는 한 사람의 고통당하는 인간으로서 인자人子의 상을 보여주고 있다. 따라서 이 그림은 보편적 십자가 책형도가 아니다. 너무나 산만하고 부산한 느낌이 화면 전체를 뒤덮고 있기 때문에 더욱 그렇게 느껴진다. 부서지고 불타는 마을, 화염으로 가득한 회당, 배를 타고 어디론가 떠나는 무리들, 뭔가를 어깨에 둘러메고 황급히 떠나는 녹색 망토의 사나이 등, 십자가를 둘러싼 이 같은 황급하고 어수선한 느낌을 주는 장면들이 십자가 책형도가 우리에게 주는 기독교적 보편성을 배반한다. 풀어 말한다면, 이 그림은 인류의 보편적인 구원사의 꼭짓점에 있는 예수의 십자가 책형도를 보여준다기보다는, 나치의 손에 고통 받는 유대인을 상징하는 '사람의 아들'인 그리스도를 그렸다고 볼 수 있다.

이 몽환적 장면을 더 자세히 살펴보면, 왼쪽 상단에는 구약성서의 인물들이 눈을 가린 채 흐느끼고 있다. 이들보다 조금 왼쪽 아래에 빨간 깃발을 들고 있는 검은색 복장을 하고 있는 일군의 병사들은 유대인 마을을 불태우고 약탈했기 때문에 주민들은 이들의 폭거를 견디다 못해 배를 타고 달아난다.

그리스도의 왼쪽(감상자 입장에서 오른쪽)에서 우리는 화염 위에 펄럭이는 나치 깃발을 볼 수 있고 갈색 셔츠를 입고 있는 나치당원(그의 오른손 팔뚝에 새겨진 卐자 기호는 나중에 삭제됨)에 의해 회당이 태워지는 모습을 볼 수 있다. 유대인 회당의 가구와 책들은 거리로 어수선하게 던져져 있다.

한편, 십자가의 아래 양쪽에서 우리는, 나치의 박해를 피해 유대인들이 종교 서적과 상징을 숨기려고 허둥대는 모습을 볼 수 있다. 이 도망자들 중에는 청색 옷을 입고 전단 카드를 목에 걸고 있는 사람도 있다. 그림이 작아서 잘 보이지는 않겠지만 거기에는 라틴어로 'Ich bin Jude(나는 유태인이다)'라는 글이 쓰여 있다.

십자가 오른쪽 아래에 흰색의 밝은 빛이 토라의 두루마리로부터 피어나고 그것은 사다리를 타고 올라가 십자가로 이동한다. 꾸러미를 메고 있는 녹색 가운을 입은 인물이 빛을 가로 질러 지나간다. 유태인의 나그네다.

이 그림의 외형적 주제는 어디까지나 십자가에 책형을 당하는 그리스도이지만, 책형을 당하는 그리스도를 자세히 살펴보면, 예수님이 즐겨 입으셨던 통옷loincloth이 아니라 유대인 남자가 흔히 입는 탈리스tallith를 걸치고 있다는 사실을 알 수 있다. 머리 뒤 후광nimbus에는 히브리어와 라틴어로 쓰인 '유대인의 왕 나사렛 예수'라는 단어가 보인다. 그의 발 바로 아래에는 일곱 촛대의 메노라menorah가 있다

<백색 책형>이라는 그림에서 샤갈은, 그 자신이 유대인이기에 유대인들의 핍박과 잔혹상에 크게 상처를 입은 모습을 드러냈다. 그는 인류의 구속과 구원과 사랑을 위해 스스로 감내한 그리스도의 고난과 죽음에 대한 보편성을 이 작품에 담지 않았다. 그것보다는 유대인의 왕 인자인 그리스도의 책형을 그림으로써 유대인과 작가 자신의 고통스러움을 보상

받고 싶어 했는지도 모른다. 누구나 십자가 책형은 각자가 처해 있는 환경과 상황에 따라 레마rhema[34]의 모습으로 다가온다. 그러나 그리스도의 책형은 언제나 모든 레마의 너머에 있는 보편성을 지닌다는 사실을 우리가 알 필요가 있다. 마치 햇볕과 응달의 정도에 상관없이 언제 그 자리에 있는 태양처럼 말이다.

2017. 11. 23.

<백색 책형> 그림을 보며

아버지 기억하세요? 저희가 시애틀에서 유학 생활하고 있을 때 부모님께서 샤갈 전시회 다녀오셨다며 '빨간 하늘에 몸을 담근 연인들Les Amants au ciel rouge'이라는 작품을 선물로 보내주셨어요. 그때 저는 그 그림을 받고 너무 좋아서 눈물이 났었어요. 작고 어두웠던 유학생의 후미진 아파트에 두 분이 보내주신 밝고 따스하고 행복한 샤갈 그림은 언제나 제게 위로를 주었거든요. 그런데 오늘 아버지와 나누어 주신 <백색의 책형> 그림을 보니 화가 샤갈이 정작 얼마나 위로가 절실했던 사람이었나를 새삼 깨닫게 됩니다. 이 그림은 샤갈의 울분과 하얀 슬픔을 느끼게 되는 작품입니다.

샤갈은 자연과 동물과의 풍요로운 조화를 중요시 여겼던 정겨웠던 고향 비테프스크를 떠나 아버지 말씀처럼 끝내 나그네, 유랑민처럼 살아가야 했던 화가였습니다. 러시아에서 프랑스로, 결국은 미국으로 건너오기까지 그는 유대인이라는 정체성 때문에 수차례의 핍박과 위협을 감수해야만 했던 사람이었습니다. 그 때문이었을까요? 샤갈은 그의 그림에 있어서만큼은 방황하지 않고 마음의 중심 자리를 지킵니다. 아무도 흉내 낼 수 없는 가장 '샤갈다운' 그림을 하염없이 풍성한 색채로 그려내려고 애썼습니다. 아버지께서 오늘 나누어 주신 <백색 책형>은 비록 샤갈의 다른 그림에서처럼 따뜻하고 풍요로운 색채가 많이 사용되지는 않았지만 여전히 샤갈스러운 면모를 어김없이 보여주는 작품입니다. 1938년 11월 9일 '수정의 밤 – 크리스탈나흐트Kristallnacht(나치군이 유대인들의 사회를 무참히 공격했던 밤)' 사건 이후에 히틀러를 향하여 정면 대항하여

그린 것으로 추정되는 이 작품은 샤갈이 유럽의 크리스천들에게 던지는 백색 양심의 호소장이었습니다.

샤갈이 그린 예수님은 가시 면류관을 쓰시지 않고, 가시 면류관만큼이나 당시 수치스럽게 여겨졌던 유대인의 하얀 두건을 쓰고 계시지요. 기도 숄인 탈리스를 아래에 걸치고 계신 예수님은 처형당하신 메시아라기보다 처형당하신 유대인이라는 사실을 더 부각하고 있습니다.[35] 머리 부분에 쓰여진 문구 '예수 하노쯔리 말카 드에후다이Yeshu HaNotzri Malcha D'Yehudai'는 '나사렛 예수 유대인의 왕Jesus of Nazareth King of the Jews'이라는 뜻인데 여기서 '하노쯔리HaNotzri'라는 말이 의미심장합니다. 히브리어로 '노쯔리nôṣrî'라고 하면 '나사렛'을 말하기도 하지만 '크리스천들Christians'을 가리키는 용어가 되기도 합니다. 샤갈이 일부러 중의적 의미dual meaning를 드러내려고 굳이 '하노쯔리HaNotzri'를 골랐을 것입니다. 크리스천들의 예수님은 '유대인 예수'라는 사실을 강조하고 싶었던 것 같습니다. 더욱이 예수님이 지고 계신 십자가는 히브리어 알파벳 '타우ㄲ' 모양의 십자가입니다. 이는 또한 에스겔서 9장 4절을 생각나게 만듭니다. "여호와께서 이르시되 너는 예루살렘 성읍 중에 순행하여 그 가운데에서 행하는 모든 가증한 일로 말미암아 탄식하며 우는 자의 이마에 표를 그리라" 이 구절의 '표'는 다름아닌 히브리어의 마지막 알파벳 '타우tāw'입니다.[36] 이 '타우tāw' 인침은 구원과 회복의 증표입니다.[37] 샤갈은 정 중앙에 하얀 타우 십자가를 지신 예수님을 유대인의 구원과 회복의 인침으로 받아들이며 당시 유럽에 거주하고 있었던 '크리스천들의 예수님'께 선민選民 유대인들이 당하는 무차별한 핍박을 신원해 달라고 외쳤던 겁니다.

샤갈의 <백색 책형>의 그림 속에는 예수님을 둘러싸고 많은 사람들이 등장합니다. 그 중 제 마음에 와닿는 인물은 '나는 유대인입니다Ich bin

Jude'라는 죄목을 목에 걸고 있는 파란 옷을 입고 서 있는 사람입니다. 그에게서 저는 샤갈의 얼굴을 봅니다. 유대인이라는 것 때문에 지상에서 사라져야 할 죄인으로 지목받는 모든 유대인의 운명 속에 샤갈이 서 있습니다. 그런데 예수님은 그의 모습을 차마 보시지 못하고 슬프게도 다른 쪽으로 고개를 돌리고 계십니다. 마치 어찌할 수 없는 신의 유기遺棄처럼요.

샤갈은 이런 시를 쓴 적이 있습니다:

매일 저는 십자가를 집니다.

그들은 저를 밀치고 질질 끌고 다닙니다

이미 어두운 밤은 저를 둘러쌉니다

당신은 저를 버리셨습니다 나의 하나님. 어찌하여 저를

버리셨나이까!

Every day I carry a cross

They push me and drag me by the hand

Already the dark of night surround me

You have deserted me, my God. Why!

샤갈은 또 이런 시도 남겼습니다:

저는 이층으로 달려갑니다.

제 마른 붓이 있는 곳으로

저는 그리스도처럼 처형을 당합니다.

이젤에 못 박혔습니다.

I run upstairs

To my dry brushes

And am crucified like Christ

Fixed with nails to the easel.

샤갈은 집요하게 하얀색을 선택하여 <백색 책형>을 그렸습니다. 왜 하얀색이어야만 했을지 생각합니다. 하얀색 십자가는 당시 크리스천들이 지녔던 유대인을 향한 증오심, 안티 세미티즘Anti-Semitism을 말갛게 씻고 싶은 화가의 소망이라고 여겨집니다. '모든 색의 출발점이자 모든 책의 종착점'인 무채색으로 우리 가슴을 뒤흔들기 위해서였을 것입니다. '알파와 오메가의 색으로 환원된' 색이 하얀색이니까요아버지가 저술하셨던 책의 내용 중에서 제가 인용하여 표현합니다.[38] 하나님의 어린 양 그리스도의 색이며 모든 것의 처음과 나중 되시는 그리스도의 빛깔 역시 하얀색이기에 샤갈은 끝내 하얀색을 고집했던 것이라고 생각이 듭니다. 저는 샤갈이 그린 하얀 십자가 곁의 사다리에서 희망을 발견합니다. 그 사다리는 우리의 아픈 현실 속으로 예수님을 모시고 내려올 수도 있고 고통당하신 예수님 곁으로 우리가 다가갈 수도 있는 통로를 마련합니다. 그러나 그도 아니라면 모두가 분란하게 움직이며 고통을 절규하고 있어서 서로가 서로에게 친밀하게 다가갈 수 있는 길이 하나도 없는데 오직 이 사다리만이 구원에 닿을 수 있는 길이 된다고 말해 주는 걸까요.

끝으로 이런 내용을 덧붙이며 저의 감상을 마치고 싶습니다. 그리스도인들과 유대인들 사이에 큰 간극과 깊은 상흔을 남겼던 역사적 사건의 충격이 고스란히 담겨 있는 그림 <백색 책형>은 결국 화해의 도구로 쓰임을 받습니다. 이 그림을 통해 훗날 독일은 진정성 있는 사죄를 유대인에게 전달했고 샤갈은 죽기 전, 98세의 나이로 독일 마인츠에 있는 성 스테파노St. Stephen 성당 창문의 스테인드글라스 제작을 맡아 유대교와 그리

스도교의 거룩한 화합이 되었던 성서 작품 '샤갈의 창Chagall-Fenster'을 완성합니다. 그리고 샤갈은 유대인을 핍박했던 그 땅, 독일의 마인츠 지방의 명예 시민 자격을 수여 받아 유대인이지만 독일인에게도 마침내 사랑받는 화가로 생을 마감합니다. 그런 의미에서 <백색 책형>은 끝내 아주 슬프기만 한 작품은 아니라는 것을 알게 됩니다.

앙상한 나뭇가지 사이로 하얗고 투명한 겨울 해가 반짝이는 11월 아침에 아버지와 <백색 책형> 그림을 함께 봅니다. 이 계절의 저의 십자가는 어떤 빛깔이어야 할지 생각합니다. 그리고 그 십자가 곁으로 사다리는 준비되었는지도 점검해 봅니다. 달력을 보니 벌써 다음 달이 12월입니다. 십자가를 받기 위하여 세상에 태어나신 구세주의 탄일을 기리는 시간이 다가옵니다.

지영이에게,

금년에는 이브가 주일이어서 교회에서 크리스마스 예배가 따로 없다고 한다. 그래서 오늘은 누가복음 2장 1–33절까지를 혼자 읽었다. 시즌만 되면 흔하게 들을 수 있는 성경 본문이기는 하지만, 매번 그 의미를 새길 때마다 내가 신앙의 본질에 어느 정도 근접해 있는가에 생각이 미치게 되고, 또 가슴을 여미게 하는 구절 구절들이 아닐 수 없구나. 네 말대로 십자가를 받기 위하여 세상에 태어나신 구세주이시다. 예수는 이방을 비추는 빛이요 주의 백성에게는 영광이시니…(눅 2:32)

이번 주 주일이 실질적으로 연말의 마무리 주일이 된다. 부디 보이는 물질보다, 영적으로 흑자 결산이 이루어지기만을 기도하고 있다. 여기저기에서 크리스마스 인사를 겸해서 캐롤송 영상들을 교환하고 있는데 네가 기쁘게 들을 만한 곡을 하나 첨부했다. 들어보거라. 그리고 동짓날 내가 지은 시도 하나 보낸다. 조금 겸연쩍지만 옆에서 엄마가 자꾸 네게도 보내라고 하시니 읽어보거라.

변함없이 사랑한다. 늘 건강해야 한다.

2017. 12. 24.
아버지

추신: 내년 1월에 등재할 그림은 렘브란트의 〈목욕하는 밧세바〉로 계획하고 있다. 새해 첫 그림으로 왜 그 그림을 택했는지 네가 궁금해 할 것 같다. 작년 여름에 내가 네게 방문했을 때 너와 이 그림 보면서 두런두런 이야기를 나누었던 추억이 생각나서 그 그림으로 하려는 것이다. 글이 작성되면 들려주려고 한다.

아버지 시 〈시간의 오감도〉

시간이 흐르는 소리를 듣고 싶나요.

일력을 뜯어보세요.

시간이 흐르는 모습을 보고 싶나요

시계추의 진자를 지켜보세요.

시간의 냄새를 맡고 싶나요.

외할머니의 옥양목 적삼 냄새를 맡아보세요.

시간의 맛을 보고 싶나요.

묵은지 홍어 삼합을 먹어보세요.

시간은 보이지도 않고 소리도 없고

무색무취하다고 말하지 마세요.

그리 말하는 순간

시간의 소멸과 함께 당신의 존재 역시 사라지고 말 것이기에.

2017. 12. 22. 동짓날

2018년 그림 대화 ────────────────────────────

목욕하는 밧세바

Bathsheba at her Bath

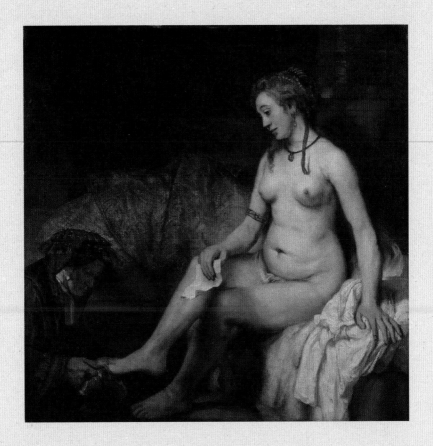

작가 | 렘브란트 하르먼손 반 레인 (Rembrandt Harmenszoon van Rijn)
제작 연대 | 1654
제작 기법 | 캔버스에 유화물감
작품 크기 | 142㎝×142㎝
소장처 | 파리 루브르 박물관 (Musée du Louvre, Paris)

밧세바Bathsheba 이야기는 구약의 사무엘하 11장과 12장에 기록되어 있다. 설정 쇼트에서, 시기는 팔레스타인 지방에서 늦은 비가 내린 후 건기가 시작되는 어느 해 봄, 장소는 다윗의 성 밖 어떤 집이다. 다윗이 낮잠을 즐기고 난 다음, 왕궁 옥상을 거닐다가 성 밖의 여염집 안마당의 우물에서 목욕을 하고 있는 아리따운 여인을 목격하게 된다. 그 여인이 너무나 아름다워서 탐이 난 다윗은 그녀를 불러 하룻밤을 지내게 된다. 그러나 이 사건은, 이스라엘군이 암몬Ammon의 수도인 랍바Rabbah 성을 공격하고 있던 전쟁 중에 일어난 사건이고, 또 그 전쟁에 참여하고 있었던 충직한 군인의 한 사람이었던 '우리아Uriah'의 아내를 범한 다윗에게는 씻을 길 없는 죄의식과 회한을 안겨준 사건이 되었다.

전시戰時 상황이라는 비상 사태에도 불구하고 편안히 예루살렘 궁에 거하던 다윗은 영적 긴장이 풀려 결국 밧세바를 범하고 그 남편 우리아를 모살謀殺하려는 엄청난 죄악에 빠지고 말았던 것이다.

그러나 작가 렘브란트는 성서의 진술과는 다른 모습의 그림을 우리에게 보여주고 있다. 우선 우물가도 아니고 목욕을 위한 소도구도 없으며, 밧세바로 짐작되는 나체의 여인은 목욕을 위한 어떠한 동작도 감상자들에게 보여주지 않고 있다. 흔히 다윗이 보낸 것이라 알려지고 있는, 밧세바의 오른손에 들려 있는 쪽지 역시 성서의 기록에 없는 허구적 미장센mise-en-scène이다. 가장 비밀스럽고 은밀한 내용이 담긴 유혹의 쪽지가 유혹이 발생한 시점에 동시에 노출된다는 사실은 현실에서는 있을 수 없는 일이기 때문이다. 그렇다면 작가 렘브란트는 무엇을 그리려 했을까?

지금부터 그림을 자세히 들여다보자. 우선 이 여인은, 흔히 그림 속의 여인들이 일반적으로 감상자에게 보여주는 이상화된 아름다움을 보여주지 않고 있다. 절정기의 탱글거리고 싱싱한 아름다움 대신 그녀의 몸

은 살이 쪄 약간은 무거워 보인다. 뱃살이 보이고 턱밑 주름도 있으며 가슴 부위도 탄력이 꽤나 떨어져 보인다. 다소 우수에 잠긴 느낌도 준다. 남편 우리아를 배반해야 하는 운명에 처해 있기 때문에 갈등과 슬픔을 어쩌지 못해서일까. 이러한 전체적인 느낌을 바탕으로 말하자면 그림 속의 여인은 미적인 긴장감과 탄력을 이미 상실한 중년의 평범한 여인이다. 그러나 이러한 누드는 르네상스 시대에는 그려지지 않았다. 누드화는 가장 이상적인 아름다움을 드러내는 일종의 계획된 의상과 같은 이미지를 주었기 때문에 그때까지의 누드화는 비록 아름답기는 하지만, 성적 매력을 크게 자극하지 않았다. 이를테면 19세기 초엽 신고전주의 작가인 앙그르Ingres 의 작품, <샘La Source>이라든가 <발팽송Valpinçon의 욕녀>를 보면 그렇다. 지극히 사실적인 묘사로 아름다워 보이기는 하지만, 포르노처럼 성적 자극은 크게 느껴지지 않는다. 그러나 렘브란트가 그린 밧세바는 누드의 형식을 빌어 그림을 그렸지만, 바로 이웃의 아낙네를 훔쳐보는 듯한 느낌을 주도록, 즉 감상자의 관음증voyeurism을 자극하려는 듯한 느낌의 누드를 그렸다. 발마사지를 하고 있는, 역광을 받고 있는 늙은 하녀의 무심해 보이는 표정이 그녀의 오리엔탈 스타일 두건과 어울려 더욱 그렇게 보인다. 엉덩이 밑에 깔린 순결을 상징하는 흰색 린넨 천과 그 뒤로 보이는 호화로워 보이는 천들 때문에 에로티시즘은 더욱 그 빛을 발한다. 그래서 마치 다윗처럼 우리의 시선도 유혹에 시달린다. 전체적으로 미적 긴장감 대신에 근심과 우수에 젖어 있는 듯한 비교적 가라앉은 분위기도 그러한 느낌을 보태는 요인이 된다. 한 마디로 작가는 밧세바를 통해 우리 감상자들까지도 다윗처럼 유혹에 시달릴 수 있는 가능성의 공간으로 초대한다. 말하자면 렘브란트는, 어느 늦은 봄, 왕궁의 옥상에서 이웃의 여염집 아낙네가 나신으로 목욕을 하고 있는 유혹의 현장에

다윗이 아니라, 이번에는 우리를 초대했다. 이러한 비슷한 주제로 그림을 그렸던 루벤스의 <샘가의 밧세바>라든가 얀 마시스의 <다윗 왕이 훔쳐보는 밧세바>라는 작품에서는 비록 화면의 구석을 차지하고 있기는 하지만, 그녀를 훔쳐보고 있는 다윗이 등장하고 있다. 이렇게 두 당사자가 화면에 동시에 등장하는 그림이라면 감상자인 우리가 제3의 객관적인 입장에서 그림을 편히 볼 수 있다. 당사자가 아니기 때문이다. 그러나 렘브란트는 그림에서 이러한 안전장치를 제거했다. 즉 작가는 그림에서 관음증의 주인공 다윗을 제거하고 위험천만하게도 그 자리에 또 하나의 관음증의 소유자일 수 있는 우리를 초대했다는 것이다. 이러한 관점에서 이 작품은, 감상자들에게는 다른 어떤 누드화보다 잔인한 그림이라고 말할 수도 있겠다. 사무엘하 11장과 12장에 기록된 텍스트는 과거의 에피소드로 읽힐 수 있겠지만, 그림은 늘 현재의 시점에서 죄 많은 우리를 유혹하면서 십계명의 제7계명과 10계명을 어길 가능성에 노출시킨다.

2018. 1. 15.

<목욕하는 밧세바> 그림을 보며

맞습니다, 아버지. 작년 여름에 아버지께서 미들랜드에 오셔서 '재현에의 도전과 보는 방식way of seeing'이라는 주제로 말씀을 나누어 주시며 이 그림을 함께 감상했던 기억이 납니다. 아버지께서는 그때 '보는 방식' 부분에서 '관찰하는 자와 관찰당하는 자'에 관하여 설명하시면서 '누드nude 모델의 표정과 몸짓은 오직 감상자의 것'이라고 하셨습니다. 최대한 이상적 아름다움을 드러내려는 누드의 예술은 그래서 가눌 수 없는 욕정이 아니라 정서적 안정감을 낳는다고요. 그러므로 누드는 그냥 벗어버린 알몸과는 다른 것이라고 지적하셨습니다. 누드는 철저히 연출되어 전시되며 의상처럼 가림과 덮음의 조화를 이루는 반면 벗음은 연출, 전시, 가림, 덮음 등이 그저 무너져 있기에 예술이 될 수 없다고 하셨던 말씀이 인상적이었습니다.

그렇다면 <목욕하는 밧세바> 그림은 누드일까요, 아니면 그저 벗음일까요. 성서의 배경으로 건너가 생각해 보려고 합니다. 청년 시절 다윗은 광야에 거하면서 이 굴 저 굴을 배회하던 정처 없는 도망자였습니다. 하나님의 임재만을 은신처 삼아서 하루의 삶을 견디던 사람이었습니다. 다윗의 얼굴은 항상 발갛게 상기되어 긴장감 속에 지내야만 했고 다윗의 걸음은 누구보다도 빠르고 부지런히 움직여야만 했습니다. 다음 행선지를 주님께 구하면서 그를 따르던 광야의 용사들과 함께 이동해야 할 책임이 그에게 있었던 겁니다. 하지만 왕의 지붕을 거닐게 되었던 다윗은 달랐습니다. 백향목으로 만들어진 화려한 집에 거하는 권세자가 되었기 때문입니다. 궁의 옥상에서 내려다보이는 예루살렘은 명실상부 '다윗성City

of David'입니다. 다윗은 내려다보이는 '자기' 세상으로 인하여 뿌듯했겠지요. 그때 땅을 두리번거리며 쪼아먹을 사체를 찾는 까마귀처럼 다윗의 눈은 썩어질 육신의 것을 찾게 됩니다. 순간 다윗의 눈에 목욕하는 여인 밧세바가 맺힙니다삼하 11:2. 벗은 여인입니다. 그 벗은 여인 앞에서 다윗도 이제 벗고 싶어집니다. 다윗은 예전에도 '벗음'을 경험한 적이 있습니다. 예루살렘에 언약궤가 들어올 때였습니다. 다윗은 그때 마치 오랫동안 연모해 왔던 연인을 만난듯이 그 가슴이 불타오르기 시작했고 그것을 가늘 수 없어 있는 힘을 다하여 춤을 추었습니다. 아랫도리가 벗어질 지경까지 말입니다. 마침 그의 아내 미갈이 창으로 그 광경을 내려다 보았습니다삼하 6:16. 미갈은 "이스라엘 왕이 오늘 어떻게 영화로우신지 방탕한 자가 염치없이 자기의 몸을 드러내는 것처럼 오늘 그의 신복의 계집종의 눈앞에서 몸을 드러내셨나이다"삼하 6:20라고 말하며 남편을 업신여기게 됩니다. '방탕한자'는 히브리어로 '하레킴hārēqîm'입니다. 뜻은 '헛되고 가볍고 가치 없음'을 말합니다. 다윗은 자신을 '방탕한 자'라고 몰아부치는 미갈에게 당당히 답합니다. 이 친밀함의 벗음은 여호와 앞에서 한 것이라고, 더 낮아지고 또 낮아져서 완전히 '벗음'을 입는다 하여도 그 친밀함으로 인하여 부끄럽지 않겠노라고, 그러나 미갈이 말한 계집종에게는 높임을 받고야 말것이라고요삼하 6:22-23. 그런 '친밀함의 벗음'이 있었던 순수한 다윗이 그 밤에 전혀 다른 벗음을 경험하고 싶어했습니다. '음란의 벗음'입니다. '벗은 몸'의 여인 밧세바가 다윗에게 심히 아름다워 보였던 이유는 삼하 11:2 그 여인의 육체flesh 때문이었습니다. 마치 맹금류들이 먹이를 발견하면 그 살flesh을 쪼아먹기 위하여 그 주위를 위에서 뱅뱅 돌면서 노려보는 것과 같이 다윗은 여인을 바라보았습니다. 계속 내려다 보고 또 보았습니다. 보지 말아야 할 사람을 계속 보는 행위, 탐욕의 시작이 됩니다.

예전 미갈이 창밖에서 다윗의 벗어져 내린 아랫도리를 내려다 보았던 것과 삼하 6:16 오늘 다윗이 목욕하는 여인을 내려다 보는 것은 묘하게 병치가 됩니다. 더 낮아지고 또 낮아져서 완전히 '벗음'을 입는다 하여도 아내였던 미갈 앞에서는 절대로 벗지 않겠다고 큰 소리를 놓았던 다윗이 오늘 그 몸을 벗지 말아야 할 육체 앞에서 벗고 싶어 합니다. 아내도 후궁도 아닌, 범하지 말아야 할 한 여인에게. 미갈이 말했던 '방탕한 자' 곧 '하레킴 hārēqîm'이 되어 벗고자 합니다. 다윗은 갈 곳 없는 광야에서도 영적으로 방황하지 않았는데 견고한 궁에서 드디어 영적 방황을 하고 있습니다.

그림으로 가겠습니다. 이 그림을 그린 렘브란트도 방황하고 있습니다. <요셉의 두 아들을 축복한 야곱> 그림에서 제가 언급했지만 당시 렘브란트는 혼란한 시절을 보내고 있었습니다. 1654년 이 그림을 완성했을 당시, 렘브란트는 이미 그의 집에 찾아 온 가정부 헨드리케에게 마음을 주고 있었던 시절입니다. 다른 여인을 사랑하게 되는 건 아내 사스키아의 유언을 무효화시켜 재산을 잃게 되는 일이라서 렘브란트에게 금기와 같은 일이건만 이미 가늘 수 없을 만큼 그들의 관계는 깊어져 있었습니다. <목욕하는 밧세바>에 나오는 여인의 모델은 다른 누구도 아닌 헨드리케라는 사실이 자명합니다.[39] 거의 실물 크기life-sized에 가깝게 커다란 정사각형 캔버스에 그려진 이 작품을 보면 렘브란트는 적어도 그녀를 옥상 위에서 쳐다보고 있지 않다는 걸 발견합니다. 렘브란트는 오히려 과감하게 그녀를 정면으로 바라보고 있습니다. 그녀의 얼굴은 약간 기울어져 있고 시선은 아래를 내려다 보고 있습니다. 연민과 슬픔이 교차되는 모습입니다. 동시에 그녀의 운명을 받아들이는 듯 저항하지 않는 모습이기도 합니다. 아버지께서는 렘브란트가 이 그림에서 감상자를 보호하는 안전 장치를 제거했다고 하셨습니다. 그리고 위험천만하게도 그 자

리에 또 하나의 관음증의 소유자일 수 있는 우리를 초대했다고 하셨습니다. 이러한 관점에서 이 작품은, 감상자들에게는 다른 어떤 누드화보다 잔인한 그림이라고 하셨는데 저는 약간 다르게 바라봅니다. 그림 속의 밧세바에게는 부끄럼이 보이지 않습니다. 화가의 눈 안에 그녀가 들어가 있고 그녀의 가슴 안에 화가가 들어가 있으므로 아무것도 숨길 것이 없이 담담해 보입니다. 황금빛과 노란빛, 붉으면서도 녹색 톤이 가미된 따뜻한 색감으로 그녀의 몸을 풍만히 그려낼 수 있었던 건 렘브란트가 부드러운 그녀의 몸을 이미 안아 보았다는 걸 암시합니다. 그녀의 따뜻한 체온도 화가는 이미 알고 있는 겁니다. 이 그림은 결코 연출된 누드가 아니며 경박한 벌거벗음도 아닌, 오직 리얼real한 벗음의 현장 속 생생한 장면입니다. 그녀는 감상자인 우리와 아주 가깝게 위치한 것처럼 보이지만 사실 붓을 들고 있는 화가에게 가장 가깝습니다. 우리가 끼어들 틈이 없이 화가와 모델은 벌써 친밀합니다. 그래서 저는 이건 밧세바에 관한 장면에 우리가 초대된 것이 아니라 렘브란트의 안타깝고 은밀한 고백에 초대된 것이라고 여겨집니다. 위험하다면 우리가 이 그림을 보고 유혹을 느끼기 때문이 아니라 렘브란트의 고해 성사에 가까운 고백을 들었기 때문일 것 같습니다. 그리고 우리는 그런 렘브란트에게 어떻게 응답을 해야 할지 막막하기만 합니다. 벗은 몸의 밧세바 앞에서 우리는 여인의 벗음을 보는 게 아니라 화가의 솔직한 벗음을 봅니다.

추신: 저번에 보낸 주신 '시간의 오감도' 시는 제가 평생에 잘 간직하고 싶습니다.

아버지께서 시인이 되셨어도 참 좋았겠다는 생각입니다. 아니, 아버지는 벌써 시인이기도 하시지요. 저도 혼자서 시를 적습니다. 아직

누구에게도 보여주기 부끄러운 저만의 글들이기도 합니다. 언젠가는 아버지와 시를 나누는 대화도 하고 싶다는 생각이 듭니다. 그런 날이 올까요?

네 복음서 저자

The Four Evangelists

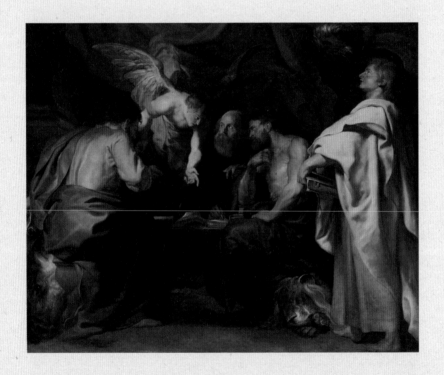

작가 | 페레르 파울 루벤스 (Peter Paul Rubens)

제작 추정 연대 | 1614

작품 크기 | 224㎝×270㎝

소장처 | 독일 포츠담 상수시 박물관 (Schloss Sanssouci, Potsdam, Brandenburg)

이 작품은 독일의 브란덴부르크Brandenburg 주도인 포츠담Potsdam에 있는, 세계 문화유산인 상수시Sanssouci궁에 보관되어 있다. 작가 루벤스는 독일에서 태어나 이태리에서 그림 공부를 한 플랑드르벨기에 사람이다. 플랑드르는 <플란다스의 개>라는, 1997년에 개봉된 극장용 애니메이션 때문에 우리에게 친근한 느낌을 주는 지명이다. 이 애니메이션에 루벤스의 그림도 중요한 미장센으로 등장한다.

이 그림에 등장하는 다섯 명의 인물들이 어두움을 바탕으로 조명을 받으며 등장하는 조형양식은, 마치 동시대의 카라바조의 그림이나 한 세대 후의 렘브란트의 그림을 연상시킬만큼 그는 어두운 배경을 즐겨 사용하였다.

그림을 보면, 네 명의 인물들은 거의 비슷비슷한 눈높이에서 아치형을 그리며 배치되어 있고 오른쪽으로 한 사람만 유일하게 서 있는 모습으로 그려졌다. 감상자 입장에서 왼쪽으로부터 두 번째 인물은 날갯짓을 하며 허공에 떠 있는 모습으로 그려져 있어서 우리는 어렵지 않게 그가 천사라는 사실을 짐작할 수 있다. 그렇지만 <네 복음서 저자>라는 제목이 붙어 있는 이 그림에서 누가 마태이고 마가인지, 그리고 누가 누가이며 요한인지를 알아보기는 쉽지 않다. 서양 회화에서는 그림에 문자를 삽입하지 않는다는 것이 오래된 도상학적 관습이다. 그림 안에 화제畵題·그림에 써넣는 각종 글를 넣어야만 마침내 완성되는 동양화하고는 그런 점에서 매우 다르다고 할 수 있다. 그러나 서양회화에서도 등장인물을 식별하는 방법이 있다. 소위 '에트리뷰attribute'이라 말하는 지물指物이 그것이다. 그림 안의 등장인물을 가리키는 일종의 '그림 단서'라고나 할까. 이 그림 안에도 몇 개인가의 지물이 발견된다. 맨 왼쪽에 우리에게 반쯤 등을 보이면서 앉아 있는 인물은 의자 대신에 암소를 깔고 앉아 있고, 맨 오른쪽

에 흰색 망토를 두르고 서 있는 인물의 머리 가까이에는 독수리가 보이며, 웃통을 벗고 앉아 있는 오른쪽으로부터 두 번째의 인물은 사나운 사자를 의자처럼 깔고 앉아 있다. 눈길을 천사 쪽으로 보내고 있는 중앙의 대머리 인물은 금방이라도 내려앉을 것만 같은 천사와 서로 이마를 마주하고 있다. 이렇게 보면, 네 명의 복음서 기록자들 곁에는 각각 암소, 독수리, 사자, 천사가 배치되어 있다는 사실을 알게 된다. 이것들이 이 그림을 해독하는 열쇠라 할 수 있는 '에트리뷰'들이다. 이들 동물들은 구약성서의 에스겔서Ezekiel 1:10와 요한 계시록Revelation 4:7에 등장하는 동물들이다. 그러나 에스겔서나 요한계시록 어디에서도 이들이 네 복음서 저자와 관련이 있다는 기록은 없다. 그렇지만 2세기경 리옹의 주교였던 이레네우스Irenaeus가 에스겔서와 요한계시록에 등장하는 네 동물들을 사복음서의 특성과 연결시키는 시도를 했는데 이것이 4세기 말, 성 예로니모St. Hieronymus[40]에 의해 보다 확실하게 정착되어 지금의 지물로 굳어졌다고 보고 있다. 이를테면 마태복음은 제1장의 첫 기록부터 인간 예수의 탄생이 아브라함과 다윗의 족보로 시작하며 그리스도가 인간 본성을 입었다는 점 때문에 사람의 모습이(이 그림에서는 천사의 모습으로 그려졌다. 일부 그림에는 어린아이가 마태 곁에 그려지기도 한다), 마가복음은 광야에서 회개하라고 사자후獅子吼를 외치는 세례 요한의 기록으로부터 시작되므로 사자의 모습(일부에서는 사자는 자면서도 눈을 뜨고 잔다고 믿어, 이는 예수님의 부활을 상징한다는 주장도 있음), 누가복음은 사가랴의 예언시詩를 통한 순종의 이야기로 시작하기 때문에 송아지의 모습, 그리고 요한복음은 하나님의 말씀으로 시작하는데 창세기에서 하나님의 말씀이 독수리처럼 공간을 가로질러 사물로 응고되고 우주가 그 말씀에 의하여 창조되었기 때문에 이것이 독수리의 속성들에 잘 맞아떨어진다

고 보는 것이다. 이러한 알레고리의 그림은 단순히 누가 어떤 복음서의 저자인가를 일러주는 일차적인 해독의 단서를 넘어, 각 복음서의 특성까지를 감상자들에게 각인시켜주는 역할을 해준다.

다소 막연한 느낌이기는 하지만 이 그림을 보고 있노라면, 루벤스는 다른 복음서보다 요한복음에 더 특이점singularity이 있다고 보고 있었던 것은 아닐까 하는 생각이 든다. 그 근거로는 누가, 마태, 마가 등의 기자들은 한결같이 앉아 있고, 요한만 따로 서 있는 인물로 묘사하고 있다는 점, 그리고 앉아 있는 기자들은 천사를 중심으로 얼굴을 마주하면서 진지하게 '사크라 콘베르사치오네Sacra Conversazione: 성스러운 대화'에 빠져 있는 데 비해서 요한만은 그들과 어울려 있지 않고 고립감을 주고 있다는 점 등이 그러한 느낌을 준다. 마치 네 복음서가 모두 복음서이기는 하지만 요한복음만이 공관복음서가 아니라는 관점을 루벤스는 그림을 통해 주장하고자 하는 것 같다. 작가 루벤스는 요한을 그렇게 그려 냄으로써 신학의 주제들은 그리스도의 사건이 비추는 조명 가운데 전개되어야 한다는 방법적 요청을 자신의 신학적 관점을 화폭에 담고자 했는지도 모른다.

2018. 2. 15.

<네 복음서의 저자> 그림을 보며

왜 아버지께서 렘브란트의 그림 다음에 루벤스의 그림을 등재하실 계획을 하셨는지 조금 알 것 같습니다. 이 두 화가는 바로크 시대를 대표하는 인물이니까요. 물론 루벤스가 렘브란트보다 삼십 년 정도 앞서기는 하지만 사람들은 네덜란드 출신의 렘브란트와 벨기에 출신의 루벤스, 이 두 사람을 비교하면서 "누가 바로크 시대에서 더 뛰어난 화가인가?"라고 종종 질문을 던지곤 합니다. 렘브란트가 내면을 들여다 보는 그림을 그렸다면 루벤스는 외적 사실을 바르게 잘 묘사하는 그림을 그렸던 화가였습니다. 렘브란트는 보는 이로 하여금 성찰의 차분함을 느끼게 했다면 루벤스는 감상자로부터 진취적 역동감을 느끼도록 도왔습니다. 렘브란트나 루벤스 모두 카라바조의 영향을 받아서 키아로스쿠로 기법에 능통했지만 둘의 차이점이 있다면 렘브란트는 사뭇 절제된 색채를 사용하여 명암을 드러내는 빛의 연금술사였고 루벤스는 다채로운 색채를 사용하여 명암 속에서 입체감을 드러내는 빛의 달인이었습니다. 이 두 화가의 태생과 삶도 판이하게 다릅니다. 렘브란트는 방앗간 집안의 태생이어서 교양을 많이 갖추지 못했던 반면 루벤스는 법률가 집안 태생이어서 젊은 날부터 인문학에 심취할 수 있었던 학자였습니다. 렘브란트는 부잣집 딸을 만나 결혼하는 행운을 누리면서 화가로서의 명성을 이용하여 사치와 방탕함에 빠져들었던 시절이 있었지만 루벤스는 처음부터 미술 견습생으로 성실한 삶을 살아갔을 뿐 아니라 라틴어를 비롯한 여러 언어도 익히는 재원으로 끝까지 남았습니다. 훗날 렘브란트는 '야경De Nachtwacht' 이라는 작품의 실패와 같은 해1642 아내 사스키아의 사망으로 인하여 점

점 고전을 겪게 되어 노년에는 빈민가에서 어렵게 살아가는 처지로 전락되어 버립니다만, 루벤스는 '평화의 여신을 보호하는 미네르바Minerva protects Pax from Mars - Peace and War'라는 그림을 통해 이후에는 외교 대사로서의 활동까지 겸하는 명예를 얻습니다. 당시 전쟁을 일으킬 만큼 관계가 좋지 않았던 스페인과 잉글랜드 두 나라에게스페인 펠리페 4세와 잉글랜드 찰스 1세에게 각각 루벤스가 기사 칭호까지 받았던 사실은 이를 증거합니다. 이 두 화가는 이토록 달랐기에 누가 더 뛰어난가를 가름하기란 더 어렵습니다. 정의감과 굳건한 신앙을 고수했던 루벤스는 <목욕하는 밧세바> 같은 그림을 그리려고 하지 않았을 것이며 삶을 질곡을 통해 갈등을 많이 겪었던 렘브란트는 <네 복음서의 저자>같은 그림을 그리려고 하지 않았을 테니까요.

그런 사실을 염두에 두면서 루벤스의 그림을 봅니다. 역시 루벤스다운 지적 수준이 느껴지는 작품입니다. 루벤스가 그의 작품에서 잘 사용하는 강하고 힘찬 구도 역시 잘 드러나 있습니다. 하늘로부터 수직으로 긴박하게 내려온 천사의 손가락에는 압도적인 힘이 담겨 있습니다. 이 천사는 마태와 마가와 누가, 이 세 복음서 저자에게 하늘의 언어를 중점적으로 지시하고 있다는 걸 의심할 수 없습니다. 아버지께서는 천사를 중심으로 복음서 기자들이 얼굴을 마주하면서 진지하게 '사크라 콘베르사치오네Sacra Conversazione: 성스러운 대화'에 빠져 있다고 표현하셨지만 저는 이 장면에서 당시 교회에서 크게 지지받았던 성서 기록의 '기계적 영감설'[41] 내지는 '축자영감설'[42]을 연상하게 됩니다. 성서의 저자들이 하늘이 계시한 내용을 일점일획도 어긋나지 않게 그대로 받아 적기 위하여 천사의 음성을 신중하게 듣는 모습이랄까요. 하지만 마태와 마가와 누가는 천사가 지시한 바 그대로를 받아쓰기 하듯 성서를 기록하지는 않았습니

다. 성령님은 성서 기자들이 지닌 각각의 성품과 배경과 독특한 개성을 존중하시며 그 모든 요소를 감안하여 함께 협력하시기를 기뻐하시는 분이시기 때문입니다. 이건 '유기적 영감설[43]입니다. 성경 기자는 몽환의 상태에서 계시를 받아 성서를 기록했던 사람이 아니라 매우 영민한 자세로 탐구하고 연구하면서 하나님에 관한 기록의 사명을 다했던 사람들입니다. 하나님의 음성이 제대로 들리지 않는 것 같은 상황에서도 끝없이 분투하면서 그 음성을 찾아가려는 사람이기도 합니다. 마태, 마가, 누가, 요한 모두는 인간으로 오신 예수님이 다름아닌 영광을 받으신 하나님이셨음을 피력하면서 삶의 현장에서 삼위일체의 비밀을 설명했던 복음서의 저자들이었지요. 그렇지만 루벤스는 당시 교회의 권위를 존중하여 축자영감설을 기어이 고수하여 이 그림을 그렸을 것 같습니다.

그럼에도 루벤스의 그림의 뛰어난 점은 오른쪽에 배치된 제자 요한의 모습이라고 말하고 싶습니다. 요한은 세 명의 복음기자와는 조금 떨어진 곳에서 다른 자세로 서 있습니다. 아버지 말씀대로 요한은 공관복음의 기자가 아니기 때문에 그렇게 그려냈을 것입니다. 요한은 그리스도의 족보도 제시하지 않고 탄생 일화도 생략하고 예수님의 비유적 가르침도 기록하지 않았으며 이후에는 겟세마네의 고난의 모습마저 독자들에게 알려주지 않고, 승천의 소식조차 부재한 채 그의 복음서 기록을 마무리했던 사람이었습니다. 요한복음은 예수님의 바이오그래피biography가 아니라 예수님이 누구신지에 모든 초점을 기울인 책입니다. 인자되신 예수님이 동시에 하나님이시고 하나님이신 예수님이 동시에 인자로 오신 분이라는 것을 요한은 강조했습니다. 그리스도의 인성과 신성, 내재와 초월, 창세 이전부터 존재해 온 우주와 역사의 관계를 설명해 내는 기록은 요한이 유일합니다. 자기 아들을 죄 있는 육신의 모양인 'God-Man하나님·인간'으로

보내사 육신의 죄를 정하기로 하셨던롬 8:3 하나님의 숨겨진 신비한 비밀을 요한은 복음서를 통하여 파헤칩니다. 이 복음서를 기록했던 요한은 훗날 고독하고 척박한 밧모섬에서 예수님의 도래하심을 간절히 바라며 초대 교회들에게 소망을 불어 넣는 계시록을 작성하는 저자가 되기도 합니다. 루벤스도 그걸 염두에 두었던 것일까요? 그림에서 요한은 천사를 바라보지 않고 오직 천상을 향하여 꼿꼿이 시선을 고정합니다. "아멘 주 예수여 오시옵소서!"라고 금방이라도 말할 것 같은 모습입니다계 22:20.

"렘브란트와 루벤스 중 누가 바로크시대에서 더 뛰어난 화가인가?"는 과연 고민에 빠질 만한 질문입니다. 사뭇 위험하게 보이는 <목욕하는 밧세바> 그림에서는 화가가 느꼈을 고뇌의 가슴과 교감하게 되는 이점이 있고 반듯한 신앙의 견지를 지닌 <네 복음서의 저자>에서는 화가가 구축해 온 신학의 착실성을 배우게 되는 이점이 있습니다. 그런 의미에서 이 두 사람은 모두 하나님께 독특한 위치에서 쓰임 받았던 화가들이었음에 틀림없습니다. 하지만 누구의 그림이 더 다가오냐고 묻는다면 저는 렘브란트에게 조금 더 마음이 기운다고 답할 것 같습니다. 그는 어려운 상황이 닥치면 닥칠수록 좌절하기보다 회화적으로 소생하려고 발버둥치려던[44] 사람이었기 때문입니다. 마지막 무렵 렘브란트가 그린 그림을 보면 마치 그가 그림을 그리지 않으면 죽을 것만 같은 애절함이 드러나고 연약함 속으로 침례된 성찰이 느껴집니다. 루벤스는 바로크 시대가 낳은 거장이었다면 렘브란트는 바로크 시대가 얻은 보물입니다.

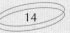

최후의 만찬

The Last Supper

작가 | 대 루카스 크라나흐 (Lukas Cranach the elder)
제작 추정 연대 | 1539
제작 기법 | 파넬에 유화
작품 크기 | 256cm×242cm
소장처 | 비텐베르크 성마리아 시립교회 제단화
(City and Parish Church St. Mary in the Luther City of Wittenberg)

<최후의 만찬>이라면 흔히 밀라노의 산타마리아 델레 그라치에에 있는 레오나르도 다 빈치의 그림을 떠올리기 십상이다. 그 작품이 인류의 문화유산1980년으로 널리 알려져 있는 작품이기 때문에 더욱 그럴 수 있다. 그러나 그보다 약 40여년이 흐른 독일의 비텐베르크Wittenberg라는 한 작은 도시교회에 우리가 지금 보고 있는 <최후의 만찬>이 제단화로 봉헌되어 있다는 사실을 아는 사람은 그리 많지 않다. 비텐베르크 성채교회는 1517년에 루터가 종교 개혁을 선포하고 그 교회당 정문에 '95개조 논제'를 써 붙였다고 알려져 있는 교회다. 이 교회는 루터가 1546년, 63세의 나이로 입적하였을 때 그의 시신을 안장한 교회이기도 하다.

제단화는 작은 그림에서 볼 수 있는 바와 같이 네 개의 패널로 구성되어 있다. 제단화 중앙에는 지금 보고 있는 <최후의 만찬>, 왼쪽에는 <세례>, 오른쪽에는 <죄의 고백과 용서>, 그리고 중앙 아래 그림은 <루터의 설교>라는 그림이다.

City and Parish Church St. Mary
in the Luther City of Wittenberg

정방형에 가까운 중앙의 그림, <최후의 만찬>은 후기 르네상스의 작가 루카스 크라나흐Lukas Cranach the elder의 작품이다. 루카스 크라나흐는 그 아들도 같은 이름의 화가로 활동했기 때문에 이름의 뒤에 'the elder'와 'the younger'를 붙여 구분한다. 물론 이 작품은 대the elder 루카스 크라나흐의 단독 작품이다. 그는 잠시 작센Sachsen지방의 선제후選帝侯 : Electoral Prince였던 프리드리히

14. 최후의 만찬

Frederick의 초대로 그곳의 궁정화가로 있다가 1505년부터는 비텐베르크로 옮겼다. 비텐베르크는 그가 가장 오래 머물렀던 도시였으며 그의 작품 대부분이 여기에서 제작되었다. 그는 한때 시장을 역임하기도 했는데, 나중에는 비텐브르크의 궁정화가가 되어 명성을 떨쳤다.

그럼 이제부터 그가 그린 <최후의 만찬>을 보자. 이 그림은 우리에게 익숙한 레오나르도 다 빈치의 그것과 매우 다르다는 느낌을 일차적으로 받게 된다. 레오나르도의 작품이 고전적 평면 양식의 백미를 보여준다면, 이 작품은 만찬장에 원형 식탁을 배치해 양식적인 측면에서 평면성을 완전히 파괴하고 있다. 말하자면 감상자인 우리와 화면 안의 인물들이 같은 거리의 켜raw를 엄격하게 유지함으로써 모든 인물들이 감상자들에게 그림 정보를 균등하게 제공하고 있는 레오나르도의 그것과는 달리, 이 그림에서는 누가 주인공인지 누가 종된 요소의 인물들인지 구분이 쉽지 않다. 이러한 양식사적인 특징은, 고전적 평면양식을 파괴하려고 애썼던 바로크시대의 작가들, 이를테면 티에폴로Giovanni Battista Tiepolo, 1696-1770나 바로치Federico Barocci, 1526-1612의 <최후의 만찬>이나 피터르 브뤼헐Pieter Bruegel, 1525-1569의 <농가의 혼례>보다도 훨씬 급진적이다. 왜냐하면 그들의 작품에는 어렴풋이나마 레오나르도의 평면성이 흔적기관처럼 남아 있었기 때문이다. 그러나 크라나흐의 작품을 보면 식탁은 완벽하게 원형이며, 원형 속의 원형인 중앙의 접시 위에는 통째로 구운 양고기가 놓여 있다. 마치 이 식탁에 앉아 있는 모든 구성원들이 어린 양, 그리스도 공동체인 것을 여과 없이 드러내려고 의도된 미장센처럼 보인다. 이 같은 인물들의 익명성 속에 우리의 주인공 예수도 예외 없이 포함되어 있다. 마치 작가는 우리 모두가 그리스도 공동체의 구성원일 뿐이라는 메시지를 송출하고 싶어 하는 듯이 보인다. 그러나 한 가지 시사점은

있다. 맨 왼쪽의 녹색 톤의 인물이 그다. 누군가를 다독거리고 있는 그의 모습으로 보아 그가 예수이며 가슴에 파묻혀 있는 인물이 요한이 아닐까 짐작된다요13: 23. 그리고 예수의 바로 오른쪽에 있는 인물은 왼손에 전대를 쥐고 있으며 입으로 예수의 중지를 깨물고 있는 것으로 보아 그가 혹시 갸롯 유다가 아닐까 짐작해볼 수 있다. 그러나 나머지 인물은 어떤 제자의 모습을 그린 것인지 짐작하기 쉽지 않다. 더구나 제자들은 12명이어야 하는 데 여기에 등장하고 있는 인물은 예수를 포함하여 14명이기 때문에 더욱 혼란스럽다.

　<루터의 재발견>이라는 책을 참고하여 본다면 몇 사람에 대한 정보를 추가로 더 얻을 수 있다.[45] 예수의 왼쪽에 있는, 가슴에 손을 얹고 있는 대머리의 인물은 베드로, 그 원형 식탁의 맞은편우리가 보아서 맨 오른쪽에 화면 오른편으로부터 들어오는 인물에게 포도주 잔을 넘겨주고 있으면서 앉아 있는 인물이 바로 종교 개혁자인 루터, 루터로부터 잔을 받아 들고 서 있는 인물이 화가의 아들인 소 크라나흐, 그리고 루터의 왼쪽에 긴 수염을 기르고 우리 쪽을 보고 있는 인물이, 한스 루프트Hans Lufft가 된다. 참고로 한스는 루터의 독일어 성서를 최초로 인쇄했던 인쇄업자였다. 이들 인물들은 당시 비텐베르크의 친숙한 주민들의 이미지들로 구성되어 있다. 정리해서 말한다면 이상의 구별 가능한 인물들을 제외하고는 모두가 익명의 비텐베르크의 주민들이겠다. 따라서 이 그림은 단순한 기원 1세기, 마가의 다락방에서 일어났던 하나의 사건으로서의 <최후의 만찬>이 아니라, 우리가 바로 성만찬에 일상적으로 참여하는 참 예수의 제자로서의 만인제사장임을 극적으로 드러낸 작품이라 말하지 않을 수 없다.

　이제 보름 후에는 2018년 부활절을 맞는다. 어쩌면 레오나르도의 <최후의 만찬>보다 대 크라나흐의 이 그림이 지금의 우리들에게 더 시사하

는 바가 더 크지 않을까 생각한다. 그림과 알맞게 안전거리를 유지하면서 그 속에서 열두 제자의 이름을 확연히 구별해서 아는 일은 그림을 사물로 인식하는 일에 해당한다. 그러나 대 크라나흐는 우리를 그런 관객의 입장을 떠나 직접 그리스도의 식탁에 초대 받은 자로 변신하기를 기다리는 그림을 그렸다. 자신과 이웃이 예수의 만찬에 참여하는 일만큼 성도들에게 중요한 일은 없을 것이다. 이렇게 본다면 크라나흐는 그림을 통하여 우리의 눈이 아니라 가슴을 초대했다고 말할 수 있다.

2018. 3. 16.

<최후의 만찬> 그림을 보며

아버지, 늘 춥기만 했던 미들랜드에도 봄이 오려나 봅니다. 바람이 조금씩 부드러워지고 온기가 더해지고 있어요. 봄이 멀지 않았고, 부활절이 멀지 않았습니다. 이 절기를 앞두고 후기 르네상스의 작가 루카스 크라나흐Lukas Cranach the elder의 작품인 <최후의 만찬>을 이번 달 해설의 글로 준비해 주실 줄 몰랐습니다. 예전에 루터를 공부할 때 잠시 보았던 작품이지만 그때 자세히 그림을 감상하지는 못했기 때문에 아쉬웠어요. 그런데 이번에 아버지를 통하여 이 그림을 천천히 들여다 볼 수 있는 기회를 얻으니 무척 기쁩니다.

그림에는 유월절 식탁이 그려져 있습니다. 유대인들이 유월절을 일컫는 '페사흐pesaḥ'는 "내가 피를 볼 때에 너희를 넘어가리니"출 12:13라는 구절의 '넘어가다'라는 동사 '파사흐pāsaḥ'에서 비롯된 것입니다. 그런 연유로 유월절 어린 양도 '페사흐'라고 동일하게 지칭합니다출 2:21. 재앙에서 축복으로 넘어가는pass over 은혜, 노예의 땅에서 자유의 땅으로 옮겨가는 pass over 은혜, 믿는 자들이 사망에서 생명으로 영역을 이동하는pass over 은혜는 진정 '유월'의 은혜입니다. 이 모든 것은 오직 '페사흐' 즉 '어린 양'의 보혈을 의지할 때입니다요 5:24. 유월절 식탁의 주인이시자 동시에 유월절 식탁의 희생양이신 예수님은 지상에 계실 때 적어도 세 번 정도 이 절기를 보내셨습니다요 2:13, 6:4, 11:55. 그 중 마지막 유월절 식탁은 가장 기념이 되는 자리였습니다. 거룩하고도 위대한, 아프고도 애절한 공간이었습니다. 그날을 그렸을 크라나흐의 <최후의 만찬>이 특별한 이유는 다름 아

닌 종교 개혁이 일어난 구원의 정찬이 여기에서 벌어졌기 때문이고 절망에서 소망으로 넘어가게 해 주시는 어린 양 '페사흐pesah'로 인해서 구습에 물든 교회가 새로운 공동체로 넘어가는 순간이기 때문입니다.

크라나흐의 <최후의 만찬>에서는 유월절 어린 양이신 예수님이요 1:29, 고전 5:7 주빈主賓의 자리에 착석하신 게 아니라 그저 평범한 자리에 자리잡고 앉아 계십니다. 사실 원형 식탁에서는 정객正客의 자리가 어디인지 분간이 쉽지는 않습니다. 어느 자리이든 모두가 동그랗게 하나가 되는 동일한 자리가 됩니다. 그런 의미에서 크라나흐는 일부러 모서리 없는 식탁을 선택했던 것으로 보입니다. 진정한 의미의 종교 개혁 제단화로서의 <최후의 만찬>이 되기 위하여 예수님과 제자들을 사이에 존재했을 격을 지웠던 것입니다. 예수님은 이 식탁에서 제자들 앞에 있다기보다 '형제'들과 더불어 하나가 되어 계신 모습입니다. 역시 종교 개혁의 주역인 마틴 루터가 이 구원의 정찬에 초대되어 있습니다. 전통이라는 이름 아래 권위적인 종교로 전락한 교회에 슬기롭게 질문을 던지고 바르게 저항하며 새로운 그리스도의 몸을 꿈꾸며 개혁을 이루었던 인물로서의 루터입니다. 차려진 식탁 한가운데에는 아버지 말씀처럼 양고기가 놓여 있습니다. 번제된 어린 양의 모습입니다. 이제 종교의 새 시대가 열렸으니 죽임을 당하신 어린 양, 그리스도를 중심으로 모두가 평등하게 식탁에 둘러앉을 수 있다는 것을 말해줍니다. 초대교회 모습의 회복입니다. '주님의 식탁'으로 지칭되는 '유카리스트Eucharist'는 원래 계급과 나이와 직업과 상관없이 그리스도인이라면 공동체의 지체로 모여 그리스도를 기념하면서 풍성한 음식을 나누어 먹는 자리였기 때문입니다.[46] 그러나 종교 개혁 전에는 이런 초대 교회적 성만찬의 의미가 변질되어서 음식마저 차등을 두어서 평신도에게는 떡만 부여하였고 포도주 잔은 사제들만이 배타적

으로 반도록 했었습니다. 이 그림 속 정찬에 참여한 인물들은 그런 차별을 상쇄하고 있습니다. 곳곳에서 기념의 포도주 잔을 들고 있는데 이는 결코 사제들만 받는 포도주 잔이 아니라는 걸 보여주기 위하여 종교 개혁자 루터가 식탁으로부터 친히 몸을 돌려 그에게 다가오는 곱슬머리 청년에게_{아버지는 이 사람이 소 크라나흐 Lukas Cranach the younger라고 하셨습니다} 식탁 밖으로 잔을 건네줍니다. '개혁이 일어난 구원의 정찬'에서는 사제와 평신도 사이에 있었던 벽이 무너졌음을 공표하는 장면입니다.[47] 지금부터 모두가 그리스도 안에서 제사장입니다_{벧전 2:9}.

　오랫동안 루터의 절친한 벗이었던 크라나흐는 루터가 고수했던 '십자가 신학_{theologia crucis: Theology of the Cross}'을 잘 이해했던 것 같습니다. 전에 멀리 있던 자들도 그리스도 예수 안에서 그리스도의 피로 가까워지는 은혜, 둘로 하나를 만드시는 은혜, 중간에 막힌 담을 자기 육체로 허물어 뜨리시는 은혜, 그 십자가를 지신 주님이 주시는 은혜는 화평인 것을 화가는 제대로 숙지했습니다_{엡 2:13-14}. 십자가 신학을 받아들이는 사람은 죽음으로써 생명을 얻고 음부에 내려감으로 승천함을 붙드는 사람이기에[48] 그리스도 안에서 모두를 받아들여야 하는 사람이기도 합니다. 그러나 이 받아들임에는 반드시 고난이 있습니다. 루터의 십자가 신학은 이것을 절대로 간과하지도 않습니다. 루터가 말했던 '오라티오_{oratio}'[49], '메디타티오_{meditatio}'[50], '텐타티오_{tentatio}'를 생각합니다. 특히 '텐타티오'는 단순히 '실천'이나 '적용'이 아니라 '시련'이며 '시험'이고 '고통'이라는 것을 기억해 봅니다. 예수님께서 유월절 양으로 잡히시기 전, 겟세마네에서 치르신 영적 씨름과 분투가 '텐타티오'입니다. 영혼의 투쟁입니다. 그래서 그리스도인이 겪는 낙망, 아픔, 상처, 절망, 두려움도 우리를 그리스도 안에서 싸우도록 부르는 고귀한 초청장으로써의 '텐타티오'입니다. 불 가

운데를 지나는 것 같은 시험 과정, 죽음의 그림자 위협을 느끼면서 칠흑처럼 어두운 곳을 견디며 걸어가는 건 루터가 말한 '텐타티오'입니다. 영적으로 우리를 깊이 가르치고 성장시키고 끝내 성화시키는 것은 '텐타티오'입니다. '텐타티오'는 다시 궁극적으로 '오라티오'와 '메디타티오'로 우리를 이끌어 거룩한 삶의 순환을 만듭니다. 루터의 십자가 신학은 이것을 포섭합니다. 예수님이 맞이하신 마지막 유월절 식탁에는 예수님과 공생애 동안 가까웠던 제자들이 있었습니다. 그들은 예수님의 사랑스런 벗들이기도 했습니다. 그러나 거기엔 '가룟 유다'가 있었음을 잊지 않습니다. 크라나흐는 그래서 그의 <최후의 만찬> 그림에도 순결하고 흠 없는 어린 양을 도살하기 위한 가룟 유다를 그려 넣었습니다. 놀랍게도 예수님의 가장 오른편 가까이에 그가 있지요. 가룟 유다를 자세히 보니 그는 이미 한 발을 바깥으로 슬며시 빼놓고 있습니다. 그날의 유월절 식탁에 진심으로 참여하고 있는 게 아니라 여차하면 이 식탁에서 빠져나가 어린 양을 대적자의 손에 넘기려는 자세입니다. 그럼에도 가룟 유다는 반드시 그 식탁, 거기에 있어야만 하는 인물이라는 걸 루터의 십자가 신학을 이해했던 크라나흐는 그림을 통해 주장합니다. 가룟 유다가 예수님을 의미있는 '텐타티오'로 이끌었던 존재이기 때문입니다. 아이러니하게 들리지만 가룟 유다가 아니었다면 십자가도 없었습니다. 십자가가 없었다면 영광도 없었고 우리에게 구원도 없었겠지요. 이 역설적이고도 씁쓸한 진리를 크라나흐의 <최후의 만찬>은 담지합니다. 하여 이 그림은 쉽지 않은 그림입니다.

이 그림은 부활절이 오기 전에 제가 받아야 할 그리스도의 유월절 식탁은 어떠해야 하는지 돌아보게 만듭니다. 그리고 제가 누구와 더불어 있는지, 제 눈은 누구를 바라보고 있는지를 상고하게 합니다. 재앙이 넘어가

는 은혜가 어린 양되신 그리스도 안에 있습니다. '페사흐'입니다. 하지만 부활이 오기 전에 지나치지 말아야 할 시험과 피하지 말아야 할 시련도 있을 것입니다. 신앙의 용기가 제게 있는가, 스스로에게 질문하게 됩니다.

부활절이 오기 전에 '최후의 만찬'에 관한 또 다른 그림 하나를 더 소개해 주실 수 있을까요? 유카리스트는 언제라도 더 고민해 보고 싶은 주제입니다.

운보의 최후의 만찬

The Last Supper by Uhnbo

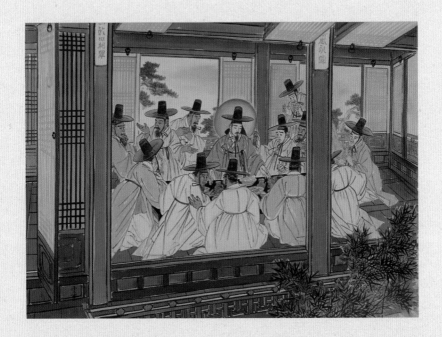

작가 ㅣ 운보 김기창
제작 추정 연대 ㅣ 1952-1953
제작 기법 ㅣ 비단에 수묵담채 (Indian ink tints)
작품 크기 ㅣ 880㎝×460㎝
소장처 ㅣ 서울미술관 (Seoul museum)

이 그림은 운보 김기창이 한국전쟁기에 그린 약 30점의 <예수의 생애> 시리즈 중 하나다. 신약의 공관복음서에서 공통으로 다룬 <최후의 만찬>은 성서에서 다루어지고 있는 상대적 비중 때문에 십자가의 책형도와 더불어 수많은 화가들에 의해 그려졌다. 가장 많이 알려져 있는 그림은 역시 밀라노의 산타마리아 델레 그라치에에 있는 레오나르도 다 빈치의 그림일 것이다. 지난주에는 널리 알려진 작품은 아니지만, 비텐베르크 성채교회 재단화로 봉헌된, 루카스 크라나흐의 동일한 소재의 작품을 소개한 일이 있다. 그러나 우리나라 화가 김기창^{이하 운보}이, 한국화의 담채기법으로 그린 동일한 제목의 그림이 있다는 사실은 이제야 조금씩 알려지기 시작하고 있다. 석파정에 있는 서울미술관의 소장품^{정확하게는 유니온약품그룹 안병광 회장 컬렉션}인 이 작품은 2017년 4월부터 11월까지 독일 국립역사박물관에서 진행된 종교 개혁 500주년 기념전에 전시되어 현지인들의 관심을 사로잡았는데, 독일전이 끝난 12월부터 오는 6월 10일까지 석파정 서울미술관에서 <불후의 명작전>이라는 이름으로 연이어 전시중이다.

운보의 <최후의 만찬>은 밀라노에 있는 동일한 제목의 그림과는 너무나 다른 그림이라는 사실을 첫눈에 알아볼 수 있다. 화가의 시점도, 공간도, 표현기법도, 등장하는 인물과 배치도 다르다. 그래서 레오나르도의 그림에 익숙해져 있는 우리들에게는 오히려 생경한 느낌조차 안겨준다.

우선 시점부터 살펴보자. 레오나르도의 그것은 외눈보기 일점투시법으로 그려졌다. 그래서 관찰자인 우리도 그가 설정해두고 있는 도법의 망에 갇혀서 예수의 이마 부위에 맺혀있는 소실점에서 벗어날 길이 없다. 그러나 운보의 시점은 부감법^{俯瞰法}에 의해 그려졌다. 일부에서는 하늘을 나는 새^鳥가 지상을 내려다보는 시선의 높이라는 뜻으로 조감법^{鳥瞰法}이라고 말하는 사람도 있지만, 보다 정확하게는 새의 눈높이라기보다

15. 운보의 최후의 만찬

는, 신神의 눈높이로 오브제를 내려다본다는 의미를 지니고 있는 기법이다. 그 중에서도 이 작품은 비교적 경사도가 낮은 저공경사低空傾斜 부감법에 따랐다. 따라서 운보의 최후의 만찬은, 예수를 인간의 시점으로 바라보는 레오나르도의 불경스러움을 저지르지 않고 신의 시점을 유지하면서 다만 표현만을 위탁받아 묘사하였다는 점에서 다르다.

다음은 공간에 대해 알아보자. 한 눈에 보아 이 공간은 예루살렘에 있는 마가의 다락방이 아닌, 어딘지는 잘 모르겠지만 어느 지방 유지가 자기의 사랑채를 예수와 그 제자들에게 공여해준 공간처럼 보인다. 계자鷄子 난간欄干이 보이고 기둥에는 주련이 걸려 있으며 사분합 문짝을 모두 등자쇠에 걸어 실내가 훤히 보이도록 하고 있고 불발기 창문은 띠살무늬로 구성되어 있다. 그리고 화면 안에 소나무 가지 하나가 근경에 삽입되어 있어서 만찬이 이루어지고 있는 공간과 그 소나무 사이를 주관적인 것이 아니라 객관적인 공간으로 드러나 보이게 한다. 그래서인지 만찬이 이루어지고 있는 공간은 롱 쇼트가 되어, 예수의 불길한 예언에 따른 제자들의 놀람과 당혹스러움은 표정의 구체성을 결여하고 있다. 흔히 한국화의 산수화나 풍속화에서는 그 보기를 찾아볼 수 없는 운보만의 공간이라고 말할 수 있다.

다음은 등장하는 인물과 그 배치를 보자. 인물 중에서 중앙에 보이는 인물이 예수임을 쉽게 짐작할 수 있다. 그는 중앙에 있을 뿐만 아니라, 그의 머리에 후광nimbus이 있어서 그 분이 예수라는 사실을 어렵지 않게 식별할 수 있다. 제자들은 레오나르도의 그것처럼 예수를 중심삼아 좌우에 각각 여섯 명씩 원형구도에 따라 배치하고 있다. 그러나 운보는 인물 배치도를 남기지 않아서 제자들의 이름을 알 수 없다. 심지어 한 제자는 기둥에 가리워져서 그가 쓰고 있는 갓의 일부분이 겨우 눈에 띌 뿐이다. 그

리고 제자들은 한결같이 상인이나 천인이 아닌, 반가의 자제들의 신분임을 드러내고 있다. 모두가 갓을 쓰고 있음이 그것을 증언해준다. 운보는 예수와 그 제자들이 로마의 위탁통치 체제에 대한 대안적이고 대항적이며 대조적인을 의식 집단이었다는 사실을 간과했거나, 아니면 우리 모두가 똑같이 양반이 되는 이사야의 꿈을 이 그림을 통해 실현되기를 염원하고 있었는지도 모른다. 어쩌면 후자의 생각을 했을 것으로 짐작된다. 왜냐하면 어린시절부터 부모를 따라 신앙생활을 시작했던 운보가 예수의 제자들이 체제 지배적 계층의 자제들이 아니라, 갈릴리 바다의 평범한 어부들이었다는 사실을 몰랐을 까닭이 없기 때문이다. 그는 이 그림을 한국전쟁 중에 처가가 있는 군산에 피난 가 있을 때 그렸다. 따라서 이 그림을 통해 전쟁이 주는 공포와 불안, 고통 등을 신앙의 힘으로 극복하려 했을 가능성을 엿볼 수 있고, 어린시절 7세 때부터 자기를 잠수종 diving bell처럼 짓누르고 있었던, 선천성 농아聾啞로 인한 장애자의 서러움을 이 그림을 통해 보상받으려 했을 가능성도 점칠 수 있다. 그림이란 작가의 사유와 삶이 투영된 또 다른 자화상이기도 하다.

정리해서 말하자면, 운보는, 인간이 아니라 신의 시선으로 예수와 그 제자들을 보기를 원했고. 종교적 관념에 머물기 쉬운 예수와 제자들 사이에서 이루어졌던 성만찬이, 전쟁과 기아와 질곡의 상태에 허덕이는 우리의 현재적 삶으로 치환되기를 원했으며, 모두가 평등한 관계로 묶이기를 염원했던 이사야의 꿈이 이 땅에서도 동일하게 실현되기를 원했을 것으로 짐작된다. 이러

서울미술관 후원의 석파정

15. 운보의 최후의 만찬

한 해석에 동의한다면, 운보의 최후의 만찬은 밀라노에 있는 레오나르도의 그것보다 훨씬 우리의 영적 DNA에 접근해 있는 작품이라고 말하는 일에도 동의할 수 있지 않을까 싶다.

2018. 3. 28.

<운보의 최후의 만찬> 그림을 보며

보우츠Dirk Bouts의 <최후의 만찬>을 보내 주실까? 아니면 로부스티 Domenico Robusti의 그림? 그렇지 않으면 루벤스Peter Paul Rubens의 <최후의 만찬>이나 푸생Nicolas Poussin의 작품도 있으니 그 그림 중의 하나를 선택 해 주실까? 생각했습니다. 김기창 화백님이하 운보의 이 그림은 제가 차마 상상하지도 못했습니다! 우리에게도 이렇게 좋은 그림이 있었는데도요.

대부분의 화가들이 그린 최후의 만찬 그림에는 식탁과 의자가 나옵니 다. 하지만 예수님 당시, 식사의 습관은 식탁과 의자가 사용되지 않고 비 스듬히 누운 자세로 서로 마주보며 음식을 대했습니다. 참고로 요한복음 13장 23절에 "예수의 제자 중 하나 곧 그가 사랑하시는 자가 예수의 품 에 의지하여 누웠는지라"에 나오는 '눕다'의 동사가 그러합니다.[51] 제자 가 예수님의 품에 의지하여 누울 수 있었던 까닭은 예수님 가까운 자리 에서 식사를 하고 있었기에 가능했습니다. 서구의 화가들은 다만 그런 식사 문화를 깊이 이해하지 못했으므로 자신들의 시대를 반영하여 식탁 과 의자의 셋팅으로 <최후의 만찬>을 그려냈을 뿐입니다. 그런데 오늘 제가 보고 있는 운보의 그림은 한국식 밥상이 놓여있는 좌식의 식사 자 리입니다. 우리에게 친숙한 형태입니다. 또한 다락방이 아닌, 누군가의 사랑채처럼 보이는 이 공간은 운보만이 고안해 낸 <최후의 만찬>의 영 역입니다. 계자鷄子 난간欄干, 기둥의 주련, 사분합 문짝, 띠살무늬 창문은 정갈하고 깨끗하여 예수님을 잘 모시려는 준비가 엿보입니다. 문 너머로 보이는 푸른 하늘은 한가하여 저녁 식사 분위기보다는 화창한 한낮의 점 심 식사처럼 느껴지고 앞뒤로 보이는 소나무의 진한 녹색이 따뜻한 계절

이라는 것조차 가늠하게 해줍니다. 운보는 예수님을 여기에, 이 시각에 모시고 싶었나 봅니다. 또한 조선 땅에 찾아오신 구세주를 점잖은 옷을 갖추어 입은 양반 자제들이 맞이하기를 바랐던 것 같습니다. 착석한 예수님의 제자들은 한결같이 예를 갖춘 복장을 하고만 있습니다. 이 깨끗한 예복을 보고, 저는 여기에서 문득 마태복음 22장을 생각합니다. <최후의 만찬> 그림이지만 신부가 숨어 있는 '혼인 잔치'같은? 분위기를 이 그림에서 얻습니다.

마태 복음에 나오는 혼인 잔치 비유에 보면 천국은 마치 자기 아들을 위하여 혼인 잔치를 베푼 어떤 임금과 같다고 나옵니다^{마 22:2} 모두가 이 혼인 잔치에 오기를 거부할 때 종들이 나가 네거리 길에 가서 사람을 만나는 대로 혼인 잔치에 청합니다. 그런데 거기에 예복을 입지 않은 한 사람을 보고 임금은 말합니다. "친구여 어찌하여 예복을 입지 않고 여기 들어왔느냐?"^{마 22:12} 그리고 결국 예복을 입지 못한 그는 사환에게 쫓겨 바깥 어두운 데에 내던짐을 받게 되어 버리지요. 그때 임금은 말합니다. "청함을 받은 자는 많되 택함을 받은 자는 적으니라."^{마 22:14} 고대 이스라엘의 혼인 잔치는 그들이 지닌 수치와 영예의 문화와 깊은 연관을 맺기 때문에 혼인 잔치의 수락과 거부도 그것과 같은 맥락을 지닙니다. 예복도 그러합니다. 팔레스타인 지역에 흩날리는 더러운 흙먼지가 묻어 있는 일상의 옷은 새 출발을 다짐하는 혼인의 자리에 입고 올 수 없는 수치스러운 옷이며 깨끗하게 준비된 새옷은 혼인의 자리를 영예롭게 기리는 역할을 합니다.⁵² 이 옷을 걸치지 못할 때 잔치는 모독되며 잔치는 수치스러워집니다. 그런 면을 감안하며 이 그림을 감상해 보면 운보 그림에 나오는 이 만찬은 영예로운 만찬, 과연 '수치가 없는' 만찬입니다. 한 사람도 내쫓길 사람이 없을 만큼 모두가 완벽하게 갖추고만 있는 잔치의 자리라

고 해도 과언이 아닐 것 같습니다(그런 까닭인지 이 그림에서는 누가 가룟 유다인지조차 알아보기가 힘듭니다).

　　그러나 당시 운보가 이 그림을 그리던 한국의 상황은 수치스러웠습니다. 북은 남을 겨누었고 남은 북을 겨누고 있었습니다. 많은 사랑하는 사람들이 아무 이유 없이 죽어가고 있었습니다. 사람들을 헐벗었으며 굶주렸고 상흔을 입었고 잃었고 슬픔에 잠겨야만 하는 전쟁이 한창이었습니다. 운보는 전쟁에 참여하지는 않았습니다. 스스로도 고백할 만큼 운보는 별나게 외로운 사람이었습니다. 만 일곱 살부터 귀가 들리지 않게 되었기 때문입니다. 침묵의 깊은 못에 오랜 세월 포박되어 있었던 화가는 바깥에서 들려오는 폭격의 소리가 들리지 않았습니다. 운보가 그 시절에도 이런 유토피아 같은 한국을 그려낼 수 있었던 건 그에게 무시무시한 공포의 대포 소리가 들려오지 않았기 때문입니다. 그런데 이 그림 속으로 들어가 보면 화가는 절대로 농자聾者가 아니라는 걸 알게 됩니다. 이 장면에는 꽤 벅적거리는 대화들이 오고 가고 있기 때문입니다. 옷깃이 스치는 바스락 거리는 소리, 서로 왁작거리며 이야기를 나누는 목소리도 들립니다. 어딘가에서 울리는 아악雅樂의 소리마저 들릴 정도입니다. 새소리가 들리고 바람 소리가 들리며 식기 부딪치는 소리와 술잔 부딪치는 소리가 들립니다. 화가는 그림 속에서만큼은 다 듣고 있었던 겁니다. 그림 바깥의 세계에서는 귀가 들리지 않았는지 모르지만 그림 안으로 들어가기만 하면 민감한 귀를 지니고 모든 걸 들어내는 운보였다는 걸 의심할 수 없습니다. 그럼 운보는 전쟁도 모른 채 이 그림을 그려냈다는 걸까요? 절대 아닙니다. 화가가 그린 예수님을 보면 화가의 은밀한 고뇌가 그 모습에 농축되어 있습니다. 그림 속의 모든 인물이 입을 열어 뭐라고 말하느라 흥분이 고조되어 있는데 정작 예수님은 침묵하고 계시지요. 마치

다 들으시지만 결코 다 듣지 못하는 농자聾者의 예수님처럼요.

　그럼에도 이 식사 자리를 마치면 예수님은 일어나실 겁니다. 불꽃같은 수류탄이 떨어지는 전쟁의 한 복판으로 걸어가시 위해서 말입니다. 한국 땅에 찾아오신 그리스도의 십자가는 전쟁의 처연한 아픔 속에 존재합니다. 그리고 예수님은 당신 자신을 기아 속에 허덕이는 자녀들에게 생명의 떡과 해갈의 포도주가 되기 위하여 부서지실 겁니다. 운보의 성찬은 예수님을 위해 존재하는 게 아니라 아픔의 타자를 위해 존재했던 자리로 곧 승화됩니다. 한국에 찾아오신 예수님은 '죄와 죽음의 한복판에 자신을 던진 형상으로, 육신의 곤궁을 짊어진 사람의 형상으로, 죄인들에 대한 하나님의 심판과 진노에 겸손하게 자신을 맡기는 형상으로, 고난과 죽음에 순종하는 형상으로, 가난한 자의 벗이 되는 형상으로, 버림받고 비난받는 사람의 형상으로' 우리를 만나십니다.[53]

　유월절 마지막 식탁을 마치면 제가 가야 할 자리는 어디인가를 생각하는 오후입니다. 부활절이 멀지 않았습니다. 인간의 시각에서 볼 때 비참한 패배는 신의 시각에서 영광스러운 승리임을 기억하고자 합니다. 인간의 시각에서 최대의 절망의 사건은 신의 시각에서 기쁨을 성취하는 순간이었음도 잊지 않겠습니다. 인간의 시각에서 볼 때 끝은, 신의 시각에서 새로운 시작임을 새기고 제가 가야 할 자리를 진지하게 생각하렵니다. 부활절을 앞두고 두 달에 걸쳐서 최후의 만찬 그림을 계속 소개해 주시고 해설해 주셔서 감사드립니다. 아버지가 나누어 주실 다음 그림을 기다립니다. 그때는 따스한 사월이겠지요.

정물 – 인생의 덧없음에 대한 알레고리

Still Life – An Allegory of the Vanities of Human Life

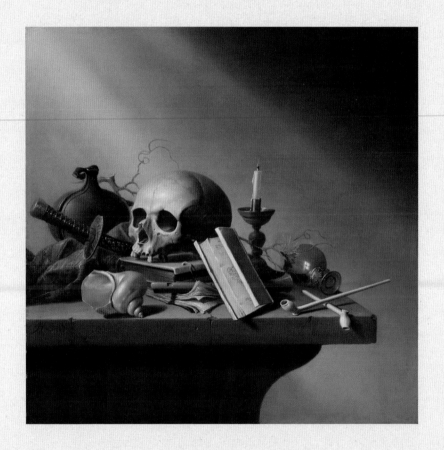

작가 | 하르멘 스텐베이크 (Harmen Steenwijck)
제작 추정 연대 | 1640년경
작품 크기 | 39.2㎝×50.7㎝
소장처 | 영국 런던 국립박물관 (National Gallery, London, U.K.)

흔히 이러한 종류의 알레고리의 그림을 '바니타스 정물화'라고 부른다. 이스라엘 역사에서 최고의 번영을 누렸던 솔로몬 왕이, 인간의 온갖 부귀와 영화야말로 한갓 헛된 것이며, 오직 하나님을 경외하고 그의 명령을 지키는 일만이 영원한 것이라는 내용을 쓴 '전도서'에 근거한 그림이다. 전도서 1장 2절을 라틴어로 읽어보면 "바니타스 바니타툼 옴니아 바니타스Vanitas vanitatum et omnia vanitas; 헛되고 헛되니 모든 것이 헛되도다"라고 적혀 있다. 소위 죽음을 기억하라는 내용이다. 그러므로 이런 전도서에 근거한 작품을 가리켜 '메멘토 모리Memento mori, 죽음을 기억하라'의 그림이라고 말하게 된다. 이와 같은 알레고리의 그림은, 후기 르네상스로부터 17세기 초에 이르는 동안 북부 유럽을 중심으로 발달하였다. 특히 스페인의 지배를 받던 네덜란드는 1609년 평화조약이 체결됨에 따라 독립하게 된다. 이때 네덜란드는 종교 개혁의 신교를 받아들여 천주교와는 달리 성상과 성화를 멀리하기 시작하였다. 천주교 교회로부터 성화 주문이 뜸하게 되자 화가들은 개인들이 쉽게 구매하여 걸 수 있는 작은 크기의 세속적인 주제의 그림들을 많이 그리게 되었는데, 이 시기에 그려진 그림 중, 대표적인 정물화가 '바니타스 정물화'다. 화가들은 위에서 말한 바와 같이 주로 인생의 허무함을 알레고리적 표현으로 작품에 담았다. 알레고리를 통해 문제를 내고, 살롱에 모인 지식인들은 화가가 출제한 문제를 풀면서 지적 유희를 즐겼다. 왜냐하면 알레고리는 그 속성상 내용을 직접적으로 표현하지 않기 때문이다.

19세기 초에 활동했던 독일의 미학자 셸링Schelling, Friedrich Wilhelm에 따르면 '알레고리'란, 어떤 표현에서 특수가 보편을 의미한다든가 혹은 보편이 특수를 통하여 직관된다면 그 표현을 '알레고리'라고 정의할 수 있다고 말했다. 그러면서 '알레고리'의 특수한 형식, 즉 보편과 특수가 절

대적으로 하나일 때, 그것을 '상징'이라 구분하여 정의했다. 즉 특수한 것이 언제나 일반적인 의미를 표상한다면이를테면 어떤 십자가든지 모든 십자가가 언제나 보편적인 기독교 이념을 표상한다면 이때의 십자가는 기독교 이념을 '상징'한다고 말할 수 있다. 어떻게 무엇으로 만들어졌든 개별적인 목탁이 불교를 표상한다면, 이때의 목탁 역시 불교의 '상징'이라고 말할 수 있다. 그런데, 어떤 특수가 절대적으로 보편을 표상한다고 말할 수는 없지만, 보편을 암시하거나 시사할 경우에는 이를 '알레고리'라고 말한다. 그러므로 알레고리와 상징은 일정 부분 의미가 겹치는 것처럼 보이지만, 그것들을 구별할 틈새가 있다. 이를테면 이 그림에 등장하는 '니뽄도日本刀, 일본 칼'는 언제나, 절대적으로 '사무라이侍'를 표상한다든가 '전쟁'을 표상하지는 않는다. 이 그림에서의 니뽄도는 칼싸움이라든가 전쟁을 표상하는 일과는 꽤나 거리가 있는, 이 칼을 수집한 수집가의 '부富'와 '사회적 지위'를 드러낸다. 따라서 바니타스 정물화의 울타리 안에서의 니뽄도는, 사무라이나 전쟁의 상징이라기보다는 수집가의 부에 대한 알레고리라 말할 수 있을 것이다.

이제 이러한 기본적인 지식을 바탕으로 이 그림을 들여다보자. 이 그림은 오른쪽 위의 모서리로부터 왼쪽 아래의 모서리를 향한 대각선 구도를 지니고 있고, 그 대각선 오른쪽 직각삼각형의 공간에만 정물들이 배치되어 있다. 우선 우리의 시선을 강력하게 사로잡고 있는 대상은 해골이다. 해골을 중심점 삼아 갖가지 정물들이 배치되어 있음을 우리는 한눈에 알아볼 수 있다. 피리, 책, 놋쇠 항아리, 류트lute, 니뽄도, 조개껍질, 시계, 램프, 오보에 등이 그것들이다.

가장 크게 그려진 끈 달린 놋쇠 항아리는 술병이다. 그 옆에 뒤집혀 놓인 악기는 류트라는 악기다. 피리도 보이고 오보에처럼 보이는 악기

도 눈에 띈다. 술병이나 악기 등과 같은 정물들은 한결같이 인간의 쾌락과 즐거움을 나타낸다. 해골 바로 뒤편에 세로로 서 있는 놋쇠로 만들어진 램프와 그 앞에 놓인 둥글고 작게 그려진 크로노미터chronometer는 허무함과 부질없음을 드러낸다. 불 꺼진 램프는 연기처럼 사라지는 존재의 허무함을, 크로노미터는 우리가 지상에 머무는 시간의 유한함을 뜻한다. 책은 인간 지식의 허무를 고발하는 대상이다. 지식이 늘면 근심도 는다. 중앙에 놓인 해골은 이 모든 것들을 집약하여 대변한다. 왜냐하면 이들 모두가 죽음 앞에서 헛된 것들이기 때문이다. 왼쪽 비껴 위로부터 내리비추는 한 줄기 광원은 하나님의 은혜처럼 이 해골을 향해 쏟아진다. 이렇게 본다면 스텐베이크는 이 작품에서 인간의 세속적 욕망이 얼마나 헛된 것인가를 단적으로 보여주는 정물화를 그렸다고 말할 수 있다. 이러한 알레고리를 지니고 있는 당대의 그림들을 우리는 '바니타스 정물'이라고 말한다. 바니타스를 드러내는 어떤 정물이든 그것들은, 하나님의 말씀 이외에는 모든 것이 헛되다고 주장하고 있는 솔로몬의 전도서의 메시지를 시각화한 것이라고 보면 틀리지 않을 것이다.

2018. 4. 23.

<정물 - 인생의 덧없음에 대한 알레고리> 그림을 보며

전자레인지microwave의 1분도 기다리기 힘들어하는 시대, 인터넷이 30초만 느려도 참을 수 없는 시대에 정물화still life는 그 감상 자체도 대단한 인내를 요구하는 예술이 되어 가고 있습니다. 그러나 가만히 머무는 것, 정지된 그 화면 속에서 나를 반추하는 시간처럼 현대인에게 필요한 건 다시없을 것 같습니다. 그래서 이런 정물화 그림은 새 계절을 맞이하는 봄에 더할 나위 없이 긴요하게 우리에게 다가와야 하는 작품이라고 믿습니다.

아버지께서 나누어 주신 그림을 보면서 저는 여류화가 클라라 피터스Clara Peeters의 '견과와 사탕, 꽃으로 된 정물화'도 같이 떠올렸습니다. 피터스의 그림을 언뜻 보면 정물을 예쁘게 묘사하여 사람의 눈을 즐겁게하는 작품 같지만 그렇지 않지요. 반짝거리는 주전자에 감상자의 현재모습을 투영해 보라고 부추기는 그림 같지만 꼭 그렇지도 않습니다. 피터스의 그림은 사실 바니타스Vanitas 스타일의 그림입니다. 그림에 나온고운 꽃들을 자세히 보면 시들어 고개를 숙이고 있고 인물 옆에 둥실 떠다니는 투명하고 고운 비눗방울은 이내 퐁, 하고 터져서 그 자취를 감추기 직전이기 때문입니다. 오색빛을 담고 꿈처럼 떠다니는 허무한 인생이라는 걸 은밀하게 고백하는 그림입니다. 그런 견지에서 말해 보자면 해골을 출현시키는 스텐베이크 그림은 조금 더 적나라한 바니타스 스타일의 그림입니다. 아무렇게나 물건을 배치한 것처럼 보이지만 이 그림은사실 화가의 교묘하고도 정교한 의도로 배치된 사물들뿐입니다. 해골의입 부분에 닿은 플루트flute는 이미 음악 소리가 끊긴 지 오래라는 걸 알립

니다. 한때는 주인의 입의 호흡을 통하여 아름답고도 청아한 선율을 뿜어냈던 악기가 힘을 잃고 누워있으니까요. 기쁨이 종식되었다는 적막감은 거기서부터 시작됩니다. 해골 머리 부분에 놓인 책들은 이미 접혀 있고 먼지가 가득합니다. 더 이상 풍부한 지식을 공급하지 못하는 상태입니다. 그 책을 읽을 동공은 이미 사라진지 오래입니다. 뒤에 과일 바구니는 엎어져 있습니다. 풍성한 즙이 가득 담긴 신선한 과일은 다 부식되어 버려졌음을 의미합니다. 조개껍질, 일본 칼은 세상을 다 품어 보기 위하여 떠났던 화려한 세계일주 여행 길의 덧없음도 말해 줍니다. 시계의 바늘은 더 이상 움직이지 않기에 째깍거리는 소리조차 들리지 않습니다. 방 안을 비추던 램프는 불이 꺼져 버렸습니다. 그러나 이러한 절망적 적막 가운데에도 화가는 소망을 한 줄기 남겨둡니다. 하늘에서 내려오는 빛은 여전히 해골에게 향하여 있습니다아버지는 이 부분에서 이 "한 줄기 광원이 하나님의 은혜처럼 해골을 향해 쏟아진다"고 표현하셨지요. 그 빛은 아직 살아 있는 자에게 "삶에 대해 깊이 생각하라!"고 외치는 조명입니다.

전도서의 전도자, 코헬렛qōhelet은 말합니다. [54] "헛되고 헛되며 헛되고 헛되니 모든 것이 헛되도다."전 1:2 다섯 번이나 반복된 헛됨은 철저한 낙망의 헛됨을 강조합니다. 얼마나 삶이 허망한지 전도자는 책의 결론 부분에도 "헛되고 헛되도다 모든 것이 헛되도다"라고 말하며전 12:8 총체적인 인클루지오inclusio 기법을 사용하여 '헛됨'을 부각시킵니다. '헛되다'는 히브리어로 '헤벨ḥebel' 혹은 '하벨hābel'이라고 하는데 이건 '후…!' 하고 내뱉는 '한숨'같은 것을 가리킵니다. 보이지 않고 곧 사라질 '입김'이랄까요. 그래서 성서에서는 '바람'이나 '안개'로도 번역될 수 있는 단어입니다 사 57:13, 잠 21:6. 구약에서 첫 번째로 살인을 당하는 인물 '아벨Abel'의 이름이 원래는 그런 허무한 숨을 소지한 '하벨'입니다. 그는 죄악된 세상에서

죄성을 지닌 형의 강타를 받고 바람처럼, 아니 안개처럼 지상에서 쓸쓸하게 사라진 자이기도 합니다. 아담Adam이 낳은 아들 중에서 하나는 살인자가 되었고 하나는 살인을 당하는 자가 되어 버린 겁니다. 그야말로 허무합니다. '아담'ādām'은 히브리어로 그저 '사람'이라는 뜻입니다. '타락한 인간-아담'의 삶이 낳는 건 '허무함 – 아벨'이라고 전도자는 말해줍니다. 죄로 인하여 타락된 땅은 가시덤불과 엉겅퀴를 내는데창 3:18 그 땅에서 일어나는 일은 이토록 허망하다고 전도자는 우리를 일깨웁니다. 그렇지만 이 모든 사실에도 불구하고 우리가 애써 기억해야 할 것이 있습니다. 전도자가 피력하는 건 오직 '첫 아담'만이 겪어야 하는 삶의 허무함뿐이라는 것을요. '두 번째 아담'은 그 허무함을 이겨냅니다. 첫 아담은 생령에 지나지 않지만 마지막 아담은 살려 주는 영이 됩니다. 첫 아담은 땅에서 났으니 흙에 속한 자이지만 둘째 아담은 하늘에서 나십니다. 하여 두 번째 아담의 삶은 썩을 것의 허무함에서 벗어나는 삶입니다. 우리에게 있는 소망은 이것입니다. 우리는 허무함을 극복하고 죽을 것이 죽지 아니함을 기다릴 수 있다는 것입니다. 사망을 삼키고 이기는 그 날을 기다리는 소망입니다고전 15:46-54.

'메멘토 모리Memento mori – 죽음을 기억하라!'는 바니타스의 그림들은 우리로 하여금 헛된 소망을 접고 이 삶을 어떻게 살아가야 하는지를 촉구하고, 현재의 삶을 더욱 진중하게, 감사하게, 의미 있게 살아가라고 격려합니다. 살아 있는 동안 생명의 하나님을 더욱 경외하라고 설득합니다. 이런 그림은 온통 자신만을 생각하고 자신에게서 좀처럼 헤어나오지 못하는, '자신 중독증'에 걸린 우리로 하여금 '첫 아담'의 세계를 깨뜨리고 자신 너머에 있는 세계를 묵상하도록 돕습니다. 축적해야 하는 부, 이루고 싶은 성취, 누리고 싶은 권력, 과시하고 싶은 지식이 우리를 구원하

지 않고 하나님만이 우리를 구원하신 사실을 상기하며 겸허하게 합니다. 우리가 아무리 발버둥쳐도 하나님만이 영존하시는 절대자라는 것을 인식하게 합니다. 그러므로 '인생의 덧없음에 대한 알레고리, 바니타스 정물' 그림은 인생을 깊이 숙고하게 만드는 근력을 지닙니다. 우리의 가던 길을 가만히 멈추어 서서 오랫동안 바라보아야 할 '스틸 라이프still life—정물화'입니다. 새 계절에 새 꿈을 꾸며 우쭐하기 쉬운 자아를 차분하게 정돈하게 해 주는 그림을 이 봄에 아버지께서 제게 나누어 주셨습니다. 감사드립니다. 이 시편 구절이 제 기도입니다.

"내 눈을 돌이켜 허탄한 것을 보지 말게 하시고 주의 길에서 나를 살아나게 하소서!"시 119:37

지영이에게,

요즘 고생이 많지?

쫓기는 듯 여유 없는 시간들일 것이다.

오늘은 바람이 좀 불지만 그래도 대체적으로는 훈풍이어서 봄날씨가 완연

하다. 산책로에서 몇 장의 사진을 찍었다. 이곳의 꽃은 언제 보아도 아름

답다. 심신이 피곤할 때 잠시 너를 쉬게 할 수 있을까 하여 첨부하였다. 너

가 워낙 꽃을 좋아하지 않니? 가만히 멈추어 서서 바라보거라. 작은 위안

이라도 되었으면 좋겠다. 한국의 맹자나무와 목련과 앵두꽃이다.

건강해야 한다. 사랑한다.

추신: 4월에 등재한 글에 대한 너의 감상에 근거하여 그림 하나를 다시 선

택해서 해설했는데 이 글을 다음 달에 등재할지는 아직 미정이다. 그렇지만

일단 네게 들려주고 싶구나. 티치아노의 〈가인과 아벨〉 그림이다.

2018. 4. 25.

아버지

가인과 아벨

Cain and Abel

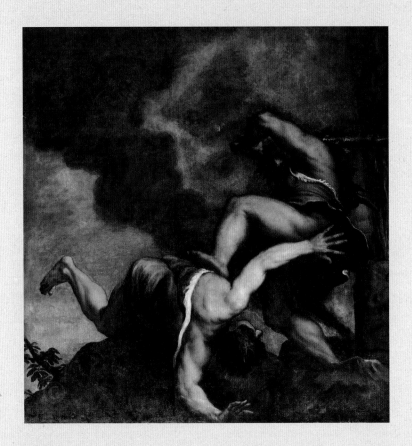

작가 | 티치아노 베첼리오 (Tiziano Vecellio)
제작 추정 연대 | 1542-1544
작품 크기 | 298cm×282cm
소장처 | 이태리 베니스 산타 마리아 델레 살류트
(Santa Maria della Salute, Venice, Italy)

전 세계 인구가 네 명에 불과했을 때, 그 중 한 사람이 살해됨으로써 전세계 인구의 1/4이 소멸된 사건이 창세기 4장에 기록되어 있다. 아마 인류 역사에서 가장 최초의 살해 사건이라고 말할 수 있을 것이다. 아담과 이브는 에덴 동산에서 뱀의 유혹으로 선악과를 따먹고 득죄하여 에덴에서 추방당했다. 그들 부부는 가인Cain과 아벨Abel이라는 두 아들을 낳았는데, 창세기의 기록에 따르면 장자 가인은 농사를 지었고 동생 아벨은 목축업을 했다고 한다. 그런데 어인 까닭인지는 밝혀지지 않았지만, 가인이 곡물로 드린 제사는 하나님께서 받지 않으셨는데, 어린 양의 첫 새끼를 잡아 드린 아벨의 제사는 기뻐 받으셨다는 것이다. 이 일이 살해의 동인이 되었다. 가인은 이 일로 동생 아벨을 어느 날 들판으로 데리고 나가 살해하고 말았다. 아벨이 결혼하지 않은 상태에서 살해당했기 때문에 인류의 실질적인 조상은 살해자 가인이라고 말할 수 있다. 작가 황순원은 1953년 9월에 <문예>라는 잡지에, 인간관계로 얼룩진 해방 전후의 시대적 상황을 그린 <가인의 후예>라는 작품을 연재했다. 그 작품의 줄거리는 왜 우리가 가인의 후예인가를 잘 설명해 주고 있다. 이같이 창세기 4장에는 인간이 언제든지 사악한 존재로 변할 수 있음을 아무런 사전 지식 없이 소개되어 있다.

19세기 초에 활동하였던 철학자 헤겔은, 이 이야기가 왜 창세기에 기록되었는지를 해명해 줄 수 있는 단서 하나를 제시했다. 그것은 '인간은 인정투쟁의 존재'라는 것이다. 그에 따르면 인간의 욕망이란 다른 사람들에게 인정받고자 하는 욕망에 다름이 아니기 때문에 인간 존재는 타자를 매개수단으로 하여 내 자신이 존재를 증명받지 않으면 안 된다는 것이다. 만일 어떤 사람이 자기의 존재를 인정해 주지 않는다는 이유로 살해를 하고, 또 다른 사람을 동일한 이유로 살해를 하여 끝없이 살해를 해 나

17. 가인과 아벨

간다면, 마침내 그는 한 사람의 타자와 마주서게 될 것이다. 그가 바로 이 신화론의 종점에 서 있는 아벨이다. 그를 인정해줄 수 있는 단 한 사람, 그 아벨을 가인이 죽인 것이다. 따라서 아벨을 죽이는 순간, 가인은 자신도 모르는 사이, '나는 내가 아닌 게 아니다'라는 부정론적 명제를 상실하게 되었다. 그래서 그는 비록 살아 있었지만 그가 인정받을 수 있는 유일한 타자가 죽는 순간, 그 자신도 죽은 자가 되고 말았다.

이제 그림을 보자. 이 그림을 그린 작가 티치아노는 이졸라의 성령교회Church Santo Spirito in Isola의 천장화로 이삭의 희생, 가인과 아벨, 다윗과 골리앗의 세 개의 천정 그림을 그렸는데, 이 그림은 그 중의 하나다. 이 그림은 격동하는 움직임, 그러면서도 무게중심을 잃지 않은 화면 구성, 그리고 강한 교차 대각선이 특징이다. 오직 이 그림이 비뚤어지지 않았음을 말할 수 있는 단서는 우축 변두리를 타고 수직으로 뿜어 올라가고 있는 불기둥밖에 없다. 울퉁불퉁한 바위도 수평을 말해 주지 않으며, 화염을 내뿜고 있는 짙은 나선형을 그리면서 올라가고 있는 연기도 불안정하기 짝이 없다. 물론 필사적인 저항을 하고 있는 아벨의 포즈와 그를 단번에 죽이고야 말겠다는 강한 의지를 지니고 몽둥이를 치켜들고 있는 가인의 포즈도 매우 격동적이기 때문에 그림 어느 곳에서도 안정된 구도감을 발견할 수 없다. 더구나 살해자 가인의 성난 얼굴은 역광을 받아 그의 표정을 전혀 읽어낼 수가 없을 정도로 어둠에 잠겨 있다. 그것은 불완전 연소 때문에 발생한 검은 연기처럼 어둡고 암울한 느낌을 준다. 그러면서도 전체적인 느낌은 화면이 잘 짜인 것처럼 보인다. 아벨의 다리, 그의 오른쪽 팔, 그리고 비정형적인 구도가 던져주는 역동감은 매너리즘의 느낌을 강하게 드러내 준다.

아벨의 죽음과 가인의 살해를 더 보태거나 뺄 것이 없는 단순함으로

묘사한 티치아노의 이 그림을 보면, 우리가 인정투쟁의 존재이며 이 전
쟁에서 승리자로 남고자 끊임없이 분투하는 현대인의 모습 그 자체라고
말하지 않을 수 없다.

2018. 4. 30.

<가인과 아벨> 그림을 보며

피렌체의 3대 거장에 못지 않은, 베네치아 화파의 대표 화가라고 할 수 있는 티치아노의 그림이네요. 웅장하고도 힘찬 붓질로 유명한 화가답게 이 그림에서도 그의 강렬한 붓터치가 가장 먼저 우리의 눈을 사로잡습니다. 그렇지만 화려하고도 아름다운 색채를 사용했던 다른 작품들에 비하여 이 그림만큼은 색의 선택을 매우 절제했다는 걸 금방 알 수가 있어요. 가인의 살인이 이루어지는 배경에 맞추어 전반적으로 어두운 분위기를 유지하고 싶었던 화가의 의도라고 여겨집니다.

화가가 그린 이 장면은 창세기 4장의 배경입니다. 창세기 4장은 아담과 하와가 하나님과 가까이 동행했던 밝고 따뜻한 에덴 '바깥의 세상'이 어떠한지를 적나라하게 묘사하는 내러티브입니다. 하나님의 얼굴을 더 이상 친밀하게 바라볼 수 없었던 인간은 이제 제사를 통하여 신이신 하나님을 만나려고 합니다. 사람아담 'ādām의 아들들은 제물을 준비합니다. 가인은 아버지 아담을 이어받아 땅을 경작하는창3:18-19 농부가 되었기에 땅의 소산으로 제물을 삼아 여호와께 드렸으며창 4:3 소와 양을 치는 목자가 되었던 아벨은 양의 첫 새끼와 그 기름으로 여호와께 제물을 드립니다창 4:4. 그런데 창세기 기자는 우리에게 말합니다. 아벨과 아벨의 제물은 받으셨지만 가인과 가인의 제물은 받지 않으셨다고요창 4:4-5. 여기 '받다'에 해당하는 동사를 히브리어 성경으로 보면 제사상을 받듯 받는다는 개념을 지니지는 않습니다. 오히려 '호의와 사랑으로 바라보다'가 더 적확한 의미입니다.[55] 그래서 하나님의 받으심은 그 분의 눈으로 은혜롭게 바라보아 주셨다는 의미로 받아들일 수 있습니다. 아벨의 제사가 기쁘셨기에

하나님이 은혜 가득한 얼굴을 아벨에게 보여주셨던 것 같습니다. 그렇게 아벨의 제사는 받으셨지만 가인의 제사는 받지 못하셨던 것입니다. 왜 가인의 제사는 거부하고 아벨의 제사를 받았는지에 대하여 정확한 이유는 모릅니다. 사실 이 주제는 여전히 주석가들 사이에 첨예한 논쟁이 되고 있습니다. 곡물 제사보다 희생 제사를 원하셨을 거라는 주장도 있고[56] 하나님의 택정이므로 인간이 논할 수 없다는 주장도 있습니다.[57] 하지만 제물 자체를 편애하시는 하나님은 아니시기에 곡물 제사와 희생 제사를 구분하는 데 의미를 두는 건 좀 무리일 것 같고, 그런다고 해서 하나님의 택정하심으로만 보기에도 해석이 못내 아쉽기만 합니다. 혹자는 저주 받은 땅에서창 3:17 소출된 곡물이었기에 하나님께서 받지 못하셨을 거라고 합니다만 가인의 아버지 아담 역시 땅을 일구며 살아가도록 하나님께 명령 받았다는 걸 생각해 보면창 3:17-19 그것도 신빙성을 갖기는 힘듭니다.

　　가인이 하나님께 가지고 온 건 '첫 이삭의 소제'는 아니었습니다. 만일 거룩하게 구별된 첫 열매 소산이었다면 히브리어 '비쿠림bikkûrîm'이라는 단어가 나와야 하는데레 2:14 가인이 가지고 온 것은 확실치는 않지만 땅에서 소출한 어떤 '열매'였던 것 같습니다. 열매에 해당하는 '페리perî'가 쓰여 있기 때문입니다참고로 야샬의 책 1장 16절에서는 가인이 처음부터 땅의 질 낮은 '열매'로 하나님께 드렸다는 내용도 있습니다. 이 단어는 하와가 에덴 동산에서 뱀과 대화할 때 "동산 중앙에 있는 나무의 열매는 하나님의 말씀에 너희는 먹지도 말고 만지지도 말라 너희가 죽을까 하노라 하셨느니라"창 3:3의 구절에서 쓰인 '열매'와 동일한 단어입니다. 가인이 무슨 의도로 땅에서 나온 그 열매를 제사물로 가지고 왔는지는 모릅니다. 하지만 열매 '페리perî'는 불순종으로 하나님과의 관계가 단절되었던 계기를 연상시키는 단어임에는 확실합니다. 반면 아벨은 자신이 목축하던 양의 '첫 새끼'와 기름을 드

립니다. 히브리어로 첫 새끼는 '베코르bekōr'라고 합니다. 가축 중 처음 난 것입니다. 율법서에서 '처음 난 것'은 여호와께 속한 것이어서 여호와께 구별하여 드릴 수 있는 것이라고 명시되어 있습니다레 27:26, 신 15:19. 즉 아벨은 하나님께 속한 것이 무엇인지를 알았고 하나님 얼굴을 알현하기 위하여, 하나님의 마음과 잇닿기 위하여 제물을 정성껏 준비했던 게 분명합니다. 하나님께서 아벨의 제사를 '중重하게' 여기셨던 건 아벨이 지닌 '믿음의 무게'였으리라 생각합니다히 11:4.

티치아노의 그림에서 보면 가인은 몹시 분하여 안색이 변해 있습니다창 4:5. 방금 가인이 드린 제사가 검은 연기와 함께 불길로 타오르고 있고요. 그 연기는 이중의 의미를 지닙니다. 가인의 제사는 시커먼 연기처럼 사라지고 있다는 것과 곧 그의 아우 '아벨'이 그렇게 허무하도록 '연기'처럼 사라질 것을 말합니다아벨의 이름 뜻이 그러하다고 저번 달 감상에서 설명드렸지요. 그림을 계속 봅니다. 이제 몽둥이를 든 가인의 팔은 높이 들려 있습니다. 아벨은 저 바깥으로 떨어지려는 찰나입니다. 가인은 아벨이 땅에 떨어져 피를 쏟는 순간 더 이상 그가 땅을 지키는 자가 될 수 없다는 사실을 아직 깨닫지 못합니다. 이후로는 그가 원한다고 하여도 하나님께 제사를 드리지 못할 것입니다. 그는 누군가의 피를 들판에 흘리게 함으로 대지를 더럽히는 자, 하나님의 고귀한 형상을 부서뜨리는 자가 되어창 9:6 영영히 여호와 하나님의 낯을 피해야만 합니다창 4:16.[58] 사실 가인은 자신의 아우 아벨을 죽이고 싶었던 게 아닙니다. 자신을 받아주지 않는 하나님을 죽이고 싶었던 겁니다. 그러나 인간은 신을 죽이지 못합니다. 그래서 인간은 신을 닮은 거룩한 인간을 죽이려고 합니다. 하나님과의 관계가 깨어진 자가 저지르는 죄입니다. 그건 느슨한 의미에서 증오와 질투심으로 가득 찬 인간이 선한 목자로 오신 성육신의 예수님을 죽이려는

것과 맥락을 같이합니다. 죄를 다스리지 못하는 가인은창 4:7 첫 아담의 후예입니다. 화가는 가인이 아벨을 힘껏 내리치는 순간을 절묘하게 그렸습니다. 아벨이 순교하여 에덴으로 귀환하려는 순간이며 동시에 가인은 에덴으로부터 더 멀리 떨어진 '에덴의 동쪽'으로, 방황의 놋Nod[59] 땅으로창 4:16 떠나가게 되는 순간입니다. 아담이 죄로 인하여 에덴에서 유배 당하여 지상에 떨어졌듯이 아담의 아들 가인도 죄를 범하여 에덴보다 더 먼, 에덴의 동쪽으로 유배를 떠나기 직전입니다.

흥미로운 건, 창세기 4장을 읽어보면 가인의 목소리도 나오고4:9,13-14 하나님의 음성도 들려오지만창4:6-7, 9-12 의인 아벨의 목소리는 들리지 않는다는 사실입니다. 가인은 아벨을 바깥 들로 끌고가면서 위협과 폭력의 언어를 쏟았을 텐데창 4:8[60] 우리는 아벨의 대꾸조차 듣지 못합니다. 아벨에게서 들리는 건 오직 조용히 흐르는 핏소리입니다4:10. 그렇지만 이 아벨의 고적한 핏소리가 아벨의 어떤 목소리보다 강한 호소력을 지닙니다. 최초의 목자 아벨이 흘린 피가, 영원한 목자이신 예수님의 보혈의 피로 이어져 신약시대에도 공명을 일으키기에 그렇습니다마 23:36, 히 12:24. 창세기 4장 8절에 보면 가인은 '그의 아우' 아벨에게 말했고 '그의 아우' 아벨을 쳐죽였습니다. '아우'라는 말이 두 번이나 나옵니다. 연이어 창세기 4장 9절에 보면 하나님께서 가인에게 '네 아우' 아벨이 어디있냐고 물으시고 가인은 "내가 '내 아우'를 지키는 자니이까?"라고 되물으면서 또 '아우'라는 말이 두 번 반복됩니다. 하나님께서 들으셔야 했던 것도 아벨의 핏소리가 아닌 가인의 아우 '네 아우'의 핏소리입니다창 4:10. '네 아우'는 히브리어로 읽으면 '네 형제'와 동일한 말입니다.[61] 첫 살인은 소중히 보듬고 지켜야 할 '내 형제'의 죽음이었다는 뜻입니다. 형제를 지킬 수 없는 곳, 아니 형제를 지키지 않는 곳, 형제를 밀어내는 곳. '한 근

원에서 난 형제'를^{히 2:11} 고문하며 영문 밖으로 데리고 가서 처형하는 곳 ^{히 13:12-13}, 거기가 '에덴 바깥 세상'이라는 걸 말해 주는 내러티브를 티치아노가 그렸습니다. 그러나 하나님의 은혜는 에덴 바깥의 땅에까지 추적하여 들어가서서 오직 한 분의 의인, 그리스도의 희생 제사를 받으심으로 죄로 방황하는 '가인의 인생들'을 결국 붙드십니다. 아벨은 들녘에서 피를 흘리며 죽음을 맞이하고 끝나지만 예수님께서는 성문 밖에서 보혈로 죄사함을 이루시고 죽음에서 부활하십니다. '처음 난 것'^{레 27:26, 신 15:19}과 같은 하나님의 독생자 예수님의 십자가로 인하여 형제 간의 화해와 용서가 이루어집니다.

티치아노의 그림을 보며 저는 마음으로 이렇게 고백하게 됩니다. "형제를 품고 지키는 자가 되어 에덴 바깥의 삶이 아닌 에덴의 삶을 살고 싶습니다. 죄로 유리하는 자가 아니라 예배자로 임명받아 사명의 자리에 머물기를 원합니다."

추신: 아버지께서 〈가인과 아벨〉 그림을 등재하실지 아닐지는 모르지만 제게 나누어 주셔서 제게 영적으로 정말 큰 유익이 되었습니다. 이 작품 외에 티치아노의 또 다른 그림을 소개해 주시면 아버지와 다시 감상하고 싶습니다. 감사드립니다. 참, 아버지. 보내주신 꽃 사진을 가슴 가득 받았습니다. 꽃만 보면 저를 생각해 주시는 아버지… 아버지께서 제게 주시는 위로는 작은 위로가 아니라 커다랗고 풍성한 위로입니다. 부모님께서도 행복한 봄을 맞이하시기를 기도합니다.

신성한 사랑과 세속적인 사랑

Sacred and Profane Love

작가 I 티치아노 베첼리오 (Tiziano Vecellio)
제작 추정 연대 I 1514년경
작품 크기 I 118㎝×279㎝
소장처 I 이탈리아 로마 보르게제 미술관
(Galleria Borghese, Rome, Italy)

<신성한 사랑과 세속적인 사랑>이라는 별칭이 붙어 있는 이 작품은, 베네치아영미 권에서는 베니스의 귀족이자 공의회 비서였던 니콜로 아우렐리오 Nicolò Aurelio가 결혼할 그의 신부 로라 바가롯토Laura Bagarotto에게 선물을 하려고 티치아노에게 의뢰해서 얻은 작품으로 알려져 있다. 그들의 결혼이 1514년에 이루어졌으므로 작품 역시 그 무렵에 제작되었을 것으로 짐작된다. 이렇게 그림이 그려진 동기로만 본다면, 이 작품을 기독교 이미지라는 틀 속에 분류해 넣기 어려운 작품이다. 그러나 작품의 메시지 자체에만 조명을 해본다면 그 내용은 충분히 기독교적이라 말할 수 있다. 어느 경우나 사건과 본질은 처음에는 한 덩이로 묶여져 있지만, 세월이 흐르면 그것들은 기억 속에서 서로 분리된다. 이 작품도 초기에는 신부를 위한 결혼 선물로 제작되었지만, 그 사건은 세인들의 기억에서 아물거리고 그림에 대한 본질적 내용만 남아 있다. 이런 입장에서 보면, 이 작품은 이사야 40장이나 베드로전서 1장의 메시지를 담은, 기독교 이미지에 속한 작품이라 말해도 좋을 것이다.

작가 티치아노Tiziano V.는 오늘날 우리들이 서양 회화라면 누구나 익숙하게 연상할 수 있는 '캔버스에 유채'라는 표현 매체를 실질적으로 만들어낸 작가다. 티치아노 이전에는 유화 물감을 사용하기는 했지만 주로 나무판에 그림을 그렸다. 그러나 나무판은 무거웠고 균질하지 않았기 때문에 불편한 점이 적지 않았다. 티치아노는 이러한 불편함을 제거하기 위해 새로운 방식을 고안해 냈다. 그것이 오늘날 우리에게 익숙한, 배의 돛으로 사용되었던 아마천린넨을 틀에 씌워 만든 캔버스다. 아마도 베네치아가 항구도시였기 때문에 가능했던 일이 아니었을까 생각된다. 실제로 그는 초기의 몇 점인가의 프레스코화를 제외하면 일생 동안거의 캔버스에 작품을 했다. 물론 이 대형 작품도 캔버스에 그린 그림이

다. 그러나 티치아노는 이러한 유화의 방법적인 측면에서만이 아니라, 성서적이거나 신화적 주제의 내용을 비현실 세계에 가두지 않고 우리가 살아 숨 쉬는 세계로 초대한 작가로서 더 많이 알려져 있다. 말하자면 등장인물이나 사건들이 신전이나 성서에서 떠나 일상의 우리를 초대하여 그들이 소유한 기쁨과 행복감을 더불어 나누고 있다는 느낌을 줄 수 있도록 연출해낸다는 것이다. 오늘 이 그림도 결혼을 앞둔 신랑신부에게 앞으로 어떻게 결혼생활을 하는 것이 좋은지를 일러주는 한 토막의 이야기 같은 것이다.

우선 그림을 보자. 이 그림은 가로가 유난히 길고 세로가 짧은 변형 사이즈의 그림이라는 사실을 그림을 대하는 순간 이내 알아차릴 수 있다. 가로 세로가 어림잡아 3m와 1m에 이른다. 왜 이렇게 캔버스 규격에도 없는 파격적인 그림을 그렸는가에 대해서는, 사랑과 결혼에 대한 은유와 교훈의 메시지를 전하려는 기록의 편이성에서 찾아볼 수 있다. 말하자면 두루마리 파피루스를 이용해서 성서를 기록했던 것처럼, 티치아노도 차례로 이어진 메시지의 알레고리적 서사를 위해 이 형식을 차용했을 것으로 짐작된다는 것이다. 이 그림은 화면의 가로 중심점 석관의 받침대 위에 놓인 은제 그릇을 중심으로 해서 크게 왼쪽과 오른쪽의 이야기구조로 나뉜다. 우선 독서의 방향에 따라 맨 왼쪽의 여인부터 살펴보자. 젊고 미모를 갖춘 한 여인이 흰옷으로 성장盛裝을 하고 있으며 부드럽고 관능적인 느낌의 풍만함을 지니고 있다. 그녀의 오른손은 시들어가는 장미꽃을 들고 있고 왼손은 보석이 든 항아리를 끼고 있다. 얼굴은 속칭 얼짱각도를 드러내면서 한껏 미모를 자랑한다. 마치 화장을 방금 전에 끝낸 신부와 같은 이미지를 준다. 여인의 뒤에는 제법 높고 웅장해 보이는 성이 있고, 중경을 이루는 숲속에는 두 마리의 토끼가 노닐고 있음이 눈에 띈

18. 신성한 사랑과 세속적인 사랑

다. 이번에는 시선을 조금 오른쪽으로 옮겨보면 나체의 어린아이가 수조에 손을 넣고 물을 휘젓는 듯한 포즈를 취하고 있다. 맨 오른쪽에는 미모의 나신의 여인이 왼쪽의 신부를 바라보면서 육감적이면서도 역시 풍만함을 자랑하고 있다. 그녀의 왼손에는 향로가 하늘을 향해 들려 있으며 흰 천으로 몸의 부끄러운 부분을 가리고 붉은색 가운을 두르고 있다. 뒤로 멀리 교회가 보이고 호수가 있으며 초원의 중경에는 양떼들이 풀을 뜯고 있다. 여기까지 읽고 나면 이 그림은 두 개의 이야기를 하나의 그림으로 묶었다는 느낌을 받게 된다. 왼쪽 그림은 속세를 나타내고 있으며 오른쪽은 신이 있고 교회가 있는 이상향을 나타내고 있다는 사실을 알아차릴 수 있다. 얼핏 보면 나체의 여인이 훨씬 육감적인 대상으로 보인다. 그러나 티치아노가 설치한 몇 개의 지물은, 그녀가 관능과 음욕의 시각적 포만감을 주는 대상이 아니라는 그의 주장과 만나게 해준다. 흰 천은 순결과 정결을, 붉은 망토는 그리스도의 피를, 그리고 향로는 하늘을 향한 제례의식을 보여주며, 중경의 양떼는 그리스도의 성도를, 원경의 교회는 그리스도의 몸을 상징하는 지물들이다. 이렇게 보면 이 여인은 가장 이상적인 성스러운 여인, 즉 하나님이 인간을 만든 원형의 모습임을 알 수 있다. 아담과 이브가 에덴에서 추방당할 때 인간은 옷을 입기 시작한다. 이렇게 보면 왼쪽의 여인은 도덕적인 여인이라기보다는 신성성을 가장하기 위해 의상이라는 포장을 한 여인이라는 사실을 알 수 있다. 그녀는 인간적인 내재적 자원을 한껏 지키려는 각종 단서들을 지니고 있다. 원경으로 보이는 굳건해 보이는 성, 중경의 음욕을 상징하는 토끼, 왼손에 끼고 있는 보석함, 오른손으로 쥐고 있는 아름답지만 이내 시들어버릴 장미들이 그 단서들이다. 한 마디로 땅에서의 잠깐의 행복을 추구하는 세속적인 여인이 지닐 수 있는 모습이다. 그러나 이들 두 여인들은

너무나 닮았다. 중간에 자리 잡은 에로스는 이들이 한결같이 아름다움을 자랑하는 비너스임을 암시한다. 여기에서 우리는 이 그림에 등장하는 신성한 여인과 속세의 여인이 바로 다른 사람이 아닌 신부 로라 속에 내재되어 있는 야누스와 같은 두 여인의 얼굴임을 알 수 있다. 말하자면 신성함과 속세의 악은 서로 타자他者가 아니라 같은 근원에서 나온 것이라는 신플라톤주의적 이상이 여기에 표현되어 있다는 것이다. 작가 티치아노는 아름다운 신부 로라에게 속세적 사랑과 영원한 사랑이 공동으로 거주하는 공간에 머물기를 권유하는 것 같다. 그것은 수조의 물을 뒤섞고 있는 에로스의 포즈에서 읽어낼 수 있는 헤도네hedone: 즐거움를 축원하는 작가의 메시지일 터이다.

2018. 5. 21.

<신성한 사랑과 세속적인 사랑> 그림을 보며

아버지, 오히려 이 그림이 <가인과 아벨>보다 더 '티치아노'다운 그림이 아닐까 생각이 듭니다. 색채도 그러하고 풍경도 그러합니다. 말 그대로 베네치아 화풍이 물씬 풍기는 그림입니다. 그림은 역설미逆說美가 있습니다. 일단 매장실에서나 발견되는 사르코파거스sarcophagus, 석관에 신부가 될 두 여인동일 인물이 앉아 있는 설정부터가 반어적입니다. 거기에 아기처럼 귀여운 '큐피드Cupid 그리스어 에로스Eros'가 생명을 일으키는 샘물을 휘젓고 있다는 것도 그러합니다.

수수께끼와 같은 이 그림은 나름대로 사연을 지니고 있습니다. 베네치아 공화국에서 높은 벼슬을 하고 있었던 니콜로 아우렐리오Nicolò Aurelio는 공화국의 지배를 받았던 파도바Padova 출신의 여인 로라 바가로토Laura Bagarotto에게 청혼을 결심하는데 이 청혼이 공화국 백성들의 비난과 빈축을 사고 있었던 겁니다. 지배국의 귀족이 피지배 지역의 여인을 사랑하게 되었다는 것이 문제는 아니었습니다. 연유는 신부가 될 로라 바가롯토가 공화국 입장에서 볼 때 배신자 집안의 여인이었기 때문입니다. 더욱이 로라는 처녀도 아니었고 젊은 미망인이었습니다. 그녀의 전남편 프란세스코 보로메오Francesco Borromeo는 황제의 곁을 지켜야 했던 파도바Padova의 귀족이었는데 베네치아 공화국과 신성로마제국이 심히 대치되었을 때 베네치아 공화국을 배반했다는 죄목을 받고 처형되었던 바가 있었습니다. 법을 가르치고 있었던 저명한 대학 교수였던 로라의 아버지 베르투치오 바가로토Bertuccio Bagarotto도 역시 같은 사건에 연루되어 아내와 자녀들 앞에서 공개 교수형을 당하고야 맙니다. 이런 불운을

겪은 로라를 사랑하게 되어 니콜로가 혼인을 감행하고 있으니, 당연 세인들의 공격을 받을 수밖에 없었습니다. 아무리 지탄을 받아도 니콜로는 지적이고 아름다웠던 로라를 포기하기 힘들었습니다. 그래서 어떻게든 이 결혼의 정당성을 주장하기 위하여 당시 가장 귀족들에게 신임받던 티치아노에게 거액을 안겨주면서 로라에게 줄 결혼 선물로서 이 그림을 의뢰합니다. 니콜로의 부탁을 거절할 수 없었던 티치아노는 이 '뜨거운 감자hot potato'를 껴안고 무척 고민하게 됩니다. 논란의 주인공인 신부 로라를 어떻게 그림 속에서 '정당하게' 표현해야 할지 막막했던 겁니다. 티치아노는 결국 이 그림을 그립니다. 언뜻 보면 이해하기 힘든 야릇한 미스터리같은 그림입니다. 그러나 니콜로는 이 그림을 보고 매우 만족했다고 전해집니다. 무엇 때문에 그렇게 니콜로가 만족을 했는지는 아직도 정확하게 밝혀지지 않았습니다. 그런 까닭에 이 역작力作은 미술사학자들 사이에 해석이 가장 난무한 작품 중 하나로 남게 되었습니다.[62]

어떤 이는 티치아노가 베네치아의 수도사 프란체스코 콜로나Francesco Colonna의 소설 <폴리필리의 꿈 – 꿈 속에서 벌이는 사랑의 투쟁Hypnerotomachia Poliphili>을 배경으로 이 그림을 그리기로 결심했다고 추론하고 있습니다. <폴리필리의 꿈>은 1499년에 출간된 작품으로 아름다운 폴리아를 사랑했던 폴리필리의 이야기입니다. 사랑을 이루기를 분투했지만 잘 이루어지지 않아 온갖 시련의 과정이 나오는 소설입니다. 결론적으로 폴리필리의 사랑은 꿈에서 이루어집니다. 소설과 꼭 일치되지는 않지만 니콜로가 로라를 향한 애정도 꿈에서나 이루어질 듯한 사랑이었는지도 모릅니다. 니콜로가 로라를 사랑하는 그 빛깔과 소설 속 폴리필리가 폴리아를 사랑하는 빛깔은 매우 흡사하기에, 그 모티프를 살려 티치아노가 이 그림을 그렸다면 왼쪽 여인은 그 소설에 나온 어여쁘고 고

18. 신성한 사랑과 세속적인 사랑

운 폴리아를 모델로 삼았다고 볼 수 있습니다. 실제로 로라는 한 번 결혼했던 여인이라서 내린 머리를 할 수는 없었습니다. 당시의 베네치아의 관습은 일단 여인이 결혼을 하면(그녀가 미망인이어도) 머리를 내리지 못하고 올린 머리를 해야만 했습니다. 그건 여인이 더 이상 처녀가 아니라는 증표입니다. 그러나 로라는 이제 다시 니콜로의 신부가 될 여인입니다. 그래서 그림에서만큼은 처녀여도 좋다고 티치아노는 생각했고 소설 속 폴리아처럼 여인의 머리를 내려뜨렸던 것으로 보입니다. 그녀도 엄연히 신랑을 맞는 '처녀'라는 걸 알립니다. 그리고 이 여인에게 화관을 씌웁니다. 사랑과 다산을 나타낸다는 분홍빛과 흰빛의 도금양 화관인데 이는 여인의 손에 머문 붉은 장미와 더불어 비너스가 지닌 상징 중 하나이기도 합니다. 티치아노는 또 왼쪽 여인에게 장식된 황금 허리띠와 금빛 손장갑도 그려줍니다. 신부의 이런 장식은 오직 혼인 첫날 밤 신랑만을 위한 것입니다. 그때까지 신부는 허리띠를 풀지 않고 손장갑을 누구 앞에서도 벗지 않고 철저하게 정조를 지키겠다는 의지를 지닙니다. 이와 같이 왼쪽의 여인을 순백색 순결한 신부로 그려내고는 오른쪽에는 요염한 비너스를 티치아노가 그렸습니다. 비너스는 향로를 왼손에 들고 있습니다. 이는 불타는 사랑을 상징한다는 의견이 많지만 아버지 해설처럼 하늘을 향한 제례의식일 수도 있어서 기도를 상징할 수도 있습니다. 뒤에 아련하게 보이는 교회의 배경을 생각하면 향로는 기도를 나타낼 수도 있다는 생각도 듭니다시 141:2, 계 5:8, 8:4. 두 사람의 사랑이 꼭 이루어지기를 간절히 바라는 기도라고 받아들여도 좋을 것입니다. 만일 후경에 보이는 그 교회에서 두 사람이 혼인식을 치르기로 했다면 더 말할 것도 없겠지요. 석관 위에 있는 접시 그릇은 신랑이 신부에게 선물하는 베네치아의 관습적 선물입니다. 거기엔 이후에 아내가 될 신부가 신랑을 위해 달

콤한 음식을 담을 수도 있고, 아기가 태어나면 자녀가 세례 받을 때 깨끗한 물을 담아둘 수도 있습니다. 그림에 이런 베네치아 전통 결혼 선물까지 그려 넣었으니 여인은 베네치아로 시집을 와야하는 기정 사실이 확고해집니다.

뿐 아니라 티치아노는 사르코파거스에 새겨진 부조의 모양에도 세심하게 신경을 썼습니다. 들여다보니 전쟁의 신 마르스Mars가 비너스의 연인 아도니스Adonis를 심히 구타하고 있는 장면이 보입니다. 그렇다면 이 사르코파거스 안에는 아도니스의 시신이 안치되어 있다는 뜻일까요? 이 비극적 사실은 왠지 전쟁의 비참함과 음모로 인하여 남편과 아버지를 잃었던 로라의 현실과 맞물린다는 느낌을 받습니다. 그런데 전쟁의 신 마르스Mars가 비너스의 연인 아도니스Adonis를 심히 구타하고 있는 장면 옆에 장차 로라의 신랑이 될 니콜로 아우렐리오Nicolò Aurelio의 겉옷, 왕실 문장紋章이 든 영예로운 기사의 겉옷이 새겨져 있다는 게 불현듯 눈에 띕니다. 그 겉옷을 통해 이 모든 과거의 비극과 무성한 스캔들을 다 포용하고 품어내고자 하는 신랑의 넓은 아량과 결심이 보입니다. 석관 위를 보니 그 죽음의 자리에서 사랑의 샘물이 솟아납니다. 큐피드가 그 물을 휘휘 저을 수 있음은 그 까닭입니다. 티치아노의 기발함은 여기에 있습니다. 그림 중앙에 배치한 석관은 화가의 의도적인 미장센이 분명하기 때문입니다. 전쟁이 가져다 준 배신과 오해는 이제 다 관에 묻힌 일이 되었다는 것입니다. 니콜로가 품은 로라에 대한 숭고한 사랑이 모든 걸 이겨내고 새로운 샘물을 일으키고 말 것이며, 생명과도 같은 혼인은 반드시 성사될 거라는 의지를 담지합니다.

그러나 사실 이런 사연을 염두에 두고 이 그림을 보아도 솔직히 어느 편 여인이 신성한 사랑이며 어느 편 여인이 세속적인 사랑인지 장담하기

18. 신성한 사랑과 세속적인 사랑

가 힘이 듭니다. 두 여인은 아버지 말씀처럼 동일한 인물일 뿐입니다. 오직 신부가 될 로라를 향한 불타는 니콜로의 사랑만이 이 그림에서 느껴질 뿐입니다. 니콜로의 눈에 로라는 미망인이 아니라 순결한 신부이며, 동시에 사랑의 여신 비너스인 것입니다. 이런 니콜로의 마음까지도 살펴서 천재적인 화가 티치아노가 이 그림 안에 모든 걸 충실히 그려냈다고 생각합니다. 아버지는 그림이 그려진 동기로만 본다면 이 작품을 기독교 이미지라는 틀 속에 분류해 넣기 어려운 작품이지만 작품의 메시지 자체에만 조명해 본다면 내용은 충분히 기독교 적이라고 말할 수 있다고 하셨습니다. 이 작품에서 이사야 40장이나^{사 40:7} 베드로전서 1장의 메시지를^{벧전 1:24-25} 발견하신다고 하셨는지요. 그런데 저는 이 작품을 보며 오히려 아가서 8장 7절을 떠올리게 됩니다. "많은 물도 이 사랑을 끄지 못하겠고 홍수라도 삼키지 못하나니!" 고대의 지혜자는 사랑을 홍수에 비유했습니다. 그 압도적인 힘은 항거하기 어렵기 때문입니다. 니콜로가 로라에 대한 사랑이 그러했다면 그리스도께서 신부된 우리를 향한 사랑이 어떠할까를 묵상해 봅니다. "보라, 아버지께서 어떠한 사랑을 우리에게 베푸사 하나님의 자녀라 일컬음을 받게 하셨는가!"^{요일 3:1a} 어찌되었든 5월은… 사랑에 대한 그림을 감상하기 좋은 계절입니다.

엠마오의 만찬

Supper at Emmaus

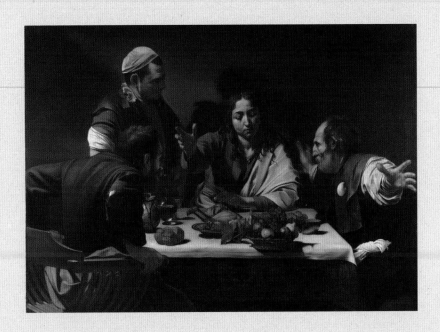

작가 | 미켈란젤로 메리시 다 카라바조
(Michelangelo Merisi da Caravaggio)
제작 추정 연대 | 1514년경
작품 크기 | 141cm×196cm
소장처 | 영국 런던 국립 미술관 (National Gallery, London, U.K.)

'엠마오의 만찬Supper at Emmaus'이라는 성서적 주제는 여러 화가들이 관심을 가지고 다루었던 내용이다. 틴토레토, 벨라스케스, 렘브란트 등 우리가 익히 아는 화가들의 작품에서도 동일한 주제를 발견할 수 있다. 그 중에도 오늘 여기에서 소개하려는 그림은 카라바조Caravaggio의 그림이다. 참고로 카라바조의 본래 이름은 미켈란젤로 메리시Michelangelo Merisi인데 그의 출생지인 밀라노 근처의 마을 이름을 딴 별칭 '카라바조Caravaggio'로 세인들에게 더 알려졌다. 그의 활동 시기는, 16세기 초에 일어났던 종교 개혁의 바람 때문에 가톨릭 교계에서도 반사적인 개혁운동이 매우 활발했던 시기와 맞물려 있다. 가톨릭 교계 개혁운동의 주된 내용은 라틴어로 쓰인 성서의 내용을 일반인들이 쉽게 받아들일 수 있도록 하겠다는 것이었다. 시각에 호소하는 그림은 그러한 가톨릭 교계의 바람을 실현하는 데 가장 이상적인 수단으로 간주되었다. 당시 이러한 시대적 요청을 가장 잘 만족시킬 수 있는 화가가 바로 카라바조였다. 그의 그림은, <의심 많은 도마> 작품을 소개할 때에도 언급했듯이 성스러운 주제를 표현하는 중세의 훈도적 양식을 벗어나 당시 서민들의 일상이 바로 눈앞에서 실연되는 것과 같은 느낌을 주는 사실적인 그림을 그렸기 때문이었다. 흔히 그림은 액자를 중심으로 현실세계와 그림의 세계로 나뉜다. 그림이 아무리 사실적 묘사에 충실하다 할지라도 그림은 그림일 뿐, 결코 우리들이 있는 현실세계로 잠입해 들어오는 일은 발생하지 않는다. 마치 연극의 무대가 관객이 있는 객석과 구분되는 것과 마찬가지다. 그러나 카라바조의 이 그림은 식탁과 그것을 둘러싼 인물들이 감상자인 우리와 같은 공간에 들어와 있는 듯한 시각적 혼란 상태에 빠지게 한다. 그래서인지 2000년 전의 엠마오의 만찬은 과거 사건에 매몰되지 않고 지금, 우리의 생활에 근접하면서 현실적인 공간인 것처럼 착각을 일으키며 우리에게 말을 건넨다.

여기에서 이야기를 더 진행시키기 전에 이 그림의 해설을 위해 필요한 정도의 줄거리를 간추려 말해야 할 것 같다. 이 이야기는 누가복음 24장에 기록되어 있다. 예수의 부활사건을 최초로 제자들에게 알린 사람은 '막달라 마리아Mary Magdalene'라는 여인이었다. 그러나 부활의 사실을 믿을 수 없었던 두 사람의 제자가 실의와 슬픔에 가득 차 그들의 고향인 엠마오로 낙향하고 있었다. 그들 중 한 사람의 이름이 '글로바Clopas'라고 누가복음은 기록하고 있지만, 나머지 제자의 이름은 알려져 있지 않다. 그가 이 복음서를 기록한 '누가Luke'가 아닐까 짐작하는 성서 학자들도 있다. 요한복음에서 '사랑받는 제자'[63]라고 기록하고 있는 익명의 제자가 요한으로 흔히 알려져 있기 때문에, 누가복음에서도 익명으로 처리된 엠마오의 제자가 기록자 자신일 가능성이 크다는 것이 그들의 주장이다. 하지만 이것은 어디까지나 추측일 뿐, 확실한 근거를 가지고 있는 것은 아니다. 어떻든 그들은 예루살렘으로부터 북서쪽으로 약 11km 정도 떨어져 있는 엠마오로 내려가고 있었는데, 그 여정에서 한 사람의 낯선 동행자가 생겼다. 그들은 낙향길 내내 예수의 공생애 기간의 행적과 또 그가 십자가에 처형되고 삼 일만에 부활했다는 사건을 화두로 삼았다. 그러나 이 두 제자는 엠마오에 도착을 해서 그날 저녁 식탁을 마주할 때까지 그 낯선 동행자가 예수인 줄 알지 못했다. 그러다가 그가 식탁에 앉아 식전 기도를 하고 떡을 떼자 그때야 그들의 눈이 열려 그가 부활하신 예수인 줄 알아보게 되었다. 그들이 그가 예수인 것을 알아보는 순간, 홀연히 예수는 사라지고 말았다. 바로 이 사건이 그림의 배경이다. 참고로 이 이야기는 마가복음 16장에도 기록되어 있다. 그러나 마가복음에는 지명도 적시되어 있지 않고 또 현지에 도착해서 저녁 식사를 나눴다는 기록도 없다. 다만 노상에서 부활한 예수를 만났다는 사실을 예루살렘에 돌아가서 다른 제자들에게 증언했으나 그때도 제자들

은 부활의 사실을 믿지 않았다고만 나와 있다. 엠마오에서의 저녁 식사를 화제로 삼고 있는 것을 보면, 카라바조의 이 그림은 마가복음이 아니라 확실히 누가복음의 기록에 의존했음이 거의 틀림이 없다.

　여기에는 네 사람이 등장하고 있다. 중앙에 앉아 있는 인물은 예수다. 그러나 수염이 있고 약간 마른듯하며 자애로운 눈빛을 가진, 우리에게 익숙한 예수의 이미지가 아니다. 그리고 예수의 좌우에 앉아 있는 인물들은 두 사람의 제자일 것으로 추정된다. 이 두 제자들은 그들이 취하고 있는 격렬한 제스처를 통해서 그들이 무언가에 충격을 받았음을 표현한다. 아마도 낮 동안 그들의 여정에 함께해 왔던 낯선 동행자가 음식을 앞에 두고 식전 기도를 막 마친 순간, 바로 그가 부활한 예수라는 사실을 깨달았을 것으로 짐작된다. 감상자 편에서 보아 오른편의 제자는 한껏 양팔을 벌이고 뭔가를 움켜쥐려는 것 같은 흥분된 모습이고, 왼편 구석의 제자는 금방이라도 팔걸이를 움켜잡고 일어설 듯한 포즈를 취하고 있다. 이렇게 보면 오른손을 들어 축수하고 있는 것으로 보이는 중앙의 예수와 양편의 제자들은 등변삼각형 구도를 이루면서 의미의 끈으로 강하게 묶여진 인물군을 이룬다. 그러나 여기에 등장하는 네 사람 중에 유일하게 놀라지도 않고 의미의 삼각형의 밖에 서 있는 인물이 있다. 이 사람은 이들이 묵고 있는 여관 주인이다. 그는 만찬의 서빙serving을 위해 필요한 인물일 수도 있겠지만, 왜 작가는 복음서 기록에 등장하지도 않은 여관 주인을 그렸을까? 이보다 5년 늦게 그려진 동일한 주제의 그림에는 여관 주인 내외까지 등장하여 총 다섯 명의 인물을 카라바조가 그린 바가 있는데 그렇다면 작가는 분명 어떤 의도를 가지고 이 같은 인물을 삽입했을 것이다.

　우리는 두 가지를 고려해 볼 수 있다. 첫째는 이 만찬이 바로 우리들의 삶의 공간에서 흔히 일어날 수 있는 만찬임을 드러내고자 여관 주인

을 필요한 조연으로 등장시켰을 가능성이다. 그래야 성서의 사건이 우리 삶 속에서 일어날 법한 사건으로 간주될 수 있기 때문이다. 그 단역으로 작가는 여관 주인을 선택했을 수 있다. 둘째는 예수는 근본적으로 낯선 존재이기에 뜬금없는 모습의 여관 주인의 등장이 필요했을 가능성도 있다. 이제 이 장면의 2-3초 후에 예수는 누가복음의 기록에서처럼 이 그림의 액자 밖으로 사라질 것을 상상해 보라. 제자들이 그가 부활하신 예수임을 알아차렸을 때 누가복음의 기록처럼 그분은 제자들 눈에 보이지 않아야 한다눅 24:31. 살아 계실 때도 예수는 공생애 내내 제자들에게는 낯선 존재였음을 이 시점에서 상기할 필요가 있겠다. 제자들이 외시denotation 언어에 익숙한 존재였다면 예수는 언제나 함축connotation 언어로 말씀하신 분이었다. 그래서 언제나 가까이 있었지만, 제자들이 그 분의 가르침을 제대로 이해할 수 없었기에 늘 낯선 존재자였다. 그러나 그것이 바로 신의 속성이다. 예수님은 인간의 모습으로 오셨지만 언제나 신이었다. 신은 인간과 다르기에 '낯선' 존재이다. 그런 까닭에 예수는 제자들이 그가 부활체라는 사실을 깨달았을 때 홀연히 사람들 눈에서 사라지지 않으면 안 되었다. 현장에 남아 있으려면 인간에게 익숙한 존재로 변해야 하기 때문이다. 낯선 이가 떠난 그림의 빈자리 근처에는 여관 주인이 여전히 뜬금없는 모습으로 서 있어 주어야만 한다.

우리는 스스로 변화하지 않으면 신을 만날 수 없다. 작가 카라바조는 여관 주인이 왜 그림 속의 인물로 등장하고 있는지 그 까닭을 몰라 당황해하는 우리에게 여관 주인이라는 조연을 통해 신을 만날 수 있는 새로운 영안을 허락하려는 시각 단서를 제공한 셈이라고 볼 수 있을 것이다.

2018. 6. 16.

<엠마오의 만찬> 그림을 보며

엠마오 선상은 제자들의 눈이 가리어져서 옆에 계신 예수님을 알아보지 못하고 있었던 길이었습니다눅 24:16. 눈이 가리어졌다고 표현되어 있지만 원문에 나온 내용을 문자 그대로 읽어 보면 '그들의 눈은 그예수님를 알아보지 못하도록 강한 힘에 내내 붙들려 있었다'는 뜻에 가깝습니다. 이 동사가 미완료 수동태로 쓰여 있어서[64] 누군가의 강권함으로 내내 그 눈이 열리지 못하도록 붙들려 있었다는 의미까지 담지합니다. 그때는 십자가 사건 이후 사흘째 날이었습니다눅 24:21. 사흘이 되도록 눈이 열리지 못했던 이런 제자들에게 '낯선 동행자'로 등장하신 예수님은 모든 성경에서 가리키는 그리스도에 대한 내용을 자세히 설명하여 주십니다눅 24:27. 제자들은 날이 기울어가는 걸 알고 함께 유하기를[65] 예수님께 청합니다눅 24:29. 어두워가는 저녁에 부활하신 예수님을 그들의 장소에 거하도록 초청함으로써 그들의 컴컴한 삶에 빛이신 주님을 영접하게 됩니다. 거기에서 그들이 들었던 건 다른 누구의 음성도 아닌 그들의 귀에 익은 스승 랍비의 음성, 진리를 밝혀 주시는 예수님의 음성이었습니다. "누구든지 내 음성을 듣고 문을 열면 내가 그에게로 들어가 그와 더불어 먹고 그는 나와 더불어 먹으리라!"계 3:20

카라바조는 이 모든 걸 세세하게 생각하며 이 그림을 그렸던 게 분명합니다. 이 작품은 거의 모든 것이 실제 크기를 지니기 때문에 현실감이 생생한 그림입니다. 사람의 크기도, 식탁의 크기도, 식탁 안에 차려진 음식도 모두 현실에서 볼 수 있는 사이즈size를 그대로 재현했습니다. 이 만찬에 우리가 참여할 수 있도록 화가가 배려했다고나 할까요? 아버지 말

씀처럼 액자라는 장애물만 없다면 우리가 그림의 세계 속으로 저벅저벅 들어갈 수 있을 것만 같습니다. 카라바조는 진정 그걸 원했던 것 같습니다. 화면의 오른쪽 자리는 일부러 공석인 것을 발견합니다. "거기 빈 자리는 그대의 것"이라고 말하듯이요. 카라바조가 포획한 장면은 예수님께서 그들과 함께 식사 자리에 앉아 떡을 떼어 주시면서 그가 부활하신 그리스도라는 정체성을 밝혀 주시는 바로 그 순간입니다눅 24:30-31. 제자들이 놀라움을 금하지 못하는 그때를 카라바조는 포착했습니다. 왼쪽의 어두운 녹갈색 옷을 입은 제자는 매우 당황해서 의자에 손을 얹고 몸을 일으킬 듯한 자세를 취했는데 팔꿈치 부분의 낡은 천이 그 급격한 동작의 여파로 죽, 찢어져 내리는 소리가 우리 귀에 들릴 듯 합니다. 오른편 제자는 충격을 가누지 못해 두 팔을 벌리다가 옆의 과일 바구니를 우리 쪽으로 한껏 밀어 놓게 되어서 싱싱한 포도와 잘 익은 배의 달콤한 냄새가 물씬 느껴질 정도입니다. 이 제자는 두 팔만 벌리고 있는 게 아닙니다. 방금 여행 길을 마치고 돌아왔기 때문인지 아니면 당황감이 겹쳐서 그러는지 코는 살짝 붉은 기운까지 하고 있습니다. 이 모든 것이 극히 사실적이고 현장감이 넘칩니다. 우리가 방금 엠마오 그 길을 걷다가 이 집으로 같이 들어온 것만 같습니다. 성경의 내러티브에는 등장하지 않는 여관 집 주인의 출현은 이런 현실감을 더욱 뒷받침합니다. 예수님과 더불어 식사할 수 있는 곳은 사제들만이 거하는 거룩한 교회 공간이 아니라 평범한 사람이 머무르는 '누군가의 집' 혹은 '서민들의 숙소' 같은 장소일 수도 있다는 사실을 카라바조는 강조합니다.

하늘의 고귀하고 거룩한 빛은 그리스도를 향하여 머뭅니다. 이 빛은 깨달음입니다. 떡을 떼자마자 눈이 밝아지는 이 장면은눅 24:31 선악과를 먹고 눈이 밝아지는 창세기의 장면을창 3:7 역전환 시키는 순간입니다. 죄

에 눈이 열리는 세상은 사라지고 그리스도의 부활로 인하여 구원에 눈이 열리는 세상이 도래한 것입니다. 십자가에서 그 몸이 찢어지셨을 때부터 생명의 떡은 떼어지고 부서지고 으깨어졌습니다.[66] 이렇게 제자들의 눈이 열리자 예수님은 그들의 눈에서 더 이상 보이지 아니하십니다눅 24:31. '보이지 않게 되는 것헬라어 아판토스 αφαντος:aphantos'은 신약 성서에서 여기에만 나오는 단어인데[67] 인간에게 허락된 가시 영역에서는 보는 것이 허락되지 아니함을 말합니다. 다만 육안으로 보이지 아니할 뿐 거기 계시지 않는다는 것은 아닙니다. 눈이 밝아지므로 아담과 하와는 벗음을 보았는데창 3:7, 지금 이들은 눈이 열리므로 십자가에서 벗음을 겪으셨던 육신의 예수님을 더 이상 볼 수 없는 것뿐입니다. 지금부터 제자들이 주목해야 하는 건 지상에 계셨던 예수님이 아니라 구원의 예수님, 부활하신 예수님이기 때문입니다. 보이지 않는 것이 영원함이기에고후 4:18 영원한 말씀이신 그리스도를 붙드는 삶만이 중요합니다. 그리스도가 주신 의로움으로 주의 얼굴을 뵙는 소망을 지니고서 그렇게 해야 하는 걸 가르쳐 줍니다시 17:15.

카라바조의 이 그림은 한 번 감상하고 그저 돌아서게 되는 그림이 아닙니다. 제자들이 나누는 대화를 들어보기 위하여 그림 앞에 오래도록 머물러야 하는 그림입니다. "길에서 우리에게 말씀하시고 우리에게 성경을 풀어 주실 때에 우리 속에서 마음이 뜨겁지 아니하더냐?"눅 24:32 이 음성이 우리에게 들립니다. 제자들의 마음은 불타고[68] 있습니다. 그들이 그리스도의 불타오르는 빛으로 살아가야 한다는 걸 의미합니다마 5:14-16.

저는 액자를 젖히고 이 그림 속으로 들어가 식탁 앞에 마련된 비어 있는 의자에 앉아 보렵니다. 예수님의 음성이 들려옵니다. 그리고 제 마음은 뜨거워집니다.

베들레헴의 인구조사

The Census at Bethlehem

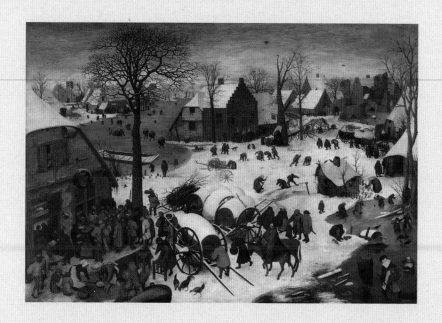

작가 ㅣ 대 피터르 브뤼헐 (Pieter Bruegel the Elder)

제작 추정 연대 ㅣ 1566년경

작품 크기 ㅣ 116cm×164cm

소장처 ㅣ 브뤼셀 왕립미술관 (Musées Royaux des Beaux-Arts, Brussels)

기독교인이라면 이 그림을 모르는 사람은 없으리라고 생각한다. 그만큼 유명한 그림이니까… 소복이 쌓인 눈이 건물의 지붕과 온 대지를 하얗게 덮고 있는 풍광은 마치 한 장의 크리스마스 카드를 연상시킨다. 그만큼 아름답고 낭만이 깃들어 있는 이미지처럼 보인다. 그러나 그림의 내용은 아름다움이나 낭만과는 거리가 멀다. 브뤼헐이 이 그림을 그렸던 시기에 플랑드르Flandre: 이는 불어식 발음이다. 영어로는 Flanders다 지방은 스페인 황제 펠리페2세Felipe II가 지배하고 있을 때였다. 스페인 황제는 프랑스와의 전쟁에 소모되는 전비 마련을 위해 이 지방의 세금 거출 데이터베이스database를 구축하려고 인구조사를 실시했다. 말하자면 전쟁 비용에 충당할 세금을 효율적으로 거둬들이기 위해 이 조사를 시행했다는 것이다. 일부 기록에 따르면, 펠리페2세는 개인 수입의 거의 절반에 가까운 세율을 이 지방에 적용했다고 한다. 이 무렵 플랑드르는 조세저항운동에 곁들여 신교의 칼뱅파를 중심으로 가톨릭교회의 성상파괴운동Iconoclasm을 전개하고 있었다. 그러나 플랑드르의 이러한 국민운동은 스페인을 극도로 자극하는 계기가 되었다. 왜냐하면 스페인은 전통적인 가톨릭 국가였으므로 성상파괴운동은 스페인이라는 국가권력에 저항하는 것과 다르지 않았기 때문이었다. 이 일로 펠리페 2세는 철의 공작으로 알려진 알바 공작Gran Duque de Alba을 이 지방의 총독으로 임명하고 더 강한 탄압을 시작했다. 나중의 일이지만, 이 지방은 스페인 세력을 몰아내고 독립국가를 이룩한 네델란드와 스페인의 지배를 어쩔 수 없이 수용한 벨기에로 나눠지게 된다. 이러한 시대적 배경을 가지고 있는 그림이 바로 이 그림이다. 따라서 겉으로 보기에는 아름다운 마을의 겨울 풍경 같지만, 실제는 아름다움보다는 처절함이 묻어난다. 작가가 이 그림을 통해서 하고 싶었던 이야기는 무엇이었을까? 여관 앞에 줄 서서 세금을 납부하는 일군의 무리와 돼

지를 잡는 사람들, 빙판 위에서 팽이를 치면서 겨울을 즐기는 아이들의 모습을 묘사한 플랑드르 어느 지방의 소박한 풍광이었을까, 아니면 이스라엘의 베들레헴에 인구조사에 응하려 입성하였던 요셉과 마리아의 행렬도에 감추어진 브뤼헐의 저항 정신이었을까?

물론 이 그림의 내용은 당연히 후자다. 그렇다면 우리의 주인공인 마리아는 이 군상들 중에 어디 있는 것일까? 그림의 전경을 이루고 있는 인물군의 맨 뒤, 그러니까 흰 눈을 이고 있는 마차 바로 뒤, 인물의 생김새조차 잘 식별이 되지 않을 만큼 군중 속의 한 사람으로 그려진 인물이 바로 그녀다. 챙이 넓은 밀짚모자를 쓰고 그녀가 타고 있는 말의 고삐를 쥐고 안내하는 검은 색 의상을 입은 한 사나이가 그녀의 남편 요셉이다. 우리는 여기에서 몇 가지 궁금증에 사로잡히게 된다. 작품의 주제가 '베들레헴의 인구조사'인데, 어쩌면 이렇게도 주인공을 작게 묘사할 수가 있었을까, 작가는 왜 그분들을 화면의 중심에서부터 밀려난 변방인의 모습으로 묘사했을까, 이렇게 그들을 변방인처럼 묘사를 했다면 도대체 이 작품 속의 주인공은 누구라고 말할 수 있을까…

그러나 이 그림은 누가 주인공인지 말해주지 않고 침묵하고 있다. 그러나 분명해 보이는 것은 마리아도 요셉도 결코 이 작품 속의 주인공이 아니라는 사실을 작가는 드러내고 싶어 했을 것이라는 점이다. 굳이 주인공을 찾는다면 세금 폭탄과 생활고에 시달리면서도 강압적인 인구조사에 응하고 있는 힘없는 플랑드르 농민들 모두라고 말할 수 있지 않을까 싶다. 분명, 작가는 누가복음 2장의 첫머리의 몇 개의 구절이 전해 주는 스토리텔링에서 이 고발적이고 저항적인 그림을 뽑아냈을 것이다. 그러나 누가복음의 이야기는 1,500년 전작품의 제작 연대로부터 역산의 이야기일 뿐이다. 그러나 누구든지 옛날이야기를 꺼내는 사람들은, 그 이야기가

20. 베들레헴의 인구조사

현재적 삶에 어떤 시사점을 던져주지 않는다면 꺼내지 않는다. 마찬가지로 브뤼헐 역시 자기가 살고 있었던 플랑드르 지방의 고난 받는 현실을 말하려는 데, 누가복음 2장의 이야기가 좋은 투사물이라고 여겼을 가능성이 크다. 요셉과 마리아도 당시 수리아의 총독 구레뇨의 명령에 의해 어쩔 수 없이 나사렛에서 베들레헴까지 호적 신고를 하러 갔었다. 오랜만에 찾아간 고향 마을은, 사람들이 너무 많이 몰려들어 묵을 여관조차 찾을 수 없어서 어쩔 수 없이 마구간을 하나 빌어 거기에서 예수님을 낳을 수밖에 없었다. 성서학자들은 이들 부부가 베들레헴에 간 것은 미가서 5장 2절의 말씀을 이루려고 성령님이 인도하셨다고 해석하고 있고, 복음서 기록자 누가는 이 말구유에 누워있는 예수님에 초점을 맞춰 기록했기 때문에 마리아와 성가족이 기록의 중심인물이 되었지만, 사실은 이 호적 신고 사건을 일으킨 숨어있는 주인공은 옥타비아누스Octavianus Gaius Julius caesar와 구레뇨Quirinius라고 말해야 하지 않을까 싶다. 이 사건에서의 성가족은 주인공이 아니라 여관조차 구할 수 없는, 이름 없는 고단한 세금 신고자의 한 부부였을 뿐이었다.

기원 1세기의 유대인의 인구조사가 옥타비아누스와 구레뇨 때문이었던 것처럼, 작가는 그들을 추위에 떨게 하고 부조리한 세율에 저항하게 만든 책임은 전적으로 펠리페 2세와 알바 공작이 져야 한다고 말하고 싶어 했던 것 같다. 우리는 이 작품에서, 성가족을 상대적으로 적게 그림으로써 이들의 악랄함에서 오는 죄성을 한층 더 부각시키기를 원하는 작가의식과 마주할 수 있다. 그러나 중요한 것은, 그는 적어도 겉으로는 당시의 알바공작을 직접적으로 비난하지 않았고, 다만 기원 1세의기의 구레뇨의 폭정을 비난하는 성서적 입장과 형식을 취했다는 것이다. 따라서 이 작품은 우리 같은 감상자를 두 갈래의 길로 내몬다고 말할 수 있다. 만

일 이 작품을 성화라고 간주한다면 아기 예수를 낳은 젊은 부부를 주인공으로 부각시키지 않고 추위에 떨면서 신고 차례를 기다리는 군중 속의 초라한 인물로 머물게 한 책임을 작가가 홀로 져야 할 것으로 보인다. 그러나 만일 이 작품을 성화를 빙자한 시대적 고발로 보아야 한다면, 누가 복음 2장의 사건기록에만 매달려 이를 성화로 분류한 이 해설자가 그 책임을 저야할 것으로 보인다.

2018. 7. 17.

<베들레헴의 인구조사> 그림을 보며

짙은 녹음 속에서 따끔거릴 만큼 뜨거운 7월의 햇살이 비치는 한 낮에 하얀 겨울 풍경을 담은 <베들레헴의 인구조사> 그림은 한 여름의 크리스마스를 맞이하는 듯한 착각을 잠시 일으킵니다. 그러나 아버지 말씀처럼 이 그림은 성탄절의 아름다움이나 낭만과는 거리가 멀지요. 이 작품은 농민가의 춥고 절망적인 겨울의 한 토막 풍경입니다. 브뤼헐은 그동안 화가들이 지녀왔던 "풍경이란 인물의 배경에 지나지 않는다"는 개념을 깨뜨리고 "풍경 자체로도 하나의 작품이 될 수 있다"는 한 장르를 개척한 화가입니다.[69] 오늘 나누어 주신 이 그림은 슬픔의 풍경입니다. 이 그림에 그려진 수없이 많은 사람들도 풍경을 이루기 위해 존재하는 등장인물들입니다. 고드름이 달려 있는 헛간 앞에서 노동을 하다가 불을 쬐는 농민들, 그들과 대치하는 병사들, 힘겹게 포도주 통을 옮기는 술도가의 사람들, 삶의 고통과는 상관없이 눈싸움을 하거나 썰매를 타며 겨울놀이에 신이 난 아이들, 호적조사 요원들, 그 앞에 줄 서 있는 성읍 사람들… 모두가 그러합니다. 틈새 없이 꽝꽝 얼어 있는 강물, 단단하게 쌓인 하얀 눈, 날카롭게 살이 에일듯한 차가운 공기는 그들의 실제 삶이 어떠한지를 말해 주는 단서들입니다. 화가는 이 모든 것을 조감기법a bird's eye view을 사용해서 담담하게 그려냈습니다. 하늘엔 유유하게 새가 날아다니며 이 모든 광경을 쓸쓸하게 지켜만 보고 있습니다.

그럼에도 화가가 <베들레헴의 인구조사>라고 제목을 붙였으니 우리는 누가복음의 배경을 숙고해 보며 그림읽기를 시작해야 옳습니다. 누가는 '그 때에'눅 2:1라고 베들레헴 호적조사의 내러티브를 시작합니다. 그 때가

어느 때이던가요. 우리는 하나님의 어린 양요 1:29 그리스도가 태어나시는 때라고 이해합니다. 하지만 세상 역사의 관점으로 본다면 그때는 '유대 왕 헤롯 때'입니다눅 1:5. 에돔 족속의 후예임에도 불구하고 주전 37년경에 로마 황제의 도움으로 왕이 되었던 헤롯의 때입니다. 하나님께서 그 헤롯 왕을 유대의 왕으로 기름부어 택정했다는 내용은 성경에 부재합니다.[70] 그러나 그는 유대의 엄연한 왕으로 자리잡고 있었던 때입니다. 그런 때였습니다. 사람들의 마음은 극도로 패역해져 있으며 신뢰가 무너지고 사랑이 패하고 죄악이 창일하여 허덕이는 나날입니다. 이스라엘은 진정한 유대 왕, 기름 부음 받은 왕의 좌정을 애타게 기다리고 있었던 시기입니다. 가장 깊은 절망의 때입니다. 역사는 실망스럽게 돌아가고 흉한 소식은 끊임없이 이스라엘을 괴롭히는 때. 그 때에 로마 황제 가이사 아구스도로부터 천하에 다 호적하라는 영이 떨어집니다눅 2:1. 하여 요셉은 정혼한 마리아를 데리고 고향 베들레헴으로 떠나기 위하여 짐을 챙기기 시작합니다. "베들레헴 에브라다야 너는 유다 족속 중 작을지라도 이스라엘을 다스릴자가 네게서 내게로 나올 것이라!"미 5:2 선지자의 예언이 곧 성취될 시점에 이른 것입니다. 천하에 호적하라는 황제의 명은 결국 예수님의 출생을 위해 요셉과 마리아가 있어야 할 자리로 보내주는 동기를 마련하고 있는 셈입니다. 이 두 사람이 움직여야 하는 길은 오래전부터 예비된 하나님의 길입니다. 메시아의 출생을 위해 이 두 부부가 베들레헴으로 입성합니다.

우리는 이제 브뤼헐의 그림으로 가서 브뤼헐이 그린 베들레헴을 방문합니다. 그림 속 베들레헴에 발을 딛자마자 따스한 베들레헴 흙을 밟지 못하고 오히려 눈밭의 차가움이 밀려와 소스라치게 놀라고 맙니다. 우리는 어디로 가야 할지 몰라서 이내 길을 잃고야 맙니다. 베들레헴의 이름만 지닌 낯선 베들레헴입니다. 그림 속에 어떤 농민은 돼지를 도살하고

20. 베들레헴의 인구조사

있습니다. 유대인들에게 돼지고기는 부정한 음식이어서 돼지를 도살하는 베들레헴은 없건만 그걸 금하는 베들레헴 성읍 주민은 이 그림 안에 아무도 없습니다. 오히려 힘을 모아 소시지를 만드는 일에 혈안이 되어 있는 베들레헴 백성입니다. 요셉은 그의 정혼자를 데리고 호적 조사를 위해 그의 고향으로 돌아왔는데 요셉을 알아보는 베들레헴 성읍 주민 역시 없습니다. 호적조사하는 곳에 몰려 있는 군중 사이에 조금 떨어진 곳에서 초라하게 존재하는 요셉과 마리아는 도리어 베들레헴의 이방인 같습니다. 하여 우리는 알게 됩니다. 아무리 베들레헴이라고 우기고 싶어도 여긴 여긴 스페인 황제의 탄압 때문에 호적조사가 이루어지고 있는 16세기 플랑드르Flandre일 뿐, 그림 속 이곳은 성서의 베들레헴이 아니라 는 사실을 말입니다. 당시 스페인은 플랑드르 지방에 무거운 세금징수를 위한 호적조사 외에도 신교에서 구교로의 개종을 강요하고 있었습니다. 플랑드르 주민들은 거기에 대한 반기로 아버지가 말씀해 주신 것처럼 성상 파괴 운동Iconoclasm을 일으키려던 찰나였습니다. 화가 브뤼헐은 그래서 그림에서 일부러 성상에 등장하는 마리아를 초라하고도 작게 그렸을 겁니다. 앞서 가는 요셉은 얼굴조차 보이지 않고 뒷모습만 남기고 있습니다. 화가는 이렇게 마리아를 그림 속 '베들레헴'에서 냉대받게 함으로 구교를 강조하고 세금을 무겁게 징수하는 스페인에게 항거하고 싶었던 것입니다.

<베들레헴 인구조사>라는 제목은 예수 탄생이라는 고귀한 사건을 기대하게 만들지만 역설적으로도 그림 속 '베들레헴'에서 탄생되는 건 증오와 반발로 인한 저항과 폭동입니다. 그런 모든 사실에도 불구하고도 이 그림이 성화로 분류될 수 있냐고 누군가 묻는다면, 저는 그러하다고 대답하렵니다. 마리아는 "주의 여종이오니 말씀대로 내게 이루어지리이다!"눅 1:37라고 하나님께 순종했던 여인이기 때문입니다. 처녀 마리아는

오직 '말씀'에 근거하여 그녀의 결심을 두 번의 망설임도 없이 확고히 굳혔던 여인입니다. 아들이 장차 겪어야 할 고난보다 성모聖母가 먼저 겪어내야 하는 수치, 고난, 두려움, 불안, 아픔의 '십자가'를 선행하여 껴안았던 사람이며 영광보다 절망이 더 클 것을 알면서도 자신의 때묻지 아니한 태胎를 하나님께 내어드린 여인입니다. 마리아는 원래 누군가에게 숭상을 받거나 예배 대상이 되려고 의도한 바가 없습니다. 성상으로 남으려고 계획했던 바도 없습니다. 그녀는 겸허하고 인내했던 여인이며 예수님을 낳고 어린 시절의 예수님을 하나님의 지혜로 양육했던 어머니입니다. 그림 속에 그런 마리아와 마리아의 남편 요셉은 '눈 쌓인 베들레헴'의 길을 외롭게 걸어갑니다. 더한 박대를 받더라도 하나님께서 지시한 그 길을 찾아 가겠다는 의지를 보이고 있습니다. 그것이 예언을 이루고 그리스도의 탄생을 이루기 위한 길이라면 어디든지 찾아가겠다는 순종의 모습입니다. 농민의 아내로 나오는 브뤼헐의 그림 속의 마리아는 성상으로 빚어진 연출된 마리아보다, 오히려 더 숭고해 보이는 모습을 지녔습니다. 그래서 이 그림은 성화라고 받아들이고 싶습니다.

이 그림 속, 수 많은 인물들 중 저는 누구의 모습과 가장 닮아 있는지 생각해 보게 됩니다. 농민과 대치된 병사인지, 일상의 노동에 몰입하는 서민인지, 아무것도 사유하지 못하고 호적조사 입구 앞에서 북적거리는 군중인지, 누군가의 뒷마당에서 몰래 무엇을 훔치는 집시 여인인지, 아무것도 모르고 깔깔거리고 재미있게 얼음 놀이를 하는 아이인지, 아니면 그 중에서도 사명을 입고 길을 걸어가는 사람인지… 참 많은 것을 생각하게 하는 그림입니다. 언젠가 또 기회를 찾아서 브뤼헐의 다른 작품도 나누어 주시기를 부탁드리고 싶습니다. 브뤼헐의 그림은 색다른 깨달음과 성찰을 주는 어떤 독특한 메시지가 숨어 있는 걸 느낍니다.

십자가에서
내려지는 그리스도

Deposition

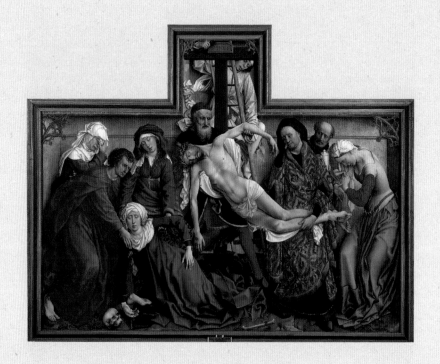

작가 ㅣ 로지에 반 데르 바이덴 (Rogier Van der Weyden)
제작 추정 연대 ㅣ 1435
제작 기법 ㅣ 오크 패널(oak panel)에 유화물감
작품 크기 ㅣ 220cm×265cm
소장처 ㅣ 프라도 미술관 (Museo del Prado, Madrid)

로지에 반 데르 바이덴Rogier Van der Weyden은 로베르 깡뼁Robert Campin 및 반 아이크Jan van Eyck 형제 등과 더불어 흔히 초기 플랑드르 지방의 3대 작가로 불린다. 로베르 깡뼁은 플랑드르 지방지금의 네덜란드와 벨기에에서 활동하였고 소위 플레말Flémalle의 대가이며 기독교 이머지를 즐겨 그렸던 작가다. 그의 그림의 특징은 예수 그리스도에 대한 초자연적인 사건을 상징적인 방식으로 표현하곤 했던 중세의 전통적인 스타일, 즉 '위장된 상징주의' 표현을 조심스레 거부했다. 그 대신 그가 평소에 관찰하고 익혔던 일상적이고 세속적인 모습을 그의 작품에 표현하려고 애썼다. 말하자면 중세의 '위장된 상징주의'에서 '상징성'을 유지하면서도 비일상적이고 비현실성이 강한 '위장'을 제거하고 일상에서 흔히 볼 수 있는 사실적인 그림을 그렸다는 것이다. 그는 기독교 이미지가 지니고 있는 상징성과 사실성이, 반목反目되는 개념이 아니라 상호의존적인 개념이 되어야 한다고 생각했다.

반 아이크 형제얀 반 에이크Jan van Eyck와 후베르트 반 에이크Hubert van Eyck 역시 로베르 깡뼁과 비슷한 시기에 활동했던 작가다. 이들은 유화물감을 개발한 화가로 우리에게 널리 알려져 있는 인물들이다물론 그들 형제만이 독창적으로 이룩한 업적은 아니다. 중세에 개발되어 패널화에 주로 사용되어왔던 템페라 물감은 안료를 계란의 노른자에 섞어 갠 것으로tempered 빠르게 마르고 색이 변하지 않는 효과를 기대할 수 있었다. 그러나 건조가 빠른 편이기 때문에 색깔들이 서로 섞여 들어가는 부드럽고 섬세한 표현을 하기에는 어려움이 적지 않았다. 그래서 개발된 물감이 유화물감이다. 이번에는 안료를 계란에 개지 않고 아마유나 테레핀유를 용매로 사용하여 물감을 만들어냈다. 템페라가 일종의 수채물감이라면, 유화물감은 유채물감이라고 말할 수 있을 것이다. 그들은 유화물감이 지닌 투명성과 불투명성을 이용하

여 빛과 색으로 존재하는 현실에 대한 탐구를 끝없이 지속했다.

　이제 오늘의 주인공 로지에 반 데르 바이덴이하 로지에에 대한 이야기를 시작할 시점이 된 것 같다. 그는 동시대에 활동하였던 위의 두 화가들의 장점을 그의 그림에 구현했다. 깡뼁의 그림에서는 조각 작품을 보는 듯한 사실주의적 정교한 묘사법을, 그리고 아이크 형제의 그림에서는 부드럽게 처리된 중간 그림자와 풍부한 색감 및 반짝이는 색채를 자기의 작품 세계로 가져오는 데 성공했다. 우리가 지금 보고 있는 그림 <십자가에서 내려지는 그리스도>에서 우리는 이 같은 묘사적 특징들을 어렵지 않게 발견할 수 있다. 이 작품은 뤼벵_{벨기에 수도인 브뤼셀의 동쪽 24km 지점에 있는 도시}에 있는 성 궁사회교회_{the chapel of the Confraternity of the Archers of Leuven}의 제단화를 위해 제작된 것이었다.

　이 그림을 보면, 십자가에서 내려지는 그리스도가 예루살렘성의 골고다 산정을 배경으로 하지 않고, 마치 포토 스크린을 배경으로 하는 것처럼, 실내적 분위기로 우리를 안내하고 있음을 알 수 있다. 그래서 이 사건이 야외에서 이루어진 것이 아니라 바로 우리가 머물고 있는 공간에서 발생하고 있는 듯한 사실적인 느낌을 준다. 여기에 등장한 인물은 전부 10명이다. 요한복음 19장과 마가복음 15장에 따르면, 골고다 언덕의 십자가 책형 현장을 지키고 있었던 인물은 다섯 사람이다. 요한복음에는 사도 요한, 성모 마리아, 글로바의 아내 마리아, 그리고 막달라 마리아 등이, 그리고 마가복음에는 그 곳에 살로메가 있었다고 기록되어 있다. 그리고 예수가 십자가상에서 완전히 사망한 사실이 확인된 후에야 아리마대 요셉과 니고데모가 예수의 장례를 위해 등장한다. 여기에 추가로 등장하는 두 사람의 종들은 성서적 근거가 없는 인물들이다. 이렇게 보면 로지에는 기록을 합성하고 시간을 통합했으며 종들의 등장을 통하여 일

상성을 가미한 작품을 제작했다는 사실을 알 수 있다. 우리는 그림만 보아서는 누가 누구인지 알 수 없다. 어떤 학자는 그림의 왼쪽부터, 마리아의 사촌인 마리아 글로바Clopas, 사도 요한, 성모 마리아, 마리아의 또 다른 사촌인 마리아 살로메, 예수 그리스도, 바로 위가 니고데모, 아직까지 사다리를 타고 있는 인물은 니고데모의 종, 그리고 오른쪽으로 아리마대 요셉, 그 뒤로 아리마대 요셉의 종 그리고 맨 마지막 인물은 막달라마리아라고 설명했다.[71] 이 그림에 등장하는 인물들은 한결같이 마치 조각물처럼 동작과 의상이 분명하고 독립적이며 표정의 사실성이 뚜렷하다. 인물 하나하나를 따로 떼어내 보면, 그 자체로서 하나의 완결된 작품이 될 만하다는 느낌조차 준다. 의상도 다르고 표정도 다르며 포즈도 각각 다르다. 이러한 표현은 깡삥으로부터의 영향이 아닐까 짐작된다. 그러나 작가는 뛰어난 연출력으로 이들에게 배역을 주문하고 무대를 '억장이 무너지는 슬픔'이라는 주제로 통합해낸다. 어떤 감상자라도 이 그림을 보는 순간, 무엇보다도 예수와 성모 마리아에게 시선을 집중시키지 않을 수 없다. 왜냐하면 다른 인물들이 수직적 구도 속에 놓여 있는 반면 오직이 두 인물만이 사선구도 위에 활처럼 굽어 있는 포즈로 묘사되어 있기 때문이다. 화면의 중심부를 차지하고 있는 예수는 그의 상체 부분을 세마포로 감싸며 떠안고 있는 니고데모와 허벅지와 정강이 부분을 떠받치고 있는 아리마대 요셉에 의해 활처럼 구부려져 있다. 그러면서도 아직도 사다리에 머물고 있는 니고데모의 종의 왼손에 의해 그의 한쪽 팔이들려 올려져서 그가 방금 십자가의 고통스러운 책형을 받았던 예수 그리스도임을 시각적으로 드러내고자 하였다. 그 사선 아래쪽에는 예수와 똑같은 포즈로 슬픔을 이기지 못해 혼절한 성모 마리아가 하늘을 상징하는 푸른색 옷을 입은 채 쓰러져 있다. 이렇게 보면, 로지에의 이 그림은 예수

그리스도와 성모 마리아의 고통과 슬픔을 대주제로 삼아 증언하고 있다고 한마디로 말할 수 있다. 나머지 여덟 인물들이 지닌 포즈와 표정은 이 활모양arch의 두 주인공에 종속되어 있다. 왼편의 요한과 마리아 글로바와 살로메는 성모 마리아의 슬픔에 동참하고 있는 듯이 보인다. 그 나머지 인물들은 예수 그리스도의 죽음에 대한 슬픔에 가득 차 있다. 특히 예수가 가장 사랑했다는 막달라 마리아맨 오른쪽의 슬픔은 극에 달해 보인다. 그러나 여기에 등장하고 있는 인물들은 삼일 후 새벽에 예수님이 부활하실 것을 예상하지 못했다. 사람은 누구나 태어나서 한 번은 반드시 죽게 되는데 자신들을 포함하여 예수도 시간이 흐르면, 사도 요한의 발뿌리에 놓여 있는 해골처럼 변하게 될 것임을 알고 있기 때문이었다. 그러나 이 화면 안의 인물들은, 예수의 부활과 더불어 영원히 죽지 않게 되었으며, 지금도 우리 앞에 슬픔을 억제하지 못하고 있는 아름다운 모습으로 살아 있음을 로지에는 그의 작품을 통해 증언하고 있다. 그리고 그는 예수의 죽음에 애통과 그에 대한 슬픔을 간직하는 것이 얼마나 현실적으로 강한 믿음과 용기를 요구하는지를 사유하도록 우리를 강제한다. 왜냐하면 예수의 죽음은 과거에 일어났던 사건으로 박제되어 있지 않고 늘 지금과 이곳의 현재적 사건으로 우리에게 다가오기 때문이다.

2018. 8.17.

<십자가에서 내려지는 그리스도> 그림을 보며

역사적 장면이 정지된 행동으로 재현되는 타블로tableau처럼 표현된 이 예술 작품은 아버지께서 설명해 주신 것처럼 중세의 '위장된 상징주의'가 배제된 현실감과 사실성이 드러나는 작품입니다. 화가는 전형적인 틀을 깨고 당시 예수님의 죽음을 맞이한 인물 하나 하나에 독특한 감정을 힘 껏 실어 넣음으로써 감상자로 하여금 그리스도의 장례에 참여하도록 유도합니다. 모든 인물은 마치 무대 가까운 앞으로 나와 있는 것 같아서 감상자로 하여금 더욱 세세하게 그 슬픔을 관찰하도록 돕습니다. 화가가 사용한 짙고 강한 색채는 인물들의 고통의 농도를 잘 드러내고 있습니다. 예수님의 죽음 앞에서 흘리는 눈물을 얼마나 생생하게 묘사했는지, 뺨에서 입으로 흐르는 하얗고 투명한 진주같은 물의 짠맛이 느껴질 정도입니다. 이 작품에서 눈물을 흘리지 않는 인물은 오직 죽임을 당하신 그리스도 외에는 없습니다.

미술작품에 해골이 나오면 '메멘토 모리Memento mori – 죽음을 기억하라!'의 바니타스Vanitas 메시지이지만 예수님의 십자가 처형에 나오는 해골은 그와는 전혀 다른 메시지입니다. "아담 안에서 모든 사람이 죽은 것 같이 그리스도 안에서 모든 사람이 삶을 얻으리라"고전 15:22의 생명의 메시지입니다. '한 사람 – 첫 아담'이 순종하지 아니함으로 많은 사람이 죄인이 된 것 같이 '한 사람 – 그리스도'께서 순종하심으로 많은 사람이 의인이 되는 순간이롬 5:19 십자가 처형입니다. 그런데 제가 정말 주목하고 싶은 인물은 십자가에서 내려지시는 그리스도보다 그 옆에서 비탄을 가누지 못해 눈물로 쓰러지는 마리아입니다. 이 장면의 다른 인물은 예수

님의 죽음이 스승이신 랍비의 죽음일지 모르지만, 마리아에게는 그녀가 낳은 아들의 죽음입니다. 아기 예수님을 가슴에 꼭 품어봤을 성모, 어린 시절 예수님의 마른자리와 진자리를 봐주었을 성모, 소년 예수님의 말랑거리고 따뜻한 손을 잡고 걸어봤을 성모, 장성한 아들의 자랑스러운 모습을 지켜보며 눈시울을 붉혔을 성모 앞에 십자가 처형을 당하여 죽임을 당한 채 아들이 있는 겁니다.

어느 어머니도 아들의 죽음을 보고 태연하거나 의연할 수 없습니다. 마리아의 슬픔은 독점적인 슬픔, 배타적인 슬픔, 마리아만이 소유한 슬픔입니다. 아무도 감히 참여하기 힘든 고통입니다. 중세 성상에 나오는 차분하고 무표정한 마리아가 아닌 너무나도 인간적인 마리아의 모습을 로지에 반 데르 바이덴Rogier Van der Weyden이 그려내고 있습니다. 고통 때문에 무너지고 부서진 가엾은 여인의 모습입니다. 이 마리아의 모습은 저번 달에 아버지와 나누었던 <베들레헴 인구조사>속에 나오는 마리아와 겹쳐집니다. 그 험난한 길을 헤치며 베들레헴에서 해산했던 아들이 지금 십자가에서 죽어 있는 것입니다. 성모는 예수님보다 더 창백한 얼굴을 지니고 검푸르게 변한 입술로 아들이신 예수님을 온 애정을 다하여 마지막으로 불러보는 것만 같습니다. 그러나 "주의 여종이오니 말씀대로 내게 이루어지이다"라고 고백했던눅 1:38 마리아의 순종은 여기까지입니다. 그래서 일부 성서학자는 죄에서 구속해 주시는 그리스도를 아들로 품고 그 아들을 다시 하나님께 올려드리는 순종의 마리아에 대하여 '두 번째 이브'라고 명명하며 타이폴로지typology를 주장하는가 봅니다.[72] 그러나 실신한 성모가 힘을 잃고 떨어뜨린 그녀의 손이 닿은 땅은 용서와 사랑을 담은 그리스도의 보혈이 흐르는 거룩한 땅이라는 것을 기억합니다.

다른 인물들은 수직적 구도 속에 놓여 있는 반면 오직 예수님과 마리아만이 사선 구도 위에 활처럼 굽어 있는 포즈로 묘사되어 있다고 하셨습니다. 저는 예수님이 지닌 활의 모습 속에서 이미 쏘아진 사망의 화살에 집중합니다. 그리고 외칩니다. "사망아, 너의 승리가 어디 있느냐! 사망아, 네가 쏘는 것이 어디 있느냐!" 사망이 쏘는 것은 죄입니다. 그리고 죄의 권능은 율법에 갇혀버립니다. 그래서 저는 이제 십자가에 달려 죽임을 맞이하신 우리 주 예수 그리스도로 말미암아 승리를 주시는 하나님께 감사하렵니다고전 15:55-57.

저번 그림이 7월에 맞는 크리스마스와 같은 착각을 일으켰다면 이번 그림은 8월에 맞는 사순절과 같은 착각을 일으킵니다. 한 여름 밤의 거룩한 꿈처럼 의미 있는 두 작품들을 이 여름에 보내주셨습니다. 다음 그림을 나누어 주실 땐 가을이 찾아와 있겠어요. 미들랜드에서 가장 운치 있는 계절은 가을입니다.

벨사살의 연회
Belshazzar's Feast

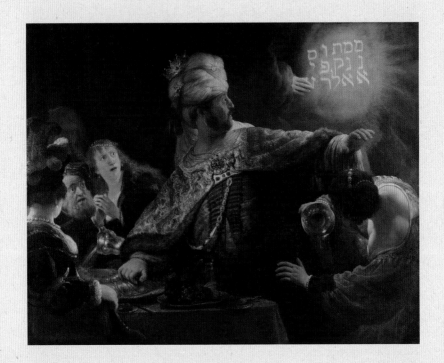

작가 | 렘브란트 하르먼손 반 레인 (Rembrandt Harmenszoon van Rijn)
제작 연대 | 1636
제작 기법 | 캔버스에 유화
작품 크기 | 168cm×209cm
소장처 | 영국 런던 국립 미술관(National Gallery, London, U.K.)

이 그림의 근거가 되는 성서적 배경은 구약의 다니엘서에 있다. 다니엘서는 기원전 160년대 중반에 발발했던 마카비우스 독립전쟁167~164 B.C.[73] 무렵에 당시의 성전holy war의 정당성과 하나님의 임재와 보호하심을 성도들에게 강조하기 위해 디아스포라Diaspora[74]의 입을 통해 전승된 자료들을 모아 쓴 일종의 예언서다. 다니엘 이야기의 시대 배경은 남유다가 바벨론의 침공을 받고 멸망한 기원전 6세기 초·중엽에 해당한다남유다는 바벨론에 의해 586년에 멸망했다. 당시 바벨론의 느브갓네살Nebuchadnezzar왕은 남유다를 세 차례에 걸쳐 침공을 했는데, 첫 번째 침공은 남유다 18대 왕이었던 여호야김Jehoiakim 재위 4년째인 기원전 605년에 있었다. 이때 느브갓네살왕은 예루살렘 성전에 있는 온갖 호화로운 기구들, 금제 그릇들과 은제 식기들을 가져다가 바벨론에 있는 왕국의 창고에 수장하였으며, 이스라엘 포로 중에 신체적 결함이 없고 잘생겼으며 지능 지수가 높고 다방면의 지식을 가졌고 이해력이 빠르고 왕궁에서 섬길 자격이 있는 소년들을 강제로 잡아 갔다단 1: 4. 그 중에 다니엘서의 주인공인 다니엘이 포함되어 있었다. 소년 다니엘은 그와 함께 끌려온 친구들과 더불어 바벨론 왕궁에서 왕의 시중 들 훈련을 3년에 걸쳐 받게 된다. 그 중에서도 다니엘은 바벨론의 다른 마술사나 점성가들보다도 10배나 그 재능이 우월했고 그 위에 하나님께서 그에게 꿈을 해석할 특별한 능력을 주셨다고 성경을 기록하고 있다.

느브갓네살의 뒤를 이어 바벨론 왕에 오른, 오늘의 주인공 벨사살 Belshazzar에 대한 이야기는 다니엘서 5장에 기록되어 있다. 성서의 기록에는 마치 느브갓네살의 뒤를 이어 바로 그가 왕이 된 것처럼 기록되어 있지만, 실제로는 4명 정도의 왕이 짧은 기간 동안 왕위를 순차적으로 계승했었다. 그는 우리에게 잘 알려져 있지 않은 이유로 왕궁에서 큰 잔치

를 베풀고 왕의 아내와 첩들을 비롯하여 1,000명의 속국 대표자들을 초대하여 향연을 베푼다단 5:1-2. 그때 예루살렘 성전에서 느브갓네살이 약탈해온 금은 그릇이 사용되었다. 하나님을 믿는 이스라엘 사람들의 입장에서 볼 때, 이 일은 결코 용서할 수 없는 사건이었다. 성전에서 사용되었던 성스러운 각종 그릇들을 바벨론으로 약탈해간 일도 용서하기 어려운 일인데, 하물며 그것들이 한 개인의 즐거움을 위한 연회장의 도구로 사용되는 일에 있어서랴. 한참 연회가 무르익어갈 무렵, 갑자기 한 손이 나타나서 석회벽에 글자를 쓰기 시작하였다. 기원전 539년 10월 10일 밤에 일어난 기적의 사건이었다. 벽에 쓰인 글자는 '메네MENE 메네MENE 데겔TEKEL 우바르신PARSIN'이라는 아람어였다. 왕은 크게 놀라 얼굴빛이 변하여 창백해지며 다리를 후들후들 떨기 시작하였다. 더욱 공포스러웠던 것은 왕 자신이 그 글자의 뜻을 알 수 없었다는 점에 있었다. 왕은 즉각 바벨론에 있는 모든 술사들을 불러 이 글자의 의미를 해독하도록 명령하였다. 그러나 아무도 그 일을 해내지 못하였다. 이 때 왕의 어머니가 선왕 때 박사장으로 있었던 다니엘을 불러 뜻을 물어볼 것을 왕께 추천하였고 이윽고 다니엘은 이 공포스러운 장소에 나타나게 되었다.

렘브란트의 이 그림은 마지막 단어, '바르신'이라는 글쓰기를 막 끝내려는 찰나의 순간을 정지 화면처럼 잡아낸 것이다. 그는 원래 키아로스쿠로라는 명암법에 능숙한 화가이며 등단 초기부터 인물화로 널리 알려진 화가였기에, 이 밤의 공포스러운 연회장 분위기를 포착해내기란 그에게 크게 어려운 일은 아니었을 것으로 짐작된다. 이 그림에는 중심 부위를 차지하고 있는 왕을 포함하여 다섯 명의 인물이 등장한다. 금제 왕관을 얹은 터번을 쓰고, 호화로운 어깨장식과 금줄의 장식을 늘어뜨리고 있으며, 허리띠에 각종 장식을 하고 있는 중앙의 인물이 왕이라는 사

실은 다른 설명이 필요 없을 만큼 분명해 보인다. 더구나 그가 앉아 있는 옥좌의 나팔모양의 금제 팔걸이 장식은 그 보좌에 앉아 있는 이가 왕이라는 사실을 거부할 어떠한 이유도 남겨놓지 않는다. 감상자의 위치에서 보아, 화면의 오른쪽 아래에 있는 붉은 옷을 입고, 머리장식을 했으며, 팔목에 팔찌를 끼고 있고, 옥좌의 왼쪽 금제 장식 위에 오른손을 올려놓고 있는 여인은 황후가 아닐까 짐작되는 인물이다. 왕과 가장 가까운 황후가 아니라면 감히 옥좌의 팔걸이에 손을 올려놓지 못할 테니까 말이다. 여기에 등장하는 인물들 중에는 이 둘만이 가장 놀라워하는 것 같다. 왕과 왕후는 다 같이 팔을 벌리고 당황해하고 있으며, 벽에 쓰인 글자들로부터 쏟아져 나오는 강렬한 빛에 직접적으로 반응하고 있기 때문이다. 왼쪽의 여인과 신하는 놀라워하는 모습은 분명해 보이지만, 시선의 각도로 보아 벽의 글씨에 주목하고 있다기보다는, 왕의 표정과 제스처에 오히려 더 놀라워하는 것처럼 보인다. 이 두 인물은 왕이 얼마나 당황해하며 놀라고 있는가에 대한 간접 증거를 우리에게 제시함으로써, 이때의 분위기가 얼마나 공포스러웠는가를 보여준다.

다니엘의 해독에 따르면, 메네는 '수를 센다'라는 말인데, 하나님이 수를 세어 벨사살왕의 통치기간이 이미 끝났고, 데켈은 '저울에 단다'는 말인데, 하나님이 왕의 무게를 달아보니 표준에 이르지 못하여 심판하시겠다는 뜻이며, 바르신은 '나눈다'는 말인데, 하나님이 바벨론 왕국을 메데와 페르시아로 나누게 하시겠다는 의지를 드러낸 글자라는 것이다. 그날 저녁을 넘기지 못하고 다니엘의 예언적 해독의 내용에 따라, 벨사살왕은 메디아 사람 다리우스Darius the Mede에 의해 살해되었다단 5:31.

디아스포라의 구전에 따라 엮어진 <벨사살왕의 향연> 이야기에 내재된 큰 가르침은, 누구나 권세와 풍요로움과 즐거움으로 이루어진 교만이

절정에 이를 때, 하나님은 그를 그 땅의 거류민으로 인정하지 않고 내치신다는 것이다. 개인도, 교회도, 정치적 권세도, 절정기에 이르렀을 때를 경계해야 한다는 것이 이 그림 속에 내재되어 있는 교훈이다. 누구나 가장 잘 나갈 때 교만해지기 쉬운 법이다. 그러나 그 절정기야말로 바로 셈의 마감일 수도 있고 무게감을 상실할 위기일 수 있다. 기원전 160년대에 살았던 나라 잃은 이스라엘 백성들은, 바벨론 왕 벨사살의 죽음의 이야기를 공유함으로써 하나님이 결코 이스라엘을 버리지 않으실 것이며, 그들에게 가해지고 있는 교만한 시리아 왕국의 폭정을 결코 용서하지 않으실 거라는 믿음을 싹 틔울 수 있었다. 그리고 이 전승된 이야기를 통해 이스라엘 독립 전쟁에 기꺼이 목숨을 내던질 수 있는 강인한 믿음의 근거를 가슴 속에 씨앗처럼 간직할 수 있었을 것이다. 몸통은 없고 손만 밤중에 나타나 회벽에 글씨를 쓰는, 이 공포스러운 사건에 대해 이를 역사적 사실이라고 믿는 현대인은 아마도 없을 것이다. 그러나 당대의 이스라엘 사람들은 이 전승된 이야기를 그들의 현실적 삶에 적용시키려 애썼고, 이스라엘 민족을 선민으로 택한 신의 손길을 믿으려 애썼다. 오늘에 살고 있는 우리도 마찬가지다. 다니엘의 이 이야기를 과학적이거나 역사적인 서술로 받아들이면, 그것은 우리의 영적인 해석과 상상력을 고갈시킬 것이며, 우리와 아무런 상관도 없는 옛 이야기로 분류해 버리게 되는 우를 범하게 될 것이다. 이 그림은 오늘을 살고 있는 우리에게 물질적 풍요와 교만에 빠져 목숨을 잃게 되는 벨사살의 운명에 경각심을 갖고 영적 긴장을 지속적으로 유지하는 삶을 살아갈 것을 교훈처럼 일러준다고 할 수 있다.

2018. 9. 17.

<벨사살의 연회> 그림을 보며

렘브란트의 이 그림을 보니까 제가 2010년도 가을, 미시간 지역에 있는 어느 주립대학에 찾아가서 치렀던 토플 시험이 생각났어요. 이상하게 들리실 것 같네요. 그림을 감상하다가 왜 토플 시험이 생각났는지 말이지요. 그때 듣기 평가 시간에 문제를 풀기 위하여 어느 강연자가 말하는 내용을 귀담아 들었어야 했습니다. 그건 17세기 네덜란드에서 일어났던 '튤립 매니아Tulip mania'에 관한 것이었어요. 저는 그 내용이 시험을 치르는 긴장감과는 별도로 무척 흥미로웠던 기억이 납니다. 튤립의 원산지는 네덜란드가 아니라 당시 오스만제국이 점령했던 중앙아시아 지역의 '천국의 산the mountains of Heaven'으로 알려진 톈샨Tian Shan 산맥이었다는 사실도 그렇고, 당시 네덜란드로 수출되었던 튤립 때문에 네덜란드 전역에서 미친듯이 아름다운 튤립의 구근을 구하려고 가격이 폭등했다는 사실도 그러했습니다. 경제 투기 행위의 신랄한 예였습니다. 어찌되었든 그때 들었던 내용이 오늘 이 작품을 감상하는데 도움을 주는 게 감사할 따름입니다. 희귀 품종의 튤립은 최고 20배도 더한 가격으로 흥정이 될 만큼 인기가 대단해서 실제 구근을 주고받지 않아도 미리 막대한 가격이 책정된 계약서를 써주는, 소위 거품 경제가 네덜란드에 편만했던 시기의 정점은 아마도 렘브란트가 이 그림을 그렸던 1636년이 아닌가 생각합니다. 단번에 천금을 움켜쥐려는 상인들 모두가 이 튤립 사업에 매진했을 즈음에 렘브란트는 이 작품을 완성하고자 결심했던 것 같습니다. 그러나 그 이후 1637년 2월에 결국 튤립 파동 사건이 터지고 맙니다. 허무하게 튤립 가격이 폭락된 여파는 적지 않았습니다. 꽤 많은 상인들이 절망을

이기지 못해 자살을 시도하기까지 했으니까요.

그림을 봅니다. 바벨론 제국의 벨사살 왕은 높고 화려한 터번을 썼는데 상대적으로 왕관은 그 터번에 비해 작게 그려져 있는 걸 발견합니다. 터번의 모양은 누가 보아도 당시 네덜란드 사람이라면 열광했던 '튤립'의 모양입니다. 그런데 네덜란드는 그때 튤립 때문에만 열병을 겪고 있었던 시기는 아니었습니다. 네덜란드 일곱 개 주가 힘을 합쳐 스페인으로부터 독립하려고 줄곧 항거하고 있었던 때이기도 했습니다. 거의 대세는 결정되어서 정치적 승리감에 벅차 네덜란드의 자긍심이 한껏 부풀려 있었던 때가 그 시기입니다. 그 뿐 아닙니다. 1628년에 개회된 도르트 회의Synod of Dort를 통하여 그들의 개혁주의 신앙은 견고히 구축되어 있어서 이단에 대한 철저한 배격도 확고했습니다. 즉 종교적 자부심도 그에 못지 않게 크게 부풀어 올랐던 시기였습니다. 이 모든 배경을 다 감안하면서 나누어 주신 렘브란트의 그림을 보려고 합니다.

이 작품에 출현하고 있는 왕의 이름은 '벨사살Bēl-šar-uṣur'입니다. 벨사살은 고대 아카디아어Akkadian[75]로 "벨Bel이시여, 왕을 보호하소서!"라는 뜻입니다. '벨Bel'이라는 고대 근동의 신은 이사야서에서도 등장하는 이방신입니다사 46:1. 사실 벨사살은 그의 아버지 나보니두스Nabonidus를 대신해서 섭정攝政했던 왕입니다. 나보니두스는 달의 신으로 알려진 '신Sin'에게 깊이 심취하여 자리를 부재하고 아라비아 사막에만 머물렀던 사람이었지요. 아버지 대신하여 실권을 잡은 벨사살 왕은 언제나 불안했습니다. 밖으로 페르시아 제국의 세력은 점점 커지고 민심은 흔들리고 있었기 때문입니다. 그 까닭에 벨사살이 선택한 전략은 제국의 위용을 과시하고 권위의 건재함을 외부에 부풀려 사기士氣를 진작하려는 거품 정치였습니다. 화려함과 사치스러움이 가득했던 잔치를 종종 베풀었던 것은단

5:1 그런 연유입니다. 그걸 렘브란트는 놓치지 않고 그의 그림에 한껏 드러냈습니다. 왕의 정교한 옷차림에 박힌 번쩍거리는 금金은 벨사살 왕의 두려움과 내적 초라함을 감추기 위한 수려한 장식입니다. 그러나 이런 흥청만청한 연회가 진행되는 동안 바벨론 제국은 페르시아의 군대에 의하여 서서히 포위당하고 있었습니다. 그럼에도 무지한 벨사살 왕은 왕국의 힘을 자랑하기 위하여 속국으로 함락했던 예루살렘 하나님의 성소 중에서 탈취한 금 그릇을 가져오게 합니다. 그리고 귀족들과 왕후들과 더불어 그것으로 마시기 시작합니다단 5:3. 고대 근동 지역에서 술잔을 들이켤 때마다 그들의 신의 이름을 부르며 전제를 드리는 관습이 있었습니다.[76] 하여 벨사살 왕이 예루살렘 성전의 그릇을 함부로 사용했던 날은 하나님의 성전에서 쓰이는 거룩한 기물이 이방신의 제사의 도구로 전락해 버리는 신성모독이 이루어졌던 날이기도 합니다단 5:4.

그때에 사람의 손가락이 불현듯 나타나 글자를 씁니다. 왕의 얼굴 빛은 변하고 넓적다리 마디가 녹는 듯 하여 그의 무릎이 서로 부딪칩니다. 렘브란트 그림 속의 왕의 목걸이는 화면 왼쪽으로 출렁거리며 흔들리고 있는데 렘브란트의 그림은 그 장면을 제대로 포착한 모습입니다. 왕궁의 지혜자를 다 소환하여 이 글자를 해석해 달라고 요청하지만 아무도 풀어내지 못합니다단 5:5-9. 렘브란트 그림에는 나오지 않지만 바로 이 시점에 등장하는 인물은 느부갓넷살 왕의 죽음 이후에 한직에 물러가 조용히 살고 있었던 일흔 다섯쯤 되었을 노년의 다니엘입니다. 왕 앞에 나오게 된 다니엘은 벨사살 왕에게 하나님의 엄위하심과 하나님 앞에서의 겸손을 촉구하면서 벽에 쓰여 있는 문귀, 아람어로 다시 표기하자면 '메네 메네 테켈 우파르신menē, menē, teqēl ûparsîn'을 풀어 줍니다. '메네menē'는 '세다'라는 뜻을 지닌 동사 '마나mānāh'의 수동태 분사 형태로 볼 수 있어서 '세

어지다numbered'라는 의미로 읽고, 뒤에 나오는 '테켈teqēl'은 '무게를 달다'라는 동사 '테칼teqal'의 수동태로 보아서 '무게가 책정되다weighed'라고 읽을 수 있습니다. 마지막으로 '우파르신'에서 '우wu'는 접속사입니다. '파르신parsîn'은 이 문맥에서는 '나뉘다'라는 동사 '파라스pāras'에서 기인한 것으로 보고 '나뉘어지다'의 의미를 받아들일 수 있습니다.[77] 그런데 이상합니다. 렘브란트의 그림에 나오는 마지막 글자는 다니엘서에 나오는 '우파르신ûparsîn'의 철자와 다르게 쓰여 있다는 것입니다. 마지막이 히브리어 알파벳 중 '눈Nun: ז'으로 마쳐져야 하는데 렘브란트는 대신에 '자인Zayin: ר'으로 표기했습니다. 렘브란트가 아람어를 몰라서? 실수한 것이 아닙니다. '자인'은 렘브란트가 짐짓 고쳐놓은, 화가의 의도적인 재치입니다. '자인'은 히브리어 알파벳 중 일곱 번째 등장하는 자음이기 때문입니다. 숫자 일곱은 성경적으로 완전수이지만 화가가 몸 담은 고국 네덜란드에서의 일곱 개 주를 상징하기도 합니다. 그림에서 나타난 손가락은 그 일곱을 나타내는 '자인'에서 멈춰 있습니다. 그리고 화가는 키아로스쿠로의 기법을 사용하여 거기에 가장 밝은 빛을 투사해 놓았습니다. 한껏 교만함과 자랑으로 가슴이 부풀어 오른 네덜란드를 향하여 29세의 청년 화가였던 렘브란트가 경각심을 불어 넣기 위하여 이 그림을 그렸던 것입니다. 벨사살 왕이 의지했던 이방신 '벨'처럼 튤립 한 구근에 온 운명을 다 걸 정도로 경제 우상이 끊이지 않았던 사회에 대하여, 정치적 승리와 종교적 자부심의 희열에 전혀 자중하지 못하는 사회에 대하여 말입니다.

그런데 저는 이 그림을 보면서, 이 그림을 그렸던 그 당시의 렘브란트는 어떠했는지를 또한 생각해 봅니다. 렘브란트는 그때 부잣집 딸 사스키아Saskia와 결혼하고 2년도 채 되지 않았던 때였습니다. 물론 렘브란트가 순수하고 정의로웠던 시기였습니다. 그러나 화가로서 그의 명성은 점

점 치솟고 있었던 때이기도 합니다. 렘브란트에겐 많은 의뢰인이 생기고 있었고 렘브란트가 기대했던 이상으로 수입이 늘어갔던 시기입니다. 렘브란트의 자신감은 충일해졌고 그의 낭비벽과 방탕함은 그에 따라 수위를 높여가고만 있었습니다. 이 그림을 그렸던 렘브란트조차 그때는 몰랐을 수도 있습니다. 이 그림이 그 누구도 아닌, 화가 자신이 들어야 할 경각의 메시지가 될 줄을요. 화가의 고국 네덜란드가 아니라 렘브란트 자신이 '메네 메네 테켈 우파르신'의 손가락을 보게 될 날이 이 그림을 그리고 십년도 채 되지 않아 찾아온다는 사실을 말이지요. 하여 "절정기에 이르렀을 때를 경계해야 한다는 것이 이 그림 속에 내재되어 있는 교훈"이라는 것과 "그 절정기야말로 바로 셈의 마감일 수도 있고 무게감을 상실할 위기"라는 아버지 말씀은 촌철살인寸鐵殺人과 같지 않을 수 없습니다.

이 그림을 보며 저 또한 '메네 메네 테켈 우파르신'의 메시지를 진중하게 받으려고 합니다. 그래서 이렇게 기도합니다. "저의 날을 세어 보시는 주님, 저의 날의 유한함을 알아 날마다 경건한 조심스러움을 잃지 않게 해 주소서. 저의 영적 무게를 달아 보시는 주님, 제가 경박하고 소홀하게 살지 않고 진중함을 지니게 하소서. 부족한 저의 영혼이 세상 가운데 그 가치가 나누어지지 않아서 온전한 모습으로 주님께 드려지는 예배의 삶을 살기를 원합니다. 아멘."

지영이에게,

겨울이 긴 그곳은 이제 본격적으로 추위가 시작되었을 것이다. 너는 이제 겨울이 좋고 추위에도 익숙해졌다고 하지만 여간 걱정이 아니다. 너는 어렸을 때부터 추위를 잘 탔고 몸이 좀 약했기 때문이다. 겨울나기를 잘 하고 강건하게 보내기를 기도하겠다. 보내준 감상과 결의에 대하여 감사한다. 지난 번에 너가 브뤼헐의 작품을 좀 더 나누면 좋겠다고 한 것을 계속 생각하고 있었다. 그래서 11월과 12월에는 두 번 브뤼헐 작품 해설을 등재해 볼 생각이다. 브뤼헐 그림들을 보며 감상하는 시간들이 겨울에 맞이하는 연말 선물처럼 다가오려는지… 곧 글이 완성되면 네게 가장 먼저 들려주겠다.

2018. 11.12.
아버지

바벨탑

The Tower of Babel

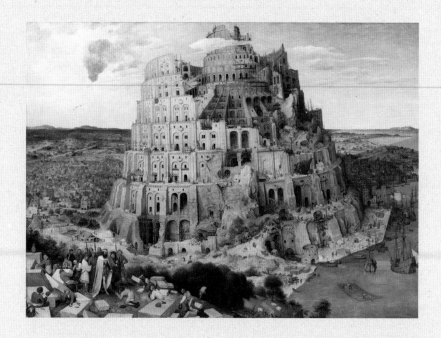

작가 | 대 피터르 브뤼헐 (Pieter Bruegel the Elder)
제작 추정 연대 | 1563
제작 기법 | 캔버스에 유화
작품 크기 | 114㎝×155㎝
소장처 | 빈의 미술사 박물관 (Museum, Kunsthistorisches Vienna)

기독교 경전, 혹은 히브리인들의 대서사시라고 말할 수 있는 창세기는 전체 50장으로 구성되어 있는데, 11장까지는 원역사Primeval history, 그리고 12장부터 끝까지는 이스라엘의 족장사를 기록하고 있다. 오늘 이야기하려는 바벨탑 사건은 원역사의 마지막 장인 11장에 기록되어 있다. 원역사는 어쩌면 하나님이 인간을 창조하신 이래 인간행위에 대해 여러 차례 실망하셨던 사건의 연쇄라고 말할 수 있다. 아담이 선악과를 따먹고 타락한 사건, 가인이 동생 아벨을 죽임으로서 인류 전체의 1/4이 소멸된 최초의 살인 사건, 인간의 멸절을 시도하였던 대홍수 사건 등을 하나님은 당신 손으로 처리하셨다. 이제 원역사의 마지막 사건으로 바벨탑을 세우려는 인간의 도전이 하나님을 기다리고 있다.

11장 첫 구절은 "온 땅의 언어가 하나요 말이 하나였더라"로 시작한다. 대홍수 사건 이후 노아와 그 가족과 온갖 동식물들이 한 쌍씩 탔던 방주는 대홍수가 끝난 시점에서 오늘날의 터키 동북부의 아라랏산에 정박했다. 동물들의 개체수가 증가하고 노아의 후손들의 수가 증가하자 그들은 평야지대를 찾아 남동쪽으로 이주했다. 성경에는 "시날 평지를 만나 거기 거류하며…"라고 기록하고 있는데창 11:2 대부분의 성서학자들은 오늘날의 이라크의 평야지대인 메소포타미아의 한 지역이 아닐까 추정하고 있다. 대홍수 사건 후, 노아와 그의 아들들로부터 시작된 새 인류는 11장의 첫 구절에 기록한 내용처럼 단일한 언어를 사용했다. 그들은 하나님의 권위에 도전하기 위해 하나님이 계시는 하늘까지 이르는 탑을 쌓기로 결정한다. 이러한 결정은 "그 탑 꼭대기를 하늘에 닿게 하여 우리 이름을 내고 온 지면에 흩어짐을 면하자"는 것이었다창 11:4. 즉, 하나님의 이름에 도전하여 무신론적이며 인본주의적 인간의 명예욕을 충족시키자는 것이었으며, 한편으로는 세계적인 단일 제국을 세우자는 것이었다.

왜 이러한 무모한 도전을 하게 되었는지는 성경에는 더 이상 설명이 없다. 나중에 지동설이 주창되면서 밝혀진 일이었지만, 지구가 하늘이라고 상정하고 있는 객관적 공간이 이 우주 안에는 없다는 점에서 그들의 목표는 무모했고, 또 단일 왕국이 물리적 인프라로 구축될 수 있다는 전제역시 전혀 근거가 없다는 점에서 무모했다.

그러나 하나님의 대처는 보다 근본적이었다. 얼핏 생각하면 하나님의 신적 폭력성으로 탑을 파괴하는 것이 훨씬 직접적이고 분명한 성과를 얻는 방법이었을 텐데, 하나님은 이들이 사용하고 있었던 단일 언어를 분산시켰다. 기호학적 측면에서 하나님의 이러한 조치를 상술하자면, 그때까지의 그들이 시니피앙signifiant과 시니피에signifié가[78] 구별 불가능했던 하나로 뭉쳐진 언어체계를 가지고 있었다면, 이때부터 의미 자체시니피에와 그 의미를 운반하는 운반체시니피앙가 서로 분리되는 언어적 시점을 맞게 되었다는 것이다. 그때부터 시니피앙과 시니피에의 결합은 언어학자소쉬르Ferdinand de Saussure의 주장처럼 자의적으로 묶이게 되었다. 이를테면 우리가 흙벽돌이라고 부르는 것을 일본에서는 쓰치렝가, 영미국가에서는 머드 브릭mud brick이라고 부른다. 그러니 말이 통하지 않은 상태에서 그들이 무슨 수로 흙벽돌로 탑을 더 쌓을 수 있었겠는가. 창세기 11장의 바벨탑 이야기는 왜 오늘날 세계 사람들이 각각 다른 언어를 사용하게 되었는가를 설명하기 위한 신화적 근거라고 말할 수 있다. 우리가에덴의 선악과 사건에서 인간이 왜 즉자적 존재로 남지 않고 대자적 존재가 되었는가에 대한 신화적 근거를 찾아볼 수 있듯이, 가인의 살해사건에서 인간의 욕망은 타자의 욕망이라는 르네 지라르René Girard의 지론의 신화적 근거를 찾아볼 수 있듯이, 바벨탑 사건으로부터는 인간 언어가 어떻게 시니피앙과 시니피에의 자의적 결합으로 구조화되었는가에

대한 신화적 근거를 찾아볼 수 있다.

이제는 브뤼헐이 그린 바벨탑을 보자. 이 바벨탑은 창세기에서 말하고 있는 바벨론의 시날 평지에 세워진 지구랏트zigggurat가 아니라는 사실을 보는 순간 알아차릴 수 있다. 우선 시날 평지에 흙벽돌과 역청으로 지어졌으리라고 추정되는 지구랏트는 그 하부구조가 기본적으로 사각형인데, 이 그림에서는 원형을 기본으로 한 나선형일 뿐만 아니라 해안에 접해 있는 거대한 바위산을 이용하여 석재로 축조된 구조물이라는 점 때문에 그렇다. 그리고 시날 평지는 비록 유프라테스와 티그리스강의 사이의 평지의 일부이기는 하지만, 해안 접경지대가 아니다. 그래서 작가가 이 그림을 자기가 살았던 안트베르펜Antwerp을 배경으로 그렸을 것이라는 추론이 가능하다. 탑의 오른쪽은 해안과 접해 있고 물자를 나르는 각종 뗏목과 배들이 보일 뿐만 아니라, 육면체 모양으로 잘 다듬어진 석재와 그것들을 들어 올리는 장치로서 원형 기중기 같은 것도 보인다. 당시 유럽에서 가장 번창했던 벨기에 북부의 항구도시인 안트베르펜의 부산함이 그대로 느껴질 정도다.

탑의 건축양식도 마치 로마네스크의 그것에 닮았다. 일부 미술평론가들은 브뤼헐이 1552-1553년에 로마와 나폴리, 메시나 해협 근처를 여행했는데 그때 로마의 콜로세움 원형경기장에서 영감을 얻었을 것이라고 말하고 있다. 그가 그린 바벨탑은 그림을 아무리 자세히 들여다보아도 몇 층으로 구성되어 있는지 잘 알 수가 없다. 탑의 왼쪽을 감싸고 있는 외곽의 구조물은 전체적으로 탑이 7층인 것으로 보이나, 첨탑의 내부를 이루고 있는 구조물에서는 그 층수를 정확히 파악할 수 없을 만큼 복잡하다. 그러면서 전체적인 탑의 구조물들은 그 하나하나의 튼튼해 보임과는 상관없이 수직축이 약간 왼쪽으로 기울어져 보여 구조적인 불안감을 감

상자들에게 안겨준다. 어쩌면 작가 브뤼헐은 자본주의의 풍요로움과 그 내재적 자원으로 인간 욕망의 한계에 도전해 보려는 상업도시 안트베르펜의 오만함을 이 그림을 통해 경고하려는 의도를 가지고 있었는지도 모른다. 마치 하늘을 찌를 듯했던 팍스로마나의 막강 권력과 영화가 역사의 뒤안으로 사라지고 폐허 상태로 남은 콜로세움의 원형경기장이 로마의 바벨탑이었듯이, 안트베르펜의 풍요로움도 미완의 바벨탑으로 남을지도 모른다는 우려를 감추지 못했을 것임에 틀림없다. 왼쪽 앞부분에는 지구랏트의 건축을 명했던 당시의 군주 니므롯Nimrod이 백성들에게 뭔가를 지시하는 모습으로 등장한다. 앞으로도 지속적으로 세워질 바벨탑의 건설 현장에는 언제나 실패를 모르는 니므롯이 예외 없이 등장하지 않을까 싶다.

2018. 11. 16.

23. 바벨탑

<바벨탑> 그림을 보며

브뤼헐의 그림 중 대표작을 꼽으라면 사람들은 이 그림을 택할 것 같습니다. 브뤼헐은 누구인지 몰라도 이 그림을 아는 분들은 많이 있지요.

성경에서 바벨탑 사건은 노아의 홍수 사건 바로 다음에 나오고, 각 나라로 흩어지는 인류사 바로 전에 출현합니다. 어떻게 믿음의 조상 아브라함이 등장하게 되는지 알려주는 다리 역할의 내러티브이기도 합니다. 아버지 말씀대로 사람들이 바벨탑을 쌓았던 시날Shinar 평지는 유프라테스와 티그리스강의 사이에 존재하는 지역의 일부입니다. 사람들은 자꾸만 동방으로 옮겨가다가 거기에 거류했다고 나오는데창11:1-2 창세기 4장의 가인의 아벨 살인 사건 이후 창세기의 '동쪽'은 하나님과의 분리를 상징합니다. 땅에서 유리하는 자가 거하는 장소, 동쪽입니다. 하나님의 낯을 알현하지 못하는 곳 또한 동쪽입니다창 4:12-16. 거기에 사람들은 안착했습니다settled. 이건 하나님께서 홍수 사건 이후에 노아의 자손들에게 "생육하고 번성하기 위하여 땅에 충만하라scattered"는 명령을 날카롭게 대척합니다창 9:1. 그렇게 하나님과 멀어진 동쪽 시날 평지에서 그들이 응집하여 에덴과 비슷한, 그러나 '허위적 에덴pseudo Eden'을 상징하는 탑을 쌓아 올립니다. 에덴에서는 하나님께서 "우리가 형상을 따라 우리의 모양대로 우리가 사람을 만들자"창 1:26라고 하셨는데 시날 평지에서는 사람들이 "자, 우리가 벽돌을 만들어 견고히 굽자. 자, 성읍과 탑을 건설하여 그 탑 꼭대기를 하늘에 닿게 하여 우리 이름을 내자"창 11:3-4라고 합니다. 바벨탑의 내러티브에서는 '거기'라는 히브리어 '샴šām'과 '이름'이라는 히브리어 '쉠šēm'과 '하늘'이라는 히브리어 '샤마임šāmayim'이라는 다

소 흡사한 단어들이 미묘하고도 혼잡하게 숨어 얽혀 흥미진진하게 이야기를 이어갑니다. 그렇습니다. '바벨bābel'의 사건은 그 이름의 뜻처럼 '혼잡함'입니다창 1:9.

브뤼헐이 그린 <바벨탑> 안에도 깨알같은 미묘함과 혼잡스러움이 숨어 있습니다각주 참고.[79] 브뤼헐의 바벨탑은 시날 평지에 건축되어 있지 않습니다. 아버지가 해설해 주셨듯이 그가 살았던 플랑드르 지방의 해안 무역 도시 안트베르펜Antwerp 지역입니다. 브뤼헐의 그림 한가운데 높다란 산처럼 크게 자리 잡은 이 바벨탑에는 사람인지 건축 부속품인지 분간하기 어려운 노동자들이 매달려 맹목적으로 일을 하고 있습니다. 그런데 이 바벨탑은 벌써 기반층부터 부실하게 기울어져 있어서 곧 무너질 기세입니다. 층수를 올리는 데만 주력하다보니 그 끝은 하늘 구름에 닿을 것처럼 높지만 이내 와르르 무너질 정도로 형세가 불안합니다. 성서의 에피소드와 같이 '거기샴'에서, '이름쉠'을 내고자 '하늘샤마임'까지 탑을 쌓아 올려가는 얼기설기 조잡한 모양새입니다. 이 건축물은 아버지의 설명처럼 로마의 콜로세움 양식을 지니고 있습니다. 로마의 상징인 콜로세움은 당시 로마 카톨릭, 즉 구교를 상징하기도 했습니다. 브뤼헐이 그린 그림 속의 콜로세움적인 바벨탑은 기울어져가는 로마 카톨릭을 말하는 것인지도 모릅니다. 종교 개혁을 받아들인 플랑드르 안트베르펜 지역 내에서만큼은 스페인 제국이 요구하고 있는 구교의 강압이 절대로 이루어지지 않고 부슬거리며 내려 앉을 것을 암시하는 의도일지도요.

그렇지만 화가는 자신의 고장 안트베르페에서 구교가 몰락하는 통쾌함만을 피력하고자 이 바벨탑 그림을 이처럼 공들여 그린 것은 아니었습니다. 브뤼헐은 자신의 그림 속에 좀 더 촘촘하고도 심오한 메시지를 숨겼습니다. 구교를 배척하고 신교를 일찍 받아들였지만 그 당시 안트베르

펜 지역은 여전히 단합하지 못하고 분열하고만 있었던 겁니다. 신교 중에서도 루터주의를 추종할 것인지 칼빈주의를 추종할 것인지가 갈등을 낳았습니다. 그때 안트베르펜은 증권 거래와 무역 상업이 발달하고 있었기에 많은 외국 사람들이 해상로를 통하여 들어왔고 그 여파로 서로 통용되기 어려운 갖가지 외국어가 난무한 '바벨스러운^{혼잡한}'[80] 장소로 변하고 있었습니다. 새로운 은행도 지어야 했고 각국의 대사관과 공관들도 지어야 했으니 건축 사업의 일손은 날마다 부족했습니다. 노동자들은 거의 착취당하듯 휴일을 잊고 높은 고층의 건물을 짓느라 여념없이 일해야만 했습니다. 신교 중에서도 물질의 욕망을 경계했던 루터 추종자들은 안트베르펜에서 결국 점차적으로 목소리가 밀리기 시작합니다. 쉬지 못하고 일을 해야 하는 건 '성도의 견인堅忍'이며 이익을 많이 남기는 금융업은 '하나님이 주신 소명^{직업소명설}'이라고 피력할 수 있는 칼빈주의가[81] 플랑드르에게 잘 맞는 해결책이 되었기 때문입니다. 그러나 겉으로는 깨끗한 신앙인이 살아가는 곳 같은 안트베르펜의 내면에 하나님이 아닌 물질로 가득 찬 모습을 브뤼헐은 잘 알고 있었습니다. 그것을 통탄스럽게 생각했던 화가는 시날 평지가 아닌 안트베르펜이야말로 바벨탑을 쌓고 있는 곳이라는 것을 이 그림을 통해 고발합니다. 언뜻보면 해학과 위트가 넘치는 바벨탑의 모습을 지닌 것 같지만 화가가 외치고 싶었던 경고의 메시지를 은닉한 사회성 짙은 작품입니다. 그랬서였는지 브뤼헐은 이 작품이 세상에 남는 게 두려워 죽기 전에는 이 그림을 소각해 달라고 부탁까지했다고 합니다^{그러나 어찌되었든 이 그림은 이날까지 지켜져 왔고 그 덕분에 아버지와 저도 이 그림을 나누며 대화할 수 있게 되었습니다.}[82]

우리의 시대에도 교묘하고 혼잡한 사연을 품은 바벨탑이 여기 저기에 존재할 것입니다. '거기^샴'에서, '이름^쉠'을 내고자 '하늘^{샤마임}'까지 탑을 쌓

아 올려가는 것, '나'만의 힘과 '나'만의 이름으로 행복하고자 하는 것, '나'로 똘똘 뭉쳐진 아집은 바벨론의 영성입니다^{사 47:8}. 이 바벨론의 영성은 성령님의 새술에 취할 때^{행 2:13} 붕괴되리라 믿습니다. 우리가 성령님이 말하게 하심을 따라^{행 2:4} 각 언어로 하나님의 큰 일을 말할 때^{행 2:11} 바벨탑은 비로소 와해될 것입니다. 바벨탑 사건은 세상에 나뉘어짐과 멀어짐을 가져다 주었지만 성령님이 임하신 오순절 사건은 그것을 역회전시킵니다. 종국에는 각 나라와 족속과 백성이 보좌 앞에 나아와 어린 양 앞에 서서 큰 소리로 외칠 때, "구원하심이 보좌에 앉으신 우리 하나님과 어린 양에게 있도다!"라고 고백할 때^{계 7:9-10} 바벨탑 사건은 종결되겠지요.

11월에 아버지와 함께 보았던 브뤼헐의 그림 <바벨탑>은 제게 여러 가지를 고찰하게 해 주었던 선물이었습니다. 감사드립니다. 12월에 준비해 주실 브뤼헐의 그림은 무엇일지 벌써 많이 기대가 됩니다.

장님을 이끄는
장님의 우화
The Parable of the Blind Leading the Blind

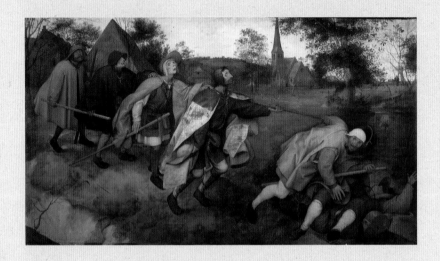

작가 | 대 피터르 브뤼헐 (Pieter Bruegel the Elder)
제작 연대 | 1568
제작 기법 | 캔버스에 템페라 물감
작품 크기 | 86cm×154cm
소장처 | 나폴리 카포디몬테 국립 미술관
(Museo Nazionale di Capodimonte, Naples)

우리는 건강한 시력 보유자인가 아니면 소경인가? 명시 거리에서 독서를 할 수 있고 주변의 사물을 시각적으로 식별할 수 있는 사람들은 자신이 정상적인 시력의 소유자라고 생각한다. 그러나 성서는 진리를 볼 수 없는 자는 비록 생물학적인 건강한 눈을 가지고 있다 할지라도, 그를 맹인으로 간주한다. 그리고 그런 영적 맹인은 자신뿐만 아니라, 그를 따르는 이들을 사망의 구렁텅이이 빠뜨린다고 경고한다. 이에 대한 예수의 비유를 눈으로 볼 수 있도록 그린 화가가 오늘 소개하려는 브뤼헐이다. 만일 우리가 이 그림을 보면서도, 이 그림이 내장하고 있는 진정한 이야기를 발견해 내지 못한다면, 우리는 맹인으로 전락할 가능성에 노출되어 있는 위험한 존재인 셈이다. 이 작품은 브뤼헐이 죽기 1년 전에 남긴 작품이라는 점에 유의할 필요가 있어 보인다. 그는 농촌의 풍경을 많이 그렸고 마치 드론을 통해 내려다보는 듯 비교적 롱쇼트로 부감법에 따른 그림을 그렸으며 등장하는 인물들도 많아서 누가 주인공인지 가려내기가 쉽지 않은 그림들을 많이 그렸다. 이를테면 <세례 요한의 설교1566>, <카니발과 사순절의 싸움1559>, <십자가를 지고 가는 그리스도1564> 등은 많은 인물들이 등장하는 대표적인 작품들인데, 이중에서 <세례 요한의 설교>는 그 작품에 등장하는 군중들의 시선을 역추적 해야만 주인공인 요한을 식별할 수 있을 정도로 많은 인물들이 등장한다. 그러나 그의 말기 작품들 중 일부는 인물들이 커지고 대각선 구도를 즐겨 채택하여 주목도를 높이고 있는 특징을 관찰할 수 있다. 대각선 구도를 택한, 말기에 그려진 대표적인 작품으로서는 <눈 속의 왕의 경배1567>, <농민의 결혼1567> 등이 있는 데 오늘의 작품 <장님을 이끄는 장님의 우화>도 그중의 하나라고 말할 수 있다. 등장하는 인물들은 오른쪽 아랫방향을 향하여 대각선 구도를 형성하면서 매우 불안하면서도

불안정한 분위기를 연출한다. 사용한 색채도 그가 즐겨 사용했던 갈색 톤에서 벗어나 푸른색 끼를 띠는 옷을 입은 맹인들의 모습을 그렸다. 그래서인지 전체적인 분위기가 다소 우울해 보인다. 여기에 등장하는 인물은 여섯 명이다. 맨 오른쪽 아랫부분에 선두를 지키며 인도하고 있었던 맹인은 이미 구덩이에 빠져 있고 그를 바짝 따르던 인물도 그와 함께 쓰러질 것만 같은 매우 위태로운 포즈를 취하고 있다. 작가는 많은 인물들을 묘사하는 기법으로 그가 즐겨 사용하였던 마키아 기법macchia: 한두 번의 터치로 대상을 표현하는 기법을 버리고 등장인물에 대한 매우 정밀한 묘사를 했다. 어떤 이들은 등장 인물이 지닌 안질환의 증세를 짐작할 수 있을 만큼 브뤼헐의 묘사가 섬세하다고 말한다. 이를테면 왼쪽에서 세 번째 인물은 각막의 백혈병leucoma of the cornea을 앓고 있고 네 번째 인물은 흑내장병amaurosis 증세를 앓고 있으며, 넘어지기 직전의 다섯 번째의 인물은 이유를 알 수는 없지만 고문이나 싸움에서 얻은 외상으로 맹인이 되었을 것이라고 추론하고 있다. 그러나 이러한 추론들은 이 작품이 말하고자 하는 본질적인 문제는 아닐 것이다. 그는 불안정적인 포즈로 위태롭게 걷고 있는 맹인군이 연출하고 있는 대각선 구도와 그 뒤로 보이는 안정적인 대지 위에 세워진, 강하고 확고하며 진정한 비전을 제시하는 믿음의 세계를 암시하는 교회 사이에 형성된 콘트라스트에 주목하도록 감상자인 우리의 시선을 유도한다. 작가는 성서의 어떤 기록에 근거해서 이 그림을 그렸을까? 성서에 기록되어 있는 맹인에 대한 우화는 세 곳에서 발견된다. 마태복음 15장 14절, 누가복음 6장 39절, 그리고 이사야서 9장 16절이 그 구절들이다. 특히 마태복음 15장 14절 말씀 "그들은 맹인이 되어 맹인을 인도하는 자로다. 만일 맹인이 맹인을 인도하면 둘이 다 구덩이에 빠지리라"는 전후 맥락으로 비추어 보아 겉으로는 눈

뜬 자처럼 보이지만 실제로는 영적 맹인에 불과한 바리새인들을 겨냥해서 하신 예수님의 말씀이다. 만일 작가가 마태복음에 근거해서 이 그림을 그렸다면, 그는 두 사람의 맹인을 그림으로써 그 의도를 충분히 살렸을 것이다. 그러나 작가가 성경의 기록과는 달리 여섯 명의 맹인을 등장시킨 것으로 보아, 이 우화를 바리새인에 국한하지 않고 일반화하려는 의도를 가졌다고 볼 수 있다. 말하자면 마태복음에서처럼 바리새인이라는 특정한 파벌적 종교인만을 지칭하는 것이 아니라, 인간 일반을 지칭했다고 추론할 수 있다는 것이다. 누가복음 6장 39절에서도 예수님은 마태복음과 동일하게, "맹인이 맹인을 인도할 수 있느냐 둘이 다 구덩이에 빠지지 아니하겠느냐"라고 말씀하셨다. 그러나 마태복음의 산상수훈에 견줄 수 있는 누가복음 6장 17-42절의 말씀, 즉 '평지 수훈'은 주로 대인관계를 강조해서 말씀하신 내용들이다. 브뤼헐이 그린 맹인의 그룹은 눈앞에 서 있는 메시아를 보고도 그분이 메시아인줄 알아보지 못하는 눈 먼 자들이다. 당시 대부분의 이스라엘 백성들이 그랬다. 눈을 뜨고 있었지만, 그들은 메시아를 알아보지 못하는 '눈 뜬 맹인들'이었던 것이다. 그러나 맹인이 아닌 자는 메시아를 알아볼 수 있는 눈 뜬 자로서 자신의 눈 속에 있는 들보를 볼 수 있는 자들이고 또한 그 들보를 빼낼 수 있는 자들임을 강조하고 있다. 누가복음에서 예수는 단순히 바리새인들에 국한하지 않고 하나님 나라의 시민이 되며 영생을 구하려는 일반을 향하여 소경의 인도를 받는 위험을 경계하라고 가르치셨다. 맹인의 군집을 화폭에 표현한 작가는 이러한 관점에서 누가복음의 기사를 참조했다고 추론할 수 있다. 작가는 비록 화폭에 표현하지는 않았지만, 지팡이 cane 로 연결된 맹인들의 군집 뒤에 줄지어 서성이고 있는 우리 같은 눈 먼 인간군의 일렁이는 이미지를 보고 있었음에 틀림없다. 만일 그렇지

225

않다면 맹인 두 명으로 충분했을 그림에 맹인군을 등장시킬 필요까지는 없었을 테니까 말이다.

2018. 12. 13.

<장님을 이끄는 장님의 우화> 그림을 보며

아버지, 12월에도 약속대로 브뤼헐을 그림을 준비해 주셨네요. 감사드립니다. <장님을 이끄는 장님의 우화>는 절대로 우스꽝스럽지 않고 엄숙한 그림입니다.

장님이 장님을 이끄는 비유적 가르침은 마태복음과마 15:14 누가복음이눅 6:39 맥락을 같이합니다. 특히 누가복음 본문을 천천히 흐르는 풍경처럼 주시하면서 읽어보면 이 가르침은 결단코 느닷없이 화제를 바꾸어 말씀하신 내용이 아니라는 걸 발견합니다. "비판하지 말라"눅 6:37는 권면과 "형제의 눈 속에 있는 티는 보고 네 눈 속에 있는 들보는 왜 깨닫지 못하는가"의 메시지눅 6:41 사이에 등장하는 내용이 바로 <장님이 장님을 이끄는 우화>에 해당합니다. 이렇게 연결된 내용들은 모두 우리가 보는 '눈'과 관련을 맺습니다. 컨텍스트의 뭉치는 결국 "선한 사람은 마음에 쌓은 선에서 선을 내고 악한 자는 그 쌓은 악에서 악을 내나니 이는 마음에 가득한 것을 입으로 말함이니라"라는 결론으로 맺어집니다눅 6:45. 그런데 여기 '내다'에 해당하는 헬라어 '프로페로προφερω:propherō'는 신약성서 가운데 누가복음에서만 유일하게 쓰인 단어로, 샘에서 물이 솟아날 때 쓰이기도 하는 동사라는 점을 주목할 수 있습니다.[83] 당시 예수님의 가르침을 들었던 유대인들은 이 동사를 그들의 '눈'과 자연스레 연관 지었을 것입니다.

히브리어로 '눈眼'은 '아인'ayin'이라고 합니다. 하지만 이 단어의 본래의 뜻은 '샘물' 혹은 '우물'이라는 뜻입니다. 우리 눈은 물을 끌어 올리는 수로水路처럼 마음 샘과 잇닿아 있음을 알려 줍니다. 주께서 우리가 눈으

로 보는 것을 주의하라고 하시는 그 까닭입니다. 눈이 무엇을 보는지는 마음 샘의 수질을 결정하고 동시에 정화되지 못한 마음은 우리 눈을 혼탁하게 한다는 상관 관계를 보유하기 때문입니다. 우리가 눈으로 본 바를 경솔하게 비판할 때, 마음이 완고하여져서 용서하지 못할 때, 눈과 마음이 서로 모순되어 외식外飾할 때눅 6:37-42 우리는 결국 '영적 맹인'이 된다는 것을 가르쳐 주십니다눅 6:39.

그러나 브뢰헐의 작품 속에 나오는 맹인들은 예수님의 가르침에 나오는 그런 '영적 맹인'이 아닙니다. 이들이 맹인이 된 것은 그들의 비껴갈 수 없는, 피할 수 없는 숙명 때문이라는 것을 금세 알아차릴 수 있습니다. 그들 스스로의 힘으로는 바꿀 수 없는 애환의 삶, 비애의 삶, 초점을 잃은 공허한 삶 때문에 제대로 보지 못하는 사람들입니다. 여섯 명의 맹인을 등장시킨 것은 일곱의 완전 수에 미치지 못하는 부족함과, 안식에 닿지 못하는 고단한 삶을 암시합니다. 멀리 교회가 보이는데 장님들의 행군은 그 장소로부터 점점 멀어져 가고 있습니다. 당시 유럽의 교회는 가난한 자를 품는 곳이 아니라 종교 지도자들의 권력 장소였습니다. 교회는 성읍에서도 가장 좋은 위치, 마을의 대로大路에 지어져 있어서 경제, 문화, 정치, 교육의 중심지 역할을 하며 세력을 유지했습니다. 맹인들이 그런 교회로부터 떨어진 외곽길을 걷고 있다는 건 이들에게 사회적 특권이 주어지지 않았다는 것을 의미하기도 합니다. 항상 좁은 둑길을 택하여 불편하게 걸을 수밖에 없는 그들에겐 위험한 웅덩이와 함정만 놓여 있습니다.

화가는 일부러 어둡고 고독한 색채를 사용하여 이런 여섯 명이 맹인들을 그려냅니다. 허리춤에 악기를 지니고 걷는 맹인은 맹인 벗들을 끌고가야 하는 인도자입니다. 눈을 잘 보지 못하는 분들은 유난히 청각이 뛰어납니다. 서로의 동향을 소리로 확인하는 겁니다. 북을 치거나 기타

를 치면서 뒤따라 오는 벗들을 이끌어야 할 책임이 있건만 인도자가 넘어져 버렸습니다. 악기 소리가 멈추면서 찾아왔을 적막은 뒤에 따라오는 맹인들 모두를 불안하게 했을 게 당연합니다. 브뤼헐은 넘어진 인도자의 얼굴은 보여주지 않고 두 번째 사람의 얼굴부터 우리에게 차례차례 보여줍니다. 두 번째 사람, 이 사람의 눈을 보니 안구가 제거되었다는 걸 알게 됩니다. '눈에는 눈'이라는 탈리오 법칙lex talionis에 따라서 죄의 대가를 받은 사람인지도 모르겠습니다. 세 번째 사람은 아버지가 말씀하신 것처럼 각막의 백혈병을 앓는 환자같은데 어느 한 곳 의지할 데가 없어서 앞 사람에게 건네받은 지팡이를 꼭 잡고만 있습니다. 네 번째는 각막에 흰 반점이 생겨서 세상이 온통 캄캄하게 보이는 사람임에 분명합니다. 그는 어떻게든 빛을 찾아 보려고 하늘을 하염없이 바라보며 걷고 있습니다. 다섯 번째와 여섯 번째 인물은 얼굴에 상흔이 보이는 걸 보니 누군가의 심한 박해와 타격으로 시각을 잃은 사람 같습니다. 여섯 명 맹인 모두는 빼앗긴 자, 앓는 자, 절망하는 자, 아파하는 자 곧 세상의 유랑자들임을 여실히 보여줍니다.

브뤼헐이 생애를 마감하기 전, 거의 유작遺作과 다름없이 남긴 작품입니다. 화가의 눈과 연결된 그의 마음을 느껴봅니다. 평생 브뤼헐의 눈은 얼마나 예리했던지요. 화가는 남이 보지 못하는 걸 보아야만 화폭에 그림을 그릴 수 있는 사람입니다. 특히 브뤼헐의 눈은 지극히 세심하여 아주 깨알같이 섬세한 것까지도 그려내고 싶었던 성실한 화가였습니다. 그의 눈은 샅샅이 보아야만 했고 느껴야만 했고 탐색해야만 했습니다. 그랬던 그의 눈은 너무나 많은 것을 보았고, 어쩔 수 없이 많은 것들을 분별해야 했고, 때로 비판해야만 했습니다. 그의 마음은 아팠고 상했습니다. 그가 이 그림을 완성했을 당시 네덜란드 전역은 북방 7년 전쟁의 여파로

모두가 고통에 허덕이고 있었을 뿐만 아니라 극심한 흉년까지 겹쳐 백성들은 허기지고 목말랐던 때입니다. 사람들은 억압을 견디지 못해 사나워져서 훔치고 속이고 강탈하며 살았고 곳곳에 반란을 일으켰습니다. 결국 알바공Duke of Alba 페만도 알바레즈 톨레도Fernando Alvarez de Toledo가 1만의 대군을 이끌고 주둔하여 가혹하게 반란을 진압해야 하는 결과를 초래했습니다. 여섯 명 맹인들처럼 빼앗긴 자, 앓는 자, 절망하는 자, 아파하는 자들이 사회에 수두룩했습니다. 교회는 소외된 자들을 안아주는 역할을 하기는커녕 오히려 그들을 몰아내기에 여념이 없었습니다. 모두가 '크리스천'이라는 이름을 지니고 있었지만 아무도 주님의 사랑을 실천하지 않았고 아무도 빛이신 주님의 진리로 이끌어 주지 못했습니다. 맹인이 맹인을 이끄는 곳이었습니다. 브뤼헐은 차라리 그의 눈이 아무것도 보지 못하는 하얀 세상이기를 바라면서 마지막 숨을 거둡니다. 장님이 장님을 이끄는 세상은 슬프고 아픈 세상이라는 걸 한탄하면서요.[84]

모든 걸 불구하고 이 그림은 여전히 복음서를 근거로 한 성서화가 맞습니다. "선한 사람은 마음에 쌓은 선에서 선을 내고 악한 자는 그 쌓은 악에서 악을 내나니 이는 마음에 가득한 것을 입으로 말함이니라"눅 6:45의 말씀처럼 화가는 마음에 가득한 것을 입으로 말하기 위하여 붓을 들어 캔버스에 담았습니다. 마음에 갈망했던 선과 마음을 괴롭혔던 악을 솔직히 쏟아 표현했습니다. 화가의 눈에 보였던 진실을 가식없이 드러냈습니다. "맹인이 맹인을 인도할 수 있느냐 둘이 다 구덩이에 빠지지 아니하겠느냐"눅 6:39라는 예수님의 말씀을 그림으로 외치며 그의 눈을 감았기 때문입니다.

문득 이 찬송이 생각났습니다. "예수님은 누구신가"의 2절입니다.

예수님은 누구신가 약한 자의 강함과

눈먼 자의 빛이시며 병든 자의 고침과

죽은 자의 부활 되고 우리 생명 되시네

눈먼 자의 빛으로 오신 그리스도. 이 그리스도를 마음을 품고 거룩한 것을 분별할 수 있는 맑고 투명한 창裳의 눈을 기도합니다. 12월입니다 아버지. 제가 사는 곳은 벌써 세상 전체가 소복한 눈으로 하얗게 되어 버렸습니다. 제 눈眼은 덮인 눈雪 때문에 지상의 더러움을 잠시 보지 못하고 있습니다. 모든 게 눈 속에 잠식되어 그저 깨끗합니다. 하지만 그렇다고 계절의 속살도 깨끗한지는 모를 일입니다. 11월 그리고 12월 두 번이나 저의 요청을 생각해 주셔서 브뤼헐 그림을 보내주신 아버지께 감사드립니다. 참으로 제게는 연말의 귀한 선물이었습니다.

24. 장님을 이끄는 장님의 우화

지영이에게,

벌써 2018년을 접어야 하는 달이 다가왔구나. 시간의 아쉬움을 달랠 길은 없지만 올해는 너와 그림을 통해 더 깊은 대화를 나눌 수 있어서 뜻깊었다. 우리의 눈이 주님의 얼굴만을 바라볼 때 마음 수질이 향상되리라 믿는다.

2016년에 지었던 〈세밑〉이라는 제목을 지닌 시를 네게 보낸다. 시가 좋은 지 아닌지는 모르나 이맘때쯤 내가 한번쯤은 다시 읽게 되는 시라서 네게 나눈다.

빛이신 주님을 신뢰하고 늘 용감하거라. 새해가 밝아온다.

<div style="text-align: right">

2018. 12. 31.
아버지

</div>

추신: 네가 전화로 내년에는 모세에 대해서 좀 더 깊이 묵상해 보고 싶다고 하지 않았니. 좋은 묵상이 이어지는 한해를 보내기를 기원하는 마음으로 새해 첫 등재의 글은 모세에 관한 그림을 해설할까, 계획 중이다.

아버지 시 〈세밑〉

어느샌가 세밑이 턱밑에 와 있네요

도둑처럼 와서 도망자처럼 흘러가는 시간들

전에는

진자의 흔들림으로 가는 모습을 볼 수 있었고

괘종소리롤 흐르는 소리를 들었건만

지금은

시간의 지속성은 제논의 역설 속으로 사라져 버리고

휭한 시간의 그림자만 일렁일 뿐…

떨기나무
불꽃 앞의 모세

Moses before the Burning Bush

작가 | 도메니코 페티(Domenico Fetti, 1589-1624년)
제작 추정 연대 | 1613-1614
작품 크기 | 100㎝×112㎝
소장처 | 오스트리아 빈 미술사 박물관
(Kunsthistorisches Museum, Vienna)

모세가 장인 이드로의 양떼를 치고 있을 때에, 우연히 하나님의 산山인 호렙산에 이르렀다. 그는 거기에서 불꽃이 일고 있었지만, 타지 않은 가시덤불을 보았다. 호기심 때문에 가시덤불 가까이 다가가자 더 이상 가까이 다가오지 말라는 하나님의 음성이 들렸다. 그가 서 있는 곳은 거룩한 곳이니 신발을 벗으라는 것이었다.

구약의 출애굽기 3장 1절부터 5절까지의 말씀을 간추린 내용이다. 서술 이론에서 일종의 이야기꾼narrator이랄 수 있는, 작가 도메니코 페티는 클로즈업해서 찍은 사진처럼, 주인공 모세를 우리에게 지근거리에서 소개한다. 그렇지만 유교적 습속에 오랫동안 젖어온 우리 같은 동양계 사람들은 이 그림에서 깊은 감동을 받기란 어려운 일처럼 느껴진다. 우선 무엇보다도 모세의 자세가 마음에 들지 않는다. 하나님은 그곳이 거룩한 곳이므로 무엇보다도 먼저 신발을 벗으라고 명하셨는데, 신발을 벗는 모세의 자세가 경외심으로 가득 차 보이지 않는다는 점에서 문제가 된다. 동양인들은 어른 앞에서 책상다리를 하고 있는 자세 자체를 매우 불경스럽게 생각한다. 최근에는 엄격성이 많이 완화되었다고는 하지만, 기독교인들은 예배시간에, 특히 설교말씀을 듣는 중에 다리를 꼬고 앉으면 어른들로부터 엄한 주의를 받곤 했었다. 만일 어떤 경우에 어른 앞에서 신발을 벗는 경우가 있더라도 무릎을 꿇는 자세에 가깝게, 그리고 매우 어려워하고 송구스러운 자세를 취하는 경우가 대부분이다. 하물며 하나님 앞에서야 이루 말할 나위가 없을 것이다. 묘사된 현재 얼굴의 각도에서 모세의 표정을 정확히 살피기란 쉽지 않은 일이지만, 모세는 두려움과 놀람으로 눈을 동그랗게 뜨고, 벌린 입을 다물지 못하는 그러한 상태라기보다는 "저건 뭐지!!!"라는, 그저 호기심에 정신이 팔려 있는 듯한 느낌을 주는 정도로 읽혀지기 때문이다. 어느 틈엔가 오른발의 샌들은 이

미 벗겨져 있고 지금은 왼발의 샌들을 막 벗기려는 찰나를 아무런 정서적 장치 없이 작가는 우리에게 주인공 모세를 소개하고 있다. 우리는 적어도, 아버지 앞에서 고개를 숙이고 무릎을 꿇으며 오직 아버지의 권능과 자비만을 빌고 있는 렘브란트의 <탕자의 귀환>에서와 같은 극적인 분위기를 기대하지 않는다 할지라도, 적어도 그에 못지않은 놀람과 두려움에 떨고 있는 주인공을 기대하고 있는 감상자라고 말할 수 있다. 왜냐하면 우리는 이 장면이 모세라는 평범한 한 인간을 신神이 부르시는 자리이며, 하나님으로부터 그에게 히브리 민족을 이끌고 가나안 복지로 출애굽하도록 민족의 지도자 자격을 부여하려는 극적이며 엄정한 순간임을 잘 알고 있기 때문이다. 이 같은 감상자의 선이해先理解 의존적 기대감을 이 그림은 일차적으로 무너뜨린다. 그러나 짐작하건대 떨기나무 건너편, 화면 밖 어디쯤엔가 하나님이 계실 것이고, 또 화면에 보이는 양의 오른쪽에는 그가 이끌고 이곳까지 온 한 무리의 양떼들이 자리잡고 있을 것이다. 이렇게 보면, 작가는 '하나님 – 떨기나무 불꽃 – 모세 – 양'들의 위계 질서와 상대적 기울기를 이 그림 속에 설정하고 있음을 알 수 있다. 그러나 작가는 그러한 대상들은 주인공 모세를 제외하고는 외화면外畵面으로 처리했다. 오직 완전하게 묘사되어 있는 대상은 책상다리를 하면서 샌들을 벗으려 하는 모세뿐이다.

작가 도메니코 페티는 1589년에 로마에서 출생하여 베네치아에서 생을 마감한 이태리 작가다. 그는 그보다 나이는 약간 많았지만 동시대에서 활동했던 카라바조와 루벤스의 화풍으로부터 적지 않게 영향을 받았다. 주변을 어둡게 처리하고 주인공 모세와 떨기나무 위의 불꽃에 감상자의 시선을 유도하는 키아로스쿠로의 기법은 카라바조에게 받은 영향일 것으로 짐작된다. 그리고 강력한 명암대조, 근육질의 건강한 남성성의 표현,

두껍고 풍부한 붓질 등은 아마도 루벤스의 영향을 받은 결과가 아닌가 짐작된다. 아무튼 과감한 트리밍, 독특한 명암법, 떨기나무로부터 시작해서 양에 이르기까지의 물매 빠른 사선구도로 인하여 이 작품은 우리에게 주인공 모세를 신뢰할 만한 강인한 매개자^{지도자}라는 이미지를 심어준다. 단단한 근육질의 팔과 다리, 주름이 보이지 않은 얼굴 등에서 주인공의 나이가 80세출 7:7라는 사실을 독자들로 하여금 망각하게 만든다.

아까도 말했지만, 동양의 문화에 젖어 있는 우리에게 이 그림은 아무리 보아도 불경스럽게 보일 가능성에 여전히 노출되어 있다. 그러나 의자 생활에 익숙한 서양인들의 눈에는, 주인공 모세는 나이에 비해 강인한 체력을 가진 젊은이처럼 보일 뿐만 아니라, 건장하며 믿음직스러운 지도자의 이미지를 주는 데 성공하고 있을지도 모른다. 그의 오른쪽에 보이는 양은 머리 부분을 제외하고 몸통 대부분이 트리밍 되어 있기는 하지만, 아마도 그 양의 무리는 미디안 평야 지대를 지나 감상자인 우리에게까지 연장되고 있을 것임에 틀림없다. 왜냐하면 우리는 하나님에게는 언제나 양의 무리일 수밖에 없으니까 말이다. 이러한 관점에서 본다면, 작가 도메니코 페티는 이 작품을 통하여 하나님과 우리 사이에 지도자 모세를 가장 온전한 모습으로, 그리고 가장 확실한 위치에 정착시키고 각인시키는 데 성공했다고 말할 수 있을지도 모르겠다.

2019. 1. 17.

<떨기나무 불꽃 앞의 모세> 그림을 보며

모세에 관한 그림을 해설을 주신다고 해서 내심 무슨 그림일까, 기다리고 있었습니다. 도메니코 페티Domenico Fetti의 그림을 보내주셔서 감사드립니다. 화가는 모세를 상대적으로 크게 그렸는데 가시나무는 초라하고 왜소하게 그렸습니다. 그런데 그 가시나무가 실상은 모세의 모습이라는 걸 압니다. 마를 대로 말라버린, 뿌리까지 초라하게 야윈 가시나무. 춥고 어두운 좌절의 밤을 매일 맞이하고 있었던 저 앙상한 가시나무는 정녕 타향 땅에서 척박하게 살고 있는 목자 모세의 모습입니다. 모세가 그 나무를 바라보고 있습니다. 자기 자신을 들여다 본다고나 할까요. 그런데 그 나무에 불이 임했습니다. 그 불은 모세에게 경외감과 두려움을 자아내면서도 동시에 오묘한 따뜻함을 안깁니다. 어머니의 가슴처럼요. 아기 모세를 강물이 삼키지 못했듯이 이 불이 가시나무같이 변한 모세를 삼키지 않고 보존하고 지키고 호위해 준다는 느낌이 들 정도입니다. 곧이어 이런 모세에게 세미한 음성이 들립니다. "이리로 가까이 오지 말라!"출 3:5 모세는 다시 좌우를 살펴봅니다. 이 음성을 주시는 그 분을 알고 싶기 때문입니다. 그럼에도 가까이 오지 말라는 명령이 모세를 조심스럽게 만듭니다. 경외감의 거리는 결코 밀어냄이나 거부가 아니라는 것을 모세는 느낍니다. 떨기나무에서 들려오는 음성은 어머니처럼 부드럽고 따뜻하고, 동시에 안전한 울타리 속에서 지켜 주시는 아버지처럼 근엄합니다.

이내 다시 음성이 들려옵니다. "네가 선 곳은 거룩한 땅이니."출 3:5 여호와 하나님께서 가시떨기나무 가까이로 다가오는 모세에게 '거룩한 곳'을 지정하여 주십니다. 성서에서 처소의 거룩함을 말씀하시는 장면은 하

나님이 모세를 만나는 이곳이 처음입니다.[85] 천박하고 가증한 일을 하는 목자에게창 46:34 하나님은 최초로 고귀하고 깨끗한 장소를 보여주시고 있습니다. 부름이 임한 자리, 거룩한 자리가 그곳입니다. 버림받고 황폐한 광야에 초라한 가시나무가 있는 곳, 거기입니다. 거기에 지성소와 같은 성스러움의 자리를 마련하시는 하나님이십니다. 하나님께서는 말씀하십니다. "네 발에서 신을 벗으라!"출 3:5 도메니코 페티는 이 장면을 건져 올려 파격적으로 트리밍하여 그림에 담았습니다. 모세가 신발을 벗으려는 순간입니다. 모세는 이 신발을 믿고 광야 서쪽도 마다하지 않고 걸어왔던 사람입니다. 아내 십보라가 먼 여정 길을 떠나는 남편을 위해 양털로 손수 짜서 주었을 튼튼한 신발입니다. 험악한 길을 걸어야 하는 목자에게 이런 신은 포기할 수 없는 중요한 소유물입니다.

신발을 벗는다는 것, 고대 근동에서는 겸손의 상징이며 권리 포기의 의미이기도 합니다수 5:1-15, 룻 4:7-8. 그리하여 신발을 벗는다는 것은 모든 것을 맡긴다는 헌신이기도 합니다. 이후 제사장 직분 제도가 성립된 후에 제사장의 옷을 설명하는 부분에서 신발에 관한 설명이 배제된 까닭은 그것입니다. 제사장이 지극히 거룩한 장소에 들어갈 때 세상의 신은 필요 없기 때문입니다출애굽기 28장, 39장, 레위기 8장. 그림 속의 모세는 목자가 믿는 자기의 신발, 목자의 신을 신고 있습니다. 그러나 그 신을 이제는 내려 놓아야 할 때입니다. 지금 자신을 불러 주시는 이에게 향후 모든 여정을 모두 맡기는 마음으로 기꺼이 그의 신발을 벗으려고 합니다. 여호와 하나님께서 "네 발에서 신을 벗으라"고 하실 때 사용된 히브리어 동사는 '나샬nāšal'입니다. 이 동사는 단순히 '벗어버리다'가 아닙니다. 오히려 '힘껏 몰아내다', '억지로 떼어내다'라는 뜻을 품습니다. 목자의 신발을 의지적으로 떼어내고 몰아내 버리는 것입니다. 모세는 그 신발을 '나샬'할 수

있을까요? 그림 속 모세는 한참이나 생각하고 있는 것 같습니다. 그 신발 속에는 모세의 발이 감추어져 있습니다. 흙먼지와 동물의 오물이 덕지덕지 붙은 부끄러운 발입니다. 그리고 그 발 안에는 모세의 자괴감, 허망함, 절망, 과거의 실패와 열등감이 숨어 있습니다. 신발은 그런 헛된 감정의 발을 숨기면서 질질 끌고 다니고 있었습니다. 그것을 힘껏 몰아내고 떼어낼 때가 온 것입니다. 하나님을 만나 이 거룩한 곳에서 맨발을 드러내고 엎드리는 것, 그건 부름을 받아들이는 첫 단계입니다. 호렙산은 모세의 신분이 바뀌는 장소입니다. 무명의 목자에서 부름받은 지도자로 격양되는 곳입니다. 화가는 그가 사용하는 키아로스쿠로 기법에서 모세의 얼굴과 그가 벗으려는 신발에 하이라이트를 던집니다. 이윽고 모세의 발이 드러납니다. 떨기나무에 임한 불은 그 발을 따뜻하게 조명합니다. 지치고 상처가 난 모세의 맨발을 여호와의 빛이 감싸줍니다.

저는 오늘 이 모세를 지켜보면서 저 역시 저의 허망했던 '신발'을 벗어보려고 합니다. 지울 수 없도록 부끄럽고 수치스러웠던 흔적, 날마다 어두워지려는 우울한 발자취, 꾹꾹 숨기고 끌고다녔던 아픔의 '신발'을 떼어내고 싶습니다. 의심과 절망의 맨발을 숨김없이 주님 앞에 그냥 드러내 보여야 할 때입니다. 하나님의 불빛이 저의 발을 만지시도록 내어드리고 싶습니다.

아버지, 새해가 시작되었습니다. 제가 있는 곳이 하나님을 모시는 곳, 부름을 받는 곳, 거룩한 호렙산이 되기를 기도합니다. 신발을 벗고 맨발로 나아와 주님께 엎드립니다. 하나님의 음성을 갈망합니다. 그리고 2019년을 뚜벅뚜벅 걸어가고자 합니다. 새해 첫 그림으로 떨기나무 불꽃 앞의 모세의 그림을 나누어 주셔서 감사드립니다!

성스러운 얼굴

The Holy Face

작가 | 조르주 루오 (Georges Henri Rouault)
제작 추정 연대 | 1933
작품 크기 | 91cm×65cm
소장처 | 프랑스 파리 근대 미술관
(Musée National d'Art Moderne, Pompidou Center de Paris)

지금부터 약 10년 전쯤, 예술의전당 한가람미술관에서 루오전이 개최된 적이 있었는데, 그때 우리나라 미술 애호가들을 위해 이 작품도 선보였다. 루오는 큰 사이즈의 작품보다 지금 보고 있는 것과 같은 소품들을 많이 그렸다. <성스러운 얼굴>이라 불리는 소위 '베로니카 Veronica'의 그림 역시 비슷한 크기의 소품으로, 1939년부터 1953년에 이르는 10여 년 동안에 같은 작품의 이름으로 15개에 가까운 작품을 남겼다. 베로니카는 전설적인 성녀로서 예수가 빌라도 법정을 떠나 십자가를 메고 골고다 언덕을 오를 때 예수님의 얼굴에 맺힌 땀을 수건으로 닦아준 여인이다. 그 여인의 수건에 예수님의 얼굴이 복제되었다는 기적적 신화가 전해진다. 그런 연유로 오늘날 '베로니카'라고 하면 성녀만이 아니라, 그녀가 지닌 손수건에 남아 있는 예수의 초상을 아울러 지칭하기도 한다. 그렇지만 그녀의 수건으로 땀을 닦았다면, 땀이 씻겨나간 부분의 피부의 상피 조직이 수건에 남아 있다면 모를까, 마치 카메라의 대물렌즈를 투과한 빛이 암상자의 필름에 조사照射되는 일처럼 얼굴상이 이차원의 수건에 정밀하게 전사되었다는 사실은 과학적인 근거를 가지고 설명하기는 어렵다. 그럼에도 대부분의 기독교인들은 이 전설, 혹은 신화를 소홀히 다루지 않는다. 왜냐하면 이 전설이, 우리가 예수 그리스도의 얼굴상을 경건한 마음으로 마주 대할 수 있도록 은혜를 베풀어준 가장 간단하면서도 단순한 근거를 제공해 주기 때문이다. 태초의 천지창조를 설명하는데, 우연 창조설은 아무리 짧게 설명을 하려고 해도 베개뭉치보다 더 두꺼운 양의 기록이 필요하겠지만, 하나님의 말씀으로 일주일 안에 온 세상을 창조했다고 믿는 일이 훨씬 간단하고 단순하기 때문에 우리는 하나님의 창조설을 믿는다. 어차피 창조 당시를 실체험으로 지니고 있지 않기 때문에 인간은 누구나 보다 단순하게 접근할 수 있는 사실을 믿는다. 루오도 다른

26. 성스러운 얼굴

어떤 주제보다도 베로니카의 그림을 많이 그렸다. 대체적으로 절반 정도는 눈을 감고 있는 얼굴을 그렸고 나머지 절반 정도는 눈을 뜨고 있는 그리스도의 얼굴을 그렸다. 지금 우리가 보고 있는 그림은 눈을 뜨고 있는 성스러운 얼굴 중에서 1933년에 그려진 우리에게 가장 널리 알려진 그림이다. 그러나 이 초상이 누구의 얼굴을 그린 것인지를 우리는 어떻게 식별할 수 있을까? 물론 그림 옆의 간단한 주석문을 참고할 수 있을 것이다. 그러나 웬만한 기독교인들이라면 그림의 제목과 작가를 식별할 수 없는 상태에서도 이 초상이 그리스도의 초상이라는 점을 짐작하는 데 어려움은 없다. 우선 가시관을 썼을 머리 부분의 헝클어진 머리카락, 텁수룩한 턱수염, 그리고 얼굴 주변에 어지럽게 그려진 노란색의 광휘nimbus 등이 그 단서들로 작용할 수 있다. 혹 베로니카에 대한 상식이 조금이라도 있다면, 초상 주변에 액자처럼 처리된 부분을 통해서도 베로니카가 지녔던 손수건을 연상할 수 있다. 그러나 무엇보다도 이 초상이 예수님의 얼굴이라는 가장 강력한 단서는 이 얼굴이 우리 주변의 누구와도 닮아 보이지 않는다는 점이라고 할 수 있을 것이다. 실제로 작가 루오는 예수의 얼굴은 우리 주변에서 흔히 볼 수 있는 이웃의 모습과는 확연히 달라야 한다는 생각을 했었다. 만일 그가 그린 베로니카가 주변의 아는 사람 중 누군가와 닮아 보인다는 느낌을 준다면, 그는 '성스러운 얼굴'이 될 수 없다고 생각했다. 말하자면 작가는 예수의 얼굴을 매우 낯선 얼굴로, 형이상학적으로 추상화했다고 말할 수 있다. 인간의 얼굴은 대체적으로 상정, 중정, 하정으로 나누고 이들은 대체적으로 그 길이가 비슷하다. 상정은 머리카락이 난 부분부터 눈썹까지의 이마 부분을, 중정은 눈썹 아래부터 콧부리까지, 하정은 인중부터 시작해서 턱까지를 말한다. 이렇게 본다면 루오의 그림은 상정과 하정의 길이가 비슷하고, 중정은 상정과

하정을 보탠 길이만큼 매우 기형적으로 길게 그려졌다는 사실을 알 수 있다. 말하자면 우리 주변의 누구와도 닮지 않은 얼굴이다. 코는 곧고 길뿐만 아니라 눈썹과 수직을 이루어서 그 자체가 하나의 십자가형을 이루고 있다. 이미 루오가 그린 그의 얼굴에는 십자가의 책형이 숙명처럼 묘사되어 있는 셈이다. 눈은 원형에 가깝게 똑바로 뜨고 있지만, 양쪽 눈의 검은자위가 균질해 보이지 않는다. 이는 눈 속에 눈물이 가득 고여 있어서 불규칙 반사를 일으켰기 때문에 일어난 현상일 것이다. 그래서 이 눈은 우리에게 슬픔과 연민을 전염시킨다. 특히 우리가 볼 때 오른쪽 눈이 더욱 그렇게 보인다. 이 그림은 물감으로 더께가 끼었다. 작가는 무엇이 흡족하지 않아서 물감을 지속적으로 덧발랐을까?

루오는 14세 때부터 스테인드글라스 직공이었던 할아버지 밑에서 도제수업을 받으면서 소년 시절을 보냈다. 검은색 철제 틀과 유리조각을 이어 맞출 때 사용했던 검은색의 납틀 사이로 빛을 받을 때마다 신비롭게 변하는 색깔들은 어린 루오의 정서에 깊은 흔적을 남겼다. 당시는 유리 세공이 정밀하지 못했기 때문에 색유리는 불순물투성이었다. 그러나 불순물이 낀 색유리이기 때문에 그것들이 빛을 받아 투과시키면서 바라보는 각도에 따라 깊이감과 신비감을 불러일으켰다. 따라서 그가 그린 그림은 끝내 포착되지 아니하는 그 신비로움을 포착하기 위해 수없이 덧칠할 수밖에 없었다. 루오는 자신의 영혼 깊은 곳에 침잠해 있는 거룩한 얼굴을 현실의 세계로 불러오고 그분과 마주서기 위해 무릎을 꿇었다. 그분의 얼굴이 연민과 슬픔으로 가득할 때, 우리는 역설적으로 참 평화를 얻는다. 루오는 그 점을 누구보다도 잘 알고 있는 작가였다.

2019. 2. 16.

26. 성스러운 얼굴

<성스러운 얼굴> 그림을 보며

보이는 형상을 지녀야지만 '자신을 인도할 신'이라고 믿으려는출 32:1-8 사람들의 우매함을 경계했던 것일까요. 하나님께서는 십계명에서 어떤 형상도 만들지 말라고 엄히 경계하신 바가 있습니다출20:4-5a. 그럼에도 보지 못할 때 느끼는 답답함과 불안함으로 인하여 기어이 형상을 주조해 내고 싶고, 그 형상을 만져보고 싶으며, 이내 스스로 만든 형상을 숭배하고픈 사람들의 우상 심리는 얼마나 집요한지요. 그건 육신의 정욕과 안목의 정욕과 이생의 자랑입니다요일 2:16-17. 외적 형상은 온전한 내면의 실체를 보지 못하도록 덮어 씌우는, 중심을 가리우는 방해물이 됩니다. 겉의 모습은 속을 가늠할 수 없도록 만드는 기만체欺瞞體가 될 수 있습니다. 그런 의미에서 베로니카의 전설은 충족되지 않은, 인간의 '보고자 하는 욕망'을 대변하는 게 아닐까 조심스레 추측합니다. 예수님의 얼굴이 수건에 직접 닿아 현현된 초상화가 있다는 사실은 예수님의 얼굴이 어떠했는지 알고자 하는 사람들에게 얼마나 신비롭게 다가왔을까요.

예루살렘의 '비아 돌로로사Via Dolorosa' 곧 '고난의 길way of suffering'에 해당하는 예수님의 십자가 행로를 걷다 보면 여섯 번째 스테이션에서 이 사건을 기념하는 '베로니카 기념교회St. Veronica Church'를 만나게 됩니다. 참고로 베로니카Veronica는12년 동안 혈루병을 앓다가 예수님의 옷에 손을 대어 치유를 입었던 여인이라고 알려져 있습니다막 5:25-34, 눅 8:40-48. 그녀의 이름이 '베로니카Veronica'라고 불리는 까닭은 라틴어 'Vera베라: 진실되다, 참되다' + Icon아이콘: 형상'에서 비롯된 것입니다. 십자가의 길을 걷다가 그 기념교회에 들리게 되었을 때 저는 한참 나름대로 고민해야만 했습니

다. 무엇이 '베로니카 – 참된 형상'인지를요. 그 수건에 묻어나온 형상이 참된 형상인지 아니면 그녀가 알현했던 예수님의 모습 자체가 참된 형상인지를요.

저는 루오의 <성스러운 얼굴>, 아니 루오의 <베로니카>를 묵묵히 바라봅니다. 불문곡직하고 아버지 말씀처럼 이제 '베로니카-참된 형상'은 마치 미술의 한 장르처럼 남게 되었습니다. 그런데 예수님의 얼굴은 과연 실제 어떠하셨을까 생각합니다. 푸른 눈에 오똑한 콧날, 잘생긴 턱선, 하얀 피부에 황금 빛이 도는 단정한 갈색 긴머리를 지니신 워너 샐먼 Warner Sallman[86]의 그리스도의 모습은 아닐 겁니다. 예수님은 목수셨는데 막 6:3 '목수'에 해당하는 헬라어 '테크톤τεκτων:tektōn'은 목공을 말한다기보다 석공 노동자를 지칭하는 단어입니다.[87] 지붕을 고치거나 진흙 벽돌을 굽는 일 외에도 여러 연장을 이용하여 망대나 건물을 짓는 일을 하는 사람이 로마의 지배를 받는 팔레스타인 지역의 '테크톤'이었습니다. 예수님의 말씀 중에 건축에 관한 비유적 가르침이 종종 나오는 까닭도 그러한 이유에서 비롯됩니다 마 7:21-27, 눅 14:28-30. 제국의 건축 사업에 강제 착취당하는 노동력은 대부분 이런 사람들이었습니다.[88] 불볕 아래에서 돌을 쪼개고 나르면서 하루 종일 몸이 으스러지도록 일하기도 하셨을 예수님. 그러하셨던 예수님이 하얀 피부를 가꾸시고 단정한 머리를 내려뜨릴 여유는 없으셨겠지요.

예수님 공생애 기간 동안 예수님과 동행했던 사람들은 예수님의 구슬땀이 난 얼굴을 기억했을 겁니다. 열두 제자들도, 곁에 시중들던 여인들도, 좇아다니던 무리들도 예수님의 붉게 그을린 얼굴을 잘 알고 있었을 거예요. 예수님이 십자가에 못박혀 돌아가시던 그 순간, 처참하게 일그러진 얼굴을 기억하는 사람도 적지 않았을 겁니다. 특히 요한은 십자가

밑에서조차요 19:26 예수님을 끝까지 지켜보았던 제자이기에 이 모든 모습을 세세하게 각인했을 게 분명합니다. 그러나 그의 복음서, 요한복음을 읽어보면 예수님이 지상에 계셨을 때 보여주셨던 외형적 모습을 묘사한 곳이 한 군데도 없습니다. 요한은 오직 말씀이 육신이 되신 그리스도를 선포하면서 "그의 영광을 보았다"고만 고백했을 따름입니다요 1:14. 영광의 모습이 예수님의 모습이었다는 것만 우리에게 알려줍니다.

이제 루오가 이 그림을 그릴 때 어떤 심정으로 예수님을 보았을까를 생각합니다. 무거운 십자가를 지고 계시는 예수님, 그 예수님의 얼굴에 흥건하게 흐르는 땀과 피, 채찍을 든 로마 군병들과 야유하는 백성들 사이를 비집고 들어가 그저 송구한 심정으로 손수건을 들어 예수님을 닦아 드렸던 여인의 순수한 심정에 화가의 심정을 얹어 놓으며 이 그림을 그렸을 거라고 믿습니다. 여인이 지녔던 긍휼과 사랑에 화가도 동참하면서요. '보이는 것'이 아니라 우리의 내면을 보시는 예수님께서 그녀의 수건에 '베로니카 – 진실된 형상'을 담아 주셨듯이 화가 루오의 수건 같은 캔버스에 예수님의 '베로니카'를 담아 주시기를 간곡히 기도했음을 느끼게 됩니다. 화가가 모르는 예수님을 그려낼 수는 없는 법이지요. 그가 아는 예수님, 그가 알현한 예수님만 그릴 수 있습니다. 눈물을 가득 담은 커다란 눈과 슬픔에 젖은 긴 코, 진실을 가득 담고 있는 묵묵한 입술을 지닌 "고운 모양도 없고 풍채도 없으며 우리가 보기에 흠모할 만한 아름다운 것이 없는" 형상사 53:2, 아버지께서 해설해 주신 것처럼 "우리 주변의 누구의 얼굴과도 닮지 않게" 그린 예수님의 형상입니다. 루오만의 '베로니카' 즉 화가가 보았던 '참 형상'입니다. 그리고 그건 그에게, 그의 그림을 감상하는 우리에게 '성스러운 얼굴'로 남게 되었습니다. 경배하고 싶은 얼굴, 모셔두고 싶은 얼굴, 벽에다 걸어 두고 감상하고 싶은 얼굴이 아니

라 루오와 동행하는 예수님, 루오 가슴에 품은 예수님, 루오가 날마다 바라보며 대화하는 예수님을 그려냈습니다.

맑게 심령이 비어져 있어야만 볼 수 있는 신의 형상이마 5:8 '베로니카 – 진실된 형상'이라는 것을 잊지 않겠습니다. 아버지, 제가 거하는 미들랜드의 2월은 아직도 눈이 녹지 않아 여전히 얼음 궁전처럼 투명한 세상입니다. 청결한 마음으로 예수님을 만나 뵙고 싶은, 눈부시게 맑은 하얀 오후입니다. 나누어 주신 그림, 정말 감사드립니다. 이런 느낌의 루오의 또 한 작품을 다음 달에도 볼 수 있을까요?

우리의 요안나

Notre Jeanne (Our Joan)

작가 | 조르주 루오 (Georges Henri Rouault)
제작 추정 연대 | 1948-1949
작품 크기 | 48cm×67cm
소장처 | 개인 소장 (a private collection)

루오의 이 작품은 그가 사망하기 10년 전쯤 그린 작품으로, 프랑스를 위기에서 구한 오를레앙의 처녀 '잔 다르크Jeanne d'Arc'를 그린 그림이다. 프랑스에서는 종교적으로 기념할 만한 인물이나 대상에 히브리어적 발음을 즐겨 사용한다. 그래서인지 작가 루오는 이 그림에 <우리 요안나Notre Jeanne>라는 별칭을 붙였다. '요안나'는 '지안느'의 히브리어 발음이다. 얼핏 생각하면 프랑스와 영국의 100년 전쟁의 후기에 활약한 여전사 잔 다르크가 왜 성화의 대상이 되어야 하는지 궁금해 할지도 모르겠다. 잔 다르크는 13세가 되었을 때, 대천사 미카엘이 그녀에게 나타나 영국군을 프랑스로부터 몰아내고 국가를 구하라는 소명의 음성을 들려주었다고 한다. 순종하는 마음으로 잔 다르크는 당시의 프랑스 장군을 찾아가 전쟁에서 싸울 수 있도록 부탁을 했지만 거절당했다. 13세의 그녀는 너무나 어렸고 또 남자들도 견디기 어려워하는 전장에 전혀 어울릴 것 같지 않아서였다. 그러나 전쟁은 프랑스에 불리하게 전개되었고 프랑스는 마침내 위기에 빠지게 되었다. 이때 잔 다르크는 프랑스 진영에서 하나님이 파견한 예언자이자 투사로 소문이 나기 시작했었다. 그리하여 그녀를 직접 보고자 하는 수많은 젊은 용사들이 그녀의 주변에 모여들었다. 마침내 그녀가 17세가 되었을 때, 그녀를 추종하던 군사들이 마침내 오를레앙에 진을 치고 있었던 영국군을 몰아내고 전쟁을 승리로 이끌었다. 그러했던 여전사 잔 다르크는 그녀 나이 19세가 되었을 때, 정치, 군사지도자들의 모함으로 루앙Rouen광장의 장작더미 위에서 화형에 처해지게 된다. 그러나 그녀가 억울하게 화형 당한 후 약 450여 년이 흐른 1909년, 교황 비오 10세에 의해 그녀의 신원이 회복되고 시복beatification이 되었던 것이다. 그런 까닭에 오늘날 천주교에서는 잔 다르크가 시성으로 추앙받는 인물이 되었다.

이제 이 그림을 자세히 들여다보자. 우선 묵직한 느낌의 스테인드글라스를 보는 듯, 색채는 따뜻하면서도 결코 가볍지 않은 질량감을 우리에게 던져준다. 주인공 요안나는 그녀의 오른손에 말고삐를 움켜쥐고 왼손으로는 깃발을 들고 있다. 그리고 그녀의 얼굴은 하늘을 바라보고 있다. 스테인드글라스 프레임 같은 검은 라인으로 처리된 눈은, 감아 있는 눈을 그렸는지 떠 있는 눈을 그렸는지 잘 알 수는 없지만, 이 자세와 표정에서 대천사 미카엘의 소명을 받은 주인공이 바로 요안나임을 우리는 짐작할 수 있다. 더구나 그녀의 뒤에 떠 있는 태양은 요안나의 등장과 함께 프랑스 하늘에 떠오른 새로운 소망과 빛이 바로 그녀임을 상징한다고 말할 수 있다. 안장 밑으로 내리뻗은 오른발의 발걸이 밑으로는 저 멀리 불타고 있는 마을이 보인다. 그러나 주인공 요안나의 늠름한 모습은 불타고 있는 전장을 능히 극복한 위대한 전사의 승리를 우리에게 확인시켜준다. 작가 루오는 중세의 관념화처럼 보이는 이 작품을 통해 무엇을 말하려 했을까? 우리는 이 작품의 전언성을 이해하기 위해 서양미술사의 흐름을 개괄할 필요가 있다.

서양미술사를 크게 개괄해 본다면 이집트 시대 이후 중세까지는 눈으로 보는 것을 그릴 필요성을 느끼지 못했다. 화가들은 그들이 실제 보고 있는 것을 그린다기보다는 그가 배워서 알고 있는 내용을 도식에 가깝게 그리는 일을 했었다. 그것이 편하고 좋았고 그림을 또 하나의 언어로 해석할 수 있어서 그림의 소비자들도 그것을 부담 없고 즐거운 마음으로 수용했다. 그러다 눈으로 본 광학적인 상을 재현한다는 생각은 르네상스 시대에 처음으로 등장했고 그 생각들은 크게 19세기 인상주의 시대까지 계속되었다. 이 시대의 화가들은 자신들이 지니고 있는 수법이 과학적인 정확성을 지니고 있다고 자부했다. 그래서 그들은 중세 이전의 미술을

원시성을 벗어나지 못한 그림이라고 평가 절하했다. 그러나 인상주의 그림이 완숙한 경지에 이르렀을 때, 일부 화가들은 인간이 지식으로 알고 있는 것으로부터 눈으로 본 것을 확실하게 분리시킬 수 없다는 사실을 깨닫게 되었다. 미술사학자 곰브리치Ernst Gombrich의 표현에 따르면, 이집트인들의 정면성의 법칙[89]이 현대를 살아가는 우리들 속에서 완전히 추방되어 있었던 것이 아니라 그 동안 억눌려 있었다고 말하는 편이 더 옳다는 것이다. 그래서 후기인상주의 화가들, 세잔, 고흐, 고갱 같은 화가들은 우리들 속에 들어 있는 어린 아이와 같은 그림들을 자신들의 그림 속에 일정 정도 수용해야 한다는 생각을 하기 시작하였다. 여기에는 19세기 초중엽, 다게레오타입daguerreotype[90]이라는 독자적인 사진 현상법의 발명도 화가들의 입장을 난처하게 만들었다고 말할 수 있다. 그래서 20세기에 들어서자 후기인상주의 화가들에 의해 뿌려진 씨앗이 발아하기 시작하였다. 야수파, 입체파, 표현파, 파리파, 초현실파, 추상파 등이 거대한 물결처럼 화단을 거칠게 강타하였다.

오늘의 주인공 조르주 루오1871-1958도 이 격랑기의 한 가운데를 온 몸으로 체험하면서 살았던 화가였다고 말할 수 있다. 그래서 미술사학자들에 따라서는 그를 야수파나 표현파 화가로 분류해서 이야기를 전개해 나가기도 하지만, 그는 어느 화파에 속해서 작업을 했던 작가는 아니었다. 굳이 화파를 규정해야 한다면 그는 '루오파'라고 말할 수 있는 독자성이 아주 강한 화가다. 그는 부패한 세상의 모습에 혐오감을 느꼈던 고흐와 고갱의 기질을 이어받았지만, 그는 단순한 저항의 차원을 넘어 그리스도교적 신앙의 부활을 통한 영적 갱생을 강렬하게 희망하였다. 실제로 그가 30세1901년가 되었을 때, 하나님의 섬광을 체험했다는 기록이 있다. 막하자면 우리나라 신도들이 흔히 사용하는 종교용어인 '성령 체험'을 했다

는 것이다. 이 사건은 그의 예술의 기초가 되었고 모든 작품을 제작해야 할 전제가 되었다. 그때부터 그가 그린 모든 그림들은 하나님을 위해서 그려졌고 모든 세속적인 문제들은 기독교적인 대안으로 제시되었다. <우리 요안나> 역시 세속적이고 불신앙에 빠진 프랑스인들에 대한 작가 루오 나름대로의 대안 제시라고 볼 수 있을 것이다. 다시 말하자면 이 그림 속에 요안나가 받았던 하나님의 소명은 곧 작가 자신의 믿음이며 소명임을 고백했다고 말할 수 있을 것이다. 이렇게 본다면, <우리 요안나>는 단순히 작가 루오의 프랑스인들의 세속성과 불신앙에 대한 대안적 그림이라기보다는, 오늘을 살고 있는 우리 한국인과 한국 교회에 대한 세속성과 불신앙을 고발하는 단서의 역할을 하고 있다고 말할 수도 있을 것으로 보인다.

2019. 3.18.

<우리의 요안나> 그림을 보며

아버지, 루오의 또 다른 작품을 나누어 주셔서 감사드립니다. 어릴 적 스테인드글라스 직공이었던 할아버지의 작업을 견실하게 관찰했던 탓이었는지 루오의 작품은 빛을 투과시키는 영롱한 색채감이 풍성합니다. 동시에 어린아이가 그린 것 같은 깨끗함과 신선함도 가득합니다. 그렇다고 섬세한 묘사가 떨어지는 것도 아닙니다. 그만이 지닌 세심함마저 있습니다. 그의 작품은 아주 깊은 내면을 들여다 보도록 이끕니다. 오늘 보내주신 <우리의 요안나>도 그러합니다. 루오의 작품에는 독자적인 신비감과 고요하면서도 엄숙한 아우라가 있어요.

이 작품이 1948년 아니면 1949년에 세상에 출시되었다고 추정하지만 원본 작품이 만들어진 때는 1938년이라고 합니다.[91] 2차 세계대전 발발 바로 전이었는데 독일 나치의 군대가 프랑스로 진격하여 주둔하게 되었던 바로 그 시기였습니다. 깊은 신앙심을 지닌 루오는 인종 차별과 반유대주의를 주장하는 나치의 정신을 옹호할 수가 없었습니다. 자신이 사랑하는 프랑스가 나치의 지배 속에서 피폐해질 상황이 몹시 염려스러웠던 루오는 이 작품을 통해 외치고 싶었습니다. 잔 다르크처럼 위협과 겁박을 당하여도 진리의 편에 서라고, 고난과 아픔이 와도 정의로 맞서라고요. 겁이 나서 수동적으로 가만히 있는 고국을 향하여 루오는 잔 다르크가 했던 유명한 말, "행동하십시오! 그러면 하나님도 행동하여 주실 것입니다!Agissez et Dieu agira"를 들려주고자 했습니다.[92] 루오가 이 그림을 그릴 때 온 세상은 무척 암울한 시기였습니다. 잔 다르크가 거했던 중세의 때처럼요. 2차 세계대전 당시의 참망함와 잔다르크 시대의 참월한 세상

이 이 그림 안에서 절묘하게 병치됩니다. 전쟁을 끝내기 위하여 번제처럼 모든 것을 내어 바치며 싸웠던 잔 다르크처럼 루오도 프랑스를 구해야 한다는 절실한 마음으로 이 작품을 완성했습니다. 공의를 이루실 하나님을 위해 부름 받은 잔 다르크처럼 화가로 부름 받은 루오도 일어났던 것입니다. 루오는 모르지 않았습니다. 잔 다르크가 기득권 세력으로 인하여 마녀 재판을 받고 화형에 처하듯 루오의 예술 세계도 나치 정권 억압 아래 탄압받고 종식되어 화형에 처할 수도 있다는 사실을요. 그럼에도 불구하고 그는 이 작품의 완성을 감행했습니다.

루오는 잔 다르크의 얼굴에 아무 치장을 하지 않았습니다. 예쁘거나 호감이 가거나 이지적인 잔 다르크의 모습이 아닙니다. 영웅스러운 화려함도 없습니다. 화가는 잔 다르크의 '참 형상^{저번 달에 보았던 '베로니카'가 생각나서} ^{이 단어를 골라 보았습니다}'만을 빚었습니다. 실제로 잔 다르크가 그러했으니까요. 세상적 학식에 관심을 지닌 소녀가 아니었고 오직 하나님을 아는 지식에만 헌신하였던 소녀 잔 다르크였기 때문입니다. 하지만 화가가 표현한 잔 다르크 표정은 남다릅니다. 순결함과 동시에 하나님의 음성에 따라 순종하려는 용기가 가득 보입니다. 하늘의 사명에 순명하기 위하여 구원자 그리스도 예수를 의지하여 전쟁에 임하려고 모습, 용맹히 싸우려는 모습, 고난과 타격을 맞서면서도 진격하려는 모습입니다. 화가는 잔 다르크에게 여성의 옷을 입히지 않았습니다. 작품 속의 잔 다르크는 남성의 옷, 기사들이 입었음직한 옷을 입고 있습니다. 실제 그녀는 남성의 옷을 입고 그리스도의 군사처럼 싸웠습니다. 불편한 여성의 치마 복장보다 활동이 편안한 남성의 옷을 입는 게 효율적으로 전투에 임할 수 있었기에 그녀는 여성의 몸으로 남성의 옷을 걸치고 전쟁에 출전했습니다. 그러나 바로 이 남성용 전투복 때문에 이후에 트집이 잡혀서 종교재판에

서 마녀라는 죄목을 받게 됩니다.[93]

루오의 작품에서 전투복을 입고 홀로 말을 타고 나아가는 잔 다르크의 모습은 왠지 애잔합니다. 그녀에게 다가올 극렬한 고난에 동참해 줄 사람은 아무도 없습니다. 그리하여 저는 루오의 이 작품 속에서 나귀를 타고 예루살렘으로 입성하는 예수님의 모습조차 병치하여 바라보게 됩니다. 잔 다르크로 인하여 자유와 해방을 되찾을 운명이었건만, 세상은 그녀를 어떻게든 악한 죄인으로, 이단으로, 마녀로 몰아갈 것입니다. 시기로 인하여 기득권 세력을 유지하기 위함입니다. 예수님도 그러합니다. 주님으로 인하여 자유와 해방이 가까이 다가오지만 세상은 예수님을 죄인으로, 용서받을 수 없는 반역자로 몰아가기만 합니다. 정치와 결탁한 종교 지도자들이 예수님을 시기하면서 그들의 권세를 유지하기 위해서입니다. "한 사람이 백성을 위하여 죽어서 온 민족이 망하지 않게 되는 것"이라고 여기면서요 요 11:50. 진리는 이렇게 역사 속에서 언제나 희생당하며 지켜지는 역설을 지닙니다. 루오의 그림 속의 주홍빛은 왠지 그녀를 화형시켰던 불길을 떠올리게 합니다. 동시에 이 주홍빛은 그리스도의 보혈도 연상시킵니다.

스테인드글라스 프레임 같은 검은 라인으로 처리된 잔 다르크의 눈을 봅니다. 아버지의 설명처럼 이 눈은 감아 있는 눈일 수도, 떠 있는 눈일 수도 있습니다. 저는 떠 있는 눈으로 봅니다. 그녀의 커다랗고 맑은 검은 눈동자가 느껴집니다. 오직 하늘만 바라보는 순수한 눈동자가요. 입맞춤과 함께 배반을 당하셨던 그리스도처럼 이 소녀도 조국이 주는 입맞춤과 더불어 배신을 당할 것입니다. 과연 이 그림은 성경 본문을 근거로 하고 있지 않아도 엄연한 성서화입니다. 그리스도를 만나는 길은 근본적으로 오직 두 가지 가능성이 있다고 합니다. 사람이 죽든지, 아니면 사람이 예

수를 죽이든지…[94] "이는 내게 사는 것이 그리스도니 죽는 것도 유익함이라." 빌 1:21 루오도 그걸 잘 알고 있던 화가였음에 분명합니다. 그걸 모르는 화가라면 <우리의 요안나>라는 작품을 이렇게 완성해냈을 리가 없겠지요.

아버지, 지난 6일, 재의 수요일부터 사순절이 시작되었습니다. 저는 이 기간에 예수님과 만나는 길에 대하여 깊이 고뇌하겠습니다.

예루살렘에
입성하시는 예수

Entry of Christ into Jerusalem

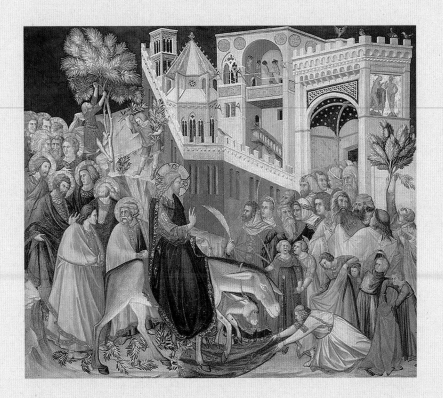

작가 ㅣ 피에트로 로렌제티 (Pietro Lorenzetti)
제작 연대 ㅣ 1320년경
소장처 ㅣ 이태리 아시시 성 프란치스코 아래층 대성당
(Lower Church, San Francesco, Assisi, Italy)

예수님의 예루살렘 입성은 신약의 네 복음서에 모두 기록되어 있는 중요한 사건이다. 왜냐하면 예루살렘에 입성하는 모습이 비록 초라하고 보잘 것 없다고는 하지만, 이 행렬이 주는 의미가 결코 가볍지 않기 때문이다. 즉 이스라엘의 왕으로 등극하기 위해 예수님은 예루살렘성으로 들어가시는 것이다. 연변에 있는 수많은 백성들은 호산나Hosanna를 외치며 입고 있던 옷을 벗어 길 위에 깔거나 종려나무 잎을 깔았다. 성경에는 이 일이 구약의 스가랴서 9장 9절에 기록된 예언에 대한 구현이라고 주석을 붙였다.

"시온의 딸아 크게 기뻐할지어다. 예루살렘의 딸아 즐거이 부를지어다. 보라 네 왕이 네게 임하시나니 그는 공의로우시며 구원을 베푸시며 겸손하여서 나귀를 타시나니 나귀의 작은 것 곧 나귀 새끼니라."슥 9: 9

그러나 이 깜짝 이벤트는, 당시 로마에게 일부 통치를 위탁 받았던 유대 종교 지도자들의 심기를 매우 불편하게 하였다. 새로운 왕의 등극으로서 예수님의 입성은 그들에게는 체제전복을 의미하였고 그것은 자신들이 지닌 정치적 위상을 뿌리째 흔드는 일에 해당하였기 때문이었다. 그래서 그들은 로마의 빌라도 총독과 결탁하여 예수를 죽이기로 결심하였다. 이 사건이 예수님의 십자가 책형 사건이다.

이제 이러한 사건의 배경을 염두에 두고 피에트로의 프레스코화를 보자. 그림은 크게 왼쪽 위 모서리로부터 오른쪽 아래 모서리를 향한 대각선으로 화면이 나뉜다. 한 마디로 대각선 구도다. 그래서 대각선 아래쪽은 나귀를 타고 나타나신 예수와 그 제자들, 그리고 환호하는 군중들로 채워져 있고, 오른쪽 비껴 윗쪽은 예루살렘성으로 짐작되는 건축물이 대부분의 화면을 채우고 있다. 이러한 화면 구도 때문에 예수님과 제자들의 무리는 비록 정지된 인물군이지만 오른쪽 비스듬한 아래를 향한 강한

동세를 보여준다. 이는 배경을 이루고 있는 기울어져 있는 건물 벽면의 시각적인 장치에 의해 더욱 그러한 느낌을 강화시킨다. 예수님을 선두로 한 인물군이 마치 언덕길에서 미끌어져 내려오는 듯한 느낌조차 주고 있는 것이다. 이에 비해 이들을 맞는 군중들은 매우 안정적인 분위를 보여 주고 있다. 아마 작가는 예루살렘으로 입성하는 무리들과 이들을 환호 하는 이들의 이원화된 분위기를 극명하게 표현하고 싶어했는지도 모른 다. 나귀 앞의 인물은 자기의 옷을 펼쳐 깔기 위해 무릎을 구부리고 있으 며, 뒤의 어린아이들은 종려나무 잎을 꺾어 길에 뿌리고 있다. 이러한 화 면의 미장센들은 사복음서에 기록된 종려주일의 행차에 대한 거의 모든 기록의 내용을 충실하게 재현하고 있어 보인다. 등장하는 인물 하나하나 도 사실에 닮게 비교적 잘 묘사되어 있으며, 로마네스크 양식풍을 지니 며 배경을 이루고 있는 건물은 비록 시각의 법칙에 잘 들어맞지는 않지 만 원근법을 표현하려고 애쓰고 있는 작가의 의도를 짐작하게 해준다. 이렇게 보면 이 작품은 성서의 내용을 일반인에게 쉽게 이해시킬 목적으 로 제작하였던 중세의 종교적 관념화로부터 꽤나 벗어나 있는 작품이라 고 생각할 수 있다. 작가 피에트로가 중세의 마지막 화가로 흔히 알려져 있는 치마부에Cimabue보다 약 40년쯤의 후에 활동한 화가라는 점도 우리 의 이러한 추론에 확신을 보태준다. 이렇게 본다면 작가는 초기 르네상 스 시기의 작가라고 판단해도 틀리지 않을 것이다일부 사전에는 중세의 시에나 작 가라고 분류하고 있다. 실제로 아시시Assisi에 있는 성 프란치스코성당은 상부 성당과 아래 성당으로 나뉘어져 있는데, 상부 성당의 벽면에는 르네상스 화가로 분류되는 조토의 작품들이 그의 스승인 치바부에의 그림과 더불 어 실내를 장식하고 있다. 그리고 하부 성당에는 본 작품이 프레스쿠하 기법으로 벽면에 그려져 있다. 이러한 관점으로 이 작품을 보면, 하나의

작품 안에 중세와 르네상스 양식이 혼재되어 있음을 어려움 없이 발견할 수 있다. 인물들의 묘사나 원근법의 시도는 분명 중세 관념화의 차원을 벗어나 있다고 말할 수 있는 형태소를 지니고 있다. 그러나 원근법의 법칙에 잘 들어맞지 않은 인물이나 건물의 형태소는 중세의 관념화 차원을 완전히 벗어나 있지 않음을 또한 관찰할 수 있다. 이렇게 보면 아시시의 이곳 성당에는 중세와 르네상스의 그림들이 시대의 변곡점처럼 자리잡고 있다고 말해도 틀리지 않을 것이다. 이는 당시의 그림 소비자가 지니고 있었던 인식의 한계를 넘지 않으려는 작가의 의도인지, 중세의 관념화의 폐각閉殼을 완전히 벗어나지 못하고 있었던 작가 자신의 한계인지는 분명하지 않다.

어찌 묘사되었든, 이 작품 속의 주인공인 예수님은 나귀를 타고 예루살렘에 입성하는 순간, 당신이 이제 인류를 위한 가장 위대한 제사의 희생물이 되지 않으면 안 된다는 사실을 스스로 깨닫고 있었으리라고 생각한다. 그래서인지 작가는 예수님의 얼굴을 온화하지만 결코 기쁨에 들떠 있지 않은 표정 없는 모습으로 그렸다.

2019. 4. 16.

<예루살렘에 입성하는 예수> 그림을 보며

바로 이틀 전이 종려주일이었어요. 아버지. 그래서 이번 달은 이에 관련된 작품을 골라서 제게 나누어 주시겠지, 생각하고 있었습니다. 그러다 보니 반 다이크van Dyck의 그리스도 예루살렘 입성Entry of Christ into Jerusalem일까? 샤를 르브룅Charles Le Brun, 아니면 귀스타브 도레Gustave Doré의 작품일까? 알만한 작가들을 한 번씩 떠올려 보았어요. 피에트로 로렌제티Pietro Lorenzetti의 그림이라고는 전혀 예상하지 못했습니다. 그래서 그런지 제게 이 작품이 신선하게 다가왔습니다.

호산나Hosanna! 이렇게 군중들은 외쳤습니다. 히브리어로 '호시아나 hôšǐa-nā'시 118:25는 '지금 우리를 구원하소서!' 혹은 '청컨대 우리를 구하소서'라는 뜻입니다. 압제 속에 살아가던 이스라엘 백성들은 이스라엘을 해방시키고 외세로부터 건져낼 수 있는 '메시아'에 온 희망을 걸고 있었습니다. 하여 맹인의 눈을 뜨게 해 주시고 죽은 자를 살리시며 병마를 낫게 해 주시고 귀신을 축사하신다는 능력의 예수님이 예루살렘에 입성하시자마자 열광하기 시작했습니다. 온 성은 소동했다고 나옵니다마 21:10. 이건 단순히 흥분했다는 의미가 아닙니다. 여기 '소동하다'를 나타내는 헬라어 동사 '세이오σειω:seiō'는 지진이 난 것처럼 흔들릴 때 사용할 수 있는 단어입니다. 진실로 예수님의 예루살렘 입성은 그들에게 지축이 흔들리는 사건의 전조前兆였습니다. 사람들은 몰랐습니다. 예수님께서 인간 보좌에 앉으시는 것이 아니라, 죄인의 십자가에 못박혀 죽으심으로 진정한 하늘의 왕으로 등극하시게 될 것임을요. 더 이상 인간 제사장의 중재가 필요없이 하나님께서 친히 그리스도를 통하여 죄를 사하시고 구원하시

는 날이 다가온다는 사실을 몰랐습니다. 성소 휘장이 위로부터 아래까지 찢어져 둘이 되고 바위가 터지며 지구의 자전축이 뒤흔들리는 날이 다가온다는 것을 그들은 전혀 인지하지 못했던 것입니다마 27:51.[95] 종려나무가지를 흔들며 예수님을 맞이했던 그날은 이런 엄청난 진동의 날의 프렐류드prelude 같은 순간이었습니다.

　그림을 봅니다. 로렌제티는 중세화가 답지 않게 이런 엄숙한 진동스러움?을 그림에 잘 나타내려고 노력했습니다. 사실 중세화가들은 자신만의 독특한 표현을 억제하고 성화를 그려내야 한다는 목표에 집중했기에 예술가라기보다 노련한 기능인에 더 가까웠습니다. 중세의 시대는 종교의 세계에 몰두해야 했기에 중요한 주제를 위해서는 원근이나 명암이 다 무시될 수 있었지요. 중세 미술가들은 작품을 그릴 때 '자신의 예술'이라는 개념을 지닐 수가 없었고, 예술가로서 '개인적 독창성'에 목숨을 걸 이유도 없었습니다. 물론 그런 연유로 화가 개인의 이름도 그렇게 중요하지 않았겠고요. 그럼에도 로렌제티는 매우 특이했던 사람입니다. 그는 과연 시에나Sienese School of painting[96] 화파를 대표하는 사람으로 중세적인 아우라를 버리지 않으면서도 동시에 중세 미술에서는 배제 되었던 인간적인 정서도 놓치지 않으려 했던 화가였습니다. 아버지께서도 이미 언급하셨지만 일단 그가 그려낸 인물들의 표정에서부터 그걸 알 수 있습니다. 서로 마주보는 사람들의 놀라는 듯한 표정, 이야기를 나누는 손짓, 사람들에게 밀려 뒷 모습을 보여주는 인물들의 광경 등은 중세 미술에서는 도저히 찾아볼 수 없는 새로운 '인간적인' 시도입니다. 다소 비율은 어긋났지만 로렌제티가 표현해 냈던 원근의 시도도 그러합니다. 프레스코화는 기술적 특성상 섬세한 표현이 쉽지 않은데 사람들 하나하나의 묘사에 로렌제티가 세심함을 쏟았습니다. 채색도 풍부합니다. 예수님은 푸른 망

토를 입고 계시는데 그 뒤에 따라오는 제자 중 머리에는 광원nimbus이 없는 제자는 그 푸름에 맞선 붉은 망토를 입고 예수님을 대적합니다. 그는 가룟 유다입니다.

예루살렘에 나귀를 타고 들어오셨던 분은 정치적 군주로서의 메시아가 아니라 흠 없이 순결하게 준비된 유월절 양으로서의 메시아입니다출 12:5. 부요하신 이로서 가난하게 되실 분이 들어오고 계십니다. 그의 가난함으로 말미암아 우리가 도리어 부요하게 된다는 은총의 진리가 아리게 다가오는 장면입니다고후 8:9. 이 그림이 다른 어디도 아닌 성 프란치스코 Saint Francis of Assisi 성당 아래층에 있는 작품이라는 것이 의미 깊습니다. 그리스도의 가난한 삶과 가난한 사람들 안에 현존하시는 그리스도를 닮기 위하여 사랑으로 헌신했던 프란치스코는 이렇게 말한 바가 있습니다. "거룩한 가난은 탐욕과 욕망과 세상의 염려를 수치스럽게 한다The holy poverty shames greed, avarice and the cares of the world."[97] 과연 우리 주 예수 그리스도의 가난은 세상의 애집과 과욕을 수치스럽게 만들고야 마는 거룩한 가난입니다.

아버지, 사순절이 깊어갑니다. 삼일 후면 주님께서 고난 받으신 성 금요일입니다. '여호와의 유월절'을 받아들이며출 12:11 제 영혼의 지축이 죄의 고백과 사함의 은혜로 크게 진동하기를 구하고 있습니다. 그러나 압니다. 다가올 나라는 온전하여서 '진동하지 아니할 나라'입니다. 저는 경건함과 두려움으로 하나님을 기쁘게 섬기며 그 나라를 은혜로 받으려고 합니다히 12:28.

5월엔 어떤 그림을 준비하셨을지 벌써 기다려집니다.

무덤 속
그리스도의 시신

The Body of the Dead Christ in the Tomb

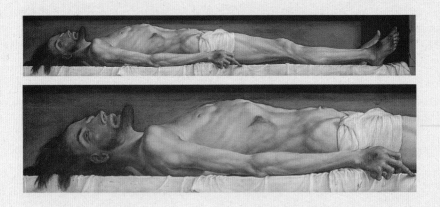

작가 ㅣ 소 한스 홀바인 (Hans Holbein the Younger)
제작 추정 연대 ㅣ 1521
제작 기법 ㅣ 나무 위 유화 (Oil on wood)
작품 크기 ㅣ 31㎝×200㎝
소장처 ㅣ 스위스 바젤 박물관
(Kunstmuseum, Öffentliche Kunstsammlung, Basel)

홀바인은 화가의 이름보다 일본의 물감 회사명으로 우리에게 널리 알려져 있다. <ホルベイン画材株式会社>의 이름이 아버지 홀바인과 아들 홀바인 중 누구의 이름에서 따온 것인지는 확실치 않지만, 화가로서의 홀바인은 아들 홀바인the Younger이 우리에게 더 친숙한 이미지로 다가온다. 왜냐하면 그가 1533년에 그린 <대사들 The Ambassadors>로 우리에게 너무나 많이 알려져 있기 때문이다.

그는 독일의 뒤러와 더불어 북구 르네상스를 대표하는 작가로 알려져 있지만, 그의 일생은 결코 순탄하지만은 않았다. 그는 국제적 교역의 중심지였던 남부 독일의 아우크스부르크에서 태어났다. 그곳에서 청소년기를 보내고 18세가 되던 해에 그는 스위스 바젤로 이주해 그곳에서 그림과 목공예 등을 공부했다. 그곳에서 당시 인문학자로서 명성을 떨치고 있었던 에라스무스Desiderius Erasmus를 만났는데, 그의 초상화를 그리게 된 것이 인연이 되어 그와 가까워졌다. 그 뒤 프랑스에 잠시 머물기는 했지만, 이내 에라스무스의 추천을 받아 이번에는 궁정화가의 꿈을 안고 영국으로 건너갔다. 마침내 그가 35살이 되었을 때, 영국의 헨리 8세의 궁정화가가 되어 런던에 영구적으로 정착했다. 그리고 그곳에서 46세를 일기로 사망했다. 이렇게 보면 그를 독일의 화가로 분류하기는 하지만, 실질적으로는 스위스 바젤과 영국 런던에서 주로 활동했음을 알 수 있다.[98] 우리가 지금 보고 있는 그림은 그가 스위스 바젤에 있을 때 그린 그림이다.

이제 그림을 같이 보자. 우선 이 그림을 보는 순간, 이 그림을 성화의 범주에 넣어 해설을 하는 것이 바른 일인지 아닌지 신념을 갖기 어렵다. 이만큼 처참한 모습을 감춤 없이 드러낸 예수 시신의 그림을 일찍이 본일이 없기 때문이다. 이 그림을 보면서 인류를 너무나 사랑한 나머지 그의 살과 피를 모든 사람들에게 아낌없이 공여한 예수의 은총을 기리며

깊은 감사와 감동을 누릴 수 있을까. 쉽게 말해 이 모습에서 당신의 영광만이 아니라 나아가 하나님의 영광을 발견하기 어렵다는 것이다. 하나님의 독생자, 인류를 구원할 메시아, 신의 아들이자 그 자신이 이미 신이었던 모습을 발견할 어떤 보조적인 시각장치도 이 그림에서는 찾아볼 수 없다. 마치 관의 오른쪽 옆면을 뜯어내고 시신이 안치되어 있는 모습을 측면도로 보고 있는 화가 입장에서 그러한 장치를 포함하기에는 그 관의 여백이 너무나 협소하고 작았기 때문이었을까?

어떻든 너무도 끔찍하고 처참한 모습을 감춤 없이 사실적으로 묘사하고 있는 작가의 그림은 눈길을 돌리고 싶을 정도다. 러시아의 문호 도스토옙스키Fyodor Dostoevsky가 1867년 바젤에 와서 이 그림을 보는 순간 한참 동안 말을 잃고 간질 발작 증세를 보여 그의 부인이 황급히 데리고 나갔다는 이야기가 있을 정도다.[99]

홀바인이 얼마나 이 그림을 감춤 없이 사실적으로 묘사했는지를 이제부터 살펴보자. 이 인체 비례는 르네상스 당시 레오나르도 다 빈치가 작성했던 비트루비우스vitruvius의 인체비례도에 매우 충실하다. 상체와 하체의 길이가 성기 부위를 중심으로 동일하다. 그리고 전체적으로 8등신의 비례에 따르고 있음을 알 수 있다. 로마시대에 비트루비우스가 설정한 7등신의 비례를 독일의 뒤러가 이상적인 8등신으로 조정했는데, 홀바인은 이 8등신 인체비례를 따랐다. 또 죽어 세마포 위에 눕혀져 있는 시신의 모습은 예수가 십자가 책형으로 돌아가신 뒤 사흘째 되는 새벽에 부활했다는 성서의 기록에 따라, 이 그림은 적어도 죽은 지 이틀과 사흘 새벽 사이의 어느 시점의 부패된 상태를 그린 것이라고 짐작이 된다. 왜냐하면 손과 발의 못자국 부위는 이미 거무스레 변해 썩어가고 있다는 느낌이 들기 때문이다. 그리고 퀭한 모습으로 뜨고 있는 눈이라든가 벌

리고 있는 입 등의 묘사는 죽음의 공포와 통증이 얼마나 극심했는가를 증명해주는 사후 시신의 일반적인 모습을 여실히 보여주고 있다. 창에 찔린 오른쪽 옆구리성화 제작자들은 예수의 오른쪽 옆구리에 창상創傷을 그리는 것을 관례로 삼고 있다 역시 부풀어 썩어가고 있다. 한 마디로 이 그림은 예수의 시신이 여느 범부의 시신과 조금도 다름이 없는 공포스러울 만큼의 사실성을 증언한다. 홀바인은 왜 자신의 그림을 통해 이렇게 성자의 시신을 범부의 시신과 전혀 다름이 없다고 주장하고 있는 것일까?

어떤 이들은 그가 인문학자 에라스무스의 영향을 받았으리라고 추론한다. 그 주장은 이 그림이 그가 바젤에 있을 때 그려진 작품이라는 점에서 상당한 설득력을 지닌다고 볼 수 있다. 그는 남부 유럽에서 그려지고 있었던, 어떠한 고통에서조차도 항상 의연하게 보이도록 그려진, 소위 '승리하는 예수상'에 대해 거부감을 가졌을 것으로 짐작된다. 그는 에라스무스의 영향을 받아 그러한 이미지를 지나치게 이상적으로 꾸며진 허구라고 보았을 가능성이 크다. 그리고 동시대에 그려진 그뤼네발트Grunewald의 이젠하임의 제단화의 십자가 책형도로부터 영향을 받아, 가장 처참하고 고통스러운 모습의 가장 진솔한 주검을 그려야 한다고 생각했을 수도 있다. 그래야 부활하신 예수의 '부활'이 더욱더 우리의 삶 속으로 강력하게 다가오는 '부활'이 될 수 있다고 믿었을 것으로 추론될 수 있는 일이다.

2019. 5. 17.

<무덤 속 그리스도의 시신> 그림을 보며

저번 달에는 중세적 신비감이 잔영殘影으로 남은 피에트로 로렌제티Pietro Lorenzetti의 그림을 나누어 주셨는데 이번 달에는 그와는 확연하게 다른 인문주의 영향을 농무하게 받은, 정밀하고 사실적인 묘사를 지향하는 한스 홀바인의 작품을 소개해 주셨네요. 이 섬뜩한 그림을 보고 이건 결단코 그리스도의 시신이 아니라고 우기고 싶은 사람도 있을지 모르겠습니다. 하지만 소용없습니다. 관 위에 쓰여진 라틴어 글자가 명확하게도 이분이 그리스도이심을 입증하기 때문입니다: "IESUS NAZARENUS REX IUDAEORUM이에수스 나자레누스 렉스 이우데오룸 – Jesus of Nazareth, King of the Jews나사렛 예수, 유대인의 왕."

그렇습니다. 거룩하면서도 위엄 있고 숭고한 그리스도의 죽음에 익숙해진 감상자들에게 이 그림은 격돌激突을 일으킬 만합니다. 실제 크기의 직사각형 관 모양을 그대로 재현하여 놓았기에 자못 폐쇄 공포증claustrophobia마저 느끼게 하지요. 위협과 거부감을 자아낼 정도로요. 홀바인은 간절했던 것 같습니다. 그가 귀로만 '들었던' 예수님의 죽음을 그려내고 싶지 않았고 눈으로 직접 '목격했던' 예수님의 죽음을 그려내고 싶은 간절함입니다. 복음서 기자 중 그 누구도 예수님의 시신이 어떠했는지 자세하게 설명해 준 사람이 없습니다. 십자가 처형 이후 예수님의 시신을 가까이에서 본 사람이 없었던 것도 아닌데 말이지요. 아리마대 사람 요셉과 니고데모가 있었으니 적어도 이 두 사람예수님의 시신을 직접 가지고 와서 유대법대로 장사를 치른 인물들, 요 19:38-42만큼은 심히 구타를 당하신 예수님의 얼굴과 피멍이 들어 있는 몸과 채찍으로 찢겨진 살, 그 처참한 시신을 두

눈으로 명확하게 보았을 것입니다. 그럼에도 그 정황이 어떠했는지는 나와 있지 않습니다. 그런데 홀바인은 성경의 행간 속으로 기어이 비집고 들어가 마치 그 현장에 있었던 것처럼 인간 예수의 시신을 그의 그림 안에 담아 내려고 했습니다.

이미 종교 개혁이 일어나고 있었던 홀바인 당시에는 더 이상 극적이며 과장된 묘사의 성서화가 요구되지 않았습니다. 교회를 장식할 목적으로 그려지는 일정한 틀에 따르는 종교 제단화 같은 그림은 호소력을 상실하고 있었던 때입니다. 그렇기에 홀바인은 시대의 예술가로서 이런 그리스도의 시신을 그려야만 했습니다. 이 그리스도의 모습을 통하여 죄인인 우리가 죽을 때의 모습을 적나라하게 보여주고 싶었던 겁니다. 우리와 동일한 인간의 모습을 입으시고 우리의 죄 때문에 고통스럽게 죽으신 인자의 시체를 이제는 좀 직시하여 받아들이라고 홀바인은 말하고 있습니다. 검푸르게 변하고 있는 얼굴과 곪고 부패해가는 예수님의 육신에서 "우리가 보기에 흠모할 만한 아름다운 것이 없는" 진실된 그리스도를 만나고 "멸시를 받아 사람들에게 버림을 받고 간고를 많이 겪었으며 질고를 아는" 고통의 그리스도를 만나라고 독려합니다. "그에게서 얼굴을 가리고 그를 귀하게 여기지 아니하는" 우리를 돌아보게 만듭니다사 53:2-3.

홀바인의 <무덤 속 그리스도의 시신>을 보고 전율과 충격과 같은 '스탕달 신드롬Stendhal syndrome'[100]을 느꼈던 도스트엡스키는 이후에 <백치The Idiot>라는 작품을 집필하면서 이 그림을 그의 소설 안에 등장시킵니다. 소설 속의 인물 중 이폴리트Hippolite는 이런 말을 합니다. "만약 그를 신봉하며 추앙했던 모든 제자들과 미래의 사도들, 그리고 그를 따라와 십자가 주변에 서 있었던 여인들이 이 그림 속에 있는 것과 똑같은 그의 시체를 보았다면, 그들은 이 시체를 보면서 어떻게 저 순교자가 부활

하리라고 믿을 수 있었을까. 만약 죽음이 이토록 처참하고 자연의 법칙이 이토록 막강하다면, 이를 어떻게 극복할 수 있겠는가 하는 생각이 저절로 들었다. 눈 앞에는 전혀 부활할 것 같지 않은 예수의 죽은 몸 뿐이다.”[101] 도스트옙스키는 작중 인물을 통하여 그의 마음을 그렇게 고백했습니다. 몸서리칠 정도로 슬프고 끔찍한 인간 예수의 시신 속에서 신성을 찾아내기가 두려웠기 때문입니다. 죽음을 역행하고 초극하는 부활이 이 죽은 몸에서 이루어진다는 사실을 받아들이기 힘들었겠지요.

맞습니다. 홀바인의 그림은 “이런 절망의 몸에서도 부활이 일어날 것이라고 진실로 믿습니까?”라는 묵직한 질문을 던지고 있습니다. 우리를 멈칫하게 만드는 존문尊問입니다. 그런데 이 작품은 물음만 던지고 있지는 않습니다. 그림 안에는 아주 조용히 대답도 숨어 있습니다. 예수님 시신의 오른쪽 손 세 번째가운데 손가락이 그것입니다. 그 손가락에 유난히 힘이 들어가 뻗어 있는데 그게 바로 답입니다. 이건 절대로 모욕적인 제스처[102]가 아니고 세 번째, 즉 ‘삼일’을 가리키는 의미입니다. 삼일 후. 삼일 후에 소망을 발견하게 될 것이라는 메시지입니다. 삼일 후면 썩을 것이 썩지 아니함을 입고 죽을 것이 죽지 아니함을 입게 됩니다고전 15:54. 육의 몸으로 심고 신령한 몸으로 다시 살아납니다고전 15:44. 삼 일은 결코 짧지 않아서 시체가 충분히 부패하여 회생 불가능하게 될 만큼의 위력을 지닌 시간입니다. 하지만 삼 일은 절망의 깊은 못, 저 끝에서 힘차게 희망을 끌어올릴 수 있는 충분한 시간이기도 합니다.

그래서 저는 이 그림이 그리스도의 시신만을 보여주는 그림이 아니라 부활의 믿음을 촉구하는 초청으로 받아들이려고 합니다. 그러려면 무덤 속의 그리스도를 제 마음에 모셔야만 합니다. 낙심 될 때마다 저의 깊은 심연 가운데 도사리는 낙망 속에서 그리스도의 거룩한 절망을 묵상해야

만 합니다. 그리고 그 가운데 손가락, 세 번째 손가락, 즉 '제 삼일'에 제 믿음을 걸어야 합니다. "그의 능력이 그리스도 안에서 역사하사 죽은 자들 가운데서 다시 살리시고!"엡 1:20 이 구절을 힘껏 붙들어야만 합니다. 다시 살리심, 다시 일으키심, 다시 세우심을 믿으며 나아가야만 합니다.

올해 미들랜드의 봄이 늦어서 이제서야 사람들이 꽃을 심기 시작하고 있어요. 아버지께서 늘 말씀하시듯 '새 봄 새 부활의 꿈'을 결연한 마음으로 꾸겠습니다.

하프를 켜는 다윗 왕

King David Playing the Harp

작가 ㅣ 페테르 파울 루벤스와 얀 부크호르스트
(Peter Paul Rubens and Jan Boeckhorst)
제작 추정 연대 ㅣ 1616 (작품 마무리:1646 – 1650)
제작 기법 ㅣ 나무 위에 유화 (Oil on wood)
작품 크기 ㅣ 84.5㎝×69.2㎝
소장처 ㅣ 프랑크프르트 슈테델 박물관 (Stadel Museum, Frankfurt am Main)

다윗의 이야기는 사무엘상 16장부터 시작되어 사무엘하, 열왕기상, 그리고 열왕기하 2장 전반부에 이르기까지 구약성서의 많은 부분을 차지하고 있다. 그만큼 다윗 왕은 하나님이 사랑하시는 왕이었고 이스라엘 민족이 가장 추앙하는 왕이었다. 어느 정도 역사적 신뢰성이 있는지는 알 수 없지만, 성서 연대기를 보면 기원전 1010년부터 970년까지 약 40년간 이스라엘의 제2대 왕으로 재위했던 것으로 기록되어 있다. 성서의 기록에 따르면 그가 이스라엘의 초대 왕 사울과 만난 것은 골리앗을 물맷돌로 쓰러뜨리고 거인 적장의 머리를 베어 엘라Elah 골짜기에 자리 잡고 있었던 사울의 지휘 본부로 가지고 갔을 때라고 생각하기 쉽지만, 실제로는 하나님이 보낸 악령이 괴롭힐 때 그 고통으로부터 벗어나기 위해 사울이 다윗을 자신의 호위병으로 불렀을 때부터였다. 다윗이 들판에서 양치기로 있었을 때 수금을 잘 타는 연주가로 두각을 나타냈기에 마침 정신질환에 시달리는 사울의 음악 치료사music therapist로 채용된 것이었다. 그러나 사울에게 수많은 공헌을 했음에도 불구하고 다윗은 오히려 사울왕으로부터 말할 수 없는 핍박을 받았다. 하나님의 축복이 자기를 떠나 이미 다윗에게 기울었고 백성들의 존경도 다윗을 따를 수 없음을 안 사울은 다윗을 죽이고 싶었던 것이다. 시시각각 다가오는 죽음에 대한 불안과 공포로 다윗은 이방 땅으로 피하고 들판과 동굴을 피난처 삼으면서 온갖 고초를 다 겪어야만 했다. 그는 사울을 죽일 수 있는 결정적인 순간을 두 번씩이나 넘기면서도 왕의 회개를 기다렸다. 하지만 극적인 반전은 끝내 오지 않았다. 사울이 전쟁에서 그의 아들과 함께 전사하고, 다윗이 왕으로 등극했던 해가 30세였으므로 어림잡아 15년에 가까운 세월을 그렇게 험난한 상황 속에서 살았다고 보아야 한다. 그럼 다윗이 왕이 된 이후에는 모든 것이 평안했던가. 그렇지 않았다. 자기 부하의 아내를 넘보아 죄

　　　　　　　　　　　　30. 하프를 켜는 다윗 왕

를 저질렀던 일, 말년에 자신의 장남 압살롬의 반역으로 왕위 찬탈의 치욕을 맛보았던 일 등 그의 일생은 여전히 순탄치 않았다. 그의 고난과 역경과 회한은 시편에 잘 기록되어 있다.

이 그림을 보면, 어떤 노인이 자기 앞에 하프를 놓고 자기가 살아온 세월의 갖가지 회억回憶과 체험을 악보삼아 조용히 연주하고 있는 듯한, 숙연하면서도 초탈한 모습을 볼 수 있다. 제목은 <하프를 켜는 다윗 왕>이다. 그림의 제목이 없었더라면 이 노인이 다윗이라는 사실을 알아챌 수 있는 그 어떤 그림 단서도 우리에게 제시되지 않고 있다. 중후한 체격, 비교적 고급스러워 보이는 숄과 그 위를 장식하고 있는 느슨한 보석 장식, 마르지 않고 후덕해 보이는 얼굴 피부와 약간 비껴 위를 응시하고 있는 그윽한 표정, 이 모든 시각 요소들이 어두운 배경으로부터 우리를 향해 느리고 중후한 속도감으로 다가오고 있다. 비록 크지 않은 작품이지만, 인물이 지니고 있는 질감, 섬세한 묘사를 통해 사실성을 확보하려는 정교한 붓질 등 바로크 시대의 대가 루벤스가 지니고 있는 모든 기질이 남김없이 드러나고 있는 작품이다. 이 노인이 자리 잡고 있는 공간이 어떤 공간인지, 초저녁인지 밤늦은 시각인지, 그를 비추고 있는 촛불이 어느 위치에서 어떻게 비추고 있는지, 그 주변에 다른 사람들이 있는지 없는지 이 그림은 우리에게 더 이상의 단서를 제공해 주지 않고 있다. 다만 작가 루벤스는 이 트로니Tronie[103]의 주인공이 다윗이라고 말하고 있다. 그림은 오직 그만을 응시하도록 모든 여타의 단서들을 차단하고 있다. 물론 성서의 어디를 보아도 늘그막에 다윗이 수금을 켰다는 기록은 찾아볼 수 없다. 그가 수금을 켰던 때는 사울이 하나님이 보낸 악령에 시달렸을 때, 즉 그가 소년이던 시절이었다. 이렇게 보면 작가 루벤스는 세월이 빚어낸 다윗의 말년의 모습을 통하여 다윗 왕의 영욕으로 점철된 삶 전체

를 특징지으면서 그것의 정수精髓를 드러내려 시도했던 작품이 아닐까 생각한다. 이스라엘 민족으로부터 가장 존경받았던 위대한 왕이었던 다윗도 나이가 들자 이불을 덮어도 따뜻한 줄을 모르게 되었다. 죽음의 그림자가 지근거리에서 늘 어른거렸으며 파란만장했던 젊은 시절과 재위 기간 동안의 도덕적 해이, 압살롬의 왕위 찬탈 시도, 사랑으로 기르고 가르쳤던 자식 아도니아의 반란을 또 다시 목도할 수밖에 없었던 그의 말년… 이 모든 순간들이 이 초월적이고 변증법적인 포즈 안에 녹아 있다는 것이다. 루벤스는 가톨릭에 저항하는 개신교국인 네덜란드에 남지 않고, 스페인에 대한 충성을 서약한 안트베르펜Antwerp 중심의 가톨릭 교계에 남아 있었기에 그는 풍성한 일감을 확보할 수 있었고 그의 기량을 마음껏 발휘할 수 있었다. 이 그림은 그가 생애 중 가장 왕성하게 활동하였던 시기에 그렸다. 초월적이고 변증법적인 다윗의 트로니의 초상 위에 화가 자신의 믿음과 영적 상태가 투영되었을 것이라는 추론은 그래서 자연스럽다. 그는 밀려드는 작업량을 소화내기 위해 공방을 만들어 조수들을 많이 채용했는데, 얀 부크호르스트Jan Boeckhorst도 그 중의 하나였다. 이 그림은 루벤스가 1616년에 다윗의 머리 부분의 초벌 그림을 그렸고 그의 공방 제자 부크호르스트가 1640년대 중후반에 완성했을 것이라고 보는 관점도 있다. 그래서 제작 연대에 그 내용을 괄호 안에 넣었다.

2019. 7. 17.

　　　　　　　　　　　　　　　　　30. 하프를 켜는 다윗 왕

<하프를 켜는 다윗 왕> 그림을 보며

아버지, 루벤스 작품을 나누어 주셔서 감사드립니다. 루벤스 작품 중 이 작품이 가장 뛰어난 작품인지 아닌지 제가 감히 가늠할 수는 없지만 어쩌면 루벤스 작품 중에서 가장 의미 있는 작품에 해당하지 않을까 생각합니다. 루벤스가 다윗의 두상을 그려냈는데 그의 제자혹은 그보다 어렸지만 공방에서 일했던 가까운 벗일까요? 얀 부크호르스트가 나머지 부분을 완성시켜서 루벤스의 유작遺作을 만들어냈기 때문입니다. 두 사람의 작품이지만 이 그림은 한 사람의 붓터치처럼 자연스럽습니다. 고전주의 화풍이 드러나면서도 풍만함이 가미된, 밋밋한 수평구조가 아닌 조금은 역동적인 구도를 지닌 소위 '루벤스 풍'의 작품입니다. 우리는 다윗의 정면 얼굴을 보지 못하고 뒷모습에 가까운 측면만 보게 되는데도 그 눈빛이 촉촉히 젖어 있다는 걸 쉽게 느낄 수가 있습니다. 입술은 영탄詠歎을 내뱉는 듯한 모습을 지녔다는 것도요. 하프의 현을 고르는 그 숙련된 손길은 일일이 현을 보지 않아도 고운 선율을 자아낼 만큼 자연스럽다는 사실도 알게 됩니다. 그림에 귀를 가까이 대어보면 다윗이 어떤 노래를 읊고 있는지, 어떤 음악을 연주하는지 들릴 것만 같습니다.

다윗dāwid이라는 이름은 히브리어로 '사랑받는 자'라는 뜻입니다. 그의 삶은 기구했지만 하나님께 사랑받는 삶을 살았던 건 분명합니다. 하늘의 왕에게 각별한 사랑을 받았기에 지상의 왕 사울에게 증오와 질시를 받아야만 했던 숙명은 어쩌면 당연했는지도 모릅니다. 성서에서는 사울이 다윗에게 공식적으로 던졌던 첫 번째 질문을 이렇게 기록합니다. "소년이여, 누구의 아들이냐?"삼상 17:58 성姓이 따로 없었던 고대 이스라엘에

서 '누구의 아들'을 묻는 건 그 사람의 정체성을 묻는 것입니다. 사울은 다윗의 아버지가 궁금했던 게 아닙니다. 사울이 다윗을 모르고 있었던 것도 아닙니다. 악령으로 인하여 번뇌를 앓고 있었을 때 곁에 머물렀던 다윗은 자신을 위해 수금을 타는 유약한 아이였을 뿐인데삼상 16:23 지금 사울 앞에 서 있는 다윗은 골리앗의 수급을 들고 서 있는 장수라는 사실에 놀라고 있었던 겁니다. 사울의 질문은 다음과 같다고 말해도 전혀 틀리지 않습니다. "나는 이스라엘의 왕이다. 왕으로서 너에게 질문을 건넨다. 나와 함께 하시지 않는 하나님께서 어찌하여 너와는 함께 하시는가. 나에게는 등을 돌리시는 하나님께서 어찌하여 너를 가까이에서 친밀하게 도우시는가. 이스라엘 왕으로부터 떠나신 하나님께서 어찌 작은 목동인 너에게는 살아 계신 만군의 여호와로 임재하시는가. 소년이여, 이제 말하라. 그대는 누구인가!!!"

그때 다윗은 대답합니다. 개역개정 성경에서는 "나는 주의 종 베들레헴 사람 이새의 아들이니이다"삼상 17:58라고 기록했습니다만 사실 히브리어 성경으로 읽어 보면 다윗의 대답속에 '나는'이란 주어는 없습니다. 그저 '주의 종 이새의 아들'이라고만 말했을 따름입니다(원문에는 1인칭 주어를 포함한 동사조차 나오지 않습니다). 물론 '나는'이라는 주어를 생략했다는 것은 고대 어법으로 볼 때 무척 공손한 표현이라고 말할 수 있습니다. 그렇지만 다윗이 '나는'이라는 주어를 생략했던 데에는 이유가 있다고 봅니다. 다윗이란 뜻은 무엇인가요. 다윗은 '하나님께 사랑받는 자' 입니다. 만일에 다윗이 '나는 다윗입니다'라고 했다면 그것처럼 왕에게 도전장을 던지는 대답은 다시 없게 되는 것입니다. "나와 함께 하시지 않는 하나님이 어찌 너에겐 함께 하시는가"라고 사울이 물었는데, 다윗이 "하나님께서 어찌하여 왕에게 함께 하시지 않는지 저는 모르지만 저는 하나

님께 사랑받는자 다윗 입니다"라고 말하면 안 되기 때문입니다. 겸손하고 지혜로운 다윗은 언어를 신중히 고를 줄 알았습니다. 그래서 다윗은 '나는'을 생략하고 자신의 '이름'조차 거론하지 않은 채 사울을 '주'로 높이면서 '주의 종 베들레헴 사람 이새의 아들'이라고만 대답했습니다. 그 뒤로부터 다윗이 사울을 위해 수금을 탔다는 기록은 없습니다. 이후에 다윗은 전투를 이끄는 용사가 되었기 때문입니다.

그때부터입니다. 수금을 탔을 때에만 해도 나름 평안했던 다윗의 나날이 창과 활을 드는 군사가 되면서부터 평탄할 날이 없었던 겁니다.

다윗의 삶이 모년으로 접어 들었을 때 이불을 덮어도 따뜻하지도 않을 정도로 기력이 쇠하고 말았습니다왕상 1:1. 전쟁에 나갈 힘은 하나도 남지 않았을 무렵입니다. 성서에는 다윗이 노년에 수금을 탔다는 기록은 없지만 그렇다고 해서 다윗이 그때 수금을 타지 않았다고 여길 이유도 없습니다. 늘그막한 나이의 다윗이 어느 순간 자연스레 수금을 탔을 것입니다. 파란만장한 삶을 보낸 그는 오랫동안 잊었던 수금을 꺼내 들었겠지요. 어린 시절에는 사울왕을 기쁘게 하기 위해서 왕의 녹磷을 받고 수금을 탔다면 그날에 다윗은 그를 진정 사랑하고 보호하셨던 하나님을 찬양하기 위해 수금을 탔을 거라고 믿습니다. 루벤스는 이 그림에서 다윗에게 왕관을 씌우지 않았습니다. 수금을 들고 있는 다윗은 왕이 아니라 이스라엘의 왕 야웨YHWH를 송축하는 자일 뿐입니다. 다윗의 두상에서 가장 우리에게 잘 보이는 부위는 다윗의 귀입니다. 그는 지금 듣고 있는 겁니다. 하나님의 음성입니다. 하나님은 그에게 이렇게 질문을 던지고 계십니다. "그대는 누구인가!" 그때 다윗은 대답할 것입니다. "저는 다윗dāwid입니다. 당신께 사랑받는 자입니다!"

한국엔 여름이 한창이겠어요. 이곳도 완연한 여름입니다. 특히 오늘

은 여름비가 긴 줄기로 내리고 있는 날입니다. 여름이 길지 않은 곳이라 이 비가 그치면 여름의 기세도 곧 내려 앉을 것 같습니다. 마음은 벌써 가을을 기다리며 차분해집니다. 언젠가 저도 아버지와 함께 만들어 갈 어떤 작품이 있다면 좋겠습니다. 아버지께서 트로니Tronie를 마련해 주시면 제가 나머지 부분을 채워 화폭의 그림을 채워나가듯이요. 그렇게 되려면 제가 아버지 밑에서 도제 견습을 받듯 부지런히 연마해야 하겠지요.

30. 하프를 켜는 다윗 왕

죽은 그리스도에 대한 애도

The Lamentation over the Dead Christ

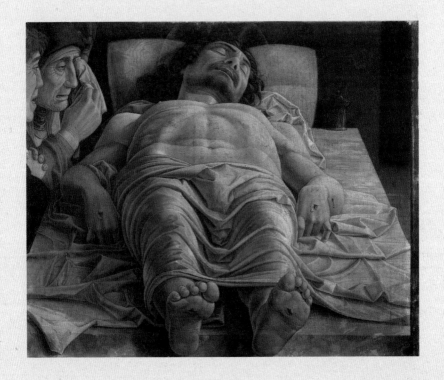

작가 | 안드레아 만테냐 (Andrea Mantegna)
제작 추정 연대 | 1490
제작 기법 | 캔버스에 템페라 (Tempera on canvas)
작품 크기 | 68cm×81cm
소장처 | 이태리 밀라노 브레라 미술관(Pinacoteca di Brera, Milan)

이 작품은 작가 만테냐가 극단적 단축법을 구사하여 그리스도의 주검을 묘사한 매우 특색있는 작품으로 유명하다. 그가 선배 작가들의 영향으로부터 벗어나 독자적인 기법의 화가로 활동하기 시작했던 1450년대 말부터 그의 화면을 설정하는 시각은 독특했다. 그가 그린 <형장으로 끌려가는 성 야고보>라는 프레스코화의 복제품[104]을 보면, 소실점이 완전히 화면 아래에 잡히도록 그려졌다. 그래서 미술사학자 잰슨H. W. Janson은 이를 '지렁이 시점worm's eye view'[105]이라고 지칭했다. 지표면에서 보는 것이 아니라 아예 땅 속에서 보는 시점이라고 말하는 것이 타당할 것이라는, 다소 과장된 표현쯤으로 받아들이면 좋을 것이다. 이같이 낮게 설정된 시점은 작품에 등장하는 사물이나 인물들을 실제보다 더 장엄하며 위대하게 보이도록 작동한다.

이 작품도 소실점의 위치가 매우 낮게 설정되어 그리스도의 주검이 심하게 단축된 상태로 묘사되어 우리를 독특한 체험의 세계로 인도한다. 시체 안치실의 서랍을 열고 돌아가신 분의 신분을 확인하는 상주喪主의 입장처럼, 뒷부분은 서랍의 통로처럼 어둡고 서랍 밖으로 나와 있는 부분은 밝게 처리되어 있다. 무엇보다도 우리는 그의 발바닥에 나 있는 못 박힌 상흔을 먼저 확인할 수 있으며, 다리와 무릎 부분을 덮고 있는 주름진 세마포를 따라 두 번째로 양손에 나 있는 손의 못자국을 보면서 그가 십자가 책형으로 고통스럽게 돌아가신 그리스도임을 알아차리게 된다. 그리고 다시 배와 가슴 부위의 주름을 따르다 헝클어진 머리카락을 보면서 그가 얼마나 고통스러우며 처참하게 돌아가셨는가를 단계별로 스캔할 수 있도록 그려냈다. 그리고 작가는 좁게 설정된 공간 안으로 마리아와 막달라 마리아[106]의 슬픔에 겨워하는 일그러진 얼굴의 부분을 그려넣음으로서 <죽은 그리스도에 대한 애도>를 완성하였다. 르네상스 이전의

31. 죽은 그리스도에 대한 애도

중세의 그림에서는 어떠한 경우라도 그리스도는 한결같이 모든 고통으로부터 초연한 모습의 '승리하는 그리스도상'으로 그려졌다. 그러나 만테냐의 이 작품은 고통스럽게 죽어간 한 젊은 남자의 처참한 모습을 지극히 사실적으로 묘사했다. 그리고 이러한 움직일 수 없는 사실과 현실을 꼼꼼하게 관찰할 수 있도록 우리의 시선을 유도하면서 마지막으로는 두 여인의 슬픔 속에 이를 비끄러매 인간으로서 이 땅에 오신 메시아의 이미지를 강조했다고 여겨진다.

그러나 이 작품은 엄밀하게 말해 중세의 도상학적 흐름으로부터 완전히 벗어난 르네상스 시대의 작품이라고 말하기 어려운 측면이 있다. 그것은 선원근법에 의해 그려진 것처럼 정밀한 묘사적 장치를 했지만, 실제는 '신성모독'을 피하기 위해 원근법의 법칙이 상당 정도 왜곡되어 있다는 점에서 그렇다고 말할 수 있다. 그는 그리스도의 얼굴을 원근법을 어기고 크게 그렸고 눈앞에 있는 발을 의도적으로 축소해 그림으로서 중세적 도식과 르네상스 양식의 타협점을 찾았던 것이다.

아래 그림은 이 작품과 유사한 포즈와 카메라 앵글로 촬영한 인체 사진이다. 우리의 일상적인 감각과는 달리 생각보다 발이 크게 느껴지고 하체의 전체적인 길이가 깊이 방향으로 매우 깊숙하게 상체를 압박하며, 머리가 식별할 수 없을 만큼 작아 보인다.

이렇게 비교해 보면 만테냐의 원근법에 호소하고 있는 듯한 이 그림이 선원근법의 법칙을 실제로 얼마만큼 왜곡하고 있으며,

Daniel Chandler, 강인규, 미디어 기호학,
소명출판, 2006, p.299

오히려 인간이 심리적으로 경험하는 현상적 실제에 가깝게 그려졌다는 사실을 깨닫게 된다. 그는 르네상스 미술의 중흥기에 활동하고 있었으면서도 당시 회화작품에 가장 강렬하게 영향력을 행사하고 있었던 선원근법의 법칙을 십자가상의 뼈저린 고통의 흔적을 보다 섬세하면서도 충분한 설명량과 맞바꾸기 위해 상당 정도 희생시켰다. 바꾸어 말해, 그가 원근법에 충실한 그리스도 죽음에 대한 그림을 남겼더라면, 우리로 하여금 예수님이 입은 고난의 상흔과 그를 잃은 우리의 슬픔을 우리의 감각의 세계에 젖어들게 하는 데 실패했을 것임에 틀림없다. 그는 선원근법적인 묘사의 희생을 통하여 인간 예수의 대속적 죽음에 대해 우리가 지녀 마땅하다 할 구원에 대한 깊은 감사와 십자가 책형의 의미를 우리에게 감춤없이 드러내 보여주고 있다고 볼 수 있다.

2019. 8. 17.

<죽은 그리스도에 대한 애도> 그림을 보며

이 그림은 5월달에 보았던 <무덤 속 그리스도의 시신>과는 또 다른 각도의 그리스도의 죽음을 볼 수 있는 그림입니다. 시기적으로 보자면 홀바인보다 만테냐가 더 일찍 활동했던 화가이므로 거의 도발에 가까운 혁신적 시도라고 할 수 있겠습니다. 고전적 형태미에서 벗어나 사실주의적 표현에 힘썼던 조각가 도나텔로Donatello의 영향을 많이 받았던 만테냐여서 그럴까요? 이 그림 안의 그리스도의 모습은 왠지 대리석 위에 잘 조각된 조각상 같다는 느낌입니다. 세마포의 가닥이 물결처럼 접혀 있는 부분은 만테냐보다 훨씬 이후에나 활동할 베르니니Giovanni Lorenzo Bernini의 조각 작품의 섬세한 주름 묘사마저 떠올리게 만듭니다. 이 그림을 그렸던 시기는 아직 르네상스 초기에 불과하기 때문에 당시의 기준으로 보자면 이렇게 그리스도의 죽음을 현실적으로 묘사하는 건 거의 신성모독으로 간주되었을 게 당연합니다. 아마도 그런 연유로 이 그림이 어떠한 후원자도 만나지 못하고 화가 만테냐의 개인 소장으로 오랫동안 남아 있게 된 것이 아니었을까 추측해 봅니다. 극도로 현실감 있게 표현된 그리스도의 죽음은 사람들의 갇힌 믿음을 마구 어지럽고도 불편하게 뒤흔들어 놓았을 테지요. 고결한 그리스도의 모습, 고통을 초월한 그리스도의 모습, 오직 결코 패배하지 아니하는 '중세적 그리스도'의 모습에만 익숙했으니 말입니다.

화폭 밖으로 돌출된 듯한 발이 우리 눈에 가장 먼저 선명하게 들어오는 그림입니다. 그 발은 이미 생기를 잃어서 딱딱하게 굳어 있는데 커다랗게 못이 박힌 상흔이 있습니다. 정면의 그림에서는 보지 못했을 예수

님의 발과 그 못자국이 우리의 죄를 선명하게 상기하도록 합니다. 이 발로 그리스도는 무거운 십자가를 지고 골고다 언덕을 올라가셨다는 걸 인지하게 해 줍니다. 예수님의 부르트고 거칠어진 발바닥에서부터 우리의 영혼은 전율을 느끼게 됩니다. 그래서 미술비평가 존 버거John Berger는 이 작품을 보고 영어로 발바닥을 '소울sole'이라고 하는데 영혼을 뜻하는 단어도 거의 비슷한 발음인 '소울soul이라는 사실을 접목시켰나 봅니다.[107] 그런데 화가가 우리의 시선을 궁극적으로 몰아가는 건 예수님의 발도 얼굴도 아니라 이 예수님의 시신을 가까이에서 바라보고 있는 왼쪽의 인물들입니다. 이 작품의 제목이 '그리스도의 시신' 혹은 '그리스도의 죽음'이 아니라 '죽은 그리스도에 대한 애도'인 까닭은 여기에 있다고 믿습니다. 화가는 애도하는 사람에게로 우리의 시선이 궁극적으로 머물기를 원하고 있습니다. 죽으신 그리스도 곁에 세 사람이 등장합니다. 화면 가장 가까운 곳에 있는 인물은 제자 요한인 것 같고 가운데 눈물 짓고 있는 여인은 성모이며 마지막 어두운 가운데 입술만 보일락 말락한 여인은 막달라 마리아라고 보여집니다.[108] 이 작품에서는 예수님의 시신만 현실감을 지니고 있는 것이 아닙니다. 세 인물도 그러합니다. 이 세 사람의 머리 위에는 흔히 중세 그림에서 볼 수 있는 광원nimbus이 없습니다. 즉 그들은 성인으로 이 작품에 등장하는 게 아니라 평범한 애도객으로 등장하고 있습니다. 요한은 슬픔 가운데 수척해진 한 남자이며 입술을 다물지 못하는 막달라 마리아는 사랑하는 예수님 앞에서 혼이 빠져 비탄에 잠긴 한 여자일 뿐입니다. 믿겨지지 않는 현실 앞에서 인간적으로 좌절하는 모습이 오롯이 드러납니다. 무엇보다 성모의 모습은 충격에 가깝습니다. 중세 성화 그림에 나오는 예수님 어머니의 모습은 다소 이상화되어 있는데 이 그림 속 성모의 모습은 그런 연출이 하나도 없습니다. 신

성과 거룩함을 강조하는 푸른 빛깔의 옷조차 입고 있지 않습니다. 그녀의 피부는 거칠고 혈색은 창백합니다. 아들을 잃어서 어찌할 바를 몰라 망연자실하는 한 어머니입니다. 눈물이 철철 흐르는 걸 주체하지 못하는 여인입니다. 상실감을 위로받지 못하는 사람입니다. 이마와 눈꺼풀, 턱에 잔뜩 자리잡은 주름과 이그러진 입술의 모습에서 우리는 '우리가 위로해 주고 싶은 성모'를 만납니다. 고전적 아름다움을 상실한 성모의 모습에서 우리는 연민을 느낍니다. 세 사람은 오직 죽음 앞에서 절망하는 애도자라는 데에 공통점을 공유합니다. 엉엉 흐느끼는 성음이 화폭 밖에까지 들릴 것 같습니다. 이들이야말로 그리스도의 죽음을 확실히 목격한 살아 있는 증인입니다. 이처럼 절망했던 애도자들만이 결국 부활의 증인도 되는 것이라고 화가는 무언 중에 알려 주고 있습니다. 죽음의 목격에서 부활의 목격에 이르는 길은 발바닥sole에서부터 머리끝까지 영혼soul의 공진을 일으킵니다.

저에게 묻습니다. 그리스도의 죽음을 그렇게도 철저히 슬퍼하며 애도했었는지, 그리고 그 깊은 슬픔을 관통하여 부활의 환희에 감격했는지를요. 현장감이 사라진 피상적 믿음만 갖고 있었던 것은 아닌지를 돌아봅니다. 이 여름이 지나가기 전에 그 사실을 영적으로 점검하고만 싶습니다. 아버지께서 보내주시는 그림과 해설, 그리고 함께 나누는 대화는 저를 자주 성찰하게 만듭니다.

추신: 이 그림을 한참 보고 있으니 한 구석에서 울고 있는 막달라 마리아에게 제 마음이 무척 끌립니다. 예수님을 너무나도 사랑했던 여인이었지요. 혹시 언제 기회가 된다면 막달라 마리아에 관한 그림을 소개해 주실 수 있을지 부탁드려 봅니다.

놀리 메 탄게레
(나를 만지지 말라)

Noli Me Tangere

작가 | 티치아노 베첼리오(Tiziano Vecellio)
제작 추정 연대 | 1514년경
작품 크기 | 109㎝×91㎝
소장처 | 영국 런던 국립 미술관(National Gallery, London, U.K.)

제목의 '놀리 메 탄게레Noli me tangere'는 라틴어다. 사실 우리 주변에 라틴어 발음을 그대로 가져다 쓰는 경우를 어렵지 않게 볼 수 있다. 예를 들어본다면 서울대학교 상징물 안에서의 '베리타스 룩스 메아Veritas Lux Mea: 진리는 나의 빛', 홍익대학교의 '프로호미눔 베네피치오Pro-Hominum Beneficio; 인간의 이익을 위하여', 또 연세대학교 국제 캠퍼스에 있는 강의동 '베리타스Veritas: 진리' 등이 그러하다. 제목에서의 '놀리Noli'는 영어의 'wish not하지 않기를 바라다'에 해당하고 '메me'는 영어의 'me나를', 그리고 '탄게레tangere'는 영어의 'tangible만질 수 있는'의 어원이므로 대강 어렵지 않게 그 뜻을 헤아려볼 수 있을 것이다. 그런데 라틴어로 번역된 불가타Vulgata성경을 번역한 흠정역KJV이나 새국제성경NIV, 우리말 성경의 개역개정이나 공동번역, 현대인의 성경 등에서는 '놀리 메 탄게레'를 조금씩 다르게 번역하고 있다. 이는 아마 라틴어 '탄게레tangere'가 지니고 있는 어원적 내포 의미를 전사轉寫할 적확한 단어를 찾기 어려웠기 때문이 아닌가 짐작된다. 그렇지만 대체적으로 통용되는 의미로 옮기자면 '나를 만지지 말라'는 뜻이다. 그래서 나도 그림의 제목을 직역 대신 표제와 같이 사용하였다.

이 그림은 요한복음 20장 17절 말씀에서 근거를 찾을 수 있다. 예수님이 돌아가신 날금요일로부터 3일째 되던 이른 새벽, 막달라 마리아가 예수님이 안장되어 있는 무덤에 갔을 때, 그곳의 입구를 막고 있었던 돌이 옮겨져 있었다. 마리아는 예수님의 시체가 누군가에 의해 치워진 줄 알고 혼자 남아 슬피 울고 있었는데, 뒤에서 "마리아야!!!"하고 예수님이 부르셨다. 예수님이 죽음을 이기고 다시 살아나신 것이다. 평소에 예수님이 마리아를 부르실 때의 음성과 억양 그대로였다. 마리아는 반사적으로 몸을 돌려 자신도 모르게 예수님을 만지려고 하였다. 그 순간 예수님은 가볍게 몸을 피하면서 "만지지 말아라. 아직 내가 아버지께 올라가지 않았

다"라고 말씀하였다. 이 그림은 이 같은 대화가 이루어진 극적인 장면을 그린 것이다. 마리아는 예수님이 택한 남성 중심의 12 제자는 아니었지만, 예수님께서 지극히 사랑하셨던 제자였다. 그녀는 부활하신 예수님을 첫 번째로 본 사람이었으며, 그 기쁜 소식을 만민에게 알리는 최초의 전파자가 되는 특별한 은총을 입었다.

왜 "만지지 말라"고 말씀하셨는지에 대해서는 성서학자들의 해석이 단일하지는 않지만, 대체적으로 인간의 몸을 입은 하나님의 시간이 지나고 성령님이 매개가 되는 하나님과의 새로운 관계성 정립을 시사하는 몸짓으로 보아야 한다고 말하고 있다.[109] 이제는 지난 3년간 육신으로 오신 예수님의 공생애의 기간이 끝났기 때문에, 전처럼 향유를 바르면서 나눴던 육체적인 접촉은 더 이상 현실적으로 이루어질 수 없다는 점을 분명히 드러낸 몸짓이었다고 해석해야 한다는 것이다. 다만 티치아노가 왼손에 곡괭이를 들고 있는 예수님을 묘사한 점은 마지막까지 의문으로 남는다. 공생애 동안 예수님이 성경 어디에서도 지팡이나 곡괭이를 들고 다니셨다는 기록을 찾아볼 수 없기 때문이다. 마리아가 부활하신 예수님을 '정원 지기'로 오해했다는 성경의 기록에 충실히 따르기 위한 시각적 미장센이었을까.

실제로 이 그림은 하나의 풍광처럼 보이지만, 티치아노의 화면은 성스러움과 속스러움으로 이분화 되어 있다. 중앙에 위치하고 있는 나무를 분할점 삼아 오른쪽은 마리아가 머물고 있는 인간의 세계, 그리고 왼쪽은 부활하신 예수님이 계시는 영적인 세계가 묘사되어 있다. 마리아의 배경에는 농가들이 있는 언덕이 있고 비탈진 언덕길에는 개와 함께 내려오고 있는 농부도 보인다. 그러나 예수님의 배경에는 양들이 풀을 뜯고 있는 초원이 보이고 한국의 가을 하늘만큼이나 파란 베네치아의 푸른 바

다가 보인다. 한 마디로 티치아노는 일상의 공간과 영적인 공간이 서로 융합된 신비한 세계를 그렸다고 말할 수 있다.[110]

아울러 그는 영적인 사랑과 육체를 지닌 인간적인 사랑이 각각의 다른 세상의 것이 아니라 이처럼 두 개의 세계가 한 화면을 이루는 것처럼, 하나로 통합되어야 하고 또 통합될 수 있음을 주장한다고도 말할 수 있을 것이다.

2019. 10. 17.

<놀리 메 탄게레> 그림을 보며

아버지, 막달라 마리아에 관한 그림과 해설 감사드립니다. 티치아노는
예수님의 발 앞에 엎드려 "랍오니!"라고 부르는 막달라 마리아와 "나를
붙들지 말라 - 놀리 메 탄게레noli me tangere"고 이야기하시는 예수님을
화폭에 담았습니다요 20:16-17. 막달라 마리아가 사랑하는 예수님을 '붙잡
고 놓지 아니하고 싶은 심정'을아 3:4 주님께서 모르시지 않았겠지만 이제
부터 예수님과의 관계는 육신이 육신을 붙드는 관계가 아니라 영과 영이
깊이 소통하는 관계임을 말해 주고 싶으셔서 거룩의 절제를 실행하셨던
것 같습니다. 비록 '만질 수'는 없지만 그 안에 더욱 친밀하게 '거하는' 관
계를 꿈꾸는 시점입니다요 15:4.

막달라 마리아는 어떤 여인이었는지 잠시 묵상해 봅니다. 막달라 마
리아는 예수님의 축사逐邪로 일곱 귀신에서부터 해방된 사람이었다고 나
옵니다눅 8:2. 귀신이라고 했지만 여기에 나온 귀신은 어떤 '악령'111을 말
하는 것입니다. 더욱이 '일곱'이라는 완전한 숫자가 나타내는 바 그녀의
삶은 사악한 영에 붙들려 온전히 부서졌고, 무너졌으며, 회생 불가능의
절벽 끝에서 끝없이 절망하고 있던 것이 확실합니다. 그러나 그녀는 구
원자 예수님을 만났고 그로 인하여 새 삶을 얻었지요. 예수님을 섬기는
자로, 언제나 예수님과 동행했던 자가 되었던 것입니다눅 8:2-3. 이렇듯 그
녀의 많은 아픔과 허물이 주님의 자비하심으로 다 치유되고 사하여졌기
에 그녀의 사랑함도 많았을 것입니다눅 7:47112 그래서 제자들이 다 예수를
버리고 도망갈 때에도막 14:50 그녀는 도망자의 무리에 합류하지 않았습니
다. 아니, 그럴 수가 없었습니다. 예수님이 십자가 처형을 받으실 때에도

예수님을 떠나지 않고 그 곁 자리를 지키고 싶었습니다마 27:55, 막 15:40, 요 19:25. 십자가의 자리뿐이 아닙니다. 그녀는 예수님의 시신이 안치되는 순간에도 예수님의 장사된 자리를 확인하여 머물렀고 큰 돌이 무덤 입구를 막아 그녀가 더 이상 예수님을 보지 못하게 될 때에도 무덤을 향하여 내내 앉아 있었습니다마 27:61, 막 15:47, 눅 23:55. 그녀에게 예수님은 오직 치유자, 단 한 분의 구원자, 단 하나의 사랑이었기 때문입니다.

명절이 끼고 안식일을 준수해야 하는 규정으로 인하여 밖으로 나갈 수 없었던 막달라 마리아는 무덤에 안치된 예수님 생각으로 잠을 제대로 잘 수가 없었습니다. 예수님은 차가운 무덤 동굴에 누워 계시는데 자신은 따뜻한 집 안에 거한다는 게 용납이 되지 않았던 겁니다. 그녀는 안식 후 첫날, 안식일의 규례를 마치자마자 아직도 컴컴한 미명에 도저히 더 기다릴 수 없어서 길을 나섭니다. 예수님의 몸에 향유를 바르기 위함입니다마 28:1, 막 16:1, 눅 24:1. 아직도 해가 뜨지 않아서 어두운 시각입니다. 더욱이 로마 군병들이 지키는 무시무시한 무덤의 자리입니다. 그럼에도 여인의 몸으로 그녀는 용감하게 나섰습니다. 그런데 무덤에 가까이 다가갔을 때 돌이 무덤에서 옮겨진 것을 보고 마리아는 크게 놀랍니다. 예수님의 시신이 보이지 않자 막달라 마리아는 황망함을 품고 힘껏 달려 제자들에게 예수님의 주검이 보이지 않는다고 호소합니다. 곧바로 두 제자도 달려와 빈 동굴 무덤을 확인했지만 제자들조차 그 상황에서 무엇을 해야 할지 막막하여 그냥 속수무책한 심정으로 자기 집에 돌아가 버립니다요 20:1-10.

그렇게 모두 집으로 돌아갔건만 막달라 마리아는 그때도 차마 그럴 수 없었습니다. 그녀는 이제 빈 무덤 밖이라도 예수님이 머물렀던 자리를 지키고자 합니다. 거기 예수님이 계셔야 하는데 계시지 않는 허무함

을 달랠 길이 없어서 내내 무덤 밖을 떠나지 못하고 머뭅니다. 그리고 그녀는 하염없이 울었습니다. 헬라어 성경으로 요한복음 10장 11절을 보면 '울다', '통곡하다'라는 동사 '클라이오ᴋλαιω:klaiō'가 현재분사로 쓰여 있음을 발견합니다. 그녀가 울고 또 울고, 줄곧 그치지 않고 울면서 그 자리를 떠나지 못하고 있었던 것을 말합니다. 이 광경을 안타까운 심정으로 보았던 천사들이 마리아를 찾아 "어찌하여[113] 우느냐"고 묻습니다. 마리아는 그들이 천사인줄도 모르고 "내 주님을 옮겨다가 어디 두었는지 내가 알지 못함이니이다"라고 눈물로 대답하기만 했습니다요20:13.

마침내 예수님이 애가 타들어가는 그녀 곁으로 가까이 다가와 물으십니다. "여자여, 어찌하여 울며 누구를 찾느냐?"요 20:15 마리아는 처참하게 고문을 당하고 십자가에서 몸이 으스러진 예수님의 마지막 모습만을 기억하고 있었기에 부활하신 예수님이 다가왔으나 그가 예수님이신지 알아 보지를 못했습니다. 그저 그분은 동산 지기라고 여기고 "주여, 당신이 옮겼거든 어디 두었는지 내게 이르소서. 그리하면 내가 가져가리이다!"요 20:15 라고만 간곡히 청을 합니다. 작고 여윈 여인의 몸으로 시신을 어떻게든 지고 가겠다는 의지를 이렇게 표현했습니다. 이건 언제나 예수님과 떨어지지 않고 함께하겠다는 그녀의 불굴의 애정이기도 합니다. 이에 예수님도 어찌할 수가 없으셨는지 호흡을 고르시며 다정하게 그녀의 이름을 부릅니다. "마리아야!"요 20:16. 지상에 살아 계셨을 때의 그 음성으로, 따뜻하고 애정 어린 음성으로 마리아를 불러 주셨던 겁니다. 친근한 음성, 생명을 담은 음성, 위로의 음성, 구원자 예수님의 음성은 변함이 없습니다. 그녀의 영혼을 공명시키는 그 음성은 '이름으로도 그녀를 알고 은총을 입게 하시는' 목소리출 33:12 참조, '양의 이름을 불러 주시는' 목자의 음성입니다요 10:3. 그녀는 그 음성에게로 힘껏 돌이킵니다. 무덤

의 죽은 자가 아닌, 살아 있는 부활의 그리스도께로의 돌이킴입니다. 네, 그렇습니다. '살아 있는 자를 죽은 자 가운데서 찾지 않겠다'는 혁신적인 돌이킴입니다눅 24:5. 그때부터 그녀는 예수님께로부터 직접 부활 증인으로 임명받아요 20:17 사도가 될 제자들에게 "내가 주를 보았다"고 외치는 부활복음의 첫 전령사가 되었습니다.

티치아노의 그림을 다시 봅니다. 그는 베네치아 태생답게 이 성화를 아름다운 베네치아의 풍경을 배경 삼아 그려냈습니다. 은은하게 아침 노을이 피어오르는 하늘은 부활의 첫 아침을 연상시키기에 충분합니다. 막달라 마리아는 따뜻하고 부드러운 흙바닥에 수평으로 엎드려 있고 예수님은 바로 옆에 수직으로 서 계십니다. 누워 계신 예수님이 아니라 부활하여 직립보행하시는 주님이십니다. 수평과 수직의 만남이지만 두 사람은 서로를 가까이에서 마주 대하고 있습니다. 티치아노는 예수님이 마리아를 거칠게 밀어내는 동작으로 그려내지 않았습니다. 마리아의 애달픔을 향하여 자애롭게 몸을 기울여주고 계시는 포즈로 묘사를 했습니다. 두 사람의 표정을 봅니다. 마리아의 눈빛에는 육신으로 현존하시는 예수님을 만져 보고 싶은 목마름과 간절함이 보이고, 예수님의 눈빛에는 그녀를 향한 깊은 연민과 동정의 그윽함이 보입니다. 장 뤽 낭시Jean-Lun Nancy는 이 장면을 이렇게 흥미롭게 사유했던 게 생각납니다. "나를 붙들려거든 진실로 붙들거라. 그건 절제된 붙듦이어야 하며, 전유專有하지 아니하는 붙듦이여야 하며, 동일시하지 아니하는 붙듦이어야 한다. 나를 무턱대고 만지려고만 하지 말라. 진리인 나를 경외함으로 소중히 무애撫愛하라."[114] 두 사람의 옷도 봅니다. 예수님의 세마포 수의는 매우 여릴 정도로 가볍게 보여서 이제 주님께서는 지상의 무거움을 벗고 훨훨 천상으로 올라가시리라는 걸 알 수 있고, 마리아의 옷은 자줏빛의 깊고 묵직한 볼

륨감이 느껴져서 그녀는 여전히 지상의 무거운 중력을 받으며 삶을 견디어야 한다는 걸 숙지하게 됩니다. 예수님의 머리 뒤에 보이는 나무가 우리의 시선을 자연스레 하늘로 초청합니다. 나무의 끝은 하늘에 잇닿아 있습니다. "주님이 승천하실 하늘을 보라!"고 말하는 것만 같습니다.

저는 이 그림이 정말 좋습니다. 그림 속의 막달라 마리아에 제 자신을 겹쳐봅니다. 막달라 마리아만큼 저도 주님을 사랑하고 있는지 묻게 됩니다. 막달라 마리아만큼 떠나지 말아야 할 자리를 지키며 예수님을 알현하는 사람인지도 묻게 됩니다. 그녀처럼 주님을 애달프게 찾고 또 찾고 있는가, 역시 묻습니다. 그리고 그녀처럼 부활의 예수님을 지금 경배하고 있는지, 저를 돌아봅니다. 이제 막달라 마리아가 몸을 '돌이켜' 주님을 온전히 보게되듯 저 또한 '돌이켜' 주님을 온전히 보기를 기도합니다. 절망 속에서 비탄에 잠겨 있는 사람이 아니라, 살아 계신 주님을 만남으로 부활의 증인으로 살아가고 싶습니다.

아버지, 올해가 두 달밖에 남지 않았어요. 이곳은 11월만 되면 이내 추수감사절을 기다리고 곧 성탄절을 준비하는 분위기로 넘어갑니다. 하지만 너무 쉽게 축제같은 연말 분위기 속으로 빠져들고 싶지 않습니다. 제가 좀 더 머물러야 하는 자리는 십자가 밑입니다. 십자가를 묵상하면서 올해를 천천히 마감하고 싶습니다.

마리아와 요한이 있는 성삼위일체

The Holy Trinity with the Virgin and St. John

작가 | 마사초 (Masaccio)
제작 추정 연대 | 1427년
작품 크기 | 640cm×317cm
소장처 | 산타 마리아 노벨라 교회 (Santa Maria Novella, Florence)

이 그림은 피렌체의 산타 마리아 노벨라 교회의 벽면에 마사초에 의해 그려진 프레스코화다. 앱스apse[115]를 바라보았을 때 성당 왼쪽 아일aisle 에 자리 잡고 있다. 1928년, 마사초가 28세의 젊은 나이에 요절하였으므 로 이 그림은 그가 사망하기 1년 전에 완성한 마지막 주요 작품 중 하나 였다고 말할 수 있다. 그는 짧은 생애를 보냈지만, 그가 르네상스 시대에 남긴 업적은 아무리 강조해도 지나치다 말할 수 없을 만큼 크다. 그는 살 아 생전에 개인적으로 르네상스 초기 회화를 새로운 경지로 이끌었던 조 토Giotto di Bondone를 존경했으며 그의 그림에서 많은 영향을 받았었다. 그 러나 그는 조토의 아류에 해당하는 그림을 결코 그리지 않았을 뿐만 아 니라 자기만의 독특하고 새로운 경지를 개척해 나갔다. 조토는 어떤 화 가였나. 중세의 그림들이 그것들을 보는 감상자들의 시점을 붙잡지 못하 고 그림 속 어느 공간, 즉 부감법[116]에 의해 모호한 상태로 떠 있는 듯 한 느낌을 주었을 때, 조토는 그러한 부유하는 시점의 설정이야말로 감상자 를 화면에 붙잡아 두기 어렵다는 사실을 깨달았던 사람이다. 그래서 그 는 자기만의 시점으로 화면을 구성하기 시작하였다. 조토의 그러한 업적 은 투시 원근법이라는 시각의 문법이 개발되기 훨씬 전의 일이었기 때문 에 당시 화단의 지각 변동에 버금할 만한 획기적인 시도였었다. 이후 르 네상스의 황금기라고 말할 수 있는 꽈트로첸토Quattrocento[117]의 초기에 건 축가 브루넬레스키Filippo Brunelleschi에 이르러서야 우리가 오늘날 익히 알 고 있는 투시 원근법이 개발되었다. 오늘의 우리의 화가 마사초의 그림 을 보자. 그는 이 그림에서 자신의 정신적 스승이었던 조토의 영향을 과 감하게 뛰어넘어 바로 1417년에 개발된 투시 원근법을 자기의 화폭 안으 로 받아들였음을 알 수 있다. 말하자면 그의 멘토였던 조토의 시점론을 수용하면서도 보다 정교하게 다듬어진 투시 원근법이라는 시각의 문법

을 발전적으로 수용하였다는 것이다. 즉 브루넬레스키가 개발한 원근법을 구체적으로 적용한 가장 대표적인 작품의 하나라고 말할 수 있다. 우선 그는 제단 위에 그려진 성부와 성자, 성령 하나님이 개선문 터널과 같은 깊숙한 공간 안에 자리 잡도록 화면을 구성했다. 개선문 내부 바렐 볼트bárrel vàult: 아치형의 둥근 천장는 감상자로 하여금 깊이감을 느끼게 하는 가장 단순하면서도 근본적인 기하형의 시각장치였다. 6겹의 볼트는 그만큼의 깊이감을 감상자에게 주는 데 더할 나위 없이 훌륭한 시각장치였다. 실제로 볼트들의 기울기를 연장하여 구해낸 소실점은 십자가의 세로축과 기증자 부부가 무릎을 꿇고 앉아 있는 제단의 가로축이 만나는 자리에 정확하게 맺혀진다. 이 위치는 감상자들이 성당에 들어와 이 그림을 감상할 때의 눈높이와 자연스레 일치한다. 이렇게 소실점의 위치를 설정함으로써 작가는 여기에 등장하는 모든 인물들을 감상자들로 하여금 위로 쳐다볼 수 있도록 했다. 여기에 곁들여 그는 그 가상의 공간 안에 네 단계의 공간의 켜를 설정했다. 가장 깊은 곳에 성부하나님과 성령 하나님하얀 색으로 그려진 비둘기, 다음에 십자가 책형을 받고 있는 성자 하나님, 그들 앞에 서 있는 두 사람, 즉 왼쪽의 성모 마리와 오른쪽의 성 요한, 그리고 개선문의 공간 밖에 반 무릎을 꿇고 있는 기증자 부부들이 전체적으로 커다란 삼각형을 이루면서 네 겹의 켜를 이루고 있는 것이다. 가장 위에, 그리고 가장 깊숙한 곳에 성부 하나님이 자리 잡게 함으로써 자연스레 감상자로 하여금 켜에 따라 순차적으로 아우라를 느낄 수 있도록 의도했다. 작가가 얼마나 치밀하게 계산하면서 투시 원근법을 자기의 화면에 구현하려고 애썼는가를 짐작할 수 있는 시각장치다.

처음에 이 작품에 일반인들에게 공개되었을 때, 어떤 이들은 벽을 뚫고 아치형 동굴 속에 삼위일체가 들어 있는 듯 한 느낌을 받았기 때문

에 그림이 주는 착시감에 충격을 받아 쓰러졌다는 일화도 있다. 일화의 사실성 여부를 떠나 그만큼 이 그림이 원근법적 눈속임 기법_{트롱프뢰이유} trompe-l'oeil[118]이 뛰어났다는 점을 시사한다.

이 그림의 아랫부분인 제단과 제단 아래의 관 위에 누워 있는 해골은 모두 실제가 아니고 작가에 의해서 묘사된 그림이다. 관 위에 누워 있는 해골은 창세기의 아담이다. 제1 아담이 우리에게 인류의 원죄를 유산으로 남겼다면, 십자가에서 책형을 받은 제2의 아담인 예수는 인류의 죄를 대속해 주신 구원의 주이심을 이 그림은 말해 주고 있다. 해골이 누워있는 벽면에는 다음과 같은 글자가 새겨져 있다: "IO FVI GIA QUEL CHE VOI SIETE, E QUEL CH'IO SONO VOI ANCO SARETE" 우리 말로는 "나의 어제는 당신의 오늘, 나의 오늘은 당신의 내일I once was what now you are and what I am, you shall yet be" 정도가 되겠다. 다만 개인에 따라 시간차는 있지만 결국은 인간 모두는 죽음을 향한 행진을 계속할 수밖에 없는 한계적 존재임을 나타내는 경구라고 말할 수 있다. 그러나 오직 성삼위일체인 하나님, 우리 주 예수 그리스도만이 오직 인간의 삶과 죽음을 주장하시는 분이라는 사실을 극명하게 드러내려는 역설을 작가가 이 부분에 묘사했다고 해석된다.

2019. 11. 18.

33. 마리아와 요한이 있는 성삼위일체

\<마리아와 요한이 있는 성삼위일체>
그림을 보며

좀더 머물러야 하는 자리는 십자가 밑이라고, 십자가를 묵상하면서 올해를 천천히 마감하고 싶다고 저번 달에 말씀드렸던 것을 기억하시고, 마사초 그림을 제게 보내주신 것이 아닌가 생각합니다. 아버지의 세심한 마음에 감사드립니다. 이 그림은 "벽에 구멍이 뚫려 있는 듯하다"고 이탈리아 르네상스 시대의 화가 조르조 바사리Giorgio Vasari가 말했던 유명한 작품입니다. 2차원 세계의 회화가 아닌 3차원의 어떤 조형물을 보는 것과 같은 착시감도 자아내는 명작이지요. 마사초는 구도나 명암을 배제한 채 오직 '신의 관점으로만 보아야 한다'는 편협하고 어색한 중세 미술 양식을 극복하고 놀라울 정도로 조화를 이루는 정교한 원근법을 살려 이런 프레스코 화를 완성해 냈습니다. 그가 택한 색채, 빛의 각도 모두가 그림의 깊이와 생생함을 더하는 시각 장치임은 말할 것도 없습니다. 등장하는 인물들이 입은 붉은 빛깔의 옷과 푸른 빛깔의 옷까지도 완벽한 연출입니다. 성부 하나님께서 입으신 천상의 옷에서 방출된 것 같은 느낌을 자아냅니다.

저는 우선 이 그림에서 유골이 안치된 사르코파거스sarcophagus부터 봅니다. 거기엔 '메멘토 모리Mememto mori'가 있습니다. 새겨진 이탈리아어 "IO FVI GIA QUEL CHE VOI SIETE, E QUEL CH'IO SONO VOI ANCO SARETEI once was what now you are and what I am, you shall yet be"를 저는 이렇게 해석하고 싶습니다. "저는 한때 당신의 모습을 지녔습니다. 하지만 잊지 마십시오. 언젠가 당신도 저의 모습을 지니게 될 것입니다." 육신을 가진 첫 아담은 이렇게 죽어야만 하는 것입니다. 아무도 이 숙명

적인 죽음을 피할 수는 없습니다. 아담은 흙이니[119] 흙으로 돌아가야만 합니다창 3:19. 하지만 거기가 끝이 아니라고, 절망감을 딛고 그림의 위를 올려다보도록 마사초가 우리의 시선을 끌어올립니다. 거기엔 십자가에서 죽음을 맞이하신 그리스도가 계십니다. 둘째 사람, 마지막 아담이 되어 주시는 분, 하늘에 속한 자가 되셔서 영생을 허락하시는 주님이 계십니다고전 15:25-27.

그렇지만 죽음을 초극하시기 전에 주님은 십자가에서 "엘리 엘리 라마 사박다니'ēlî 'ēlî lāmâ ᵃᵇzabṭānî"라고 외치셔야만 했습니다마 27:46. "나의 하나님, 나의 하나님엘리 엘리 'ēlî 'ēlî"이라고 두 번이나 하나님을 간절히 부르신 것은[120] 아들이 아버지 하나님을 향한 일향一向한 친밀감입니다. 이리도 가까우신 천부天父이시지만 그 순간만큼은 신의 유기遺棄를 경험하셔야 했던 아들의 고통스러운 고독감과 처절한 외로움은 감히 헤아려 볼 수조차 없습니다. 태초부터 성삼위의 거룩한 일체 속에서 한번도 일탈하신 적이 없던 아들 되신 예수님은 인자의 죽음을 받아들이시기 위해 친히 절연絶緣의 고난을 통과하십니다. 빛이 꺼져가는 어둠의 시간입니다. 이 어두운 시간에 아버지 하나님은 예수님의 팔이 매달린 십자가를 조용히 붙들고 있습니다. 미사초는 그걸 그림에 담아냈습니다. 이미 영혼이 떠나가신 예수님이지만마 27:46 하나님의 굳건한 팔은 성자를 내내 붙들고 계십니다. 그건 성부께서 결코 아들을 버리시지 않으셨다는 사실을 알려줍니다. 또한 하얀 비둘기로 나타나신 성령님은 하나님과 예수님 가운데에서 일직선으로 교통하고 계십니다. 한 순간도 포기하시지 않고 중단없이 역사하시며, 교류하시며, 이어가시며, 임재하심을 표현합니다.

이 모든 걸 마사초가 이토록 섬세하고 치밀하게 그려낼 수 있었던 건 아버지 말씀처럼 흔들리지 않고 중심을 찾아 낸 소실점 때문입니다. 마

사초는 이런 천의무봉天衣無縫같은 프레스코화를 그리기 전에 철저하게 비율을 계산했고, 붓을 들기 전에 몇 번이고 스케치를 하면서 그림을 구상했습니다. 아치형 개선문 안, 반원통형 둥근 천장에 그려진 그리드grid 무늬를 따라 선을 내려보면 그림의 봉헌자들이 앉아 있는 자리 가운데로, 즉 십자가 바로 밑으로 하나의 점이 모아집니다. 이런 역삼각형으로 구도를 정확하게 자리 잡기까지 화가는 고민에 고민을 거듭했습니다. 화가는 그림의 감상자에게 말하고 싶었던 것 같습니다. "당신이 바라보는 시선을 집중하십시오. 당신이 바라보아야 하는 건 평면의 벽이 아니라 그리스도의 죽음을 통하여 휘장이 찢어진 예배의 지성소입니다!"라고요.

맞습니다. 오랜 고뇌 끝에 이루어진 소실점으로 인하여 예배의 장소로 집중할 수 있는 이런 놀라운 명작이 완성된 것입니다.

마사초의 그림이 제게 도전하는 건 이 '소실점'입니다. 오늘 저는 이 그림의 십자가 밑에 거하면서 제 신앙의 소실점이 회복되기를 기도합니다. 허망한 세상의 무지개만을 잡으려는 산만하고도 흩어진 삶이 아니라 그리스도의 죽음이 이루어졌던 십자가에 저의 무한 원점을 찍고 역동적인 힘으로 걸어가는 삶을 지향합니다. 제게 조준되는 단 하나의 영적 소실점은 그분이어야만 합니다. 저의 아픔과 고난을 체휼하시는 그리스도를 바라보면서 제 삶에서 그어질 모든 획이 예수님께 집중되기를 기도하며 2019년을 마무리하겠습니다. 나누어 주신 그림에 감사드립니다.

추신: 다음 아버지와 그림 이야기를 나눌 때면 벌써 올해의 마지막 12월이겠어요. 그리고 저는 한국에 나가서 부모님 곁에 있을 거예요. 아버지 팔순인데 같이 축하 자리 마련하고 싶습니다. 가족 모두 곧 인천 공항을 향하여 출발하겠습니다.

지영이에게,

네가 영적 소실점을 회복하고 싶다는 말에 동감한다.
문득 내가 2015년에 적은 시가 생각나는데
너에게 보내주고 싶다. 제목은 〈2015년 그대〉인데 〈2019년의 그대〉라고
생각해도 무관한 시겠다. 네 마음에 주는 글이라고 생각해도 좋다.
12월 13일, 오후 3시 40분, 네가 인천 공항에 도착할 시각이다. 어서 보고
싶구나. 너무 서두르지 말고, 또 이것저것 가져올 생각하지 말고… 네 마
음만 가지고 오면 된다. 우리에게 이제는 아무것도 필요한 게 없다. 매사
에 조심하고 건강해야 한다. 어서 만나기를 설레며 기다리겠다.

2019. 12. 8. 아버지

아버지 시 〈2015년 그대〉

추억과 기억을 지우면 그리움도 사라집니다.
고통과 고뇌를 멀리하면 인생의 무게가 줄어듭니다.
사랑의 상처를 두려워하면 행복은 저만큼 도망가고 말죠.
2015년의 끝자락에 서 있는 그대는
무엇을 버렸고 무엇을 얻었나요.
시간의 이중분절에서 현재는 언제나 과거와 미래의 움직이는 접점
그 찰나적 접점에서 질문을 잃으면
그대는 잃은 자 중에서 가장 많은 것을 잃은 자 되리니…

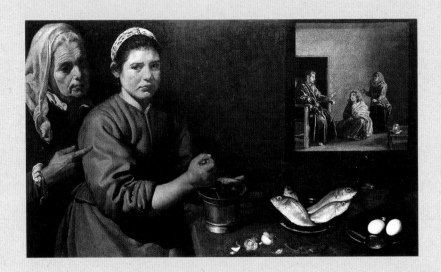

마리아와 마르다의 집을 방문한 그리스도

Christ in the House of Mary and Martha

작가 | 디에고 벨라스케스 (Diego Rodriguez de Silva y Velázquez)
제작 연대 | 1620
작품 크기 | 63.5cm×104cm
소장처 | 영국 런던 국립 미술관 (National Gallery, London, UK)

벨라스케스는 신약성서 누가복음 10장 38-42절에 기록되어 있는 일화를 그림으로 그렸다. 우리가 잘 아는 바와 같이 성서에 등장하는 마르다와 마리아는 공생애 기간에 예수님과 매우 가깝게 지냈던 자매들이었다. 마리아는 예수님의 발에 값비싼 향유를 부은 자매였고 그들의 오빠였던 나사로는 죽은 지 나흘째 되는 날, 예수님의 안수를 받고 다시 생명을 찾은 기적과 같은 사건을 체험했다. 예수님은 나사로의 죽음에 애통해 하는 자매들을 보고 슬픔에 겨워 눈물을 흘리셨다요11:35. 성서에 예수님이 눈물을 흘리셨다는 기록은 이 부분 외에는 발견되지 않는다. 그만큼 예수님과 이 자매들과 관계가 돈독했다는 사실을 알 수 있도록 해 주는 기록을 요한복음에서 발견할 수 있다.

예수님이 어느 날 한 마을베다니을 지나실 때, 마르다가 그 소식을 듣고 예수님을 자기 집으로 초대했다. 누가복음의 기록에 따르면 언니인 마르다는 예수님 일행이 먹고 마실 음식준비에 여념이 없었고, 동생인 마리아는 예수님의 발치에 가까이 다가앉아 말씀을 듣고 있었다. 마르다가 일손은 부족하고 준비할 일은 많은데 마리아가 도와주기는커녕 예수님의 곁에 앉아 말씀만 듣고 있으니 속이 편하지 않았던 것 같다. 예수께 동생인 마리아도 자기를 거들도록 해달라고 말씀드린다. 그러나 예수님의 대답은 뜻밖이었다. 음식준비는 많이 하지 않아도 좋다면서 말씀을 듣는 마리아의 손을 들어주셨다. 이 그림은 바로 그 직후의 순간을 화면에 담았다고 볼 수 있다.

비교적 사람 좋고 부잣집 맏며느리처럼 후덕스럽게 보이는 마르다는 잔뜩 볼이 부어 있다. 조리대 위에는 몇 조각인가의 마늘이 보이고 조리용 놋쇠 절구에 그것을 넣어 찧고 있는데 어쩐지 분위기는 그것을 찧는 일에 집중하기보다는 심통이 나 있는 표정에 가깝다. 아마 조금 전에 예

34. 마리아와 마르다의 집을 방문한 그리스도

수님이 자기 생각과는 다르게 마리아의 편을 들어주신 것 같아서 속이 상한 것 같다. 마르다의 뒤에 있는 찬모는 마르다의 그런 모습을 보고 달래려 하지만, 말리는 시어머니가 더 밉다고 그 찬모의 위로가 오히려 마르다의 심기를 더 불편하게 만들고 있지 않나 싶다. 한편 화면의 2/4분면에는 부엌에 걸려 있는 거울을 통해서 예수님의 발치 아래 앉아 말씀을 듣고 있는 동생 마리아의 모습이 보인다. 일부 해설가들은 부엌의 창을 통해 응접실의 모습을 그렸다고 말하고 있으나 예수님과 마리아가 대화를 나누고 있는 모습은 실제로 주인공 마르다가 보고 있는 방향, 즉 감상자가 있는 우리 쪽 어느 공간에 있을 것으로 짐작된다. 그래야 마르다의 시선과 그녀의 부어있는 얼굴 모습이 일체감을 줄 수 있다. 말하자면 예수님과 동생의 사이좋은 대화의 장면을 직접 목격하면서 심통이 난 마르다를 그렸다고 보는 관점이 맞다는 것이다. 그러므로 감상자인 우리가 마르다와 마리아를 동시에 한 화면에서 볼 수 있는 것은 거울 때문에 가능하다. 실제로 벨라스케스가 1656년에 필리페 4세의 부부를 그린 <시녀들>이라는 작품의 중심 부위, 즉 마르가리타 공주 뒷벽에 걸린 거울에는 감상자인 우리가 있는 어떤 공간에 머물고 있는 왕과 왕비의 얼굴이 희미하게 나타나 있다. 또 그보다 200여 년 전에 플랑드르의 화가 얀 반 아이크Jan van Fyck가 그린 <아르놀피니의 약혼>에도 중심 부위에 거울이 있는데 그 거울상에도 감상자 쪽의 공간에 있는 화가 자신과 결혼의 증인들을 발견할 수 있다. 이러한 작품들의 보기를 통해 작가가 거울을 이용해서 이 그림을 그렸다고 말할 수 있다는 것이다.

마리아와 마르다를 상호비교하고 누구의 태도가 더 신앙인으로서 바람직한가에 대한 신학적 논의는 여기에서는 생략할 것이다. 물질적인 접대가 더 소중하다는 쪽에 마르다를 놓고, 말씀 청종의 쪽에 마리아를 놓

는 이원론적인 해석 논리의 결말은 뻔하다. 그것은 예수님의 말씀보다 물질을 가치 하위에 두어야 한다는 쪽의 논리적 결말일 것이다. 그러나 그러한 해석이 가능한 단서는 벨라스케스의 이 그림 속에서는 특별히 발견되지 않는다. 다만 잔뜩 심통이 난 마르다를 전면에 주인공처럼 부각시킨 작가의 의도는 무엇인지, 그리고 계란 두 알과 물고기 네 마리로 채워진 보데곤bodegones[121]이 어떻게 열두 제자와 함께 계시는 예수님 일행의 한끼 식사로 가능한지가 약간은 걱정스러움으로 남을 뿐이다.

2019. 12. 16.

\<마리아와 마르다의 집을 방문한 그리스도\>
그림을 보며

한국에서 아버지 바로 곁에 머물면서 그림을 대하니까 또 느낌이 새롭기만 하네요. 바로크 미술의 한 획을 그었던 스페인의 뛰어난 화가 벨라스케스의 그림입니다. 19세기의 그림이었는데 어쩌면 이렇게 정확할 정도로 일상의 섬세한 묘사를 했을까요. 또한 마리아와 마르다의 일화를 화가는 마리아의 이야기 덩어리와 마르다의 이야기 덩어리로 분할하여 거울이라는 이미지를 통해 한 공간에 선보인 것 역시 경탄을 자아냅니다벨라스케스의 유명작 \<시녀들\>에서도 거울 속의 관찰자 국왕 부부의 모습이 담겨 있었죠.

저는 이 에피소드에서 마리아가 주의 발치에 앉았음을눅10:39 그녀의 꿈의 실현이라고 해석하고 싶습니다. 누군가의 '발치에 앉다'는 그 사람의 제자가 되었음을 뜻하기도 합니다행 22:3, 참조 신 33:3. 마리아가 오랜 시간 염원했던 건 예수님의 말씀을 가까이에서 듣는 것이었을지도 모릅니다. 진실로 예수님은 이 장면에서 여인이었던 마리아를 쾌히 랍비의 제자로 받아들이신 것처럼 보입니다. 예수님은 창녀와 세리들의 친구기도 하셨고마 9:10-11, 치유자기도 하셨으며막 8:22-26, 요 9:1-7, 등, 사악한 영에서 건져 주시는 구원자기도 하셨지만마 4:24, 막 1:32-34, 10:51, 눅 6:17-18, 8:2, 13:32, 등, 여러 군데를 친히 방문하시며 말씀을 가르치시는 랍비셨던 겁니다막 9:5, 11:21, 요 1:38, 4:31, 6:25, 9:2, 등. 그렇다면 마르다는요? 말씀을 전하시는 예수님과 함께하는 제자들을 대접하기 위하여 섬김을 하고 있었던 마르다는 꿈을 잃어버린 채 그저 현실에서 조바심만을 내는 자일까요? 결코 아닙니다. 당시 랍비를 집으로 초대하여 집을 공궤하는 것은 그 랍비와 친근한 사람들의 영예로운 사역이기

도 했습니다.[122] 구전되는 율법서로 잘 알려진 미쉬나Mishnah에는 이런 말이 있습니다. "너희의 집이 랍비들이 만나는 장소가 되게 하여라. 그들의 발에 묻은 흙먼지를 너도 뒤집어 쓰고 그들의 음성에 목마르도록 하여라Let your house be a meeting place for the rabbis, and cover yourself in the dust of their feet, and drink in their words thirsty."[123] 먼지 가득한 팔레스타인의 흙길을 걷는 랍비와 함께 걸어다니며 배우는 자, 그 랍비가 머무는 곳에 같이 머물며 스승의 발치에 앉아서 가르침을 듣는 자, 그 자가 제자였기에 마르다는 동생 마리아와 함께 기꺼이 그녀의 집에 예수님을 모셨던 겁니다. 그렇다면 마르다도 마리아 못지 않게 예수님의 음성에 목마른 여인이었고 주님의 발치에 앉고 싶은 여인이이었을 겁니다. 그럼에도 이 영예로운 일을 잘 감당하기 위해 부엌의 일도 포기하기가 힘들었던 겁니다. 부엌에서 맛있게 만들어 내는 생선 요리, 양고기 수프, 대추와 꿀, 떡을 찍어 먹을 좋은 감람유로 만든 소스 등은 말씀을 전하시는 예수님뿐 아니라 말씀을 듣는 자들의 원기를 돕는 큰 역할을 했을 것이니까요. 마르다의 귀는 쫑긋거리며 예수님의 말씀에 다가가고만 싶었는데 몸이 부엌을 떠날 수가 없으니 애가 탔던 것이 아니었을 지요. 물이 끓어 넘치는지 신경을 써야만 하고 생선이 타지 않도록 확인해야만 하며 양고기는 적당히 익어가며 맛을 잘 내고 있는지 간도 보아야 하니 여러 가지 일로 마음이 분산되면서 속상했을 것만 같습니다.

벨라스케스 그림 속의 마르다의 손은 젊은 나이의 아가씨치고 너무 거칠기만 합니다. 부엌 일에 이미 익숙한 '살림의 영웅'이 지닌 손 같습니다. 얼굴 안색은 부엌의 바쁜 열기로 인하여 붉게 상기되어 있고요. 제대로 꾸밀 여유를 지니지 못한 그녀의 옷차림은 그녀가 얼마나 부엌 섬김에 헌신된 사람인지 알려 줍니다. 이토록 언니는 바쁜데 마리아는 부엌 일을 온통 뒤로한 채 예수님 가까이에 앉아 있는 편을 택합니다. 예수님을 모

시기로 했던 건 예수님의 말씀을 듣기 위함이라는 걸 마리아는 잊지 않고 기억했던 것입니다. 예수님은 마리아가 예수님의 발치에 앉아 있는 것을 보시고 '좋은 분깃the good portion, 영어 성경 ESV, 눅 10:42'을 택한 것이라고 칭찬해 주십니다. 이렇듯 칭찬은 마리아가 받고 있건만, 벨라스케스의 그림은 의외로 그런 마리아를 절대 크게 그려놓지 않았습니다. 도리어 지치고 고단하며 경황없는 마르다를 감상자 가까이 클로즈업close-up시켜서 우리에게 다가오게 만들었습니다. 우리가 보아야 할 모습은 마리아가 아니라 마르다라고 말하고만 있습니다. 마르다가 택한 선택이 '나쁜 분깃'은 아니라는 것도 화가는 우리에게 건네주고 싶었나 봅니다. 마르다의 뒤에는 찬모가 등장하는데요. 제게는 이 찬모가 마르다를 위로를 하는 모습으로 보이지 않고 왠지 마르다의 분주한 마음에 성화成火를 충동질을 하는 인물처럼 보입니다. 마르다의 내면을 더욱 분란시키는 자, 화를 돋우는 자, 원망의 감정을 더 깊이 파고들게 하는 자, 용서하지 못하게 만드는 자의 모습이랄까요. 그림 속의 마르다의 눈빛을 보면 뒤에서 부추기는 찬모 때문에 더욱 동생에게 섭섭해진 듯 입술이 뽀로통합니다.

이런 마르다의 심정을 잘 이해하셨던 예수님은 마르다를 친근하게 불러 주십니다. "마르다야 마르다야"라고요.[124] "네가 많은 일로 염려하고 근심하는구나…"라고 위로하십니다. 그러면서 또 말씀하십니다. "몇 가지만 하든지 한 가지만이라도 족하니라."눅 10:42 에피소드는 여기까지 입니다. 열린 결말입니다. 저는 이렇게 상상합니다. 마르다는 이 예수님의 음성을 듣고 드디어 어지러웠던 그녀의 영혼을 정리하고 긴 호흡을 내쉬며 부엌에서 조용히 나옵니다. 그녀가 멈추지 않으면 큰 일 날 것 같은 부엌이 불현듯 고요해지고 그녀를 성나도록 부추겼던 찬모도 이내 사라집니다. 그녀는 살림의 영웅 같은 그녀의 거친 손을 깨끗이 씻어 앞치마에

잘 닦고 그 앞치마를 벗어 한 쪽에 걸어 둡니다. 그리고 조용히 동생 마리아 곁으로 가서 그녀도 '주님의 발치에 앉아' 예수님을 말씀을 듣기로 합니다. 마르다의 얼굴에는 전에 없던 평강의 웃음이 번집니다. 그리고 마르다는 깨닫습니다. 예수님의 말씀 한 마디만으로도 마르다가 부엌에서 만들어낼 수 있는 어떤 음식보다 더 풍성한 양식을 공급한다는 것을요. "골수와 기름진 것을 먹음과 같이 그 영혼이 만족"하게 하셔서 예수님을 기쁜 입술로 찬송하게 하심을 알게 됩니다참조 시 63:5.

누가복음의 마르다와 마리아의 일화는 사실 마르다의 일화입니다. 예수님은 마리아와 직접 대화하는 장면이 나오지 않습니다. 마르다하고 대화를 나누시는 장면만 누가가 기록을 했습니다. 이 에피소드는 다른 누구의 집도 아닌 '마르다의 집'에서 이루어졌다고도 누가가 명확히 기술하고 있지 않았던가요눅 10:38. '마르다의 집'에 찾아오신 예수님이신데 다른 누구도 아닌 마르다가 예수님의 말씀을 놓친다면 안타까운 일이 됩니다. 마르다의 집에 찾아오신 예수님도 그 어떤 이보다 마르다에게 주고 싶으신 말씀이 있으셨습니다. 그녀는 그 말씀을 듣기 위해 주님의 발치에 앉아야만 합니다. 마르다도 그 좋은 편을 빼앗기지 않을 겁니다.

저는 이 에피소드를 그림과 함께 묵상하면서 12월 이 마지막 달을 아버지와 함께 보내고 있습니다. 우리 가족이 오래간만에 함께 모인 '행신동 집'에 예수님이 찾아오셨으면 좋겠습니다. 이 추운 한겨울 길을 걸어 주님이 찾아와 주신다면 따스한 자리에 예수님을 모시고 우린 모두 맛있는 음식을 대접하고 싶습니다. 그리고 그 예수님 발치에 모두가 함께 앉기를 원합니다. 어지러운 내면을 정갈하게 정리하고 주님만을 바라보고 싶습니다. 그 '좋은 부깃'을 아무도 놓치지 않는 제자가 되기를 2019년 12월에 기도하게 됩니다.

34. 마리아와 마르다의 집을 방문한 그리스도

2020년 그림 대화 —————————————————

오천 명을 먹이심

The Feeding of the Five Thousand

작가 ｜ 요아힘 파티니르 (Joachim Patinir)
제작 추정 연대 ｜ 1510년경
소장처 ｜ 스페인 엘 에스코리알 수도원 (Monasterio de El Escorial, Spain)

이 그림의 근거는 신약성서 마가복음 6장에서 찾아볼 수 있다. 말씀에 대한 갈증 때문에 갈릴리 지방의 각지에서 몰려든 군중들에게 예수님께서 기적을 베푸셔서 저녁 식사를 제공했다는 일화를 기록한 부분이다. 예수님은 공생애 기간에 무려 35가지 기적을 행하셨는데, 오직 이 사건 기록만이 사복음서에 모두 기록되어 있다. 그만큼 의미도 깊고 가장 놀랄 만한 기적이었기 때문이라고 짐작된다. 기록에 따르면 예수님의 말씀을 듣기 위해 사방에서 모여든 5,000명의 군중에게 식사를 제공했는데, 기원 1세기 무렵에는 성인 남자만을 계수했다는 근거를 바탕으로 추론해본다면 여자들과 아이들까지 약 20,000명에 가까운 군중에게 석식을 제공했음을 쉽게 짐작할 수 있다. 어떻게 이 많은 수의 군중들에게 일시적이며 동시적으로 음식을 제공할 수 있었는가에 대한 회의감은 소위 실증주의 이후 18세기 말과 19세기 동안 신학과 문학을 지배했던 역사비평적 성서해석학에 바탕을 두고 있는 질문에 해당할 것이다. 컵라면에 뜨거운 물만 부어 제공한다고 해도 2만 명에게 식사를 제공하려면 절대시간이 소요될 것이기에 그렇다. 더구나 한 아이가 도시락으로 싸 온 물고기 두 마리와 빵 다섯 개로 이 많은 수를 먹일 수 있다니 도저히 합리적인 추론이 불가능하다고 말이다. 그러나 독일의 신학자 불트만이나 바르트는, 성서의 신화적 표현이라는 껍질에 시선을 두지 말고 말씀 선포 자체에 주목해야 한다고 주장하였다. 말하자면 성서를 단순한 하나의 텍스트라는 주체적 관점에서 보아서는 안 되고 오히려 독자인 우리가 성서의 객체가 되어야 한다는 것이다. 이러한 후자적 입장에 서면, 기원 1세기의 기적이 비과학적인 실체에 대한 기록이라는 회의감에서 벗어날 수가 있다.

이제 그림을 보기로 하자. 이 그림은 우리에게 친숙하지 않은 작가의 그림이다. 그는 플랑드르 출신^{플랑드르는 나중에 네델란드와 벨기에로 갈라졌다}이며

르네상스 후기에 활동한 화가다. 그는 주로 풍경화를 많이 그렸는데 마치 중국의 송대의 화가들처럼 부감법에 따라 풍경을 낮보는 각도를 취해 묘사했다. 출처는 분명하지 않으나 마치 중국의 화산華山이나 계림桂林의 산처럼 보이는 험준한 산과 들이 있는 풍경화를 많이 그렸으며 여기에 등장하는 인물들은 마치 그들이 자연의 일부인 것처럼 보이게 묘사했다. 혹자는 그의 고향 근처 디낭Dinant의 산세에서 영향을 받은 것으로 보고 있으나 확실하지는 않다. 공간의 표현도 동양화에서처럼 여백을 두어 대기 원근법에 따라 시원한 공간감이 느껴지도록 그림을 그렸는데, 이 그림에서도 수평선과 하늘이 닿는 부분을 하얀 여백으로 처리하여 공간의 깊이감을 충분히 느끼도록 감상자의 시선을 유도한다. 각각의 다른 시각에서 이루어진 사건들을 한 화면에 배치하는 화면의 동시성도 동양화의 그것들과 매우 흡사하다. 다만 동양화와 다른 점이 있다면 요아힘 파티니르의 작품은 녹색과 푸른색을 기조로 한 채색화라는 점에서 다르다고 말해도 크게 틀리지 않을 것 같다.

가운데 아랫부분 1/3을 점유하고 있는 군중들을 묘사한 부분 가운데 중심 부위에는 청색 옷을 입고 앉아 있는 예수님이 보이고 그 앞에 도시락을 들고 있는 소년, 그리고 이 아이를 예수님께 안내한 두 제자, 즉 빌립과 베드로의 동생 안드레가 보인다. 그리고 이들 앞에는 예닐곱 개의 바구니가 보이고 군중들이 먹고 남은 음식을 그곳에 모으는 장면이 묘사되어 있다. 이 두 사건은 분명히 시차가 있어야 하는데 같은 화면에 배치하고 있다. 더구나 전체화면의 중심 부위에는 역시 푸른색 가운을 입고 무릎을 꿇고 기도하고 있는 예수님이 보인다. 하늘에서는 아들의 기도에 기뻐 응답하는 성부 하나님이 보인다. 이 장면은 분명, 예수님이 제자들을 먼저 배로 호수 건너편 벳새다Bethsaida로 건너가게 하시고 군중들을

35. 오천 명을 먹이심

다 귀가시킨 다음에 홀로 기도하는 장면일 것이다. 그리고 갈릴리 호수 가운데는 벳새다로 노를 저어 가고 있는 제자들이 탄 보트가 보인다. 다른 시점에서 이루어진 각각의 사건들을 한 화면에 배치하고 있어서 오천명을 먹이신 기적을 전후한 사건의 연쇄가 읽혀진다. 이 그림은, 소위 그림의 독서법에 알맞게 편집된 것이며, 신적인 것을 현세적 인간 삶의 관점에서 표현하기 위해 이미지를 사용했다는 점에서 신화적인 그림에 충실했다고 말할 수 있다.

2020. 2. 17.

<오천 명을 먹이심> 그림을 보며

2020년의 새로운 해가 시작되어 파티니르의 그림을 나누어 주셨네요. 예전에 파티니르의 그림 <스틱스 강을 건너는 카론>을 보면서 화가가 사용했던 에메럴드 청록색에 신비감으로 압도되고 시원하고도 웅장한 구도에 감명받은 적이 있어요. 이 그림도 역시 그와 비슷한 녹색 계열을 쓰면서 여전히 스케일이 큰 원근법을 구사하고 있음을 보게 됩니다. 하지만 같은 초록 색상이라도 좀 차이가 있는 걸 발견합니다. 이 그림을 사선으로 나누어 보면 왼편 오병이어 기적이 일어나는 곳에는 밝은 연둣빛 계열이 쓰여 있고 오른편 바다를 건너는 제자들의 모습은 약간 어두운 푸른 계열이 쓰여 있습니다. 왼편에는 사람들도 많이 모여 있고 옷 색깔도 다양해서 축제 분위기가 나는데 오른편에는 예수님이 외로이 홀로 계시고 제자들도 외따로 배를 저어가고 있어서 전반적으로 고요하고 어둡습니다. 저는 그 오른편의 화면에 좀 더 주목합니다.

예수님은 큰 무리에서 물러가셔서 산으로 올라가셨습니다. 예수님은 군중들 앞에서 살아가는 삶을 배격하셨고 언제나 하나님 앞에 있는 삶, 고독한 공간에서 하나님을 만나 기도하는 삶, 마음을 감찰하시며 꾸준히 스스로의 영성을 올곧게 지키는 삶을 추구하셨습니다. 화가는 이 기도하는 예수님을 화폭의 정중앙에 자리잡게 했습니다. 그 다음 제자들의 뱃길이 이어집니다. 제자들은 다시 벳새다로 돌아가기 위하여 노를 젓고 있습니다. 하지만 이 뱃길은 오병이어의 기적의 감흥이 사라지지 않은 채 맞이했던 길입니다. 더욱이 그들의 스승 예수님은 군중들이 임금삼고 싶어하는 분이라는 것도 이들은 압니다. 이 뱃길은 제자들에게 꽤 우쭐한 길

이었을 겁니다. 곧 그들에게 세상 영광이 찾아올 것만 같은 들뜬 길이었겠지요. 그러나 그 길에 날은 저물었습니다. 유대인들에게 하루에 해당하는 '욤yôm'이라는 개념은 해 지는 시각부터 다음 날 해가 다시 지는 시간까지를 나타냅니다. 따라서 때를 나타내는 '저물매'막 6:47라는 표현은 오천 명을 먹이신 이적이 있었던 하루는 마감되어가고 또 다른 하루가 시작됨을 알려주는 문구입니다. 기적을 목격했던, 설레고 박진감 넘쳤던 어제의 일은 지나갔습니다. 그들은 이제 바다를 헤쳐 나가야만 합니다.

예수님은 홀로 뭍에 계신 상황인데 배는 바다 가운데 있다고 마가는 기술합니다막 6:47. 바다는 유대인들에게 언제나 '미지의 곳', '공포의 장소'를 상징하는 '큰물'입니다시 69:2, 사 17:12 등. 그들 가운데 숙련된 어부들이 있다고 해도 컴컴한 시각의 '큰물 – 바다'를 건너는 것은 쉽지 않습니다. 그런데 바람까지 불어 옵니다. 파티니르는 바람을 그렇게 크게 묘사하지 않았고 배도 잔잔하게 지나는 것처럼 그렸지만, 실상 마가복음에 기술된 바람은 원문으로 보면 사방으로 몰아치는 광풍, 혹은 폭풍[125]을 뜻합니다. 바다에서 이런 거대한 바람을 맞이하면서 제자들이 힘겹게 노를 젓고 있었습니다. 그때 예수님은 밤 사경쯤[126]에 바다 위로 걸어서 그들에게 오십니다막 6:49. 노도怒濤를 다스리시는 주님, 어두움 위를 걸어 바람을 뚫고 제자에게 다가와 주시는 주님, 아무리 노력해도 앞으로 나아가지 못하여 지친 제자들에게로 다가와 주시는 주님, 아픔과 상흔 속으로 걸어와 만나주시는 주님을 바라보게 되는 장면입니다. 제자들은 '유령ghost'이라고만 생각했지만막 6:49 거기에 '아버지의 독생자의 영광'이요 1:14 거룩한 영Holy Ghost으로 지나가고 계셨습니다. 예수님은 곧 말씀하십니다. "안심하라. 내니 두려워하지 말라!"막 6:50 그림을 자세히 봅니다. 예수님이 바다 위로 걸어오실 때 베드로가 그 가운데에서 걷고 있는 것도 보입니다. 하

지만 그가 그만 무서워서 물 속으로 빠져 갑니다. 예수님은 곧 손을 뻗어 베드로를 잡아 주십니다. "두려워하지 말라"^{마 14:26}는 음성이 우리에게 들려옵니다. 저는 화가가 그린 망망한 바다를 바라봅니다. 그리고 그 다음 장면을 연상합니다. 배에 올라 예수님이 그들과 함께하시는 장면을, 광풍이 그치는 장면을, 그림 저 너머에 있는 소망의 항구를 향하여 고요하고도 평안하게 항해하는 장면을 연상해 봅니다. "이에 기뻐서 배로 영접하니 배는 그들이 가려던 땅에 이르니라."^{요 6:21} 바다와 뭍은 대척점에 서고 불안과 기쁨도 대척점에 서는 순간입니다. "내니 두려워하지 말라"의 음성을 들은 때부터 모든 절망이 희망으로 역전환되고 있습니다.

파티니르는 그의 그림에서 제자들이 탔던 배를 작지만 나름대로 사랑스럽게 그렸습니다. 복음서에서 배는 종종 주님과 친밀하게 만나는 사적인 공간으로 등장하는 상징물입니다^{마 15:39 8:22}.¹²⁷ 제자들은 오병이어가 일어났던 풍성한 기적의 장소에서 예수님이 누구신지를 진정 깨달았던 게 아닙니다. 제자들이 예수님을 참으로 알게 되었던 장소는 그들의 비어 있는 배입니다. 거의 파산될 지경까지 갔던 그들의 배에 주님을 영접했을 때 그들은 예수님이 과연 누구신지를 알게 됩니다. "진실로 당신은 하나님의 아들이로소이다!"라고 그들은 마음을 다한 고백을 드립니다^{마 14:33}.

저도 그걸 원합니다. 풍요로운 세상이 아닌 저의 비어 있는 작은 배에서 주님과 더욱 가깝고 진실되게 만나고 싶습니다. 그리고 예수님께 성심의 고백을 드리고 싶습니다. 세상은 오병이어 기적에서 얻는 '먹는 떡'에만 관심이 있습니다. 그래서 그 떡 생산자 예수님을 임금 노릇 시키려고 합니다. 자신이 마음대로 통제할 수 있는 보좌, 요구하면 소원을 들어주는 지도자, 자신의 구미에 잘 맞는 왕을 만들어내고자 합니다. 그러나 예수님께서는 세상의 떡을 찾는 자에게 예수님이 누구신지 보여주지 않

으십니다. 예수님이 찾으시는 자는 예수님 한 분으로 만족하고 주리지 아니하는 자이며 하늘의 공급으로 살겠다고 결단한 자입니다. 이삭은 땅에 떨어져 죽어야만 열매를 맺습니다. 그 열매는 곡식 가루가 되기 위하여 으깨지고 빻아져야만 합니다. 누군가를 먹일 수 있는 부드러운 생명의 떡으로 빚어지기 위해 부서짐은 불가피합니다. 예수님께서는 희생 제사를 통하여 우리에게 그 거룩하고 흠이 없는 떡을 주셔서 자녀들이 강건한 삶을 살아가도록 하십니다. 세상이 주는 감미로운 유혹의 풍미가 들어가지 아니한 떡, 부풀려지지 아니하는 누룩 없는 떡, 이 순수한 하늘의 만나는 저의 예수님이십니다. 이 하늘의 만나를 맛본 자만이 참된 오병이어의 기적을 경험한 자라고 믿습니다. 2020년에는 그 만나만을 사모하는 마음으로 살아가겠습니다.

추신: 올해는 어떤 그림들을 통하여 아버지와 이야기를 나누게 될지 벌써 많이 설렙니다.

솔로몬의 재판

The Judgment of Solomon

작가 I 발랑탱 드 블로뉴 (Valentin de Boulogne 1591-1632)
세삭 수성 년내 I 1625년경
작품 크기 I 17.6cm×21cm
소장처 I 파리 루브르 박물관 (Musée du Louvre, Paris)

이 그림의 배경이 되는 이야기는 구약성서 열왕기상 3장에 기록되어 있다. 이야기의 주인공 솔로몬 왕은 이스라엘 왕국의 최전성기를 이끈 다윗 왕의 아들이다. 2018년 1월 15일에 게재하였던 <목욕하는 밧세바>라는 이미지 해설에서 이미 말한 바와 같이, 다윗 왕은 재위시절에, 그의 가장 충직한 부하 장수 우리야의 부인의 미색을 탐하여 그녀와 불륜을 저질렀던 왕이기도 하다. 그러나 하나님의 역설적인 섭리인지는 모르겠지만, 그 여인과 동침하여 얻은 두 번째 아이가 바로 오늘의 주인공인 솔로몬 왕이다. 솔로몬 왕은 기원전 약 970년부터 930년경까지 40년간 이스라엘을 통치하였는데, 이스라엘의 역대 왕 중에 가장 현명한 왕으로 추앙받고 있다. 오늘의 이야기는 재판의 현명함보다는 그러한 현명한 재판을 한 분이 누구인가에 초점이 맞추어져 있다. 말하자면 솔로몬 왕이 얼마나 현명한 왕이었는가를 말하기 위해 이 삽화가 기록되었다고 보는 것이 바르다.

이야기는 내용은 비기독교인들에게조차 널리 알려져 있을 만큼 유명하다. 두 창녀가 3일 간격으로 각각 아들을 낳았는데 한 아이의 엄마 실수로 자기 아기가 죽자, 살아 있는 다른 창녀의 아이와 죽은 자기 아이를 밤중에 바꿔 버렸다. 그리고 살아 있는 아이를 두고 서로 자기 아이라고 주장하면서부터 사건이 시작되었다. 이 소송에 대한 솔로몬의 재판 결과는 우리에게 익히 알려진 대로다. 살아 있는 아기를 정확히 둘로 나누어 각각의 소송인들에게 불만 없이 배분하라는 것이다. 이에 대한 해석에 독일 철학자이자 사회학자인 막스 호르크하이머Max Horkheimer의 도구적 이성 비판이 도움을 준다. 그는 '이성은 완결되는 순간 비합리적인 것이 된다'라는 유명한 명제를 남겼다. 가장 이성적인 판결이라고 말할 수 있는, 아이의 등분은 물리적으로는 흠잡을 수 없는 공평한 배분의 결정판

이다. 그러나 배분을 위해 등분하는 순간, 아이의 생명은 소멸한다. 말하자면 이성이 완결되는 순간, 가장 비합리적인 결과를 낳게 되는 것이다. 한 여인은 그 이성적 배분 방식에 동의하였고, 또 다른 여인은 자기의 몫?을 포기함으로써 판결 결과에 저항하였다. 생명에 대한 존중, 사랑의 감정, 내면의 가치에 대한 판결은 솔로몬의 이성적 판결 안에는 없다고 생각하였기 때문이다. 그러자 왕은 자기의 판결 결과에 승복한 여인을 처벌하고 소유권을 포기한 여인의 손을 들어주었다. 솔로몬 왕은 이미 호르크하이머보다 2,800여 년 전에 도구적 이성 비판 능력을 지혜로 간직하고 있었던 것이다.

이 그림을 그린 발랑탱 드 블로뉴Valentin de Boulogne는 우리에게 잘 알려지지 않은 바로크시대 프랑스 국적의 작가다. 로마 교황청에서 조세 목적을 위해 작성된 인구조사 자료에 따르면 그는 1620년에 이탈리아의 산타 마리아 델 포폴로Santa Maria del Popolo 교구에 머물렀던 것으로 기록되어 있다. 아마 이 무렵에 17세기 초, 유럽 회화에 혁명적 변화를 일으켰던 카라바조의 그림을 대하였고 그로부터 영향을 많이 받았던 것으로 보인다. 그래서인지 그의 그림 역시 어두움을 배경으로 주인공들이 조명을 받으며 무대 앞으로 등장하는 형식을 취했다. 모두 8명의 인물이 등장하고 있는데, 가장 밝은 조명에 노출된 인물은 살아 있는 아이, 자기 아이라고 주장하는 왼편의 여인, 그리고 오른편에 젖가슴을 움켜쥐고 있는 여인이며 부분조명에 노출된 인물은 오른손에 단도를 들고 있는 신하, 중앙의 솔로몬, 하단의 죽은 아이다. 나머지 세 명의 신하들은 어둠 속에 잠겨 있는 사건의 목격자로 구성되어 있다. 이 그림은 판결의 극적인 순간, 즉 아이를 둘로 나누라는 명령을 내리는 솔로몬 왕의 일갈一喝이 있었던 순간을 포착한 그림으로 보인다. 화면의 왼편은 그 순간의 긴박성을

감춤 없이 보여준다. 그는 이 그림을 그리기 5년 전에도 같은 제목의 그림을 그린 일이 있었다. 1차 그림에서는 왕의 왼발은 좌대에 있지만 오른발은 부하들이 서 있는 마루를 내리딛고 있어서 솔로몬 왕이 매우 격정에 사로잡힌 포즈로 묘사되어 있다. 그러나 집행관은 왕의 격정에 비해 수동적인 직립 자세를 취하고 있다. 그러나 두 번째의 이 그림에서는 그것을 반대로 조정한 흔적을 볼 수 있다. 왕은 좌대에 두 다리를 딛고 흥분을 가라앉히고 명령을 내리고 있음에 비해 이번에는 집행관의 자세는 매우 격동적인 포즈로 수정되었다. 어두움에 잠겨 잘 보이지는 않지만 부하들도 더 그려 넣어 전체적인 구도가 꽉 짜인 분위기로 재구성되었다. 작가는 이러한 수정을 통해 솔로몬 왕의 지혜로움을 더 부각시키고 싶어 했는지도 모른다. 왕의 포즈를, 본질적인 생명이 아니라 몸이라는 물상적인 사물의 등분을 명하는 순간을 지나치게 격동적인 포즈로 묘사하는 것은 지혜보다 무지가 더 강조되는 역효과 낳을지도 모른다는 염려 때문이 아니었을까 생각한다. 그래야 이성의 완결이 현실적인 합리성과 만날 수 있기 때문이었을 것이다.

2020. 3. 17.

<솔로몬의 재판> 그림을 보며

발랑탱 드 블로뉴Valentin de Boulogne는 우리에게 친숙한 화가는 아니지만 카라바조를 좋아하는 사람이라면 블로뉴의 그림도 많이 아껴줄 거라고 생각합니다. 카라바조 제자였던 블로뉴는 아니나 다를까, 카라바조처럼 역동적이면서 격렬한 명암 대조를 이 그림에 구사했습니다. 제게는 이 그림에서 솔로몬의 표정이 무척 인상적입니다. 국왕의 모습치고는 앳된 모습입니다만 단호하면서도 자애로운 왕의 얼굴을 잘 묘사했습니다. 열왕기상 3장 7절 "나의 하나님 여호와여 주께서 종으로 종의 아버지 다윗을 대신하여 왕이 되게 하였사오나 종은 작은 아이라 출입할 줄을 알지 못하고…"의 '작은 아이'라는 단어에 근거를 두고 화가가 솔로몬 왕을 표현하지 않았을까, 생각합니다. 하지만 여기 '작은 아이'라는 건 키가 작거나 어리다는 것만 나타내는 게 아니라 아직 선왕인 아버지 다윗처럼 중요도가 높지 못하다는 것을 의미하기도 합니다.[128] 솔로몬은 초기에 이토록 두렵고 겸허한 심정으로 왕이 되었습니다. 정성의 일천 번제를 드릴 정도로 솔로몬의 심령은 간절했습니다. 이에 감복하신 하나님께서는 그에게 "내가 네게 무엇을 줄꼬. 너는 구하라"고 말씀하십니다왕상 3:5. 솔로몬은 백성들을 잘 다스리는 목자같은 지도자가 되고 싶어서 하나님께 '듣는 마음'을 구합니다. '듣는 마음'을 히브리어로는 '레브 쇼메아lēb šōmē''라고 하는데 이는 단순히 듣는 마음이 아니라 언제나 순종하는 마음, 줄곧 이해하는 마음, 어느 경우에나 주의를 기울일 줄 아는 세심한 마음을 뜻합니다.[129] 솔로몬은 판관의 자리에 섰을 때 '하늘의 재판장'이시ㅅㅣ 75:7 하나님의 세미한 음성 듣기를 원했고 아비의 마음으로 백성들을 이해하려

고 했으며 어느 경우에나 자세히 정황에 주의를 기울여 옳은 판단내리기를 구했습니다.

그림은 두 명의 여인이 문득 왕을 찾아와서 서로가 아기의 어머니라고 주장하면서 벌어지는 에피소드를 묘사합니다. 솔로몬은 이때 하나님께 부여 받은 '듣는 마음'을 곧바로 실행합니다. 솔로몬은 이미 '듣고' 있었습니다. 단서도 벌써 찾아내고 있었습니다. 죽은 아이의 어머니는 어두운 '밤'과 관련을 맺습니다. '밤중에' 그의 아들 위에 누워서 아들이 죽었고 '밤중에' 일어나서 옆에 살아 있는 아이를 죽은 아이와 바꾸어 자기의 품에 눕혔기 때문입니다^{왕상 3:19-20}. 죽은 아이의 어머니의 행실은 이렇듯 모두 '밤'에 이루어졌습니다. 여기서의 '밤'은 원문으로 보면 '칠흑 같은 밤'[130]을 말합니다. 무엇을 훔치기도, 감추기도, 속이기도 좋은 시각입니다. 이건 '죽음'과 연결되어 있습니다. 반면 살아 있는 아이의 어머니는 '아침'과 연관을 맺습니다. 여인은 '아침에' 일어나 아들을 젖먹이려고 했으며 '아침에' 자신의 품에 있는 아기를 자세히 보기 때문입니다^{왕상 3:21}. 이 문단에서 '아침'은 빛이 있는 때이며 해가 비치는 다음 날[131]을 의미합니다. 즉 생명과 연결되어 있습니다. 이렇듯 솔로몬은 이미 밤과 아침이라는 뚜렷한 갈림을 듣고 있었습니다. 하여 솔로몬이 가져오게 한 것은 '칼'입니다. 칼로 밤과 아침을 갈라내고자 함입니다. 밝음으로부터 어두움을 잘라내는 순간입니다. 죽음에서부터 생명을 베어 올리려는 순간입니다. 살아 있는 아이의 어머니는 칼을 보면서 삶을 갈망합니다. "아무쪼록 죽이지 마옵소서!"^{왕상 3:26}라고 절규합니다. 죽은 아이의 어머니는 칼을 보면서 죽음을 열망합니다. "차라리 나눠어 갈라 죽이소서!"^{왕상 3:26}라고 촉구합니다.[132] 솔로몬은 이 모든 것을 다 들었던 겁니다. 그랬기에 그는 어려움 없이 판결을 내립니다. "산 아이를 저 여자에게 주고 결코 죽이지

말라 저가 그의 어머니이니라!"^{왕상 3:27}

이 놀라운 판결 때문에 온 이스라엘은 솔로몬을 두려워하게 되었다고 나옵니다. 이는 하나님의 지혜가 왕의 속에 있음을 보았기 때문입니다^{왕상 3:28}. 블로뉴는 마치 칼로 어둠을 자르듯 어둠 속에서 빛 가운데로 살아 있는 아기를 강렬한 키아로스쿠로 기법으로 꺼내 올리고 있습니다. 아기의 어머니가 지닌 생명의 젖가슴에도 극명한 빛이 머뭅니다. 솔로몬의 재판은 빛과 어둠의 재판이었음을 테네브리즘tenebrism의 대가 블로뉴는 뚜렷한 대비를 통해 선언합니다. 이 그림을 보면서… 제 삶에서도 이런 재판이 이루어져야 한다는 생각이 듭니다. 밤을 잘라내고 아침을 건져내야 할 단호함입니다. 죽음이 아닌 생명을 지향하는 3월의 봄이기를 바라고 기도합니다. 2020년, 코로나바이러스로 모두가 어려운 시기에 부활을 기다리는 사순절을 보내는 저의 간곡한 기도이기도 합니다.

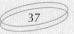

아담과 이브

Adam and Eve

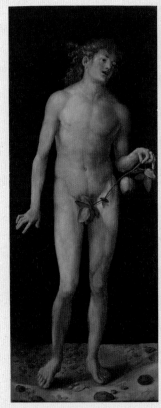
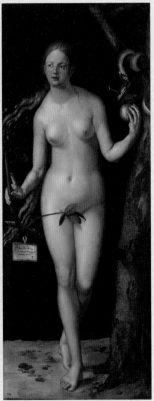

작가 | 알브레히트 뒤러 (Albrecht Dürer)
제작 추정 연대 | 1507
작품 크기 | 209㎝×81㎝
소장처 | 스페인 마드리드 프라도 박물관 (Museo del Prado, Madrid, Spain)

인류의 조상이라 알려진 아담과 이브는 수많은 화가들이 즐겨 채용했던 그림의 주제다. 구약성서 창세기 1장 27절과 2장 7절에는 하나님이 아담을 창조하신 내용이 기록되어 있다. 동일한 창조 사건에 대한 이 같은 두 가지 진술은 창세기를 기술한 시기와 사료들이 다르기 때문이다. 1장의 기록은 소위 P문서_{제사장 문서, 바벨론 포로시절}, 2장의 기록은 J문서_{야훼문서, 솔로몬 왕정시대}를 바탕으로 기록되어 합본 되었다고 알려져 있다. 뒤러의 이 작품은 어떤 문서에 더 깊은 관심을 두고 제작했는지를 짐작하기 어려울 만큼, 아무런 부대적 장치 없이 아담과 이브의 존재 그 자체만을 화면에 드러냈다.

알브레히트 뒤러Albrecht Dürer는 우리가 익히 아는 바와 같이, 북부 유럽의 르네상스 시대를 대표하는 작가다. 그는 뉘른베르크Nürnberg에서 태어났고 또 그곳에서 활동하다 사망을 했지만, 20세 초반인 젊은 시절과 이 그림을 완성하기 2년 전인 1505년에 두 번에 걸쳐 이탈리아의 베네치아를 방문했고 그곳으로부터 남유럽 르네상스 미술의 속살을 들여다보고 익힐 수 있는 기회를 얻었다. 특히 그는 인체 비례에 깊은 관심을 가졌다. 그보다 약 20년 먼저 태어나 활동했던 남유럽 르네상스의 거장 레오나르도 다 빈치는, 로마시대의 건축가인 비트루비우스Marcus Vitruvius polio의 두 개로 분리된 인체비례도를 하나로 통합하는 데 성공했다. 그러나 레오나르도 다 빈치의 인체 비례도는 전신의 중심을 성기性器에 두고 전체적으로 약 7등신의 비례를 채택한 비트루비우스의 인체비례의 척도를 대체적으로 수정 없이 수용했다. 그러나 뒤러는 인간의 신체를 바탕으로 추출한 비트루비우스나 레오나르도 다 빈치의 인체 비례 척도를 보다 관념적이고 이상적인 차원으로 끌어올려 전신을 대체적으로 다섯 등분한 새로운 척도를 제안하였는데, 대체적으로는 약 8등신에

37. 아담과 이브

가깝다. 그의 이 같은 새로운 척도는 20세기 건축학자인 르코르뷔지에Le Corbusier의 모듈러modular를 낳게 한 이론적 근거가 되었다.[133]

이 작품은 말할 나위 없이 이러한 그의 인체 비례 이론에 바탕을 두어 제작된 것이다. 이렇게 추론할 수 있는 근거는, 세로 약 2m, 가로가 약 80cm인 각각의 패널에 꽉 차게 인물을 그려 넣었다는 사실에서 찾아볼 수 있다. 만일 인체 그 자체만의 묘사에 치중하지 않았다면 구태여 좁고 긴 패널 화면을 채택할 필요가 없었을 것이다. 그래서인지 주인공 아담과 이브는 현실적인 인물답지 않게 이상적인 비례와 몸매를 가지고 있어 보인다.

말할 나위 없이 이들은 인류 최초의 부부다. 창세기의 기록은 하나님께서 인류의 조상으로서의 아담을 창조하셨는데, 혼자 사는 것이 좋지 않다고 보시고 아담을 위하여 돕는 배필로서 이브를 만들어 주셨다. 이는 창세기 2장 21-25절 사이에 자세히 기록되어 있다. 이렇게 보면 이브가 창조되기 전까지는 아담은 남성도 여성도 아닌, 양성을 동시에 지닌 '보편적 사람'이었던 셈이다. 아담이 남성이 되는 순간은 그의 갈비뼈로 이브라는 여성을 만든 순간에 이루어졌다고 보는 관점이 합리적인 추론일 것이다. 이 그림은 주인공들이 다 같이 사과선악과가 사과인지 아닌지는 아무도 모른다를 들고 있는 것으로 보아, 이브의 창조 시점과 선악과를 따먹고 죄를 저지르는 시점, 그 사이의 어느 한때의 모습이라고 보아야 할 것이다. 이들은 선악과를 따먹기 전까지는 벌거벗은 것에 대해 부끄러움을 몰랐다고 성서는 기록하고 있다. 따라서 이들이 나뭇잎으로 부끄러운 부분을 가리고 있는 것은, 주인공들의 부끄러움이 아니라 뒤러의 부끄러움이자 감상자들의 부끄러움으로 해석될 필요가 있다. 두 주인공들은 패널이 분리되어 있는 것만큼이나 서로 다른 점들을 지니고 있다. 피부색, 근육질

의 유무, 포즈, 헤어 스타일, 시선의 방향, 미장센 등에서 차이점을 보인다. 특히 아담의 패널에는 아무런 부대 장치가 없음에 비해 이브의 패널에서는 지식의 나뭇가지에 몸을 감고 있는 뱀이 보이고 그 뱀은 입에 사과를 물고 이브의 왼손에 그것을 건네는 모습으로 묘사되어 있다. 그리고 그녀의 오른손으로 잡은 나뭇가지에 걸려 있는 명패에는 다음과 같은 글귀가 보인다. "독일 북부 사람Upper German, 알브레히트 뒤러가 성모 기원the Virgin's offspring 1507년에 제작한 것." 그러나 이브는 마치 그 유혹이 예정되어 있을 뿐만 아니라, 당연하다는 듯이 유혹으로부터 초연해 보인다. 아담도 그렇고 이브도 인간 타락의 본질, 즉 뱀의 유혹으로 인류의 조상이 원죄를 저지르는 순간의 참을 수 없는 긴박함은 보이지 않는다. 그들의 시선의 방향 또한 제각각이다. 그리고 주인공들은 한결같이 감상자인 우리가 아쉬움 없이 감상할 수 있도록 모든 부분을 충실히 보여준다. 이렇게 보면 이 그림은 아담과 이브의 모습을 통해, 작가 자신이 개발한 이상적인 인체 비례를 아낌없이 드러내는 작품이라고 볼 수 있으며, 그를 통해 플라톤이나 아리스토텔레스가 철학사상으로 간직했던 이상적인 형상으로서의 '이데아'를 마음껏 드러낸 작품이라고 말할 수 있다.

2020. 4. 17.

<아담과 이브> 그림을 보며

맞습니다, 아버지. 뒤러는 창세기의 내용을 사람들에게 가르쳐 주고자 아담과 이브의 그림을 그리지는 않았을 겁니다. 뒤러의 시대에 아담과 이브가 어떤 죄를 저질러 에덴에서 추방되었는지에 대한 내용을 모르는 사람은 거의 없었을 테니까요. 뒤러가 이 주제를 택했던 이유는 완전한 비례를 지닌 이상화된 인간을 그리고자 했던 것입니다. 그 이상화된 인간으로는 최초의 인류로 등장했던 아담과 이브만큼 완벽한 모델은 없다고 여겼겠지요. 하여 콘트라포스토contrapposto의 자세를 지닌 뒤러의 아담과 이브는 성서의 인물이라기보다 그리스 조각상처럼 보입니다. 그림에서 아담은 이제 성년으로 변신하기 직전의 소년의 자태를 지녀서 젊다 못해 어리다는 느낌마저 받습니다. 표정은 마냥 순진하고 행복해 보입니다. 잠에서 깨어나보니 아름다운 여인 이브가 그의 앞에 있다는 사실이 너무 좋아 그저 들떠 있는 모습입니다. 하나님은 분명 그의 갈빗대를 취하셨을 텐데창 2:21 전혀 수술의 아픔을 느끼지 못할 만큼 깊은 수면에[134] 들어갔다 나온 해맑은 낯빛이 도드라집니다. 아버지 말씀처럼 유대인들은 전통적으로 아담이 그의 아내인 이브를 얻기까지는 중성의androgynous 사람이었다고 여기고 아담에게서 여자를 만들 때 사용하셨던 '갈빗대'가 여인에게로 이동하는 순간 아담은 '남성'이 되었다고 받아들입니다.[135] '갈빗대'를 일컫는 히브리어 '쩰라ṣēlā'는 어떤 것을 중심으로 좌우 절반의 한 측면side을 말하며 그 한 곳이 없으면 나머지 한 곳은 제대로 설 수 없는, 존속할 수 없는 특별한 '한 곳'을 지칭합니다. 그 '한 곳 – 쩰라'를 아담으로부터 취하여 여자를 만드신 순간, 아담은 비로소 남자가 되었습니

다. 그러므로 여자는 남자에게는 없어서는 안 될 "뼈 중의 뼈가 되고 살 중의 살"이 됩니다창 2:23. 아담이 없으면 이브도 없었겠지만 이브가 없으면 아담 역시 한 곳이 무너져 버리니 설 수 없게 됩니다.

그런 까닭에 유대인들에게 아담의 '갈빗대'를 지칭하는 히브리어 '쩰라ṣēlā''는 중요한 단어입니다. 이후에 이 단어는 출애굽기에서 언약궤를 모시는 성막 구조에 빈번하게 등장하여 다시 쓰입니다. 예를 들어 성막이 세워지는 가장 기본이 되는 널판들은 모두 '쩰라'라고 지칭합니다.[136] 마치 아담의 갈빗대로 여인이 지어지듯 하나님의 신부같은 이스라엘 백성들의 예배 장소도 하나님의 갈빗대로 견실하게 세워져 간다는 어감입니다. '갈빗대'를 말하는 '쩰라'가 성막 건축 용어로 사용된다는 점을 감안한다면 하나님은 이브를 창조하셨다기보다 성스럽게 설계하셨다고 말하는 편이 더 옳을지도 모르겠습니다. 여하간 남성과 여성으로 대표되는 아담과 이브, 이 '둘'은 그때부터 이렇듯 언제나 '함께'였습니다. 하나만 존재하지 못하고 서로가 서로를 만나 '하나'여야 하는 신비로움입니다. 둘이 힘껏 서로를 붙들며 지탱하며 부둥켜 안아가며 한 몸을 이루어 살아야 합니다창 2:24.[137] 그렇게 사는 곳, 거기가 천국으로 예표되는 에덴이었습니다. 파라다이스paradise는 아담이 이런 여자를 온전히 맞이하는 데에서 이루어집니다.

이런 사실을 각인하면서 뒤러의 그림을 봅니다. 아담은 진정 이브를 온전히 받아들인 모습입니다. 그림의 아담과 이브의 표정을 보니 그들은 아무 부족함이 없어 보입니다. 파라다이스를 즐기는 모습, 원죄를 짓기 전의 인간의 순수한 모습이랄까요. 벗었으나 부끄러움조차 없습니다. 창세기에서 등장하는 부끄러움은 아직 '수치라는 지식'을 알지 못하는 상태를 말합니다.[138] 원어로 읽어보면 그들의 '벗음'을 나타내는 히브리어

와창 2:25 이후 뱀의 '간교함', '매끈함'을 나타내는 히브리어는창 3:1는 모음 하나의 차이로 아주 비슷한 단어 형태 지니고 선악과의 내러티브에 등장합니다. '벗음'은 '간교함'이라는 착각을 일으킬 정도입니다.[139] 뒤러가 이 사실을 알고 그렸는지 아닌지는 모르지만 이 그림에서도 이브 옆에 등장하는 뱀은 참으로 교활하고 매끈하게 보입니다. 그 간사함이 이브의 아름답게 벗은 육체에 어떻게 접경을 이루게 될지 긴장감을 자아냅니다. 한 가지 명확한 건 선악과를 따 먹은 이후에 이브와 아담에게 '벗음'의 지식이 너무나도 자연스럽고도 '미끈하게' 전달되었다는 것입니다. 이렇듯 유혹으로 인하여 번드럽게 전달된 수치의 지식은 그들이 거한 파라다이스를 지옥처럼 변하게 만들어 버립니다. 그림의 아담과 이브는 환희 속에 밝게 웃고 있지만 곧 그들이 손에 장난스레 쥐고 있는 그 선악과 때문에 처참히 통곡할 날이 다가올 것입니다. 뒤러가 그린 장면은 이런 슬픔의 타락이 일어나기 바로 직전의 모습입니다. 완전한 인체 비례를 지닌 아름다운 아담과 이브가 얼굴을 숙이고 등이 굽은 채 가시덤불과 엉겅퀴를 내는 땅으로 내몰려야만 한다는 걸 상상하기가 쉽지 않습니다. 하지만 그건 그들의 운명이었고 이제는 우리의 운명이 되었습니다. 그렇다면 우리는 영원히 다시 낙원으로 돌아가지 못하게 될까요. 그렇지 않습니다. "당신의 나라가 임하실 때 저를 기억하소서!"라고 말하는 자까지도 눅 23:42 품어주시는 그리스도의 은혜로 인하여 우리는 언젠가 다시 낙원에 돌아갈 것입니다눅 23:43. 그때엔 우리가 미끈하게 넘어가는 유혹의 선악과가 아닌 삶에서 고투하고 땀을 흘리며 일군 성령님의 열매를 지니고 주님을 알현할 것입니다.

천사와 씨름하는
야곱(부분도)

Jacob Wrestling with the Angel (detail)

작가 | 외젠 들라크루아 (Eugene Delacroix)
제작 추정 연대 | 1051년 (흑은 1061년)
작품 크기 | 751cm×485cm
소장처 | 프랑스 파리 성 쉴피스 성당 (Saint-Sulpice, Paris)

이 그림에 등장하는 주인공 야곱Jacob은 우리가 익히 알고 있는 바와 같이 이스라엘 12지파를 낳은 기념할 만한 민족 조상이다. 그는 태어날 때부터 장자권을 획득하기 위해 형 에서Esau와 어미 배에서부터 출산의 순서에 뒤지지 않으려고 발버둥을 쳤던 인물이었다. 그는 에서에게서 팥죽 한 그릇으로 장자권을 양도받았고, 말년에 눈먼 아버지 이삭을 속여 장자권의 축복까지 받아냈다. 그러나 이 일을 알게 된 에서의 분노로 그는 고향집을 떠나 20년을 유리방황하였고 가진 환란과 고초를 겪었다. 한 마디로 그는 세속적인 권력과 재물을 얻기 위한 자기중심적이고 출세 지향적인 인생관을 가지고 살았던 인물이었다. 중년이 되어 결혼도 하고 자수성가한 그는 마침내 고향땅 가나안으로 되돌아 가기로 결심을 한다. 그러나 귀향의 도정에는 형 에서의 세력권인 세일Seir 산을 중심으로 한 에돔 땅을 경유하지 않으면 안 되었다. 들리는 소문으로는 형 에서가 400명의 훈련된 병사들과 함께 자기를 기다린다는 것이었다. 극도의 불안감을 느낀 그는 얍복Jabbok이라는 이름의 강을 사이에 두고 자기의 전 재산이랄 수 있는 모든 가축들과 12명의 자녀들과 부인들을 먼저 보내고 에서를 만나기 하루 전날 밤을 홀로 지낸다. 그 밤에 일어났던 사건이 오늘 그림의 주제다. 하나님이 보내신 한 천사와 밤새워 씨름을 벌였다. 좀처럼 승부는 나지 않았다. 에서의 발뒤꿈치를 붙잡고 태어났으며, 냉혹한 승부사로서 인생의 첫 발걸음을 뗐던 야곱은 마지막 밤까지 승부사다운 씨름을 벌였다. 새벽이 가까워오자 천사는 야곱더러 자기를 놓아달라고 부탁하였다. 야곱은 자기를 축복하지 않으면 놓아줄 수 없다고 우겼다. 천사는 그를 '이스라엘'이라는 이름으로 축복하였다. 말하자면 '하나님과 더불어 겨루어 이긴 자'라는 뜻을 가진 이름이다. 그러나 천사는 그의 환도뼈를 쳐서 영원히 하나님의 지팡이에 의지하지 않으면 안 될 절름발이

로 만들었다. 야곱은 하나님으로부터 축복을 받았지만, 그 대신 지난 세월의 인간적인 욕망추구를 내려놓고 하나님의 진정한 종이 되는 길을 택하게 된 것이다. 이 일이 있고 난 뒤 약 400여 년이 흐른 다음의 일이지만, 마침내 '이스라엘'은 한 개인의 이름을 떠나 한 민족의 이름이 되었고 야곱의 열두 아들들의 이름으로 지파가 형성이 되어 하나님의 축복이 현실속에서 이루어지게 되었다. 창세기 32장에는 얍복강의 그날 밤의 이야기가 기록되어 있다.

이 성서적 에피소드는 너무나 유명하여 이를 소재로 그림은 그린 화가들이 적지 않다. 우리에게 잘 알려진 렘브란트Rembrandt,1659, 레옹 보나Léon Bonnat, 1876, 구스타브 모로Gustave Moreau,1878 등의 작품이 있으며 후기 인상주의 작가인 폴 고갱Paul Gauguin, 1888이 그린 작품도 있다. 그러나 대부분의 작품들은 씨름을 하는 두 주인공에 초점이 맞추어져 대상을 크게 클로즈업하고 있다. 그러나 낭만주의 작가 들라크루아는 씨름하는 주인공을 넓은 평원 한 가운데에 위치시키고 큰 나무 밑이라는 열린 공간에 배치하였다. 두 세 그루의 상수리나무로 보이는 고목의 오른쪽은 얍복강이다. 야곱의 가축들과 식솔들이 얍복강을 건너고 있으며, 저 멀리 아스라이 보이는 계곡에까지 카라반의 행렬은 끊어지지 않는다. 성서에는 이들 행렬이 먼저 강을 건너고 야곱이 홀로 남았을 때의 사건을 기록하고 있으나 작가는 이 사건의 연쇄를 무너뜨리고 동시성을 추구하였다. 화면의 오른쪽 아랫부분에는 야곱이 씨름 전에 벗어놓았을 법한 모자와 창과 화살통, 겉옷 등이 놓여 있다. 아마도 그가 세속적인 욕망을 성취하는 데 그때까지 도움을 주었던 의상이며 소지품일 것이다. 그러나 이제는 천사와의 씨름을 위해 그것들을 버리지 않으면 안 되었다. 야곱은 이 씨름을 위해 욕망의 악세사리를 버리고 오직 가릴 것 없는 진솔함 그 자체만으

38. 천사와 씨름하는 야곱(부분도)

로 천사와 대적하기로 결심하였다. 말하자면 야곱의 뒤에 버려진 이 악세사리들은 야곱이 마침내 이스라엘이 되기 위해 버리지 않으면 일종의 셔레이드charade[140]라고 말할 수 있을 것이다.

씨름의 동작은 격렬하다. 그의 작품들, 즉 <게네사렛 바다 위의 그리스도1854>, <민중을 이끄는 자유의 여신1830>, <폭풍우에 놀란 말1823> 등에서 볼 수 있을 만큼 주인공들의 움직임은 동적이다. 천사는 결정적인 순간에 그의 왼쪽 허벅지를 붙잡고 환도뼈를 쳐 그를 영원한 불구 상태, 즉 하나님께 순종하며 의지하지 않고는 남은 여생을 담보할 수 없음에 대한 징표를 남긴다. 그의 작품에서는 엄격한 데생이나 명암의 정밀성, 명료한 윤곽선 대신, 야곱의 무모하기까지 강한 집념과 격렬성을 감상자들과 함께 나누고 싶어하는 작가의식만이 전체의 흐름을 지배한다. 그래서 이 작품은 앵그르Ingres와 같은 고전주의 작품에 대한 숨어 있는 선망과 이로부터 벗어나야 한다는 낭만주의적인 고집으로 혼재된 작가로서의 내적 전투와 고통에 대한 마지막 증언 중 하나일 터이다. 왜냐하면 이 작품은 그가 폐병으로 사망하기 2년 전에 그린 몇 작품 남지 않은 마지막 작품 중의 하나이기 때문이다.

2020. 5. 18.

<천사와 씨름하는 야곱> 그림을 보며

들라크루아의 작품은 언제나 가슴을 울리는 웅장한 감흥을 남깁니다. 어릴 때부터 가까운 이들의 많은 죽음을 경험했던 슬픔의 화가여서 그런지 그의 화폭에는 무언의 절규가 느껴집니다. 저는 예전에 그의 그림 <묘지의 고아>를 보고 심히 충격에 빠졌던 적이 있었습니다. 키오스 섬의 학살로 고아가 된 어린 소녀의 절망과 두려움, 공포의 극적 상황을 어떻게 그렇게 생생하게 재해석하여 우리의 현실 앞에 제시할 수 있었는지 놀랍기만 했습니다. 소녀의 커다랗게 질린 동공과 거기에 맺힌 뜨거운 눈물은 하늘의 심판에 외치는 강렬한 호소로 제게 다가왔습니다. 그의 그림에는 언제나 이렇듯 고요한 격렬함이 흐릅니다.

그가 화폭에 담았던 야곱에 대해 우선 성서적으로 생각해 보려고 합니다. 야곱은 이때껏 한 번도 자유하지 못하는 삶을 살고만 있었습니다. 태어날 때 형의 발목을 잡을 정도로 야심이 뛰어났지만창 25:26 억울하게도 차자次子로 태어난 숙명을 극복할 수 없어 어떻게든 장자권을 얻어내고 싶은 강박감에 속박되어 왔던 사람이 야곱입니다. 장자권을 앗았지만 형의 복수가 두려워 밧단아람Paddan Aram으로 도망가 지냈던 타향살이 속에서도 강박감은 여전했습니다. 아름다운 아내 라헬을 얻기 위하여 삼촌이었던 장인 라반의 계책에 속았던 것은 둘째치고, 언제나 처가妻家에 눈치를 보며 스스로의 압박에 시달려 여유가 없었던 것입니다. 그는 누군가를 이용하여 살아가거나 누군가에게 이용당하며 살고만 있었습니다. 엄밀히 말해 야곱은 그때까지 참된 독립을 해 보지도 못한 가장이었고 진정한 자기만의 집을 찾지 못한 나그네이기도 했습니다. 그는 도망자였으며 소외

38. 천사와 씨름하는 야곱(부분도)

당하는 자이기도 했습니다. 그랬던 그가 얍복강에서 이르러서는 마침내 하나님 군대의 궁극적인 추격을 당합니다창 32:1-2. 거기서 야곱은 더 이상 도망의 끝을 찾지 못하여 불굴의 항전을 벌이기로 결심합니다.

창세기 32장의 내러티브는 이런 야곱의 소용돌이치는 격한 감정을 드러내기 위하여 여러 미묘한 언어유희wordplay들을 감추어 가며 이야기를 긴박하게 진행합니다. 그 중 주목할 만한 대표적인 어희語戲는 '야곱'을 가리키는 히브리어 '야코브yaʿăqōb'와 '얍복강'을 말하는 '야보크yabbōq'이며 '씨름하였다'라는 동사 '에야베크yēʾābēq'[141]입니다창 32:24, 26. 모두 같은 음률입니다. '야곱'이 '얍복강'에 이르러서는 더 이상 도주할 후퇴 장소를 찾지 못했던 건 데자뷔déjà vu라는 걸 알립니다. 얍복강을 건너기 전에 단판 지어야 할 숙명적 과제, 하나님과의 겨룸은 피할 수 없는 운명의 시간입니다. 거기서 야곱이 결정적으로 '이스라엘yisrāʾēl'이라는 이름을 부여받게 됩니다창 32:28.[142]

'얼굴'을 말하는 히브리어 '파님pānîm'도 그러합니다. 그동안 야곱은 도망자의 삶을 살면서 보고픈 얼굴을 보지 못하고 살았습니다. 그를 사랑하고 보호해 주었던 어머니 리브가Rebekah의 얼굴이 가장 애틋합니다. 그러나 하나님은 야곱에게 어머니 리브가의 얼굴이 아닌 그가 영원히 도망치고 싶었던 형 에서의 얼굴을 준비하십니다. 그 얼굴을 보고 화해하지 않으면 드디어 참된 하나님의 장자가 되어 '이스라엘'이 될 수 없었던 것입니다. 야곱은 하나님의 천사를 만나 분투를 벌였던 그 곳을 이후에 '브니엘Peniel, 히브리어 페니엘penîʾēl'이라고 불렀는데창 32:30, 그건 '얼굴'을 가리키는 '파님pānîm'에서 비롯된 것입니다. 이 또한 비슷한 음률을 지닙니다. 거기에서 그는 하나님의 얼굴을 보아야 했고 곧 하나님의 얼굴만큼이나 두려운 형의 얼굴도 만나야만 했습니다. 야곱이 "내가 형님의 얼굴

을 뵈온즉 하나님의 얼굴을 본 것 같사오며!"창 33:10라고 고백했던 건 이런 사연을 간직합니다.

이러한 짜임새 넘치는 내러티브의 배경을 감안하면서 들라크루아의 그림 속의 야곱을 봅니다. 화면에서의 천사와 야곱은 각각의 오른손과 왼손을 있는 힘을 다하여 깍지 끼워 맞잡고 있습니다. 야곱의 왼팔은 천사의 가슴 가까운 옆구리에 파고들고 천사는 야곱의 왼편 둔부 가까운 곳에 힘을 주어 당기고만 있습니다. 천사의 날개는 꼿꼿이 아래로 고정되어서 온힘을 다해 야곱을 지탱하고 있는 것처럼 보입니다. 오랜 폐병으로 인하여 죽음을 성큼 맞이하게 된 노장의 화가 들라크루아가 어떤 에너지를 퍼올려서 이렇게 격동적인 그림을 그릴 수 있었을지 궁금합니다. 들라크루아는 자신의 일생에서 마지막으로 건너가야 하는 죽음의 강을 야곱이 건너가야 하는 얍복강에 대입했던 것 같습니다. 야곱이 얍복강을 건너기 전에 하나님 앞에서 그의 모습을 확인받고 싶었듯이, 화가도 화가로서의 자신의 모습을 하나님 앞에서 확인받고 싶었나 봅니다. 전 인생을 걸고 하나님과 마지막으로 대면하고 싶은 화가의 절절한 심정이 이 그림에서 드러납니다. 빛과 색채, 삶의 진실, 가슴에 묻어둔 많은 멍울로 투쟁하며 살아왔던 화가 들라크루아의 삶이 이 그림을 통하여 마무리됩니다.

얍복강은 지금 자르카 강Zarqa river이라고 불리우는데 그 뜻은 '푸른 강 the blue river'이라고 합니다. 화가가 그린 얍복강을 보니 저 끝이 과연 눈부신 푸른 빛깔입니다. 그건 '이스라엘'의 푸른 꿈, 들라크루아의 푸른 소망과 겹쳐지는 듯 합니다. 이제 얍복강을 건너면 '이스라엘'은 드디어 약속의 땅, 가나안으로 들어갑니다. 들라크루아도 자신의 마지막 날에 다가온 죽음의 강을 건너면 안식의 땅으로 들어갈 것입니다. 들라크루아의 그림을 천천히 다시 보니 그 밤에 야곱은 사실 천사와 씨름을 한 게 아

38. 천사와 씨름하는 야곱(부분도)

니라는 생각이 듭니다. 천사와 야곱은 쟁투를 벌였다기보다 마치 서로를 부둥켜 안고 격렬한 춤을 추고 있다는 느낌이 밀려듭니다. 야곱이 하나님과 겨룸으로 진정 배웠던 것은 신의 뜨거운 껴안음이 아니었을까요.[143] 삶에서 벌어지는 모든 몸부림과 갈등과 고투가 언젠가는 하나님께 격정적으로 안기는 포옹으로 마감되는 것이라고요…

나사로를 살리심

The Raising of Lazarus

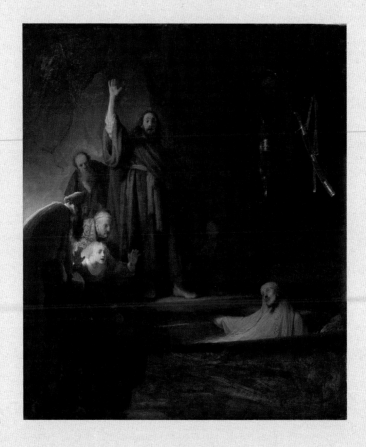

작가 | 렘브란트 하르먼손 반 레인 (Rembrandt Harmenszoon van Rijn)
제작 연대 | 1630
작품 크기 | 96.2cm×81.5cm
소장처 | 로스앤젤리스 카운티 박물관
(Los Angeles County Museum of Art, Los Angeles)

이 작품의 주제는 화가들이 가장 많이 다룬 주제 중의 하나다. 조토Giotto di Bondone, 1304-1306, 틴토레토Tintoretto, 1579-1581, 카라바조Caravaggio, 1608 등 수많은 화가들이 동일한 제목의 그림을 그렸다. 심지어 후기 인상주의 작가 고흐Gogh도 이 주제를 다루었다. 그러나 어떤 화가에 의해 그려졌다 할지라도 이 화제는 요한복음 11장에 근거한다. 우리에게 전해지고 있는 신약의 복음서 중 오직 요한복음서에서만 다루고 있는 표징이기에 그렇다. 요한 기자는 현대 과학으로는 설명이 되지 않은 이 같은 놀라운 사건들을 다른 공관복음서에서처럼 '기적'이라는 개념 대신에 '표징'이라는 용어로 정리하였다. 말하자면 '기적miracle'이라기보다는 그리스어의 '세메이온semeion', 즉 현대어로는 '기호sign'라고 본 것이다. 설명을 보태자면, 요한 기자는 사건 자체의 불가사의함보다는 그러한 사건 자체를, 예수님이 하나님의 아들이자 우리가 기다리는 메시아임을 가리키는 기호증거 혹은 표징라고 해석한 것이다. 요한복음 11장 42절의 "아버지께서 나를 보내신 것을 그들로 믿게 하려 함이니이다"라는 구절을 보면 기적 사건의 기호성을 확인할 수 있다. 실제로 이 말씀을 하시고 다음 절에서 "나사로야 나오라"라고 큰 소리로 불러내는 장면이 나온다요 11:43.

아마 렘브란트의 이 작품은 바로 요한복음 11장 43절의 순간 장면을 묘사한 것으로 짐작된다. 키아로스 기법의 대가답게 왼쪽 동굴 밖에서 비치는 횃불을 광원 삼아 오른쪽으로는 짙은 그림자와 어두움이 자리 잡도록 화면을 구성하고 있다. 오빠가 실제로 무덤에서 살아 일어나는 순간을 목도한 놀란 마리아의 얼굴이 가장 밝게 묘사된 점에 비추어 본다면, 광원이 된 횃불은 무덤에 누워있는 나사로를 비추기 위해 군중의 키 높이 정도보다 약간 낮은 상태로 들려진 것으로 추측된다. 그래선지 우리의 시선의 높이는 마리아의 얼굴 부위쯤으로 낮아진다. 이러한

추론은 예수의 발아래를 받치고 있는 돌의 판면이 지닌 표면결의 기울기 texture gradient가 매우 급해 보이는 시각 단서에 의해서도 확인된다. 이러한 광원의 높이와 돌판 표면결의 기울기 때문에 예수는 다른 어떤 인물보다도 훌쩍 커 보이고 위대해 보이는 효과를 우리에게 던져준다. 왼쪽 맨 아래에 검은 옷을 입고 있는, 우리에게 등을 보여주고 있는 여인은 마르다로 짐작된다. 그림에는 누가 마르다인지 마리아인지를 알아볼 수 있는 지물도 없고 특별한 시각 단서도 없지만, 누가복음 10장의 일화38-42절는 이 같은 추론을 가능케 한다. 전날에 이들 누이 집에 예수님이 방문하셨을 때 마르다는 음식 준비에 바빴고 마리아는 예수님의 발치에서 말씀을 듣고 있었다. 이때 예수님의 두 자매에 대한 평가가 마리아에 기울어져 있었음을 우리는 기억한다2019.12.16 게재, 34 장 "마리아와 마르다의 집을 방문한 그리스도" 해설 참조. 이러한 복음서의 기록에 따라 작가 렘브란트는 마리아의 얼굴이 마르다에 비해 강조되는 일이 복음서 기록의 정신에 부합된다고 판단했음직하다. 오른쪽 화면 깊숙한 위치에서 몸을 일으키고 있는 나사로는 표정은 힘겨워 보이지만, 강렬한 조명을 받아 그가 화면 안에서 중요한 인물임을 한눈에 알아볼 수 있도록 처리했다. 조명 강도를 셀레늄 selenium 반사광식 노출계로 측정해 보면 절대로 이 같은 피사체 강도를 얻기 어려울 것이다. 그와 더불어 밝게 묘사된 동굴의 벽에 걸려 있는 부장품으로서의 단도와 화살통 등은 주인공 나사로가 지녔을 사회적 신분을 짐작하게 해 준다.

이렇게 해서 우리의 작가 렘브란트는 요한복음 11장에 기록되어 있는 일화를 가장 충실하게 자신의 화폭에 연출해 넣었다. 어떤 등장 인물보다 위대한 인물로 돋보이도록 그려낸 예수 그리스도, 죽음으로부터 깨어나 무덤에서 일어나는 나사로, 이러한 징표를 보고 놀라는 마리아와 마

르다, 그리고 이웃 유대인들. 동굴 밖으로부터 스며드는 횃불로 짐작되는 조명을 통하여 이들의 관계를 극적으로 묶어내는 작가의식…

이러한 잘 짜인 연출을 통하여 작가는 오른손을 높게 들고 소실점 위에 자리 잡은 주인공이 바로 메시아^{그리스도}임을 만천하에 드러냈다. 말하자면 이 표징 사건은 그가 메시아임을 증거하는 기호였고, 작가의 작품은 그에 대한 그림기호를 가장 충실하게 드러낸 셈이다. 작가는 2년 후에 예수님의 등 뒤에 감상자를 둔, 그래서 나사로의 얼굴이 예수님의 발치에서 볼 수 있는 에칭^{etching}을 제작하기도 했다.

2020. 6. 18.

<나사로를 살리심> 그림을 보며

렘브란트는 유대인들의 동굴 무덤이 아닌 네덜란드 장례 풍습을 따른 석관묘 속에 나사로를 배치하여 그의 현실의 배경 속에 나사로의 죽음이 나오는 에피소드를 포개 보았습니다. 그런데 화가는 이 그림의 초점을 권능의 팔을 들고 계신 예수님도, 죽음에서 생명으로 부름을 받은 나사로도 아닌, 나사로의 누이 마리아에게 빛의 키 클레임key claim을 모았습니다. 왜 그랬을까요.

요한복음에 나오는 죽은 나사로의 내러티브는 독자적으로 따로 떼어서 살펴보기 힘든 본문입니다. 이 에피소드는 선한 목자와 양에 관하여 예수님께서 가르쳐주신 비유와요 10:1-21 수전절에 예수님께서 유대인들로부터 신성모독의 혐의를 받아 거의 투석投石형을 받으실 뻔했던 내용 다음에 나오는 일화입니다요 10:22-42. 이 나열된 본문들 내용 안에는 모두 '에워쌈'이라는 의미를 은닉하고 있습니다. 우선 선한 목자와 양의 가르침에서는 양의 우리가 나옵니다. 양들은 목자가 인도하면 초장에 나가서 꼴을 배불리 먹고 해가 뉘엿뉘엿 지면 다시 목자의 인도를 따라 돌아와 양의 우리 속에 에워싸 있어야 합니다. 이 에워쌈은 목자의 손에서 보호받는 에워쌈입니다. 그리고 이어 나오는 본문은 예수님을 대적하는 유대인들에 의하여 적대감으로 에워쌈을 당하십니다. 그 다음 등장하는 죽은 나사로를 살리시는 에피소드에서는 시신이 된 나사로가 바위 무덤 동굴 속, 사망의 그늘에 에워싸 있습니다. 이런 에워쌈 가운데 명징하게 드러나는 음성은 "내 양은 내 음성을 들으며 나는 그들을 알며 그들은 나를 따르느니라. 내가 그들에게 영생을 주노니 영원히 멸망하지 아니할 것이

요. 또 그들을 내 손에서 빼앗을 자가 없느니라"입니다요 10:27-28.

이상합니다. 예수님께서 한 말씀만 하셨어도 나사로는 죽지 않았을 텐데요. 백부장의 하인은 거리와 상관없이 그렇게 고쳐주지 않았던가요눅 7:1-10. 그런데 예수님은 그렇게 사랑하시는 친구 나사로가 병들었다는 전갈을 그 누이들로부터 받았음에도 이틀을 더 유하신 뒤 일부러 사흘이 지나 나흘이라는 절망의 시간을 골라, 시신이 부패하여 악취가 나는 무덤 앞까지 친히 걸어가십니다요 11:3-7. 나사로의 무덤 앞에서 예수님은 어찌할 바를 모르시는 듯 눈물을 흘리십니다요 11:35. 여기 '울다'라는 동사는 헬라어로 '다크뤼오δακρυω: dakryo'인데 신약 성서에서 유일하게 이 장면에만 등장하는 동사입니다. 이 동사는 '울음'이 아니라 '눈물'을 더 강조하는 단어입니다. '눈물이 솟구치다', '눈물이 터져 나오다'입니다. 이건 오직 예수님만의 눈물이었음에 틀림없습니다. 모든 인간들이 사망의 그늘을 벗어날 수 없는 죄의 멍에를 지니고 있음을 슬퍼하셨던 것 같습니다. 인간 스스로의 힘으로는 사망의 저주를 도저히 끊을 수 없다는 것을 슬퍼하셨던 주님이십니다. 이를 위해 지상에 오셨고 이제 예수님은 그 사망의 사슬을 끊기 위하여 십자가를 끌어안으시게 될 시간이 다가오고 있었지요. 그리하여 '부활이요 생명되신' 그리스도께서 나사로를 불러내십니다요 11:25.

"나사로야 나오라!"요 11:43 '나오라'고 말씀하였다고 나오지만 원문에는 실상 '나오다'에 해당하는 단어가 없습니다. 이 명령구에는 놀랍게도 동사가 없습니다. 하나의 영탄부사와 하나의 장소부사로만 이루어져 있습니다.[144] 원문그대로 직역해 보자면 "여기 밖으로!"라는 의미입니다. 예수님은 이렇게 말씀하셨던 것입니다 "나사로야, 거기 무덤아니다. 여기 밖으로! 거기 사망 아니다. 나사로야, 여기 생명이 있는 밖으로! 거기 암흑 아니다. 내 친구야, 여기 빛이 있는 밖으로! 내가 이제 사망으로 들어

가 어둠 속에 에워싸여 삼 일을 거하고 이내 죽음의 세력을 꺾고 부활할 테니 지금 거기 아니다. 나사로야, 여기 밖으로! 내가 너 대신 목숨을 내어놓을 테니 무덤 아니다. 나사로야, 여기 생명의 땅이다. 넌 내가 끝까지 책임질 나의 양이고 영생을 허락받을 나의 소유이다. 사망의 어둠 아니다. 지금 나 '참 빛'이 있는 곳, 여기야. 나사로야, 여기 밖으로!" 그 순간 죽은 자가 수족을 베로 동인 채로 나옵니다. 예수님은 즉시 말씀하십니다. "풀어놓아 다니게 하라."요 11:44 예수님은 '거기 무덤 밖에서' 마치 사슬에 포박된 노예를 풀어줄 때처럼 나사로를 풀어주도록 명령을 내려 석방과 자유를 선포하십니다.[145] 죄의 노예로 신음하는 지금 우리에게도 동일하게 선포하고 계십니다. "저 자에게 묶인 사망의 사슬을 해제하라. 죄인을 묶은 저 질긴 포승줄도 풀라. 내가 결박되어 내장이 터져 나오도록 찢기는 채찍의 고통을 감수해서라도 그에게 기필코 나음과 회복을 허락하리니 그를 풀어주라. 그는 나의 보혈로 죄가 사면 받은 영원한 약속의 땅에 생명의 자유인이기 때문이다!"라고 말씀하십니다. 그렇습니다. 바로 이 나사로 사건으로 인하여 대제사장들과 바리새인들이 공회를 모아 예수를 죽이려고 모의를 시작하게 됩니다요11:51. 나사로의 부활 사건이 예수님의 사망으로 이어지는 도화선이 되어 버립니다. 예수님은 우리에게 부활의 소망이 무엇인지 알려주시기 위하여 무덤에 기꺼이 능동적으로 들어가 죽음의 에워쌈을 받아들이십니다. 우리를 구원으로 에워싸 주시기 위해서입니다.

요한은 때는 겨울이라고 말했습니다요 10:22. 겨울 같은 계절을 지나는 영혼들에게 나지막히 그러나 명징히 말하고 있습니다. 그대를 에워싸는 그 폭풍우와 추위와 비참함은 무엇이냐고, 그대를 포위하여 무너뜨리려는 그 포박된 어둠은 무엇이냐고, 그건 예수님으로 인하여 부활 소망을

일으키는 도화선이 되고 있느냐고 묻고 있습니다. 어둠에 압도 당하고 추격당하는 사람이 마침내 용기를 내어 뒤를 돌아 대적에게 내미는 무기는 부활입니다.

저는 이 그림을 보다가 잠깐 눈을 감습니다. 저는 지금 어떠한 때를 보내고 있을까요. 영적으로 저의 절기는 지금 여름이 아니라 차갑고 어두운 겨울일지도 모릅니다. 눈을 뜰 수 없을 정도로 바람은 세차며 살갗을 에이는 추위는 그치지 않는 계절, 어둠에 결박당한 듯 끊임없이 부정적인 생각에 패배를 경험하는 시간은 겨울과 같습니다. 시편 기자가 말했듯 "밤에 부른 노래를 내가 기억하며 내 심령으로, 내가 내 마음으로 간구하기를 주께서 영원히 버리실까, 다시는 은혜를 베풀지 아니하실까, 인자하심은 영원히 끝났는가, 그의 약속하심도 영구히 폐하였는가, 그가 베푸실 긍휼을 그치셨는가"시 77:6-9라고 말하며 가슴을 쓸어내리며 아픔의 눈물로 고백할 때는 영적 겨울입니다. 그러나 오늘 저는 예수님의 음성을 듣겠습니다. "사랑하는 딸아, 거기 아니야. 여기 밖이다. 거기 내재적 어둠과 온갖 상흔과 고통의 생각이 아니다. 거기 사망 아니다. 딸아, 여기 생명이다. 거기 암흑 아니다. 여기 빛이다. 여기 밖으로! 넌 내가 끝까지 책임질 나의 양이며 영생을 허락받을 나의 소유이다. '참 빛'을 향하여 여기 밖으로! 추위와 어둠에서 떨지 말고. 이제 여기 밖으로!"

아버지, 제가 거할 곳은 거기 어둠의 생각에 결박된 무덤이 아닙니다. 여기 밖입니다. 생명의 땅입니다. 참 빛을 향하여 여기 밖으로 이제 몸을 돌리겠습니다. 왜 렘브란트가 놀라고 있는 사람들 사이에서 마리의 얼굴에 가장 빛의 초점을 모았는지 이제 알 것 같습니다. 가장 절망했던 마리아의 얼굴에 생명을 향한 소망의 환한 빛이 던져질 때 부활은 무엇보다 의미 있기 때문입니다.

지영이에게,

네가 요즘 새로운 글을 집필하면서 고민이 많은 걸 안다. 내가 네 원고를 잠시 일견했는데, 네가 아파하면서 심혈을 기울여 글을 쓰고 있다는 인상을 받았다. 문장 하나하나에 네 마음이 느껴졌다. 사무엘상의 1장과 2장의 사무엘 어머니 한나에 관한 말씀을 긴 호흡으로 묵상하며 글을 다듬어 내려면 고뇌가 적지 않겠지. 그 과정에서 부딪치는 이런저런 일로 낙망도 될 것이다. 인고와 치환된 좋은 결실만을 기도하겠다. 하나님은 네가 어떤 마음으로 그분을 섬기는지 아시지 않겠니? 그래서 너를 생각하며 다음 달 등재할 글은 〈아들 사무엘을 제사장에게 바치는 한나〉라는 그림 해설로 정했다. 너가 요즘 묵상하는 본문이다. 조금 숨을 돌리는 심정으로 편안한 감상을 나누어 주면 좋을 것 같구나. 늘 건강하기를 바란다. 사랑한다.

2020. 6. 30.
아버지

아들 사무엘을
제사장에게 바치는 한나

Hannah Giving Her Son Samuel to the Priest

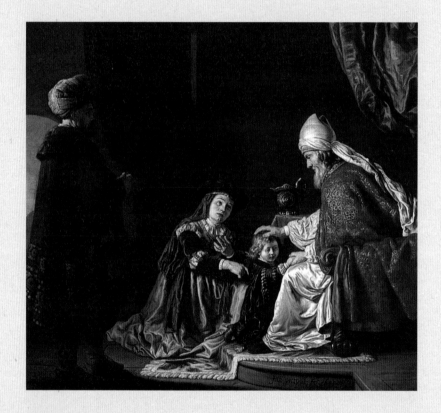

작가 | 얀 빅토르스 (Jan Victors)
제작 연대 | 1645
작품 크기 | 135㎝×133㎝
소장처 | 독일 베를린 국립 미술관 (Staatliche Museen, Berlin)

사사기 시대가 끝나갈 무렵, 에브라임 산지의 라마다임 소빔이라는 곳에 영적으로 견고하고 충실한 엘가나Elkanah라는 사람이 살고 있었다. 그에게는 한나Hannah와 브닌나라는 두 부인이 있었는데, 첫 번째 부인인 한나에게는 아들이 없었지만 두 번째 부인인 브닌나에게는 아들들이 있었다. 마치 아브라함에게 두 부인이 있었는데 첫 번째 부인인 사라에게는 아들이 없었으나 둘째 부인인 하갈에게는 이스마엘이 있었던 일과 비슷한 상황 설정으로부터 이야기가 전개된다.

그러다 아기가 없음을 한탄한 한나는 어느날 하나님의 성소에 들어가 슬픔과 격정에 겨워 울부짖으며 하나님께 기도드린다. 만일 자기에게 아들 하나만 허락하여 주시면 그 아들을 나실인Nazirite[146]으로 바치겠다는 것이다. 이 소원은 마침내 이루어져서 한나에게 아들이 태어났고, 그 아들이 세 살이 되었을 때 엘리Eli라는 제사장에게 양육을 위탁함으로서 약속대로 아들을 하나님께 바친다. 구약성서 사무엘상 1-2장의 기록을 거칠게 요약한 이야기다. 그 아들이 이스라엘의 마직막 사사이면서도 첫 번째 선지자인 사무엘Samuel이다. 그는 이스라엘의 초대왕인 사울과 두 번째 왕 다윗을 기름부어 왕위에 앉게 하는 기념할 만한 인물이 된다. 오른쪽 그림은 우리가 어렸을 적에 버스나 택시의 운전석 옆에서 흔히 보아왔던 <어린 사무엘The Infant Samuel>이라는 작품이다. 영국의 왕실작가 조슈아 레이놀즈Joshua Reynolds가 1776년에 그린 작품이다.

왼편의 그림은 한나가 아들인 사무엘을 나실인으로 바치는 장면을 그린 그림이다. 여기에 등장하는 인물은 네 사람이다. 오른쪽 의자에 앉아 있는 인물은 엘리 제사장으로 짐작된다. 가운데 어린 아이는 사무엘이고, 그 곁에서 가슴에 손을 얹고 간절함에 젖어 있는 여인은 말할 나위 없이 한나일 터이다. 그리고 우리와 가장 가까이에 있는 왼편에 서 있는 사

나이는 한나의 남편이자 사무엘의 아버지인 믿음 좋은 엘가나이다. 어떤 그림이든 그림에는 작가의식이 반영된다. 주인공들을 어떻게 배치할 것인가, 어떤 인물에 감상자의 시선이 주로 멈추게 할 것인가, 등장하는 인물들의 역할 분담에 따른 감상자들의 시각적 유인력의 배분을 어떻게 할 것이며, 등장인물들과 감상자들 사이의 유격감을 어느 정도로 설정할 것인가 등이 작품을 제작하는 작가의식에 해당한다.

이 작품의 주인공은 말할 나위 없이 그림의 제목이 시사하는 바처럼 한나다. 그녀는 주인공답게 그림의 중앙에 자리잡고 있으면서 밝은 조명을 받고 있다. 여기에 곁들여, 작가는 감상자가 그녀의 표정 하나하나까지 놓지지 않도록 우리에게 대면 관계를 허락하고 있다. 물론 어린 사무엘도 정면의 모습이며 밝은 조명 아래 있다. 이렇게 보면 작가는 한나와 사무엘이 이 그림의 진정한 주인공임을 우리가 확연히 알도록 시각적 단서를 제공하는 셈이다. 엘리 제사장도 밝은 조명을 받고는 있지만 우리에게 측면상을 보여줌으로써 비록 그가 중요한 인물이기는 하지만 조연자의 자격임을 작가는 감추지 아니한다. 마지막으로는 왼편에 보이는 또 다른 조연자는 엘가나다. 그는 엘리와 비슷한 측면상을 보여주고는 있지만, 그의 측면상은 엘리 제사장과는 달리 어두움에 잠겨 있다. 마치 지난번에 소개했던 렘브란트의 <나사로를 살리심 The Raising of Lazarus 1630>이라는 작품에서 조명이 마르다와 마리아 사이로 스며들었던 것처럼, 이번에도 조명을 배경과 엘가나 사이의 측면광으로 설정함으써 가장 광원 가까이 있으면서도 전체적인 그의 이미지는 실루엣처럼 보이도록 만들었다. 그리고 그의 측면의 얼굴을 그늘로 덮었다. 가장 사랑하는 부인과의 사이에서 눈물과 기도 끝에 어렵게 얻은 아들을 주께 바치는 엘가나에게, 이 순간은 가장 기쁘고 영광스러운 순간이기도 하겠지만, 가장 슬프고

고통스러움이 교차하는 순간이기도 했을 것임에 틀림없다. 아마도 작가는 그의 미묘한 정서감을 가장 함축적으로 표현할 방법을 찾았을 것이고 마침내 광원을 등진 그늘진 옆얼굴의 모습으로 표현하기로 결심했을 것으로 짐작된다.

작가 얀 빅토르스는 우리에게 널리 알려져 있는 화가는 아니다. 그는 네델란드의 암스텔담에서 태어나 그림 공부를 했으며 렘브란트의 영향을 받은Rembrandtesque 작가로 알려져 있다. 인물화를 많이 그렸고 성서의 사건을 주로 다루었다. 그래서인지 어두움으로부터 주요 인물들이 조명을 받아 밝음 가운데로 떠오르는 모습 속에서 렘브란트의 키아로스쿠로 기법의 흔적이 느껴진다. 다른 작품과는 달리 엘리가 앉아 있는 마루의 옆면에 본인의 서명과 제작 연대인 1645년을 새김처럼 보이도록 그려 넣었다.

2020. 7. 17.

<아들 사무엘을 제사장에게 바치는 한나>
그림을 보며

아버지, 제가 이 본문으로 집필하는 것을 아시고 일부러 저를 생각하며 이 작품을 보내주셨어요. 저를 위로하고 격려하시려는 아버지의 사랑에 감사드립니다.

　이 그림은 당시 성막이 세워졌던 실로Shiloh로 아이 사무엘을 데리고 한나와 엘가나가 올라갔던 그 날을 얀 빅토르스가 그려낸 장면입니다. 그동안 경건한 부부 엘가나와 한나가 실로를 향하여 나아갔던 모든 여정 중, 가장 의미있고 그러나 가장 가슴이 아린 여정이 바로 이날이었을 것입니다. 한나가 어린 사무엘의 젖을 떼었으니, 그녀가 서원한 대로 '여호와 앞에 뵙게'해야 하는 약속을 지키고 있는 장면입니다. 하지만 여호와 앞에 뵙게 하는 걸로만 그치지 않을 겁니다. 사무엘은 영원히 거기 있어야만 합니다삼상 1:22. 아이는 속세로 돌아오지 않습니다. 성막, 거기가 이제 사무엘이 거할 장소입니다.

　여러 힘든 사연 끝에 얻은 아름다운 아기 사무엘의 얼굴을 아버지인 엘가나와 어머니인 한나가 얼마나 하염없이 안타깝게 처다보고 있는지요. 하지만 '독자라도 하나님께 아끼지 아니하려는 경외심'을 잃지 않기 위하여참조 창 22:12 이들 부부는 묵묵히 그날 실로로 발걸음을 옮겼습니다. 그림에는 보이지 않지만 서원을 갚기 위하여 한나와 엘가나는 수소 세 마리와 밀가루 한 에바[147]와 포도주 한 가죽 부대를 준비하여 나아왔습니다삼상 1:24. 보통 서원의 제물로는 수송아지 한 마리와 더불어 소제에 해당하는 고운 가루 십분의 삼 에바에 기름 반 힌[148]을 섞으면 충분했지만민

15:8-10 엘가나와 한나는 풍성한, 아니 차고 넘치는 묵직한 예물을 들고 와서 사무엘이 여호와를 뵙도록 하고 있습니다.

그러나 우리는 잊지 않습니다. 이 서원은 우선적으로 한나의 서원이었다는 것을요삼상 1:11. 이 서원을 처음 바칠 때 엘가나는 곁에 없었습니다. 한나는 마음을 쏟아내는 기도를 하면서 오랫동안 허망하도록 비어있는 태胎를 남편의 상의도 없이 무모하리만치 하나님께 드려 버렸고 언젠가 거기에 잉태될 아기는 하나님께 거룩하게 드려질 나실인이 될 거라는 서원을 바쳤던 겁니다. 당시의 기준으로 생각하자면 여인의 서원은 남편의 허락함이 없이는 무효가 될 가능성이 충분했습니다민 30:10-15. 엘가나가 그 서원에 동참해 주지 않으면 한나의 서원은 도저히 지켜지지 않았을 내용입니다. 그래서였을까요? 얀 빅토르스는 의도적으로 엘가나를 빛이 비껴가는 차분한 조명 속에 배치하여 아내와 어린 아들을 고요히 지지하는 모습으로 그렸습니다. 사무엘 탄생 내러티브에서 영원한 조연의 모습 같지만 엘가나가 맡은 역할은 결코 작지 않음을 나타냅니다. 한나의 절실한 믿음을 지탱해 주었던 버팀목의 사람이 바로 엘가나입니다. 오랜 상흔을 극복하고 얻어 낸 소중한 아들을 내어드리는 일은 쉽지 않습니다. 그렇지만 아내의 서원에 순응하여 그도 기꺼이 아들을 하나님께 바칩니다. 엘가나의 순종은 어둠 속에서 조용히 빛납니다. 얀 빅토르스는 그런 엘가나를 참 기품있게 그렸다는 생각이 듭니다.

이제 봉헌식을 마치고 부부가 돌아오는 길을 상상해 봅니다. 따스한 체온을 남겨주던 아이가 이들 부부 품에 없을 테지요. 허전함을 형용하기 힘들 겁니다. 하지만 아이는 어머니 가슴에 머무는 대신 하나님의 품에 머물러야 한다는 걸 모르지 않습니다. 예전 불임不妊의 한나는 실로로 걸어올 때마다 적수로 인하여 격분된 감정을 가누기 힘든 적이 많았습니

다^{삼상 1:6}. 라마다임소빔에서 실로까지의 여정은 한나에게 길고 구부러진 길, 험준한 길이기만 했습니다. 그러나 앞으로 이 길은 하나님을 만나러 가는 길, 그리고 하나님을 섬기는 아들을 만나러 가는 감동의 길이 될 것입니다. 한나는 이미 이렇게 고백하지 않았던가요. "이 아이를 위하여 내가 기도하였더니 내가 구하여 기도한 바를 여호와께서 주셨나이다. 그러므로 저도 여호와께서 구하신 것을 허락하되 그의 평생이 여호와께 드려질 것입니다."^{삼상 1:27-28} '구함'이 '드림'으로 마감되었습니다. 한나가 간절하게도 구했던 아들은 하나님께서도 영적 기갈飢渴을 겪는 이스라엘을 향하여 애절하게 바라셨던 아들이었습니다. 이제 이 아들은 하나님께 드려져야 하는 이스라엘의 선지자입니다.¹⁴⁹ 한나가 아들을 내어드림으로 이스라엘은 국가의 부흥을 일으킬 아들을 얻었습니다.

저는 이제 아버지께서 삽입해 주신 조슈아 레이놀즈Joshua Reynolds의 <어린 사무엘The Infant Samuel> 그림도 함께 봅니다. 그때로부터 시간이 지나 사무엘이 성막 봉사를 시작하던 시절을 그린 작품입니다. 사무엘이 하나님의 음성을 듣는 장면입니다. 일찍이 부모와 떨어져 살게 되었던 사무엘은 어렸을 때부터 아프도록 외로움에 훈련되었을 것입니다. 혹시 어머니가 만나러 와 주시려나, 어머니 음성이 들리려나 귀 기울이던 순간들이 애가 타도록 여물고 또 여물어 이후에는 하나님의 음성을 듣는 아이로 변해갑니다. 예민한 신의 청력을 지닌 선견자가 되어가기 위한 시간입니다. 하나님께서 부르실 때 "내가 여기 있나이다"^{삼상 3:4, 8}라고만 하는 사람이 아니라 "주의 종이 듣겠나이다"^{삼상 3:10}라고 무릎 꿇는 순종의 사람이 되기 위한 모습입니다.

아버지, 제가 요즘 집필하면서 가슴이 많이 아리고 슬픈 까닭은 순종의 사람이 되어가야 하는데 그리 하지 못하는 저의 영적 뻣뻣함 때문입

니다. 순복을 배우는 과정입니다. 단 한 영혼이라도 찾아가 하나님의 이야기를 나누려는 겸허하고 진실된 심정으로, 주님의 손에 편안하게 쥐어 있는 붓으로 살아가고자 무릎 꿇고 나아가겠습니다. 아버지께서 기도해 주시는 걸 압니다. 제 삶에서 가장 위대한 유산은 아버지의 중보입니다.

엘리야 선지자와
사르밧 과부

Prophet Elijah and the Widow of Sarepta

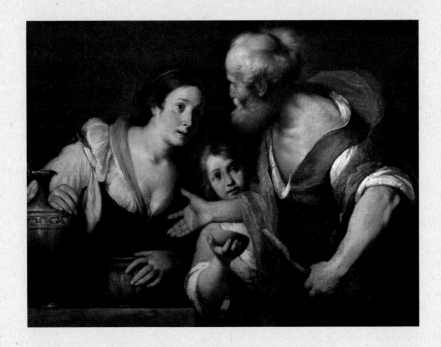

작가 | 베르나르도 스트로치 (Bernardo Strozzi)
제작 연대 | 1630
작품 크기 | 106cm×138cm
소장처 | 빈 미술사 박물관 (Kunsthistorisches Museum, Vienna)

이 그림의 주제는 열왕기상 17장 8절부터 24절 사이에 기록된 내용에 바탕을 두고 있다. 따라서 이 이야기의 주인공이 엘리야Elijah임은 분명하다. 열왕기상 17장부터 등장하는 그는 BC 9세기 북이스라엘 왕국의 아합과 아하시야왕[150] 시대에 활약한 선구적 예언자선지자다. 당시 팔레스타인 지방의 토착 농경 및 풍요의 신이었던 바알Baal과 아세라Asherah를 믿는 아합Ahab왕에 당당히 맞서 오직 여호와 하나님만이 유일신임을 온몸을 바쳐 주장하였다. 그래서일까, 엘리야는 유대교에서는 민족 지도자 모세 못지 않은 위대한 선지자로 추앙받는다마17:3, 막6:15, 8:28. 그는 아합왕에게 나타나서 바알과 아세라를 믿는 마음을 돌이키지 않는다면 몇 년 동안 이스라엘 땅에 비를 내리지 않겠다는 하나님의 뜻을 예포豫布한다. 왕을 위협한 일로 목숨이 위태롭게 된 그는 도망 다니는 신세가 된다. 그러다가 사르밧Zarephath[151]이라는 곳에 이르러 과부 모자母子를 만난다. 그 과부는 너무나 가난하여 자기가 지닌 밀가루 한 줌과 약간의 기름으로 만든 빵을 먹고 죽으려고 불 지필 나뭇가지를 줍고 있었다. 그러한 그녀에게 빵을 만들어 자기에게도 한 조각 달라고 말한다. 그렇게 하면 하나님께서 밀가루 통에서 밀가루가 떨어지지 않게 해 주실 것이며, 기름병에서 기름이 마르지 않게 해 주실 것이라고 말했다. 과부는 마지막 먹거리를 낯선 선지자와 나누는 처절함을 믿음으로 극복했다. 과부 모자와 엘리야 선지자의 만남은 이렇게 극적인 상황 속에서 이루어졌는데, 결국 과부의 믿음으로 기적은 현실이 되었다. 아무리 빵을 반죽하고 기름병을 기울여도 충분할 만큼 끊임없이 하나님은 밀가루 통과 기름병을 채워주셨던 것이다.

이 그림은 과부 모자와 엘리야 선지자를 특별한 미장센없이 우리에게 보여준다. 그러나 마치 이들의 허락을 받아 바로 앞에 앉거나 서서 그들의 말소리와 호흡 소리를 들을 수 있을 만큼 감상자인 우리를 그들의 영

41. 엘리야 선지자와 사르밧 과부

역territory 안으로 과감하게 초대한다. 그러나 우리에게 보여주는 것은 클로즈업된 세 사람의 상반신과 과부의 오른손이 얹힌 기름병, 왼손이 짚고 있는 밀가루 단지, 아이의 오른손에 들려 있는 밥그릇, 그리고 엘리야의 왼손에 들려 있는 지팡이가 전부다. 그림은 성서의 기록과는 달리 주인공이 엘리야가 아니라 과부와 그 아들이라고 말하고 있는 것 같다. 그림에서 우리와 얼굴의 표정을 교환할 수 있는 대상은 이들이기 때문이다. 어쩌면 작가는 하나님의 약속을 믿고 생의 마지막 먹거리를 선지자와 나누겠다는 과부의 믿음이 이 작품의 진정한 화제畵題가 되어야 한다고 생각했을지도 모르겠다. 한편 성서 기록의 주인공 엘리야의 표정은 거의 읽어내기 어려울 만큼 측면으로 묘사되어 있다. 더구나 몸에는 털이 많고 허리에는 가죽 띠를 두른 사람왕하1:8이라는 성서적 진술과 이 그림의 엘리야는 잘 어울리는 것 같지 않다. 팔과 가슴 부위에 털이 거의 보이지 않고 대머리와 흰 수염과 머리카락, 이마의 주름 등이 중년을 넘어 노년기에 들어선 인물의 이미지를 풍기고 있기 때문이다. 사르밧 과부와 어린 아들이 지닌 통통한 볼과 포동포동한 몸매, 젊음이 풍기는 생기발랄한 표정 역시, 이들로부터 더 이상 먹거리가 없어 굶어 죽기 직전의 분위기를 읽어내기란 쉽지 않다. 작가는 왜 이처럼 성서적 기록이 주는 이미지를 시각 이미지로 번역하면서 왜곡된 이미지를 우리에게 보여주려고 했을까? 우리는 이에 대한 정확한 해답을 얻을 수 없다. 그것은 시대정신을 반영한 작가의식에 깃들어 있는 문제이기 때문이다. 그러나 추론은 가능하다. 그것은 르네상스 시대부터 이 그림이 그려진 바로크 시대에 이르기까지 성화의 표현 양식이 바뀌었기 때문이다. 말하자면 르네상스 이전까지 성화가 지니고 있었던 교조적이고 관념적인 표현은 감상자의 현실 의식과 잘 들어맞지 않았기 때문이다. 그러나 이때까지도 종교

지도자들로 이루어진 후원자들은, 이러한 표현이 신앙을 확고하게 북돋아 주는 일에 이바지하기보다는 관능적이고 세속적인 감각을 자극하기 쉽다는 점을 들어 받아들이기 힘들어했다.

작가 스트로치는 카라바조나 루벤스 등의 영향을 받아 온화하면서도 화사한 색감을 구사하면서, 엄격한 종교적 이념보다는 성경 속의 이야기들을 현실의 감각에 맞게 표현하려고 애를 썼다. 작가의 이 같은 생각은 당시의 후원자들과의 갈등을 야기했다. 이러한 이유로 그는 태어나 활동해왔던 제노바를 떠나 보다 자유로운 예술 활동이 담보된 베네치아로 이주했으며, 그곳에서 화가로서의 자유로운 인생을 시작하게 된다. 이 그림은 베네치아로 이주한 이후의 그림이기 때문에 이 같은 작가의식이 풍성하게 드러난 작품이 되지 않았나 추론된다.

2020. 8. 17.

41. 엘리야 선지자와 사르밧 과부

<엘리야 선지자와 사르밧 과부> 그림을 보며

종교적 이념과 교회의 규범에 갇혀서 그림을 그리기보다는 성서의 내용을 일상의 삶의 배경에서 그려내기를 원했던 스트로치Strozzi의 <엘리야 선지자와 사르밧 과부> 그림입니다. 성서 속의 주인공은 당연히 엘리야 선지자인데, 아버지가 주신 해설처럼 스트로치는 그 주인공 선지자의 모습을 측면으로만 처리하고 조연에 해당하는 과부와 과부의 아들의 모습을 정면으로 등장시키고 있습니다. 과연 화가가 말하고 싶었던 의도는 무엇이었는지 궁금합니다.

당시 엘리야는 페니키아에서 맞이한 그의 왕후 이세벨의 사악한 영향을 받아 열렬히 바알을 숭상하는 아합 왕에게 가뭄을 선포하면서 이스라엘의 역사에 등장합니다 왕상 17:1. 왕을 따라 이스라엘 백성 모두도 거의 풍요와 번영을 약속한다는 바알에게 끌려가는 중이었습니다. 바알이 그들에게 비를 내려준다고 믿고 있었기 때문입니다. 하늘만 바라보기 지쳤던 하나님의 백성들은 위의 것보다 땅의 것을 찾기에 여념이 없었습니다 골 3:1-2 참조. 그들은 하나님의 존재를 성전 안에만 가두어 두고, 삶의 실질적인 상황에서는 바알만 찾고 있었습니다. 그런 상황에서 하나님의 음성을 들은 선지자 엘리야는 '오직 제때에 비를 내려주셔서 땅에 소출을 내게 하시는 하나님레 26:4'의 이름으로 아합 왕과 이스라엘을 향하여 위험을 무릅쓰고 가뭄을 경고했습니다. 예언자의 패기는 대단했습니다.

이렇게 아합 왕에게 맞선 선지자에게 하나님은 곧바로 명하십니다. "떠나라!" 어디로 말인가요? 동쪽 요단 앞 그릿 시냇가로 가라고 하십니다 왕상 17:3. 선지자가 그곳에서 수행해야 할 특별한 사명도 없어 보이건만

무작정 거기 가라고 하십니다. 거기에서 시내가 공급하는 물과 까마귀가 물어다 주는 떡과 고기로 연명하라고 하십니다. 선지자는 순종하여 그곳으로 떠나 거합니다. 하나님은 선지자에게 값진 것을 훈련시키십니다. 가뭄의 상황에서도 세상 양식이 아니라 자기를 지키시는 하나님의 양식을 의뢰하는 법을요. 곧 시내wadi[152]는 말라 버립니다왕상 17:7. 그러자 하나님은 또 엘리야에게 명하십니다. "떠나라!" 이번에는 어디로요? 선지자가 가야할 곳은 사르밧Zarephath이었습니다. 사르밧은 어디입니까? 거긴 이세벨의 고향 시돈에 속한 지역입니다왕상 17:7. 거기도 지금 가뭄이 임해서 곤란한 지경에 이른 것입니다. 시돈 지역은 그릿 시냇가 지역보다 더 사정이 열악하여 흐르는 시내도, 양식을 물어다 주는 까마귀조차 없습니다. 그런데도 시돈의 사르밧으로 가라고 하십니다.

스트로치는 바로 그 곳에서 일어나는 한 장면을 그렸습니다. 이세벨의 고향이자 바알 숭상의 근원지 시돈 지역 사르밧에는 이세벨과 전혀 다른 연약한 과부가 존재합니다. 이 과부는 간곡한 시선으로 선지자의 말에 귀를 기울이고 있습니다. 반쯤 열려있는 그녀의 입술은 선지자에게 뭐라고 답을 하려는 것처럼 보입니다. 여인의 아들은 빈 그릇을 채워 줄 수 있는 존재가 바알이 아니라 하나님의 선지자라는 것을 알고 있습니다. 아무도 선지자 엘리야의 음성을 귀담아 듣지 않는 때, 이스라엘의 왕조차 선지자가 전달하는 하나님의 음성을 거부하고 대적하고 있는 때에 이방인 과부가 온 힘을 다하여 선지자의 음성을 청종하고 있는 모습입니다. 바알을 의지하는 여인이었다면 하나님의 음성을 듣기 위하여 저렇게 집중하지 못할 것입니다. 이 여인은 시대의 '남은 자remnant'입니다. 그래서 화가는 이 여인과 이 여인의 아들을 정면에 크게 그리고 음성을 전달하는 엘리야를 측면으로 비껴서 그렸을 것이라고 여겨집니다.

41. 엘리야 선지자와 사르밧 과부

이 남은 자가 있는 사르밧에서 엘리야는 하나님께서 행하시는 마르지 않는 역사를 경험하게 됩니다왕상 17:16. 죽음에서 생명으로 옮기시는왕상 17:22 하나님의 부활의 능력마저 체험합니다. 그녀는 선지자의 이름으로 선지자를 영접하여 선지자의 상을 받은 여인과 같습니다마 10:41. 또한 엘리야 역시 사르밧의 경험들을 통하여 드디어 그가 '하나님의 사람'이라는 사실과 '그의 입술에는 여호와의 말씀의 진실함'이 있다는 것을 인정받게 됩니다왕상 17:24. 바로 이 사건 이후에 하나님의 음성이 엘리야에게 다시 들립니다. "떠나라!" 엘리야는 모든 훈련을 다 마쳤습니다. 다시 떠나야 하는 곳은 이스라엘의 왕 아합이 있는 곳입니다. 거기서 그는 바알이 아닌 참 신이신 야웨 하나님을 온 이스라엘 앞에서 다시 위대하게 선포해야만 합니다. 스트로치Strozzi의 그림에서 가까스로 보이는 엘리야의 얼굴은 갈멜 산에 이를 때에야 정면으로 바라볼 수 있을 것입니다. 그릿 시냇가의 시간과 사르밧에서의 시간이 주었던 훈련으로 우뚝 서게 된 선지자는 이글거리는 눈빛과 강단있는 입술로 호령할 겁니다. "여호와가 만일 하나님이면 그를 따르고 바알이 만일 하나님이면 그를 따를지니라!"왕상 18:21.

오늘 저는 잠잠하게 묵상합니다. 제가 떠남을 명 받아야 하는 그릿 시냇가와 사르밧은 어디인지를요. 아직은 측면의 얼굴이어야 하는데 정면의 얼굴이고자 하는 성급함은 없는지 돌아봅니다. 영적으로 지금은 더 매진하고 싶습니다.

지영이에게,

그렇구나. 나는 네가 매진하는 그 시간을 조용히 기도하며 응원하겠다. 예전에 내가 지은 〈매미〉라는 시다. 열흘이 삶의 전부인 양 소리 내어 최선을 다해 울어보는 매미와 같은 시간이 인생에선 반드시 필요하다. 하나님께 부르짖을 수 있을 때 부르짖거라.

2020. 8. 20.
아버지

아버지 시 〈매미〉

매미 우는 소리
지하철 소음보다 심하다고 볼멘소리 하지 말라.
그대가 매미처럼
열흘이 삶의 전부라면
어찌 소리 내어 울지 않을 수 있으리…

가이사의 것은
가이사에게

The Tribute Money

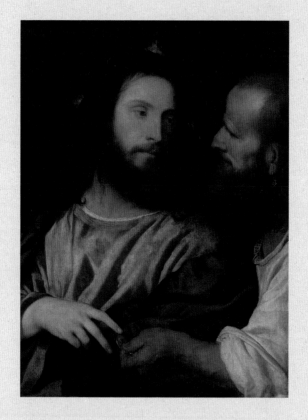

작가 | 티치아노 베첼리오 (Tiziano Vecellio)
제작 연대 | 1516
작품 크기 | 75cm×56cm
소장처 | 독일 드레스덴 알테 마이스터 회화관
(Gemäldegalerie Alte Meister, Dresden)

이 그림의 주제는 공관복음서요한복음서를 제외한 마태, 마가, 누가복음서에 모두 기록되어 있다. 따라서 작가가 어느 복음서의 것을 중심 내용으로 해서 그린 그림인지는 확실치 않다. 다만 여기에서는 복음서 중, 가장 먼저 기록된 마가복음서를 기준으로 살펴볼 것이다.

예수가 갈릴리 지방에서 주로 사역을 하시다가 나중에는 예루살렘으로 올라오셨다. 예수가 예루살렘으로 오시자마자 맨 처음 하신 일은 예루살렘 성전을 정화한 사건이었다. 팔레스타인 각지에서 성전에 예배를 드리려고 올라오는 성도들을 상대로 당시의 종교 지도자들이 장사를 하고 환전 이득을 챙기는 일들을 하고 있었기 때문이었다. 예수는 채찍을 들고 들어가 이들을 모조리 내쫓으시고, 만인이 기도하는 처소여야 할 성전이 강도의 소굴이 되었다고 일갈一喝하셨다. 이 사건이 직접적인 원인이 되어 당시 종교 지도자들은 예수를 죽일 계획을 세운다.

예수가 예루살렘에 입성하신 3일째 되던 날에 종교 지도자들은 예수에게 올무를 씌우기 위해 그와 세 가지 율법논쟁을 벌였다. 그중에 하나가 바로 오늘의 주제인 세금논쟁이다. 그들은 예수께 로마 황제에게 세금을 바치는 것이 옳으냐, 옳지 않으냐를 물었다마12:14. 예수가 "세금을 내지 말라"라고 하면 예수는 로마세법을 위반하도록 부추기는 선동자가 될 것이고, "세금을 내라"고 하면 "하나님의 아들이자 메시아를 자처하는 자가 이 땅의 왕에게 세금을 바치라고 하느냐"고 반박을 당하게 될 것이 너무나 뻔한 질문이었다. 말하자면 선동자가 되어 로마에 체포되거나 아니면 스스로 메시아의 위상을 부정해야 할 어려움에 처하게 되었다. 이때 예수는 질문자를 향하여 데나리온 하나를 가져와 보이라고 명했다. 바리새파 사람들과 헤롯당원들이 동전을 가져오자, 예수가 하신 답변이 저 유명한 "가이사Caesar의 것은 가이사에게, 하나님의 것은 하나님께 바치라마12:17"는 말씀이다.

이 말은 가이사가 새겨진 동전은 그의 형상이 새겨진 것이므로 가이사에게 드리라는 것으로 들린다. 그러나 자세히 이 말의 뜻을 새겨보면, 하나님의 형상이 새겨진 존재가 인간이라는 사실을 믿는 사람이라면 어떻게 하면 좋겠는가를 되묻고 있는 셈이다. 만일 우리에게 하나님의 형상이 새겨져 있다는 사실을 진실로 믿는다면 우리 자신의 영혼을 마땅히 하나님께 바쳐야 하지 않겠는가! 단순히 로마 당국의 세법에 충실히 따르는 한편, 예루살렘성전에도 성전세, 즉 헌금 또한 소홀히 해서는 안 된다는 이중요청의 차원에 머무는 답변이 아니었다.

이제 작가 티치아노의 그림을 보자. 이 그림은 우리가 마가복음의 본문을 보았을 때, 머릿속에 그려진 장면과는 사뭇 다르다는 당혹스러운 현실과 마주친다. 우리는 그들이 논쟁을 벌일 때가 낮 동안이며, 많은 사람들이 예수 주변에 있었고 바리새파 사람과 헤롯당원들 역시 몇 사람인가 무리 지어 예수께 왔을 거라는 추론적 이미지를 가지고 있다. 그러나 이 그림의 두 주인공은 짙은 어두움이 드리워져 있는 밤에 은밀한 모습으로 만나고 있다. 예수의 제자들을 비롯해 갈릴리 지방에서부터 따라온 수많은 추종자들, 또 근본적으로 모순율로 무장된 질문을 무기 삼아 지니고 온 종교 지도자들의 군집은 사라지고 없다.

그리고 한 닢의 은제 데나리온도 백성에게 공개되어 있지 않고 상반신의 1/3 정도밖에 노출되어 있지 않은 오른쪽의 사나이 손에 감추듯 들려 있을 뿐이다. 예수가 그 은전을 향하여 손가락을 펼쳐 보이지 않았다면 그 부위에 데나리온 은전이 있는지조차 잘 인식되지 않을 정도다. 한마디로 이 그림의 제목이 "The Tribute Money^{바쳐야 하는 돈, 세금}"라고 적혀 있지 않았더라면, 누가 한눈에 마가복음 12장의 일화를 그린 것이라고 주목을 할 수 있을까 의심스러울 정도로 당혹감을 준다.

왜 작가 티치아노는 우리의 그러한 일반적인 기대를 배반했을까?

그것은 티치아노에게 물어보아야 한다. 그러나 그는 이미 르네상스가 저물어갈 무렵인 1576년 여름에 타계했다. 그러므로 이 해석의 몫은 지금은 우리에게 남겨져 있는 셈이다. 정말로 이들은 밤중에 만났을까? 그러나 성경 어디에서도 그들이 밤 시간에 만났다는 사실은 기록에서 찾아보기 어렵다. 예루살렘으로 예수가 상경한 뒤 삼 일째 되는 날에 먼저 포도원 비유를 말씀하시고 이내 뒤이어 세금논쟁에 말려들었다는 기록으로 미루어 보아 오히려 낮이었을 가능성이 크다고 볼 수 있다. 그러나 이 그림에서는 두 인물 주변은 어두운 커튼으로 둘러쳐져 있다. 물론 예수의 제자를 비롯한 추종자들이 있었을 것이고 종교 지도자들이 보낸 율사로서 바래새인과 헤롯당원들이 있었을 것이다. 그러나 그들은 화면 밖으로 추방되었다. 분명 작가 티치아노는 이 예수님의 명답이 티치아노 자신을 비롯한 이 그림을 감상하기 위해 장차 그림 앞에 서 있을 우리 같은 개개인을 호명했으리라 생각한다. 이 그림에는 생략되어 있지만, 분명 이들 두 주인공 바로 지척에 감상자인 우리가 있다는 강렬한 묵시적 존재감을 느낀다. 그래서 세 사람이 내뿜는 거친 호흡소리를 서로 확인하면서 은밀한 대화에 우리도 참여한다. 그리고 바리새인을 향한 은밀하면서도 불쌍히 여기는 자비로운 눈빛도 잠시 후면 나에게도 주어질 것임이 틀림없다. 예수는 거듭거듭 말한다.

가이사의 것을 가이사에게 주는 것이 옳다면, 너는 누구의 것이며 누구에게 바쳐야 옳으냐를 묻는다. 창세기에 우리의 형상삼위일체의 하나님을 닮게 창조하였다는 사실창1:27,2:7을 믿는이라면 우리의 존재를 누구에게 바치는 일이 온당하다고 생각하느냐를 은밀하면서도 결코 거역할 수 없는 영적 힘을 바탕으로 우리에게 묻고 있다.

2020. 10. 17.

<가이사의 것은 가이사에게> 그림을 보며

깊어 가는 가을에 나누어 주신 티치아노의 그림과 해설은 제 영혼을 울립니다. 티치아노는 예수님과 예수님 곁에 친밀한듯 바짝 붙어 말을 건네는 질문자 두 사람만을 매우 크게 화폭에 자리잡아서 그림을 그렸습니다. 그런 까닭인지 아버지께서 느끼신 것처럼 저도 그들의 거친 숨결과 옷의 마찰 소리가 가까이에서 들릴 것만 같습니다. 하지만 이 그림에서 인물은 두 사람만 있지 않습니다. 화면 중앙 밑에서 은밀하게 건네는 데나리온 동전에 새겨진 또 하나의 인물이 있기 때문입니다. 그는 그 당시 세상을 지배했던 로마의 티베리우스 황제입니다. 그 동전의 뒷면까지 이 그림에서 보여주고 있지는 못하지만 그 은화를 뒤집어보면 이런 글씨가 새겨져 있습니다. "TIBERIUS CAESAR DIVI AUGUSTI FILIUS AUGUSTUS티베리우스 카이사르 아우구스투스, 지존한 신 아우구스투스의 아들." 이스라엘이 이런 글귀와 티베리우스의 형상이 새겨진 화폐를 통용하면서 살아야 했다는 사실은 그들이 로마에 종속된 속국이라는 것을 나타냅니다.

예수님은 말씀하십니다. "가이사의 것은 가시아에게, 하나님의 것은 하나님께 바치라!"막 12:17 '바치라'는 동사에 사용된 헬라어 '아포디도미απoδιδωμι: apodidōmi'는 '원래의 주인에게 되돌려주다'라는 뜻입니다. 예수님은 "너희는 참 신이신 이스라엘의 하나님 야웨에게 속한 백성인가? 아니면 로마 황제에게 예속된 노예 백성인가?"를 심오하게 묻지 않으셨습니다. "티베리우스가 지존한 신의 아들이면 하나님의 아들 그리스도는 누구인가"도 에둘러 묻지 않으셨습니다. 오직 "가이사에게 속한 건 가이사에게 되돌려주고 하나님께 속한 바는 하나님께로 돌려드리라"고만 했을

뿐입니다. 당시의 권력을 자랑하던 은화 동전이 가이사의 것이라면 그에게 되돌려주는 게 마땅할지도 모릅니다. 그러나 그 은화는 언젠가 세월이 지나면 아무런 가치도 하지 못할 조그만 은붙이가 될 게 뻔합니다. 풀은 마르고 꽃도 시들며 권세도 지나가기 때문입니다사 40:7 참조. 그러나 하나님께 예속된 하나님의 백성은 그렇지 않습니다. 하나님으로부터 부여받은 약속의 땅도 그렇지 않습니다. 무엇보다 그리스도가 이루어 가고 계신 하나님 나라는 절대로 가이사에게 되돌릴 수 없습니다. 아버지 말씀처럼 하나님의 형상으로 지음 받은 우리의 존재는 다른 곳에 되돌릴 수가 없습니다. 오직 하나님께만 드려져야 하는 것입니다.

이 질문은 애초부터 하나님의 아들 예수님을 책잡으려는 의도에서 비롯되었음을 우리가 압니다막 12:13. 이 구절에서 '책잡다'라는 동사는 신약의 '하팍스 레고메논hapax legomenon'[153]이지요. 신약에서는 여기만 쓰이는 유일한 단어로 '잠행潛行하여 몰래 포획하다'라는 뜻입니다.[154] 티치아노의 그림에서 예수님에게 은밀히 다가온 질문자의 모습은 실로 잠행자潛行者의 모습입니다. 예수님께 부드럽게 다가온 것 같지만 그 손에는 올무를 들고 있습니다. 티베리우스 황제의 형상이 그려진 데나리온이 그것입니다. 그러나 그 잠행자가 내뱉었던 질문과 보여주었던 데나리온 동전은 오히려 그리스도는 하나님의 아들이시며 우리는 그분께 속했으며 그분만이 온전히 통치하심을 더욱 확고하게 알게 해 주는 통로가 되어 버렸습니다. 티치아노는 그 장면을 포착하고 있습니다. 예수님의 눈빛은 참으로 예리하게 묘사되어서 질문자의 영혼을 꿰뚫을 것만 같습니다.

삶에서 무엇을 취하고 유기해야 할지 고뇌가 될 때마다 저는 이 질문을 제 스스로 던지며 올무를 벗어나가기를 기도합니다. 이 같은 '가이사'에게 속했는지 '하나님'께 속했는지, 이 일은 '가이사'에게 되돌려야 하는

지 '하나님'께 되바쳐야만 하는지, 제가 쓰는 글들은 '가이사'에게 주어야 하는지 아니면 '하나님'께 드려야 하는지를요. 올해 두 달 남은 기간 동안 침묵을 지향하며 주님의 음성에 귀 기울이는 수련의 시간을 가지려고 합니다. 아버지하고 나누는 그림 대화는 저를 영적으로 깊어지게 합니다. 기도와 사랑과 위로에 깊이 감사드립니다.

지영이에게,

그래, 이해하고 있다. 지금 이 시간이 삶 속의 십자가를 떠안기 위해서 노력하는 기간이 되거라. 연속된 실패와 낙담감없이 행복감이 있을 수 없고, 슬픔을 체험하지 않은 사람에게 즐거움과 기쁨의 정서감이 어찌 있겠느냐? 마치 검정색이 없는 세계에서 흰색 또한 존재 근거를 잃는 현상에 견줄 수 있는 일이다. 무거운 기다림의 시간을 잘 견디거라. 그게 잉태와 부활을 기다리는 귀한 시간이 될 것이다. 충분한 시간을 갖고 영성을 가꾸거라. 2021년은 우리 모두에게 뜻깊은 한 해가 되었으면 좋겠구나. 내년 1월에 다시 그림을 통해 너와 이야기를 나눌 것이다.

2020. 10. 31.
아버지

2021년 그림 대화

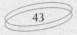

수태고지

Cestello Annunciation

작가 | 산드로 보티첼리 (Sandro Botticelli)
제작 연대 | 1489
작품 크기 | 150㎝×156㎝
소장처 | 이태리 우피치 미술관 (Galleria degli Uffizi, Italy)

기독교의 네 복음서 중에서 예수의 출생 이전의 비화를 소개하고 있는 복음서는 마태와 누가복음서다. 마가는 예수가 세례 요한으로부터 세례를 받은 시점부터 시작해서 부활의 시점까지를 기록으로 남겼고, 요한은 천지창조 이전太初부터 하나님과 함께 계셨던 예수가 이 땅에 오셨다는 점을 강조하고 있다는 점에서 사복음서 저자들이 메시아를 규정하는 관점의 차이가 드러난다. 마태복음에서도 탄생의 비화가 소개되고 있으나 여기에서는 마리아의 남편 요셉을 통해 간접적으로 성령 잉태의 사건이 소개되고 있을 뿐, 누가복음처럼 성모 마리아가 내러티브의 주인공이 되어 사건이 전개되는 형식이 아니다. 그러므로 이 작가는 누가복음 1장 26절부터 38절까지의 기록에 바탕을 두어 이 그림을 그렸을 것임이 틀림없다.

대천사 가브리엘이 어느 날, 다윗의 자손인 요셉이라는 사람과 정혼한 처녀 마리아에게 나타난다. 그리고 두려워하는 마리아에게 "네가 잉태하여 아들을 낳으리니 그 이름을 예수라 하라"눅1:31고 말한다. 마리아가 자기는 남자를 알지 못하는 처녀인데 어찌 그런 일이 일어날 수 있느냐고 놀라 되묻는다. 그러자 천사는 지극히 높으신 이의 능력으로 그리 될 것이라고 말한다. 이에 마리아가 "주의 여종이오니 말씀대로 이루어지이다"눅1:38라고 응답한다. 이 사건의 이야기를 묶어 한국의 기독교계에서는 '수태고지受胎告知: Annunciation'라고 말한다. 마리아가 성령으로 잉태되었음受胎을 알린다는 의미다. 천사의 고지보다 마리아의 성령 잉태의 본질적인 측면을 강조하여 이 일화를 무염시태無染始胎라고 말하기도 한다. 즉 원죄 없는 상태로 마리아가 수태했음을 의미하는 말이다.

보티첼리의 수태고지는 체스텔로Cestello의 수도원 예배당 제단화로서 그림처럼 프레임이 있으므로 정사각형에 가까운 창틀 너머 제2 공간에서 사건이 벌어지고 있으며제1 공간은 이 사건을 보고 있는 감상자 공간, 또다시 그들 너

머에 직사각형의 창틀을 통하여 교회가 있는 제3공간의 원경을 볼 수 있도록 제작된 삼중 구조다. 우리는 물론 이 장면을 어떤 장애 요인도 없이 가장 앞자리 가운데 중심에 앉아 있는 연극의 관람객처럼, 세부까지도 관찰할 수 있는 가장 좋은 제1 공간의 어느 지점에 자리 잡고 있다.

물론 이 그림은, 구체적으로는 가브리엘 천사^{왼쪽}가 성처녀 마리아^{오른쪽}에게 성령으로 아기가 잉태되리라는 소식을 알리는 장면을 보여주고 있지만, 본질은 완전한 하나님의 영이 완전한 인간의 모습으로 태어나는 극적인 순간을 선포하는 기독교의 '불편한 진실'을 포착한 그림이라 말할 수 있다. 말하자면 일찍이 전에도 없었고 앞으로도 없을, 신인일체神人一體의 새로운 생명이 그 역설을 전제로 인간 여인의 몸에서 세포분열을 시작하는 순간을 그린 그림이라 말할 수 있다. 이 사건을 시작점으로 해서 태어난 종교?가 기독교다. 그러므로 기독교 이미지 중에서는 가장 많은 화가에 의해서 다루어진 중요한 화제이기도 하다.

왼쪽의 천사는 이제 막 지상에 도착하여, 성경을 읽고 있는 마리아의 방에 도착한 것 같다. 스트로보스코프stroboscope로 찍은 사진처럼 날개의 흔들리는 잔영이 크게 일렁이고 있음을 볼 수 있기 때문이다. 그는^{천사는} ^{남녀 구분이 없다} 경건하게 무릎을 꿇고 왼손으로는 마리아의 순결성을 상징하는 장미꽃을 들고 오른손으로는 마리아를 향해 팔을 뻗으면서 약간 벌어진 입으로는 하나님의 영令을 전한다. 천사가 전한 말의 내용은 프레임 아래 두 쪽에 걸쳐서 검은 바탕에 금색 글자체, 라틴어로 기록되어 있다. "성령이 네게 임하시고 지극히 높으신 이의 능력이 너를 덮으시리라The Holy Ghost shall come upon thee, and the power of the Highest shall overshadow thee" 천사의 뒷면, 즉 직사각형 창틀 너머 제3공간에는 사행천이 흐르고 강의 오른쪽 언덕에는 교회, 왼쪽 언덕 위에는 중세 유럽의 샤토城가 보이며 끝

없이 푸르게 전개되는 하늘, 그리고 지상과 하늘을 상징적으로 연결하는 수직으로 뻗은 나무 한 그루가 보인다. 배경을 이루고 있는 이러한 원경은, 천사가 하늘 끝 저 멀리에서부터 공간을 가로질러 방금 이곳에 도착했다는 시각적 암시를 제공한다. 그것은 제2 공간의 바닥을 이루고 있는 선원근법적 시각 단서를 제공하고 있는 격자무늬의 연장선이 교회의 첨탑 부근에 교점을 이루면서 수평선상에 수렴됨으로써 더욱 그러한 느낌을 두드러지게 한다.

한편 마리아는 오른팔을 뻗어 거부한다. 그녀의 포즈는 전체적으로 S 자형을 이루면서, 뻗고 있는 오른팔은 가브리엘 천사의 오른팔과 조응하면서 화면 전체를 부드러운 리듬감으로 우리를 초대한다. 13세부터 15세 사이에 예수를 수태했으리라고 보는 성서학자들의 일반적인 추론을 뛰어넘는 성숙한 여인의 자태다. 보티첼리는 1481년, 1485년, 1490-1492년, 이렇게 여러 차례에 걸쳐서 같은 주제의 작품을 제작했는데, 율동감이 화면 전체에 걸쳐서 드러나고 있는 것은 이 작품이 유일하다. 이러한 부드러운 율동감 때문인지 마리아의 거절의 동작은, 결국 신의 명령을 순종으로 받아들이는 마리아의 영적인 기쁨과 영광, 인간적인 심리적 충격과 두려움의 혼재를 어려움 없이 설명하는 데 성공한 기법으로 평가된다.

작가 보티첼리는 <봄>, <비너스의 탄생> 등으로 우리에게 널리 알려져 있는 친숙한 화가다. 르네상스 중후반기에 활동했으며, 중세와 결별을 고하면서 르네상스 시대의 새로운 그림 세계를 구축했던 조토Giotto di Bondone의 영향을 강하게 받았던 마사치오Masaccio와 리피Fra Filippo Lippi 등과 더불어 르네상스 시대의 주류적 회화의 흐름을 이끌었던 작가라고 말할 수 있다. 그래서겠지만, 그의 그림은 인물을 배경에 따라 평면적으로 배치했던 중세의 관념적이고 도식적인 회화의 틀을 완전히 벗어버리

고 화면에 입체감과 실재감을 마음껏 구사했다. 그리고 그의 스승이었던 마사치오와 리피의 영향을 받아 작품에 원근법을 적용하여 실재감을 높였다. 이 작품은 그러한 특징들이 완벽하게 드러난 기념할 만한 작품이라고 말할 수 있다.

2021. 1. 17.

<수태고지> 그림을 보며

수태고지의 그림들은 언제나 마음을 경건케 합니다. 특히 보티첼리의 <수태고지>는 하나님의 명을 전달하는 가브리엘과 그 음성에 순종하는 마리아의 만남을 절묘하게 그려낸 유명한 그림이라서 그런지 더 제 마음을 긍엄^{矜嚴}하게 합니다. 저는 이 그림에서 마리아를 제일 먼저 보게 되는 게 아니라 마리아 앞에 무릎을 꿇고 신중하게 소식을 전하고 있는 천사를 우선적으로 보게 됩니다. 천사는 헬라어로 '앙겔로스αγγελος angelos'라고 하는데 다름 아닌 '소식'을 뜻하는 '앙겔리아αγγελια: angelia'에서 비롯된 단어입니다. 천사는 하늘의 보냄을 받아 이 좋은 기별을 전달하는 메신저messenger입니다. 하나님의 전령을 받고 하늘을 가르며 지상으로 단숨에 달려왔을 겁니다. 그때가 진한 노을이 내려 앉았을 저녁이었는지, 아니면 밝은 태양이 환하게 밝아왔을 새벽이었는지 알 수 없습니다. 보티첼리의 그림에서는 찬란한 아침으로 보입니다.

갈릴리 나사렛이라는 작은 동네입니다. 거기에서 마리아를 찾아야만 했던 겁니다. 저는 왜 마리아였을까, 생각해 봅니다. 메시아를 잉태할 만한 유대 지역의 명문가의 처녀들도 적지 않았을 텐데요. 율법에 능하고 성전과 가까운 곳이라면 예루살렘이어야 좋을 것입니다. 그곳에 유수한 여인이라면 메시아의 어머니로 더 합당하지 않았을까요? 어찌하여 천사는 기필코 갈릴리의 구석진 동네 나사렛의 마리아에게 가야 했을지요. 아마도 마리아는 이스라엘의 아픔을 그녀의 아픔으로 제일 깊숙이 간직한 여인이었기에 그랬을 겁니다. 이스라엘의 어둠을 그녀의 어둠으로 동여맨 채 순결하고 맑게 이스라엘의 회복을 위해 메시아의 도래를 기다렸던

여인이었기에 천사는 그 작은 성읍 나사렛의 마리아를 찾아와야만 했으리라고 믿습니다. 마리아의 간곡한 기도와 갈망이 없었는데도 신의 지목을 받았을 리가 없습니다. 마리아는 하나님과 마음이 잇닿았던 사람이었습니다. 하여 마리아는 하나님의 택함을 입은 '은혜 받은 자'입니다눅 1:28.

그러나 수태고지의 장면은 설레고 벅찬 순간만은 아닙니다. 도리어 위험한 순간에 가깝습니다. 천사는 성性이 없는 게 맞지만 가브리엘gabriēl: 하나님의 사람a man of God은 여성의 모습으로 등장했을 것 같지 않습니다. 진중한 소식을 힘차게 들고 올 만한 대장부의 모습이었을 가능성이 큽니다보티첼리의 그림에서처럼 실제로 가브리엘에게 날개가 있었을지, 그건 모르겠습니다. '남자'를 알지 못하는 처녀 마리아에게 남자 가브리엘의 모습은, 그리고 가브리엘이 건네 준 잉태의 소식은 몹시 당황스럽고 당혹스럽기까지 했을 것입니다. 천사는 마리아를 만나자마자 이런 인사를 건넸습니다. "평안할지어다!"눅 1:28[155] 마리아의 내면의 분란을 잠재우고자 했던 평강의 인사가 아니었습니다. 이 인사는 엄밀히 말하여 '평안'만을 빌고자 했던 인사가 아닙니다. 천사가 했던 말을 원문으로 보면 '카이레!χαιρε: chaire'입니다. '카이레'는 당시 널리 통용되었던 고대 인사말로 본래 의미는 '즐거워하다'라는 동사에서 비롯된 '기뻐하라!'입니다.[156] 이스라엘의 슬픔에 그녀의 슬픔을 포개지 말고 이스라엘에게 찾아올 행복에서 그녀의 행복을 발견하라고 촉구합니다. 이스라엘에 구원의 메시아가 찾아옵니다. 마리아는 환희를 느껴야 하는 것입니다. 지극히 높으신 이의 능력이 마리아를 압도적으로 덮으셔서 그녀는 거룩한 이의 아들을 낳을 것입니다눅 1:35. 오, 하지만 마리아는 마냥 기뻐할 수 없습니다. 신중한 처녀였던 그녀는 생각하고 또 생각해야만 했습니다눅 1:29.

그림을 봅니다. 가브리엘 천사의 입술은 반쯤 벌려 있습니다. 방금 마

리아에게 소식을 전달하고 아직 그 입술을 채 다물지도 못한 찰나를 화가가 담았습니다. 소식을 받자마자 어떻게 해야 할지 모르는 고뇌가 마리아의 모습에서 드러납니다. 단순한 처녀에서 이제 성모가 될 순간입니다. 갈등의 모습이 역력합니다. 마리아의 휘어진 몸에서 역동적으로 요동치는 마리아의 내면을 엿보게 됩니다. 천사가 고개를 조아린 공간 옆에는 밖으로 향하는 창문이 나 있습니다. 그는 언제든지 전달의 사명이 끝나면 다시 저 하늘로 휘휘 올라갈 것만 같습니다. 보티첼리가 그린 그의 날개는 매우 유동적으로 펄럭이고 있습니다. 반면 마리아가 머문 공간의 측면은 그저 갇힌 벽만 보여서 여전히 그녀는 중한 영광의 무게를 지니고 지상에서의 과제를 감당해야 한다는 걸 보여 줍니다. 지금은 이 두 인물이 한 공간에 있지만 이미 천사와 성모는 천상계와 지상계라는, 서로가 서로를 넘어갈 수 없는 간극을 두고 있습니다. 그럼에도 가브리엘이 내미는 축복의 성호와 마리아가 내민 그 손은 곧 맞잡을 것처럼 가까이에 거합니다. 그녀는 거부하지 않고 받아들일 것이며 회피하지 않고 끌어안을 겁니다.

이스라엘의 그 어떤 남자도 해 낼 수 없는 일입니다. 토라Torah를 심층적으로 연구하는 위대한 율법 학자도 할 수 없는 일입니다. 먼 나라까지 가서 막대한 이익을 끌어 모아 오는 부유한 상인도 할 수 없는 일입니다. 권력자도, 세도가도 할 수 없는 일, 그 일을 이 여인 마리아가 해 냅니다. 순결한 그녀의 태를 하나님께 올려드리는 살아 있는 영적 예배에 그녀 자신을 투신시킵니다롬 12:1 참조. 그때 그녀의 뱃속 깊이 하나님의 아들이 육화된 모습으로 거하게 되십니다. 성모는 아들을 모시는 제단처럼 그 몸과 마음을 봉헌합니다. 오해와 질타와 수치와 굴욕과 아픔과 고통이 수반하는 그녀만의 십자가가 함께 품어지는 때입니다. 수태고지는 그런 순간입

니다. 그래서 수태고지의 그림은 여인인 저를 끝없이 엄숙하게 합니다.

수태고지를 통하여 저는 이번 한 해에 무엇을 잉태해야만 하는지 진지하게 고민하겠습니다. 제가 제 몸과 마음을 주께 어떻게 제헌祭獻해야 하는지 고뇌하겠습니다. 그리스도의 형상이 제 안에 수태되기까지 해산하는 수고를 마다하지 않겠습니다. 2021년 첫 그림으로 제게 나누어 주신 보티첼리의 <수태고지>는 그런 견지에서 제게 의미 있는 출발을 가져다줍니다. 감사드립니다, 아버지.

그리스도의 수난도

Scenes from the Passion of Christ

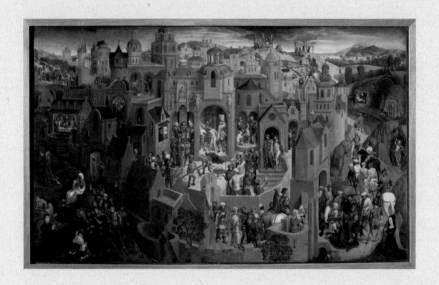

작가 ┃ 한스 멤링 (Hans Memling)
제작 추정 연대 ┃ 1470-1471
작품 크기 ┃ 56.7㎝×92.2㎝
소장처 ┃ 이태리 튜린 사바우다 미술관 (Galleria Sabauda,Turin, Italy)

한스 멤링은 우리에게 친숙하게 알려진 작가는 아니지만, 르네상스 후기에 북구 유럽오늘날의 벨기에 - 당시는 플랑드르에서 활동하였던 화가다. 그는 일생 동안 종교화를 주로 그렸고 특히 인물 초상에 능하였으며, 등장하는 인물들을 건물과 풍광 속에 마치 현실처럼 느껴지도록 발군의 구성력을 작품에 구현한 작가로 유명하다. 이 작품도 이러한 합리적인 공간구성이 돋보이는 그가 남긴 몇 개의 작품 중의 하나다.

커다란 하나의 고대도시를 마치 공중을 나는 새의 눈으로 본 것처럼 묘사했다. 말 그대로, 그가 상상한 예루살렘의 조감도鳥瞰圖라고 말하는 편이 좋을 것이다. 그림 자체만 보면 한 도시를 섬세한 필치로 묘사했고 수많은 사람들이 등장하고 있기 때문에 대작으로 느껴진다. 그러나 실제는 57 x 92 cm 정도 크기의 오크판에 그려진 유화 소품이다. 그가 남긴 유품 중에는 긴 변이 2m가 넘는 대작은 드물고 대체적으로는 1m 이내의 크기로 제작된 소품이 대부분이다. 아마 당시 후원자의 호주머니 사정을 고려한 작가 나름대로의 마케팅 전략의 일환이 아닐까 추론해볼 수 있는 현상이다. 이처럼 작품은 소품이지만, 이 안에는 23개의 별도의 시간에서 이루어졌던 사건들이 빼곡하게 기록되어 있다.

이 그림은 예수 그리스도가 예루살렘에 입성한 이후, 로마 군인들에게 체포되고 빌라도에 의해 심판을 받아 처형된 다음, 부활하여 갈릴리 바닷가에서 제자들을 만나는 사건까지를 그림으로 그려낸 회화적 내러티브다. 정말 독특한 그림이 아닐 수 없다. 해설을 더 진행하기 전에 영화와 그림의 차이점에 대한 간단한 이야기를 먼저 해야 감상자가 이 그림을 이해하는 데 도움이 되지 않을까 싶다.

영화나 그림이나 대상의 재현representation을 통하여 이야기를 전달하려는 방식은 동일하다. 영화는 사건이 일어난 시간의 순차에 따라 사건

을 배치하지만, 그림이나 사진은 모든 대상의 재현물을 언제나 현재라는 시각으로 보여줄 수밖에 없기 때문에 시간의 순서에 따른 편집은 구조상 불가능하다. 이러한 관점에서 영화를 시간 예술, 회화나 사진을 시각 예술이라고 부른다. 오래전부터 화가들은 화면에 몇 갠가의 사건을 시간의 흐름과는 상관없이 배열함으로써 이 같은 시각예술이 지니고 있는 구조적 장애를 극복하려고 애써왔다. 이러한 회화적 표현을 '시간의 동시성'이라고 말한다. 사건이 일어난 각각 다른 시각을 현재라는 하나의 시각의 절편 위에 동시적으로 보여준다는 의미에서 붙여진 말이다.

이제 이러한 관점을 전제로 이 작품을 들여다보면, 예수 그리스도가 3년이라는 공생애 기간을 보내면서 수난을 당했던 갖가지 사건들을 현재라는 시간의 동시성으로 볼 수 있도록 구성된 독특한 작품이라는 사실을 깨닫게 된다. 이 그림은 예루살렘이라는 가상의 성읍에서 어느날 일어난 하나의 사건처럼 보이도록 그려졌다. 그림의 맨 왼쪽 윗부분인 2/4분면에 산길을 따라 예수가 입성을 하는 장면부터 시작해서 3/4분면에 예수가 로마병정들에 의해 체포되는 장면, 4/4분면에 십자가를 지고 골고다 산상으로 끌려가는 장면, 1/4분면에 골고다 언덕에서 십자가 책형을 당하시고 3일만에 부활하셔서 무덤에서 나오는 장면과 놀리 메 탄 게레Noli me tangere: 나를 만지지 말라. 2019년10월17일자 해설 참조, 부활 후 갈릴리 해변에서 제자를 만나는 장면에 이르기까지 무려 23개의 장면들을 시계 반대방향으로 회전하면서 동시성의 조건 안에 담았다. 전체를 다 해설할 수는 없지만, 2/4분면아래 그림만을 보기로 든다면, 작가는 고색창연한 성읍의 건물에 각각의 시간대에서 벌어졌던 사건들을 마치 같은 시간대에서 이루어진 하나의 풍광처럼 매우 섬세한 필치로 구성했다는 사실을 발견할 수 있다.

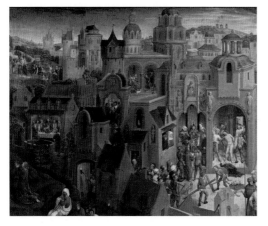

맨 왼쪽 윗부분은 조금 전에 설명한 바와 같이 예수의 예루살렘성 입성 장면이다. 작아서 잘 보이지 않겠지만, 나귀를 타고 입성하는 길에 겉옷을 벗어 깔고 종려나무 잎을 까는 백성들의 모습을 볼 수 있다. 그 아래 건물 안에서는 밝은 조명을 받으면서 최후의 만찬이 벌어지고 있다. 서 있는 예수의 가슴에 사랑하는 제자 요한이 머리를 기대며 고뇌하는 장면이 눈에 띈다. 그 오른쪽 비껴 위, 횃불로 점등된 예배당 같은 공간에서는 은 30냥을 건네는 유대의 종교 지도자들과 기룟 유다가 보인다. 그 바로 뒷 건물, 두 개의 로마네스크 아치가 붙어 있는 공간에서는 예수가 채찍을 들고 만민이 기도하는 집인 성전을 강도의 굴혈로 만드는 자들을 꾸짖고 내쫓는 '성전 청소'의 장면을 볼 수 있다. 바로 수직으로 아랫부분의 건물 창에는 한 마리의 수탉이 어둠을 배경으로 창밖을 내다보고 있다. 새벽닭이 울기 전에 베드로가 세 번 예수를 모른다고 부인했다는, 가야바 대제사장 저택이 있는 마당이 떠오르는 장면이다. 베드로는 닭의 바로 아래 흰 턱수염을 하고 마당을 바라보고 서 있다. 이렇게 보면 베드로가 바라보는 어수선한 마당은 가야바의 정원이어야 마땅한데, 이번에는 어느샌가 로마 총독 본디오 빌라도의 재판정인 안토니오 요새로 바뀐다. 빌라도 총독은 세로로 늘어뜨린 붉은색 휘장을 배경으로 앉아 있으며 그 오른쪽에 서 있는 부인은 빌라도의 왼쪽 어깨 위로 손을 올리고 가능하다면 사형을 면하게 하라고 귀띔한다.

그 앞에는 예수가 두 사람의 병정에 이끌려 총독 앞에 서 있다. 이처럼 이 그림은 동시성의 추구를 통해 각각 다른 시간대에서 발생한 예수의 수난사를 현재라는 시간의 절편 위에 모자이크처럼 편집했다. 물론 그림은 단순한 현실의 재현을 넘어 그것이 지닌 환영을 통하여 우리의 꿈과 소망, 상징을 언표하는 것이지만, 작가 한스 멤링은 이 작품을 통하여 그것의 한계까지 밀고 갔다. 이 작품이 비록 소품이지만, 작가는 예수의 수난사를 눈으로 읽고 가슴에 새기며 예수의 제자도를 실천해 나가기 위해 분투를 아끼지 아니할, 앞으로 올 수많은 무명의 감상자를 위한 신앙적 배려를 이 작품 안에 심었다고 말할 수 있다.

2021. 2. 17.

<그리스도의 수난도> 그림을 보며

아버지, 이 그림을 아버지와 한번쯤 감상하고 싶었는데 이번에 이 작품을 선택하여 해설을 보내주셔서 정말 기뻤습니다. 한스 멤링Hans Memling은 그에게 부여된 하나의 화폭에 시간의 동시성을 추구하려는 간절함에서 멀티에피소딕multiepisodic 페인팅[157]을 완성해 낸 보기 드문 화가입니다. 여러 장면이 한꺼번에 등장함에도 불구하고 결코 산만하지 않은 통일감을 조성시키기 위하여 장면의 단절감을 완해시키는 풍경의 배치가 놀랍습니다. 화가는 예루살렘이 아닌 그가 거한 도시 '브뤼헤Brugge' 안에 예수님을 초청하여 그 길을 걸으시도록 합니다. 그리하여 등장하는 모든 성서의 인물들도 화가와 공존했던 그 시대 사람들의 모습입니다. 결론적으로 화가가 그린 건 성서 속에 박제된 장면이 아니고 살아 있는 현실입니다.

이런 사실들을 염두에 두고 저 역시 화가의 초청을 받아 한 장면씩 짚어가면서 마음으로 이 수난도의 길을 따라 걷게 됩니다. 예수님이 예루살렘이 입성하시는 순간에서부터 십자가 처형까지, 십자가에 내리심과 매장에서부터 부활까지, 엠마오 두 제자에게 나타나신 장면에서부터 갈릴리 호수에 제자들 앞에 나타나신 장면까지를 걸어 봅니다. 예수님의 고난에 갖은 모습으로 등장하는 인물마다 저를 대입해 걸어보는 것입니다. 수난의 끝은 부활이라는 소망을 품고서요.

아버지, 참으로 그러합니다. 화가는 이 모든 장면을 마치 하늘을 활주하는 새의 눈으로 본 것처럼 묘사했습니다. 그런 의미에서 조감도鳥瞰圖처럼 보입니다. 그런데 실제 그림 안에서도 새가 세 번이나 등장한다는 사실이 흥미롭습니다. 처음으로 등장하는 공작새peacock는 붙잡히시는 예

수님을 바라보고 있습니다. 공작새는 몸은 죽어도 부패하지 않는 불멸의 힘이 있다고 고대 사람들은 믿었습니다. 즉 이 새는 영생과 부활을 상징합니다. 공작새는 그리스도가 결코 죽어 멸망하는 존재가 되지 않고 부활하실 것을 암시합니다. 그리스도는 부활이요 생명이기 때문입니다. 그를 믿는 자는 죽어도 살 것이며, 살아서 그 분을 믿는 자는 영원히 죽지 아니할 것을 말해 줍니다요 11:25-26. 두 번째 등장하는 새는 까치magpie입니다. 예수님에게 가시관을 씌우고 자색 옷을 입힌 뒤 빌라도가 군중들 앞으로 끌어내며 "이 사람을 보라"고 외칠 때요 19:5에 출현하는 새입니다. 까치는 우리나라 사람에게는 좋은 소식을 물어다 주는 행운의 상징이지만 여기서는 아픔의 상징입니다. 이 새는 예수님이 곧 고통의 죽음을 맞이하게 되실 것을 슬퍼하며 웁니다. 마지막 세 번째로 등장하는 새는 꿩pheasant입니다. 십자가를 지고 가시는 예수님을 바라보는 새로 출현하고 있습니다. 꿩은 신의 능력과 약속의 확고함을 나타내는 상징입니다. 십자가의 고통스러운 길이 변함없는 언약을 이루는 능력의 길임을 이 새가 나타냅니다. 예수님은 지금 죄인들을 위한 '생명의 양식'이 되시기 위하여 '하나님의 어린 양'요 1:29으로 이 길을 걸어가시는 것입니다. 새의 눈을 따라서도 함께 바라볼 수 있는 그리스도의 수난의 길입니다. 이 길은 종국엔 흔들리지 아니하는 소망과 위로를 불어 넣어 줍니다.

멤링의 그림은 그저 '보는' 그림이 아니라 '읽는' 그림이며, 같이 '걸어 보는' 그림이며, 동시에 '조감할' 수도 있는 그림이면서 '묵상하게' 되는 그림입니다. 한스 멤링은 이후에 <그리스도를 본받아>라는 묵상집의 저자 '토마스 아 켐피스Thomas à Kempis'에게 지대한 영향을 끼쳤다고 알려져 있습니다. 그래서 그림을 감상하는 동안 이 문단이 내내 생각났습니다. "그러므로 그대의 십자가를 지고 예수님을 발자취를 따르십시오. 그리하

면 영생에 들어갈 것입니다. 그분께서 친히 그분의 십자가를 지심으로써 당신에게 십자가의 길을 열어 주셨을 뿐만 아니라 그 십자가 위에서 당신을 위해 죽으셨으니 당신도 그 십자가를 지고 그 위에서 죽기를 갈망해야 합니다. 그분과 함께 죽는다면 그분과 함께 살아날 것이며 그분의 고난에 동참한다면 그대도 그분의 영광에 함께 동참할 것입니다Take up your cross, therefore, and follow Jesus, and you shall enter eternal life. He Himself opened the way before you in carrying His cross, and upon it He died for you, that you, too, might take up your cross and long to die upon it. If you die with Him, you shall also live with Him, and if you share His suffering, you shall also share His glory."[158]

아버지, 오늘은 재의 수요일Ash Wednesday입니다. 이날에 아버지께서 보내주신 한스 멤링의 <그리스도의 수난도>는 각별한 의미를 갖습니다. 다음 달에도 사순절에 묵상할 수 있는 그림을 보내주시면 또 가슴에 새겨보고 싶습니다. 그림과 해설에 언제나 감사드립니다.

에케 호모
(보라, 이 사람이로다)
Ecce Homo

작가 ㅣ 히에로니무스 보슈 (Hieronymus Bosch)
제작 추정 연대 ㅣ 1475-1480
제작 기법 ㅣ 오크 패널에 템페라와 유화 (Tempera and oil on oak panel)
작품 크기 ㅣ 71㎝×61㎝
소장처 ㅣ 독일 프랑크푸르트 슈테델 미술원 겸 시립 미술관
(Städelsches Kunstinstitut, Frankfurt)

이 그림은 요한복음 19장 1-16절까지의 본문에 근거한다. 우리 모두가 익히 알고 있는 바와 같이, 예수는 가룻 유다의 배반으로 체포된 다음, 대제사장 안나스에게 끌려가고 다시 그들에 의해 안토니아 요새 분견대에 머물러 있었던 빌라도 총독에게 넘겨졌다. 총독 빌라도는 예수를 심문한 결과 그로부터 죄를 물을 만한 어떤 법적 근거도 발견하지 못하였다. 더구나 빌라도의 부인은 간밤의 꿈이 좋지 않았다면서 남편더러 예수를 석방하라고 권면했다마27:19. 그래서 빌라도는 군중들을 향하여 그로부터 아무런 죄를 찾지 못하였다면서, 머리에 가시 면류관을 씌우고 채찍으로 상처를 낸 예수를 군중들 앞으로 끌고 나오면서 다음과 같이 말했다. "에케 호모Ecce Homo", 즉 "보라 이 사람이로다요19: 5"의 라틴어다. 그러자 군중들은 예수를 십자가에 못 박으라고 아우성을 쳤다. 이 사건 개요에서 가장 극적인 변곡점 혹은 특이점singularity은 말할 나위 없이, 빌라도의 판정과 군중들의 요구점 사이의 매개 순간이라 할 수 있는 '에케 호모'다. 만일 이 순간 이후 예수가 무죄로 석방되었더라면, 인류가 원천적인 죄로부터 용서받는 구원의 은총도, 생물학적 죽음을 이긴 부활의 주체인 인간 예수가 바로 신의 아들이라는 사실을 증거하는 일도 일어나지 않았을 것이다. 그러나 군중의 요구와 반발이 거세자 예루살렘에서의 민란을 걱정한 빌라도는 어쩔 수 없이 십자가 책형을 허락하고 말았다. 역설적인 이야기 같지만, 이렇게 해서 예수가 인간의 질고와 슬픔을 지고 십자가 책형의 극심한 고통을 감내함으로써 우리는 구원을 체험하며 영생을 얻게 되었다.

오늘날 기독교의 핵심 상징 가운데 하나인 '에케 호모'는 이러한 극적인 종교적 상징성으로 인해 여러 화가들이 즐겨 그린 주제가 되었다. 카라바조, 티티안, 렘브란트, 안토니오 치제리, 만테냐, 푸생, 반 다이크 등 수많은 화가들이 이 주제의 작품들을 남겼다.

45. 에케 호모

지금 보고 있는 작품은 히에로니무스 보슈의 작품이다. 그는 르네상스 중후기, 북구 네덜란드의 화가이지만, 적지 않은 사람들이 그를 르네상스 시대의 작가라기보다는 초현실주의 작가군의 한 사람으로 착각을 일으킬 만큼 상상력이 풍부하고 괴기스러움과 결부된 환상의 세계를 던져주는 매우 독특한 화풍을 자랑하고 있다. 이 같은 독특한 작풍 때문에 동일 주제의 다른 화가들 작품 대신 보슈의 작품을 택했다. 그는 같은 제목의 그림을 두 번 그렸다. 다른 하나는 이 작품보다 십여 년 뒤1490년경에 아치형 노란색 계단을 사이에 두고 빌라도와 유대 군중들의 극적인 대비를 그린 그림이다. 본 작품보다 더 동적인 느낌이 강하고 사람들의 표정도 더 그악스러워 보이는 분위기가 전체 화면을 가득 채운다. 우리가 그의 작품에서 초두 효과初頭效果처럼 가장 먼저 떠올리는 <쾌락의 정원Triptych of Garden of Earthly Delights>'은 이보다 10년 후1500년에 그려졌다. 마치 제단화처럼, 세 개의 패널에 그려진 작품 중에서 맨 오른쪽 패널인 지옥 편에는 우리가 상상할 수 있는 한계의 변방에서나 볼 수 있을까, 괴기하고 끔찍함의 이미지로 절정을 이룬다. 이렇게 보면 그의 작풍은 말년으로 다가갈수록 더 그로테스크grotesque해졌다고 말할 수 있겠다.

이 작품에서 오른쪽의 아랫부분을 점유하고 있는 군중의 무리를 보자. 이들 유대인들은 "십자가에 못 박으라Crucifige Eum"라는 파괴적인 광기를 드러낸, 세로로 적혀 있는 라틴어와 군중 가운데 누군가가 들고 있는 방패의 중앙에 그려진 악의 상징인 두꺼비 사이에 배치되어 있다. 이 같은 액자형 구조 때문인지 이들이 지닌 하나하나의 표정에서는 부드러움, 자비로움, 평온함 등의 표정과는 거리가 먼, 마치 악의 화신 같은 느낌이 읽힌다. 우뚝 솟은 코, 앞으로 내밀어진 아래턱, 벌린 입 사이로 보이는 성긴 이빨, 자신들의 요구 점을 강력하게 표방하는 현란한 손짓과

횃불… 보슈이기 때문에 표현할 수 있는 고약스럽고 공포스러운 분위기에 잘 어울리는 군상이다.

예수의 뒤편에 빨간색 의상에 원뿔 모양의 모자를 쓰고 있는 빌라도의 바로 뒤편 벽에는 그가 했다고 알려진 말, "이 사람을 보라Ecce Homo"가 역시 금색 라틴어로 기록되어 있다. 안토니오 요새의 기단 위에는 인간으로 오신 하나님 즉 예수 그리스도와 신처럼 행세하는 인간군 즉 유대의 제사장을 비롯한 이들이, 기단 아래는 군중들이 극적인 대비성 구조를 띠고 있다. 공간적으로는 기단을 중심으로 신과 인간, 성과 속, 구원과 죄, 아름다움과 추악함, 주인과 노예, 앎과 무지 등으로 모든 것들이 극적인 상징성으로 이분되어 있음을 알 수 있다. 시간적으로는 '에케 호모'를 특이점 삼아 죄와 징벌의 시대와 사랑과 용서의 새 시대로 다시 이분된다. 특이점은 물리학이나 수학에서 사용하는 용어로서 물리량이나 수학적 양이 정의되지 않은 특별한 시점을 일컫는다. 그만큼 불가사의한 변화를 가져올 찰나적 극점에 붙여진 이름이다. 예수의 십자가 책형이 바로 세계가 바뀌는 특이점이고, '에케 호모'는 그 특이점의 언어적 선언인 셈이다.[159]

한편, 왼쪽 아랫부분에서는 기단을 중심으로 벌어진 에케 호모의 긴박감 넘치는 대조성과는 다소 거리를 둔 희미한 고스트같은 이미지를 볼 수 있다. 무릎을 꿇고 있는 후원자donor의 부부와 자녀들의 모습이 유령처럼 드러나 있다. 1983년에 덧칠된 물감을 벗겨내니 유령처럼 보이는 이들의 이미지가 드러났다는 이야기가 전해진다. 이들 부부의 뒤편 벽면에는 "우리를 구하소서, 그리스도 구주여 Salva nos xpe Christe Redemptor"라는 역시 금색으로 쓰인 라틴어 문장이 보인다. 아마도 후일의 수유자가 개인적이고 종교적인 신념 때문에 이들 기증자의 이미지를 덧칠해 지웠

을 가능성을 점쳐볼 수 있다.[160] 결과적인 이야기지만, 유령처럼 보이는 이들 기증자의 이미지 때문에 '에케 호모'의 이미지들은 더욱 생동감 있는, 현실적인 이미지로 감상자의 시선을 사로잡는 뜻밖의 효과를 거두게 되었다고 말할 수 있다.

2021. 3. 17.

<에케 호모> 그림을 보며

사순절을 맞아 '에케 호모'에 관하여 묵상할 수 있도록 보내주신 히에로니무스 보슈의 그림에 감사드립니다. 이 화가의 작품은 남달리 특이하고 개성이 강하기로 유명합니다. 초현실주의에 영향을 끼친 화가답게 상상 속의 풍경을 담은 작품이 특히 많지요. 그런데 <에케 호모>, 오늘 이 작품만큼은 이례적으로 상상의 풍경이 아닌 그가 거한 네덜란드 지방을 배경으로 그려낸 그림입니다. 이 그림을 자세히 보면 화면의 오른편과 왼편의 인물들이 화면 밖으로 잘려나가 있다는 느낌을 줍니다. 줄곧 감상자로 하여금 액자 밖에 있는 사람들은 누구였을까를 생각하게 만드는 특별한 기법입니다.

저는 이 화면 밖, 어두운 어딘가에서 은 삽십이 들었던 돈 자루를 성소에 던져 넣고 스스로 목메어 죽은 유다가 가장 먼저 떠오릅니다.마 27:5. 열두 제자 가운데 하나로 세움을 받은 자였고막 3:14, 보냄을 받아 전도 사명을 감당했던 자였으며막 3:14, 귀신을 내어쫓는 권능을 얻은 자마10:1이면서 처음엔 사도라는 칭호를 얻기도 했던 자마 10:4입니다. 유다가 '허비와 멸망의 아들'이 되어17:12[161] 어둠 가운데 생명을 잃어버리고 있는 모습이 화폭 바깥에 보입니다. 유다가 예수님께 건네받은 마지막 떡 한 조각을요 12:26-27 그리스도의 몸으로 받아들이고 회개했다면 그에게도 회생의 가능성이 있지 않았을까, 안타까운 마음이 밀려듭니다. 화면 바깥으로 또 떠오르는 인물이 있다면 베드로입니다. 밤새 심문 당하셨던 예수님의 행적을 추적하다가 대제사장 집 바깥 뜰에서 추위를 이기지 못해 불을 쬐어야 했던 베드로가 그려집니다. 여종에게 예수님의 제자라는 사실이 폭로

되었을 때, 베드로의 걱정에 찌든 얼굴도 보이고 그의 은닉하기 힘든 갈릴리 어투도^{마 26:69-73} 들립니다. 예수님의 제자가 아니라고 세 번째 부인하는 베드로의 함성과 동시에 우짖었던 닭 울음 소리마저 화면 바깥으로부터 공명할 것만 같습니다^{요 18:25-27}. 번민과 죄책감을 이기지 못해 밖에 나가 심히 통곡하게 되었던 베드로가 화면 바깥에 있습니다^{마 26:75}. 유다만큼이나 괴로웠을 제자 베드로는 한때 물 위마저 당당하게 걸었던 제자답지 않게^{마 14:28-29} 두려움과 고통의 홍수 속에 침전寢殿되어 있습니다.

이렇게 화면 밖의 인물들을 먼저 보고나서야 화면 안으로 들어와 인물들을 둘러볼 수 있습니다. 화가가 거기에 그린 사람들은 이름이 없는 익명의 군중들입니다. 한결같이 냉담하고 차가운 표정의 사람들입니다. 이들은 한때 오천 명을 먹이신 기적을 좇아다녔던 큰 무리들이 아니었던가요^{요 6:1-15}? 하나님 말씀의 가르침을 듣기 위해 예수님께 몰려왔던 무리들입니다^{눅 5:1}. 병자를 고치는 장면을 목격하기 위해 병고침의 자리에 따르던 무리들이기도 했습니다^{마 8:1, 눅 5:17-19}. 어떤 날은 너무 많은 사람들이 몰려들어서 한 중풍병자의 친구들은 지붕에 올라가 기와를 벗기고 병자를 침상째 예수님 앞으로 달아 내리기까지 했었습니다^{눅 5:19}. 앞에서 가고 뒤에서 따르면서 "호산나! 다윗의 자손이여, 찬송하리로다. 주의 이름으로 오시는 이여, 가장 높은 곳에서 호산나!"를 외쳤던 환호의 무리들이었는데, 지금은 예수님을 십자가에 못 박으라고 예수님의 처형을 촉구하는 자들로 변해 있습니다^{마 27:23, 눅 23:21}. 그들은 진정 예수님을 따르던 사람들the followers of Jesus이 아니었던 겁니다. 이렇듯 화면 바깥의 유다와 베드로, 그리고 군중들…이 모두가 한꺼번에 참 빛이신 그리스도 앞에서^{요 1:9} 고스란히 극악하고 신랄한 죄성을 드러내고 있는 게 이 그림에서 보입니다.

이제 유대인이 아닌, 로마가 파견한 유대 총독 빌라도에게 시선을 옮겨

봅니다. 그는 예수님께 질문합니다. "진리가 무엇이냐?"요 18:38 그러나 빌라도는 진리를 앞에 모시고도 진리를 만나지 못합니다. 빌라도는 예수님의 무죄를 군중들 앞에서 세 번이나 표명하지만요 18:38, 19:4,6 결국 유대 종교 지도자와 무리들의 요구에 따라 예수님을 처형하기로 결심합니다. 빌라도는 그의 죄를 보혈로 씻지 못하고 허무하게 손만 씻고 돌아서려고 합니다 마 27:24. 그러나 빌라도가 했던 말 중에서 명징하게 우리 귀게 울리는 언어가 있으니 그건 오늘 그림의 제목에서처럼 "에케 호모Ecce homo!"입니다. 채찍질을 심하게 당하신 예수님을 백성들 앞으로 데리고 와서 "보라! 이 사람이로다!"라고 빌라도가 외쳤습니다. 그건 예수님이 살과 피를 지니신 유월절 양이시며고전 5:7 '여호와 이레 하나님의 산에서 준비된' 하나님의 번제물임을 확증하는 근거가 되었습니다창 22:14. 예수님은 하나님의 아들the Son of God이시며 동시에 사람의 아들the Son of Man이심을 확고히 하는 발언입니다. 역설입니다. 진리를 찾지 못한 빌라도가 진리를 외치고 있습니다.

화가 보슈는 이 그림을 통해 부끄러움을 당하신 예수님을 직시하게 합니다. 그리고 그것이 사실 우리를 부끄럽게 합니다. 이 그림 안에 사람들 대부분이 조금 우스꽝스러운 모자를 쓰고 있는 걸 발견합니다. 이런 스타일은 당시 유럽에 거주하던 유대인들이 의무적으로 써야만 했던 모자입니다. 아슈케나지 유대인들Ashkenazi Jews이[162] 처음 북유럽으로 이주하게 되었을 때 크리스천들은 유대인들에 대한 차별정책의 일환으로 일부러 괴상한 마법사들이 썼을 법한 원뿔 모자를 쓰게 했다고 합니다.[163] 원래 유대인들이 썼던 모자는 작고 동글납작한 키파kippah 혹은 야물커yarmulke였습니다. 키파가 아닌 이런 스타일의 모자를 쓰고 바깥 출입을 해야하는 건 당시 유대인에게 수욕이었습니다. 그런데 보슈는 이런 모자를 그의 그림에서 유대인 군중들에게만 씌우지 않고 단상 위에 올라있는 로마인 군사들과 빌라

도에까지도 동일하게 쓰게하고 있습니다. 특히 빌라도의 모자는 유난할 정도로 더욱 눈에 띄는데 이런 털실 방울 모자는 당시에 어떤 유대인들을 더욱 부끄럽게 하기 위하여 고안해 낸 것이라고 합니다.[164] 보슈는 십자가 처형을 외치는 유대인 군중들보다 십자가 처형을 집행해야만 하는 빌라도와 권세자들이 더 수치스러운 사람이라는 걸 이 모자를 통하여 드러내고 싶었던 것 같습니다. 이 그림에서 그런 모자를 쓰고 있지 않는 인물은 자색도 돌지 못하는 허름한 잿빛의 웃옷, 그나마도 몸을 제대로 가리우지 못해 나신裸身이 거의 드러나 있는 예수님뿐입니다. 예수님의 머리에는 모자 대신 가시 면류관이 있습니다. 아이러니입니다. 모자를 쓰고 정작 부끄러워해야 할 빌라도와 군중의 표정은 오히려 우쭐함과 우월감에 차 있는데, 모자 대신 고난의 관을 쓰신, 전혀 부끄러워하실 필요가 없는 영광의 예수님의 표정은 그 누구보다 민망함과 미안함이 드러납니다. 보슈는 이런 "예수님을 보라에케 호모"고 외치며 우리 마음을 못내 부끄럽게 합니다.

사순절은 깊어 갑니다. 그리고 참 빛을 모시려는 제 마음에 드러나는 통렬한 죄성이 저를 아프게 합니다. 저는 부끄럽습니다… 그러나 애써 부활의 주님을 붙듭니다엡 1:20. 그리고 거기에서 소망을 찾습니다. 그 소망이 저를 부끄럽게 하지 아니할 줄을 믿습니다롬 5:5. 저는 무엇을 해야지만 구원을 얻을 수 있는 사람human doing이 아니라 오직 그리스도의 놀라운 희생의 대가로, 그분의 존재만으로 구원을 얻은 사람human being이라는 걸 기억합니다. 저의 모든 부끄러움을 그리스도께서 십자가 사랑에서 다 도말하셨음을 기억하고 용기를 내어 주님만 바라보겠습니다.

"믿음의 주요 또 온전하게 하시는 이인 예수를 바라보자 그는 그 앞에 있는 기쁨을 위하여 십자가를 참으사 부끄러움을 개의치 아니하시더니 하나님 보좌 우편에 앉으셨느니라."히 12:2

무자비한 종의 비유

Parable of the Wicked Servant

작가 | 도메니코 페티 (Domenico Fetti)
제작 추정 연대 | 1620년경
제작 기법 | 오크 패널에 템페라와 유화 (Tempera and oil on oak panel)
작품 크기 | 61cm × 44.5cm
소장처 | 독일 드레스텐, 구(舊) 거장 미술관
(Gemäldegalerie Alte Meister, Dresden)

그림의 제목은 마태복음 18장 23절부터 35절까지, 예수가 그의 제자들에게 비유를 통해 천국을 설명하는 내용에 근거한다. 모두가 잘 아는 이야기겠지만 간단히 요약하겠다.

옛날 어느 임금이 그의 종들과 결산을 할 때, 일만 달란트 빚진 자를 불쌍히 여겨 탕감해 주었다. 빚을 탕감받은 종이 왕의 처소를 나왔을 때, 그에게 100 데나리온 빚진 동료를 만난다. 동료는 엎드려 그 빚을 곧 갚을 테니 용서해 달라고 간청한다. 그러나 그 종은 동료를 용서치 않고 옥에 가두어 버린다. 뒤늦게 이 소식을 들은 왕은 그 종을 괘씸히 여겨 다시 왕궁으로 불러들이고, 내가 종을 불쌍히 여겨 용서해 준 것처럼, 너도 동료를 불쌍히 여겨 용서해 주는 것이 마땅하지 않겠느냐면서 꾸짖고 그를 옥에 가둔다.

무자비한 종의 이야기는 여기까지다. 예수는 '너희가 각각 마음으로부터 형제를 용서하지 아니하면 하늘 아버지께서도 너희에게 이와 같이 하실 것'이라고 '무자비한 종의 비유'를 마무리 짓는다.

지난번 해설에서도 잠시 설명을 했지만, 물질계에서만 존재가 가능한 인간은 형이상학적인 세계인 천국에 대해서 알 수 있는 길은 없다. 일종의 물질덩이인 육체를 지닌 인간이 형이상학적 세계를 체험한다는 것은 불가능하기 때문이다. 그러나 천국이라는 그 세계를 굳이 설명해야 한다면, 지구촌에서 일어날 수 있을 만한 유사한 어떤 현상이나 상황을 통해 설명할 수밖에 없다. 이때 설명해야 할 대상_{천국}을 '원관념'이라고 말하고, 그것을 설명하기 위해 채택한 유사한 상황이나 현상을 '보조관념'이라고 말한다. 그러니까 예수가 말한 무자비한 종의 비유는 천국을 설명하기 위한 보조관념이라고 말할 수 있다.

보조관념에서 말하고 있는 이 엄청난 양의 부채는, 원관념에서 우리

가 하나님께 지은 죄의 양을 상징한다. 참고로 1데나리온은 당시 노동자 한 사람의 1일 품삯이므로^{마20:2} 약 10만원쯤 된다고 말할 수 있을 것이다. 그리고 1달란트는 데나리온의 약 6천 배에 상당하는 금액이므로 오늘날의 화폐단위로 환산해 보면 약 6조원 정도에 해당한다. 이 엄청난 금액을 그는 임금으로부터 탕감받았는데, 왕궁에서 나오면서 약 천만 원을 빚진 동료를 용서하지 못하고 옥에 가두었다는 것이다. 하나님으로 받은 무한에 가까운 부채의식은 우리가 이웃을 위한 용서와 사랑으로 대체해야 한다는 것이 이 비유를 통한 예수의 가르침이다. 원관념으로서의 하나님 나라는 이처럼 용서와 사랑이 넘치는 나라이다.

이제 그림을 보자. 이 그림은 일반적인 그림과 달리 건물의 계단이 화면 가득 배경으로 처리되고, 등장하는 인물은 오른쪽 아래에 상대적으로 작은 크기로 처리되었다. 만일 오른쪽 아래의 두 인물이 없었더라면 일종의 풍경화처럼 보일 가능성이 매우 큰 그림이다. 이 건물은 돌로 만든 아치형 문을 통해 계단을 오르도록 되어 있고, 그 계단을 다 오르면 풍요로움을 누리는 주인이 살고 있는 넓고 호화로운 생활공간을 만날 것 같은 이미지를 설정하였다. 어디에 뿌리를 두고 있는지 화면상으로는 분명치 않지만, 한 줄기 포도덩굴이 그 주인이 누리고 있을 풍요로움을 암시한다. 터번에 홍포를 입고 목을 조르고 있는 사람은 아마 건물의 주인인 왕으로부터 막대한 부채를 탕감받은 종일 터이고, 목이 졸린 사람은 100데나리온 빚진 그의 동료로 짐작된다. 이렇게 추정해 보면 왕궁의 계단을 내려오다 자기에게 빚진 동료를 만나 닦달하고 있는 장면을 묘사했다고 말할 수 있다. 비록 인물은 화면의 크기에 비해 작고 구석진 자리에 묘사되고 있지만, 배경이 단일하고 커서 감상자의 시선은 인물이 위치하고 있는 곳에 자연스럽게 머문다. 말하자면 작가는 감상자의 시선을 의

도적으로 이들에 집중하도록 유도했다고 말할 수 있다. 일반적으로 화면의 위쪽은 원경, 중간쯤은 중경, 그리고 화면의 아래쪽은 근경으로 인식되기 때문에, 화면의 아래쪽으로 끝까지 밀어붙여진 인물들은 우리 바로 앞에서 사건을 벌이고 있는 것처럼 생동감이 느껴진다. 목이 졸린 100 데나리온 빚진 자가 구원을 요청하는 듯 보내는 가련한 시선이 이 작품의 백미다. 작가는 이 시선을 통하여 우리에게 예수님의 자비를 닮도록 요청한다. 하나님은 언제나 과부와 나그네와 어린이 같은 사회적 약자의 편에 서서 자비를 베푸시는 분이시기에, 그분을 닮은 자는 저 가련한 시선을 결코 외면할 수 없을 것이다. 이러한 자비가 편만遍滿한 곳이 바로 천국이기에 그렇다.

작가 도메니코 페티Domenico Fetti는 우리에게 아주 잘 알려진 작가는 아니지만, 이탈리아의 바로크 화가로서 로마에서 태어나 주로 베네치아에서 활동하였던 화가다. 그는 카라바조의 영향으로 명암법과 조명 효과를 공부했고, 루벤스Peter Paul Rubens와 사귀면서 그의 색채와 인물 표현에 영향을 받았던 것으로 알려져 있다. 그래선지 아치형 문의 한쪽 부분을 빛의 사각지대로 설정하여 어둠을 배경으로 인물을 드러나게 한 기법 등은 카라바조의 영향을 받은 것으로 짐작되는 화면 처리 기법이라고 말할 수 있다.

2021. 4. 17

<무자비한 종의 비유> 그림을 보며

이상하지요? 제가 이 그림을 처음 보았을 때 가인과 아벨이 생각났습니다. 목을 조르는 사람은 형 가인과 같고 숨이 넘어갈 듯 폭행을 당하는 사람은 그의 아우 아벨과 닮아 있는 것만 같았습니다. 그러니까 제게 두 사람은 형제처럼 보였다고나 할까요. 또한 감상자의 시선을 오른편 귀퉁이의 인물들에게 유도하는 까닭에 이 두 사람 말고 또 누군가도 저 구석에 존재하고 있다는 느낌을 받았습니다. 형제에게 목이 잡혀 숨을 헐떡이는 사람의 시선은 애절하게 그 '누군가'를 바라보고 있는 것처럼 보입니다.

이 비유적 가르침은 베드로의 질문으로 인하여 주어졌다는 사실을 기억합니다. "주여, 형제가 내게 죄를 범하면 몇 번이나 용서하여 주리이까? 일곱 번까지 하오리이까?"마 18:21 베드로가 이런 질의를 예수님께 드렸던 건 베드로 자신이 용서의 문제로 갈등하고 있었기 때문이 아니었을까 여겨집니다. 유대인에게 완전수完全數인 '일곱 번'까지라도 용서하려는 베드로는 아마도 자기의 의로움에 가득 차 있었을지도 모르지요. 사실 유대 사회에서 '형제'가 아닌 동족은 아무도 없습니다. 유대 민족은 야곱의 자손으로 이루어진 지파 연맹체, 형제 공동체이기 때문입니다. 형제를 말하는 헬라어 '아델포스αδελφος: adelphos'는 일차적으로는 한 피를 나눈 골육을 지칭하지만 피를 나눈 것만 같은 '가까운 벗', 함께 생활하는 '동기'들도 다 포함됩니다.

예수님께서는 형제의 용서에 대한 베드로의 질문에 답을 주시기 위해서 주인에게 예속된 종들의 이야기를 비유로 들려 주십니다 만 달란트라는 어마어마한 액수의 부채는 이 종이 죽음과 바꾼다고 해도 사라지지

못할 빚입니다. 하여 주인은 구제불능인 그를 불쌍히 여기게 됩니다. 여기 사용된 '불쌍히 여기다'라는 범상치 않은 단어가 눈에 띄는데요. 예수님께서 아픈 자들과 주린 자들을 보시고 가엾이 여겨 주실 때, 아들을 잃은 연약한 과부를 보시고 불쌍히 여겨 주실 때 쓰였던 동사이지요마 14:14, 막 6:34, 눅 7:13.[165] 창자가 뒤흔들릴 것처럼, 간이 절이듯 애가 바싹 타도록 가슴 아픈 감정이 이 본문에 쓰인 '불쌍히 여기다'입니다. 스스로 헤어나올 수 없는 빚에 눌린 종을 보고, 이 주인은 내장이 철렁일 듯이 처연한 감정이 들어서 다 탕감해 주었던 것입니다. 그런데 이런 커다란 자비를 입은 종이 길을 나서다가 자기에게 백 데나리온 빚진 '동료'를 만납니다마 18:28. 이 구절에서의 '동료'는 자기와 같은 주인을 섬기면서 살아가는 동일한 신분의 종[166]을 말합니다. 즉 수고와 아픔을 나누는 '형제'와 같은 존재입니다. 그런데 그는 이 동료의 목을 잡고 자신의 빚을 갚으라고 재촉하기 시작합니다. 목이 잡힌 종은 자기 '형제'나 다름없는 벗에게 애원합니다. 하지만 아무리 간청을 해도 이 종은 자기의 동기에게 내장이 절일 것 같은 불쌍함을 느끼지 못하고 그를 옥에 가두어 버리고 맙니다.

도메니코 페티는 이 장면을 그려냈습니다. 갈릴리 어느 지역을 배경으로 삼은 것이 아니라 화가가 거주했던 이탈리아 북부 만토바Matua의 어느 건물을 배경으로 그렸습니다. 비유적 가르침의 배경이 되었던 유대 사회에서는 결단코 존재하지 않았을 광경입니다. 이 좁다란 계단의 설정은 두 사람의 극적인 아슬한 만남을 나타내기에 안성맞춤입니다. 형제가 서로 싸우다가 다른 형제를 계단에서 굴러 떨어지게 할 경우 살인으로도 이어질 수 있기에 긴장감이 더합니다. 목을 조르는 형제는 목 조임을 당하는 형제가 점점 더 구석으로 내몰리도록 하고 있습니다. 그건 용서의 여지를 남겨두지 않는다는 의미입니다. 그런데 '누군가'는 이 사람을 보

고 있습니다. 성경 본문에 이렇게 나와 있습니다. "그 동료들이 그것을 보고 몹시 딱하게 여겨 주인에게 가서 그 일을 다 알리니"마 18:31 같은 동기간 종들이 이 광경을 보고 있었던 겁니다. 다 '형제들'입니다.

그들은 형제가 겪는 아픔을 보고 가슴이 아렸습니다. 그들의 마음은 슬펐고, 상했으며, 서글펐습니다.[167] 심령이 다친 그들은 곧 주인을 찾아가 그 형제를 위하여 탄원했던 것입니다. 주인은 공평과 정의를 위하여 벌떡 일어나고야 맙니다. "내가 너를 불쌍히 여김과 같이 너도 네 동료를 불쌍히 여김이 마땅하지 아니하냐!"고 절규합니다마 18:33. 하여 이번에는 자신의 형제를 용납하지 못한 그를 옥에 가두어 놓습니다. 그런데 그곳은 세상에서 가장 비참한 감옥입니다. 사랑하지 못하는, 용서하지 못하는 마음이라는 감옥이 그러합니다. 누군가를 용서하지 못할 때, 우리는 이미 우리 자신을 철창 속으로 밀어 넣게 되며 우리 자신을 증오와 울분의 도구로 고문하게 된다는 것을 모르지 않습니다. 거기에 '천국'은 없습니다. 삶은 온통 '지옥'입니다. 용서를 받았으되 용서를 깊이 경험하지 못한 자는 용서를 실천하기 어려운 지옥에서 벗어나지 못합니다. 반면 용서하는 형제들이 살아가는 곳은 천국입니다.

만일 오른쪽 아래의 두 인물이 없었더라면 일종의 풍경화처럼 보일 가능성이 매우 큰 그림이라고 하셨지요. 그림에 나오는 계단을 다 오르면 풍요로움을 누리는 주인이 살고 있는 넓고 호화로운 생활공간을 만날 것 같은 이미지를 화가가 설정하였다고 하셨습니다. 어디에 뿌리를 두고 있는지 화면상으로는 분명치 않지만, 한 줄기 포도덩굴이 그 주인이 누리고 있을 풍요로움도 암시한다고 하셨는데, 바로 거기가 도메니코 페티가 설정한 천국이 아닌가 생각합니다. 계단만 오르면 천국이건만, 용서하지 못하는 한 구석은 지옥이라는 걸 말해 줍니다. 만일에 이 형제가 계단에서

46. 무자비한 종의 비유

만난 자신의 형제를 용서하고 끌어 안았더라면, 이 그림의 제목은 <무자비한 종의 비유>가 아닌 그냥 <용서와 화해의 천국>이지 않았을까요.

부활절이 열흘 남짓 지난 이 주간에 아버지께서 보내주신 이 그림은 부활을 믿는 백성은 어떤 용서의 삶을 살아가야 하는가를 나지막이 속삭입니다. 부활을 믿는 백성은 용서를 경험하고 실천하는 백성이라는 걸 가슴에 새기렵니다. "누가 누구에게 불만이 있거든 서로 용납하여 피차 용서하되 주께서 너희를 용서하신 것 같이 너희도 그리하고." 골 3:13

골리앗의 수급을
들고 있는 다윗

David with the Head of Goliath

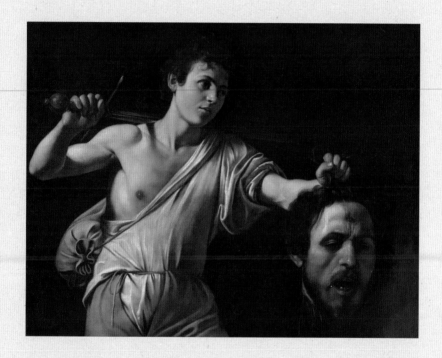

작가 | 미켈란젤로 메리시 다 카라바조
(Michelangelo Merisi da Caravaggio)
제작 연대 | 1606-1607년
작품 크기 | 90.5cm×116.5cm
소장처 | 오스트리아 비엔나 미술사 박물관
(Kunsthistorisches Museum, Vienna)

이 그림은 구약성서 사무엘상 17장의 기록에 바탕을 두고 있다. 기독교 인이든 아니든, 골리앗을 이긴 다윗의 이야기는 마치 우리나라 전래 동화였던 것처럼 누구나 익히 알고 있는 구전이 됐다. 다윗이 아버지 이새 Jesse의 심부름으로 엘라 골짜기the Valley of Elah에서 치러지고 있는 블레셋 과의 전쟁터에 형들을 면회하러 갔다. 아들만 여덟 명이나 되는 대식구 중, 그는 막내였는데 전쟁에 소집되어 간 세 명의 형들을 아버지 심부름 으로 면회하러 간 것이다. 20세가 성년이었던 당시의 사회적 규범에 따 른다면, 이새의 아들 중에서 세 번째 아들까지가 성년의 자격으로 병영 에 입소가 되지 않았을까 짐작할 수 있다. 이렇게 본다면 이새의 아들들 이 연년생이라고 가정을 해본다 할지라도 당시 다윗의 나이는 15세를 넘 지 못했으리라 추론해볼 수 있다. 성서에도 당시 다윗을 '소년'이라고 칭 하고 있다삼상17:33.

그가 형들을 면회하려고 적과 대치하고 있는 골짜기에 내려갔을 때, 40일째 이스라엘 군대 앞에서 전쟁을 도발하며 거드름을 피우는 블레셋 의 거인 골리앗Goliath을 목격하게 된다. 그가 얼마나 거인이며 전신을 철 제 및 청동 갑옷과 무기로 철저하게 무장한, 공포감을 주기에 충분한 괴 물인지는 사무엘상 17장 4절부터 7절까지 자세히 기록돼 있다. 키는 여 섯 규빗과 한 뼘대략 283cm이고 갑옷은 놋 오천 세겔약 57.5kg이며 창날은 철 육백 세겔약 7kg이라고 적혀 있다.

이렇게 중무장한 골리앗은 이스라엘 진영을 마주 보면서 소리쳤다. "전사 한 사람을 대표로 내보내라. 그래서 둘이 결투하여 이긴 자가 이 전투에서 승리하는 것으로 하자." 그러나 겁에 질린 이스라엘 진영에 서는 사울왕을 비롯하여 아무도 그와 대적하겠다고 나서는 자가 없었 다. 당시 이스라엘은 청동기 문화 도입기였고 농기구조차 불레셋으로부

터 수입을 하고 있었던 처지였기에, 중무장한 거인에 대적할 병사도 없었지만 무기 체계에서 있어서도 이스라엘은 블레셋에 게임이 되지 못할 만큼 불리했다.

블레셋과의 전쟁에 참여하고 있던 모든 이스라엘 병사들은 어떤 용맹한 군인들도 힘으로 제압할 수 없고 어떤 공격 수단도 무위로 끝낼 수 있는 완전한 '전신갑주'를 입고 있는 골리앗을 보았다. 그리고 그 위용에 몸을 떨었다. 그러나 단 한 사람, 소년 다윗이 하나님의 이름을 더럽히며 모독하는 거인을 자기가 죽이겠다면서 나섰다. 다윗은 하나님을 온전히 믿는 '믿음의 갑주'로 스스로 무장시킴으로써 두려움을 떨쳐버릴 수 있었다. 이처럼 세상은 단일하지만, 어떤 눈으로 보는가에 따라 그것은 완전히 달라 보이는 법이다. 모두가 골리앗의 생물학적이고 물리적 위용을 보고 위압감과 공포에 사로잡혀 있을때, 다윗만은 하나님의 권능을 믿었고, 모든 전쟁은 여호와께 속한 것인즉 반드시 이길 것임을 믿었다삼상17:47.

고대 군대에는 세 가지 유형의 병사들이 있었다. 첫째는 말이나 전차를 탄 기병, 둘째는 갑옷을 입고 칼과 방패를 든 보병, 셋째는 활쏘기와 투석 기술로 무장된 사격 전사 등이 그들이다.[168] 이러한 분류법에 따른다면, 골리앗은 중무장한 보병에 해당하고 다윗은 사격 전사에 해당한다 할 것이다. 사사기 시대에도 물매로 돌을 던져 전쟁을 승리로 이끈 칠백명의 왼손잡이 사격 전사들이 있었다삿 20:16.

다윗은 이 전투에서 일대일 결투라는 골리앗식의 전투 방식을 존중할 의사가 전혀 없었다. 그 대신 물매에 능한 자기만의 도전 방식을 채택했다. 보병식 일대일 전투 방식을 기대하고 있었던 골리앗에게 지팡이와 물매만을 어깨에 메고 등장한 소년 다윗은 전혀 예상치 못했던 복병이었다. 일합 겨루기를 기대했던 육탄전 대신에 속도와 시간전으로 다가서는

다윗에게 골리앗은 완전히 허점을 찔리고 말았다. 그러나 이미 늦었다. 다윗은 나비같이 날아서 벌같이 쏘는 병법을 채택했고, 그의 물맷돌은 오직 단 하나의 허점이며 노출점인 이마를 맞추었다. 그가 쓰러지는 순간, 다윗은 그가 지녔던 칼을 뽑아 그의 목을 내리쳤다. 거인 골리앗과 목동 소년의 싸움은 이렇게 해서 대결을 시작한 지 단 1-2초 만에 끝났다.

카라바조의 이 그림은 싸움이 끝난 뒤, 군사령관 아브넬Abner의 인도를 받아 사울의 진영에 이른 다윗의 모습을 그린 장면으로 짐작된다. 사울의 장막이 아니라면, 도망치기에 급급한 블레셋 군인들과 사기충천한 이스라엘 군인들의 환호가 뒤섞인 격전의 전쟁터가 배경으로 그려지지 않으면 안 되었을 것이다. 그러나 다윗의 배경은 오히려 고즈넉하게 느껴질 정도로 조용하며 오직 다윗만이 알맞은 어두움을 배경으로 등장한다. 수급의 이마에는 돌에 맞아 함몰된 전두골의 흔적이 뚜렷하게 남아 있는데, 그의 다물어지지 않은 입은 충격과 놀람과 고통으로 멈추어 버린 골리앗의 시간처럼 느껴진다. 그러나 주인공 다윗은 골리앗의 수급을 우리에게 정면으로 보여주면서도 그 자신은 결코 우리를 보지 않는다. 그가 우리를 보는 순간, 그는 교만에 빠지기 때문이다. 온 이스라엘군의 환호와 우리의 찬사에 응답하기 위해서는 그노 우리와 시선을 교환해야 한다. 그렇지만 그는 시선의 교환을 삼간다. 그 대신, 그 이 전쟁을 승리로 이끌고 골리앗을 자기 손에 붙여 주신 전능하신 하나님께 모든 영광을 되돌린다. 그래서 그는 우리를 보지 않는다. 작가 카라바조는 주인공의 겸손과 흔들리지 않은 그의 믿음에 강렬한 조명으로 응답했다. 어느새 골리앗의 칼은 다윗의 손에 들려 있고, 칼의 크기와 길이도 다윗의 신체에 조율되어 있다. 그가 입은 겉옷은, 마치 승려들의 가사袈裟처럼 오른쪽 어깨만 노출되어 있다. 그러나 가운 형식의 통양견通兩肩을 지양하고

우견편단右肩偏袒: 오른쪽 어깨만 노출되도록 입는 방식으로 표현한 것은 다윗이 얼마나 근육이 잘 발달한 젊은이인가를 시각화하기 위한 작가의 의도일 것으로 보인다. 작가는 동일한 주제의 그림을 이보다 약 3년 후인 1610년에도 그렸다. 작가는 그 해에 사망하였으므로 그 그림이 생애 마지막 작품이었을 것으로 짐작된다. 아쉽게도 그는 39세라는 젊은 나이에 열병을 얻어 사망하였다. 그 마지막 작품도 그가 창시한 테네브리즘tenebrism의 기법, 즉 어두움을 배경으로 왼손으로 골리앗의 수급을 들고 측은한 표정으로 그것을 내려다보는 모습으로 그렸다. 지금 로마 보르게세 미술관 Galleria Borghese에 소장되어 있는 두 번째 그림은 세로형 그림이고 다윗이 거의 화면의 중앙 부위를 차지하고 있으며, 웃옷은 좌견편단左肩偏袒, 죽은 골리앗의 표정은 고통의 절정에 있으면서도 아직 생을 마감하지 못하고 있는 듯, 입을 다물지 못하고 있으며 눈도 뜬 상태다.

일설에 의하면, 그림 속의 수급은 처참하게 일그러진 작가 자신의 말년의 자화상, 그리고 수급을 들고 있는 다윗은 젊은 시절의 카라바조 자신을 그렸다고 전해진다. 살인범으로 쫓기면서 괴팍한 성격의 소유자인 작가 자신에 대한 말년의 심판을 이 그림에 담았다면서 소위 이중초상설을 제기하고 있다.[169] 이러한 전기작가들의 이야기는 감상자들의 지적 호기심을 자극하고 흥미를 유발할 수 있을지 모르겠지만, 어디까지나 이것은 본질을 떠난 곁가지 이야기에 불과하다. 그러한 주장이 사실인지 아닌지는 작가 자신의 진술이 기록으로 남아 있지 않기 때문에 확신을 가지고 말할 수 없다. 작가 카라바조 자신의 이중초상설이 사실이라 할지라도 그것은, 하나님이 역사役事하시는 역사歷史의 단편을 차용해서 자신의 생애를 스스로 심판하는, 지극히 개인적이고 자의적인 패러디에 불과할 뿐 본질에서 벗어나 있다고 말해야 할 것이다. 이 세상에 전능하신 하

나님 외에는 어떤 것도 두렵지 않다는 다윗의 믿음과 신뢰가 본문이 드러내고자 하는 본질이기 때문이다.

이처럼 작가 카라바조는 가로세로 1m 내외의 별로 크지 않은 화면과 가장 단순한 구도 속에 다윗의 위대한 신앙을 표현의 한계까지 밀고 간 위대한 작품을 후대에 남겼다.

2021. 6. 17.

<골리앗의 수급을 들고 있는 다윗> 그림을 보며

카라바조는 다윗에 의하여 절두載頭된 골리앗의 수급을 너무나도 생생하게 그려냈습니다. 방금 선혈의 피를 흘리며 목이 절개되었기에 극도의 고통과 수치로 일그러진 골리앗의 표정은 섬찟할 정도로 현실감이 넘칩니다. 이와 같은 그림을 이보다 더 절실한 심정으로 그려낼 화가는 카라바조 외에 다시없을 것 같습니다. 카라바조의 생애 자체가 한마디로 사생결단의 격투로 일관된 삶이었으니까요. 그림의 제목을 <골리앗의 수급을 들고 있는 다윗>이라고 지었지만 이 그림의 소제小題를 '마지막 싸움'이라고 붙여도 좋을 것 같습니다. 왜 그렇게 생각하는지, 그 이유는 감상 뒷부분에서 더 말씀드리도록 하겠습니다.

카라바조는 군복을 걸치지 않고 평상복을 입은 다윗을 그렸습니다. 맞습니다. 골리앗과의 싸움에서 다윗은 군복을 입지 못했습니다. 아니, 입지 않았습니다. '눈에 좋게 보이는 것'에 치중하는 사울은삼상 15:9, 30 다윗이 자신의 군복을 입고 놋투구를 쓰고서 골리앗과의 싸움에 진출하기를 원했습니다삼상 17:38. '다윗'이 아닌 '작은 사울'의 버전으로 골리앗과 맞대결을 시키려고 했었나 봅니다. 하지만 다윗은 그럴 용의가 없었습니다. 할례 받지 못한 블레셋 장수 골리앗은 다윗에겐 사자와 곰과 다름없는 고작? 맹수같은 존재이지삼상 17:36 군복까지 갖추어 입고 결전에 임할 만큼 예를 갖출만한 용사는 아니었던 겁니다. 다윗은 사울이 입혀준 왕의 옷이 그에게 익숙치 못하다는 핑계로 다 벗어버리고삼상 17:39 오직 자신의 옷, 곧 목동의 옷을 그대로 입고 나아갔습니다 손에는 막대기만을 들었지만 물매와 더불어 매끄러운 돌 다섯이 목자의 주머니에 준비되어

있었습니다삼상 17:40. 블레셋의 최신식 무기에 비하면 어처구니 없을 정도로 빈약한 도구였을지도 모릅니다. 하지만 하나님의 견지에서는 하늘 챔피언이 갖춘 막강한 믿음의 방편들이었습니다. "너는 칼과 창과 단창으로 내게 나아 오거니와 나는 만군의 여호와의 이름 곧 네가 모욕하는 이스라엘 군대의 하나님의 이름으로 네게 나아가노라!"삼상 17:45 다윗이 진정으로 지닌 건 하나님의 이름뿐이었습니다. 이 하나님의 이름 앞에 골리앗은 속수무책으로 고꾸라졌습니다삼상 17:49. 마치 블레셋이 섬기는 다곤 신이 땅에 엎드러지듯삼상 5:3-4, 골리앗은 다윗 앞에 엎어지고 말았습니다. 다윗은 그 순간 주저 없이 적장 골리앗의 칼을 꺼내 그 칼로 머리를 베어 버립니다삼상 17:51. 카라바조는 이 장면을 신랄한 빛의 명암대비를 살려 충격적이리만큼 또렷하게 그렸습니다.

여기까지만 본다면 성서의 텍스트에 충실한 그림이라고 할 수 있을 것입니다. 하지만 카라바조가 이 그림을 그릴 땐 작가만이 지닌 의도가 있었습니다. 카라바조는 그의 심경을 그림에 담고 싶어서 성경의 텍스트를 끌어 '자신 안에 있는 다윗'과 '자신 안에 있는 골리앗'을 그렸을 뿐입니다적어도 저는 그렇게 생각합니다. 카라바조는 이 그림을 그리기 바로 일년 전에 어떤 청년을 살해하고 사형 선고를 받았던 상황이었기 때문입니다. 그때 카라바조는 사람을 죽이면서 그 자신 역시 머리에 심하게 상처를 입어서 그의 그림에 나온 골리앗처럼 이마에 함몰된 전두골의 흔적이 생겨 버렸습니다. 카라바조의 '수급'에는 골리앗의 '수급'처럼 현상금이 걸려 있었습니다삼상 17:25-27. 도처에 카라바조의 목을 원하는 사람들은 수두룩했습니다. 카라바조는 더 이상 로마에 거주할 수 없다는 것을 깨닫고 탈주를 감행합니다. 이런 사연은 전기 작가들이 카라바조 그림을 보는 감상자의 흥미를 유발하기 위하여 적어 둔 내용만은 아닙니다. 카라바조

는 실제로 자신의 옷 깊숙한 곳에 날카로운 단도를 감춘 채 여기저기 도망치는 상황에서 이 그림을 그렸습니다. 그러나 1607년 <골리앗의 수급을 들고 있는 다윗>이라는 그림을 그릴 때에만 해도 살인자 카라바조에게는 일말의 소망이 있었습니다. 여전히 명성이 뛰어난 화가 카라바조였으니 어떤 유력한 사람이 나타나 그를 보호해 주고 후원해 줄 수 있을 거라는 기대감이었습니다.

마침 그가 이 그림을 그린 뒤 몰타Malta로 도망쳤을 때 거기 기사단의 단장인 '알로프 데 위그나코르Alof de Wignacourt'가 카라바조를 반갑게 맞아주면서 그에게 그림을 의뢰할 정도로 호감을 보여주었습니다. 카라바조도 기꺼이 위그나코르에게 초상화를 그려 주는 등 나름 최선을 다해 기사단의 보호를 요청하기도 합니다.[170] 아버지께서는 온 이스라엘군의 환호와 우리의 찬사에 응답하지 않기 위하여 시선을 교환하지 아니하는 겸허한 다윗을 보셨지만 저는 솔직히 겸허한 다윗을 이 그림에서 볼 수 없었습니다. 화가가 지닌 뒷사연이 떠올라서 그런지 아직도 조금은 자신감에 차 있는, 그렇지만 누구하고도 안심하고 시선을 교환하지 못하고 긴장하는 다윗만 보였을 뿐입니다. 카라바조 스스로가 현상금이 걸린 자신의 수급을 골리앗의 수급에 대입했을 뿐 아니라 그 스스로가 그 수급을 거머쥔 다윗의 모습에 대입하여 그가 받아야 할 형벌을 자기 스스로가 해결하고 싶은 갈급함이 가득합니다. 하지만 불행하게도 이 그림으로도 카라바조는 그가 응당 받아야 할 처벌을 면할 수는 없었습니다.

싸움의 인생은 거기에서도 끝나지 않아 그는 기사단의 보호를 받는 몰타에서조차 어느 기사 한 명과 불미스러운 격투에 연류되어 버립니다. 카라바조는 다시 쫓기는 신세가 되었습니다, 그는 있는 힘을 다하여 이번에는 나폴리Napoli로 도망을 갑니다. 그때가 1609년이었습니다. 그런데

카라바조는 나폴리에서도 그가 피할 수 없는 운명적 싸움에 다시금 휘말립니다. 그건 처참한 난투극이었습니다. 이 싸움으로 인하여 그는 완전히 몸과 마음이 부서지게 됩니다. 1610년, 그가 사망했던 해에 그린 같은 주제의 그림을 보면 죽은 골리앗을 바라보면서 침울함과 후회가 가득 찬 연민의 다윗을 관찰할 수 있는데 그 다윗은 다름 아닌 영혼까지 망가져 버린 카라바조 자신이기도 합니다.

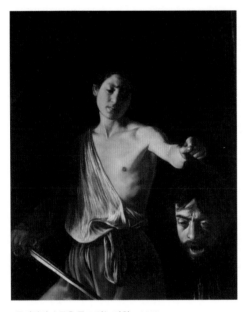

<골리앗의 수급을 들고 있는 다윗>, 1610

이 그림에는 모든 자신감과 세상 소망을 다 유실해 버린 가난하고 초라한 화가의 기도가 담겨 있습니다. 골리앗의 눈은 감겨 갑니다. 허망합니다. 골리앗의 수급을 들고 있는 다윗에게도 승리의 희열은 없습니다. 후회와 슬픔만 존재합니다. 자기 자신이 자신의 목을 베었으니 이제는 용서해 달라고 간청하는 카라바조의 모습입니다.

"주님, 제가 저를 죽였습니다. 제 수급을 받고 살인의 죄를 용서하여 주시옵소서"라고 말하고픈 적나라한 간구랄까요… 카라바조의 절박한 기도는 상달이 되었는지 이 그림으로 인하여 그는 로마 교황청으로부터 기쁜 소식을 듣게 됩니다. 사형 사면의 소식이었습니다. 교회는 특별한 재능을 지닌 화가 카라바조를 용서하기로 결정을 내린 것입니다. 가슴 벅찼던 카라바조는 그해 여름 화가로서의 제 2의 인생을 살기 위하여 로마

로 가는 배에 올라탑니다. 하지만 배가 키비타베키아Civitavecchia에 닿았을 때 그는 누군가에게 오해를 받아 잠시 며칠 간 체포되는 불운을 겪습니다. 오해를 해명하고 풀려났을 땐 배가 이미 떠나버린 뒤였습니다. 그가 사죄와 감사의 의미로 로마 교황청에게 바치고 싶었던 심혈을 기울여 그린 작품과 선물 등이 모두 그 배에 있는데 말입니다. 카라바조는 그 선편을 다시 찾기 위하여 다음 정박지 포르투 에르콜레Porto Ercole를 향하여 뙤약볕을 맞으며 달리고 또 달리게 됩니다. 그러나 이미 오랫동안 도망자 생활을 하여 심신이 쇠약해진 카라바조였기에 중간에 더 이상 달리지 못하고 쓰러집니다.[171] 그리고 그 길에서 심한 열병을 앓다가 사망합니다. 일생의 모든 싸움에서 이겼던 결투사가 마지막 자신에게 닥쳐온 죽음과의 싸움은 이겨내지 못하고 패배했습니다.

카라바조는 그의 인생에서 가장 연약했을 때 이 그림, <골리앗의 수급을 들고 있는 다윗>을 그리며 하나님의 용서를 구했기 때문에 이 그림은 성화 아닌 성화입니다. 또한 골리앗의 수급을 들고 있는 다윗을 들여다보며 스스로가 지었던 죄를 고민했기 때문에 <골리앗의 수급을 들고 있는 다윗>은 자화상 아닌 자화상이기도 합니다. 그래서 저는 이 그림을 그의 '마지막 기도'라고 생각합니다. 다윗에게는 골리앗과의 싸움이 그의 일생에서 첫 결투였지만, 카라바조에게는 이 그림이 그에게 최종 결투였습니다. 다윗에게는 골리앗이 그의 대적이었고, 카라바조에게는 자신 안에 있는 살인적 악마성이 그의 대적이었습니다. 다윗이 용맹을 떨치며 골리앗의 수급을 얻어냈듯이, 카라바조도 갖은 용기를 다하여 자신 안에 도사리는 잔인한 폭력성의 수급을 거머쥐며 정복하려고 노력했습니다. 그러나 용서받고 새 삶을 시작하고 싶었던 참회의 카라바조를 하나님은 로마로 보내시지 않았습니다. 로마로 가면 카라바조는 다시 옛 삶으로

47. 골리앗의 수급을 들고 있는 다윗

돌아가 타락할 수 있기 때문이었을까요? 하나님은 성공과 명예가 기다리는 로마가 아닌 안식과 평강의 본향으로 카라바조를 불러주셨습니다. 그림의 제목을 <골리앗의 수급을 들고 있는 다윗>이라고 지었지만 이 그림의 소제小題를 '마지막 싸움'이라고 붙여도 좋을 것 같다고 했던 이유는 여기에 있습니다. 묘합니다. 카라바조가 장사된 포르투 에르콜레Porto Ercole의 '에르콜레Ercole'의 뜻은 '하나님으로부터의 선물'이라고 합니다. 화가 카라바조는 포르투 에르콜레에서 마지막 숨을 거둠으로써 주옥같은 많은 그림을 우리에게 남기고 떠난 '에르콜레' 즉 '하나님으로부터의 선물'이기도 합니다.

　신성과 악성을 동시에 지닌 카라바조는 우리에게 여러 가지를 고찰하게 만들어 주는 신비한 화가임에 틀림없습니다. 기회가 된다면 아버지와 카라바조의 그림을 이 여름에 한 번 더 감상하면 좋겠습니다.

성모의 죽음

The Death of the Virgin

작가 | 미켈란젤로 메리시 다 카라바조
(Michelangelo Merisi da Caravaggio)
세작 연대 | 1602-1606년
작품 크기 | 369cm×245cm
소장처 | 파리 루브르 박물관 (Musée du Louvre, Paris)

예수를 낳은 동정녀 마리아의 죽음에 관한 이야기가 본 그림의 주제다. 그러나 이에 대한 성서적 근거는 없고 오늘날 전승 자료만 남아 있을 뿐이다. 작가인 카라바조도 이 같은 자료를 참고로 하지 않았을까 짐작된다. 보라기네의 야코부스Jacobus de Voragine가 쓴 황금전설the Golden Legend 에는 "복된 동정녀 마리아의 승천the Assumption of the Blessed Virgin Mary"이라는 항목에 여러 사람이 마리아의 임종과 승천을 증언한 기록이 편집되어 있다. 대체적으로 정리하면 대략 다음과 같은 내용이다.

시온산 근처의 어느 집에 머물러 있었던 동정녀는 어느 날 먼저 간 아들예수을 그리는 마음으로 슬픔에 젖어 있었다. 그때 미가엘Michael 천사가 나타나 마리아를 위로하고 종려나무 가지 하나를 주면서 이렇게 말하였다. "지금부터 삼 일 후에 당신은 승천하게 될 것입니다. 당신은 이것으로 당신의 운구運柩를 선도하게 하십시오." 마리아는 예수의 사도들이자 자신의 아들들을 이곳에 데려다 주어 죽기 전에 그들을 볼 수 있게 해 주고 그들 손에 장사되어 그들이 보는 앞에서 자신의 영혼을 하나님께 바치게 해달라고 간청하였다.
미가엘은 그러겠다고 약속을 하고 그 자리를 떠났다.
그 무렵에 사도 요한은 에베소에서 말씀을 전하고 있었다. 그때 갑자기 천둥이 치더니 찬란히 빛나는 구름 한 점이 그들 번쩍 들어 올려 시온산 근처의 마리아가 머무는 처소에 내려놓았다. 그러자 말씀을 전파하고 있었던 각 처소에서 구름을 타고 여러 사도들이 동시에 마리아의 집 앞에 도착하였다. 그때 모인 사도들은 11명이었는데, 가룟 유다 대신에 바울이 참석했고 그때도 어쩐 일인지 도마는 참석하지 못했다. 베드로와 바울이 운구를 담당했고 요한이 종려나무 가

지를 들고 맨 앞에 서서 시체 안치소로 예정된 요사팟Josaphat 계곡
을 향했다.

그 후 마리아의 영혼은 몸에서 나와 아들 예수의 인도로 천상의 신
부방으로 들어갔으며 육신의 고통으로부터 구원을 받았다.[172]

이제 카라바조의 그림을 보자. 왼쪽 비켜 위로부터 한 줄기의 빛이 들
어오고 그 빛을 온몸으로 받아들이며 침대 위에 누워 있는 한 여인의 주
검이 우리의 눈길을 사로잡는다. 오른쪽 아래에는 슬픔에 겨워 오열하는
여인이 보이고 그 발 앞에는 주검을 염殮襲하는 데 사용했을 법한 대야가
보인다. 그리고 주검의 뒤편에는 역시 슬픔을 억제하지 못하고 있는 제
자들의 다양한 표정과 그들을 향해 천장으로부터 낮게 드리워진 붉은색
천의 주름들이 마치 오페라의 한 장면처럼 전체 화면의 분위기를 장중하
면서도 침울한 느낌으로 이끈다. 이 작품 역시 작가 카라바조는 테네브
리즘tenebrism의 기법을 사용하여 어두움을 바탕으로 사건과 오브제를 길
어 올렸다. 말하자면 그림에 등장하는 대상이 받는 빛의 양과 강도의 단
계적 차이를 통하여 어두움을 뚫고 드러나야 할 대상과 어둠 속에 알맞
게 머물러야 할 대상을 조심스럽게 디자인했다고 말할 수 있다. 말할 나
위 없이 이 장면의 주인공은 성모 마리아일 것이다. 왜냐하면 어떤 대상
보다 집중적인 조명을 받고 있기 때문이다. 그리고 그 주변의 인물로서
마리아의 머리맡에 서 있는 인물의 빛나는 왼손, 가슴 부위에서 고개를
숙이고 흐르는 눈물을 감싸고 있는 인물의 오른손과 대머리 위에 떨어진
하이라이트, 그 뒤에 서 있는 수염 기른 자의 대머리에 머문 밝은 빛, 마
리아의 무릎 부위에 앉아 눈과 입을 막으면서 울음을 삼키고 있는 인물
이 받고 있는 오른손과 목덜미 부위의 밝은 빛, 화면의 오른쪽 아랫부분

에 고개를 파묻고 슬픔을 억제하지 못하고 있는 막달라 마리아로 짐작되는 여인의 목덜미와 왼쪽 어깨선이 받아내고 있는 조명 등이 이 작품의 의미를 배분하는 중요한 조명 포인트들이다. 나머지는 빛과 어두움을 조금씩 나눠 가짐으로써 작품에 미처 설명하기 어려운 수많은 사연들이 잠재해 있음을 시사한다. 이 작품은 동정녀 마리아의 죽음이 예수의 제자들에게 얼마나 큰 슬픔과 애통함을 안겨주고 있는가를 유감없이 드러낸 더할 나위 없이 훌륭한 작품이라고 보인다.

그러나 이 주제의 제단화 제작을 의뢰했던 로마의 산타 마리아 델라 스칼라Santa Maria della Scala 성당의 카르멜 수도회는 작품의 수납을 거부했다.[173] 당시의 신앙심 깊은 수도회의 책임자들은, 성모의 죽음 그 자체가 아무런 성스러운 장치 없이 다 드러나게 묘사되어 있다는 사실에 경악했다. 앞의 황금전설에서 보았던 내용처럼, 성모가 죽음과 더불어 아들 예수의 품에 안겨 천국으로 승천했다는 종교적 신비감을 이 작품에서는 눈을 씻고 보아도 발견할 수 없었기 때문이었다. 무엇보다도 헝클어진 머리, 축 처진 팔과 손, 노출된 다리와 발 등은 빈민의 여느 여인의 주검 그 이상도 이하도 아니었기 때문이었다. 더구나 작가가 동정녀 마리아를 그리기 위해 물에 빠져 자살한 로마 매춘부의 시체를 모델로 이용했다는 소문에 발칵했다.[174]

도대체 작가 카라바조는 무엇을 그리려 했을까? 이에 대한 대답을 구하기 전에 신실한 기독교인에 대한 믿음의 내용을 들여다볼 필요가 있다.

예수는 나이 서른에 공생애를 시작했고 당시 유대 지방의 위탁 지배자였던 빌라도에게 고난을 받고 마침내 십자가 책형을 당했다. 여기까지는 모든 사람들이 믿고 인정하고 있는 역사적 사실이다. 그러나 그 예수가 죽은지 삼 일 만에 부활해서 무덤에서 나왔고, 그 후 40일 동안 지상에 머물

다가 승천했으며 그 승천의 증거로 50일째 되는 날오순절에 120 문도들에게 성령을 보내셨다는 관념적이며 초자연적 사실을 믿는 사람들이 기독교인들이다. 그리고 그 믿어지지 않은 현상을 사실이라고 증거하며 목숨을 버릴 각오가 되어 있는 자를 일컬어 신실한 믿음의 소유자라고 말한다.

우리는 이 시점에서 카르멜 수도회원들이 이 그림을 보고 왜 그처럼 경악했고 분노했는지를 이해할 수 있게 된다. 이 그림에는 현세적인 죽음과 슬픔만이 편만할 뿐, 죽음을 이기고 부활하며 승천했던 예수를 낳은 어머니의 장례에 걸맞은 신비적 환영은 완전무결하게 탈색해 버렸기

카를로 사라체니(Carlo Saraceni), <성모 마리아의 영면
The Dormition of the Virgin>, 1612,
캔버스 위의 유화(oil on canvas), 459 cm x 273 cm

때문이었다. 카르멜 수도회원들은 이 주제의 그림을 카라바조의 추종자 카를로 사라체니Carlo Saraceni에게 의뢰하여 1612년경에 대체했다별도 삽도 참조.[175] 사라체니의 작품은, 성모의 죽음으로 인한 이승의 슬픔보다는, 천상의 아름다움꽃과 기쁨음악의 세계를 영접하는 동정녀 마리아에게 초점화되어 있다.

작가 카라바조는 끝내 자신의 작품을 수정하겠노라고 말하지 않았다. 그는 신비로운 신앙심은 지적인

사색 때문에 드러나는 것이 아니라 모든 사람에게 열려진 내적인 경험과 체험을 통해 자연 발생적으로 생성된다는 자연주의적인 작가의식을 결코 포기하지 않기 때문이었다. 실제로 두 작품을 비교해 보면 카라바조의 그러한 주장점이 확연하게 느껴진다. 사라체니의 작품에서는 기독교 전승을 믿고 있는 신실한 성도들의 관념에 잘 조율되어 있음을 느낄 수 있다. 그러나 카라바조의 작품에서는 기독교인들이 흔히 빠져 있음직한 신학적 교리에 감염되지 아니한 '지순한 기독교 정신'이 드러나 있음을 알 수 있다.[176] 실제로 죽음 자체에 초점을 맞추어 믿음의 여정 가운데 반드시 거쳐야 하는 절망의 적나라한 실체를 명확히 드러내려고 고심한 흔적을 발견할 수 있다. 단아하고 온화한 모습의 성 마리아는 홀연 사라지고 죽음 앞에서 흐트러진 무력한 한 여인의 주검만이 우리 앞에 놓여 있다. 그러나 이런 처절한 죽음이 전제되지 않으면 부활도 없다는 사실을 일생 내내 절망 가운데 허우적거렸던 카라바조는 이 그림을 통해 처연히 고백하고 싶어하지 않았을까 추론할 수 있다.

하나님도 인간의 조건 속에서 하나님 자신과 그 나라를 시각적으로 설명하기 위해 그의 독생자를 인간 언어적 세계로 파송했음을 우리는 익히 알고 있다요한복음 1장, 요일 1장 1-2절 참조. 예수는 관념의 세계를 떠나 육신을 입고 인간 역사의 세계로 들어와 천국과 하나님 나라를 설명했다. 우리는 그를 통해 관념의 세계에만 머물러 있었던 하나님의 인격성을 알게 되었고 하나님 나라를 이 땅에 구현시킬 수 있는 구체성에 눈뜨게 되었다. 작가 카라바조. 그는 그러한 기독교의 지순한 정신을 작품을 통해 구현해 냄으로써 '성모의 죽음'이라는 사실성이 당시의 제자들에게는 얼마나 감당할 수 없는 큰 슬픔인가를 보여주려고 했고 또 그러한 그의 의도는 성공한 것으로 보인다. 그는 초현실 세계의 부력에 저항하면서 현실

의 중력의 편에 서기 위해 끝까지 분투했던 위대한 작가의식의 소유자였
다고 말할 수 있다.

2021. 7. 17.

<성모의 죽음> 그림을 보며

여름이 다 지나가기 전에 카라바조의 그림을 또 한 번 나누어 주셔서 정말 감사드립니다. 그리고 이 작품이어서 더욱 감사드립니다. 극적 효과를 노린 테네브리즘 기법이 잘 드러난 작품이지만 전반적으로 느껴지는 조명 자체는 무척 어두운 그림입니다. 일부러 그림을 무거운 분위기로 그렸을 것이라고 추측하게 됩니다. 죽음을 순순히 받아들이고 있는 지극히 인간적인 마리아의 모습이기에 더 그러할까요. 머리가 단정치 못하게 풀려 있는 성모. 옷섶이 열려 있으나 단추를 채 잠그지 못하고 왼팔을 축 늘어뜨린 성모. 발목 위까지 보이는 맨발을 드러내 보여도 부끄러움을 감지하지 못하는 성모. 복수腹水가 차 있는 채로 고통스러운 죽음을 맞이한 성모. 가쁘게 마지막 숨을 고통스럽게 쉬다가 방금 운명을 맞이했을 성모는 황금전설the Golden Legend을 믿고 있는 사람들의 가슴에 분노를 자아냈을 법 합니다.

교회 안에서만 보았던 신비롭고 깨끗하며 성스러운 눈빛의 '재현된 성모 마리아'에 익숙한 당시 사람들에게 이런 처량한 죽음을 맞이한 성모의 모습은 사람들의 가슴을 철렁거리게 했을 것입니다. 하지만 이 그림을 그리고 있었던 카라바조에게 죽음은 승천으로 향하는 이상理想적인 길이 아니라 실제적 고통이었고 먼 훗날에 다가올 일이 아니라 그의 삶에 임박한 하나의 사건이기도 했기에 성모를 도저히 꾸며 그릴 수 없었을 겁니다. 그가 살인을 저지르고 도망치기 전에 그렸던 로마에서의 마지막 작품은 바로 이 작품입니다. 그는 사실 그림을 수정할 시간적 여유도 없었습니다. 그렇지만 그에게 시간이 주어졌다고 해도 그는 수정하지 못했

을 거라고 생각합니다. 죽음이 수정된다면 부활도 수정이 될 테니까요. 화가는 그가 믿지 아니하는 환영幻影을 화폭에 담아낼 수 없었습니다. 카라바조는 적어도 그림의 의뢰자를 기쁘게 하기 위하여 관념적으로 각색한 그림을 그리는 화가는 아니었으니까요. 오직 그의 절박한 신앙을 그대로 고백하며 표출하고 싶어했던 화가였습니다. 죽음은 이러한 것이고, 이것은 슬픈 것이라는 그의 마음이 이 그림에 고스란히 담겨 있습니다. 죽음은 카라바조, 그 자신의 것이었습니다.

　죽음이 '나의 것'이 아니라고 생각할 때 일반적으로 사람들은 죽음에 대하여 그저 요원하고도 막연한게, 그도 아니라면 다소 무감각하게 살아갑니다. 그들의 인생에서 죽음은 그저 먼 훗날에 다가올 사건일 뿐입니다. 조금 역설적으로 들릴지 모르겠지만, 그럴 때 사람들은 '죽음에의 낭만적 꿈'마저 지닙니다. 마치 어린아이들이 장래 희망을 간직하듯 자신의 죽음이 어떠했으면 좋겠다는 이상적인 기대감을 지니기도 합니다. 언젠가 중고등학생들에게 문학을 가르칠 기회가 있었을 때 '죽음'에 관한 주제를 주고 '우린 어떠한 죽음을 맞이하게 될 것인가'에 관한 글을 써 보자고 제안한 적이 있었습니다. 푸르도록 젊은 학생들은 그들의 마지막 모습에 대한 어떤 로망roman을 지니고 있었습니다. 한결같이 어떠한 죽음을 맞이하게 될 것인가에 관해 고뇌하기보다 어떠한 죽음을 맞고 싶은지 그들의 희망사항을 적어 놓았습니다. 좋아하는 노래를 부르다가 마지막 소절 부분에서 마지막 숨을 거두고 싶다는 학생도 있었고, 출렁이는 황금 바다에서 월척을 낚고 여유롭게 육지로 돌아오는 찰나에 이 생을 마감하고 싶다는 아이도 있었습니다. 백만장자가 되어 화려한 세계일주를 다 마치고 바로 숨을 거두면 좋겠다는 친구도 있었습니다. 한 명도 고통을 겪다가 죽게 되거나, 비참하게 연약해져서 숨을 거두게 될 거라고 생

각하며 고민하는 학생은 없었습니다.

그건 어른들도 마찬가지라는 걸 알게 되었습니다. 작년에 저는 몇 분의 중년의 목사님들이 모인 자리에 가서 그분들의 솔직한 마음을 들어 드리는 기회를 가지게 되었습니다. 어쩌다가 주제는 어떠한 죽음을 맞이하게 될 것인가에 대하여 흘러갔는데, 많은 장례 예배를 집전하셨을 목사님들조차 거의 대부분 죽음에 대한 그분들만의 '꿈'이 있으셨습니다. 설교하다가 단상에서 내려오는 도중 숨이 멎게 되어 성도님들의 가슴을 먹먹하게 적시며 생을 마감하고 싶다는 분도 계셨고, 가만히 책상에 앉아서 마지막 영성 일기, 마지막 문장을 마치고 다 정리가 되었을 때 하나님께서 평온히 불러 주시면 좋겠다고 말씀하신 분도 계셨습니다. 어떤 목사님은 사순절 특별 새벽기도회를 마치는 주간에 천국으로 불러 주셔서 부활 주일이 당신 자신의 추도 기념일이 되면 좋겠다는 분도 계셨습니다. 조용히 듣기만 하던 시골에서 목회하시던 목사님은 농사철 수확이 끝나면 농작물을 가족들과 교회 식구들과 맛나게 나누어 먹고 나서 죽음을 맞이하고 싶다고도 하셨습니다. 그건 모두 부인할 수 없이 '죽음에의 희망사항'이었습니다.

다시 말하지만 이 모든 것들은 '죽음에의 꿈'입니다. 그 꿈은 인생의 다른 꿈과는 다릅니다. 노력하면 획득할 수도 있고 이루어질 수도 있는 꿈이 아닙니다. 이건 우리가 주장할 수도, 더 나아가 우리의 공력으로 성취할 수도 없는 '바람wish'일 뿐입니다. 우리의 마지막 날이 어떠한 모습이 될지 오직 하나님만 아시는 신비한 영역이기 때문입니다. 우리가 태어나는 순간도 우리가 꿈꾼 대로 이루어지지 않았던 것처럼 죽음도 그러하다고 여기면 틀림없습니다. 기력이 있는 날에는 놀랍도록 존경받았던 학자들도 노년에 문득 찾아온 병과 정신적 치매 증상으로 비참하게 인생

의 마지막을 맞이하는 경우가 적지 않습니다. 그런 죽음을 꿈꾸지 않았겠지만 그런 죽음이 찾아온다면 불가항력인 것입니다. 죽음을 앞두고 고통이 엄습할 때 스스로를 그동안 묶어왔던 예의와 절제는 사라집니다. 말하고 싶은 단어가 생각나지 않아 말을 더듬게 되고, 온 몸을 누군가에게 전적으로 의지해야만 이동이 가능하며, 간단한 생리현상도 스스로의 힘으로 처리하지 못해 침상을 적시며, 입이 말라오기 때문에 혀에 물을 적셔도 스스로 삼키거나 빨아들이지 못하여 입가에 물이 흘러내릴 때 근엄하고 깨끗하며 낭만적인 마지막 죽음에의 꿈은 퇴색됩니다.

"여러분 꿈을 꾸십시오. 꿈을 이루십시오. 절대 꿈을 포기하지 마십시오. 꿈은 꾸는 자에게만 이루어집니다." 어떤 노래하는 분은 그렇게 말하며 꿈을 격려합니다. 하지만 세상에는 이루어지기 어려운 꿈도 있습니다. 죽음에의 꿈이 그러합니다. 죽음이 그의 삶에서 결코 멀지 않았던 카라바조는 이 그림을 통해 그런 것을 말해 주고 있습니다. 임신을 하였기에 절망 끝에 강에 투신하여 익사한 어느 매춘부를 성모의 모델 삼아 이 그림을 그렸던 건 카라바조가 지녔던 불손한 신앙적 반항 때문이 아닙니다. 성모의 죽음도 어느 여인과 다를 바 없었을 거라는 그녀가 매춘부라고 하더라도 사실을 화가는 누군가와 공유하고 싶었던 겁니다. 지상에서 거쳐야 하는 믿음의 순례 마지막 종착역인 죽음에 이르기 위해서는 누구나 절망적인 고통과 아픔을 겪을 수 있다는 사실을요. 그건 '그대와 나의 죽음'도 그럴 수 있다는 걸 말해줍니다. 오직 소망은 그리스도 외에는 없습니다.

그럼에도 성모는 영면에 들어갔습니다. 그리고 성모의 죽음은 복되고 행복하며 아름다운 죽음이었음을 이 그림은 우리에게 여전히 알려줍니다. 그림을 보면 성모는 그녀를 사랑하는 그리스도의 제자들에게 둘러싸여 있습니다. 그들은 모두 하나의 공동체 가족이 되어 마리아의 죽음을

435

깊이 애도하고 있습니다. 성모의 왼편에 막달라 마리아는 몸을 가누지 못하고 고개를 숙여 버린 채 애통함을 토로합니다. 한 사람도 빠짐없이 성모가 살아왔던 그녀의 고결한 삶의 흔적을 기리고자 합니다. 성모 곁에 있는 사람들 중 어느 한 사람도 마리아가 추하고 성스럽지 못하게 쓰러져 있다고 경멸과 무시의 눈길을 보내는 사람은 없습니다. 오히려 사랑의 마음을 기각하지 않고 믿음의 심지를 끝내 태웠던 마리아를 애절하게 기억하며 통곡합니다. 마리아는 이제 고통스러운 죽음을 통과하여 사랑하는 아들이었던 영광의 예수 그리스도를 알현하게 될 것입니다. 종교 지도자들이 만들어 낸 관념과 인위적 교리 속에서 순수함을 잃은 각색된 성모 마리아의 죽음이 아니라, 가장 때묻지 않은 순결하고 순수한 동정녀였던 성모의 순결한 죽음이 카라바조의 그림 안에 있습니다.

저번 달에 언급드렸지만 카라바조는 이 그림을 그리고 난 뒤 약 삼 년 정도의 세월이 지나 뜨거운 태양이 내리쬐던 7월 18일에 포르투 에르콜레Porto Ercole에서 사망합니다. 그가 열병으로 죽음을 맞이할 때에도 이런 고통스러운 모습으로 마지막 숨을 몰아쉬었을 것입니다. 위대했던 화가도 그렇게 죽음을 맞이했습니다. 고통의 사면赦免은 없었고 곧바로 우아한 승천도 없었습니다. 육신에는 단지 죽음이 있었을 뿐입니다. 그러나 그의 작품은 이렇게 살아 남아서 수많은 사람들에게 감동을 주는 작은 부활이 되고 있습니다.

저는 주님을 섬기는 이 마음이 흐려지거나 우매해지지 않아 고통을 관통해야 하는 죽음이 찾아와도 영면을 소망하며 주님 얼굴 뵙기를 고대하고 싶습니다. 그렇게 되기를 참으로 겸허히 기도합니다. 죽음이 찾아온다는 것은 제가 하고 있는 모든 일들이, 제가 교제하고 있는 모든 영혼들과의 만남이, 제가 맞이하는 일상이 언젠가는 끝이 난다는 것을 말해줍니다.

하루하루의 삶을 더욱 값지게 만들고 하루하루 더욱 아름답게 살아가야 할 동기를 부여하는 건 언젠가 제게 닥칠 죽음입니다. 그런 의미에서 지금 이 순간 아버지하고 나누는 그림 대화도 제게는 소중하고, 또 소중합니다. 그래서 이 그림은 오늘을 사는 제게 '메멘토 모리Memento mori!'입니다.

48. 성모의 죽음

천지창조

Triptych of Garden of Earthly Delights (outer wings)

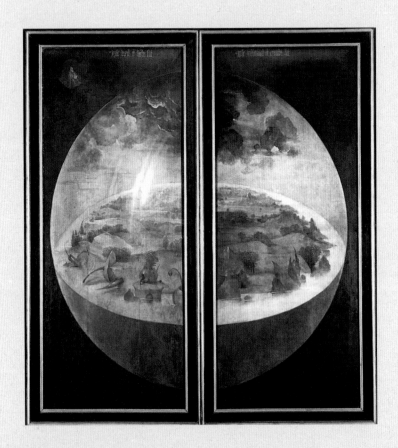

작가 | 히에로니무스 보슈 (Hieronymus Bosch)
제작 연대 | 1500년경
작품 크기 | 220㎝×97㎝
소장처 | 스페인 마드리드 프라도 박물관 (Museo del Prado, Madrid)

이 그림의 주제는 구약성서 창세기 1장이다. 여기에는 하나님의 창조 사역이 믿어지지 않을 정도로 간단하면서도 담담하게 기록되어 있다. 아래는 창세기 1장의 첫머리冒頭 기록이다.

"태초에 하나님이 천지를 창조하시니라 땅이 혼돈하고 공허하며 흑암이 깊음 위에 있고 하나님의 영은 수면 위에 운행하시니라."

이 짧은 기록만이 과학적 이론과 대척점에 있는 기독교 창조설의 유일한 근거다. 일부 성서학자들은 아무것도 없는 상태에서 우주를 창조하셨다는 소위 '무로부터의 창조설creatio ex nihilo'을 주장하고 있지만마카베오기 하권 7장 28절 참조, 또 일부에서는 짙은 어둠 속에 잠겨 있었던 '기관 없는 신체'[177]와 같은 뭉글거리는 질료에 새로운 질서를 부여함으로 세계를 창조했다고 주장한다. 말하자면, 무질서와 흑암으로 편만遍滿해 있었던 혼돈의 질료에 하나님의 질서말씀를 부여함으로써 이 세계를 꺼냈다는 것이다. 그러므로 지금 우리가 보는 창조된 세계는 바로 하나님의 질서가 지배하는 세계인 셈이다.

아무튼 성서는 위의 표현에 뒤이어 매일 하나님의 말씀을 통하여 세상을 만들어가는 과정을 일기처럼 써 내려가고 있다. 첫째 날은 빛을 창조했고, 둘째 날은 어둠 속에 뭉글거리는 모습으로 다른 물질들과 혼재해 있었던 물을 하늘의 물과 땅의 물로 갈라서 그 중간에 대기층라는 공간을 만들었으며, 셋째 날에는 땅에 뭉글거리고 있었던 질료들을 물과 땅으로 분리해서 나눈 다음, 땅 위에는 온갖 채소와 씨 맺는 식물과 열매 맺는 과일을 창조하셨다는 것이다. 이 뒤로도 3일에 걸쳐, 해와 달, 바다 생물과 공중의 새, 그리고 땅 위의 생명체들과 사람을 창조하신 다음, 제7일째는 쉬셨으며, 이 모든 창조사역을 하나님은 그의 말씀Logos으로 이루셨다고 기록하고 있다.

작가 보슈는 아마도 땅 위의 채소들과 식물들을 창조하셨던 제3일째까지의 기록을 이 작품에 남기지 않았나 짐작된다. 아담과 이브가 보이지 않을 뿐 아니라 해와 달도 보이지 않고 바다생물도 보이지 않기 때문이다. 이 작품은 그의 대표작이라 말할 수 있는 세 폭짜리 병풍그림인 "쾌락의 정원Triptych of Garden of Earthly Delights"의 덮개그림이다. 그러므로 쾌락의 정원의 왼쪽 날개에덴 동산편와 오른쪽 날개지옥편를 접으면 그 뒷면, 즉 덮개의 표면에 마치 책의 표지처럼 본 작품이 그려져 있다.

전체적으로 그림의 구조를 보면 마치 원시 지구를 재현한 스탠리 밀러Stanley Miller의 실험관을 연상시킨다. 그는 실험관에 원시 지구의 대기 상태였을 것으로 추론되는 메탄, 암모니아, 수소를 넣었다. 그리고 전기 스파크를 일으키는 장치를 플라스크 안에 설치해서 원시 지구의 불완전한 대기 상태를 재현했다. 그 결과 1953년, 밀러는 생체 분자로서의 아미노산이 합성됨을 밝혀냈다. 이 실험은 다윈Darwin의 진화론에 과학적인 근거를 부여한 의미 있는 실험으로 널리 알려져있다.

작가 히에로니무스 보슈1450-1516는 상상imagination과 공상fantasy[178]의 천재답게 창조 당시의 원시지구를 공 모양을 닮은 투명한 구체에 담았다. 창조 이틀째에 만들어진 대기층을 사이에 두고 위의 물은 짙은 먹구름으로, 아래의 물은 땅을 둥글게 에워싸고 있는 바다와 육지의 식물들이 자라고 있는 모습으로 묘사했다. 아마 작가는 동시대의 인물 마젤란

1480~1521의 탐험의 성과를 보지 못한 상태에서 생을 마감하였기 때문에 지구를 평평하게 표현하였던 것 같다. 그는 우리가 살고 있는 땅을 평평하게 그렸으며 그 가장자리를 바다로 에워쌌다. 그리고 성층권은 투명한 돔의 모양으로 묘사했다. 천동설과 지평설 이론가들이 생각하는 전형적인 모습이다. 전체 우주를 비켜 아래로 내려다보는 부감법^{俯瞰法}으로 조망한 모습이다. 그리고 왼쪽 위에는 어둠 사이로 창조주 하나님을 그려 우리가 보고 있는 우주가 그의 말씀으로 창조된 물상적 객체라는 사실을 보여주고 있다. 그는 피조물을 향하여 앉아 있고 오른손에는 한 권의 책이 들려 있다. 아마 말씀을 기록한 성경일 것이다. 그리고 양쪽 패널의 위쪽에는 라틴어로 시편 33편 9절의 말씀이 기록되어 있다.[179]

"그가 말씀하시매 이루어졌으며 명령하시매 견고히 섰도다."

이로 미루어보아 작가는 하나님이 그의 말씀으로 천지를 창조했다는 사실을 자신의 작품 속에서 증언하고자 손에 책을 들고 있는 모습을 그렸고 시편의 말씀을 패널에 삽입했을 것이라고 짐작해 볼 수 있다. 아울러 작가는 하나님은 그가 창조한 물질적 세계의 밖에 독자적으로 존재하시는 분으로 믿었을 것으로 짐작된다. 시간 또한 마찬가지다. 이러한 그림의 구조는 전형적인 가톨릭의 신조를 시각화 했다고 말할 수 있는 부분이다. 이를테면 우리가 의자를 만든다고 했을 때, 가구 디자이너는 그가 제작한 의자의 밖에 있어야 마땅한 것과 같은 이치다. 그러나 한 알의 씨앗이 썩어서 그것이 큰 나무로 자랐다고 가정을 해 보자. 그 씨앗이 가지고 있었던 생명의 신비^{원리 혹은 형질}는 씨앗이 죽음으로써 성목에 내재된다. 그것은 자신이 죽음으로써 큰 나무가 되고 그것들이 마침내 숲을 이룬다. 씨앗 속에 있었던 비시각적인 생명의 원리나 법칙은 어디로 갔는가. 그것은 소멸된 것이 아니라, 성목의 굵은 줄기와 무수한 잎과 꽃과 열

매 속에 내재되고 체화되어 있다. 이러한 생각이 범신론pantheism이다. 스피노자Baruch de Spinoza 같은 철학자가 대표적인 범신론자이다. 그들의 주장에 따르면 창조주 하나님은 이미 우리가 살고 있는 세계 속에 내재화되어 있으므로 일체의 자연은 곧 신이며 신은 곧 일체의 자연일 뿐, 하나님은 별도의 공간에 따로 거처를 마련하고 있지 않다는 것이다.

다시 보슈의 작품을 보자. 비록 왼쪽 위에 창조주가 작게 묘사되어 있지만, 이러한 시각 단서가 바로 작가가 범신론자가 아니며 유일신론자라는 사실을 극명하게 말해 주고 있다. 그리고 전체적인 색채를 그리자이유grisaille[180] 기법으로 처리하여 아직도 창조주의 창조는 끝나지 않았으며 4일째부터 6일째까지의 창조는 묘사되어 있지 않다 진행형임을 시사하고 있다. 창조주의 창조언어가 미치는 일부 밝은 부분을 제외하고는 아직도 곳곳이 무질서로 은유되는 짙은 회색으로 처리되어 있어 그러한 느낌이 가시지 않고 남는다.

이렇게 해서 보슈의 천지창조는 미완의 창조를 간직한 채, 세 쪽으로 이루어진 제단화의 레치타티보recitativo: 서창의 역할을 더할 나위 없이 완벽하게 수행하였다. 덮개 그림을 열면 그 내부에 드디어 그의 아리아aria가 우리를 맞이한다. 레치타티보는 언제나 아리아를 위해 완결성을 유보해야 그 역할의 완벽성을 담보한다.

지금도 창조주 하나님은 마침내 심판의 날에 이르기까지 그의 창조를 결코 멈추지 않을 것임을 이 덮개그림은 현재형의 시각언어로 증언해 준다.

2021. 8. 17.

<천지창조> 그림을 보며

"태초에 하나님이 천지를 창조하시니라."창 1:1 성경의 이 첫 구절은 놀라울 정도로 일목요연한 개요이며 선포이기도 합니다. 이렇게 일단 압축 요약부터 해놓고 창세기 저자는 확장 재개법resumptive-expensive method을 이용하여 어떻게 하나님께서 천지를 창조해 나가셨는지를 우리에게 세세하게 풀어줍니다. '태초에'에 해당하는 히브리어 '베레쉬트běrē'šit'는 '종말'과 '끝'을 알리는 '아하리트'ahărît'와 각운을 이루는 단어인데, 이 두 단어가 쌍을 이루며 구약에 종종 등장하기도 합니다욥 8:7, 42:12, 전 7:8, 사 46:10. 창세기 내레이터는 '태초에 – 베레쉬트'로 시작하면서 하나님이 완성하실 그 '끝 – 아하리트'의 세상 곧 새 하늘과 새 땅을 이미 염두에 두었던 것 같습니다사 65:17, 계 21:1.

보슈는 이 그림에서 하나님께서 이루신 첫 삼 일의 창조 과정에 집중했습니다. 이 삼 일은 지구에 하나님 이야기His story, 곧 하나님의 역사History가 시작되는 시간입니다. 척박하고 황량한 땅은 창조주의 손길로 인하여 소출을 낼 수 있는 기름진 옥토로 바뀌고 있습니다. 메말랐던 땅이 생명으로 가득 채우기 위한 준비의 시간입니다. 첫째 날 만들어진 빛은 넷째 날 만들어질 광명체를 투사하기 위한 작업이며, 둘째 날 만들어진 궁창과 궁창 위 아래의 물은 다섯 째날 만들어질 새와 물고기를 충만히 받아내기 위한 작업이며, 셋째 날 만들어진 뭍과 바다는 여섯 째 날 만들어질 가축과 짐승 그리고 사람들을 수용하기 위한 작업입니다. 저는 물론 무로부터의 창조 역사creatio ex nihilo를 믿습니다. 하나님은 그 분의 뜻과 성품 안에서 무엇이든 하실 수 있는 전능주이시기 때문입니다. 그

러나 동시에 하나님의 창조는 '하나님의 신적 회복 사역'이라고도 받아들입니다.[181]

보슈의 그림을 봅니다. 전반적으로 흑백 사진처럼 잔잔한 이 그림은 아직도 회복이 남아 있는 우리 인간의 어두운 내면을 잘 그려냈다는 느낌을 받습니다. 아버지께서 화가가 전체적인 색채를 그리자이유grisaille 기법으로 처리하여 아직도 창조주의 창조는 끝나지 않은 진행형임을 시사하고 있다고 하신 내용이 제 가슴에 잔잔한 파장을 일으킵니다. 그래서 보슈의 어두운 흑백그림을 보며 매일 어둠이 다가오는 시간이면 우주의 원시적인 상태를 홀로 고요히 묵상해 보고 싶다는 생각을 했습니다. 하지만 어김없이 신새벽을 지나 동이 터올 때면 "빛이 있으라"창 1:3 말씀하셨던 그 말씀의 능력을 다시 되새기고도 싶습니다. 하나님의 말씀은 생명을 창조하시는 말씀, 생명을 회복시키는 말씀이라는 것을 기억하면서요. 잠을 자고 눈을 뜨면 어김없이 저를 찾아오는 아침, 그 아침 빛은 영원한 날의 여명黎明을 약속하고, 하나님의 인자하심과 신실하심을 나타내는 것임을 잊지 않겠습니다렘 3:23.

하나님은 말씀하셨습니다. "땅이 있을 동안에는 심음과 거둠과 추위와 더위와 여름과 겨울과 낮과 밤이 쉬지 아니하리라."창 8:22 이것이 '하루' 또 '하루'가 이어지는 삶입니다. 심음이 있으면 거둠이 있고, 추위가 있으면 더위가 있고, 여름이 있으면 겨울이 있고, 낮이 있으면 밤이 있는 것입니다. 그러나 언젠가 제가 맞이할 수 없는 아침이 오고 제가 맞이할 수 없는 여름과 겨울이 오기도 하겠지요. 그럼에도 그것이 끝이 아닐 겁니다. 새 하늘과 새 땅이 이를 때에는 처음 하늘과 처음 땅이 없어지기에 바다도 다시 있지 않을 테고계21:1, 그리스도가 빛이 되어 주심으로 어두운 밤은 다시 찾아오지 않을 테니까요계 21:25. 우리 육신의 죽음이 결단

코 마지막이 아닌 까닭은 그리스도의 십자가의 죽음이 '베레쉬트$^{b\breve{e}r\bar{e}'\check{s}\hat{\imath}t}$' 와 '아하리트$^{'ah\breve{a}r\hat{\imath}t}$' 즉 '처음'과 '끝'을 생명의 빛으로 연결하여 주시기 때문입니다. 한 알의 고귀한 씨앗이 땅에 떨어져 죽음으로 생명과 잇닿는요 $^{12:24}$ 이 창조 사역은 아버지의 말씀처럼 여전히 진행형입니다.

"내가 시초부터 종말을 알리며 아직 이루지 아니한 일을 옛적부터 보이고 이르기를 나의 뜻이 설 것이니 내가 나의 모든 기뻐하는 것을 이루리라 하였노라."$^{사\ 46:10}$ 이 말씀을 오늘 저는 보슈의 그림을 통하여 듣습니다.

아버지 메일

지영이에게,

매번 전화로 목소리만 듣다가 어제 줌으로 너를 보았는데, 무척 수척해 보여서 가슴이 아팠다. 매사에 너무 무리하지 말아라. 시어머님 팔순 경축해 드리고자 다음 주 한국 나오기 전에 건강에 더 신경을 쓰면 좋겠다. 격리도 면제되어 모든 여정이 순적하게 지나가기를 성령 하나님께 간구 드리겠다. 그럼 곧 만나자. 네가 행신동에 있을 때 어떤 그림을 같이 감상하면 좋을지 생각 중이다. 너와 직접 이야기를 나누는 시간이 다가온다니 설레는구나.

<div align="right">

2021. 9. 2.
아버지

</div>

답신

아버지, 저는 전혀 수척하지 않습니다. 안경을 쓰고 원고 작업하는 중에 아버지와 줌이 연결되어서 급하게 안경을 벗고 머리를 좀 묶었더니 그렇게 보였던 것 같습니다. 다음 주에 직접 보시면 얼굴 좋다고 하실 거예요. 아무 염려마세요. 저는 도리어 아버지께서 여위신 것 같아 마음이 좋지 못했습니다. 입맛이 없어도 식사를 잘 하시고 배다골 산책도 꾸준히 하시면서 강건함을 유지해 주시기를 원합니다. 그럼 저희들 며칠 내에 곧 한국으로 출발하겠습니다.

<div align="right">

2021. 9. 2.
지영 올림

</div>

베드로에게
열쇠를 주는 예수

Christ Handing the Keys to St. Peter

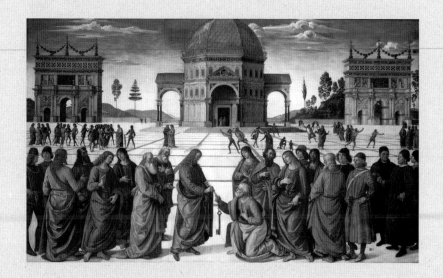

작가 | 피에트로 페루지노 (Pietro Perugino)
제작 연대 | 1481-1482년
작품 크기 | 335cm×551cm
소장처 | 바티칸 시스티나 성당 (Cappella Sistina, Vatican)

이 작품의 성서적 근거는 마태복음 16장 19절이다. 예수는 그가 선택해 부른 열두 제자 중에 수제자인 베드로에게 어느 날 천국의 열쇠를 주겠다는 약속을 한다. "내가 천국 열쇠를 네게 주리니 네가 땅에서 무엇이든지 매면 하늘에서도 매일 것이요 네가 땅에서 무엇이든지 풀면 하늘에서도 풀리리라 하시고."마16:9

우리 모두가 잘 알고 있는 바와 같이, 천국은 우리가 살고 있는 지상의 세계가 아니기에 자물통이나 그것을 열 수 있는 열쇠 또한 하늘이라는 가상공간에 실재하는 사물이라고 주장할 수는 없다. 그러나 본문에서처럼 예수는 베드로에게 그 열쇠를 주겠다고 약속한다.

마태복음 13장에서 예수님은 이 땅에서 일어날 수 있는 일곱 가지 일에 견주어서parable 보이지 않은 천국의 모습을 제자들에게 가르치셨다. 이같이 우리가 보고 알고 있는 일을 통하여 보이지 않은 세계metaphysics 의 모습을 짐작해볼 수 있도록 설명해 주는 언어적 기법을 '비유법'이라고 말한다. 이 이야기의 경우도 메타피직스의 세계, 그중에서도 지옥이 아니라 천국에 들어가기 위한 결정적 수단을 열쇠에 견주었다. 그렇다면 하늘나라에 들어가기 위한 어떤 매개물을 비유하여 예수는 '열쇠'라고 말했을까?

대부분 성서 해석학자들은 예수가 원래 가지고 있었던 '하늘나라 지킴이'에 대한 전권全權을 제자 베드로에게 위임하는 표지, 즉 천국의 문을 여닫을 수 있는 권위를 베드로에게 위임했다고 보고 있다. 위임된 그것은 물성적物性的 대상으로서의 '열쇠'가 아니라 땅 위의 '교회'라는 상징적 믿음 공동체다. 이렇게 주장할 근거는 바로 전의 구절, "너는 베드로라. 내가 이 반석 위에 내 교회를 세우리니 음부의 권세가 이기지 못하리라"마 16:18에서 찾아볼 수 있다. 로마 가톨릭에서는 본문을 근거 삼

아, 베드로 한 사람에게 교회를 여는 약속으로서의 열쇠가 주어졌고, 마치 조선 왕조 시대 옥쇄를 물려 받은 자가 왕권을 이어받듯, 역사적으로 그의 후계자인 교황들이 그 열쇠를 이어받을 권위가 주어졌다고 여겼다. 그래서 가톨릭 교회에서는 베드로를 1대 교황으로 추대하고, 지난 2013년에 추대된 프란치스코Francis 교황을 305번째로 열쇠를 물려받은 이로 그 권위를 인정하고 있다. 그러므로 이 그림은 베드로의 계승자들에 의해 영존하게 된 그리스도의 교회를 찬양할 목적으로 그려졌다고 말할 수 있을 것이다.

작가 페루지노Perugino, Pietro는 르네상스 말기에 활동했던 이태리 화가다. 그가 로마에서 활동하였던 시기에 251대 교황 식스투스 4세Sixtus IV가 가톨릭 교황국이라 말할 수 있는 바티칸시국에 교황 전용 예배당을 건립할 계획을 세웠다. 이것이 시스티나 성당Cappella Sistina이다. 그는 솔로몬 왕이 예루살렘에 세웠던, 두로 사람 히람Hiram이 설계하고 완성한 이른바 제1 성전솔로몬 성전을 모델로 하여 그 형식과 치수에 맞추어 착공한 지 8년만인 1481년에 성당을 완공하였다. 그는 이 성당을 기독교 계승주의 Supersessionism를 사람들에게 명확히 설명하려는 의도로 꾸몄다. 말하자면 유대교가 아니라 기독교가 하나님 나라를 이어갈 수 있는 적자 종교임을 주장하기 위해, 이 성전을 소위 '그림으로 읽는 성서'로 만들기 위해 설계하고 꾸몄다는 것이다. 그는 예배당 건축이 끝난 1481년 여름에, 이 야심 찬 구상에 당시에 유명세를 타고 있었던 화가들, 산드로 보티첼리Sandro Botticelli, 도메니코 기를란다요Domenico Ghirlandaio, 코시모 로셀리 Cosimo Rosselli 등에게 성당의 벽화를 주문했다. 작가 페루지노 역시 식스투스 4세의 부름을 받았다. 최후의 심판이 그려진 제단 쪽을 바라보면서 성당의 좌우측 벽에는 왼편에 모세의 일대기, 오른편에는 예수의 일대기

가 각각 6개의 패널에 그려져 있는데, 예수의 일대기 패널 다섯 번째에 이 그림이 배치되어 있다.

이제 이 그림을 보자. 이 그림은 전형적인 일점 투시도법^{선원근법}에 따라 그려진 작품이라는 점을 한눈에 알아볼 수 있다. 모두가 익히 알고 있는 바와 같이, 선원근법은 르네상스시대 건축가 브루넬레스키^{Brunelleschi}에 의해 1409년에 발견되고[182] 알베르티^{Alberti}에 의해 이론이 정립된[183] 시각 문법이다. 그는 자기가 개발한 선원근법을 실제와 맞춰 증명하기 위해 플로랑스에 있는 성 조반니^{San Giovanni Battista: 성 요한} 세례당을 자신의 논리에 따라 그림을 그리고, 거울에 구멍을 뚫어 세례당의 실제의 모습과 거울에 비추어진 그림과 맞추어 관찰할 수 있도록 장치를 꾸몄다. 이 실험 장치는 놀라운 성과를 거두었다. 실험에 참여했던 많은 사람들을 놀라게 했을 뿐만 아니라, 이 실험의 원리를 적용했던 당대의 몇몇 화가들의 작품은 감상자들에게 깊은 감동과 실재감을 주는 환영으로 인해 충격을 주었다. 마사초^{Masaccio}의 '삼위일체¹⁴²⁵⁻¹⁴²⁸', 레오나르도 다 빈치^{Leonardo da Vinci}의 '최후의 만찬¹⁴⁹⁸', 그리고 오늘 우리가 보고 있는 이 작품¹⁴⁸¹⁻¹⁴⁸² 등이 르네상스 시대 선원근법을 적용한 대표적인 작품들이라고 말할 수 있다. 선원근법은 우리 눈의 수정체가 볼록 렌즈라는 점, 그러므로 아무리 큰 대상이라 할지라도 거리가 멀어지면 볼록 렌즈를 통과한 상은 망막에 작게 맺힐 수밖에 없다는 점, 그래서 무한히 멀어지면 그것은 하나의 점에 수렴^{소실점}될 수밖에 없다는 점 등에 기반한 도학적 시각 문법이라고 말할 수 있다. 풀어 말한다면, 화가의 눈과 대상을 상상의 직선으로 연결하면 시각 피라미드가 만들어지는데^{피라미드의 정점은 눈}, 이것을 임의의 중간에서 옆으로 자른 유리창과 같은 단면을 화폭에 담은 회화 기법이라고 말할 수 있다. 그러므로 화가의 눈은 화면에 등장하는 모

든 대상을 배치하는 절대적 기준이 된다.

이 작품에서도 하나의 점에 수렴되는 소실점은 중앙 뒤편의 성 조반니 세례당을 닮은 건물의 열린 어두운 출입문에 서 있는 두 사람의 머리 부분에 잡힌다. 그리고 그 소실점에서부터 도학적 수직선을 그어 내리면, 예수가 베드로에게 주는 늘어뜨려진 열쇠를 정확하게 통과한다. 말하자면 화가의 눈은 예수와 베드로를 관찰하는 중심에 있으며 이들을 두세 계단 정도 높은 곳에서 약간 아래로 내려다볼 수 있는 이쪽의 어떤 지점에 자리 잡아 이 장면을 그렸다는 사실을 추론해 볼 수 있다. 말하자면 그곳이 화가의 눈과 감상자인 우리의 눈이 자리 잡은 곳이라는 것이다. 거듭 말하지만, 그림 속의 모든 대상은 이 눈을 중심으로 배열되어 있음을 알 수 있다. 근경의 인물들은 예수와 베드로 사이에서 이루어진 극적인 순간을 목도하고 있는 현장 증인들일 것임에 틀림없다. 그러나 이에 동참하고 있는 제자들은 증인이라는 역할에 충실하기보다는 마치 우리가 그들 하나하나를 식별하기에 편하도록 가로로 배열되어 근경을 이룬다. 소실점에 이르는 중간 부분에 위치한 중경에 배치된 인물군들은 작가가 전경의 인물들에 비해 얼마나 작게 그려져야 작품에 깊이감을 줄 수 있는가를 선원근법의 문법에 맞게 잘 계산한 결과를 그려 넣은 인물군이라고 보면 좋을 것이다. 왼쪽은 가이사로마 황제 Caesar에게 세금을 바치는 일이 바른가 바르지 않는가를 질문한 바리새인들의 논쟁 장면을 그렸고마 22:15-22, 오른쪽은 예루살렘 성전이 황폐하여 버려진 바 될 것을 예언마 23:37-39한 예수를 돌로 쳐서 죽이려는 장면을 묘사하고 있다는 전승 자료가 있지만, 그것은 이 그림에서 중요한 단서는 아니다. 소실점을 향하여 오로지 수렴하고 있는 격자형 광장, 전경과 중경에 배치된 인물군들, 원경의 예배당과 개선문과 그 너머 아스라이 보이는 산과 들의 지평

선 등은 이 화면구성에 입체적 환영을 강조하기 위한 시각 단서일 뿐이다. 그리고 그 소실점의 수직선상에 위치하고 있는 천국의 열쇠에 초점화되어 있다.

휠씬 나중에 알려진 일이었지만, 이 선원근법의 적용은 단순히 평면 위에 입체적 환영을 구현한다는 일차적인 의미를 벗어나 이전 가치의 전복을 의미하기도 했다. 그것은 크게 두 가지 관점에서 그러한데, 첫째는 소실점의 발견으로 그때까지 신의 영역으로만 간주하였던 '무한infinite'을 사유할 수 있게 되었고, 둘째는 중세 시대까지는 신의 눈이 사물 배치의 중심점이었다고 말할 수 있다면, 이제는 그 중심에 인간화가나 감상자의 눈을 두게 되었다는 것이다. 당시 프톨레마이오스가 주장한 천동설에 경도되어 있었던 로마 가톨릭 교계의 입장에서는 이는 적잖은 신학적 문제를 일으킬 소지가 충분했다. 실제로 작가 페루지노가 활동했던 시기보다 약 100년 후1600, 조르다노 브루노Giordano Bruno는 지동설을 주장했다는 이유로 화형을 당했으며, 그가 죽은 지 약 30년 후1633에는 갈릴레이 갈릴레오가 역시 지동설을 주장했다가 거의 종신에 가까운 세월을 가택 연금 상태로 지내는 형벌을 받았다. 그런데도 우주의 사물들이 신의 눈을 중심으로 배치되어 있다는 교계의 믿음을 전복시키고, 인간의 눈으로 재편성할 수 있다는 관점을 그림을 통하여 주장했으니, 이는 지동설보다 더 신성 모독적이라고 말할 수 있을 것이다.

그러나 그림이 드러내고 있는 '말 없는 주장'이 큰 문제의 소지가 있다는 사실을 알았을 때는, 너무나 긴 세월이 흐른 뒤였다. 그래서겠지만, 투시도법이라는 문법으로 그려진 어떤 그림도 제재를 받지 않았다. 카라바조도 레오나르도 다 빈치도, 우피치도, 그리고 오늘의 작가 페루지노도 어떤 제지도 받지 않고 당대는 물론 오늘날까지도 명성을 누리고 있다.

이 그림은 비록 시스티나 성당의 벽화 중 한 장면에 불과하다고 생각할지 모르겠지만, 시스티나 성당을 세우기로 결심한 교황 식스투스 4세의 기독교 계승주의를 가장 밀도 있게 축약한 작품이라고 말할 수 있다.

2021. 9. 17.

<베드로에게 열쇠를 주는 예수> 그림을 보며

이 그림을 보면서 진실로 베드로가 받은 이 열쇠가 무엇인지 곰곰하게 생각하지 않을 수가 없었습니다. 커다란 두 열쇠를 보니 하나는 황금색이고 하나는 청동색인데 황금빛의 열쇠는 하늘을 향하고 있고 청동색의 열쇠는 지상을 향하고 있는 걸 발견합니다. 베드로가 받아 쥔 열쇠는 황금색의 열쇠, 하늘을 향한 열쇠입니다. 이것이 천국의 열쇠일까요?

마태가 말한 '천국the Kingdom of Heavens'은 '하나님의 나라the Kingdom of God를 일컫는 개념으로 저 하늘 어딘가 모호한 곳에 존재하는 나라가 아니고 하늘에서 이루어진 뜻이 '이 땅'에서도 이루어질마 6:10 구체적인 지상의 나라였습니다. 초기 예수님의 공동체는 하나님께서 주신 약속의 땅에 하나님의 나라가 건립되리라 믿었습니다.[184] 그런 견지에서 이 그림을 다시 본다면 이 두 열쇠는 결국 동일한 본질을 지닌 '하나'의 열쇠라는 생각이 듭니다. 예수님은 교회에 대한 꿈을 지니시고 하늘의 뜻을 지상에서 이루시려고 "주는 그리스도요 살아 계신 하나님의 아들이시니이다"의 고백을 하는마 16:16 베드로Peter[185]를 주목하십니다. 이런 엄정한 선포가 이루어지는 장소를 화가 페루지노가 그렸습니다. 다만 원래의 장소는 '빌립보 가이사랴' 지방이었는데마 16:13 피렌체를 배경 삼아 그렸을 뿐입니다.

빌립보 가이사랴는 본래 기원전 20년에 로마 황제 아우구스도 Augustus가 헤롯 대왕Herod the Great에게 하사한 지역입니다. 헤롯은 좋은 땅을 선물로 준 황제에게 감사를 표하기 위하여 흰 대리석으로 아우구스투스Augustus 신전을 짓고, '판Pan' 신의 제단 옆에는 황제의 동상까지 세워 충성을 다짐하고, 이 지역을 명실상부한 황제 숭상 장소로 승격시킴

니다. 이후에는 헤롯 대왕의 아들 빌립Herod Philip이 이 지역을 물려받았는데, 그는 더욱 이 장소를 황제의 도시로 발전시켜 헬라 문화 내음이 물씬 풍기도록 수려하게 도시 전체를 단장합니다. 빌립은 아버지 못지 않게 로마 황제에게 충성을 다하기 위해 이 도시를 '가이사랴Caesarea: 황제의 성읍이라는 뜻'라고 이름 붙였으나, 지중해 연안에 인공 항구 도시인 '가이사랴'와 헷갈리지 않게 하기 위하여 자신의 이름을 뒤에 붙여 '빌립보 가이사랴Caesarea Philippi'라고 했던 겁니다. 그런 장소입니다. 당연히 경건한 유대인이라면 일부러 빌립보 가이사랴를 찾지는 않았습니다. 그렇다면 왜 하필 예수님은 그런 장소에 제자들을 데리고 가서 '음부의 권세가 이기지 못하는'마 16:18 천국 열쇠를 건네 주신다는 말씀을 하셨을까요.

그건 그 지역에 '음부로 들어가는 문the gates of Hades'이 존재한다고 당시 팔레스타인 사람들이 믿고 있었기 때문입니다. 헤르몬 산의 풍성한 강수량 때문에 신비스러울 정도로 곳곳에 사시사철 샘을 분출시키는 빌립보 가이사랴에는 끊임없이 물이 솟는 암석 동굴을 통하여 신들이 지하 세계로 들어가기도 하고 지상으로 나오기도 한다고 확신하고 있었습니다. 예수님은 그 '음부로 들어가는 문' 앞에서 제자들에게 질문하셨습니다. "너희는 나를 누구라고 하느냐?"마 16:15 로마의 황제가 혁혁한 위세를 떨치며 '신'이 되어 경배를 받고 있는 곳, 이방의 신들이 음부의 문으로 출입한다고 믿는 장소에서 허름한 옷을 걸치고 발에 흙먼지를 묻혀가며 팔레스타인 땅을 걸으며 가르치시는 랍비 예수님이 이런 질문을 던지셨습니다. 그때 베드로는 그가 아는 예수님은 어떤 분이신가를 떠올립니다. 과연 어떤 이방의 신이 더러운 귀신을 축사하시고, 사람의 열병을 떠나게 하시고, 나병 환자를 깨끗하게 하시며, 중풍 병자의 죄를 사하시며 병마를 낫게 하시고, 세리와 창녀의 친구가 되어 그들의 삶을 회복시키

시고, 손 마른 자를 고치시고, 무리들을 비유로 가르치시고, 혈루증 앓는 여인의 혈을 마르게 하시고, 수많은 무리에게 기적을 일으켜 배불리 먹이시고, 물 위를 걸으시고, 종교 지도자들 앞에서도 당당하게 견책하시고, 귀가 들리지 않는 자와 말 더듬는 자를 고치시고, 맹인을 눈을 뜨게 하시며 사람들의 삶을 만지고 치유하시는가! 그리하여 베드로는 음부의 문 앞에서 결코 주눅들지 않고 주저 없이 고백합니다. "예수님, 당신만이 그리스도시요, 살아 계신 하나님의 아들이시니이다!"마 16:16 참조 이런 고백자에게 주님은 '천국의 열쇠'를 부여하시겠다고 약속하십니다. 음부의 세력을 두려워하지 않고 예수님 앞에서 '천국'을 꿈꾸는 믿음의 제자에게 "내가 이 반석 위에 내 교회를 세우리니 음부의 권세가 이기지 못하리라!"마 16:17라고 말씀하십니다.

화가는 이 장면을 그렸습니다. 음부의 문은 사라지고 교회의 세례당 앞에서 열쇠를 부여받는 베드로의 모습입니다. 베드로는 열쇠를 받으면서 왼손에 자기 가슴을 대고 있습니다. 이 열쇠를 감당하지 못하겠다는 겸허함입니다. 화면에 보면 예수님과 베드로 주변에는 많은 증인들도 있습니다. 그런데 오른쪽 끝에서 다섯 번째 인물로 등장하는 증인은 피에트로 페루지노Pietro Perugino, 화가 자신입니다. 그는 화면 밖의 감상자인 우리를 또렷이 바라보고 있습니다. 그건 마치 이 많은 증인들 가운데 가장 확고하게 그리스도를 증거할 수 있는 존재는 누구이겠는가를 우리에게 묻는 것만 같습니다.

화가의 눈이란 화면에 등장하는 모든 대상을 배치하는 절대적 기준이 된다고 하셨나요. 이 작품의 소실점은 교회 건물의 출입문에 서 있는 두 사람이라고요. 그리고 그 소실점으로부터 도학적 수직선을 그어 내리면 열쇠에 정확하게 잇닿는다고 하셨습니다. 화면에서 교회는 영광스러운

구름이 지나가는 하늘로부터 수직으로 땅을 연결하고 있습니다. 이런 메시지를 품고 있는 듯 합니다. "음부의 문은 상쇄되고 교회만이 영광스럽게 남아서 그리스도를 증거하고 있다. 인자로 오신 예수님이 음부의 세력을 이기고 친히 하늘과 땅을 잇닿아 주는 사다리 역할을 하고 계신다요 1:51. 이 땅에 있는 동안 교회의 머리 되신 그리스도의 형상을 이루며참조 갈 4:19 살아가려는 제자들은 이제 동일하게 이 열쇠를 부여받은 사람들이다." 그렇다면 인자가 영광스러운 면모로 다시 도래하셔서 세상을 심판하고 그의 나라를 다스릴 때까지 교회의 이 거룩한 열쇠는 신자들에 의하여 변질되지 않고 지켜져야 할 것입니다.

저는 아침마다 그리고 저녁마다 식탁을 대하시기 이전에 교회 공동체의 한 사람 한 사람을 위하여 중보하시는 아버지의 기도 음성을 듣습니다. 그리고 저는 감히 아버지 손에 있는 소중한 '열쇠'를 봅니다. 빛 바래지 아니하는 황금색의 열쇠, 하늘을 향한 열쇠, 아버지께서 예수님으로부터 부여받은 '천국의 열쇠'를요… 그 열쇠를 잊지 마시고 계속 지녀주세요. 그리고 언젠가 제게 그 천국의 열쇠의 영성을 건네주시기를 원합니다.

50. 베드로에게 열쇠를 주는 예수

십자가 책형

Weimar Altarpiece: Crucifixion (central panel)

작가 | 소 크라나흐 (Lukas Cranach the Younger)
제작 연대 | 1555년
소장처 | 성 베드로와 바울 시립교회 - 일명 헤르더 교회
(Stadtkirche Sankt Peter und Paul, Weimar)

이 그림은 독일의 바이마르에 있는 성 베드로와 바울교회Stadtkirche Sankt Peter und Paul에 설치된 세 겹으로 접어지는 제단화의 중앙에 자리 잡고 있는 그림이다. 원래 제작은 대 루카스 크라나흐1472-1553에 의해 시작되었으나 완성은 역시 같은 이름의 그의 아들1515-1586에 의해 1555년에 완성되었다. 그래서 작가를 아버지 크라나흐로 규정해야 할지, 아니면 아들인 크라나흐로 해야 할지 잠시 망설였지만, 완성을 아들의 몫으로 돌려 소 크라나흐로 정리하였다. 그러나 제단화의 날개 그림을 제외한 중심 그림이이라고 규정할 수 있는 본 작품은 작품의 구도와 등장하는 인물 등으로 미루어볼 때 아버지 크라나흐일 가능성이 훨씬 크다.

독일의 철학자 요한 고트프리트 헤르더Johann Gottfried Herder의 묘비도 이 교회에 남아 있어 이 교회를 '헤르더 교회'라고도 부른다. 디자인이나 미술을 전공한 이들에게는 매우 친근한 느낌으로 다가오는 '바우하우스 Bauhaus'가 탄생한 지역이 바로 이 교회가 위치하고 있는 바이마르Weimar 다. 바이마르는 지리적으로는 비록 작은 도시지만, 철학과 문학, 음악과 예술 등의 여러 분야에서 괄목할 만한 족적을 남긴 인물들이 거의 모두 이 도시를 거쳐 갔거나 활약했던 흔적을 가지고 있다. 바흐Bach, 괴테 Goethe, 실러Schiller, 푸시킨Pushkin, 니체Nietzsche, 슈트라우스Strauss, 칸딘스키Kandinsky, 그로피우스Gropius 등, 말 그대로 독일 문화의 중심지이자 독일 계몽주의의 산실이라 말할 수 있다.

작가 대 크라나흐는, 2018년 3월에 <최후의 만찬>이라는 제목으로 게재하였던 글14 장에서 언급했던 바처럼, 비텐베르크Wittenberg에 머물고 있었던 시기에 작센Saxony의 선제후였던 요한 프리드리히1세Friedrich I의 든든한 지원을 받으며 작가 활동을 하고 있었다. 그러나 1547년 신성 로마 제국의 황제 카를 5세Charles V, Holy Roman Emperor의 침공으로 프리드리히

1세는 선제후의 지위를 잃었으며 1552년에는 바이마르로 추방당했을 때 대 크라나흐도 그의 후원자를 따라 거주지를 옮겼다. 그의 친구이자 종교 개혁자였던 마틴 루터의 주장에 동조하여 그림을 통하여 그를 지지해 왔던 대 크라나흐는 비텐베르크에 남은 루터와는 달리 바이마르에서 생을 마감하였다.

이제 작품을 통해 그의 개신교 친화적인 성서해석의 내용을 살펴보자. 이 제단화에 등장하는 인물과 배치에 대한 전승 정보는 마이클 잘링 Michael Zarling의 글위스콘신 루터교 신학대을 참고했음을 밝힌다.[186] 우선 근경의 다섯 명의 인물군이 먼저 우리의 시선을 사로잡는다. 맨 왼쪽의 인물과 중앙의 십자가에 매달린 희생 제물로써 예수는 동일 인물이다. 왼쪽의 예수는 그의 오른발로는 죽음을 상징하는 마른 뼈와 해골을 짓누르며, 왼쪽 발로는 끝까지 저항하는 육체적 욕망의 화신을 제압하고 그의 입에 승리의 깃발을 꽂고 있다. 그는 육신을 지닌 인간이라면 누구나 빠질 수밖에 없는 죄의 유혹을 과감하게 물리치며 악마와 죽음을 정복하고 다시 사는 모습으로 인간 사랑을 그렸다. 가운데 십자가 위 예수의 죽음은 하나님께 바쳐지는 거룩한 제물인 동시에 하나님의 인간 사랑을 극명하게 보여주는 역사적인 기호라고 말해야 할 것이다. 루터 이전 구약의 하나님은 매우 엄격한 율법으로 죄를 심판하는 냉혹한 모습의 하나님이셨다. 그러나 루터는 이러한 구약의 해석에 문제를 제기했다. 하나님은 우주적이고 고립적이며 냉엄한 존재가 아니라, 부족하고 죄 많은 인간을 사랑으로 용서하고 끌어 안아서 구원으로 이르도록 하는 사랑의 존재라고 보았다. 실제로 하나님은 당신의 독생자인 예수를 완전한 인간의 모습으로 이 땅에 보내셨고, 구약 시대에 인간의 죄를 대신 짊어지고 죽어갔던 어린 양처럼 당신의 아들을 화목제로 바치셨다. 동

물 제사의 불완전성을 완전히 제거하고 당신의 독생자를 화목제로 바침으로써 단번에 모든 인간의 죄를 용서하시고 그의 흘린 피로 모두를 구원에 이르도록 하셨던 것이다.

감상자의 편에서 보아 예수의 오른쪽에 있는 붉은 망토를 걸치고 있는 인물은 세례 요한이다. 그의 오른손은 십자가 달리신 예수를 가리키고 있으며, 망토 밖으로 내밀고 있는 왼손은 십자가 아래에 있는 어린 양 하나님의 어린 양, 고전 라틴어: 아그누스 데이Agnus Dei을 가리키고 있다. 말하자면 요한의 제스처를 통한 시각 언어는 십자가 위의 예수야말로 지금까지 설명한 대로 '아그누스 데이Agnus Dei' 그 자체라는 의미를 지닌다. 요한의 오른쪽에는 하얀 수염의 작가 자신, 즉 대 루카스 크라나흐가 자리잡고 있다. 그는 십자가에 달리신 예수의 오른쪽 옆구리로부터 뿜어져 나오는 영생과 구원의 피를 직접 정수리에 맞으며 구원의 은총에 감읍한다. 그의 경건함으로 모아진 두 손과 감당할 수 없는 은총에 놀라워하는 눈이 그 사실을 무언 중에 증거한다. 맨 오른쪽에 성경을 펴 들고 말씀의 어떤 구절을 손가락으로 가리키고 있는 사람이 작가의 친구이자 종교 개혁의 선구자 마틴 루터다. 그가 가리키고 있는 성서의 구절은 "보라, 세상 죄를 지고 가는 하나님의 어린 양요 1:29"일 가능성이 매우 크다. 그래야만 세례 요한의 아그누스 데이와 크라나흐에 임한 구원, 그리고 루터가 가리키는 성경 구절이 예수에 대한 동일하면서도 일관된 증언이 될 수 있기 때문이다.

이번에는 중경의 인물군들을 살펴보자. 요한의 오른 팔목 너머의 중경에는 루터와 비슷한 포즈로 역시 성경을 들고 있는 인물이 보인다. 구약 시대의 이스라엘의 민족 지도자 모세다. 아마 이 장면은 하나님의 계명과 율법을 이스라엘 백성들에게 선포하는 장면으로 짐작된다. 그 앞에

51. 십자가 책형

는 거의 벌거벗은 젊은이가 해골이 들고 있는 창과 사나운 동물이 치켜 들고 있는 도끼를 피해 황급히 달아나는 데 그 앞에는 불꽃이 이는 불구 덩이다. 결국 사망에 이를 수밖에 없는 인간의 죄의 속성을 그림으로 표현했다고 볼 수 있는 장면이다. 율법은 죄를 깨닫게 해 주는 선한 것이기는 하지만, 율법을 지키는 행위만으로 인간은 구원을 얻을 수 없을 뿐만 아니라 결국 사망에 이를 수밖에 없다는 사실을 일깨워 주는 장면이라고 해석될 수 있다. 이에 대한 바울의 해설은 그가 로마 교회에 있는 성도들에게 보낸 서신서라고 알려진 로마서 3장 19절부터 31절까지에 자세히 기록되어 있다. 결국 율법 지키기의 능동성만으로는 사망으로부터 벗어날 수 있는 길은 없으며, 예수 그리스도 보혈의 은총을 인간은 수동적으로 기다려야 한다는 것이다.

예수의 오른쪽에 서 있는 세 사람, 즉 세례 요한과 크라나흐, 그리고 루터의 머리 바로 위 중경에는 놋뱀이 장대 끝에 매달려 있는 모습이 보인다. 이스라엘 백성이 호르산Mount Hor을 떠나 바로 가나안 땅으로 진격하지 못하고 사해 동남쪽에 위치한 에돔 땅으로 돌아서 진격해 들어가야한다는 모세의 인도에 백성들이 불평하자 하나님은 이스라엘 백성들에게 불뱀을 보내서 백성들을 물어 죽게 한다. 이 일로 모세가 하나님께 중보하며 간구하자 하나님은 불뱀을 만들어 장대 끝에 매달고 이것을 보면 뱀에 물린자가 구원을 얻을 것이라고 일러주신다. 민수기 21장에 기록된 사건이다. 이 사건은 후일 예수 그리스도의 십자가 책형 사건에 견주어진다.[187] 장대 끝에 매달린 불뱀과 십자가에 매달리신 예수 그리스도는 인류 구원이라는 측면에서 동일한 상징성을 띠고 있다고 보는 것이다.

이 그림은 얼핏 보면 하나의 연속된 공간 안에서 동시에 일어난 사건을 시각화한 것처럼 보인다. 그러나 사망과 권세를 물리쳐 이기신 예수와

십자가에 매달려 돌아가신 예수가 동일한 화면에 나타나며, 예수의 공생애 기간에 헤롯 안티파스에 의해 죽임을 당했던 세례 요한이 예수의 십자가 주검 앞에 이번에는 살아 있는 모습으로 그려져 있는 점, 16세기에 활동했던 인물인 크라나흐와 루터가 십자가 사건의 목격자로 등장하고 있는 점, 기원 전 16세기경의 출애굽 사건이 중경에 등장하는 점 등은 이 작품이 사실적인 작품이라기보다는, 사실을 가장한 편집된 환영이라는 사실을 상기시킨다. 따라서 작가 대 크라나흐는 북구를 대표하는 후기 르세상스의 대표적인 작가임에는 틀림없지만, 다만 그는 르네상스의 시대 양식만을 따랐을 뿐 실제로는 중세의 훈도적訓導的 그림에 충실했음을 알 수 있다. 말하자면 루터의 종교 개혁 운동의 정신을 성실히 설명하는 시각 언어로 편집했다는 것이다. 이 화면에 등장하는 하나하나의 인물들은, 객관적이고 사실적으로 잘 표현된 인물들이라고 말하기보다 전체 문장을 구성하는 각각의 '부유浮游하는 단어'들이라고 말하는 편이 옳을 것이다. 이 단어개념들을 가지고 감상자 나름대로 문장을 구성하면 수많은 유사한 이야기를 생성해낼 수 있다. 그러나 누가 어떻게 이야기를 구성하든 그 결론은 루터의 종교 개혁 정신을 충실히 설명하는 것의 범주를 벗어나기는 어려울 것이다. 왜냐하면, 작가는 그가 선택한 시각 언어의 밖으로 독자들이 뛰쳐나가지 못하도록 단어를 엄격히 제한했기 때문이다.

2021. 10. 17.

<십자가 책형> 그림을 보며

저번 달 행신동에서 아버지와 보낸 시간은 제게 참 특별했습니다. 아버지의 숨결이 들렸고, 기도와 찬양의 음성, 그리고 식탁에서 조근조근 엄마와 나누는 대화가 날마다 들렸습니다. 10월이 되어 다시 미들랜드로 돌아오니 모든 게 그대로인데, 아버지의 목소리가 직접 들리지 않아 아쉽습니다. 아버지는 오늘 아침 제게 전화로 "저번 달에는 네가 내 곁에 있었는데 이제 네가 다시 전화 건너 편에 있구나…"라고 하셨는데, 아버지의 목소리에 속눈물이 젖어 있는 것 같아 저도 울컥했습니다. 아버지, 제가 너무 멀리 있어서 죄송합니다…

이번 달에는 크라나흐의 그림을 보내주셨습니다. 31일이면 종교 개혁주일 504주년을 맞이하는데 종교 개혁자였던 마틴 루터와 깊은 친분이 있었던 크라나흐의 그림을 일부러 선택하신 게 아닌가 생각합니다. 크라나흐는 그림 한 장에 성경의 명징한 메시지를 풍성하게 담아내려고 노력했던 화가였음에 분명합니다. 그의 시각 용어는 그래서 극명할 수밖에 없습니다. 주제를 겨냥하여 강조점을 찾아 인물들을 통해 다양한 변주를 구상해 냈던 그의 그림은 감상자로 하여금 성경적 관점 외에 다른 일체의 상념에 빠지지 못하도록 합니다. 강렬한 권고의 메시지 때문에 거룩한 틀 안에 꼼짝없이 갇힌다고 표현해도 될까요? 그런 연유로 크라나흐의 작품은 성경의 내용을 충실히 담아낸 '삽화'같다는 느낌도 받습니다. 아니나 다를까요. 루터가 번역한 독일어 신구약 성경에 들어간 채색 삽화는 모두 루터와 이례적인 우정을 나누었던 크라나흐의 작품이었다고 합니다. 오늘 나누어주신 그림도 그런 의미에서 크라나흐다운 삽화적 작

품이라고 할 수 있을 겁니다.

　이 그림이 요한복음을 근거로 하고 있다는 걸 쉽게 감지할 수 있습니다. 요한복음은 그 초반부터 그리스도의 죽음을 예견하는 장면이 많이 등장합니다. 도살되실 세상 죄를 지고 가는 하나님의 어린 양요1:29, 헐어지지만 사흘 만에 일으키심을 얻게 되는 당신의 육체요 2:19-21, 모세가 광야에서 뱀을 든 것 같이 들림을 받아야 하시는 인자요 3:14가 그러합니다. 이는 모두 선한 목자가 양들을 위하여 목숨을 버리는 것을 말하는데요 10:17, 이 같은 내용이 크라나흐가 그린 <십자가 책형>에 모조리 드러나고 있습니다. 중경에 보이는 나신裸身의 청년은 해골이 들고 있는 창과 맹수가 치켜들고 있는 도끼를 피해 서둘러 달아납니다. 그 앞에 놓인 것은 오직 불구덩이인 절망뿐인데요. 이 청년이 아마도 과거의 크라나흐 그 자신이었는지 모릅니다. 연약한 인간이 율법을 붙들어 구원에 이르려고 애쓰지만, 죄의 추격은 인간을 더욱 낙망하도록 몰아 넣을 뿐입니다. 하여 크라나흐는 그의 모년暮年에 하나님께서 값없이 주시는 구원 선물인 예수 그리스도 보혈의 은총을 깊이 사모했습니다. 그것을 가르쳐 준 그의 벗 루터에게도 큰 감사를 느꼈습니다. 크라나흐는 인간 공력이 이루려는 율법 성취의 실패 장소에 그리스도가 계시다는 사실을 그림으로 고백합니다. 죄의 징벌을 거룩하신 몸에 다 짊어지시고 아사셀 희생양scapegoat이 되어레 16:8 거룩한 성읍 밖으로 내쫓기심을 받아 처형당하신 모습입니다. 거칠고 커다란 못이 박혀 있는 저 손은 한때 어린 아이들을 다정하고 부드럽게 안아 주셨던 손이었으며, 병마로 허덕이는 많은 사람을 고쳐 주셨던 손이었습니다. "누구든지 목마르거든 내게로 와서 마시라"고 외치셨던 주님은요 7:38 모두에게 영원한 생수를 나누어 주시기 위하여 극심한 목마름을 경험하시며요 19:28, 마지막 숨을 힘겹게 쉬시다가 그 영혼을 하

나님께 내어 맡기고 운명하십니다. 예수님이 쓰신 가시관은마 27:29 사탄에게 엎드려 경배만 하면 아무 고통없이 얻을 수 있는 세상 왕관을 뿌리쳤기에마 4:8-10 얻으신 고통의 관, 그러나 영광의 면류관입니다.

모든 성경의 내용을 섭렵했던 크라나흐는 모르지 않았을 겁니다. 십자가 좌우에는 강도가 달려 있었다는 사실을요마 27:38. 그러나 그는 그의 그림에 강도를 그리지 않았고 대신에 십자가 밑에 자기 자신을 그려 넣었습니다. 그리고 그리스도로부터 분출되는 보혈이 그 자신에게 온전히 쏟아내리도록 합니다. 이 그림을 그리면서 그는 그리스도와 함께 그의 자아가 못 박히려는 결단을 하고 그리스도 안에서의 참된 자유를 갈망했으리라 믿습니다갈 2:20. 그리스도의 예루살렘에서의 '별세departure'는 눅 9:31 유월절 어린 양 되신 예수님을 통하여 구원을 이루시려는 '엑소도스exodus'의 사건임을 선포하면서,[188] 크라나흐는 이 그림을 그의 마지막 작품으로 남기고 그도 지상에서 별세departure합니다. 크라나흐의 나이가 채 여든 한 살이 되기 전이었습니다. 작품은 미완성으로 아들의 손으로 의탁이 되었습니다. 아들은 이 작품을 부여받고 아버지를 생각하며 작품의 완성을 놓고 눈물로 고뇌했을 겁니다. 어떻게 이 그림의 방향을 이끌어 나갈 것인지 잠을 이루지 못하며 붓을 놓았다 들었다를 반복했을 테지요. 하지만 여러 번의 분투 끝에 1555년, 아버지가 완성하지 못한 그림을 결국 완성해 냅니다. 아들 루카스 크라나흐는 이 그림을 아버지가 남기신 믿음의 유산으로 받았고, 그의 아버지가 지닌 보혈의 영성을 본받기 위해 아버지의 족적을 좇아가는 화가의 길을 걸어갑니다.

그 아름다운 이야기를 제 삶에도 꿈꾸어 봅니다. 믿음의 계보가 흘러가고 다음 세대에 의하여 다시 이어져가는 이야기가 아버지와 제게도, 저의 자녀에게도, 저 먼 훗날의 세대에게도 이루어지기를 기도합니다.

아버지 믿음을 본받기 위해 제가 더욱 씨름하고 분전하겠습니다. 저번 달에 기도에 깨어 계신 아버지의 모습을 직접 뵙고는 제가 많이 숙연해 졌습니다. 그 아버지의 모습을 그리며 저도 깨어 기도하는 사람이 되어 야겠다고 여러 차례 다짐합니다.

아버지, 더 여위지 마시고, 더 늙지 마시고, 제 곁에 오래 계셔 주십시 오. 저는 아버지의 지혜와 신앙에 대하여 배울 것이 너무나 많은 딸입니 다. 아버지께 받고 싶은 기도와 격려도 너무 많습니다. 아버지의 지혜와 사랑의 목소리, 계속 들려주시기를 원합니다…

동방박사의 경배

Adoration of the Magi (central panel)

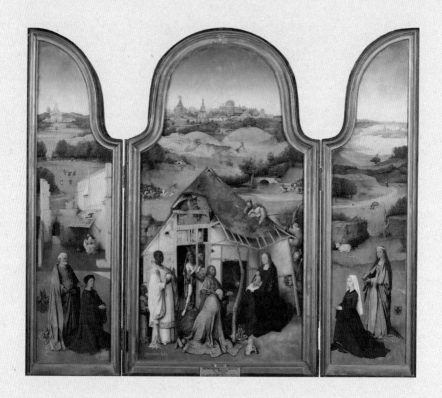

작가 | 히에로니무스 보슈 (Hieronymus Bosch)
제작 추정 연대 | 1510년경
작품 크기 | 138cm×72cm
소장처 | 스페인 마드리드 프라도 미술관 (Museo del Prado, Madrid)

이 작품은, 별을 따라온 동방 박사들이 갓 태어난 아기 예수에게 경배를 드리는 사건의 현장을 재현하는 형식으로 그려진 그림이다. 이 사건을 기록한 복음서는 마태복음서밖에 없기 때문에 마태복음 2장 1절부터 12절까지 기록에 바탕을 둔 작품이라고 말할 수 있다. 아기 예수에 대한 경배는 동방에서 온 박사들뿐만 아니라, 베들레헴 근처에서 양을 치던 목동들도 천사들의 안내로 경배에 참여할 수 있었다. 후자에 대한 기록은 누가복음서에서 찾아볼 수 있다. 두 복음서 모두 정확한 경배 일시를 기록에 남기지 않았기에 단정적으로 말할 수는 없겠지만, 당시의 상황이나 지리적 여건으로 보아, 목동들의 경배가 먼저 이루어졌고 동방박사의 경배는 그 이후에 이루어졌다고 보는 관점이 더 설득력이 있어 보인다.

아기 예수에 대한 경배는 사복음서 중에 마태와 누가복음서에만 기록되어 있고 마가나 요한복음서에는 기록이 없다. 이는 예수를 어느 시점부터 메시아Messiah라고 보는가에 대한 복음서 기자들의 시각차 때문이라고 말할 수 있을 것이다. 말하자면 아기 예수의 경배 예식을 기록한 마태는 예수가 태어나는 시점부터 그를 메시아로 보았고 누가는 마리아가 예수를 수태했을 때부터 이미 그가 메시아임을 증언했다고 볼 수 있다.

이에 반해서 마가는 세례 요한이 이미 성년이 된 예수에게 물로 세례를 준 사건에 주목하였다. 마태와 누가가 아기의 잉태와 탄생 시점에 주목하였다면, 마가는 세례 요한으로부터 예수가 세례를 받은 시점이 메시아로 인침을 받은 특이점singularity이라고 보았다는 것이다. 그때 하늘로부터 '너는 내가 사랑하고 기뻐하는 내 아들이다'라는 음성이 들려왔다고 기록한 내용막 1: 10-11이 이렇게 주장할 수 있는 근거가 된다고 말할 수 있다.

한편 사도 요한은 아주 먼 옛날, 우주가 오늘의 모습으로 존재하기 전, 태초부터 예수는 메시아였다고 주장한다요 1:1-3. 그분은 태초부터 하나님

52. 동방박사의 경배

과 함께 계셨고 하나님의 말씀이셨다.

신약성서의 첫 부분을 차지하고 있는 사복음서가 오늘날 기독교의 신학적 근거를 제시하는 중요한 성서들이지만, 인간 예수를 어느 시점부터 메시아로 보는가에 대한 복음서 기록자의 관점은 위와 같이 약간씩의 차이를 드러내고 있음을 알 수 있다.

동방박사의 아기 예수 탄생에 대한 경배는, 별의 인도를 따라서 동방으로부터 온 박사들이 예수의 탄생지인 베들레헴을 정확히 알지 못하고 길을 잘못 들어 예루살렘에 도착하여 그곳 사람들에게 예수가 어디에서 탄생했는가를 묻는 장면부터 시작된다마2:2. 예루살렘은 베들레헴으로부터 북동 방향으로 약 10km 정도 떨어진 곳이므로, 별의 안내는 오늘날의 상식으로 말하자면 위치 지정 시스템global positioning system에 오류가 발생한 셈이다. 그래서 동방박사들이 장차 유대인의 왕으로 태어난 아기를 경배하러 먼 곳부터 왔다는 천기를 본의 아니게 헤롯왕에게 누설하는 잘못을 저지르게 된다. 그들은 그곳이 아니고 베들레헴에서 아기가 탄생했을 것이라는 말을 듣고 다시 길을 재촉한다. 이때 별Star도 동방박사들을 다시 인도하기 시작한다. 이윽고 베들레헴의 한 곳에서 별이 멈춰 서자 그들은 그 집에 들어가 엎드려 아기 예수께 경배하고 준비해간 황금과 유향과 몰약을 예물로 드렸다. 마태는 그곳이 마구간이라고 구체적으로 적시하지 않았다. 예수가 마구간에서 태어나 말구유에 뉘었다는 사실은 누가가 기록한 성서에서만 찾아볼 수 있다. 마태복음서에는 다만 '집'이라고만 기록되어 있다. 그리고 그 동방박사들은 어디에서 온 누구인지, 몇 명이 왔는지, 왜 선물로 황금과 유약과 몰약을 가져왔는지도 구체적인 기록이 없다. 일부 전승에 따르면, 그들은 세 명이고 이름이 멜키오르Melchior, 벨사사르Balthasar, 카스파Caspar라고 한다.[189] 그들은 순서대로

각각 황금과 유향과 몰약을 예물로 드렸다. 그리고 그들의 신분은 유대교를 모르는 이방의 왕이거나 천문학이나 의학, 자연과학의 전문가가 아닌가 보고 있다.

이런 정도의 정보를 바탕으로 하고 이제부터는 보슈가 그린 작품을 보자. 이 그림은 세 폭짜리 오크 패널Triptych의 중앙 그림이다. 양쪽 날개에는 베드로와 처녀를 수호하는 성인聖人 아그네스가 참석한 가운데 기증자 부부가 무릎 꿇고 경배하는 장면이 그려져 있다.

작고 쓰러지기 직전처럼 보이는 집의 지붕은 뜯겨지고 기울어져 있으며, 그것들을 지탱하기 위해 엉성하게 고인, 나무줄기로 대신한 기둥이 자못 위태롭기까지 해 보인다. 무엇보다 한눈으로 보아 몹시 낡고 초라해 보이는 근경의 집이 감상자의 시야를 가득 채운다. 맨 오른쪽에는 아기 예수를 무릎에 앉히고 박사들의 하례를 받는 성모 마리아가 보인다. 복장 빗장 관절SC joint: 복장뼈와 빗장뼈를 연결하는 관절로부터 정수리까지의 마리아의 두상과 앉고 있는 아기의 앉은키가 거의 일치한다는 것은 아무리 보아도 아기 예수가 작게 그려진 것이다. 그래서 경배를 받는 주인공이 마리아가 아닌가 느껴질 정도다. 왜 이렇게 그렸는지는 작가만이 아는 일일 것이다. 그리고 우리는 그려진 그림에서 누가 멜키오르이고 발사사르이며 카스파인지는 모른다. 그러나 성서에 기록된 선물의 기록 순서에 따라 박사들의 경배 순차를 배정했을 것이라는 점은 합리적으로 추정할 수 있는 일이다. 이렇게 보면, 마리아 앞에 붉은 망토를 입고 나뭇가지 기둥 밑에 조각이 새겨진 황금 예물을 드리는 대머리의 경배자는 멜키오르일 것이다. 화면이 작아서 잘 식별이 되지 않겠지만, 확대해 보면 이삭을 제물로 드리려는 아브라함이 새겨진 황금 덩이를 관찰할 수 있다. 앞에는 장작을 어깨에 멘 이삭이 보이고 뒤에는 칼을 빼든 아브라함이 보인

다. 멜키오르는 자신이 왕의 신분임을 나타내는 왕관은 벗어 옆에 두고 높은 신분을 자랑하는 붉은 옷을 입고 있다.

　그 옆에 은쟁반에 몰약을 담고 예물로 드리려고 서 있는 두 번째 박사는 발사사르일 터이다. 그리고 맨 뒤에 흰색 옷을 입고 구형 단지에 유향을 들고 차례를 기다리고 있는 마지막 경배자는 카스파르일 것이다. 세 경배자는 차례로 백인과 황인, 그리고 흑인종을 대표하는 것처럼 각각의 피부색을 달리 보이도록 그렸다. 아마도 작가는 예수의 탄생은 유대인에 한정되지 않고 여러 피부색을 가진 지구촌의 모든 사람에게 열려 있는 기쁨이고 영광이며 구원이라는 성서적 메시지를 시각화하려는 의도로 이렇게 그리지 않았을까 짐작된다. 실제로 마태복음서에는 박사들의 피부색은 전혀 언급조차 되어 있지 않다. 성서의 기록과 다른 점은 비단 경배자의 피부색뿐만이 아니다. 아기 예수의 바로 오른쪽 벽이 허물어진 어두운 부분에는 검은 소가 그려져 있는데, 이는 이 허름한 집이 바로 마구간이라는 시각 단서라고 말할 수 있다. 그리고 두 번째와 세 번째의 경배자 사이에 반라의 홍색 가운을 입고 머리에 왕관을 쓴 인물과 그의 추종자로 보이는 일군의 인물들이 어두움을 바탕으로 서 있는데 이들은 헤롯왕과 그 신하들로 알려져 있다. 왜냐하면 세 명의 박사들이 한결같이 드러내고 있는 정성스러운 경배 의식과는 너무나 다른 경박성과 적대 의식이 그들의 태도에 묻어 있기 때문이다. 그리고 마리아의 뒷부분과 지붕 위에는 이러한 의식을 보다 지근거리에서 잘 보려는 베들레헴 주민들이 그려져 있는데 이 역시 성서에 기록된 내용은 아니다. 무엇보다도 이 그림의 원경은 이곳이 도저히 베들레헴이라고 말할 수 없는 거대하면서도 고풍스러운 도시 풍경으로 채워져 있다. 아기 예수가 태어났던 그 시대에 베들레헴은 도시라기보다는 마을의 개념에 가까운 작은 동네에 불

과했다요7:42. 이처럼 이 그림은 동방박사의 아기 예수 경배를 그렸으면서도 성서의 기록에 없는 작가 나름의 매우 주관적이고 암시적인 회화 언어로 화면을 채워 넣었다. 어찌 보면 기록에 충실한 듯, 기록의 범위를 벗어난 듯, 그러면서도 진실의 세계 그 자체에 닿아 있는 것처럼 보여지는 그림이 바로 이 그림이다. 물론 박사들의 피부색을 자의적으로 설정한 점, 작은 마을을 다윗의 성처럼 장엄하고 호화롭게 묘사한 점, 두 살 아래의 모든 남자 아기를 죽이라고 명령했던 헤롯이 경배의 현장에 배석자처럼 나타난 점, 그냥 집이라고 기록했는데 누가의 기록을 참조하여 소를 그려 넣고 지나칠 정도로 허름하게 마구간을 묘사한 점 등은 분명 기록의 바깥 것들임에 틀림없다. 그러나 하나님의 아들 예수는 공생애 동안, 언제나 가난하고 소외되며 어려운 사람들의 곁을 지켰고 마침내 그들의 죄와 사망 대신에 구원을 위해 기꺼이 십자가의 희생양이 되었다. 그는 병자 치유를 마다하지 않았으며, 언제나 죄인과 고아와 과부와 나그네 편에 섰다. 가장 전능하고 거룩하신 이가 가장 비참한 상태에 빠진 사람들 곁을 지키는 그러한 태생적 부조리를 작가 보슈는 꿰뚫어 보고 있었다고 생각한다. 아무리 정중한 느낌의 동방박사의 경배를 받고 있다 할지라도 아기 예수는 배경을 이루고 있는 도시 이미지의 호화로움과 상관없이 곧 쓰러질 듯한 빈가貧家가 그의 태생적 배경이라는 사실을 작가는 부각시켰다. 말하자면 성서가 궁극적으로 말하고자 했던 소위 신빈동맹神貧同盟을 화면에 구현하기 위해 분투했다고 말할 수 있다는 것이다.

이 주제가 성서에서 차지하고 있는 상대적 비중 때문에 수많은 작가들이 동일한 주제의 그림을 작품으로 남겼다. 산드로 보티첼리Sandro Botticelli, 알브레히트 뒤러Albrecht Dürer, 도메니코 기를란다요Domenico Ghirlandaio, 안드레아 만테냐Andrea Mantegna, 루벤스Peter Paul Rubens, 우첼로

Paolo Uccello, 벨라스케스Diego Velázquez, 피터르 브뤼헐Pieter Brueghel de Oude 등이 그들이다. 그러나 보슈의 이 작품은, 공간과 시간을 혼합하고 종교적인 겸허와 즐거운 상상과 위트를 뒤섞어 극대화한 효과로 인하여 같은 주제의 다른 작품들 가운데서도 가장 주목받는 작품으로 남게 되었다.

2021. 11. 17.

지영이에게,

요즘은 네가 늘 듣고 싶다는 내 목소리가 잘 나오지 않는구나. 겨우겨우 배다골 산책길을 마치고 돌아오면 온몸이 녹초가 되곤 한다. 지난 6월부터 20여년간 항암제로 복용했던 글리벡을 신장의 악화로 인하여 끊게 되면서 문득 무기력증에 시달렸는데, 이를 극복하려고 최대한 노력하는 중이다. 그러나 체력의 한계를 매우 느낀다. 솔직히 언제까지 그림 해설에 관한 글을 등재할 수 있을지 잘 모르겠다. 주치의는 곧 입원하여서 전체적인 검진을 받아보자고 하는데 코로나바이러스로 인하여 입원 병실을 얻는 것 자체도 쉬운 상황은 아니다. 약 열흘 후면 벌써 올해 대림절의 시작인데 이번 성탄절은 내가 어떤 모습으로 주님을 맞이하게 될지 잘 모르겠다. 걱정을 끼쳐서 미안하다. 그러나 너무 아버지를 위해서만 기도하지 말고 너 자신을 위해서도 신경을 쓰면서 지내야 한다. 좀 더 강건하고 여유있는 삶을 누리기를 바란다. 다음의 등재될 글을 기약할 수는 없지만 건강한 모습으로 다시 만나기를 소망한다.

<div align="right">

2021. 11. 19.
아버지

</div>

<동방박사의 경배> 그림을 보며

이런 말씀을 드려도 될까요? 12월에 아버지가 어떤 모습으로 성탄절을 맞이하실지 잘 모르겠다고 하시면서 11월에 보내주신 <동방박사의 경배> 그림은 제 가슴을 하염없이 아리게 합니다. 아버지 건강이 정말 염려가 됩니다. 지난 가을에 뵈었을 때는 그래도 기력을 유지해 주시고 계셨는데요. 매주 커다란 통에 물을 가득 채우시고 후들거리는 여위신 팔로 그 물을 직접 들고 교회 꽃물을 주러 가셔야 한다고 땀을 흘리시던 모습이 기억납니다. 교회에 있는 조그만 화분 하나까지도 부모님께는 귀하게 섬기고만 싶은 존재인 것이지요. 또 새벽마다 밤마다 교회와 성도님들을 위해 남몰래 눈물로 중보를 아끼지 않으셨던 아버지를 제가 압니다. 그런 아버지께서 몇 달 사이 건강을 급격히 잃으신 것 같아 이 안타까움을 어떻게 표현해야 할지 모르겠습니다.

　보내주신 보슈 그림의 베들레헴은 따뜻하고 부요한 모습이 아니라 적이 안타까운 모습을 지녔습니다. 지붕이 무너질 것 같은 마구간의 형세라든지, 지붕에 올라가서 성가족을 지켜보는 병사의 표정이라든지, 에돔의 후예답게 '붉은' 살갗의 상반신을 드러낸[190] 헤롯 대왕의 사뭇 음흉한 태도가 그러한 분위기를 이끌어 갑니다. 그러나 이런 와중에서도 아기 예수님을 안고 꼿꼿하고 근엄하게 앉아 있는 마리아는 신비롭도록 짙은 청색 옷을 입고 성모의 침착함과 의연함을 유지하고 있습니다. 아무리 사방군데에서 예수님의 성탄의 장소 베들레헴을 불안하게 공격하려고 해도 '생명의 떡' 탄생 장소인[요 6:35] '베들레헴'은[191] 요동하지 않음을 알려 주는 것 같습니다.

그러나 생명의 떡이 빚어지기 위하여 밀알은 우선 땅에 묻혀 죽어야만 하는 것입니다요 12:24. 하여 베들레헴은 생명을 건지는 떡의 집이면서 생명을 일으키기 위한 불가피한 죽음의 장소이기도 합니다. 베들레헴이 처음 성경에 언급된 때는 야곱의 사랑하는 아내 라헬이 해산을 앞두고 산고를 심히 겪을 무렵의 장면입니다. 결국 라헬은 득남을 했지만 목숨을 잃고 맙니다. 라헬은 그녀의 혼이 떠나려 할 때에 자신의 아들의 이름을 '베노니Benoni'라고 부릅니다. 히브리어로 '베노니'는 '고통의 아들'이라는 뜻입니다. 하지만 야곱은 라헬이 낳은 '고통의 아들'을 자신의 오른손으로 힘껏 안아 '베냐민Benjamin'이라고 이름을 고쳐 부릅니다. 히브리어로 '비니야민binyāmîn'은 '나의 오른손의 아들'이라는 의미입니다. 야곱은 오른손의 아들을 얻었지만 자신의 분신이나 다름없었던 아내 라헬을 잃습니다. 그녀를 베들레헴 길에 장사지내야만 했습니다. 슬픔에서 헤어나올 길이 없었던 야곱은 정성껏 베들레헴에 라헬의 묘를 만들고 거기에 비를 세우며 스스로를 위로했습니다창 35:16-20. 거기 베들레헴이 '이스라엘'에겐 영영히 죽음의 장소가 된 것입니다.

하지만 그 죽음의 장소에 '이스라엘의 왕' 예수님이 태어나심으로 베들레헴은 이제 죽음이 아니라 생명의 장소가 됩니다. 이 고귀한 생명의 그리스도는 "그에게 오는 모든 자를 주리지 않기 위한" 떡이 되기 위하여요 6:35 베들레헴 구유로부터 죽음의 골고다까지의 인생 여정을 기꺼이 감행하여 나가실 것입니다. 음부의 세력을 초극하는 부활이 다가올 때까지 그리 하실 것입니다. 그런 의미에서 베들레헴 근처에서 라헬이 얻은 아들의 이름 '베노니'와 '베냐민', 이 두 이름은 모두 예수님과 깊은 관련을 맺습니다. 예수님은 '간고를 많이 겪었으며 질고를 아는 자a man of suffering, and familiar with pain – 베노니'이시며사 53:3, 동시에 '지극히 크신

이의 우편에 앉으신 자the son of God's right hand – 베냐민'이시기 때문입니다행 5:31, 히 1:3.

그래서였을까요. 동방박사가 별을 따라 예수님을 경배하기 위하여 베들레헴에 도착했을 때 헌사한 예물은 한결같이 예수님의 죽음과 부활을 예표합니다. 몰약은 존귀한 사람의 시체가 쉽게 부패하지 않도록 바르는 기름이고요 19:39 유향은 제사장들이 사용하는 향기로운 냄새의 예물이며레 2:1-2 황금은 영원히 변하지 아니하는, 죽음을 이기고 다시 사시는 그리스도의 왕권입니다. 보슈는 이 그림을 그리기 전에 이미 이런 의미들을 잘 알고 있었던 것 같습니다. 붉은 망토를 입은 노년의 동방 박사는 자신의 왕관을 벗어 놓은 채 황금을 예수님께 바치고 있는데 자세히 보면, 거기엔 이삭의 모리아산의 희생이 새겨 그려져 있습니다. 아브라함이 바치지 못한 독생자를 하나님은 기꺼이 우리를 위하여 바치시게 된다는 내용입니다창 22:12-13. 더 세세하게 보면 그가 내려 놓은 왕관에 두 마리 펠리컨이 붉은 열매를 물고 있는 것까지 볼 수 있습니다. 펠리컨은 부리 아래에 주머니가 달려 있는 새로, 그 주머니에는 새끼에게 줄 양식을 담을 수 있다고 합니다. 추운 계절에 들어가면 그곳에 비축한 양식으로 아기새들을 먹일 수 있도록 되어 있는 것입니다. 그런데 겨울이 길어져 양식이 떨어질 경우엔, 펠리컨들이 아기새들을 어떻게든 살리기 위하여 직접 자기의 가슴살을 찢어 새끼들에게 먹입니다. 핏줄을 터뜨리면서 자신의 피를 아기새의 입에 넣어 주는 것입니다. 그렇게 하는 과정에서 부모는 목숨을 잃을지언정 아기새는 소생됩니다. 보슈가 죽음으로 생명을 일구어 내는 펠리컨의 문양을 그려넣음으로 그리스도의 십자가 사랑은 그분을 찢어 우리를 살리는 생명의 사랑이라는 것을 알려줍니다.

아버지, 저는 <동방박사의 경배> 그림을 보면서11월 28일 주일부터

시작할 대림절을 어떻게 보내면 좋을까를 생각하고 있습니다. 하나님은 구원의 선물로 그분의 독생자 예수님을 주셨는데 저는 무엇으로 하나님께 드릴 수 있을지 고민해 봅니다. 그리고 저는 아버지를 떠올립니다. 아버지께서는 교회 공동체 내에서 그리스도를 닮은 진실된 장로가 되시기 위하여 당신 자신을 겸허히 내려 놓으시고, 어떻게 하면 공동체 일원 모두가 그리스도의 생명 안에서 영적으로 주리지 않고 건강하고 윤택하게 살아갈 것인지 남몰래 아버지 가슴을 찢는 순간이 정말 많으셨습니다. 없는 가운데에서도 숨어 물질을 아낌없이 화목 제사로 바치시고, 연약하신 육신을 이끌어 직접 봉사하시며, 때로 마음에 상흔을 입으시면서도 영혼 영혼마다 찾아가서서 위로하시고 기도해 주셨습니다. 가나안을 향하여 가는 약속의 공동체가 허물어지지 않도록 아버지는 목사님들과 교역자분들과 성도님들 한 사람 한 사람의 기도제목을 붙들어 아침 제사와 저녁 제사로 하나님을 알현하며 중보하셨습니다. 아버지를 직분자로 불러주신 주님 앞에 진실되게 서 계시려고 분초마다 투지를 새롭게 다지시곤 했습니다. 뿐 아니라 아버지께서는 아버지를 아는 제자와 후배분들도 신뢰가운데 사랑하며 그리스도인의 본을 남기시려고 노력하셨습니다. 아버지의 일생은 동방박사의 모습처럼 주님께 선물을 드리는 삶이 아니셨을까요? 아버지, 저도 아버지처럼 누군가에게 헌신된 선물의 삶을 살아가고 싶습니다. 제게 그렇게 아버지 자취를 따라갈 수 있도록 저를 더 많이 가르쳐 주셔야만 합니다. 하오면 아버지께서 강건하게 제 곁에 오래 남아 주셔야만 합니다. 아버지, 조금만 더 힘을 내 주세요.

"아버지와 그림을 볼 수 있어서, 성서 이야기를 나눌 수 있어서 행복한 날이 시작되었습니다. 성서 그림 이야기를 계속 들려주세요, 아버지. 저도 제 마음을 계속 나누겠습니다. 다음 그림을 기다립니다"라고 말씀

52. 동방박사의 경배

드렸던 것은 5년 전, 2017년 2월이었습니다. 그 뒤로 꼬박꼬박 정기적으로 아버지와 그림 이야기를 나누었습니다. 저는 이제 아버지와 그림 이야기를 나누지 못하는 날을 상상하기가 어렵습니다. 제가 12월에 한국에 다시 나가겠습니다. 아버지, 아버지 가슴에 저를 꼭 안아주세요. 저도 아버지를 힘껏 안겠습니다. 제가 '아버지의 집'으로 곧 돌아갑니다…

플라타너스

플라타너스 낙엽 지는 소리는 유난히도 크고 슬픕니다.
이제 그 낙엽을 다 떨구면
그 벌거벗음 때문에 모든 허물들이 드러나고 말 텐데
이른 봄에 가지 잃고 겨우 아물었던 흉물스러운 상흔도
미역처럼 벗겨져 내리는 아토피 같은 피부병까지도
아무것도 감추지 못한 마치 태초의 아담처럼
모든 허물을 드러내면서
겨울의 플라타너스는
삭풍의 아픔과 버려지는 서러움에 온몸을 떱니다.

플라타너스 낙엽 지는 소리는 유난히도 크고 슬픕니다.
이제 그 낙엽을 다 떨구면
이내 살을 에는 듯한 겨울의 추위가 닥쳐오고 말 텐데
마치 골고다를 향해 발걸음을 옮기는 예수님처럼
온갖 아픔을 견디며 오늘도 하나 둘씩 그 큰 잎을 떨구어 냅니다.
플라타너스는
죽음과 같은 이 시련을 여름철에 이미 알고 있었으려나
성하(盛夏)의 아침 햇살을 온 가슴으로 받으며
소나기의 후둑임을 환희의 춤사위로 받았던 그 여름에…

후기

아버지는 하나님의 말씀 안에 당신 자신을 언제나 거룩하게 묶고, 말씀하시는 하나님 안에 아버지를 발견하시기 위하여 노력하셨던 분입니다. 그리스도의 로고스logos 안에 아버지의 로고스logos를 숨겨 순종하시고, 주님의 생명력 있는 대화의 화두에 순응하시며, 깊은 심연의 고통 속에서도 언제나 힘있게 소망을 건져 올리시면서 기쁨을 훈련하셨습니다. 아버지의 재치있는 말씀이나 품격있는 유머는 그런 삶의 연마에서 기인된 것입니다. 아버지께서는 욕망의 단념에서의 절제가 아니라 오직 주님을 사랑하려는 갈망에서 순결한 절제를 지키신 분이십니다. 아버지는 학자셨지만 아버지의 내면이 지식과 철학만을 담은 고정되고 딱딱한 부동不動의 그릇이기를 거부하셨습니다. 오히려 주님이 주신 인생의 '텔로스τελος: telos — 타협할 수 없는 마지막 지향점'을 향하여 역동적으로 길을 탐색해나가는, 끝내 능동적인 제자이기를 갈망하셨습니다. 제자로서 아버지는 아버지 영의 눈금이 항상 거룩한 방향에 조준되기를 애쓰셨고 실존의 참 의미를 찾아 분투하기를 갈망하셨습니다. 아버지의 온 생애가 하나님께서 그려주신 그림에 의해 움직이고 정향定向되기를 바라셨습니다.

아버지의 마지막 모습을 잠시 추억합니다. 아버지를 모시고 병원으로 향하던 1월 21일의 저녁엔 따뜻하고 커다란 등불같은 노을이 우리 가족 모두를 진홍빛으로 감싸며 길을 인도하고 있었습니다. 아버지의 마지막 얼굴은 장엄했습니다. 가장 큰 승리를 앞두고 혈투를 벌이는 용사와 같았고, 영광스러운 면류관을 얻고자 달려가는 전사와 다름없었고, 고귀한 왕을 알현하기 위하여 준비하는 신성한 종의 형상이기도 했습니다. 가야 할 때가 언제인가를 분명히 알고 가는 이의 고귀한 뒷모습처럼[192] 그날

의 찬란한 저녁 빛이 아버지의 모습과 겹쳐 제 심령에 들어 왔습니다. 참으로 그날의 노을은 단순히 스러져 가는 태양이 결코 아니었습니다. 오히려 마지막까지 위를 향하여 장렬하게 타오르는 '이브닝 글로우Evening Glow'였습니다. 그리스도 보혈의 빛을 담지했고 생명의 빛을 발현한 노을이었습니다. 아버지께서는 마지막 호흡의 순간까지 '생명生命—삶에 대한 명령'에 최선을 다하셨습니다. 그리고 1월23일, 그리스도인들에게는 안식의 날인 주일 오후 3시 36분에 하늘 본향으로 입성하시기 위해 들림을 받으셨습니다. 그날에 잠든 채로 주님의 품에 안기심은 하나님의 '입맞춤'이며 경건한 자가 받는 '선물'이라고 믿습니다.[193]

<이브닝 글로우 Evening Glow, 김재신>

저는 고귀한 자유와 존엄성을 지니며 삶을 향유享有하신 아버지의 모습을 곁에서 지켜 보았고, 격렬한 수고의 대양 가운데 소망의 항구에 닿아시 107:30 참조 구원의 섬에 당도하신 아버지를 목격했습니다. 죽음으로

인하여 손실하신 것은 병든 육신뿐, 아버지는 그리스도 안에서 아무것도 유실하지 않으셨습니다. 아버지의 사랑은 가족에게 남았고, 영적 아비 역할을 하셨던 아버지의 중보의 힘은 교회 공동체에 남았으며, 아버지의 경건한 영성은 많은 이들에게 유산으로 남게 되었습니다. 이제 인생의 도상 가운데 마지막 정거장을 통과하셔서 천성에 이르러 안식하고 계신 아버지는 하나님의 집의 푸른 감람나무같이 주님의 인자하심을 영원히 의지하고 계실 것입니다시 52:8.

이 유작 작업의 드래프트를 마치고 저는 홀로 저녁 숲을 한참이나 걸었습니다. 온갖 아름답고 싱그러운 봄의 이야기로 가득한 5월 말이었습니다. 숨을 들이키니 신선한 숲의 냄새가 저를 안위하고 있었습니다. 문득 궁금했습니다. 숲의 경전에서도 내음이 나는데 하늘 아버지 집에서는 어떤 내음이 풍길지… 천국의 냄새는 어떠할까, 이런 생각을 하며 숲에 배치된 벤치에 앉아서 고요히 생각에 잠겼습니다. 그때 여학생 두 명이 자전거를 타고 숲길을 지나가면서 서로 대화 나누는 것을 우연히 듣게 되었습니다. 한 아이가 "여기 근처를 달리니까 내가 좋아하는 크랜베리 소스cranberry sauce 냄새가 나는 것 같아"라고 말했고, 친구는 끄덕거리며 "맞아. 뭔가 좋은 냄새가 나"라고 답을 했습니다. 저는 저도 모르게 큼큼, 내음을 맡아 보았습니다. 저쪽으로부터 신선한 공기를 타고 꿈을 잉태한 듯한 하얀 꽃향기가 저를 그윽하게 이끌고 있었습니다. 드넓은 숲을 포근하게 감싸는 꽃잎들, 티 없이 맑은 영혼마냥 하늘로 삶을 올려드리듯 거룩한 모습, 그건 봄날의 아카시아였습니다.

그 냄새는 천국의 냄새, 하나님 집의 내음일 거라고 저는 아주 천천히 고개를 끄덕였습니다. 내면에 퍼렇게 뭉쳤던 차가운 아픔의 멍을 하얗고 투명한 힐링으로 따스하게 풀어가는 힘, 하늘에서 뿜어져 나오는 천국

의 방향芳香은 진실로 이러한 냄새가 맞다고 확신하게 되었습니다. 저는 눈을 감고 그 향기를 마음껏 듬뿍 들이켰습니다. 그건 마침내 저의 영혼에 기어이 한 바가지쯤의 마중물이 되어서 오랫동안 밖으로 표출되지 못한 통곡을 꺼내 놓고야 말았습니다. 아파서, 힘들어서 울었던 게 아닙니다. 언젠가는 아버지를 다시 만날 수 있다는 소망 때문에 잠잠하게 모든 것이 기쁘고 감사해서 목을 놓아 울었던 것 같습니다. 향기를 머금은 곡哭은 가슴이 후련해질 때까지 한참 흘러나왔고, 눈물 방울들은 다시 하얀 꽃잎이 되어 바람을 타고 아버지가 계신 하늘로 올라갔습니다. 눈을 들어 보니 저 위엔 아버지 소천하시기 전에 보았던 그날의 노을과 꼭 같은 '이브닝 글로우'가 내려 앉고 있었습니다. 저를 감싸는 진홍빛 등불이었습니다. 그건 부인할 수 없이 사랑하는 아버지의 포옹, 하늘 아버지 하나님의 포옹이라는 걸 알 수 있었습니다. 저는 그날 저녁 숲에서 아주 오랫동안 '아버지 집의 향기' 속에서, '아버지의 사랑' 속에서 안겨 있었습니다.

제가 받았던 따스한 포옹의 위로와 제가 흠향했던 천국의 내음을 여기에 동봉합니다. 여러분들께도 주님의 놀라운 사랑과 은총이 부디 함께하시기를 기원합니다.

In Christ,
오지영 드림

참고 문헌

à Kempis, Thomas. *The Imitation of Christ.* Oak Harbor, WA: Logos Research System, 1996.

Alberti, Leone Battista. *회화론.* Translated by 김보경. 서울: 기파랑, 2011.

Alikin, Valeriy. *The Earliest History of the Christian Gathering: Origin, Development and Content of the Christian Gathering in the First to Third Centuries.* Leiden: Brill, 2010.

Amishai-Maisels, Ziva. "Chagall's "White Crucifixion"." *Art Institute of Chicago Museum Studies* 17, no. 2 (1991): 138-181.

Argan, Giulio Carlo. *L'Amor Sacro e L' Amor Profano.* Milan: Bompiani, 1949.

Arndt, William, Frederick W. Danker, and Walter Bauer. *A Greek-English Lexicon of the New Testament and Other Early Christian Literature.* Chicago, IL: University of Chicago Press, 2000.

Bailey, Kenneth E. *Jacob and the Prodigal.* Down Crove, IL: IVP, 2003.

—. *Jesus Through Middle Eastern Eyes: Cultural Studies in the Gospels.* Downers Grove, IL: InterVarsity Press, 2008.

Berger, John. *Portraits.* Brooklyn, NY: Verso, 2015.

Blum, Edwin A. *요한복음.* Translated by 임성빈. 서울: 두란노, 2007.

Bock, Darrel L. *Luke: 1:1-9:50.* Vol. I, in *Baker Exegetical Commentary on the New Testament.* Grand Rapids, MI: Baker Academic, 1994.

Borchert, Gerald L. "John 1-11." In *The New American Commentary.* Nashville, TN: Broadman & Holman Publishers, 199.

Brueggemann, Walter. "Genesis." In *Interpretation: A Bible Commentary for Teaching and Preaching.* Louisville, KY: John Knox Press, 1982.

Calvin, John, and Hendry H. Cole. *Calvin's Calvinism: A Treatise on the Eternal Predestination of God.* London: Wertheim and Macintosh, 1856.

Carson, D. A. "The Gospel according to John." In *The Pillar New Testament Commentary.* Grand Rapids, MI: W.B. Eerdmans, 1991.

Chandler, Daniel. *미디어 기호학.* Translated by 강인규. 서울: 소명출판, 2006.

Deleuze, Gilles, and Felix Guattari. *천개의 고원.* Translated by 김재인. 서울: 새물결, 2003.

Devries, Kelly. *Joan of Arc: A Military Leader.* Stroud: Sutton Publishing, 1999.

Feiler, Bruce. *A Journey to the Heart of Three Faiths.* New York, NY: William Morrow, 2002.

Gladwell, Malcolm. *다윗과 골리앗 - 거인을 이기는 기술.* Translated by 김규태. 서울: 김영사, 2021.

Gooder, Paula. *This Risen Existence: The Spirit of Easter.* Minneapolis, MN: Fortress Press, 2015.

Graham-Dixon, Andrew. *Caravaggio*. New York, NY: W.W. Norton & Company, 2010.

Green, Ronald M. "Abraham, Isaac, and The Jewish Tradition: An Ethical Reappraisal." *The Journal of Religious Ethics* 10, no. 1 (1982): 1-21.

Hendriksen, William, and Simon J. Kistemaker. *Exposition of the Gospel According to Matthew, New Testament Commentary*. Grand Rapids, MI: Baker Book House, 1953-2001.

Heschel, Abraham Joshua. *The Sabbath*. New York, NY: FSG Classics, 2005.

Hobbins, Daniel. *The Trial of Joan of Arc*. Cambridge, MA: Harvard University Press, 2005.

House, Paul R. "1,2 Kings." In *The New American Commentary*. Nashville, TN: Broadman & Holman Publishers, 1995.

Janson, H. W., and A. F. Janson. *서양미술사*. Translated by 최기득. 서울: 미진사, 2001.

Keener, Craig S. *The Gospel of Matthew: A Socio-Rhetorical Community*. Grand Rapids, MI: Eerdmans Publishing Co., 2009.

Koehler, Ludwig, Walter Baumgartner, M. E. J. Richardson, and Johann Jakob Stamm. *The Hebrew and Aramaic Lexicon of the Old Testament*. Leiden; New York: E.J. Brill, 1994–2000.

Köstenberger, Andreas J. "John." In *Baker Exegetical Commentary on the New Testament*. Grand Rapids, MI: Baker Academic, 2004.

L., Borchert: Gerald. *John 12-21*. Vol. 25B, in *The New American Commenatry*. Nashville, TN: Broadman & Holman Publishers, 2002.

Liddell, Henry George, Robert Scott, Henry Stuart Jones, and McKenzie Roderick. *A Greek-English Lexicon*. Oxford: Clarendon Press, 1996.

Marini, Francesca. *카라바조*. Translated by 최경화. 서울: 예경, 2008.

Marshall, I. Howard. *The Gospel of Luke: A Commentary on the Greek Text, New International Greek Testament Commentary*. Exeter: Paternoster Press, 1978.

Miller, Stephen R. *Daniel*. Vol. 18, in *The New American Commentary*. Nashville, TN: Broadman & Holman Publishers, 1994.

Nancy, Jean-Luc. *Noli me tangere: On the Raising of the Body*. Translated by Sarah Clift, Pascle-Anne Brault, & Michael Naas. New York, NY: Fordham University Press, 2008.

Ngien, Dennis. *Fruit for the Soul: Luther on the Lament Psalms*. Minneapolis, MN: Fortress Press, 2015.

Nouwen, Henri J. M. *The Return of the Prodigal Son*. New York, NY: Doubleday, 1992.

O'Hara, and Edwin V. "Christ as "Tekton"." *The Catholic Biblical Quarterly* (Carholic Biblical Association) 17, no. 2 (1955): 204-215.

Panofsky, Erwin. *Iconography and Iconology: An Introduction to the Study of Renaissance Art*. Garden City: Doubleday, 1955.

Roberts-Jones, Philippe and Francoise. *Pieter Bruegel*. New York, NY: Harry N. Abrams, Inc., 2002.

Sabatier, Paul, and W. Lloyd Bevan. "The Originality of St. Francis of Assisi." *The Sewanee Review* (The Johns Hopkins University Press) 17, no. 1 (1909): 51-65.

Sarna, Nahum M. "Exodus." In *The JPS Torah Commentary*. Philadelphia, PA: Jewsih Publication Society, 1991.

Schwarts, Gary. *Rembrandt: his life, his painting.* New York, NY: Viking, 1985.

Silver, Larry. *Pieter Bruegel.* New York, MY: Abbeville Press Publishers, 2011.

Skinner, John. *A Critical and Exegetical Commentary on Genesis.* London: T&T Clark, 1910.

Spangler, Ann, and Lois Tverberg. *Sitting at the Feet of Rabbi Jesus: How the Jewishness of Jesus Can Transform Your Faith.* Grand Rapids, MI: Zondervan, 2018.

Story, Cullen I. K. "The Bearing of Old Testament Terminology on the Johannine Chronology of the Final Passover of Jesus." *Novum Testamentum* (Brill) 31, no. 4 (1989): 316-324.

The Lexham English Septuagint. Bellingham, WA: Lexham Press, 2012.

Venturi, Lionello. *Rouault: biographical and critical study.* Translated by James Emmons. Paris: Editions d'Art Albert Skira, 1959.

Vercruysse, Jos E. "Luther's Theology of the Cross at the Time of the Heidelberg Disputation." *Gregorianum* (GBPress-Gregorian Bibical Press) 57, no. 3 (1976): 523-548.

Weyermann, Maja. "The Typoloties of Adam-Christ and Eve-Mary, and their Relationship to One Another." *Anglican Theological Review* (Evanston) 84, no. 3 (2002): 609-626.

그라바, 앙드레. *가독교 도상학이 이해*. Edited by 박성은 옮김. 서울: 이화여자대학교출판부, 2007.

김상근. *이중성의 살인미학 카라바조*. 서울: 21세기북스, 2016.

김영숙. *루브르 박물관에서 꼭 봐야 할 그림 100*. 서울: 휴머니스트 출판그룹, 2013.

김태진. *아트인문학: 보이지 않는 것을 보는 법*. 서울: 카시오피아, 2017.

김학철. *렘브란트, 성서를 그리다*. 서울: 대한기독교서회, 2010.

김회권. *모세오경*. 서울: 복 있는 사람, 2017.

도스트엡스키, 표도르 미하일로비치. *백치*. 서울: 열린책들, 2011.

배철현. *인간의 위대한 질문*. 서울: 21세기북스, 2018.

손주영 그리고 송경근. *이집트 역사 다이제스트 100*. 서울: 가람기획, 2009.

시오노나나미. *바다의 도시 이야기(상)*. Translated by 정도영. 서울: 한길사, 2002.

야코부스, 보라기네의. *황금전설*. Translated by 윤기향. 서울: 크리스천다이제스트, 2007.

오근재. *배다골*. 서울: 서림재, 2019.

──. *인문학으로 기독교 이미지 읽기*. 서울: 홍성사, 2012.

오근재외. *세모네모 동그라미*. 서울: 한국기초조형학회, 2014.

이석우. *명화로 만나는 성경*. 서울: 아트북스, 2013.

정진석. *구세주 예수의 선구자 세례자 요한*. 서울: 가톨릭출판사, 2006.

채수일. *본회퍼 묵상집 누구인가, 나는*. 서울: 대한기독교서회, 2005.

최주훈. *루터의 재발견*. 서울: 복 있는 사람, 2017.

주(註)

1 독일어 Anrede에서 'an'은 가까이 접근하거나 무엇을 시작하는 의미를 지니고 'rede'는 '말을 하다'라는뜻을 지닌다. 즉 '말을 걺'이다.

2 Henri J. M. Nouwen, *The Return of the Prodigal Son* (New York, NY: Doubleday, 1992), 40.

3 '권하다'에 해당하는 헬라어 동사 '파라칼레오(παρακαλέω: parakaleō)'의 문자적 의미는 '옆에서 부르다'라는 뜻이어서 '(사람들을) 초대하다', '(손님을) 청하다'라는 의미도 있지만 간곡히 권유하거나 호소할 때에도 쓰이는데 (히 3:13, 빌 4:2) 무엇보다 어떠한 요구를 간절히 청할 때 사용되는 경우가 많다(마 8:5, 26:53, 막 1:40, 눅 8:41, 행 8:21 등).

4 막달라 마리아가 향유를 부어드린 여인인지 아닌지에 대해서는 성서학자들 사이에 논란이 있다. 여인이 향유를 부어드린 에피소드가 복음서에 모두 기술되었는데 마태와 마가 그리고 요한은 이 사건을 베다니에서 일어난 일이라고 기록하고(마 26:6-13, 막 14:3-9, 요 12:1-11), 누가는 갈릴리에서 일어난 것처럼 서술하기 때문이다(눅 7:36-50). 베다니에서 일어난 사건이면 이 여인은 나사로의 누이 마리아일 것이다. 반면 갈릴리에서 일어난 사건이면 초대 교부 타시아노(Tatian)의 견해에 따라 막달라 마리아일 가능성도 없지는 않다. 다음 책을 참고: Gerald L. Borchert, John 12-21, vol. 25B, The New American Commentary (Nashville: Broadman & Holman Publishers, 2002), 33. 향유를 부은 사건이 한 번 이상 일어난 에피소드라면 두 여인은 동일 인물이 아닐 것이다. 그러나 한 번만 일어난 사건이라면 결국 이 두 여인이 동일한 여인일 수밖에 없다는 조심스러운 견지도 배제하기 힘들다. 마리아가 귀신에 들려 고통을 겪을 당시 막달라 지역에 잠시 머물게 되었을 때 예수님의 치유를 받았을 것이며 회복된 이후에 고향 베다니로 돌아와서 예수님의 말씀을 사모하며 듣는 자가 되었을 것이라는 견해이다. 그러나 이러한 의견들은 여전히 분분하다.

5 Ann Spangler and Lois Tverberg, *Sitting at the Feet of Rabbi Jesus: How the Jewishness of Jesus Can Transform Your Faith* (Grand Rapids, MI: Zondervan, 2018), 20.

6 전신사조(傳神寫照)는 초상화를 그릴 때 인물의 외관이 모습뿐 아니라 그 인물이 지닌 내면과 정신까지 표현해야 한다는 초상화의 이론이다.

7 Paula Gooder, *This Risen Existence: The Spirit of Easter* (Minneapolis, MN: Fortress Press, 2015), 10-11.

8 '우분투(Ubuntu)'는 그 뜻 자체가 '타인을 향한 인간다움(humanity to others)'이라는 뜻이다. 사람은 타인을 통하여 사람이라고 할 수 있다(a person is a person through other people)는 이 사상은 서로의 관계와 헌신을 중요시여기는 데에서 비롯되었다.

9 영어 '오브젝(object)'에 해당하는 불어 '오브제(objet: 사물)'이다.

10 엄밀히 말해서 이 율법교사는 '사마리아인'이라고 대답한 것이 아니고 '긍휼을 베푼 자니이다'라고 대답했다(눅10:37).

11 Andreas J. Köstenberger, *John* in Baker Exegetical Commentary on the New Testament (Grand Rapids, MI: Baker Academic, 2004), 149.

12 헬라어 동사 '스플랑크니조마이 (σπλαγχνίζομαι)'이다. 이 동사의 뜻은 '창자가 끊어지도록 아프다', '애가 타다'라는 의미이다.

13 한 데나리온은 노동자의 후한 하루 급여에 해당하는 것으로(마 20:2) 두 데나리온 정도이면 당시 숙박비로는 여러 날을 충당하는 값에 해당한다. 참조: I. Howard Marshall, *The Gospel of Luke: A Commentary on the Greek Text*, New International Greek Testament Commentary (Exeter: Paternoster Press, 1978), 449–450.

14 케노시스 신학(Kenosis Theology)은 '비우다'라는 헬라어 동사 '케노(κενόω)'에서 비롯된 것으로 그리스도의 자기 비움을 설명한다(빌 2:6-8). 그리스도께서는 여전히 전적으로 신성을 지니고 계시면서도 스스로 겸허히 낮아지심으로 인자의 대속 사역을 감당해 내셨다.

15 헬라어 단어 '엘라키스토스(ἐλάχιστος:elachistos)'는 '사회적으로 신분이 낮은', '중요하지 않은', '하찮은', '부족한'이라는 의미를 지닌다. '열등하다라는 의미를 지닌 '엘라손(ἐλάσσων)'에서 기인한 낱말이다.

16 마태복음 25장 40절에서 '내게'는 강조 여격에 해당하는 헬라어 '에모이(ἐμοί:emoi)'가 사용되었다.

17 김회권, 모세오경 (서울: 복 있는 사람, 2017), 416.

18 김재진 시인의 '풀'이라는 시에 등장하는 표현이다.

19 Gary Schwarts, *Rembrandt: his life, his painting* (New York, NY: Viking, 1985), 292.

20 아람어 'Tabgha'는 '타브가', '타브하', '타브카' 등으로 표기할 수 있다.

21 '바다를 건너셨다'(요 6:1)는 의미는 분봉왕 헤롯이 지배하는 갈릴리 서쪽을 지나 분봉왕 빌립이 지배하는 동쪽으로 이동하셨다는 것이다. 거기서 조금만 더 내려가면 데카폴리스(Decapolis)라는 지역이 있는데 이곳은 이방인들이 많이 거주했던 땅이다. 따라서 갈릴리 서쪽을 건너 동쪽에 닿았음은 유대인과 이방인들 사이에 긴장감이 도는 영역에 진입했다는 것을 암시한다. 오병이어 사건은 다름아닌 바로 제로 지점(grond zero)같은 곳에서 일어났다.

22 3세기 말에 랍비 이삭(Rabbi Isaac)은 "예전의 구원자가 하늘에서 만나를 내렸듯이 훗날 오실 구원자도 하늘에서 만나를 내릴 것"이라고 전도서 랍바(Ecclesiastes Rabbah)에 언급한 바가 있다(전 1:9의 해석). 이와 같은 흐름은 이미 1세기부터 비롯되었고 이는 그들만의 민속 메시아 사상을 자아내고 있었다. 전도서 랍바는 전도서를 아가다(Aggadah: 랍비가 전해 주는 비율법적 해석) 방식으로 해석하여 만든 주석서이다. 다음 책을 참고한다: D. A. Carson, *The Gospel according to John*, The Pillar New Testament Commentary (Leicester, England; Grand Rapids, MI: Inter-Varsity Press; W.B. Eerdmans, 1991), 271.

23 여기 '붙들다'는 예의를 갖추어 예수님께 간청했다는 게 아니다. 요한은 매우 강경한 단어를 선택했는데 헬라어 동사 '헤르파조(ἁρπάζω: harpazō)'가 그것이다. 이 단어는 훔쳐낼 때 쓰일 정도로 어감이 강하다. 이리가 양을 물어 갈 때(요 10:12), 침노하고 공격할 때(마 11:12), 강탈할 때 쓰이는 용어이다(마 12:29). 군중들은 억지로 예수님을 체포하듯 낚아내고만 싶었던 것임을 알 수 있다.

24 기호학자 알기르다스 그레마스(Algirdas Julien Greimas)는 드라마 갈등 구조의 해석을 이물에 두었다. 그는 모든 드라마에서 갈등의 행위를 '주인공', '대상(목표)', '보내는 자', '받는 자',

'돕는 자', '방해하는 자' 등의 여섯 가지 행위로 나누어 분석 도구를 만들었다. 이를 그레마스의 '행위소 모델'이라고 말한다.

25 타르굼(Targum)은 아람어로(targûm) '해석(interpretation)' 혹은 '번역(translation)'이라는 의미이다. 아람어로 쓰여진 구약성서 타르굼은 유대인들이 바벨론 포로생활을 하면서 회당에서 모일 때 주로 읽는 성서가 되었다. 여기에는 유대인들이 경전을 이해할 수 있도록 해석이나 설명이 덧붙여 있는 특징을 지닌다.

26 *The Lexham English Septuagint* (Bellingham, WA: Lexham Press, 2012), Job 2:9의. 필자 번역이다. 원문은 다음과 같다: χρόνου δὲ πολλοῦ προβεβηκότος εἶπεν αὐτῷ ἡ γυνὴ αὐτοῦ Μέχρι τίνος καρτερήσεις λέγων Ἰδοὺ ἀναμένω χρόνον ἔτι μικρὸν προσδεχόμενος τὴν ἐλπίδα τῆς σωτηρίας μου; ἰδοὺ γὰρ ἠφάνισταί σου τὸ μνημόσυνον ἀπὸ τῆς γῆς, υἱοὶ καὶ θυγατέρες, ἐμῆς κοιλίας ὠδῖνες καὶ πόνοι, οὓς εἰς τὸ κενὸν ἐκοπίασα μετὰ μόχθων. σύ τε αὐτὸς ἐν σαπρίᾳ σκωλήκων κάθησαι διανυκτερεύων αἴθριος·κἀγὼ πλανωμένη καὶ λάτρις, τόπον ἐκ τόπου καὶ οἰκίαν ἐξ οἰκίας, προσδεχομένη τὸν ἥλιον πότε δύσεται, ἵνα ἀναπαύσωμαι τῶν μόχθων μου καὶ τῶν ὀδυνῶν αἵ με νῦν συνέχουσιν. ἀλλὰ εἰπόν τι ῥῆμα εἰς Κύριον, καὶ τελεύτα.

27 요한복음 19장 34절에 보면 '넛소(νύσσω·nyssō)'라는 헬라어 동사가 단순과거 형태로 볼 수 있는 아오리스트시제로 쓰여 있다. 이 동사는 가볍게 찔러보는 것을 가리킬 때에도 쓰일 수 있는 동사이지만(행 12:7) 이 문맥에서는 결코 그런 의미가 아니다. 군병이 들고 있었던 헬라어로는 '롱케(λόγχη: lonchē)'라고 불리우는 끝이 뾰족한 창을 감안해 보아야 한다. 요세푸스의 유대 전쟁사 기록에도 이 동사가 깊이 상처를 내기 위하여 의도적으로 찌를 때 사용된 바가 있다(Flavius Josephus, *The Wars of the Jews*, 3.7.35).

28 신약 외경 중 서간문에 해당하는 '사도들의 편지(Epistle of the Apostles 라틴어로는 Epistula Apostolorum)에 보면 나와 있는 내용이다.

29 Ronald M. Green, «Abraham, Isaac, and The Jewish Tradition: An Ethical Reappraisal,» *The Journal of Religious Ethics* 10, no. 1 (1982): 1-21. 이 논문에서 그린(Green)은 아브라함이 야웨(YHWH) 하나님의 명령을 공포스러운 것으로 받아들였다기보다 오히려 그가 지켜야 할 숭고한 책임으로 받아들였다고 주장한다.

30 여호와 이레에서 '이레(yir'eh)'는 '보다'라는 뜻을 지닌 히브리어 동사 '라아(rā'āh)'에서 유래된 것이다.

31 '레크(lēk)'는 '걷다'라는 의미의 히브리어 동사 '할라크(hālak)'의 2인칭 남성 단수 명령형태이다. '르카(lēkā)'는 전치사와 인칭대명사가 접미된 형태이다. '르카'의 액면적 의미는 '그대를 위하여(for yourself)'이다.

32 '아이'에 해당하는 히브리어로 '나아르(na'ar)'인데 이는 '어린 아이'를 지칭할 수 있지만 집에서 일하는 하인도 그렇게 부를 수 있는 편안한 용어이며 어른이 나이 어린 존재를 애정 어리게 부르는 단어이기도 하다.

33 Bruce Feiler, *A Journey to the Heart of Three Faiths* (New York, NY: William Morrow, 2002), 86.

34 여기서 레마(rhema)의 의미는 각 개인의 구체적인 상황에 맞게 들리는 하나님의 명령이나 초청 혹은 권고이다.

[35] Ziva Amishai-Maisels, "Chagall's "White Crucifixion"." *Art Institute of Chicago Museum Studies* 17, no. 2 (1991): 138-181.

[36] 참고로 고대 가나안지역에서 '타우(ת)'는 십자가 모양인 'X'에 가까웠다.

[37] Lamar Eugene Cooper, *Ezekiel*, vol. 17, The New American Commentary (Nashville: Broadman & Holman Publishers, 1994), 127. 또한 계시록 7:3-4, 14:1을 참고할 수 있다.

[38] 오근재, *인문학으로 기독교 이미지 읽기* (서울: 홍성사, 2012), 298.

[39] Gary Schwarts, *Rembrandt: his life, his painting*, 292.

[40] 성 예로니모는 성 히에로니무스(St. Hieronymus)라고 말하기도 하며 개신교에서 영어식으로 제롬(Jerome)이라고 표기한다.

[41] 영감된 성경이 어떤 형식으로 기록되었는가를 논할 때 기계적 영감설은 하나님이 받아 적으라고 한 내용을 인간 저자들이 그대로 받아 적었다고 주장한다(렘 1:9).

[42] 축자영감설은 성서의 모든 글자가 하나님의 영감으로 기록 되었기에 한 글자도 한 문장도 오류가 없다고 주장한다(갈 3:16, 벧후 1:21)

[43] 유기적 영감설은 성령님께서 성경의 저자들을 감동시키셔서 각 저자들의 성향, 배경, 문화, 특기사항, 문체 등을 유기적으로 사용하여 성경 기록의 조화를 이루게 하셨다고 믿는다.

[44] 김학철, *렘브란트, 성서를 그리다* (서울: 대한기독교서회, 2010), 6. 렘브란트는 <죽은 아내를 그리며 쓴 편지> 중에서 그가 어려운 상황이 닥치면 좌절하기보다 회화적으로 소생하려고 발버둥친다는 표현을 한 적이 있다.

[45] 최주훈, *루터의 재발견* (서울: 복 있는 사람, 2017), 202-206.

[46] Valeriy Alikin, *The Earliest History of the Christian Gathering: Origin, Development and Content of the Christian Gathering in the First to Third Centuries* (Leiden: Brill, 2010), 113.

[47] 최주훈, *루터의 재발견* , 205.

[48] Jos E. Vercruysse, "Luther's Theology of the Cross at the Time of the Heidelberg Disputation" Gregorianum (GBPress-Gregorian Bibical Press) 57, no. 3 (1976): 523-548.

[49] 라틴어 '오라티오(oratio)'는 주로 '기도'로 번역되지만 탄원이며 고백이며 절규일 수도 있다. 다음 책을 참고한다: Dennis Ngien, *Fruit for the Soul: Luther on the Lament Psalms* (Minneapolis, MN: Fortress Press, 2015), xxiv–xxv.

[50] 라틴어 '메디타티오(meditatio)'는 '묵상'이라는 뜻으로 통용되지만 거룩한 독서와 깊은 성찰도 포함될 수 있다. Ibid.

[51] 요한복음 13장 23절에 나온 '눕다'라는 동사는 헬라어로 '아나케이마이(ἀνάκειμαι:anakeimai)'이다. 이 동사는 '기대어 누운 자세로 앉다'라는 뜻을 지니면서 동시에 그냥 시대의 관습을 좇아 '식사를 하다'라는 의미도 된다.

[52] Craig S. Keener, *The Gospel of Matthew: A Socio-Rhetorical Commentary* (Grand Rapids, MI; Cambridge, U.K.: Wm. B. Eerdmans Publishing Co., 2009), 519–520.

[53] 채수일 풀어엮음, 본회퍼 묵상집 누구인가, 나는, (서울: 대한기독교서회, 2005), 144-145. 본

회퍼가 묵상한 예수님에 대한 형상을 인용했다.

54 전도서 1장 1절에 나오는 '전도자'는 히브리어로 '코헬렛(qōhelet)'이라고 하는데 이는 회중의 교사, 설교자 혹은 인도하는 사람이라는 이라는 뜻을 지닌다.

55 '받다'에 해당하는 히브리어 '샤아(šā'āh)'는 본래 '눈여겨보다', '주목하다', '호의와 사랑으로 바라보다'라는 뜻이다. 만일에 이 동사가 신을 향하여 선 사람에게 쓰일 때는 '앙망하다'라는 의미가 되지만(사 17:7) 반대로 신이 인간을 향하여 쓰일 때는 '시선이 그에게 은총으로 머무르다'가 된다.

56 John Skinner, *A Critical and Exegetical Commentary on Genesis* (London: T&T Clark, 1910), 105-106.

57 Walter Brueggemann, "Genesis" in *Interpretation: A Bible Commentary for Teaching and Preaching* (Louisville, KY: John Knox Press, 1982), 56.

58 창세기 4장 16절에 "가인이 여호와 앞을 떠나서 에덴 동쪽 놋 땅에 거주하더니"라고 나오는데 '여호와 앞을 떠나다'라는 문구를 히브리어로 읽으면 '여호와의 얼굴을 피하여(밀프네 야웨 millenê YHWH)'라는 뜻이 된다.

59 가인이 거하게 될 '놋' 땅의(창 4:16) '놋(nôḏ)'은 '방황함', '유리함', 그리고 '버림받음'이라는 뜻이다.

60 고대 다른 사본(사마리아 오경 Samaritan Pentateuch, 칠십인역 LXX, 타르굼 Targum 등)에서는 가인이 아벨에게 "우리가 들로 가자"라는 목소리가 나온다(창 4:8).

61 '네 아우'를 히브리어로 읽으면 '아히카(ʾāḥikā)'이다. 더 정확한 번역은 '네 형제'이다. 히브리어에서는 형과 아우는 모두 '아흐(ʾāḥ)'라고 하는데 피를 나눈 '형제'라는 의미이다.

62 Giulio Carlo Argan, *L'Amor Sacro e L'Amor Profano* (Milan: Bompiani, 1949), 7.

63 '사랑받는 제자'는 요한이 아니라 '디두모 도마'라고 주장 학자도 있다. 이 내용을 자세히 알아보려면 다음 책을 참조: James H. Charlesworth, The Beloved Disciple: Whose Witness Validates the Gospel of John? 1995,

64 원문은 이렇게 된다: "οἱ δὲ ὀφθαλμοὶ αὐτῶν ἐκρατοῦντο τοῦ μὴ ἐπιγνῶναι αὐτόν(호이 데 옵달모이 아우톤 에크라투토 투 메 에핑노나이 아우톤)" 누가복음 24장 16절에 '가리었다'에 해당하는 헬라어 동사 '크라테오(κρατέω:krateō)'는 '체포하다', '붙들다'라는 의미이다. 미완료 수동태(ἐκρατοῦντο에크라투토)로 쓰여 있다.

65 헬라어 동사 '메노(μένω:menō)'라는 단어이다. 한 장소에 집요하고 친밀하게 거할 때 종종 사용되는 단어이다(요 15:4 참조).

66 '떡을 떼다'의 동사 헬라어 '클라오(κλάω:klaō)'는 '부서지다', '으깨지다', '찢어지다'라는 의미를 지닌다.

67 헬라어 '아판토스(ἄφαντος:aphantos)'라는 단어이다. '보이다', '빛이 비치다'라는 뜻을 지닌 동사 '파이노(φαίνω)'에 부정어 '아(ἄ)'가 붙어 이루어진 합성어이다. 이 단어는 '사라짐'이 아니고 '인간의 눈에 보이지 않게 되는 것'을 의미한다.

68 "길에서 우리에게 말씀하시고 우리에게 성경을 풀어 주실 때에 우리 속에서 마음이 뜨겁지 아

니하더냐?"(눅 24:32)에서 '뜨겁다'라는 헬라어 동사 '카이오(καίω:kaiō)'는 '불이 붙다'라는 의미이다.

69 Larry Silver, Pieter Bruegel (New York, MY: Abbeville Press Publishers, 2011), 12.

70 Joel B. Green, *The Theology of the Gospel of Luke* (Cambridge: Cambridge University Press, 1995), 7.

71 배철현 교수는 그의 책에서 이 그림에 나오는 인물들을 차례차례 설명한 바 있다: 배철현 *인간의 위대한 질문* (서울: 21세기북스, 2018 1판 9쇄), 218.

72 Maja Weyermann, "The Typolopies of Adam-Christ and Eve-Mary, and their Relationship to One Another." *Anglican Theological Review* (Evanston) 84, no. 3 (2002): 609-626.

73 기원전 2세기 중엽에 발발한 그리스의 지배로부터 벗어나려는 이스라엘 민족의 독립운동을 말한다.

74 '흩어진 사람들'이라는 뜻. 바벨론에 의해 멸망한 이스라엘은 1948년 5월 14일 팔레스타인지역에 다시 이스라엘이라는 이름으로 건국될 때까지 약 2,500년 동안 나라를 되찾지 못하고 유리방황했다. 이러한 이유로 백성들은 국가를 잃고 전 세계에 흩어져 살게 되었다. 이같이, 팔레스타인을 떠나 온 세계에 흩어져 살면서 유대교의 규범과 생활 관습을 유지하면서 살고 있는 유대인을 총칭하여 '디아스포라'라고 말한다. 여기에서 '디아스포라'는 바벨론에 포로로 잡혀간 이스라엘 백성들을 한정해서 말한다.

75 고대의 바빌로니아나 아시리아 지역에서 사용했던 언어이다.

76 Stephen R. Miller, Daniel, vol. 18, The New American Commentary (Nashville: Broadman & Holman Publishers, 1994), 158-159.

77 이 문구는 사실 다음과 같은 해석도 가능하다. 즉 아람어 '메네(menē)'는 '메나(mena)' 혹은 '미나(mina)'라고도 읽을 수 있는 단어인데 당시에 무게 단위이기 때문이다(개역개정에서는 '마네'로 나온다: 왕상 10:17, 스 2:69 참조). 한 '마네'는 약 571gram에 해당한다. 신약시대에서는 '므나(mina)'라는 화폐 단위로 쓰이는데 한 므나는 약 백 개의 드라크마가 된다. 한 드라크마는 노동자의 하루치 월급이라고 볼 수 있다(눅19:12-22 참조). 뒤에 나오는 '테켈(teqēl)'은 히브리어 '쉐켈(Shekel)'이다. 쉐켈이라는 말은 '무게를 달다'라는 동사 '솨칼(šākal)'에서 유래하여 근동지역 널리 쓰였던 무게 단위였는데 이후에는 화폐 단위가 되었던 것이다. 유대인에게 한 쉐켈은 네 개의 드라크마에 해당한다. 마지막으로 '우파르신'에서 '우(wu)'라는 접속사 다음에 나오는 '파르신(parsin)'은 명사 '페레스(perēs)'의 복수 형태이다. 이건 '한 므나 혹은 한 쉐켈이 반쪽으로 나뉜 가치'를 말하는 것으로 볼 수 있다. 바벨론 제국의 왕의 계보로 들추어 생각하자면 사악했던 '에빌-므로닥(Evil-merodach)'과 '네리그릿살(Neriglissar Neriglissar)'이 각각 한 므나씩의 가치를 지닌다면 '라바쉬- 마르둑(Labashi-Marduk)'은 오직 한 쉐켈 정도의 가치를 지니고 마지막 '벨사살(Belshazzar)' 왕은 부친 '나보니두스(Nabonidus)'와 더불어 가치가 거기에서도 또 나뉘어 형편없이 패망할 만큼 가벼워질 것이라는 예언이기도 한 것이다.

78 시각과 청각적 이미지로서의 기표는 시니피앙(signifiant)이며 의미와 개념으로서의 기의는 시니피에(signifié)이다.

79 그림 화면 왼쪽 밑에 걸어오는 니므롯의 얼굴은 카롤루스 1세 마그누스(Carolus Magnus)의

얼굴이다(프랑스어 표기로는 샤를마뉴 대제). 중세의 대부분의 제도를 이룩했던 황제, 샤를마뉴 대제는 당시 거의 모든 곳에서 우상화가 되어 있었다. 샤를마뉴 대제 뒤의 수도사의 모습이 나오는데 이 사람은 카톨릭교회의 봉쇄 수도회 가운데 하나인 시토회(Ordo Cisterciensis) 수도사의 모습이다. 성 베네딕토 규칙을 더 엄하게 지키기 위하여 건립된 이 수도회의 원래 정신은 단순함, 소박함, 이웃봉사, 성실, 근면, 노동이었는데 이 규율은 안트베르펜의 노동을 종교적으로 둔갑하여 착취하기에 아주 적확했다. 니므롯 왼편 옆에 서있는 사람은 건축 담당하는 책임자인데 파란 외투를 입고 있다. 플랑드르 지방에서 파란 옷은 '눈을 가리고 속인다', '사기친다'라는 뜻이다. 이 사람은 지금 서민들을 기만하는 사람의 모습을 지닌다. 그의 손놀림은 노동자를 위하는 것 같지만 사실은 니므롯에게 노동을 바쳐서 이익을 얻고자 하는 모습이다. 니므롯의 오른쪽 옆에 서 있는 노란 옷을 입고 빨간 구두를 신은 사람은(노란색과 빨간색은 네덜란드를 상징) 시토 수도사 곁에 의지하는 척 서 있지만 막상 권세자 앞에서는 결탁하는 모습이다. 니므롯 앞에 무릎을 꿇은 두 사람 중 갈색 옷을 입은 사람은 당시 칼빈교의 성직자이고 흰색 옷을 입은 사람은 루터교 성직자이다. 갈색 옷을 입은 사람이 더 가까이 다가갔으니 칼빈주의가 루터주의보다 우상 앞에 먼저 나아가 굴복했다는 의미겠다. 저쪽 푸른 풀 밭에는 바벨탑 건축따위는 전혀 관심 없다는 듯 한가하게 누워 있는 사람들 무리도 있다. 뒤돌아서서 배변을 보고 있는 사람조차 그 가운데 있다. 그들 모두는 이 모든 모순과 불합리한 모습에 대한 무명의 항거자들이다. 다음 책을 참고한다: Larry Silver, *Pieter Bruegel*, 256-258.

80 히브리어 '바벨(bābel)'은 원래 아카드어 '바빌리(Bāb-ilī)'에서 유래하여 '신들의 문(gate of the gods)'이라는 뜻을 지닌다. 그러나 이 단어는 히브리어 '발랄(bālal)'이라는 단어의 통속 어원설(popular etymology)에 의하여 '혼란스럽게 하다'라는 의미로 해석된다.

81 John Calvin and Hendry H. Cole, *Calvin's Calvinism: A Treatise on the Eternal Predestination of God* (London: Wertheim and Macintosh, 1856), 191-192.

82 Larry Silver, *Pieter Bruegel*, 256.

83 '프로페로(προφέρω:propherō)'는 신약성서에서 누가복음에만 쓰이는 단어이지만 고대 문헌 다른 곳을 찾아보면 곡식을 소출할 때에도 쓰이고 샘에서 물을 낼 때에도 종종 쓰이는 단어이다: Henry George Liddell, Robert Scott, Henry Stuart Jones, and McKenzie Roderick, *A Greek-English Lexicon* (Oxford: Clarendon Press, 1996), 1539.

84 다음 책에 나온 내용을 참고하여 적은 배경 설명이다: Philippe and Francoise Roberts-Jones, *Pieter Bruegel* (New York, NY: Harry N. Abrams, Inc., 2002), 56-57.

85 장소의 거룩함을 드러내는 개념은 창세기에서는 거의 등장하지 않았던 개념이다. 장소가 아니라 시간의 거룩함이 나온 구절은 있다(창 2:3).

86 워너 샐먼(Warner Sallman)은 시카고에서 태어나서 상업 미술가로 활동하였다. 이후에는 종교화가로도 유명해졌는데 특히 예수님의 얼굴을 잘생긴 백인의 모습으로 그려낸 것으로 유명하다.

87 Kenneth E. Bailey, *Jesus Through Middle Eastern Eyes: Cultural Studies in the Gospels* (Downers Grove, IL: InterVarsity Press, 2008), 22-23.

88 O'Hara, and Edwin V. "Christ as "Tekton"." *The Catholic Biblical Quarterly* (Carholic Biblical Association) 17, no. 2 (1955): 204-215.

[89] 고대 이집트인들은 3차원의 사물을 2차원으로 옮겨 표현하기 하려면 필연적으로 불완전성을 지닐 수밖에 없다는 것을 깨닫고 정면성의 원리(Frontality law)를 고안해냈다. 모든 사물을 가장 특징적인 각도에서 그려 그것의 특징을 최대한 살리려는 법칙이다. 정면성의 원리는 사물의 변하지 않는 본질을 가장 잘 드러내려는 데에서 출발한다.

[90] 은막을 씌운 구리판에 옥소 결정체가 놓여 빛에 민감한 화합물이 생성되면, 노출되는 동안 판이 상을 기록하는 방식이다. 수은 증기가 현상하면 완성되는데, 섬세한 명암 표현도 가능했다.

[91] Lionello Venturi, *Rouault: biographical and critical study*, translated by James Emmons (Paris: Editions d'Art Albert Skira, 1959), 113.

[92] Kelly Devries, *Joan of Arc: A Military Leader* (Stroud: Sutton Publishing, 1999), 32-33.

[93] Daniel Hobbins, *The Trial of Joan of Arc.* (Cambridge, MA: Harvard University Press, 2005), 196-197.

[94] 본 회퍼 목사님의 말씀이다. 채수일 엮음, *본회퍼 묵상집 누구인가, 나는*, 199.

[95] 마태복음 27장 51절에 나오는 '땅이 진동하다'에도 동일한 헬라어 동사 '세이오(σείω:seiō)'가 쓰였음을 참고한다.

[96] 시에나(Sienese)는 이탈리아 북부에서 로마로 향하는 도로가 시에나 반도의 중심으로 이동하면서 14세기에 양모업과 금융업으로 융성했던 도시이다. 시에나 화파는 15세기부터 부흥했던 화파로 비잔틴 양식에 따라 아름다움과 우아함을 추구했던 화파이다.

[97] Paul Sabatier and W. Lloyd Bevan, "The Originality of St. Francis of Assisi" *The Sewanee Review* (The Johns Hopkins University Press) 17, no. 1 (1909): 51-65.

[98] H. W. Janson and A. F. Janson, *서양미술사* 최기득 옮김 (서울: 미진사, 2001), 318-319.

[99] 이석우, *명화로 만나는 성경*, (서울: 아트북스, 2013) 260.

[100] 형용하기 어려운 뛰어난 예술 작품을 감상하면서 심장이 뛰고, 의식이 혼란되고 환각을 경험하는 현상을 가리켜 스탕달 신드롬(Stendhal syndrome) 혹은 스탕달 증후군이라고 부른다.

[101] 표도르 미하일로비치 도스트옙스키, *백치* (서울: 열린책들, 2011)

[102] 일반적으로 '가운데 손가락(the middle finger)'은 서양에서 저주와 공격의 의미의 제스처를 지닌다. 그러나 홀바인의 그림에서는 그렇지 않다. 당시에는 그런 의미의 제스처가 통용되지도 않았었다.

[103] 고유의 의상을 입은 특별한 인물 유형을 대표하는 사람들을 그린 가슴 높이의 초상화를 말한다.

[104] 1455년에 완성한 이태리 북부 파도바에 있는 에레미타니 교회 벽화, 이 교회는 제2차 세계대전 당시에 폭격으로 대부분 훼파되었다. 지금 남아 있는 작품은 당시의 복제품이다.

[105] H. W. Janson and A. F. Janson, *서양미술사* 최기득 옮김, 270.

[106] 이들을 예수의 모친 마리아와 사도 요한이라고 말하는 해석자도 있다. 그러나 골고다 언덕의 처형장에 마지막까지 남아 있었던 사람들은 마리와와 막달라 마리아, 그 밖의 마리아, 요한 등이었다고 요한복음 19장에서는 기록하고 있다. 두 인물의 의상과 표정으로 보아 두 인물은 여

성이라고 보여지기 때문에 이같이 정리했다.

[107] John Berger, *Portraits* (Brooklyn, NY: Verso, 2015), 27.

[108] 그녀가 막달라 마리아라는 증거는 타시아노(Tatian)가 제시한 교회의 전통적인 견해 따라 예수님이 누워 있는 왼쪽 위에 놓인 향유 때문이다.

[109] Edwin A. Blum, 임성빈 옮김, *요한복음* (서울: 두란노, 2007) 제27쇄, 209.

[110] 배철현, *인간의 위대한 질문*, 272-275.

[111] 헬라어로는 '다이모니온(δαιμόνιον:daimonion)'이라고 한다. 이는 '적대적인 영', '사악한 영'이라는 뜻을 지닌다. 막달라 마리아를 괴롭혔던 영은 인간의 힘으로 극복하기 어려운 악령이었음이 분명하다.

[112] 그레고리 대제(Gregory the Great)가 막달라 마리아를 '죄를 지은 여자'(눅 7:37)와 동일한 인물로 간주한 데서 비롯하여 막달라 마리아가 부도덕했던 사람이라고 결부시키는 경향이 남았지만 성경의 문맥과 내용은 반드시 그렇게 지시하고 있지는 않다. 다음 책을 참조: Darrell L. Bock, *Luke*, The IVP New Testament Commentary Series (Downers Grove, IL: InterVarsity Press, 1994), Lk 8:1-3필자가 누가복음 7장 47절을 인용한 것은 다만 사함이 많을 수록 사랑함이 많다는 내용을 피력하고 싶었을 뿐이다.

[113] '어찌하여'라는 표현은 종종 그렇게 하지 말아야 할 행동을 누군가 하고 있을 때 등장하는 성서적 표현이기도하다(삿 6:13, 왕상 19:9, 욘 1:10). 예수님이 이미 부활하셨기 때문에 막달라 마리아는 울지 말아야 했는데 빈 무덤 앞에서 울고 있었음을 암시하는 내용이다.

[114] Nancy, Jean-Luc. *Noli me tangere: On the Raising of the Body*, translated by Sarah Clift, Pascle-Anne Brault, & Michael Naas (New York, NY: Fordham University Press, 2008), p 50. 장 뤽 낭시의 책을 영어로 번역된 책의 문장은 이렇게 되어 있다. 참고로 필자는 이 문장을 번역한 것이다: "Touch me with a real touch, one that is restrained, non-appropriating and nonidentifying. Caress me. Don't touch me."

[115] 중세의 바실리카 성당 건축양식에서 십자가에 달리신 예수님의 머리 부분에 해당하는, 교회당에서 밖으로 돌출된 영역.

[116] 신의 눈으로 내려다보는 시점, 마치 공중에 날고 있는 새의 시선으로 지상을 내려다보는 듯 한 시점을 의미한다.

[117] 400을 뜻하는 이탈리아어. 이는 1400년대, 즉 15세기 이탈리아의 문예부흥기를 지칭한다.

[118] 트롱프뢰유(trompe-l'oeil)는 실물과 같은 착각을 일으키는 그림이라는 뜻으로, 착시를 일으키는 눈속임 기법을 일컫는 용어이다.

[119] 히브리어 '아담('āḏām)'은 '사람'이라는 뜻인데 같은 어원의 '아다마('ăḏāmāh)'라는 단어는 '땅', '흙'을 지칭한다. 아담이 흙과 관련됨을 알려 준다. 참고로 창세기 1장 19절에 나온 흙은 아다마가 아니라 먼지 티끌이라는 의미의 '아파르('āpār)'가 쓰여있다.

[120] 성서에서 두 번 반복하여 대상을 부르는 것은 친밀감을 나타낸다(창 22:11, 46:2 출 3:4, 삼하 18:33, 눅 10:41 etc.).

[121] 식기와 식재 따위를 주제(主題)로 한 정물화(靜物畵)를 말한다.

[122] Spangler and Tverberg, *Sitting at the Feet of Rabbi Jesus: How the Jewishness of Jesus Can Transform Your Faith*, 18.

[123] Mishnah, Pirke Avot 1:4

[124] 성서에서 두 번 반복하여 대상을 부르는 것은 친밀감을 나타낸다(창 22:11, 46:2, 출 3:4, 삼하 18:33, 눅 10:41 etc.) 각주 98 참고.

[125] 헬라어로 '아네모스 (ἄνεμος)'라고 되어 있는 '바람'의 문자적 의미는 사방을 뜻하는 단어이다 (마 24:31, 막 13:27). 이는 사방에서 몰아치는 거대한 바람으로 걷잡을 수 없는 폭풍을 일컫는 다(약 3:4).

[126] 밤 사경은 새벽 3시에서 6시 사이를 가리킨다. 하루 중 가장 어두운 시각이다.

[127] '배'를 뜻하는 헬라어 '플로이온(πλοῖον)'은 복음서에서 제자들이 처음 예수님을 만났을 때 단 연 버려두고 떠나야 할 대상으로 출현하지만(마 4:22, 막 1:19-20) 이후에는 그곳에서 주님과 함께 항해하며 친근하게 만나는 장소로 등장한다.

[128] 히브리어로 '작은 아이'는 '나아르 카톤(na'ar qāṭon)'으로 나와 있다. '나아르'는 '어린 소년', '종', '젊은이'라는 뜻을 섭렵하고 '카톤'은 '작은 어린이'라는 뜻 외에도 '중요하지 않은 이'라는 의미도 갖고 있다.

[129] Paul R. House, *1, 2 Kings*, vol. 8, The New American Commentary (Nashville: Broadman & Holman Publishers, 1995), 112-113.

[130] 이 본문에 쓰인 '밤'에 해당하는 히브리어 '라일라(laylā)'는 저녁 무렵을 말하는 게 아니라 깜 깜밤중, 깊은 밤을 말한다.

[131] 여기에 쓰인 히브리어 '보케르(bōqer)'는 동이 터오는 아침이며 밝은 시각을 지칭한다.

[132] 개역개정에서는 "내 것도 되게 말고 네 것도 되게 말고 나누게 하라"고 나와 있다(왕상 3:26). 여기에 쓰인 '나누다'라는 히브리어 동사 '가자르(gāzar)'는 '자르다', '파괴하다', '나누다'라는 뜻이다. 죽은 아이의 어머니가 원했던 건 모두의 몰락이었다.

[133] 오근재 외, 세모네모 동그라미 (서울: 한국기초조형학회, 2014) 15-50.

[134] 히브리어 타르데마(tardēmâ)라고 하는 이 깊은 수면은 아브라함이 하나님과의 언약을 맺기 전 잠이 들었을 때에도 쓰인 단어이다(창 15:12). 하나님의 놀라운 역사가 일어나기 전에 인간 에게 잠이 들게 하심은 하나님의 오묘한 일을 이루시기 위함인 것으로 볼 수 있다. 같은 어원 을 지닌 잠들다라는 히브리어 동사 라담(rādam)은 요나가 다시스로 가는 배를 타고 가면서 잠 들었을 때에도 쓰였다(욘 1:5). 요나가 잠든 사이에 하나님께서는 광풍을 일으키셔서 그 배의 방향을 막고 계셨던 것도 깊이 생각해 볼만한 일이다.

[135] Genesis Rabbah 8.1; Rashi(Rabbi Shlomo Yitzchak) 창세기 8장 1절에 대한 라쉬의 주석이다.

[136] '쩰라(ṣēlā')'는 출애굽기로 가보면 성막에 세우는 널판(출 26:20, 26-29, 36:25 등)으로 등장한 다. 널판이 세워지지 않으면 성막이 설 수 없는데 그 널판이 '쩰라'이다. 번제단의 양 면을 가 리킬 때에도 같은 단어가 쓰인다(출 27:7, 38:7). 정방형의 번제단은 양쪽 면이 다 견고하게 세 워져야만 하기 때문이다. 아담의 '갈빗대'로 나온 히브리어 '쩰라'가 하나님의 예배 장소 성막 에도 동일한 단어로 사용된다는 사실에서 그리스도로 예표 될 '마지막 아담'이신 그리스도(고

전 15:45)의 중심골격으로 신부와 다름없는 하나님께 예배 드리는 교회가(요 3:29, 계 19:7, 엡 5:27-32) 존재한다는 진리를 생각해 보아야 할지도 모른다.

137 '한 몸을 이루다'에서(창 2:24) '이루다'라는 단어 '다바크(dābaq)'는 '힘껏 붙들다', '떨어지지 않도록 부둥켜안다'라는 뜻이다.

138 K. A. Mathews, Genesis 1-11:26, vol. 1A, The New American Commentary (Nashville: Broadman & Holman Publishers, 1996), 224-225.

139 '벗음'을 나타내는 히브리어 '아롬('ārôm)'인데 '간교함', '매끈함'을 나타내는 히브리어 '아룸('ārûm)'이다.

140 셔레이드(charade)는 '가식', '위장', '제스처'라는 뜻인데 영상기법 용어로 사용될 때는 인물의 부분 행동이나 표정, 소도구 등을 보여줌으로써 그 인물의 심리상태를 암시하는 뜻이 된다. 주먹을 불끈 쥐는 모습을 클로즈업 화면으로 보여주는 일은 인물의 분노의 정도를 표현하기 위함이다.

141 '에야베크(yē'ābēq)'는 '싸우다', '쟁투하다'라는 동사 '아바크('ābāq)'의 히필(Hiphil)형태 3인칭 남성 단수이다.

142 '이스라엘(yisrā'ēl)'은 '쟁투하다', '겨루다', '극복하다'라는 히브리어 동사 '싸라(śārâ)'와 '하나님','신'을 뜻하는 '엘('ēl)'이 비롯되었다는 견해가 있다.

143 히브리어로 '겨루다', '씨름하다'라는 동사는 '아바크('ābāq)'라고 하는데(창 32:24) '부둥켜 안다', '포옹하다'라는 동사는 그와 아주 비슷한 어감을 지닌 '하바크(ḥābaq)'라고 한다(창 33:4). 이 또한 비슷한 어희(語戱)라고 볼 수 있다.

144 원문에는 '듀로 엑소(δεῦρο ἔξω)'라고 되어 있다. 듀로(δεῦρο)는 '지금' 혹은 '여기'라는 영탄 부사이다. 혹은 '자, 어서(come on)'라고도 해석 가능하다. 엑소(ἔξω)는 '밖(outside)'이라는 장소 부사이다.

145 '풀다'라는 동사 '뤼오(λύω:lyō)'는 원문으로 보면 사슬에 결박된 죄수를 풀어줄 때 사용했던 동사이다. '다니게 하다'라는 동사 '아피에미(ἀφίημι:aphiēmi)'는 '용서함을 받다', '죄가 사면되어 석방되다'라는 법정 용어이기도 하다.

146 히브리어로 '나지르(nazîr)'라고 하면 '구별된 자', '거룩하게 헌신된 자'라는 뜻으로 '분리하다', '거룩하게 구별되다'라는 '나자르(nāzar)'에서 온 단어이다. 이들이 '나실인'이다. 나실인 서원이 나온 민수기 6장 1-21절 본문을 따르면 나실인은 머리에 삭도를 대지 않으며, 수염을 깎지 않으며, 포두주나 독주를 가까이 하지 않아야 한다.

147 에바는 곡식을 재는 단위이다. 약 22리터, 5.8 갤런에 해당한다(출 29:38-41).

148 힌은 기름이나 포도주를 재는 단위이다. 1힌은 약 3.6 리터(1 갤런)에 해당한다(레 23:11-13).

149 사무엘의 이름은 '구하다'라는 의미의 히브리어 동사 '샤알(šā'al)'에서 기인되었다고 보는 의견이 있다. 아니라면 '듣다'라는 동사 '샤마(šāma')'와 하나님을 지칭하는 '엘('ēl)'이 결합되었다고 보는 의견도 있다. 해석은 다양하다.

150 아합은 북이스라엘 일곱 번째 왕(BC 868-854c)이다. 부왕 오므리와 더불어 국제 중개무역 주창자로서 북이스라엘 군사, 경제 등의 최전성기를 이끌었던 왕인데 그의 아들 아하시야는 재

임기간 1년으로 단명했다. 그러나 성서에서는 하나님을 멀리하고 농경신인 바알과 아세라신을 더 섬겼다는 점에서 최악의 왕으로 묘사하고 있다.

151 사르밧(Zarephath)과 사렙다(Sarepta)는 같은 곳이다. 사르밧은 히브리어, 사렙다는 그리스어 음역이다. 열왕기에서는 이 지명을 사르밧이라고 기록했고 신약의 누가복음에서는 사렙다라고 기록하고 있다(눅4:26).

152 히브리어 '나할(naḥal)'이다. 나할(naḥal)은 우기에는 강을 이루지만 건기에는 물줄기가 말라 흔적만 남는 와디(wadi)이다.

153 '하파스(ἄπαζ)'는 '한 번'이라는 의미이며 '레고메논(λεγόμενον)'은 '말하다'라는 동사 '레고(λέγω)'의 수동태로 '말하여지다라'는 뜻이다. '하파스 레고메논(hapax legomenon)'은 단발어(單發語)를 지칭한다. 마가복음 12장 13절에 쓰인 하파스 레고메논은 '아그류오(γρεύω:agreuō)'라는 동사로 '알아차리지 못하게 잡다'라는 일차적 의미를 갖고 있다.

154 William Arndt, Frederick W. Danker and Walter Bauer, *A Greek-English Lexicon of the New Testament and Other Early Christian Literature* (Chicago, IL: University of Chicago Press, 2000), 15.

155 누가복음 1장 28절을 보면 "은혜를 받은 자여 평안할지어다"라고 해서 '은혜를 받은 자'가 먼저 나오지만 원문에는 '평안할지어다'가 먼저 나오고 '은혜를 받은 자여'가 뒤따른다.

156 헬라어 동사 '기뻐하다'라는 의미를 지닌 '카이로(χαίρω)'에서 비롯된 명령법 형태로 '정형적인 인사'로 구분되기도 한다. 다음 책을 참조한다: Daniel B. Wallace, *Greek Grammar Beyond the Basics* (Grand Rapids, MI: Zondervan, 1996), 493.

157 여러 가지 에피소드(episode)를 한 장면에 그리는 다중 삽화적 작품이다.

158 Thomas à Kempis, *The Imitation of Christ* (Oak Harbor, WA: Logos Research Systems, 1996), 87.

159 '에케 호모'의 특이점(singularity)은 시간적으로나 공간적으로도 되돌아갈 수 없는 특별한 지점을 일컫는다고 할 수 있다.

160 https://www.researchgate.net/figure/Hieronymus-Bosch-Ecce-Homo-Sta-del-Museum-Frankfurt-am-Main-property-of-the-Sta_fig3_262943784 참조

161 요한복음 17장 12절에 나온 '멸망의 자식'은 헬라어로 '호 후이오스 테스 아폴레이아스(ὁ υἱὸς τῆς ἀπωλείας)'이다. 여기 '아폴레리아(πώλεια)'는 '멸망'이라는 뜻 외에도 '낭비', '허비'라는 의미를 지닌다. 향유를 예수님께 모두 쏟아부어 "무슨 의도로 이것을 허비하느냐"라는 지탄을 받은 여인은(마 26:8) 과연 허비의 딸이 아니다. 유다가 다름 아닌 '허비의 아들'이며 '멸망의 아들'이었다.

162 자세한 기원에 대해서는 여러 논란이 있으나 대체적으로 유럽(독일, 헝가리, 러시아, 폴란드 등)에 거주하던 유대인들을 일컫는 말이다.

163 https://eclecticlight.co/2016/08/14/funnels-jewish-hats-and-wizardry-the-influence-of-boschs-visual-inventions/ 참조

164 Ibid

165 여기 쓰인 단어는 '스플랑크뉘조마이(σπλαγχνίζομαι)'이다. 이 단어의 어원은 '내장'을 가리키

는 '스플랑키논(σπλάγχνον)'이다. 즉 내장이 뒤틀릴 정도로 안타깝게 여기는 감정을 말한다.

[166] '쉰둘로스(σύνδουλος)'라는 단어인데 이는 같은 주인을 섬기는 동료나 노예를 말한다.

[167] 여기 '딱하다'에 쓰인 헬라어 '뤼페오(λυπέω)'는 '슬프다', '마음이 상하다', '서글프다'라는 뜻이다.

[168] Malcolm Gladwell, 김규태 옮김, 다윗과 골리앗-거인을 이기는 기술(큰글자책), (서울: 김영사, 2021) 16-17.

[169] 김상근, 이중성의 살인미학 카라바조 (서울: 21세기북스, 2016), 305-308.

Francesca Marini, 최경화 옮김, 카라바조 (서울: 예경, 2008) 150.

[170] Andrew Graham-Dixon, *Caravaggio*. (New York, NY: W.W. Norton & Company, 2010), 417-418.

[171] Ibid., 432-433.

[172] Jacobus de Voragine 보라기네의 야코부스, 윤기항 옮김, 황금전설*The Golden Legend*, (서울: 크리스챤다이제스트, 2007), 119항 <복된 동정녀 마리아 승천> 부분 참조.

[173] Marini, 최경화 옮김, *카라바조*, 136.

[174] 김상근, 이중성의 살인미학 카라바조, 199.

[175] Ibid., 201.

[176] Janson and Janson, 서양미술사 최기득 옮김, 328.

[177] Gilles Deleuze & Felix Guattari, 김재인 옮김, 천개의 고원, (서울: 새물결, 2003) 287-320.

[178] 상상과 공상은 가상의 세계라는 점에서는 동일한 개념이다. 그러나 상상은 현실에 바탕을 두고 가공된 것임에 반해, 공상은 현실로부터 떨어진 세계에 대한 그림이다.

[179] Walter S. Gibson, 김숙 옮김, 히에로니무스 보스 (서울: 시공아트, 2007초판 3쇄), 88.

[180] 회색 및 채도가 낮은 한 가지 색으로만 이루어진 단색화를 가리키는 미술용어이다. 특히 르네상스 시대의 화가들이 입체감을 나타내기 위하여 많이 사용하였고 경우에 따라 조각을 모방하는 데 사용하기도 하였다.

[181] 무로부터의 창조설(creatio ex nihilo)은 '창조하다'라는 의미를 지닌 히브리어 동사에 주안점을 두고 있다. 하지만 히브리어 '바라(bārā')'라는 동사는 반드시 아무것도 없는 상태에서 새로운 것을 빚어낼 때에만 쓰이지는 않는다. 회복불가능한 어떤 대상, 불능재개의 존재에게 기적적인 재생을 허락하실 때에도 사용된다(시 51:10 참조): Ludwig Koehler, Walter Baumgartner, M. E. J. Richardson, and Johann Jakob Stamm, *The Hebrew and Aramaic Lexicon of the Old Testament* (Leiden: E.J. Brill, 1994-2000), 153.

[182] 김태진, 아트인문학: 보이지 않는 것을 보는 법, (서울: 카시오피아, 2017) 28.

[183] Leone Battista Alberti, 김보경 옮김, 회화론 (서울: 기파랑, 2011), 회화론 1권 참조.

[184] William Hendriksen and Simon J. Kistemaker, *Exposition of the Gospel According to Matthew*, vol. 9, New Testament Commentary (Grand Rapids: Baker Book House, 1953-2001), 651-652

[185] 베드로의 본래 이름 '게바(아람어: 케파 kêpā)'는 '바위', '반석'이라는 뜻인데 '베드로(헬라어: 페트로스 Petros)'는 '바위'와 '반석'을 뜻하는 '페트라(πέτρα:petra)'라는 헬라어에서 기인한 것이다. 카톨릭교회에서는 주님께서 베드로에게 수위권을 주심으로 교회가 시작되었다고 보고 베드로를 첫 교황으로 인정하고 개신교에서는 예수님을 '살아 계신 하나님의 아들'이시라는 (마 16:16) 믿음의 고백 위에 교회의 터가 세워진다고 보고 있다.

[186] Michael Zarling, Justified in Jesus-the Weimar Altarpiece by Lucas Cranach, 2014.10.31

https://www.breadforbeggars.com/2014/10/justified-in-jesus-the-weimar-altarpiece-by-lucas-cranach/

[187] 예수님께서 친히 하신 말씀으로 알려진 요한복음 3장 14절에 이에 대한 근거가 기록되어 있다.

[188] 개역개정 누가복음 9장 31절에 나오는 예루살렘에서의 '별세(departure)'에 해당하는 헬라어는 '엑소도스(ἔξοδος:exodus)'이다.

[189] Jacobus de Voragine 보라기네의 야코부스, 윤기향 옮김, 황금전설The Golden Legend, ch14의 14, 주의 공현(The Epiphany of the Lord) 항 참조.

[190] 에돔('eḏôm)은 '붉다'라는 의미를 지닌다. 헤롯의 아버지 안티파테르(Antipater)는 에돔의 후예(Idumean people)였다: Josephus, The Antiquities of the Jews, Book 2, Ch. 2

[191] 히브리어로 '베트(bêṯ)'는 집이라는 뜻이며 '레헴(leḥem)'은 떡이라는 의미이다. '베들레헴(벳레헴 bêṯ leḥem)'은 떡의 집이다.

[192] 이형기 시인의 '낙화'의 첫 구절의 인용이다.

[193] 아브라함 요수아 헤셸(Abraham Joshua Heschel)의 책 '안식(The Sabbath)'의 서문에 보면 수재나 헤셸(Susannah Heschel)이 이렇게 말한 바가 있다. " In Jewish tradition, dying in one's sleep is called a kiss of God, and dying on the Sabbath is a gift that is merited by piety(유대 전통에서는 자면서 죽는 것을 가리켜 '하나님의 입맞춤'이라고 부른다. 안식일에 죽는 것은 경건한 자들이 받는 선물이다).":Abraham Joshua Heschel, The Sabbath (New York, NY: FSG Classics, 2005), xvi.

아버지와 나누었던 그림 대화

1판 1쇄 인쇄 2023년 1월 18일
1판 1쇄 발행 2023년 1월 23일

지은이 오근재 · 오지영
펴낸이 김성구

펴낸곳 (주)샘터사
등록 2001년 10월 15일 제1-2923호
주소 서울시 종로구 창경궁로35길 26 2층(03076)
전화 02-763-8965(콘텐츠본부) 02-763-8966(마케팅부)
팩스 02-3672-1873 | 이메일 book@isamtoh.com | 홈페이지 www.isamtoh.com

© 오근재 · 오지영, 2023, Printed in Korea.

ISBN 978-89-464-2232-2 03600

• 값은 뒤표지에 있습니다.
• 잘못 만들어진 책은 구입처에서 교환해 드립니다.